The Story of Architecture

建築的故事

The Story of Architecture
建築的故事

派屈克・納特金斯（Patrick Nuttgens） 著

楊惠君、陳美芳、郭菀玲、林妙香、汪若蘭　譯

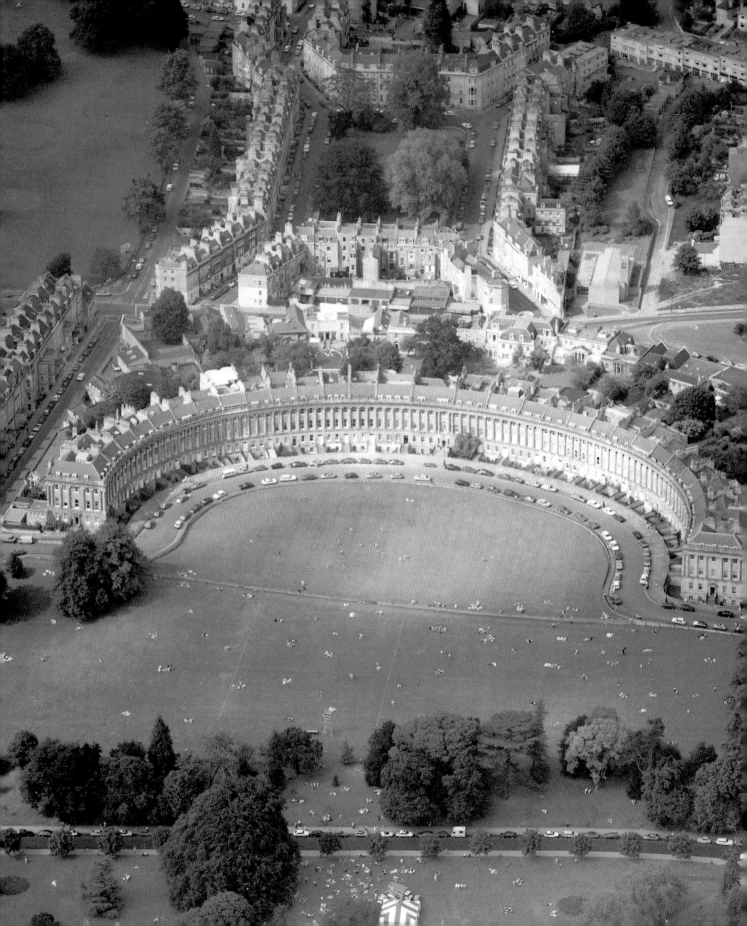

目 錄

前言

建築在每個人生命史中,都占有部分篇章——無論我們是否意識到這一點。我們出生、做愛、死亡,可能都在建築物內部,工作、遊戲、學習、傳授以及宗教膜拜,可能都在建築物中進行,甚至思考、製造、買賣、組織、審訊罪犯、協商國家事務、發明事物、關心他人等,可能也都在建築物內部發生;大多數人早上在建築物中醒來,到另一棟建築、或另外幾棟建築中度過一整天,夜間又回到原來的建築裡安睡。

光是生活在建築中這一點,就讓每個人都有足夠的專業權威,可以開始研究建築的源起與意涵。但在進入建築世界之前,我們得先釐清建築的一大基本特色,此一特色是建築與其他多種藝術迥然不同之處,也是讓建築藝術較難評斷的因素:建築藝術除了藝術魅力之外,還得兼具腳踏實地的特性;一方面要講求美觀,一方面又要強調實用。

在17世紀初期,伍登(Sir Henry Wotton)爵士曾經改編更早的理論家——1世紀的羅馬建築師維楚威斯(Vitruvius)的名言,指出「美好的建築有三大條件:堅固、實用與愉悅。」前兩個條件都和建築藝術腳踏實地的特性有關,第三個條件則屬於美感的範疇。「實用性」指的是建築的基本目的:建築物內部的空間是否能配合該建築物的用途?「堅固」指的是建築物的結構是否健全:建築物的建材與構造是否能配合當地的特殊環境與氣候?「愉悅」則是指,欣賞者與使用者從某建築獲得的美感上的愉悅與滿足感,其間包含多重的個人判斷。

本書闡述的建築故事,範圍涵蓋全世界。目前有關東方與中東國家的建築藝術、甚至有關史前建築藝術的知識,每年都不斷增加,這些知識影響到我們對自身所處環境的看法,改變了我們身處環境的樣貌、歷史地位與相對重要性。我得先強調,我是個建築師,因此我觀察建築的角度,完全是從建築師如何設計建築的角度出發,這和藝術史學家採取的角度或許不同,我試著以自己的觀點切入問題,也就是盡力想像建築師在設計某棟建築時,腦海中到底在想些什麼。

因此我每碰到一棟建築,一定會問一個問題:這棟建築為什麼蓋成這樣?箇中原因或許很多,但只要我們能找出部分原因,例如歷史、政治、宗教、甚至社會雄心的影響,我們就能更清楚瞭解,該設計師為什麼那樣思考?為什麼他選擇以某種方式來建築?由於建築形成的原因很多,而且滿足建築需求的方式也不只一種,建築師最後必須做出選擇,而我們要問的就是,他為什麼做出這樣的選擇?

密斯凡德羅:西格拉姆大廈,紐約,1954-8年。

　　在深入瞭解建築故事之前，我們得先釐清有關建築的一些基本知識，這些建築常識適用於全球各地的日常建築，不但普遍常見，而且淺顯易懂。

　　整個建築史發展到現代（許多建築技術在現代獲得了改革）為止，只有兩種基本的建築方式：一種是把一塊塊建材堆疊起來的組砌式，另一種則是先造出骨架或框架，然後再覆蓋上外表。

　　全球各地幾乎都有以組砌式蓋出來的建築，堆疊的建材可能是乾泥塊、磚塊或石塊。這些建材一塊塊堆起，中間發明了轉角的方式，還發展出留下洞口的方法，以便進出、採光、或排煙，最後整個建築結構乾脆加上篷蓋，以達到庇護的作用，形成了最簡單、最直接的居所。有些地方因為生產的建材不同，當地人便採取不同的建築方式：先以木材或成束的燈心草（後來則用鐵和鋼）架出框架，再覆以各種外表——獸皮、布料、帆布、泥土與稻草（後來則發展出多種板材）。

　　用來建築房屋的砌塊，幾乎什麼材料都可以：有的用沖積土（圖1），有

　　時也加上稻草，以加強凝固力與持久度，例如古代的美索不達米亞或古埃及就是採用這種建材；有的用窯燒的磚，例如中東與歐洲大部分地區；有的用經過修整或未經修整的石塊，甚至有人用冰塊，例如北極地區愛斯基摩人的冰屋。所有建材中，最好用、最持久、又最富意義的，還是石頭。在框架結構方面，北美印第安人的小屋（圖2）可以說是典型的例子，這種小屋的支柱在頂端交叉，然後裹以獸皮，由此而衍生出多種變化：例如拉普蘭地區（Lapland，泛指北歐地區）的皮帳篷，用小樹枝搭出的房屋，用黏土和蘆葦造成的房子，以及日本用木頭和紙為建材蓋成的屋舍（圖4），後來19世紀用鐵和玻璃為材料搭出的房屋骨架，以及現代用鋼與玻璃為素材建出的樓房架構，都是以上述框架式的房屋為先驅。

　　以此為背景，並認清建築基本結構的分類後，我們就可以更進一步，討論更為實際的問題。對最早面臨建築挑戰、思考該如何蓋出實用房屋的建築師而言，一開始的問題不在於如何在房屋側邊留下洞口（以下的介紹將指出，洞口對某種類型的建築，其實非常重要），而在於如何蓋出建築物的頂部。完成頂部同樣有兩種方法，最常見的就是前面提過的那種：用木頭做個框架，然後在平坦或呈斜坡狀的木架上，覆以能擋風遮雨、阻絕日曬的材料，甚至還設法固定外覆材料，以免被風吹走。但最原始的一種

圖1　新墨西哥州一個以土塊建成的聚落，其中每個居住空間都是基本的單間住宅。

圖2　北美印第安人的小屋

圖3　環繞庭院而建的村莊小屋，馬利。

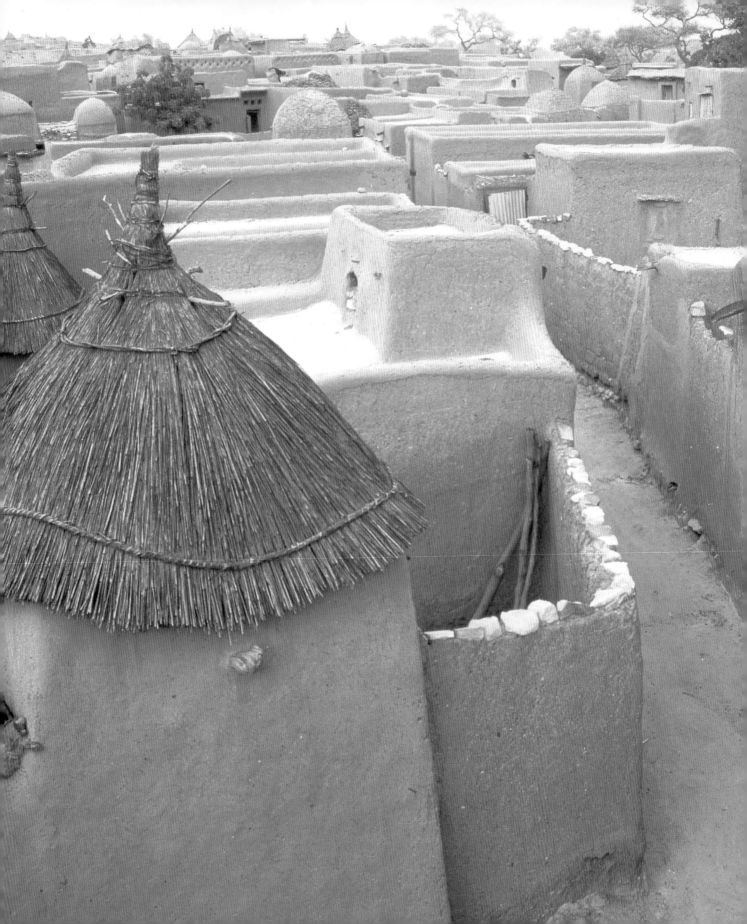

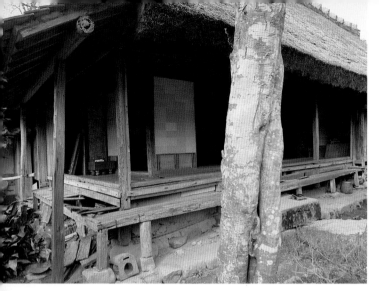

圖4 日本武士住宅

圖5 疊澀拱圈與真拱

方法（到最後，也是建築藝術中最精彩的一種方法），還是在堆疊石牆時，讓每層石塊逐漸突出，使牆向內弧曲，最後兩邊的牆在頂端會合，這種名為挑垛或疊澀（corbel；圖5）的建築方式可以用來建築隧道，或者通轉一圈，就可以形成房屋的圓頂。

這種結構現存的最精彩實例，位於義大利南部的阿普利亞（Apulia），也就是阿爾貝羅貝洛（Alberobello）的吐勒式（trulli）建築（圖6），雖然這裡大部分的圓頂石屋，可能都是16世紀以後才蓋的，但其沿襲的傳統卻可回溯至原始時代，只不過隨著時序演進，房屋的裝飾性越來越強而已。

現在我們再更進一步地探討這個問題。最早的建築師在考慮如何搭蓋房屋時，遲早一定會想到，建材能運用的方式只有幾種，不是緊壓在一起，就是拉長或彎曲；以現代結構工程學的術語來說，結構的強度端賴壓力、張力和彎矩。砌塊結構倚賴的是壓力──利用石頭或磚塊層層相疊而產生；框架結構倚賴的是木材能夠彎曲的絕佳特性，這點從風中樹梢的彎曲就可看出；更為複雜的結構，以及某

些比較原始的結構，則利用人工製造繩索的張力，亦即這類繩索抗拉力的特性。

由於某些建材耐壓性較強，某些建材則張力較大或適於彎曲，因此全球各地也就依所產建材的不同，發展出不同的結構。其實幾乎所有材質都可以作為建材，建材的取用範圍也幾乎無所不包，只不過很自然的，影響全球各地建築最深的還是唾手可得的普遍材料，諸如石、木、土、皮、草、葉、砂、水，但端視這些材料的分布狀況，不管是自然被發現，或者借人力使之可及。

所有的結構方式中，有兩種方式最基本，影響也最深遠，因此值得在這裡特別提出探討，看看這兩種方式如何解決了基本的建造問題。

就像所有玩積木的兒童遲早都會發現，用積木堆起一道牆後，下一個課題就是如何在兩個垂直擺放的積木間，讓一塊橫向積木取得平衡，進而形成楣，或稱過樑（lintel）。先民早就發現了相同的技巧，有時他們還為這種形式賦予了神祕的色彩或儀式性的意義，例如環形排列的巨石籬（Stonehenge；圖7），就利用這種形式做成門道，讓朝陽的光芒或落日的餘暉穿過其間。世界各地的建築物無論如何變化，都是以支柱與楣樑作為基本架構，埃及人將之稍加轉化，成為圓柱支撐柱頂線盤（entablature）的系統，從而變形成為希臘建築中的古典列柱，用來強調重要建築物的權力與莊嚴，例如雅典的帕德嫩神廟（Parthenon）。而中國由於盛產質輕的木材，就把支柱與楣樑調整為適用於木材的形式，由一個個逐漸變小的

柱樑結構向上堆疊，托住整個寬廣屋簷，而形成金字塔狀的屋頂架構，日本則把這種柱樑結構用在神社入口。

建築的第二種基本結構形式，就是拱圈（arch）。前面我們已經提過拱圈的原始形式，也就是一個開口的兩邊石牆在堆疊時，每層石塊都比下一層突出，直到頂端不需楣樑，也能彼此連接、形成橋狀為止，這種疊澀的弧形結構在世界上很多地方都看得到：印度最早期文明的城市摩亨佐達羅（Mohenjo-Daro）的磚砌儲水池，中國公元前 3 世紀的圓拱形墓穴，以及巴比倫空中花園引水槽的拱形支撐結構，都是很好的例子。建造正規的拱形結構，需利用放射狀的楔形拱石（voussoir），緊密排列成半圓形，這是人類想像力的實際發揮，同時突顯出建築上的無限可能性。

瞭解了基本建材與基本結構形式之後，我們接著來看看建築的基本類型，也就是住宅。

人類最早的住處都只有一大間，有時是洞穴，有時是地上挖出來的半洞穴，上面覆以帳篷似的架構或泥磚，從屋頂進出，這類早期原始住處在全球各地都有發現，約旦與安納托利亞（今土耳其）就有很早期的實例，有些例子甚至可以追溯到公元前8000年。日本彌生文化（公元前200-公元200年）的帳篷式居所在地面挖洞，上面覆以樹枝和草皮做成的屋頂，則是另外一個例子。無論後代子孫如何變化，早期建築師所蓋的房子，似乎只有兩種基本形狀，也只有兩種基本組合方式。

就形狀而言，房子不是圓的，就是長方形的。圓形房屋可能較早出現，

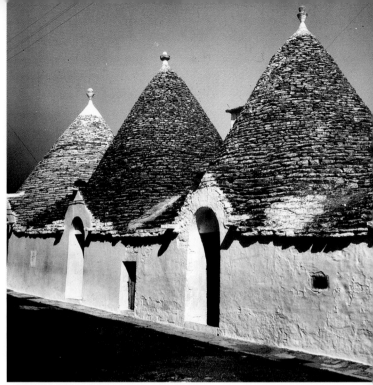

因為這種房屋不需要轉角，而要蓋出轉角就牽涉到切割石塊或製造磚塊的技術問題；即使是早期的長方形房屋，像是蘇格蘭或愛爾蘭早期的鄉間農舍，屋角也都呈圓弧狀。會蓋出長方形房屋的地區，通常都盛產木材，以便架設屋頂或房屋框架，舉例而言，斯堪地那維亞各國的長條形房舍以及英格蘭的叉柱構架屋（cruck-framed house），都是以木材搭出拱形框架以插入地面，四周再覆上牆壁與屋頂。

人類住宅的發展超越單間式的住宅後，出現兩種組合房間的方式。一種是複合式住宅：也就是蓋好多個別的房間，每個房間都有自己的屋頂，但是彼此相鄰，或者更自由散漫地排列。前面提過的義大利阿爾貝羅貝洛的吐勒式建築，就是現存這類住宅的最佳實例，圓拱形的石屋可以兩間、三間或四間組合在一起，最終形成設計精巧、外觀迷人的建築群落。帳篷

圖6 吐勒式建築，屋頂以疊澀式圓頂構成，阿爾貝羅貝洛，阿普利亞，義大利。

13

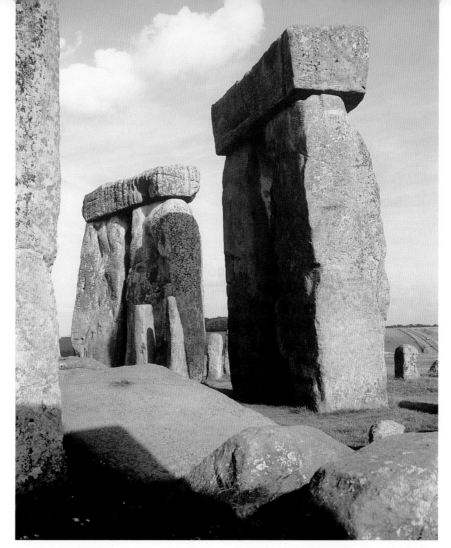

圖7　巨石籬，威特郡，英
國，約公元前2000年。

式建築，例如阿拉伯沙漠中的聚落，
也可以用類似的方式組合。不過，這
類建築最引人入勝的實例，還是奧克
尼（Orkney）群島上的斯卡拉布雷
（Skara Brae）聚落。1850年，一場大
風暴侵襲此地，吹出了可能是早在
3000年前被另一場風暴掩埋的石器時
代村落，這個村落全由單間的石屋組
成，屋子可能有木架或鯨魚骨架起的
草皮屋頂，屋舍以有篷蓋的廊道連
接，屋內有石製的爐灶和床，甚至還
有石製的梳妝台與碗櫃。

　　此外，人類還可以在一個屋頂下隔
出不同的空間，創造出兩個房間以上

的房舍。這類分隔房舍的方法，最早
是為了讓人類與動物共處一個屋簷
下，蘇格蘭高地與群島最早的住屋就
是如此：人類住在火爐的一邊，牛住
在另一邊，後來中間的火爐演變成牆
壁；等動物完全撤出，住進分離的畜
舍後，原本的房屋就變成有兩個房間
的住宅，一間作為起居室，一間作為
臥室。

　　兩個房間以上的住宅，在其中某個
房間的重要性提升之後，整個結構也
變得更加複雜。這類建築最典型的實
例是最早在邁錫尼城（Mycenae）發
現的希臘式主廳（megaron）建築（圖

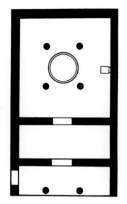

圖8　主廳平面圖，邁錫尼，希臘，約公元前1250年。

8）——除了大廳外，旁邊還有一個作為入口的小房間。這種簡單的模式後來演變成大宅與城堡的基本形式。隨後屋宇向上發展，增加了二樓或陽台，於是就需要在戶外或室內建造樓梯，以便通行。

住宅進一步改良的方向，是發展出多種調節室內溫度的方法。東方建築為了追求涼爽，往往將住宅或房間建在庭院的四周（圖3），這是最早期僧侶或沙漠中的隱士採用的建築模式，由於極其便利，後來歐洲的寺院建築與大學之類的學術機構也加以採用，促使這種建築方式逐漸傳播開來。在氣候嚴寒如歐洲大部分地區，尤其是北歐，最重要的建築演進是開始建造火爐，起初火爐蓋在地板中央，屋頂上留個洞口以便排煙，有時也會在洞上加蓋，以便擋雨；後來火爐移到牆壁邊，成為壁爐，以長方形房屋而言，通常還移到外牆，而且逐漸發展出煙囪（起先以木材搭建，後來改用石頭），奠定了房屋的基本形式。把壁爐移到外牆，雖然可能損失一些熱量，卻能使屋內的陳設更加便利，同時增加新鮮空氣，這可能是建築史上首次把舒適性的考慮放在技術效率之前的做法——後來的建築也一直朝此方向發展。

介紹至此，我們得先強調很重要的一點：前述所有關於建築基本事項的內容，全都以各類建築中最基本的類型——也就是人類的居所、住宅——為討論範圍。若說住宅是最基本、最普通、最常見的建築類型（也就是所謂鄉土建築，vernacular architecture）的發展起點，那麼所謂偉大建築（great architecture）的發展起點就不是住宅，而是我們稍後會介紹的墳墓與廟宇。

偉大建築的故事，指的是人類個人與群體，如何把原本為滿足人類基本需求而發展出來的房舍結構、組合、規劃、進出方式、功能區分等等，逐漸轉變為人類精神的最偉大體現，這也就是我們現在要說的故事。

建築故事的發展始於文明之初，當先民決定放棄遊牧生活，開始在某個地方定居，建築的故事就隨之展開。在此之前，祖先四處流浪，倚賴種子與莓果維生，追逐可以獵食的動物。當然，即使在氣候溫暖的地區，祖先也需要房舍的庇護，不僅可用來抵禦嚴寒的天氣，更可用來對抗野生動物或敵人，避免睡眠時遇襲；但在四處流浪的歲月裡，祖先可以利用洞穴或樹木等天然的庇護所，只有在定居下來、種植自己的農作物以後，才開始需要永久的住處。很自然的，他們發現群策群力，共同利用水資源，一起耕耘田地，對大家最為有利──這就是人類社會與城市的起源。

人類最早建立城市的過程與文明生活的發展密不可分，英文中「文明」（civilization）一字，正源自拉丁文的civis，指的是「市民」或「城市中的居住者」。克拉克（Kenneth Clark）曾指出，永久定居的觀念乃文明發展的先決條件，還有什麼比建立城市更能明確地顯示一個人決意放棄流浪生涯？亞里斯多德也說過，人類聚居在城市中是為了生活，留在城市中不走，則是為了過更好的生活。

不過，這一切到底始於何時何地？要記住，目前我們對早期城市的瞭解大都來自考古發現，從文藝復興時期開始，考古學家就投身各重要古文明的廢墟進行研究，而所得結果又引領他們進一步探索更早期的社會。拿破崙在這方面曾經推波助瀾，因為他在

1798年進軍埃及時，不但帶了大批的官兵，還隨軍帶了151名的醫師、科學家與學者；後來政治因素使他匆忙返鄉，這些隨員中有很多就留在埃及，日後還就埃及金字塔與其他埃及古文物提出了最早的詳盡報告。儘管如此，19世紀大半時間裡，考古研究都是業餘人士在半嬉遊的狀態中完成，一些駐紮荒郊野外的外交人員與生意人十分清閒，想找點事打發時間，就開始從事考古的研究。現代考古學上的重要發現，不斷擴展我們對早期人類居所的認識，進而改變我們對古代居住環境的看法；同樣的，鑑定日期的新技術不斷出爐，也意味著我們必須不斷修正對過去人、時、地的看法。可以確定的是，廢墟經歷的年代往往比我們原本認知的時間還久遠，人類文明發展的歷史，似乎比所有舊書上說的都長得多。

儘管如此，定居過程的最早指標還是可以在公元前9000年到5000年的農業村落中找到，這些村落發現的地點包括安納托利亞高原（今土耳其）、札格洛斯山脈（例如加泰土丘〔Çatal Hüyük〕的神廟），敘利亞、約旦的南部與西部，一直到地中海一帶（例如賽普勒斯的齊洛齊提亞〔Khirokitia〕有上千座粉刷過的蜂窩式房舍）。約旦沙漠中的耶律哥（Jericho），如今是個棕櫚處處的綠洲小鎮，檸檬果園散布其間，但對研究史前文化的學者而言，耶律哥與加泰土丘同享被稱為「市鎮」的殊榮──耶律哥是因為有

圖9　突尼西亞卡拉斯里拉（Kalaa Sghrira）的鳥瞰景，從圖中可看出當地典型的稠密建築形式、狹窄的街道、以及附有庭院的房舍。參照圖11。

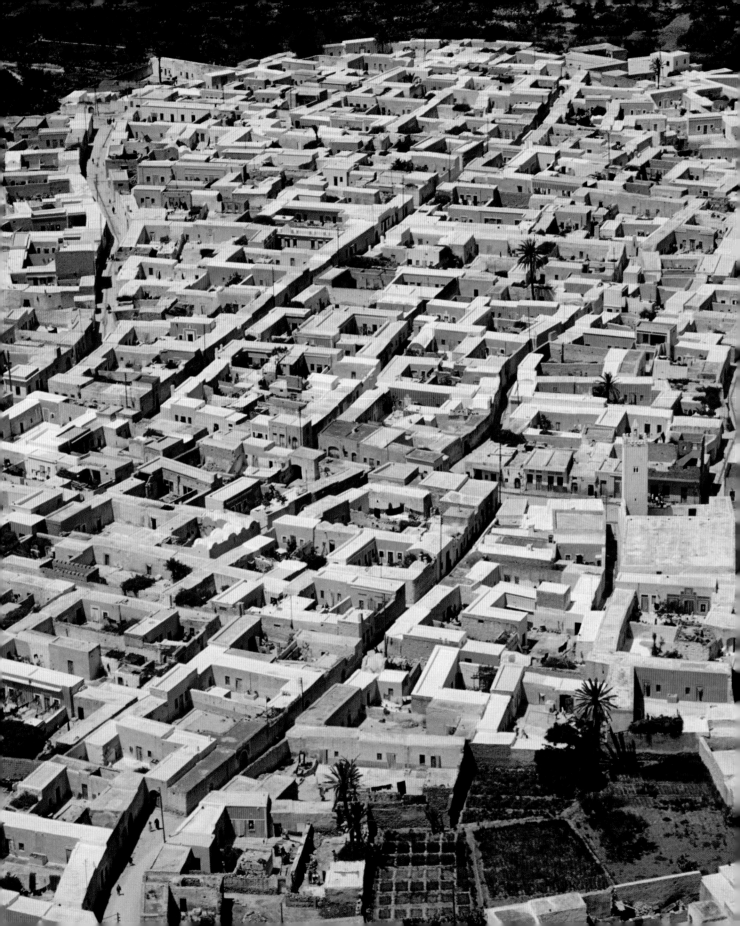

可追溯至公元前7000年的堅固高牆與高塔（圖10），加泰土丘則是因為有證據顯示當時已有打火石與黑曜石的繁榮貿易。但我們要找目前已知的最早市鎮建築，還得從更靠近東方的大城市與複雜組織著手。

現在我們所謂文明的搖籃，即希臘人口中的美索不達米亞平原，「兩河當中的那塊地」，也就是聖經中的示拿聖地（Land of Shinar）。這塊地位於今天的伊朗和伊拉克境內，從幼發拉底河與底格里斯河發源的安納托利亞高原的泛湖（Lake Van）附近，向東南延伸1126公里直到波斯灣一帶，

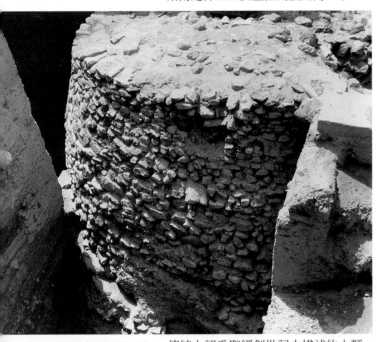

圖10 高牆與高塔的遺跡，耶律哥，約旦，約公元前7000年。

傳統上認為聖經創世記中描述的人類生命起源地伊甸園就在這裡。

這個地區如今看來毫不起眼，但考古學家卻發現，在文明孕育初期的5000年裡，這塊荒蕪孤寂的地區曾是肥沃的沖積平原，魚產豐富，野禽遍野，正如柯特爾（Leonard Cottrell）在《消失的城市》（Lost Cities）一書

中所描述的，「是地球上最肥沃的一塊地，平疇綠野綿延至天際，棕櫚樹叢與葡萄園交織在運河網絡裡⋯⋯黎明時分或日落之際，整個地區只見種種美景的黑色剪影，映襯在沖積平原上。」波斯灣戰爭與南部沼澤地帶的乾涸，可能對這樣的美景造成致命打擊，但我們要強調的是，即使在早期文明孕育發展的階段，這個「肥沃月彎」也是靠人為的種種努力才能締造出輝煌燦爛的盛況。此地降雨極少，為了打獵或探集而在無意間來到這裡的部族發現，他們得大量利用兩河的河水進行灌溉，才能確保在此生存無虞，而複雜的灌溉工程需要眾人通力合作，合作過程中又發展出複雜的組織運作，這種組織運作正是文明發展的最大特色，也是城市興起的最大誘因。如今，隨著每一代人發現更多早期人類的遺跡，文明發展的輪廓也逐漸由彎月形狀轉成像滲透於各海之間的墨跡——遍及黑海、裏海、波斯灣、紅海與地中海。

至少從公元前5500到1000年左右，美索不達米亞平原是世界的中心，也是眾多部族移民的大熔爐。在此定居的部族各組城邦，以今天的標準來衡量，這些城邦的規模都很小（蘇美人最大的城邦烏魯克（Uruk），人口大約只有 5 萬）。在數千年的時間裡，這些城邦分分合合，輪番崛起又消逝，有時被消滅的部族還會東山再起，再度稱霸一段時間。

既然我們要談的是建築，不妨把注意力在美索不達米亞平原的三大文明上。其中時間最早的是位於現今巴格達南部的蘇美-阿卡德文明（約公元前5000-2000年），包括整個平原南部

延伸至波斯灣的沼澤地帶，也稱為迦勒底（Chaldees），都屬於蘇美文化的範圍，蘇美人建立的城市除了烏魯克外，還包括名字罕見難記的埃利都（Eridu）、拉加什（Lagash）、烏爾（Ur）等，其中阿卡德的都城阿加得（Agade）至今尚未發現。

公元前2000年左右，亞摩利人（Amorite）的巴比倫帝國崛起，成為美索不達米亞平原的主要統治者，並建立了同名的首都。巴比倫的廢墟距巴格達約90公里，此帝國有兩段興盛期，第二期始於公元前6世紀尼布甲尼撒二世重建巴比倫城（圖11）；中間一度衰微，乃因不敵美索不達米亞第三大文明亞述王國的一再攻擊，終於滅亡。亞述人為閃族的一支，王國位置偏北，先建都於亞述（Ashur），公元前9世紀遷都尼姆魯德（Nimrud），公元前722到705年間又遷都科爾沙巴德（Khorsabad），最後在公元前7世紀遷都尼尼微（Nineveh），這幾個都城都屬於最早發掘出來的古蹟，留下許多精彩珍貴的遺物。

北方亞述王國的都城保存得比南方文明的城市要好，因為北方有石頭作為建材，建築風貌和南方的蘇美與巴比倫文化也不太一樣（南方既沒有木材、又缺乏石頭和其他礦石），反而接近地形相似的國家，例如主掌安納托利亞高原的西台人（Hittite，約公元前2000-629年）。西台人於銅器時代建立的大型都城哈圖沙什（Hattusash），雖然沒留下什麼遺跡，但種種跡象顯示它不但有防衛設施，本身還是個完整的堡壘——這表示當時有戰爭或該城市受到戰爭的威脅。

這座都城位於現今土耳其城市博阿茲柯伊（Bogazköy）附近的高聳山脊，四周盡是掛著瀑布的懸崖峭壁。亞述王國與安納托利亞高原的城市防衛措施十分相似，因此我們在往後的敘述中將把此二者歸為一類。不過現在我們要先結束這段美索不達米亞平原歷史的簡短敘述：亞述王國後來歷經許多敵人輪番攻擊，國力漸衰，終於在公元前614年被巴比倫人與米提人（Mede）聯手推翻，新的巴比倫帝國

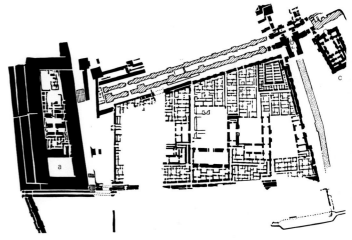

後來在公元前539年併入波斯帝國。

既然北方用的建材是石頭，那麼南方的蘇美人呢？像19世紀的旅行家萊亞德爵士（Sir Austen Henry Layard）或法國外交家波塔（Émile Botta），這些早期的考古學家開始發掘肥沃月彎時，肥沃月彎已不再肥沃，只看到「貧瘠荒蕪的沙地」連綿到天邊，其間偶爾點綴著先前曾引起旅者好奇心的怪異土丘。他們完全沒想到，這個地方原本就以太陽曬乾的土塊為建材，因此那些土丘其實是傾頹的建築、甚至城市，只不過風化頹圮、回歸大地而已。他們的努力挖掘，可能正好破壞了自己想尋找的目標，例如

圖11　尼布甲尼撒二世（公元前605-562年）治下巴比倫城北部的部分平面圖，從圖中可看到護城的堡壘（a）、伊什塔城門（b）以及尼瑪（Ninmah）神廟（c）。

英國大英博物館與外交機構派出來的考古學家泰勒（J. E. Taylor），在奉召回英國前（幸好他被召回），至少砍掉了烏爾城梯形廟塔的最上面兩層。

對這些古老城市的描述，難免包含少許臆測。可以確定的是，與其說蘇美是個國家，不如說它是許多獨立城邦的集合體，每個城邦都有自己的組織與專屬的神祇。蘇美文化縱橫美索不達米亞平原近千年，才被薩爾恭一世（Sargon I，約公元前2370-2316年）領導的阿卡德帝國取代，薩爾恭征服了其他所有的城邦，建立人類有史以來第一個統一的帝國，雖然帝國壽命只有短短150年，文化卻豐富燦爛。除了建立第一個大帝國，薩爾恭統領的阿卡德帝國還寫下另一項歷史記錄，那就是將美索不達米亞平原的書寫文字統一為阿卡德文——這是一種用蘆葦寫在泥板上的楔形文字。此外，蘇美人日常生活使用銅器（現存的古文物中有個銅製的頭顱，一般認為是薩爾恭的塑像；還有個雙腿掩蔽在身後的銅製女像，有點像美人魚），比一般熟知擅於製作使用銅器的中國人，整整早了1500年。

蘇美-阿卡德文明的建築特色一直延續到巴比倫時期，主要是因為這片土地不生產木材、也沒有石頭，只能用相同的泥磚作為建材，因此蘇美與巴比倫的建築藝術可一併介紹。我們已經知道，美索不達米亞平原上城市的規劃與建築，和一般市民的生活與宗教組織息息相關，從巴比倫城的規劃就可以看出所有主要建築與神廟都集中一區，此區的建築遠遠高出城中其他建築，是專為此城的專屬神祇而設。不單是神祇，代表神祇統領平民的神職人員與王室貴族也住在這個區域，例如烏爾城的西北角有圍牆高聳的建築，其中包括月神南納（Nanna）的住處（梯形廟塔；圖12），旁邊圍成半圓形的五座神廟有厚如堡壘的外牆；最大的一座神廟當然供奉著月

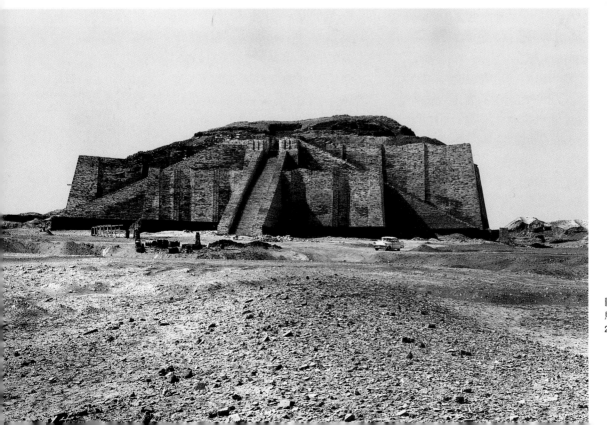

圖12 烏爾拿姆的梯形廟塔，烏爾城，伊拉克，約公元前2100年。

神，較小的神廟中有一間供奉的是月神之妻妮歌（Ningal）。此一神廟建築群還包括行政中心的辦公室，官員在此代表神祇伸張正義、處理稅收。當時由於每個平民都隸屬於某間神廟，而且依此納稅，因此這裡必然有財務規劃、稅務處理與倉庫管理等各項活動，再加上神廟擁有販售日常器具的商店與工廠，由女性進駐製作，我們不難想像，當年這片神廟區域人聲鼎沸、街市喧鬧的景象。

挖掘出來的神廟遺跡中，有許多記錄了神廟頌歌、傳說與歷史的刻字石板，以及包含平方根與立方根等複雜計算的數學表格，這可能表示當時有先進的天文學計算。另外遺跡中還有噴泉、瀝青圍築而成的水道，以及留有切殺祭祀犧牲品刀痕的磚製檯面；這些動物犧牲品宰殺後，就送到神廟的廚房——也是神職人員每天使用的廚房——裡煮熟。考古人員伍利教授（Professor Woolley）對麵包烤爐的發現印象最為深刻，他在挖掘日誌中寫道：「3000年以後，我們終於能再度燃起火焰，重新使用全世界最古老的廚房。」

約公元前2500年的烏爾城皇室墳墓遺跡中，發現了大批金、銀、琉璃與貝殼製造的器具，尼尼微城的亞述巴尼拔（Ashurbanipal，公元前669-627年）圖書館則發現規模驚人的刻字石板，全球許多最古老的故事——包括吉爾伽美什（Gilgamesh）的史詩——都是在此出土，由此可見當時上層社會生活的豪華奢靡。就拿尼尼微城來說，約有35萬人擠在約13平方公里大小的區域內，其中街道、商場、庭院應有盡有，泥磚築成的房舍緊緊相鄰，使其結構獲得支撐，同時遮去住宅區上方的炎炎烈日，這種建築模式至今在同樣地區、富有當地色彩的房舍上還可以看到（圖9）。另外還加入木材的運用：有錢用木材的人，通常會以木頭構築一道戶外的樓梯，從一樓庭院通往二樓簡單的木製陽台，再從陽台進入樓上的房間。

巴比倫城的建築就更加令人嘆為觀止了。此城座落在幼發拉底河東岸距離底格里斯河最近之處，也就是現今巴格達南方約40公里處。漢摩拉比（Hammurabi）約在公元前1750年建立巴比倫城時，北方的亞述王國也正好建立了首都亞述城。巴比倫城經過詳細的規劃，建築宏偉，後來尼布甲尼撒二世（公元前605-562年）重建時，還在西岸增建了一個較小的城市，兩城靠運河與橋樑往來。巴比倫城中還有一條與河流平行的大道，護城河上橫跨六道橋樑，分別通往六個大門。希臘旅行家希羅多德（Herodotus）曾在遊記中這樣描寫公元前5世紀時的巴比倫城：

整個城市呈正方形，聳立在寬闊的平原上，四周環繞著深廣的護城河，河邊矗立著高聳的圍牆……護城河中的泥土一挖出來，就送進磚窯燒成磚塊，用來建造護城河邊的牆壁；蓋城牆時，他們以燙手的瀝青作為黏合劑，還在每層磚塊間插入一層編織好的蘆葦〔此處所謂的瀝青是指石油的副產品，目前已知此區盛產石油，而這種瀝青的黏著力甚強，以此黏附的磚塊，即使到3000年後的今天都很難用十字鍬敲開〕；城牆頂端有一字排開的單間式建築，建築之間的空間足以讓四馬戰

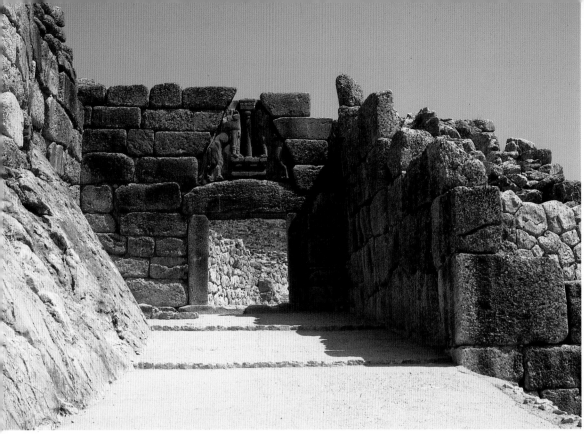

圖13 石獅大門，邁錫尼，希臘，約公元前1300年。

車迴旋轉彎。沿著城牆有上百個大門，全部以銅製成，還有銅製的門柱與門楣。城中房屋高三到四層，所有街道都呈直線排列，與河流平行，另有垂直的街道通往河邊，城的內牆幾乎與外牆一樣厚實，每個城區的中央都有獨立的堡壘——一邊是國王的宮殿，另一邊則是供奉朱庇特·貝勒司〔Jupiter Belus，可能是巴比倫城的神祇馬杜克（Marduk）〕的神廟，有幾扇堅實的純銅大門。

考古挖掘的結果顯示，巴比倫城既是商業中心，也是宗教首都，城中有108間神廟（55間供奉馬杜克），還有一百多間小廟與神壇。希羅多德當年所見的宏偉景象，可能包括位於中央大道旁、與自由神像同高的伊帖瑪涅奇神廟（Temple of Etemanenki）——這座廟塔可能是巴別塔（Babel Tower）

的原型，以及被希臘人列為世界七大奇觀之一的巴比倫空中花園。空中花園其實是成階梯狀的層層平台，蓋在一座拱形建築上方，這座拱形建築內不但有多口水井，可以打水讓上方各層花園的花草樹木保持青翠美麗，還有個冰屋，或說冰箱，可以存放冰涼可口的果汁奶凍，作為米提公主茶餘飯後的甜點，而整座空中花園，據說正是為了米提公主的休閒遊憩所設。

早期蘇美人慣以突出或縮入的板塊或錐形土塊來粧點狀似堡壘的城牆，這種簡單的裝飾藝術到了巴比倫時期，顯然已有長足的進步。伊拉克極早期的沃爾卡神廟（Temple of Warka）遺跡顯示，蘇美人的錐形土塊有時會塗上奶油色、黑色或紅色，然後嵌入表面覆土的城牆，排列出各種圓圈狀的圖案；到了巴比倫時期，他們最擅用經過處理的釉磚，這種磚塊主要是

圖14 石獅拱衛的西南大門，哈圖沙什，博阿茲柯伊附近，土耳其，約公元前1300年。

藍色，帶有琉璃的色調，另外以金色作爲對比的裝飾色彩——後來在同一區堂皇富麗的回教建築中，我們也可以看到色調相同的裝飾風格。尼布甲尼撒的伊什塔爾城門（Ishtar Gate；圖16）就是以色澤燦爛的藍色瓷磚作底，加上152隻幾乎和實物相同大小的金色野獸作裝飾，這些野獸包括野牛和獅子，還雜有神話中的怪獸「希洛」（sirrush），一種有大山貓的前腿、老鷹的後腿、頭和尾巴像蛇的怪物。近來的研究顯示，巴比倫城當年魅力十足，以致當尼布甲尼撒國王宣布釋放以色列俘虜，以色列領袖都很難說服以色列人離開巴比倫返鄉。

美索不達米亞平原上的城邦，當然並非個個都如此文明、講人情。尼尼微的各項建設雖然也很發達，辛那赫里布王（King Sennacherib，公元前705-681年）還以運河與石製引水道將飲用水送入城內，但一般而言，亞

述王國的城市，都和安納托利亞高原西台人建立的城池類似，顯得較爲冷峻嚴屬。

對不斷受到其他城邦威脅、隨時可能陷入部族戰爭的城邦而言，大規模的防禦工事不可或缺，建築防禦工事的材料就依當地出產的原料而定——美索不達米亞平原南部用泥磚，安納托利亞高原用石塊，不過通常以泥磚搭蓋基本架構。這類防禦性建築通常呈多個同心圓，而且這種模式一直沿用到中世紀，甚至沿用到火藥發明、防禦性城池無法再發揮作用爲止。城池的外牆有數座瞭望塔樓，以及一個個門洞，有些以門柱加門楣的方式建成，有些呈橢圓狀的拱形，例如西台人的都城哈圖沙什（圖14），這個都城的大門有巡哨塔樓護衛左右，門柱上還刻有動物或戰士作爲守護者；再向西行，同時代希臘半島上的邁錫尼城與其港市提林斯（Tiryns），也有類

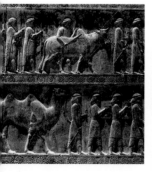

圖15 巴比倫人與大夏王國搬運貢品的隊伍。大流士王的阿帕達納（Apadana，即拜謁廳）東牆外側壁緣飾帶上行進隊伍的局部圖案。波斯波利斯，伊朗，公元前 5 世紀。

圖16 伊什塔爾城門，巴比倫，約公元前580年；現重新豎立在柏林的西亞史前博物館（Vorderasiatisches Museum）。參照圖11。

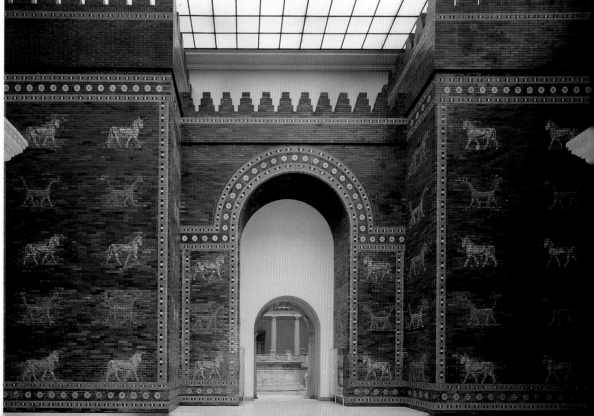

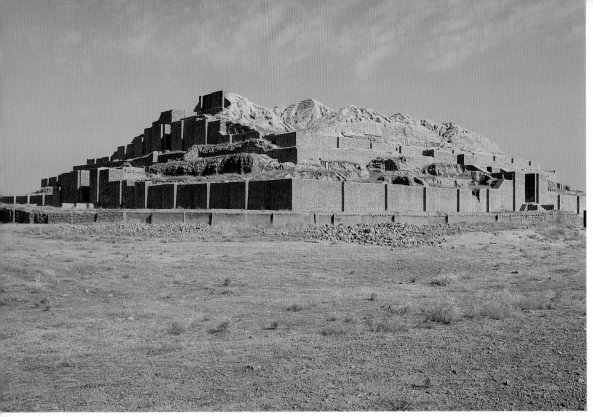

圖17 喬加·贊比爾梯形廟
塔，蘇薩附近，伊朗，公元前
14世紀。

似的大型石材防禦建築，邁錫尼的領
袖阿伽門農（Agamemnon），是特洛
伊戰爭中希臘人的主帥，而這座城的
大門有兩隻巨大的石獅拱衛在側
（圖13）。

亞述人和後來的波斯人，都以浮雕
裝飾內牆、外牆與銅製大門，浮雕內
容是描述他們的歷史（圖15），有時
旁邊還刻上楔形文字加以說明。亞述
巴尼拔與艾札哈登（Ezarhaddon）兩
位亞述王在尼姆魯德的宮殿牆上所刻
的各種浮雕，驗證了聖經中對亞述人
殘暴無道的描述：「我在城門前建了
一道牆，我把叛軍領袖的皮剝下，用
他們的皮覆蓋牆面；有些叛軍被我活
埋在磚牆裡，有些人則在牆上被釘成
一排；我下令將他們很多人在我面前
剝皮，然後以他們的皮覆蓋牆面。」

這些早期國家的建築，無論結構或
者格局都十分簡單，只有梯形廟塔

（ziggurat）算是美索不達米亞平原上
比較特殊的建築形式。所謂梯形廟
塔，是以磚塊與碎瓦礫蓋成的階梯式
金字塔形建築，有富麗堂皇的階梯直
通頂端的神廟。在蘇美平原上，這類
高聳的神廟建築是主要地標，在城外
遠處的田野或棗椰樹園中工作的農
民，只要抬頭看到神廟，就好像看到
神明在保護自己。另外，這類神廟顯
然也是彰顯統治者權力的工具，因為
當時統治者就等同於城中的專屬神
祇，例如烏爾廟塔的每塊磚上，就都
刻著「烏爾之王烏爾拿姆，南納神廟
的建造者」等字樣。

梯形廟塔可能是無意中發展出來的
建築形式。由於泥磚的壽命很短，需
要不斷重建，而神廟附近的區域又永
久屬於神祇所有，因此每次的重建工
作往往是在原地進行，先以之前的神
廟遺跡為基礎，鋪好一座平台，再在

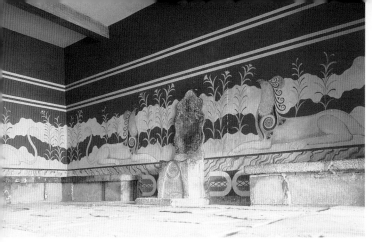

圖18 邁諾斯王宮的御座大殿（Throne Room），克諾索斯，克里特島，約公元前1600年。

上面蓋上新建築，而高級神職人員的墓穴很可能也就造在平台內。希羅多德針對這方面，曾有概略的描述：

神廟區的中央有一座塔，上面又蓋起第二座，第二座上面又蓋起第三座，一直到第八座。要登上整座建築的最頂端，必須沿著環塔小徑蜿蜒而上，走到半路還有休息處和座椅可供休息。最頂端是一間神廟，裡面有個很大的臥榻，裝飾繁複，旁邊還有一張金桌，但是沒有神像，當代的神職人員迦勒底人（Chaldean）指出，只有一個人可以睡在這裡，那就是神明親自從眾人中選出的一名當地婦女。

高聳的神廟建築顯然也有象徵意義，它就像是一座山峰，讓眾天神在上面輪班交替──這個與崇敬天神相關的主題曾一再地出現，而且具體表現在圓形神廟建築與環形排列的巨石籬上。

有些梯形廟塔的石工不錯，例如位於現今伊朗的小王國埃蘭（Elam），最美麗的喬加·贊比爾（Choga Zambil）梯形廟塔（圖17），原有五座階梯中的三座至今都還算完整。不過這些早期建築中，即使是最重要的代表作，結構也談不上複雜精緻：頂多

只是石頭上面堆石頭，或是磚塊上面堆磚塊，然後再用編織好的蘆葦或疊澀出挑作為屋頂收尾。有時這類石材建築的尺度龐大得像是巨人蓋的，因此又稱為巨石工程（cyclopean，譯注：源自希臘神話獨眼巨人之名）。其中真正令我們目瞪口呆的，還是這類建築表達權力的那種狂妄自大，頂著各樣狂野又精巧的雕刻與人物，讓人渴望光榮自滿地順著斜坡與階梯登上頂，而整座建築則以睥睨一切的傲慢態勢，凌駕於下方平民的蘆葦小屋之上──這是一種充滿著野性光彩的建築。

當各個文明都處在侵略與防衛的嚴苛世界，掙扎著求生存與掌控一切時，我們很訝異地發現，公元前3000年左右，竟有個社會的生活顯得相當安逸，那就是克里特島上的希臘文明：邁諾安（Minoan）。雖然邁諾安

圖19 大流士王的拜謁廳西側階梯，波斯波利斯，伊朗，公元前5世紀。

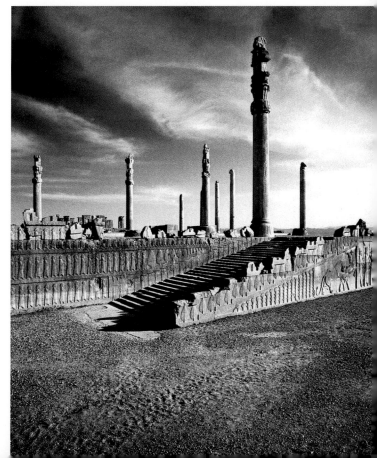

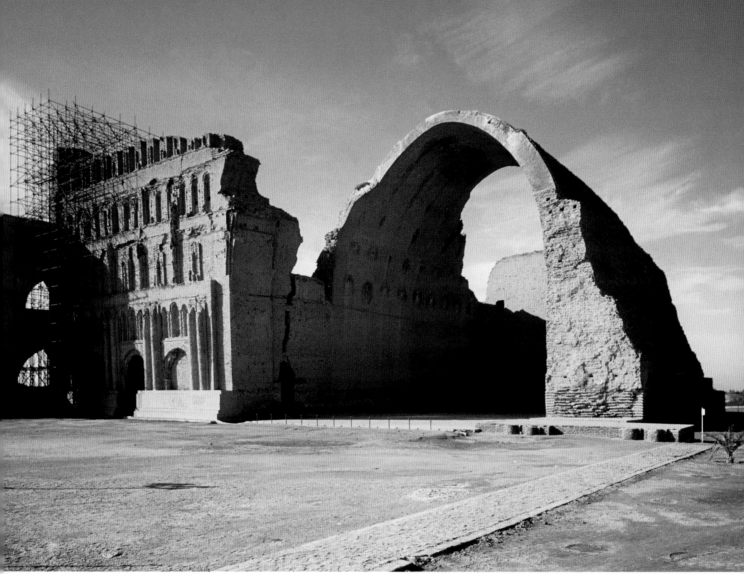

圖20　宮殿大廳的穹窿門廳，泰西封，伊朗，約公元550年。

文明也有殘暴的神話，例如牛頭人身怪物邁諾陶（Minotaur）在邁諾斯王（King Minos）的迷宮中肆虐，等著吞噬年輕男女，但伊文斯爵士（Sir Arthur Evans）重建出來的克諾索斯（Knossos）王宮大殿景象（圖18），卻是一根根由粗而細、彷彿上下倒置的紅色圓柱，以及一幅幅描繪公主與侍女徜徉花草間的溼壁畫，看來是一片閒適。這種無憂無慮的生活態度，有可能就是邁諾安文明後來覆滅的原因——他們可能遭到希臘半島上擅於征戰的邁錫尼人攻擊，結果位於克諾索斯與菲斯托斯（Phaistos）的宮殿就此燒毀湮沒；另一種讓邁諾安文明在公元前1500年左右突然消失的原因，可能是克里特島與希臘半島間的海域正好是個火山口，而當年火山突然爆發，毀滅了一切，從火山口邊緣的其他島嶼，例如桑托里尼（Santorini，即錫拉〔Thera〕）島上挖掘出來、和克里特島上類似的壁畫，可以證明這種說法。

　　話雖如此，克里特島的建築在結構

上並不比美索不達米亞或安納托利亞的建築來得複雜。肥沃月彎上真正出現結構較為精巧的建築，要等到2500多年後的6世紀，那時不但克諾索斯的宮殿已傾毀，就連蘇美人、巴比倫人與亞述人也早已消失。振興波斯帝國的薩珊王朝（Sasanians），在肥沃月彎利用窯燒的磚塊斜斜疊起，挑出底格里斯河畔泰西封（Ctesiphon）宮殿大廳的拋物線形穹窿門廳（圖20），至今還能看到某個拱圈一端的遺跡。更早的另一個波斯王朝阿契美尼德王朝（Achaemenid），在大流士一世（Darius I）、薛西斯一世（Xerxes I）與阿爾塔薛西斯（Artaxerxes）等歷代君王的率領下，於公元前518到460年之間建立了首都波斯波利斯（Persepolis），此地的建築就讓我們倍感熟悉，因為其中對於圓柱的運用，頗有埃及建築或後來古希臘建築的味道。波斯波利斯的建築有宏偉壯觀的一排排階梯，通往建在高台上的宮殿，壁緣飾帶（frieze）上雕刻著向波斯帝王朝貢的23個藩屬國的圖案（圖15），高台北邊有大門與走道通往西邊的阿帕達納（Apadana），即拜謁廳（圖19），或向東通往御座所在的大殿；這些正式廳堂的後面是南邊的平日起居場所。目前只有薛西斯御座大殿的100根廊柱還留有底部殘跡；大流士的拜謁廳柱頂飾有極為獨特的柱頭，狀似動物的前半部。這些氣勢磅礴、令人敬畏的建築遺跡提醒著我們，阿契美尼德王朝建立的波斯帝國，正是當時全世界前所未有的最大帝國，吸納含融了我們先前討論過的所有文明，包括埃及與印度河流域都在他們的統治範圍內，難怪劇作家馬羅（Christopher Marlowe）在《帖木兒》（Tamburlaine）劇中描繪這位征服波斯的蒙兀兒君主時，曾如此呈現他偉大的夢想：「身為君主，而能以勝利姿態穿越波斯波利斯，豈非極其勇敢的壯舉？」後來所有這些文明，都在公元前4世紀被亞歷山大大帝（Alexander the Great）征服，據說這位馬其頓的傳奇年輕君王曾一度潸然淚下，只因全世界再也沒有任何地方可供他征服。但在亞歷山大大帝的征討下，先前諸文明的種種成就與影響，開始先後傳入印度、中國與日本，最後終於傳遍全世界。

不過早在亞歷山大大帝征服世界以前，在那些遠離肥沃月彎的國度裡，文明內涵已經沿著肥沃的河谷開始變化，中東地區就是如此，印度河河谷與其支流沿岸（今巴基斯坦境內）也曾發現一連串的聚落，時間都在公元前2500年到前1500年之間。公元前19世紀中期，當漢摩拉比還在巴比倫稱王、克里特島上的文明也正值顛峰之際，中國的原始文化可能在黃河沿岸有了長足的進步，逐漸發展成早期的文明；另外新世界的文化也跨越廣大海洋的障礙，開始在中美洲發展。

我們將在本書的第4章、第5章和第6章，討論這些國度的建築發展過程。但首先我們還是留在中東，先來探索一下所有早期文明中最神秘而不可思議的一個：古埃及文明。

　　埃及文明發展的關鍵在尼羅河。雖然尼羅河流域可說完全不下雨，但源自中非大湖區與衣索比亞山區的白尼羅河與藍尼羅河，卻爲尼羅河注入源源不斷的河水，因此四季都不會乾涸；尼羅河分流貫穿兩個截然不同的地理區域，古埃及因此順勢分爲下埃及與上埃及兩個王國，雖然美尼斯（Menes）在公元前2400年統一了上、下埃及，建都於孟斐斯（Memphis），但埃及人意識中對二分的概念還是極其執著，比如黑暗與光明、黑夜與白晝、洪水與乾旱等，這種概念後來也表現在建築上。

　　開羅西南方80公里處的尼羅河西岸，約有80座金字塔散布其間，以神祕巍峨之姿迎向絢爛的烈日。第一次面對這些金字塔，可能認爲埃及文明與美索不達米亞的文明十分類似，畢竟這些文明都源自河谷，也同樣位於中東地區，發展條件相近，建築的規模也都碩大無比，像梯形廟塔、一般神廟、金字塔等。但這兩種建築文化其實截然不同，美索不達米亞的建築展現了防禦與侵略的輝煌規模，而埃及的建築卻反映出3000年歷史的燦爛、穩固與神祕。埃及文化與建築有種保守內斂、亙古不變、幾乎是不屈不撓的特質，並且能持續如此漫長的時間，不能不說是相當驚人。

　　美索不達米亞平原的地理環境造就了一個沸騰騷動的種族熔爐，各個民族不斷征戰或屯墾以爭取土地。相形之下，埃及獨立於安全穩固的尼羅河谷，享有天然的和平條件，居民不必聚居在防衛森嚴的城市中。事實上，埃及城市發展的很慢，最早具有城市雛形的是墓地，排列整齊的墳墓形成街道，有時墳墓還蓋得像小屋，呈棋盤式分布。真正人居住的埃及城市出現在古王國時期（公元前2686-2181年），當時法老王下令建築城鎮供建造金字塔或從事其他公共建設的工人居住，如底比斯（Thebes）西岸的德爾麥狄納（Deir el-Medina），一間間小房舍排列在棋盤式的密集街道上，讓建設內克羅波里斯（Necropolis，即死者之城）的工人居住。想入侵埃及，只有兩條路線，一條是從地中海沿尼羅河谷逆流而上（像後來的希臘羅馬征服者），另一條是從南部的努比亞順尼羅河而下。不過，埃及在努比亞一帶也有些天然屏障，古王國時期埃及的費雷島（Philae）和南境爲愛利芬坦島（Elephantine），皆可供防守，附近並有一連串的險灘作爲天險。除了天然屏障，埃及人還在尼羅河上游建造了一連串的要塞與神廟，其中有一座特殊的堡壘位於布罕（Buhen），其牆堅如城堡，周圍足足有1.6公里長。目前這座堡壘已沈入納瑟湖（Lake Nasser）底，納瑟湖在興建之初是全球最大的人工湖，用來支援亞斯文水壩（Aswan Dam）。興建水壩時，爲了避免水位變動淹沒建築，許多最美麗的神廟就遷往他處，例如有巨大塔門（pylon）的伊西斯神廟（Temple of Isis）從費雷島遷往阿

圖21　拉美西斯二世神廟，阿布辛伯，約公元前1250年。

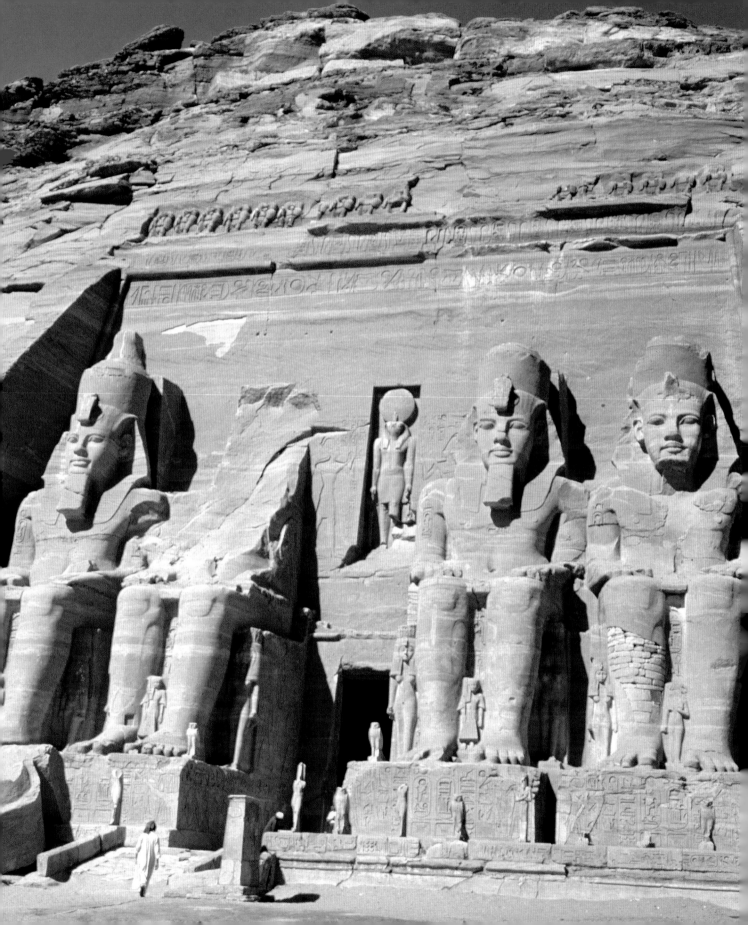

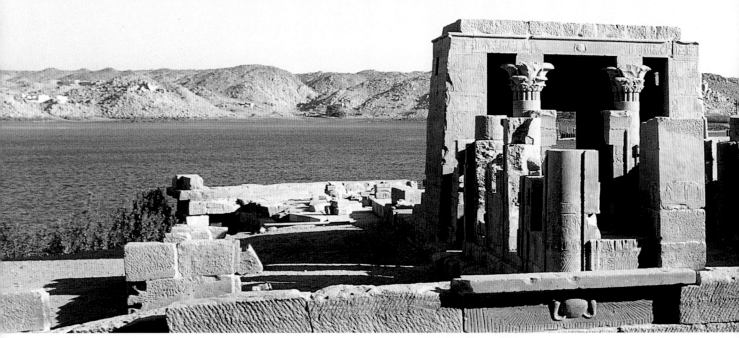

圖22 費雷島上的圖拉真亭，
或稱「圖拉真的床架」，約1-2
世紀。

吉齊亞（Agilkia）；羅馬占領時期留下的珍貴建築圖拉真涼亭（Kiosk of Trajan；圖22），也保留了下來；小型的鄧頓神廟（Dendun temple）被拆開送往國外，最後在紐約中央公園重組。最令人嘖嘖稱奇的，則是把阿布辛伯（Abu Simbel）的神廟群向上遷移70公尺的巨大工程；埃及新王國時

期的建築師當初是在砂岩山壁上直接雕刻出這些神廟，因此遷移時必須把神廟整個挖出來，並且加上看起來像石塊、實際上是鋼條製成的圓頂，以營造出原有的氣氛。拉美西斯二世（Rameses II，公元前1279-1212年）的四座巨像（一座少了頭），至今仍端坐在埃及南部，和過去3000年一樣

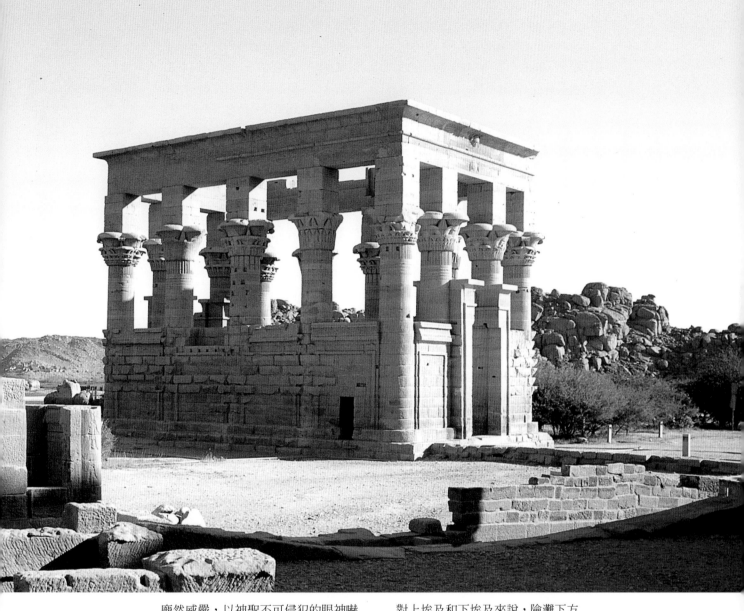

龐然威嚴，以神聖不可侵犯的眼神嚇
退來自南方的入侵者，同時等著陽光
在春分、秋分穿透神廟（圖21）。大
廟（Great Temple，約公元前1250年）
的主殿有 9 公尺高，共有八根柱子，
上刻神祇奧塞利斯（Osiris）的頭部；
主殿後面有間較小的殿堂，兩旁隨意
排列著幾個房間。

對上埃及和下埃及來說，險灘下方
的尼羅河是絕佳的往來水道，盛行風
由北往南吹，正好推著船隻朝上游前
進。中王國時期（公元前2040-1782
年）沿河建起磚造的滑水道，讓船隻
能靠拉力朝上游前進，避開中間的險
灘，直達努比亞的貿易要塞與港口；
回程時，船隻只要收起棕色的大帆，

就能順流而下，迅速返鄉。

尼羅河上游亞斯文採石場的大塊花崗岩，就從這條路線以平底船或木筏送到下游蓋神廟或墳墓，另外香料、象牙、獸皮、非洲內陸礦區所產的黃金與寶石（法老王對這些礦產有專賣權），也沿此河道運往各地。

尼羅河對建築影響也很大。無論平民住宅，或是要持久保存的墳墓、金字塔與神廟，都得蓋在沙漠區邊緣，超出尼羅河氾濫最高界限——這也是肥沃地帶的邊界。尼羅河西岸屬於死者的國度，堤道縱橫通往進行喪禮的神廟、各種複合式建築群以及內克羅波里斯的建築工人村落。內克羅波里斯是墳墓遍布的死者之城，在新王國時期（公元前1570-1070年），西岸的峭壁上更是密密麻麻地開鑿了陵墓。

屬於活人的尼羅河東岸，主要是埠頭與造船區，碼頭邊啤酒屋與小吃店林立，再上去才是偉大的神廟。從碼頭到神廟區，往往有一整條由獅身人面像連成的大道，沿路是組成整個城鎮的平民住宅、商店與工作坊。多數住宅都由泥磚建成，沒有留下任何遺跡，但從墳墓中發現的幾乎只有二度空間、名為「靈魂之屋」的扁平小模型看來，當時的住宅和現今同一地區的房屋差異不大（圖23）。當時的貴族豪宅，不但有室外走廊、花園與噴泉，還有裝飾用的水族箱（養魚以抑制蚊蟲），以及許多套房，這一切都包圍在高聳的泥牆之後。大富人家入口只有一扇門，進門就會看到幾條迴廊通往不同的起居區域。有位首席大臣墳墓的牆上詳細描繪了他家的模樣：有三條迴廊，一條通往佣人住處，一條通往婦女閨房，另一條通往

起居場所，其中挑高的接待室屋頂以深紅色圓柱撐起，柱頭上有蓮花狀的裝飾，牆上滿是花鳥畫。

雖然法老王和他的祭司兼占星師會以測量標尺在尼羅河兩岸固定的標點預測水位，但爲了預防河水意外地高漲，兩岸的建築還是築起高高的泥磚牆，以保護牆內的建築。

每年9月到10月，尼羅河停止氾濫，回歸原本的水位，留下大片肥沃農地，一直到隔年，這片深褐色的沃土才會在強烈陽光照射下轉爲土灰色的乾泥塊，這大概就是埃及原始房屋的建材，只不過他們後來發現，把泥塊塑形、加入稻草與牛糞混合後，可以製造出更堅固的泥磚，所以才改用泥磚。事實上，尼羅河洪水對埃及建築的影響還不止於此，每年5月到9月間，尼羅河至少有三個月的氾濫期，致使農地無法耕作，法老王於是多出大批閒置農工可運用，再加上從戰爭中擄來大批外族俘虜，勞工更不虞匱乏，於是碰到農閒時期，法老王就讓農工去蓋金字塔或複雜的墳墓建築群，這是法老王一生牽念的大事。

有如此龐大的人力，似乎說明了規模巨大的金字塔能夠建成的部分原因，但許多問題至今依然無解，因此說整個金字塔建築仍是一團謎，還是比較保險。我們只要想想，建築金字塔的石塊是遠從尼羅河上游的亞斯文利用平底船順流而下，運到建築基地，而以齊波司（Cheops）金字塔爲例，總共用了兩百萬塊石塊，其中一些還重達15噸；又如卡納克（Karnak）的阿蒙-拉神廟（Temple of Amun-Ra）有間多柱式（hypostyle）大廳，所用的柱子有些十分沈重巨大，即使在今

圖23　埃及墳墓中發現的「靈魂之屋」，約公元前1900年。

天，全球大概也只有兩座起重機舉得起來，而埃及人根本沒有起重機——他們會使用槓桿，但是對滑輪的原理可能還一無所知。

當時埃及人會運用的建築技巧其實相當有限。他們一直不知道如何讓銅變得更堅硬，因此他們雖有銅製的鋸子和鑽孔器，卻無法用在堅硬的花岡岩上；他們得先用一種名為多羅瑞（dolorite）的堅硬岩石製成的球狀或槌狀工具，在花岡岩上鑿出垂直的深溝，然後在溝中擠進金屬或木頭做成的楔子，讓楔子浸水膨脹、把石頭撐開。切割下來的石頭，就沿著尼羅河送往建築金字塔的地點，然後用平板車拖往建築工地。

從卡納克的建築工人用的斜坡遺跡推斷，埃及人在地面鋪好第一層石塊後，還會隨著金字塔向上發展，建造便於工作的磚造斜坡。不過此處又出現一大謎題：推過輪椅的人都知道，就算輪椅上只有一個人，但如果腳下的坡度太陡，要把這個人推上或拉上

斜坡，都是極爲困難的，而要在高達146公尺的金字塔上建造工作用的磚造斜坡，本身就幾乎是不可能的任務。此外，埃及人又是如何調度成百上千的工人，在適當的時機把無數石塊從上游的採石場運到下游的工地？我們對埃及金字塔的建築過程，所知其實還是非常有限。

埃及最早的重要建築，是稱爲「馬斯塔巴」（mastaba）的磚造墳墓，爲貴族與皇室專用。結構一開始很簡單，只是存放死者的墓穴，上面蓋起土堆，死者以天然碳酸鈉（一種鹽類，吉薩〔Giza〕的金字塔附近也發現有鹽類沈積物）保存。早期王朝時代（公元前3150-2686年）最早的一個皇家馬斯塔巴遺跡，位於薩卡拉（Saqqara）的沙漠邊緣俯瞰孟斐斯的懸壁上，這裡的墳墓是長方形的，兩邊以75度角向內傾斜（形成所謂的斜壁〔batter〕），上接平坦的頂部。我們可以合理地推測，這些墳墓就像後來的金字塔，是以階梯技術建成，可能

圖24　左塞王階梯式金字塔（約公元前2630-2610年）的剖面圖，薩克拉；以及史納法魯（Snefaru）彎形金字塔（Bent Pyramid，約公元前2570-2250年）剖面圖。彎形金字塔代表了真正的金字塔發展前的最後階段。

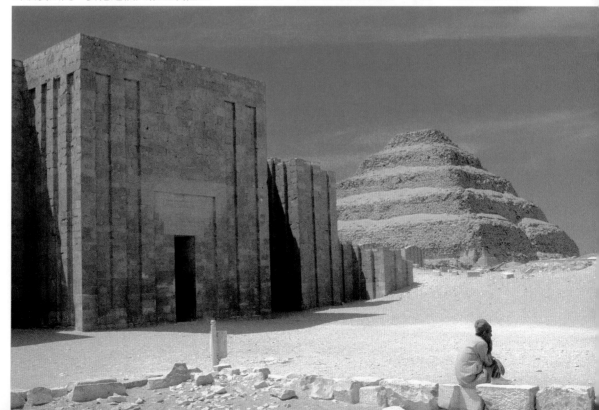

圖25　左塞王的階梯式金字塔，薩克拉，約公元前2630-2610年。

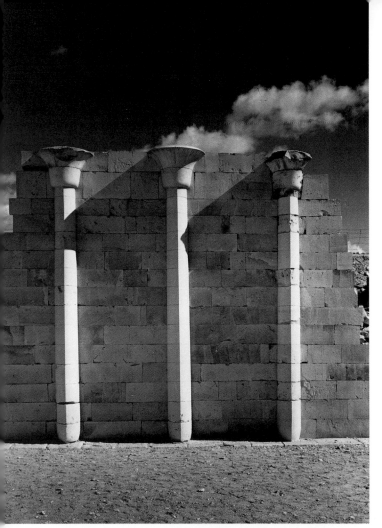

圖26　薩克拉的「北方之屋」，約公元前2630-2610年，圖中可見有著紙莎草傘形花序的廊柱。

圖27　埃及的柱頭：棕櫚葉狀、紙莎草花苞狀、蓮花狀、「帳篷支柱」狀、紙莎草傘形花序狀。

階梯式金字塔（圖24、25），埃及對建築史的獨特貢獻也在此時完全展現。由於埃及對個人的崇拜，建築師的大名才能保留至今——伊姆霍特普（Imhotep），不但是埃及王的顧問與大臣，更是個創意十足、心思敏銳的人，他既是祭司與學者，也是占星師和魔術師，甚至嫻熟醫道，200年後還被封爲醫學之神。他爲左塞王在薩卡拉搭蓋的喪葬建築群占地極廣，周圍有一道9.7公尺高的白牆，牆內除了一座六級階梯狀、高達61公尺、下有通道深入墓穴的金字塔外，還有11個各自獨立的墓穴供皇室其他成員之用，這個建築群有許多特色，後來成爲後世建築的主要依歸。

其中第一個特色，是伊姆霍特普把先前用在木材與泥磚上的技巧，轉用在堅硬的石材上。他是第一個使用方石（ashlar，磨整過的石塊）的人，換句話說，他把石板平整地拼成一個光滑的連續平面，這和毛石（rubble）建築中，一塊塊石頭可由四周接縫明顯辨認的狀況，截然不同。但更重要的是，伊姆霍特普把原本用來固定收緊泥牆的成束蘆葦，改爲石材建築中的基本要素：圓柱。薩卡拉建築群中的行政建築「北方之屋」（House of the North），目前還殘存一邊的牆壁，就有三根美麗簡潔的嵌牆（engaged）柱，是根據下埃及沼澤地帶的紙莎草（圖26），柱身模仿紙莎草莖部的三角形，柱頭像紙莎草開花後的傘形花序，上承支撐屋頂的橫樑。與「北方之屋」對應的「南方之屋」（House of the South），其柱頭如蓮花——這是上埃及的象徵。埃及建築師在盧克索（Luxor）的阿蒙-拉神

有7.5公尺高，分爲外室（牆面常經過裝飾）與秘密內室（存放家人雕像）；存放屍體的房間是往下方岩石挖出的大洞——通常只有一間，有時旁邊也會有個儲藏室。墳墓旁邊有個小廟，擺放麵包、酒、以及其他食物等祭祀品供死者享用，這些附屬房間後來發展成牆壁相連的複雜建築群。到了古王國時期，皇家陵墓蓋在金字塔內，貴族則繼續建造馬斯塔巴，先是用磚蓋，後來用石頭。

約從公元前2630年（屬古王國時期）開始，孟斐斯西部爲第三王朝的左塞王（King Zoser〔Djoser〕）所蓋的馬斯塔巴，經過了幾個重要變化而發展成

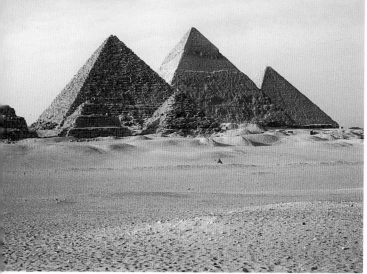

圖28　吉薩金字塔，約公元前2550-2470年。

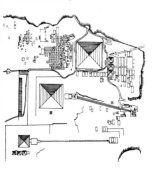

圖29　吉薩金字塔的平面圖

廟運用同樣的巧喻，演繹出紙莎草花苞層層收捲的柱頭，其他地方也變化出蓮花與棕櫚葉形的柱頭（capital；圖27）。日後古典希臘建築師也借用同一基調，以成束紙莎草變化出有凹槽的廊柱，並以希臘本土植物如莨苕（acanthus）的葉子作為柱頭的飾形。

埃及第四王朝（公元前2613-2498年）的金字塔建築輝煌時代，或許是第三王朝最後的法老王胡尼（Huni）所開啓。胡尼延續伊姆霍特普的風格，把梅登（Meydum）地區原本看來像是七階的金字塔，轉變成怪異而迷人的幾何結構──我們只要一想起古埃及，就會聯想到這些迷人的金字塔：從長方形地基上升的四面三角形高牆，漸漸向內、向上傾斜，最後交會於一點。最著名的三座金字塔是齊波司或稱古夫（Cheops or Khufu，前為希臘名，後為埃及名），賽夫蘭或稱卡夫拉（Cephren or Khaefre），以及麥瑟納斯或稱門卡烏拉（Mycerinus or Menkaure）。這些金字塔成群矗立在吉薩，即現今開羅的邊緣，古夫金字塔腳下還有三座小金字塔，屬於他的三個王妃（圖28、29）。

金字塔是法老王追求永生的具體表現。法老王不像尼布甲尼撒建巴比倫城、大流士與薛西斯建波斯波利斯、亞歷山大建亞歷山卓、或君士坦丁大帝建君士坦丁堡，致力興建宏偉的城市以彰顯權力。法老王蓋金字塔的意圖更實際、也更迫切，他相信若要獲得永生，就得確保他的肉體、他在塵世中的外表、以及他在人間的生活樣貌繼續存在，至少要以模型的狀態延續下去；這樣，當他的靈魂結束以動物的形態在凡世中的漫遊之後，才能有完整的肉體與家園等在那裡讓他進駐，作為他永恆的落腳處。因此，金字塔的門戶與洞穴的窗戶永遠開著，靈魂才能自由來去，同時透過洞開的門窗，盯著保護自己的肉體。

肉體要放入金字塔，必須先經過費時而複雜的防腐處理，仔細做完要花上70天，還得先在墳墓旁搭蓋防腐室。為了讓死者的面容看來永恆不變，得先做好死者的面具，像圖唐卡門法老（Tutankhamun）有名的黃金面具就是一例。喪葬室的四周擺滿了死者的半身塑像，牆上則繪有死者一生的故事，夾雜各種咒語與說明性的古埃及象形文字。其他一些房間，擺有死者希望來生繼續享用的物品，例如屋宇、花園、船隻等等。另外常會準備一些應用物品，以便妻妾與家中其他成員下葬之用。

建築師完成上述準備工作後，就得設法保護金字塔與裡面的各種物品，使其免於天氣變化的威脅及盜匪的侵害。為達此目標，金字塔的入口十分隱密，通常位於金字塔北面的上方某處，從入口有一條傾斜的通道（傾斜的角度不一定）通往墓室，有時通道還有轉彎處。從這點看來，古夫金字

塔的施工計畫似乎經過修改，因爲這個金字塔從入口處向下蜿蜒、本來應該通往墓穴的通道，後來似乎棄置不用了，而是以一條向上穿越大展覽室（Great Gallery）、再到法老王室（King's Chamber）的捷徑來替代，法老王室正好在整個金字塔的中心位置，也就是地基中心點的正上方（圖30）。這一切錯綜複雜的設計，或許只是用來阻止可能侵入的盜匪，通常金字塔中的迴廊蜿蜒曲折，兼具通風與交通功能，有的通往展覽室，有的通往其他墓室（如果有家人同葬），有的通往儲藏室。有時金字塔也有一些假入口或中途封死的迴廊，盜匪常因此受騙，或者在地下坑洞裡走著走著忽然就碰上盡頭。地下坑洞除了用來欺瞞盜匪，還可以容納從墓室表面滲入的雨水。金字塔通常建在墓穴上方，要等法老王的屍體就定位後，建築用的通道才會填滿封死。

或者，這只是我們一廂情願的猜測。因爲矗立在吉薩的三座大金字塔，其結構與內部狀況再次爲我們帶來許多謎團。

當時的建築師會在金字塔表面的石塊之間，撒上薄薄一層砂漿，一般認爲，這層砂漿不是用來固定石塊，而是用來分離石塊，以便將斜面上的石塊移往正確的位置。但他們到底怎麼計算出來的？又怎麼將如此巨大的面石放上定位？古夫金字塔中通往法老王室的大展覽室，長46.5公尺，以26度的仰角向上延伸，其頂部的承托石板更是難解的謎。奇怪的是，墓室中的石棺是空的，也沒有任何陪葬品。不過最令人訝異的，還是這幾座金字塔的牆上都沒有繪畫，也沒有任何文

圖30　古夫王金字塔的剖面圖，圖中可見法老王室與王后室、大展覽室、入口與通道。

字來標明法老王的頭銜，或盛讚法老王一生功業。因此有人推測吉薩的金字塔並非眞正的墳墓，而是象徵性的建築，而且埃及神話中有法老王死後會升天成星神的傳說，故而金字塔的宗教意義可能大於實質意義。

埃及第五王朝最後一位法老王烏納斯（Onnos，公元前2375-2345年）的金字塔中，這樣一段文字：「登上天堂的天梯已爲他備好，他登此天梯入天堂，煙雲中他起身，烏納斯如鳥般自由翱翔。」根據埃及神話，法老王死後會化身爲奧塞利斯（獵戶座之神），而吉薩三座金字塔的排列方式（較大的兩座並列，門卡烏拉金字塔在左邊稍遠處），正好和獵戶座腰帶上三顆星星的相關位置一致，這其中應該有關連。在古夫王的時代，法老王墓穴中的通道應該正好對準獵戶星座，或許是同樣的道理。然而在此時，這又是一個無解的埃及之謎。

無論吉薩三座金字塔是否眞如本文推測般逃過盜匪之手，大部分其他的金字塔與墳墓都可以確定曾遭洗劫，後來約在公元前2000年，金字塔逐漸轉變爲岩挖式（rock-cut）的墳墓，原因之一就是希望避免盜墓。新王國時

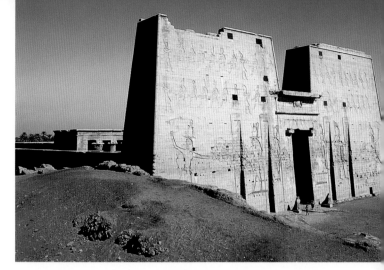

圖31　何露斯神廟的塔門，艾得夫，約公元前237-57年。

期的法老王從圖特摩斯（Thutmose，公元前1524-1518年）開始，就在底比斯山區遺世獨立的國王谷（Valley of the Kings）300公尺高的橘黃色峭壁上鑿岩築墳。此地仍屬尼羅河西岸的死者國度，但距離舉行喪禮的神廟夠遠，可保持墳墓地點的隱密性。墳墓的入口與金字塔模式相同，位在岩石表面的某個高處，從門口有個漏斗狀的通道向斜下方延伸，和內部通道連接成T字形，運送喪葬物品的平板車就沿著這條通道向前拖行；T字形的交叉口兩旁各有通道通往其他房間，交叉口還放著死者的雕像，以便早晨的陽光能透過入口照在死者的臉上。通道兩側有一系列斜放的銅鏡，讓陽光能反射進入內部的通道或其他房間，以便築墓的藝術家在其中工作。不過岩挖式墳墓的防盜能力似乎

沒比金字塔高明多少，其中只有圖唐卡門王因為年輕早逝、葬在大臣的墳墓中而逃過一劫。

金字塔內部陳設巧藝繁複，外表卻簡單樸拙，直接矗立在廣袤無垠的沙漠中，像是展覽中的雕塑品，內外強烈的對比，更添金字塔神祕難解的色彩。古夫金字塔的四個角正好對準指南針的四極，而其四面牆壁幾乎是極為準確的等邊三角形，以51-2度的角度從地面隆起，這種幾何學上的精確度令人歎為觀止。卡夫拉金字塔的底部面積大到足以涵蓋六個足球場，其形狀卻是誤差還不到15公釐的完美正方形。我們不禁要想，埃及人如何做出這種形狀？尤其他們在新王國時期、晚期與托勒密時期（the Late and Ptolemaic，公元前1070-1030年），似乎曾發展出另外兩種幾何形式的建築：方尖碑（obelisk）與塔門，使得上述問題更加疑雲重重。艾得夫（Edfu）有座極精緻、公元前3世紀的塔門（入口兩邊呈傾斜狀或壓緊的扶壁；圖31），高30公尺，位於何露斯（Horus，奧塞利斯之子、鷹隼之神）神廟的入口，據說法老王就是何露斯的化身轉世。卡納克的阿蒙-拉神廟與月神康斯（Khons）的神廟（約公元前1500-320年），都有方尖碑與塔門兩種建築形式（圖32）。

神廟會出現斜牆，或許有結構上的考量。這些神廟都建在洪水區邊緣，以免占據尼羅河氾濫後留下的寶貴農地，而既然在邊緣，就得留下洪水進退的餘地。塔門寬闊的地基，顯然可以讓基礎更穩固。而牆內側平直，外側向外傾斜，使得牆面越高越薄，泥磚所受的壓力也越來越小。

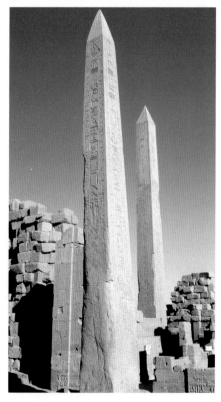

圖32　阿蒙-拉神廟，卡納克，底比斯，約公元前1500-320年。圖中可見法老王圖特摩斯一世與女法老王哈特謝普蘇特的方尖碑。

圖33 阿蒙-拉神廟建築群，卡納克，底比斯，約公元前1500-320年。

關於為什麼會發展出方尖碑、塔門與金字塔，比較可能的答案如下：這些建築反映的不是幾何圖形，而是抽象自然的具體表現——例如陽光的光束。太陽神在埃及人的生活中無所不在，無論肅穆的阿蒙-拉神廟或可親的艾頓（Aten）神廟，都源自對太陽神的崇拜。金字塔與方尖碑的尖端都鑲上金箔，而金字塔每個面向和神廟的入口上方也都刻有加了翅膀的太陽圖案，這些特色再次驗證，金字塔是通往天堂的天梯。埃及文化中黑暗與光明二元對立的特質，在此也再度顯現：金字塔外部是沙漠中強烈耀眼陽光的具現，內部則是絕對的黑暗，

1937年，莫頓（H. V. Morton）走訪古夫的金字塔時，曾生動地描述了這種黑暗：

那是我曾進過最陰森恐怖的房間之一，真的很可怕，如果說那地方鬧鬼，我一點也不會懷疑。溼熱的空氣中飄散著陳腐的氣味，尤其蝙蝠的惡臭十分嗆人，逼得我頻頻抬頭仰望，覺得一定有蝙蝠掛在牆角。雖然這個房間（墓室）比外面陽光普照的沙丘，還要高出43公尺，卻給人深入地底的錯覺……那確實是墓中才有的黑暗，而伴隨黑暗而來的，還有死亡的沈寂。

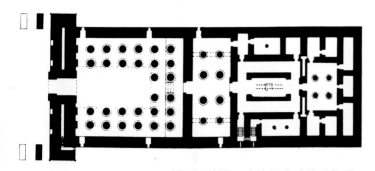

圖34 康斯神廟平面圖，卡納克，底比斯。

新王國時期，底比斯成為埃及的首都，也是阿蒙-拉的信仰中心。當時底比斯是全球最大的城市，卡納克與盧克索都被囊括在內，城內有一條羊面獅身像連成的大道通往眾多神廟與巨像。神廟與宮殿建築在新王國的三個王朝期間達到高峰，拉美西斯二世統治時更盛。這是埃及帝國主義的擴張時期：埃及東部和北部的邊境推進至幼發拉底河，南部則擴展至盛產金礦的努比亞或庫什（Kush）。有些神廟工程歷經多位法老王，每位都在舊有建築上添加新的庭園或廳堂，卡納克的阿蒙-拉神廟即是如此（圖33）。這間神廟約於公元前1500年開始興建，其中知名的多柱式（屋頂加上石柱）大廳建於400年後，入口處的塔門則建於公元前4世紀，是六處塔門中最晚的；儘管橫跨如此漫長的歲月，整體建築觀念依舊協調統一，這是最令人讚嘆之處。

埃及神廟有個建築模式，後來不斷出現在全球各地的神聖建築中：那就是軸線式的建築。神廟裡的空間是一個接在一個後面，先是較大的公共空間，往內銜接較小、專屬特殊人士（在埃及就是祭司與法老王）的菁英區域，再進去才是置放神像的內室，也就是神祇的居所、內部的聖室，聖地當中的聖地。通常越往內走，空間就越小、越暗、越隱密，這種特色在

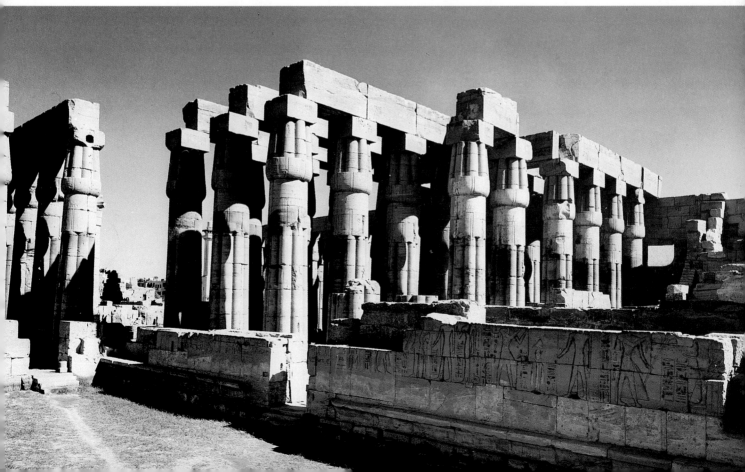

圖35 阿蒙-拉神廟，盧克索，底比斯，約公元前1460-前320年。圖中可見紙莎草花苞狀的廊柱。

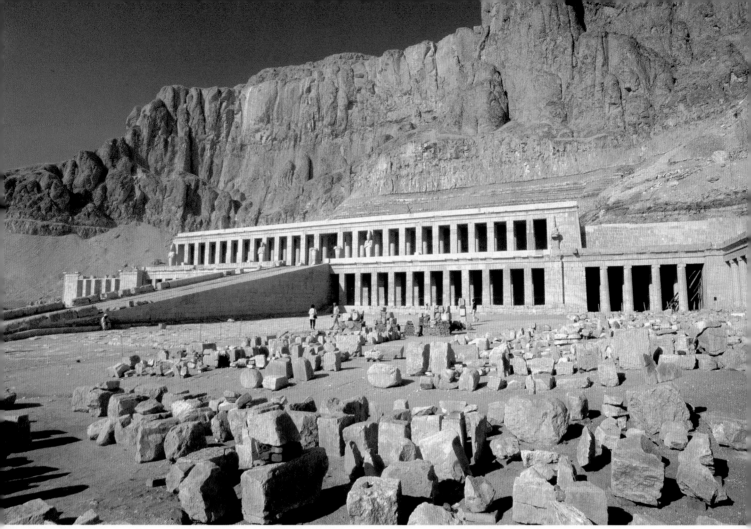

圖36　女法老王哈特謝普蘇特
的喪葬神廟，德爾巴赫利，底
比斯，約公元前1458年。

下一章印度次大陸的印度教建築中也
很明顯。埃及神廟建築有某種程度的
隧道效果，因為通常從比較開放的多
柱廳到比較隱密的內室，地面會隨著
幾級淺淺的階梯而升高，同時旁邊房
間的屋頂卻越來越低，到了最後面的
聖室（其中除了置放神像，還有搭載
神像出巡的聖船），變得十分陰暗，
只有屋頂的柵格透進些許光芒。

　　阿蒙-拉神廟雖歷經十幾世紀的雕
琢修飾，仍然保留這種軸線式特色，
不過在卡納克另一座形式單純的月神
康斯的神廟，這種特色更明顯（圖
34）。阿蒙-拉神廟有埃及神廟典型的
磅礡氣勢：外面的開放廣場和覆頂的

多柱大廳形成強烈對比，廣場空曠，
但多柱式大廳卻擠滿134根長柱，柱
頭都雕有紙莎草開放或合攏的傘形花
序；最外面的塔門則有巨大的祭司雕
像作為守護（真人高度僅達雕像膝
蓋）；典型的行進大道兩旁成列的羊
面獅身像，因為公羊是阿蒙-拉的象
徵。當年阿蒙-拉神廟在舉行各種祭
典時，壯觀的景象一定足以令人屏
息：前來為法老王獻舞的女祭司以及
負責奏樂的喇叭手和鐃鈸手，擠滿了
廟前的廣場與多柱大廳，另外還有一
列列頭髮剃光、身著白袍的祭司，等
著迎接法老王進入內部的聖室。

　　埃及人在受到伊姆霍特普的影響而

把注意力轉向石材之前，其實非常善於運用木材，這或許是因為他們精於造船。他們已經可以做出多達六層的膠合板，同時也掌握了木材鑲嵌的技巧，甚至我們今日運用的大部分木頭接合方式（包括榫眼與榫頭等），都是埃及人發展出來的，因為埃及當地所產的木材像柳樹或無花果樹等，都只能切割出狹窄的木板，所以接合木板的技巧就變得十分重要。從埃及神廟的形式，也可以看出運用木材更勝於運用石材的建築傳統：除了墓穴之外，他們不用拱圈或拱頂，因此多柱式大廳中由石材橫楣架出的廣大空間，就成為一片石柱森林，其光線來源則包括天窗的柵格隙縫以及白色雪花石地板的反光；這種雪花石地板，不但讓大廳顯得更加宏偉，同時也顯得更為神秘。

盧克索的阿蒙-拉神廟（圖35）固然最時髦繁複，但女法老王哈特謝普蘇特（Hatshepsut，約公元前1479-1458年）在卡納克主導興建的阿蒙-拉神廟，則規模最大、最令人肅然起敬。托勒密時期與羅馬占領時期所建的神廟，例如艾得夫的隼神何露斯神廟或登德拉（Dendera）的哈托爾（Hathor，母牛女神，後來希臘人把她比擬為愛與美的女神愛芙蘿黛蒂）神廟，規模就比較小。許多最好的神廟都屬喪葬用途，和墳墓在一起，其中最有名的就在尼羅河西岸，位於德爾巴赫利（Deir el-Bahri）：女法老王哈特謝普蘇特的神廟（圖36）。這間神廟在河谷美宴（Beautiful Feast of the Valley）慶典中，和對岸的底比斯維持宗教往來，慶典期間，阿蒙-拉的神像會從對岸的卡納克用船運過來。神廟建築群包括谷中廟宇、殯葬室以及其間的堤道，所勾勒出的冷靜、齊整的水平線條，和背後筆直陡峭的山壁形成強烈的對比；由光滑的樑柱構成的平台式迴廊，透過巨大的斜坡層層相連，散發出沈靜、優雅、君臨天下的氣質，卻不帶絲毫的炫耀與侵略意味，這倒是令人相當驚訝。因為當初這間神廟就是為了埃及史上唯一的女性法老王哈特謝普蘇特所建，她篡奪了年輕繼子圖特摩斯三世的王位，因此可說是誇耀與侵略的人格成分兼而有之。她逝世後，圖特摩斯三世終於繼承王位，他下令將谷中神廟裡所有哈特謝普蘇特雕像的頭顱全都砍掉，藉以昭示自己的心情。

哈特謝普蘇特神廟是作為埃及建築故事終站的好地方，因為我們只要將這間神廟的照片，與阿提卡（Attica）蘇尼恩角（Cape Sounion）的海神廟（Temple of Poseidon）列柱照片放在一起，就可以發現希臘神廟其實與埃及系出同源。事實上，雖然哈特謝普蘇特神廟中有些石柱呈方形，但也有些石柱像萌芽期的多立克（Doric）石柱一樣呈十六邊形；埃及另外有些建築也彷彿古典希臘建築的前身，如位於貝尼哈桑（Beni-Hassan）的中王國時期岩挖式墳墓入口處的石柱，不但有凹槽，而且直徑越來越小。

儘管如此，在走入希臘、羅馬的建築世界，並進而追尋西方主流建築的沿革發展之前，在往後幾章裡，我們還是先暫退一步，看看世界其他地方的建築發展。這些地方的文明起步並不比剛剛看過的中東世界晚，而且也對建築文明的發展有獨特的貢獻。

我們很難決定該在什麼時候探討印度、東南亞、中國、日本、和前哥倫布時代的美洲建築，原因是這些地區和西方世界在建築史上，並沒有平行發展的關係。當西方世界快速經歷了各種風格和模式的建築時，上述幾個文明並不像美索不達米亞、埃及、和古波斯那樣一齊衰亡，反而通常是好幾個世紀都維持同樣昌盛的狀態。

本章的建築故事，讓我們置身在一片由半島形成的遼闊次大陸，這個地區從西起興都庫什山、東至中國四川山群的一段山脈向外延伸，有如一道懸掛在東半球海域上的前障。在如此廣闊的區域，顯然建築材料非常多樣不同，氣候的差異也相當大。

目前印度境內發現的最早期城市，也就是前面談論早期城市的章節中提過的印度河谷和其支流的文明，並非本章的重點。我們認爲這些早期城市，有可能是遠在公元前6000年一支叫達瑟司（Dasus）的民族所建立，他們的文明延續了千年之久，在公元前2500至1500之間達到全盛。自從1920年代考古學家的第一批挖掘發現以來，已有超過100處的基址出土；其中兩個現在被沙漠隔開（可能是放牧過度剝奪地利所致）的城市中心更是意義非凡：北方旁遮普（Punjab）的城市群散布在印度河支流，主要城市爲哈拉帕（Harappa）；南方的城市群位於印度河上的信德（Sind），主要城市爲摩亨佐達羅（Mohenjo-Daro）。這兩座城市看來規模都很大，直徑可能長達 5 公里，內部建有一座有牆垣、高塔、盤踞在泥磚平台上的碉堡，俯瞰十字交叉棋盤狀的道路。19世紀時，哈拉帕城中的磚塊被拿去鋪鐵道和興建住屋而不幸遭受全面破壞，相形之下，摩亨佐達羅可以提供的資訊就豐富多了。摩亨佐達羅有一群重要的建築物，當中包括考古學家判斷是集會廳的建築，有複雜通道的穀倉，再加上非常大的「大浴場」（Great Bath；圖37）——四周遍設一間間的更衣室或可能是小浴池，這些浴場必然有儀式作用，可能就是舉行宗教儀式之處。我們當然寧可相信，宗教信仰在古老民族的生活中確實扮演重要角色，如果浴場並不具任何宗教意義，我們深信遠古建築就是廟宇和墳塚的理論，則會因此顛覆：這個地區沒有發現任何廟宇和墳塚，只找到一座兼備祭司和國王身分的雕像，看似聖經匣的東西綁在他的上臂和太陽穴上，這個發現令人困惑。或許，必須等到他們所留下的文字記載一一解讀之後，我們對這一切才能有更深一層的認識。

印度河文明的毀滅，可能是亞利安人（Aryan），或是大約公元前1750年開始經由開伯爾山口（Khyber Pass）入侵印度的印歐民族所造成；同時，印度河的一再氾濫更加速整個毀滅的過程。入侵的民族似乎循著常見的模式發展：由狩獵民族演進成定居的農耕民族，接下來逐步占據土地，公元前900年範圍已達恆河流域，又一個

圖37　大浴場，摩亨佐達羅，信德，巴基斯坦，約公元前2500-1700年。

圖38　婆羅浮屠：佛陀與鐘形窣堵波，爪哇，約公元800年。

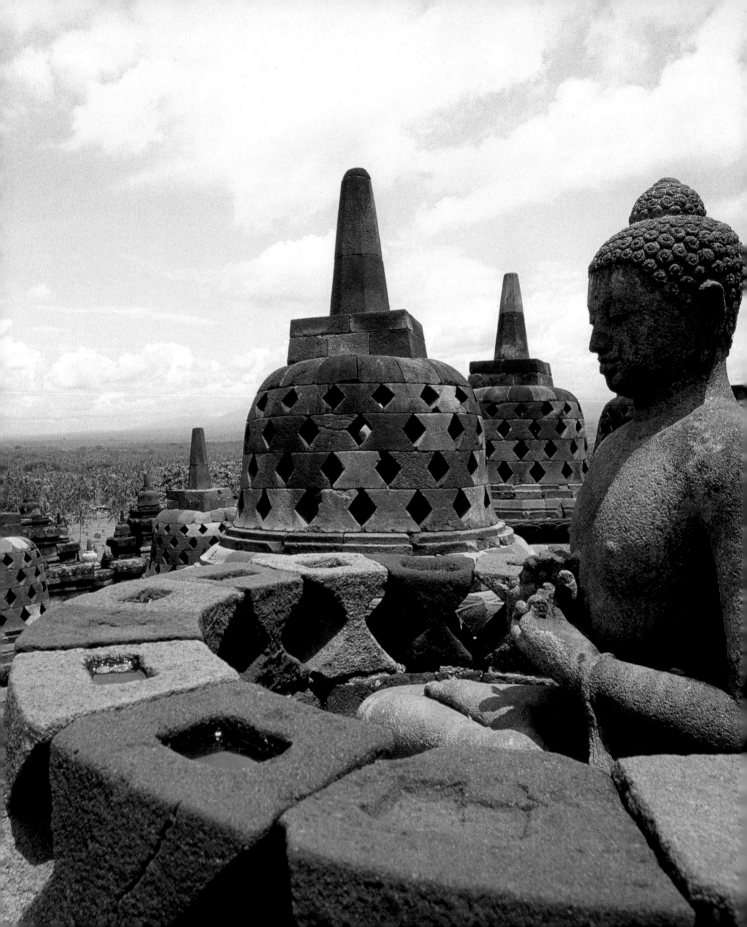

圖39 霍薩勒斯瓦拉神廟南端
入口上的雕刻，赫萊比德，邁
索爾，印度，14世紀。

世紀之後進入德干高原，把原本定居
當地的達羅毗荼人（Dravidian）趕向
南方。這便是吠陀時期（Vedic
period），因為我們對公元前2000年
間的印度的印象，大都來自亞利安人
的經典《吠陀》（Vedas），這是一部
梵文聖詩集，包括有關民族起源和傳
奇的兩段精彩史詩。《吠陀》一直要
到18世紀才有文字的記錄，不過它顯
然深藏著一段由來久遠的口述承傳歷
史。到了公元前 5 世紀左右，印度教
似乎已取代吠陀信仰；最後，在相當
於基督教時代來臨的時期，吠陀信仰

中眾多模糊難以理解的神祇，地位被
三合一神（trimurti），即印度教三位
一體的三個偉大神祇取代。

我們仍在搜尋這個時期建築的線
索。當地的竹子和茅草房舍當然早已
無跡可循，至於其他種類建築遺跡之
稀少，意謂著木頭是主要建材；軟
木、緬甸的上等柚木、還有窮人的柚
木——麻粟木（sisham），不是長在印
度境內山谷，就是由山區森林浮流而
下。偶爾在孟加拉的河谷平原、旁遮
普、斯里蘭卡和緬甸發現的磚造建築
遺跡，令人聯想到摩亨佐達羅技藝精

湛的磚造建築傳統。然而，梵文文獻中提及的宏偉城市，有1500年之久完全無跡可考，直到回教徒在1565年征服印度南方勝利城（Vijayanagara）王國，摧毀它雄偉的宮殿建築之後，我們才從他們對戰役的記述中得知一二。目前認為這座建於1363年的王宮，是信奉印度教的勝利城王國的權力中心，另外如仕女浴場（Ladies' Bath）、象塚（Elephant Stables）、和一座供奉濕婆神（Shiva）的神廟等壯觀的建築也已出土。在基督教世紀開始之前的1000年間，印度各地有王朝統治也有共和政體，因此才產生了旃陀羅笈多·孔雀（Chandragupta Maurya，公元前316-292年）創立的一統全印度的王朝。在他的孫子，孔雀王朝的阿育王（Asoka，公元前273-232年）統治時期，建築上首度運用有雕飾的石頭。此後，石頭被認定是建神廟的「神聖」材料。在石材稀少的地區，石頭用做碎石牆的飾面。斯里蘭卡不缺石材，神廟建築因此與眾不同。印度在印度河以南有砂岩和大理石，更南邊的德干高原產砂岩。由於石造建築也常運用木工技巧，故有助於我們瞭解那些已經失落的木造建築，甚至連木刻接頭的小細節也不難推測出來；即使在今天，從印度工匠雕刻的盒子和托盤上，饒富鄉村氣息的手工雕刻和農民風格的烙畫（poker-work）之中，還可以瞥見與許多神廟立面豐富的精美雕刻相似的藝術手法。

這個區域的建築，隨著印度教與佛教兩大歷久不衰的世界性宗教而傳播、燦爛。也許再沒有其他建築，能比這裡的建築更生動反應出建造者的

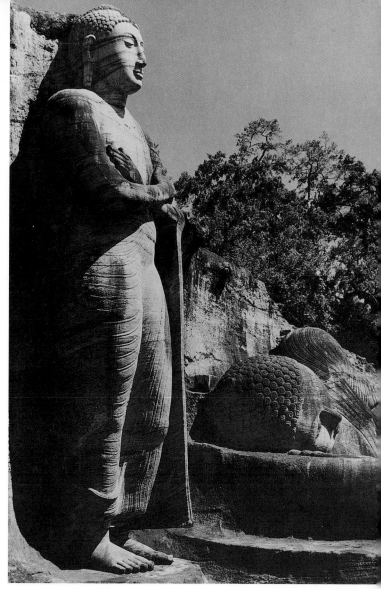

信仰，特別在裝飾性的雕塑方面。如果把14世紀建於赫萊比德（Halebid），有一層層布滿大象、獅子、騎士像的台座逐漸升至頂端千手佛像的霍薩勒斯瓦拉神廟（Hoysalesvara Temple，圖39），視為印度教建築的典型，將它和波隆納魯沃（Polonaruwa）的戈爾僧院（Gal Vihara）12世紀佛陀圓寂後得大智慧雕像（圖40）——佛陀慈祥喜樂的面容如祂腳跟的蓮花——併排，我們就會發覺兩個宗教給人完全不同的感受。兩個宗教的建築在比較

圖40　戈爾僧院的佛陀像，波隆納魯沃，斯里蘭卡，12世紀。

45

世俗化的方面，則顯得情感上的對比不如功能上來得大：印度教乃個人藉著祭司舉行的公眾儀式來完成每日朝拜，佛教則強調以群體為中心，因此有僧院或稱毘珂羅（vihara）的創立，僧院中庭四周分布著禪室，另外有支提（chaitya）或集會堂，以及窣堵波（stupa，土墩堆成的廟宇），用來聚集香客和大數目群眾。話說回來，如果我們一味詳究兩個宗教的差異，會顯得無知。這些宗教不僅一直並存，而且好幾個世紀以來關係密切，以致於在信條上、在祭拜或崇敬的形式上都變得難以區別，令外人十分困惑。印度教原本隨其祭司階級的名稱而稱為婆羅門教，本身的起源就是個不尋常的融合。一半是黑皮膚、入世的達羅毗茶人的信仰，充滿對偶像圖騰和多產符號的膜拜；一半是白皮膚的亞利安人無偶像崇拜的信仰。

瞭解印度教建築的一個要訣，是把一些有時候看似彼此抵觸的折衷元素找出來。我們看到許多神廟牆上的石雕以痛苦扭曲的形式呈現《卡瑪素楚經》（Kama Sutra）描述肉慾享受的篇幅和情色幻想時，也要能夠接受瑜珈表現出的近於非人的苦修，瑜珈最高的境界是極神聖的入定，在酷熱之下一動也不動地坐著，無視時間和攪亂心志的肉體的存在。對印度教而言，兩者並不矛盾，所有的顯現都是同一神祇本質的一部分。亞洲的建築經常出現這種一物兩貌的特質：在抽象的平面和象徵性的輪廓下，加入塞滿雕刻的球莖狀塔，雕刻之多有如生長繁茂的叢林，千手佛和嘰喳亂吼的猴子形象使人頭腦發脹。

佛教是從婆羅門祭司的壓制下分離出來的兩支宗教之一，另一支是耆那教（Jainism），在建築上較不重要。佛教的教義源自「覺者」釋迦牟尼的教誨，祂生於公元前 6 世紀，是北方恆河平原一個王國的王子，倡導八正道的修行：任何人，不論由哪一個種姓階級出生，都能憑藉著一次次的重生和達到涅盤（最終的解放）的境地，而得到解脫。

公元前255年，北印度的孔雀王朝第三代君主阿育王皈依佛教，並定之為國教。阿育王是個活躍的統治者，效法他的祖父曾親見的亞歷山大大帝（當年印度有部分在其帝國版圖內）的行政統治與軍事掠奪模式，鞏固手中第一個統一印度的王朝。同時，他修建起自帕特納（Patna）、終至西北的皇道，即今日的大幹道（Great Trunk Road）。由於自責出征東印度的羯陵伽（Kalinga），犯下屠殺25萬人的暴行，他回歸宗教，下令興建第一批石窟式神龕，可能是仿公元前 6 和 5 世紀波斯的阿契美尼德王朝陵寢，供耆那教苦行僧在巴拉巴丘陵（Barabar Hills）上修行；之後，他拓展王朝的宗教版圖，廣派僧侶前往各地，遠達古希臘世界、尼泊爾、斯里蘭卡。整個當時已知的世界，包括波斯、亞歷山大帝國、佛教的精神帝國，幾個巨型帝國的勢力範圍重疊，說明了建築史上經常可見的東西文化交流所產生的影響。整個印度境內，從柱子和岩面雕刻的道德教誨、岩鑿的神龕和神龕的單塊巨石造的附屬建築、數千計的墳塚或窣堵波（據說阿育王三年當中立了84,000座之多）、到華氏城（Pataliputra，今日的帕特納）有著宏偉多柱廳的頹敗宮殿，都

可見證阿育王的影響。

世界飄浮在有如浩瀚大海的宇宙正中央，爲佛教、耆那教、印度教共同的基本思想。世界的中心是一座五或六層平台構成的大山，衆生散聚在最底層，守護的神祇居中間幾層，上方有衆神的27個天國。我們感到驚奇，建築的形式和細節可以一次又一次回溯到這個基本概念，這個概念在梯形廟塔的建築上早已透露一二。

一開始，世界是座聖山的理論，完全符合印度人認爲諸神住在山間或洞穴裡的想法，這個想法使印度人在凡世爲神明蓋臨時住所時，採用我們會視爲土丘與洞窟的建築模式。印度教所有的神廟都是廟山，至於最經典的佛教建築，窣堵波，最初的形式近於神龕而非一種建築物——那是一座牢固、穿不透的超大型土丘，隨後才逐漸用磚或石頭包住，以增加耐久性。

早期的窣堵波殘存不多。印度中部桑吉（Sanchi）的大窣堵波（Great Stupa）於19世紀曾一再重建和整修，但依然保有阿育王在公元前273至236年間興建時的基本結構。目前所見到

圖41　大窣堵波，桑吉，印度，1世紀。

圖42　大窣堵波建築群平面圖，印度，桑吉。

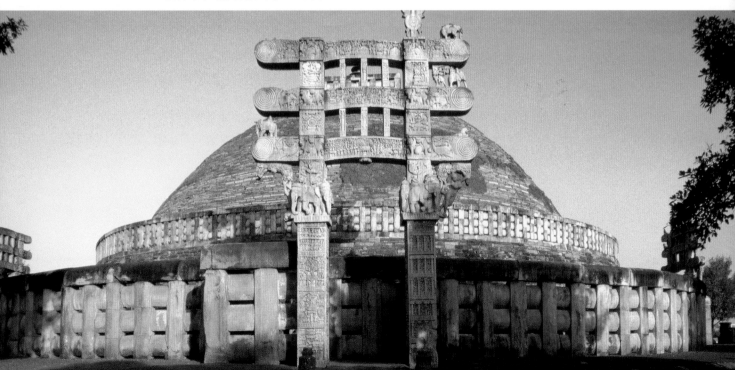

圖43　斯瓦耶布那什（覺如來）窣堵波，加德滿都谷地，尼泊爾，約建於公元400年，後來歷經多次重建。

的土丘（圖41、42）可能建於 1 世紀，有典型的寬敞但不縱深的外型，直徑32公尺，高515公尺，呈現出窣堵波所有典型的特徵：區隔聖境和俗世的柵欄或有雕刻的石欄杆，在東西南北四方開口，樹立雕飾華麗的高聳門坊，稱為托拉那（torana，影響到中國的牌樓和日本的鳥居）；環繞土丘的步廊有階梯通向窣堵波平坦的頂端，頂端置有一座神龕或祭壇。每個窣堵波都是神聖的紀念碑和舍利匣，即便沒有供奉任何與佛陀生平有關的遺物，也至少標誌出佛陀或祂的信徒曾經到過而成為聖地的地方。

象徵意義都安排在傳統的樣式中。大天頂繞著宇宙中軸運轉，中軸在視覺上以傘蓋狀結構疊成的尖塔表現，象徵靈魂通向不同層次意識狀態的路徑。四道入口裝飾著代表佛陀的符號：車輪、樹木、三叉戟、蓮花，面向東西南北四個正方。重要的走道以柵欄分隔出來，這個設計方便信徒在進行朝拜儀式時，以順時鐘方向繞神龕走，研讀刻在牆上的佛陀生平。

窣堵波演化出多樣令人驚嘆的形式。從 3 世紀建於古都阿努拉德普勒（Anuradhapura）的魯梵維利達戈巴（Ruvanveli dagoba；dagoba 為斯里蘭卡語的窣堵波，或稱舍利子塔），即可看出斯里蘭卡保有窣堵波最原始的形式，此外，在阿努拉德普勒還看得到成了廢墟的僧侶禪室群的柱子。該

圖44 岩鑿的支提，喀爾利，德干高原，印度，公元前78年，剖面圖與平面圖。

城廢墟規模之大與巴比倫和尼尼微相當，其中孔雀宮（Peacock Palace）和銅宮（Brazen Palace）的圓柱依舊歷歷可辨，銅宮號稱一度以許多層黃銅色瓦片砌成的屋頂為豪，宮內是珍珠與黃金堆砌的廳殿，還有一座以日月星辰圖案裝點的象牙王座。

緬甸古都蒲干（Pagan），在13世紀中國的蒙古皇帝忽必烈企圖征服東南亞而大肆破壞之前，有13,000座鐘形寺廟綿延伊洛瓦底江岸32公里，其中5000座留傳至今。例如仰光的蘇以代根塔（Schwe Dagon Pagoda），窣堵波外層堅硬磨光的泥灰面上，仍舊覆著金箔。加德滿都谷地的斯瓦耶布那什（覺如來）窣堵波（Swayambhunath Stupa；圖43）為尼泊爾式建築：在方形廟身側邊上，佛陀斜目、眼簾低垂、無所不觀的雙眼，自佛教天國13重傘圈組成的盔狀屋頂下凝望四方。由於窣堵波的造型在不同地區出現多重變化，從土丘狀、鐘狀、台階式墳塚狀、到寶塔狀都有，有時很難區別廟跟窣堵波。基本上，廟是聖所，包含集體膜拜活動，而膜拜總是要繞著（的確如此，因為環繞式的步行在儀式中相當重要）窣堵波式的建築或是佛陀像進行。

對於土丘式建築的介紹，在此先告一段落。與廟山式建築截然不同的洞窟式建築，三個宗教一致採用，藉以傳達宗教意涵。不管是印度教、耆那教、還是佛教，都保存印度遠古時期的建築傳統，最早從公元前200年開始，一直到公元9世紀，以驚人的技巧和無比的苦力，從天然的岩石鑿出洞穴式神龕與集會廳。

支提原來泛指神龕，而今通常指佛教附有僧院（毘訶羅）的集會廳。岩鑿的支提，有時候就是個倒轉過來的窣堵波：把堆高的土丘改成由山崖鑿出一座土丘。裡面的走道類似基督教

圖45 支提廳內部，喀爾利。

圖46　19號洞穴神廟入口，阿旃佗，印度，約公元250年。

堂裡行進用的步廊。步廊和集會廳以一排沒有打磨過的圓石柱隔開，在後方形成環形殿（aspe）。位於德干高原喀爾利（Karli）的支提（公元前78年；圖44、45），柱子粗短，柱頭像顆有稜紋的水果，這是印度建築千年來不變的細部特徵。1世紀建於巴賈（Bhaja）的支提與喀爾利的一樣，有一座挑高的筒狀拱頂。環形殿中依習慣立著一座小窣堵波，上方嵌著通常由地面直接升起的一根圓石柱鏤刻成的傘狀收尾，充當窣堵波頂端的傘狀結構。支提一般靠馬蹄形窗採光，例如公元250年建於阿旃佗（Ajanta）的支提，這裡有一座全由岩石鑿成，設有學院和禮拜堂的僧侶大學。根據中國遊僧玄奘的描述：阿旃佗是印度中部一個開發過度的峽谷，在黃昏時刻聽得見胡狼低嚎；當地號稱有29個洞穴，從公元前2世紀到公元640年，費時良久才竣工。這批洞穴式神龕的花式窗格（tracery），也就是窗上的橫桿、窗框、欄柵，就像用木材雕刻的一樣。

印度教的廟宇有不同的風貌。它不將岩石向下鑿空，而是從天然岩面朝內、朝上挖，建築物幾乎就是雕塑品。埃洛拉（Ellora）供奉濕婆神的凱拉薩神廟（Kailasa Temple，750-950），仿照喜瑪拉雅山脈的凱拉薩山外貌設計，估計共鑿掉兩百萬噸的黑火山岩，才從堅實的岩石中雕出神廟的外形（圖47）。神廟中庭豎著一根司坦巴（stambha）：一種不設支撐物，上面刻有銘文的柱子，有時用作人像或光源的台座。廟的底層是後來所加上，把岩石向內挖得更深，鑿成象徵力量與季風的大象，看起來有如象群把整座廟扛在背上。7、8世紀，帕拉瓦（Pallava）王朝的君主把南印度馬德拉斯（Madras）附近的馬哈巴利蒲蘭（Mahabalipuram）的花崗岩獨石群，一塊塊原地鑿成戰車以及實物尺寸的大象（圖48）。只有13世紀建於奧里薩（Orissa）戈納勒格（Konarak）的太陽神廟（Temple of the Sun）門廳是蓋出來的，其震撼力在於整座 殿亭雕成太陽神的戰車造型（圖49），而不在於環繞外觀四周的著名帶狀情色雕刻。印度-亞利安人信仰的太陽神（Surya），每天乘著四匹或七匹馬拉的戰車繞行地球；這座紅砂岩神廟上面計有12個車輪，象徵黃道十二宮，給人正在奔馳的錯覺。孟買港的象島（Elephanta Island）上9世紀建的象廟（Elephanta Temple），有雕出來的簷口和方柱，柱頭像綴有稜紋的水果，跟喀爾利支提的柱子一樣。

歷史最久遠的獨立神廟廢墟在阿富汗出土，它建於2世紀笈多（Gupta）王朝統治時期。由洞窟式神廟演化成直接立在地面上的建築形式，現存的最早期實例之一，是位於德干高原艾霍勒（Aihole）的哈卡帕亞神廟

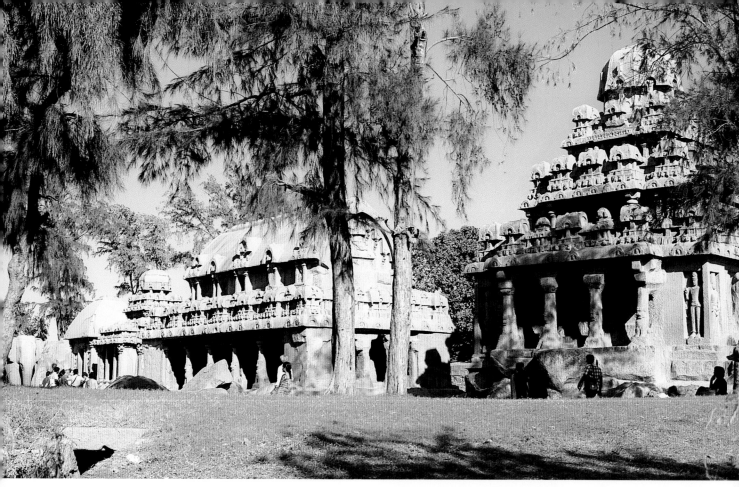

圖47　凱拉薩神廟，埃羅拉，
印度，750-950年；雕版畫。

（Hacchappayya Temple，320-650）。
形式雖有變化，象徵意涵卻絲毫不
減。洞窟還是存在的，印度教神廟地
面樓層的正中央，有一座稱為卡爾巴
吉利哈（garbha griha）的神龕，沒有
照明、又暗又小，裡面立著該廟供奉
的神祇。這是廟宇聖境中的聖地，只
有祭司能夠入內為神明更衣、服侍、
奉食。奧里薩以及南印度其他地區，
最常見的模式是神龕前有一連串的走
廊，和神龕沿著同一條軸線，一個接
一個往後排列（圖50），和我們在埃
及神廟中看到的布局一模一樣。通常
有曼達波（mandapa，舞蹈廳）作為
神廟的底座。神龕的正上方有座廟塔
（sikhara，山巔之意），即螺旋狀屋
頂，在建築物外觀標誌神龕的位置。

廟塔是由漸漸向內縮的石頭層砌成，
裡面相當空曠；它唯一的目的在模仿
山的外形，向外界昭告進入宇宙必經
的神聖途徑的所在，這條途徑是一根
隱形的、連結洞穴與山林的權杖。不
同地區的廟塔在規模和造型上變化甚
大，然而廟塔迫人的高度和精湛的雕
刻，總是能彰顯廟中神祇的尊榮，底
下安奉神像的神龕反而做不到，因為
那裡通常狹陰暗又不通風。這一點在
兩座 8 世紀的海濱神廟上（圖51）表
現得更明顯，二廟位於馬哈巴利蒲蘭
的海灘上，大的那座廟朝東，小的朝
日落方向。儘管歲月的侵蝕，使得守
衛入口的濕婆神的楠達牛（Nanda
bulls）輪廓有些模糊，金字塔狀的廟
塔——上面繞有三層走道，每一層的

圖48　戰車，馬哈巴利蒲蘭，
馬德拉斯，印度，7-8世紀。

51

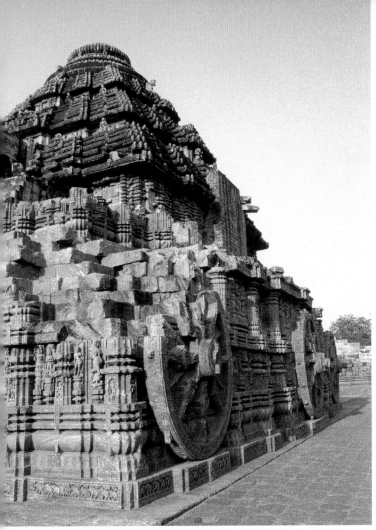

圖49 太陽神廟，戈納勒格，奧里薩，印度，13世紀。

圖50 林迦羅閣神廟平面圖，布班涅斯瓦，奧里薩，印度，9-10世紀。

一道設塔的門坊，稱爲戈蒲蘭（gopuram，意即階梯式金字塔），平面上呈長方形，越接近中央神龕的越小。戈蒲蘭本身就是燦爛生輝的建築：四側往上削尖的階梯式斜面上，布滿雕像和一間間有圓頂的模型房屋，常常雜亂地遵照創生次序來配置：人在最下層，神在最上層，是聖廟山的象徵。

位於馬都拉（Madura）的大廟（Great Temple，1623），有多達2000根獅子和奔馬造型的圓柱撐起的長廊（圖52），是南達羅毗荼式建築極佳的示範。大廟儼然一座小鎮，原先奉祀溼婆神及其隨扈湄那克什（Menakshi）的幾座小神龕，幾乎已經湮沒在後來大量興建的庭院、廳堂和入口之中，四周市集的喧嚷聲，廟裡養的大象發出的鳴吼，以及香客在湖一般大小的金蓮池裡淨身、洗衣的活動，極生動地刻劃出印度人神聖面和世俗面合一的生活。

所有神廟都有一條填滿神聖雕刻的走道安排在曼達波內緊臨著神龕的四周或神廟外端。印度教的神廟本身就是受尊崇的主體，繞神廟走動是膜拜的一種方式：如果是生廟（living

地板是底下一層的屋頂——仍舊十分壯觀。

在馬德拉斯、邁索爾（Mysore）、喀羅拉（Kerala）、安達拉（Andhra）等邦發現的南達羅毗荼式神廟（約600-1750），是唯一一種不光是用來設神龕和供給祭司住宿的印度教廟宇。廟中有更複雜的院落、塔、曼達波群，可作爲團體膜拜和日常活動的空間；一系列廟塔下面的重複屋頂，或是沿著一座上升的廟塔搭建的一系列階梯式屋頂。這類建築有70座留存至今，同樣也有好幾個沿著一條軸、一個接一個向後排列的院落，有些裡面的院落蓋著平屋頂，每個院落都有

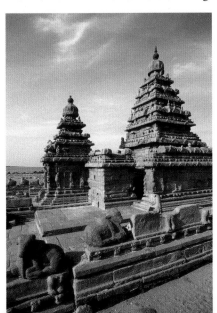

圖51 海濱廟群，馬哈巴利蒲蘭，馬德拉斯，印度，8世紀。

圖52 大廟：三座主要的戈蒲蘭，馬都拉，印度，1623年。

temple），由東方入口做順時鐘繞行，如果是安葬用的紀念性廟宇，像柬埔寨的吳哥窟，由西方入口做逆時鐘繞行。神廟另一項共同的特點是，不論外觀上是往空中升或向地下鑿，一切有用途的空間都留在地面——在建築物裡面，或圍繞著建築物。在天氣酷熱的地區，日常生活一概在戶外進行，所以這個現象不足為奇。每個地區的神廟輪廓和平面，都根據當地建築風格的偏好、可取得的建材、降雨量等等因素，來決定屋頂和廟塔的形狀、以及坡度。神廟是單純的北方式建築也好（一圈步廊繞著塔與走廊，再豎一道1.8公尺長的牆隔開聖地和世俗地），是複雜的南方達羅毗荼式建築也好（重重庭院沿著一條軸線排列），從外觀都可以分辨出不同的建築元素。它們或許彼此有通道連

結，規劃時卻視同各自獨立的單位。神廟內部有兩個主要結構：一是底座寬敞的集會廳，供膜拜儀式之用，從側面看是壓低、貼近地面的；另一個是上方設廟塔的小神龕室。9世紀是奧里薩神廟建築鼎盛期，梵天主神廟（Brahmesvara Temple；圖53）位在布班涅斯瓦（Bhubaneswar）這個日益蓬勃的首都，從外側清楚可見筆者一

圖53 梵天主神廟，布班涅斯瓦，奧里薩，印度，9世紀。

直談論到的三種基本結構：底座、由雕刻裝飾成的飾紋條、居高臨下的廟塔。梵天主神廟是一度環著聖湖的7000座奧里薩式紀念性建築中，留存下來最偉大的一座；神廟上的廟塔看似一根玉米穗，尖端頂著側邊有稜線的圓盤，圓盤像個厚絲絨裁的扁平坐墊，事實上卻是石頭刻成的。

神廟不論輪廓形式如何，都是代表宇宙的一個形象，是造物天神靈魂的表現。興建神廟之前都需要請示天象，以便確定動土的時辰，至於一些比較繁複的結構，其平面呼應曼荼羅（mandala）怡人的對稱與神秘的完美，換句話說，這些平面是宇宙的幾何圖，是造物的過程。桑吉的大窣堵波在東西南北四方設欄柵、門坊，就是以極簡樸的手法來傳達這種觀念。

亞洲藝術無數瑰麗的作品之中，有兩座蔚為奇觀的建築，我們不可不提，那就是柬埔寨的吳哥窟（Angkor Wat）和爪哇的佛教廟山建築婆羅浮屠（Borobudur）。兩者都以雄偉的天然景觀取勝。婆羅浮屠當初是由一座山鑿刻成的，其造型仿自背景的火山群。吳哥窟（圖54）座落在4公里長的土崗上，高出叢林，與四邊的樹木隔絕。高棉王朝的闍耶跋摩三世

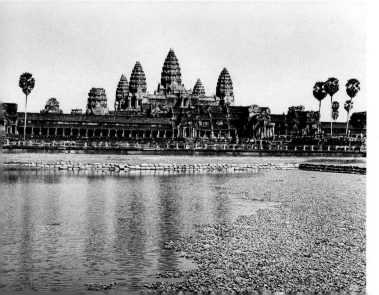

圖54 吳哥窟，柬埔寨，公元12世紀。

（Suryavarman III，1113-50年），同時也是德維拉賈（Deva-Raja，即神王），為紀念王朝的功業，便興建這個全世界規模最大的宗教建築群。吳哥窟之大，讓前來朝拜的信徒做整個繞行四周的儀式時，就得走上19公里的路。廟的中心高踞在65.5公尺高的五層平台上，另外上端立有五座象徵須彌山的樅果狀塔；要登上中心，必須爬過隆起的道路，再由十字形的入口平台進入。

麥考萊（Rose Macaulay）在《廢墟拾趣》（Pleasure of Ruins）中提到：「從堤道和長百合花的壕溝進（吳哥窟的）廟內，簡直像墜入令人發狂的夢境之中！」她描述遊客如何走過彎曲上攀或又直又陡的一段段階梯，由一個平台登向另一個平台，在一大群錯綜複雜的庭院和長廊中走出一條路；長廊的牆壁隨著舞蹈仙女阿普莎拉斯「輕輕搖曳」；而且「碰來碰去都是那個冥思的神」；最後，他們朝下望見「附近樹林深處的吳哥城。」這是因為高棉王朝式微後，樹林很快長回來，吞沒了王朝的城市。象徵性的蛇，變形為纏繞神廟四周的欄杆，幾個世紀下來，數量再也比不過纏繞得更緊的蛇形物——無花果樹和榕樹蔓延的根、枝。這座巨型建築在這些根枝窒息的纏抱中，不像睡美人的城堡只長眠了100年，而是整整不見天日500年。但總會有等到白馬王子的一天；1861年，他以法國自然學家兼作家洛堤（Pierre Loti）的身分出現。洛堤在尋找一株稀有的熱帶植物時，被這件高棉藝術珍寶絆倒，隨後讓它重生。至1973年為止，費盡功夫的整建工程，讓神廟重拾昔日大半光

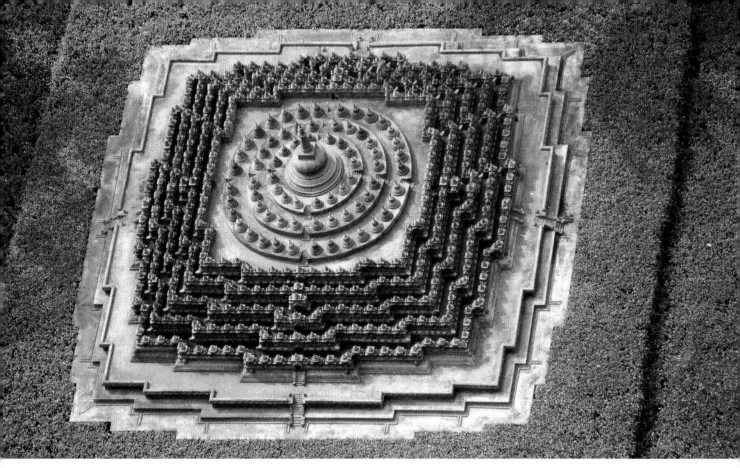

圖55　婆羅浮屠鳥瞰圖，爪哇，約公元800年。

彩。可惜，1975年高棉紅軍取得軍事政權之後，吳哥窟美麗的平台再度任其荒蕪，受降雨、菌類、藤蔓的肆虐；沒有多少神明還能夠繼續冥思，破壞文物的宵小和竊賊已讓祂們大部分成為無頭神像。

　　婆羅浮屠（圖55）約建於公元800年，是佛教藝術最上乘的傑作，深具自然魅力。一來婆羅浮屠原本是一塊岩石的露頭，二來規模龐大；由下往上看到層層平台，並設置著內含佛陀像的神龕，如此浩大的石造工程簡直不像人力所能完成，倒像岩石崩陷成的天然懸崖，崖面嵌著隱士的洞窟。整座婆羅浮屠象徵靈魂抵達涅槃的過程，就跟在吳哥窟一樣，信徒必須沿著長廊不斷往內往上前進，歷經九個克己修行的階段，方能大澈大悟得

道。信徒從底座穿過四層有牆壁圍住的四方形平台，到達三層開放的同心圓平台；72個有方格石框的鐘形窣堵波位在三層平台上，裡面坐著72尊佛陀，有些佛像已無鐘罩掩蔽，從腰部以上可見，活像是穿著浴袍舒服地端坐在那裡（圖38）。等到信徒一路爬上最高點，抵達那座密閉、有尖塔的小窣堵波時，心中再也不會有任何懷疑，窣堵波中必然藏著生命核心的奧秘，永遠靜待人們來發現。

遠東地區的建築極為獨特、引人注目和令人難忘的特質，乃是源自一種冷漠、疏離和自成體系的文化。疏離，這當然是西方的觀點。中國在地理位置上是背向西方，朝向東方，面對朝鮮、日本和旭日東昇之處。往西，中國背後的重山疊嶺，將遠東地區和世界其他地方遠遠隔絕。

西方對於中國早期建築的瞭解是零散片段的，一方面是因為中國木造建築的傳統——木頭是非常容易腐朽的建材，另一方面是因為中國人與日本人在紀念性或永久性的建築上，不管是世俗的還是神聖的，並不特別注重華麗與鋪張的表現。不過在1970年代，從黃河流域的黃土中挖掘出許多秦朝（公元前221-206年）的帝王陵墓，其中之一是統一中國、自稱始皇帝的秦王陵墓。1996年，秦始皇的陵墓被發現非常完整，不過在此書撰寫之時，這座陵寢還未開啟。秦始皇不但建立新的首都咸陽以及防禦蒙古人入侵的萬里長城（是將之前零星的防禦工事空隙填補連結起來），而且還在36年之中，徵募7000名兵士，建造了一座地下「靈城」，裡面放置了人物陶俑，取代以前那些陪伴君王殉葬的活人。這些陶俑約有600個，高1.8公尺（公元前200年的中國人是這麼高大的民族嗎？），每個人物的臉孔都不相同，彷彿是根據不同的士兵製作的。「靈城」裡還有一個根據秦人概念製作的天體模型，包括太陽、月亮和星球，靠機械加以運轉。而對我

圖56　陶土房屋模型，自東漢陵墓出土，中國，1世紀。

們的瞭解助益最多的是一個秦朝國境的配置模型，裡面有以水銀灌注的黃河和長江，以機械裝置重現了這兩大河奔流入海的情景；還有陶製的農舍、宮殿和亭閣，重現舊首都的建築風貌。

這些與稍晚的陵墓出土模型（圖56），證實了學者之前從日本的木造建築所推論出關於早期中國木造建築的假設，因為一般認為，由於日本人非常熱中每隔20或30年就在附近地區複製原來的建築物，這些日本的木造建築應是多次模仿中國式建築後的重建物。日本有許多神廟供奉古老泛神信仰的神道教太陽女神，如伊勢神宮（圖57）與出雲神宮，都可說是日本本地建築的美麗例證。

相較之下，將一些線索組織起來，去推測3500年前的中國社會情形，是容易多了，因為中國很早便已獨立地發展出自己成熟的文化，然後選擇延續那些只適合自己民族氣質的技術發展，而在許多其他的活動領域，直至本世紀，中國仍處在停滯的狀態。

中國人對於使用木材的堅持，在19世紀便恐已將叢林地區變得一片光禿，而且變成不毛之地。中國人並非不知道如何使用磚石，事實上，從公元前3世紀起，中國人就已經用磚拱來建造陵墓與拱頂了。公元2到3世紀時，隨著佛教的傳入，印度與緬甸的磚石建築傳統也一起傳入中國，特別是運用在塔的建造上，如在滿州的遼代（907-1125）磚塔；另外也應用

圖57　伊勢神宮，三重縣，日本。一般相信自7世紀起，每隔20到30年都會在原址重建。

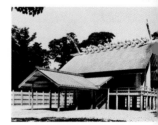

圖58　姬路城，即「白鷺」城，兵庫縣，日本，約1570年。

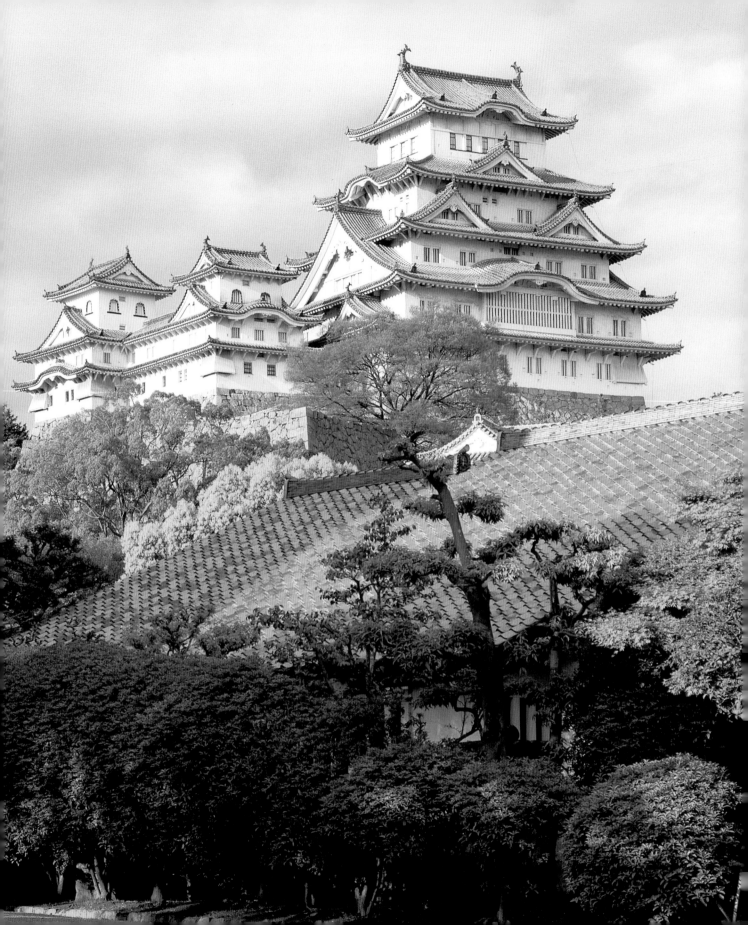

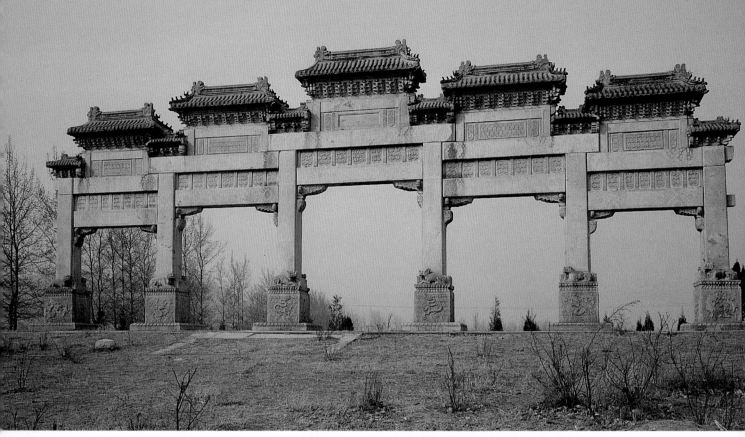

圖59　明十三陵入口的大理石
牌樓，昌平，北京附近，中
國，約1540年。

於牌樓（作爲城市入口，類似西方的
凱旋門；圖59）和橋樑上。在這個水
源充足的國家，橋樑始終具有美麗的
樣貌。在元朝（1260-1368）的創始者
忽必烈（1214-94）的皇宮、後繼的
明朝皇宮以及許多防禦堡壘中，也都
有極佳的磚造建築。

　　不過，木材無疑是中國人最喜愛的
建材。木造的楣樑式（trabeate）建築
最早是在中國發展，然後傳到日本，
可說是中國建築的兩大特色之一。另
一特色就是一套嚴格遵循的營造法
規，這是一套不成文的法規，限定城
鎮或建築物的規劃，控制建築物的位
置、方位、平面配置，甚至顏色。這
些法規的產生，不僅僅根據自然、社
會和政治的需求，而且也根據講求自

然和諧的設計哲學與神諭的吉兆決
定，也就是「風水」。風水與空間的
使用（建築的永恆主題）與空間的創
造有關；而空間是中國哲學中最重要
的概念，有些評論者甚至認爲這比時
間還重要，當然也比結構重要。不
過，如果要對中國建築物有一些概
念，就必須先來看看建築結構。

　　起初促使木材運用於各種早期建築
上的原因，無疑是由於木材資源充
足。在北方的黑龍江流域，最早的住
所並非以洞穴爲主，較多是在地上的
坑窪，上面加蓋屋頂，以插入地裡的
樹幹支架爲支撐。早期的日本建築同
樣也是將茅草頂搭蓋在地面上，如繩
文文化的建築，後來的彌生文化則是
在籬笆茅草牆上，用一根架在兩支叉

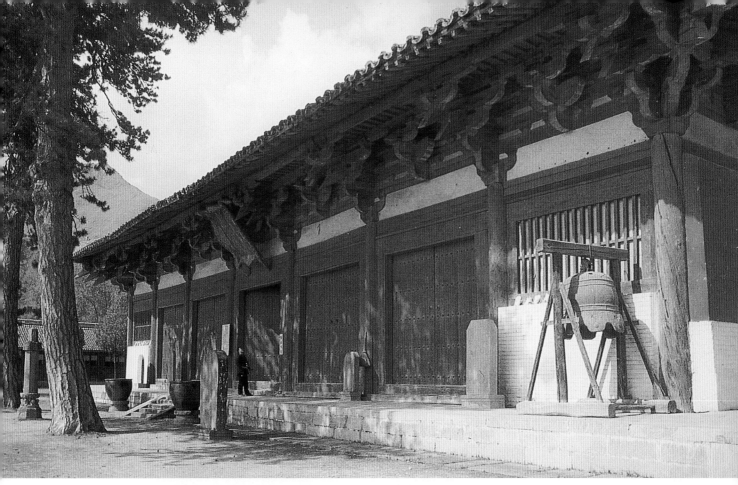

状棍棒上的棟木支撐著一個帳篷式的屋頂，看起來就像一個天然的草丘。這個特色一直留存在日本的農舍建築形式中。在中國南方、東南亞和印尼，可能由於洪水的緣故，形成了建在木樁上的房屋樣式；這也一直保存在當地的建築形式中。

建造在台基之上的木構建築，興起於黃河中游地區，後來成為中國古典建築的樣式。在中國常發生的地震（在日本更是頻繁），可能也影響了這種建築的發展。這裡並不需要厚實的牆，因為地殼的任何變動隆起都會使牆破裂毀損；這裡需要的建築結構，最好是能像船一樣浮在起伏的地殼上，移位了然後又回到原來的位置，最起碼至少是拋棄式的，可以在災難之後輕易地重建。或許底部的台基具有木筏一樣的緩衝作用。

山西省五台山的佛光寺，建於 9 世紀（圖61），是早期中國建築的著名例子。佛光寺具有中國與日本建築的三個基本要素：高台基、框形牆和屋頂。典型的台基是實心的（從來不加設地窖），以壓實的土製成，有時上面砌上磚或石；也有的以搗碎的黏土、碎石、凹凸不平的石頭製成，甚至平砌的磚或方石都有可能。房屋的木框架就立在這個平台上。這是本書中首次出現一個民族為自己「偉大」的建築，依據框架的原則，發展出獨特的建築式樣——也就是屋頂是由有角柱的框架所支撐，牆壁是之後再填上的。在遠東地區的木造房屋中，我

圖61　佛光寺，五台山，山西省，中國，約公元857年。

圖60　斗栱

59

圖62　春日大社裡的紅漆柱
子，奈良，日本，建於公元
768年。

們可以一覽無遺地看到結構的原理，
極少見到遮掩框架的包覆表面。

　　韓國妙香山（金剛山）Bo-Hyan-Su
寺的昂殿（Chil-Song-Gak），建於 7
到 8 世紀之間，是另一個中國早期建
築的例子。昂殿是以堅實粗短的樹幹
作爲角柱，這是早期建築的典型特
色；另外此處採用了單一的額枋
（architrave），後來的古典建築則多半
採用雙額枋。松木或杉木柱子多半立
在具有保護作用的石製或銅製柱基
上，經過時間的演變，這些柱基逐漸
增添了精緻的裝飾雕刻。同樣也是爲

了防止氣候和白蟻的侵害，角柱都塗
上漆或一種油與大麻纖維的混合物
（還加入了磚屑）；由此可能形成一
種習慣作法：將柱子與斗栱全都漆成
一種顏色，通常是鮮紅色（圖62）。
（漆多半也是鮮紅色，萃取自漆樹的
汁液，曝露在氧氣中就會變硬。自很
早的時候開始，特別是自公元前 3 世
紀起，漆便用來塗在承重的建築結構
上，如柱子或鐘型框架。）柱子之上
放置著支撐屋頂、造型獨特的額枋。
中國建築中沒有煙囪的設計，暖氣是
靠可移動的爐子供應，煙則是從屋側

或屋脊下排出。在濕熱的南方就沒有這個問題，牆不過是填上華美裝飾的圍幕而已，多半只有屋子一半的高度。即使是在嚴寒的北方，以木料搭建的牆可能厚達100公分，不過，習慣上還是會在屋頂簷口線下留個縫隙。窗戶是用紙糊上的，天熱的時候可以像窗簾一樣捲起來，讓微風吹進屋內。柯比意（Le Corbusier）曾經指出，窗戶有三種功能：採光、觀看與通風。在全年日照都十分充足的地區，窗戶的頭一項功能是不需要的，而通風才是窗戶最重要的功能。在日本，通常外部與內部的圍幕牆都是用紙做的。

這裡的屋頂是非常值得注意的。人們不用中古歐洲半木造房屋所採用的三角形連結（triangular tied）結構。遠東地區的建築從未使用斜向的強化支柱；出現在建築表面上的對角線木條，例如從漢墓出土的農舍模型上所見到的，都只是裝飾而已。中國與日本房屋上的寬大屋簷，是由一種金字塔形楣式結構（譯注：指抬樑式構造）所支撐。除了支撐屋椽的檁之外，在兩個角柱之間的楣樑則支撐著短小垂直的構件，而這些構件又支撐著更短小的檁。這種模式可以重複運用，越往上接近屋頂處，楣樑的長度也隨著遞減，迫使屋頂的重量往下壓在兩根基本金柱（kingpost）上。為了分擔承載屋頂的重量，或者，為了能讓側邊的走道擴大並使屋簷的出挑幅度更大（這是一種傳統典型的做法，可以因此形成一個有遮蔭的陽台或中庭，供一家人坐在其中而不受日曬雨淋），側邊會增添一些柱子，每根柱子承載各自的柱樑結構。

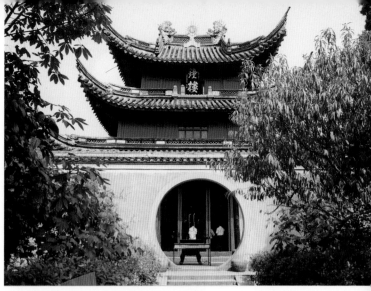

這些額外的柱子在內部形成了走廊與類似側廊的空間。為了要符合擴大出挑屋簷的要求，又要避免內部空間因柱子增加而顯得雜亂，建造者因此發展出一種巧妙的建築系統：利用懸臂方式將出挑屋簷朝外架在成組的托架上，也就是所謂的斗栱（圖60）。斗栱本身就是一種藝術作品，互相卡榫在一起，就像中國的謎語一樣。傳統上斗栱所支撐的檁椽都會塗上鮮艷的色彩。斗栱的設計靈感可能是源自波斯，經印度傳入，其重要性在宋代（960-1279，中國文化的白銀時代）更獲得強調。1103年，在一位建造大師的手冊——李誠的《營造法式》——出版後，根據斗栱大小來安排檁柱空間位置的模式（之前大多是迷人的無規則狀態）確立了，並且通行全國。17世紀清朝（1644-1912）的工部提出新的建築法則時，也仍然是以斗栱臂作為法則的基礎。

斗栱角度的變化可以使中國建築的屋頂產生令人驚異的起伏波動（圖63），加上所選用的屋頂形式，如硬山（人字形屋頂，gabled）、廡殿（四坡屋頂，hipped）、懸山（半四坡屋頂，half-hipped）或鑽尖（錐形屋

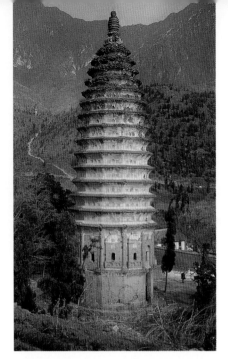

圖64　嵩岳寺塔，嵩山，河南省，中國，公元520年。

圖65　開元寺料敵塔，定縣，河北省，中國，1001-50年。

築會爲其民族的建築風格立下「上等」的典範，相較之下，中國和日本的寺廟卻是依照一般住家的建築風格建造。這種神聖與世俗的顛倒，可能是遠東地區人民特有的心態，或許可以用來解釋日本茶道的神聖特質。

有人認爲，一般附屬於寺廟的塔可能源自一種傳統房屋，這種房屋從本書圖片中的漢墓模型可以看到——有一個長方形的廳堂，上方二樓中間是書房，主人可以在此安靜思考，頂樓則是一個穀倉。另一個似乎合理的解釋爲，塔源自佛教的影響，也就是從一種廟塔（sikhara，佛傘的錐形物）發展而來。不過多層的樓房建築在中國古代就已出現，而且可以追溯到漢墓中的瞭望塔或水塔模型。很可能塔是從一種結合上述三種形式的建築演變而來。

我們可以透過三座塔來看這個演變過程。第一座塔是河南省嵩山的嵩岳寺塔，爲十二角形，是中國現存最古老的磚造建築，建於公元520年，非常類似印度的廟宇（圖64）。第二座塔是宋代的料敵塔，位於河北省定縣開元寺，建於1001-50年，是遼宋疆土交界處的一座瞭望塔，看起來像座燈塔（圖65）。不過，要到第三座塔，也就是1056年建於應縣的釋迦牟尼塔，塔的形式才發展成我們所認爲的典型中國式建築。釋迦牟尼塔（圖66）是一座完全木構建築，平面配置爲八角形，而且樓層數爲奇數，這一點日後將成爲定則（通常是七或十三層）。周朝人相信天有九重，因此在早期佛教中，特別偏愛九這個數字。佛光寺的釋迦牟尼塔有五層，這是從外部突出的屋頂所顯示出來，樓層中

頂，pyramidal），創造出非常迷人的屋簷輪廓。自漢朝（公元前206-公元220年）開始，屋簷呈鏈狀曲線垂懸著，並有彎曲的脊線與斜脊線；有時會炫耀地將邊緣弄成像龍牙般的鋸齒狀，將簷角弄得充滿活力，彷彿要展翅高飛般，還掛上小小的銅鈴。脊樑非常重要，因此在安放定位時要舉行特別的儀式。另外，屋頂的磚瓦在北方是灰色的，其他地方則可能是藍色、綠色、紫色，或黃色。黃色是代表皇室的顏色，若在明朝從空中鳥瞰北京，或許可以從屋頂的顏色辨別出不同區域的社會地位。

塔被認爲是遠東地區獨特的建築形式。無疑地，中國每一個城鎮幾乎都至少有一個當地可以誇耀的塔，通常是設立來阻止惡煞從東北方——「鬼方」——進入城鎮。但事實上，傳統的中國建築通常只有一層樓，或者最多到兩層，而且是長方形的建築物圍繞著庭院。非常有趣而值得注意的是，在大多數其他的國家裡，宗教建

圖66　釋迦牟尼塔剖面圖，應縣，山西省，中國，1056年。

圖67 萬里長城，中國，完成
於公元前210年。

間的迴廊則是隱藏在內，未被突顯。
塔最初是附屬於佛教寺廟的神龕廟塔
或聖骨塔，裡面的第一層放置佛像，
上方是空的，就像印度的廟塔；裡面
或者是放置一尊巨大的佛像，高達好
幾層樓，或者是在有迴廊的樓層裡放
置一組佛像。

　　雖然中國塔的形式都很相似，不過
都沒有印度廟塔被賦予的神祕意義：
宇宙是繞著一個垂直的軸而旋轉。中
國人也關切宇宙之軸，但是對中國人
來說，這個軸是水平的，而且是在地
面上的。方位也極為重要，四個方位

各自有不同的屬性，以不同的顏色、
動物象徵和季節來代表。黑色代表北
方、冬天與夜晚，也就是一天與一年
的結束；另外，妖魔鬼怪也是來自這
個方位，不過當我們想到從蒙古吹來
的寒風時，對這一點就覺得不足為奇
了。也因此，從所發現的最早例子中
可以看出，中國的城鎮與房舍似乎都
是南北向走向，在格狀規劃的城鎮
裡，主要的幹道是南北向，房舍則都
是大門朝南——南方是個好方位，代
表夏天的太陽，動物象徵為朱雀。西
方代表白色的秋天、白虎（傍晚與暮

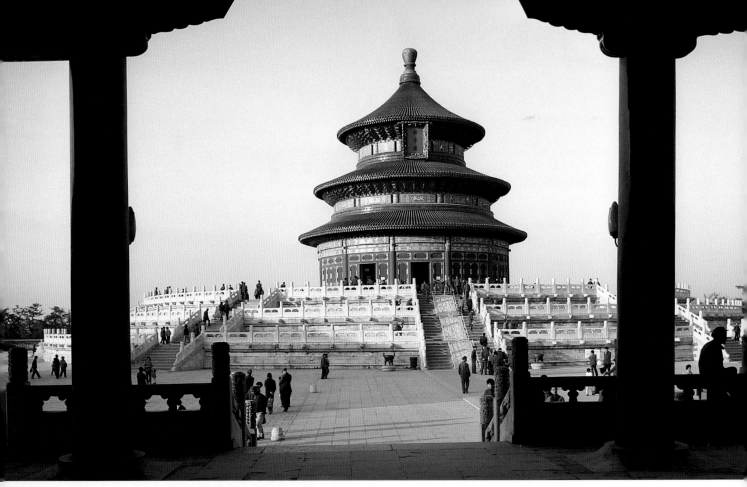

圖68　天壇祈年殿，北京，中國，1420年。

年）、白色的和平與死亡時的白色喪服。由於中國人非常重視祖先祭祀，因此房屋的西南角是神聖的區域，不會在這裡設置營利場所。

不過，要選定房屋、墳墓或城鎮的地點時，除了這四個主要的方位，還要考慮到另外24個重要的方位。風水師會根據風水這種古代的「科學」，來解釋當地的氣是吉還是凶。到今天，人們還是會請風水師來看看風水，就連近代的建築計畫，如1982-3年深具革命性的香港匯豐銀行也不例外。風水不僅指示建築物的位置與山坡、道路、溪流的相應關係，以及建築物的方位，指定大門的位置（新加坡一家銀行生意一直很差，後來變更建築物的入口才有所改善）、一個合院內住宅體之間的關係，甚至屋內的房間數（三、四和八間臥房都是不吉利的，必須避免）。

建築物的位置選定之後，接著就是築牆，以阻絕任何從不吉方位而來的有害影響，這多半也與風水有關。牆以及牆所形成的隱密性，對中國人非常重要。中國第一位皇帝，秦始皇，將相鄰的侯國因敵對爭鬥而各自沿北方邊界所築的牆，適當地連結起來，形成萬里長城（圖67）。萬里長城是

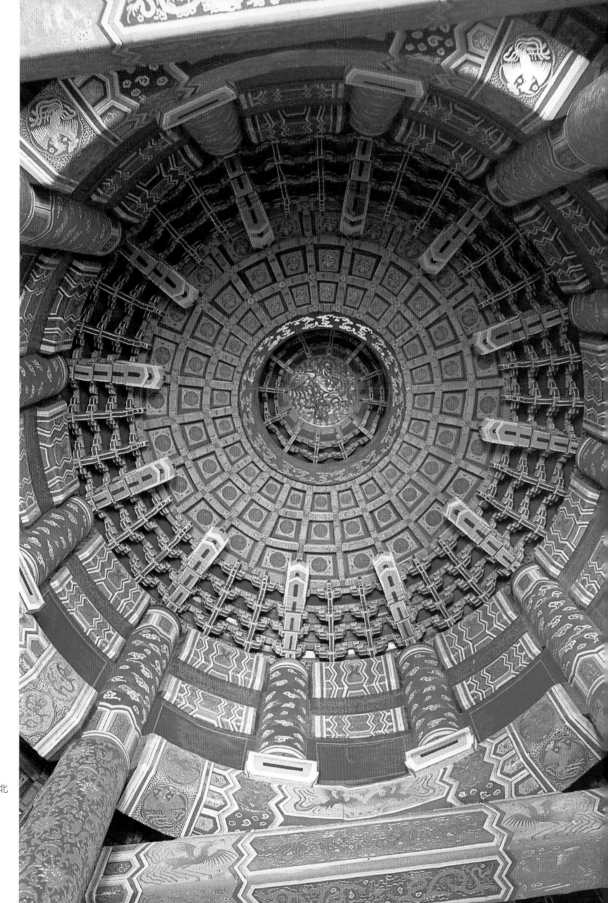

圖69　天壇祈年殿的藻井，北京，中國，1420年。

的紫禁城也非常龐大，必要時其城牆內足以容納全北京城的居民。秦朝在公元前 3 世紀統一中國，建立起階級組織的封建系統，城鎮就變成官僚政治與行政管理的中心。這種為官僚體系、隱私和防禦建立起的城牆系統，從大宇宙到小宇宙不斷重複出現：國家有城牆圍著，每個城市也有城牆圍繞，還有城牆與護城河的保護神，而城市裡的每間住宅一般都是好幾棟建築物組成，外有圍牆，中間是庭院，裡面住著傳統常見的大家庭，可能還住著上百個親戚。實際上，中國字的「牆」與「城」原本是同義語。

北京這個北方的首都，可說是這種城牆系統的縮影。北京成為首都的命運在1552年以前一直游移不定，之後才由明朝皇帝築起一座新城牆，長14.5公里，圍繞著七座城門，好將早因人口劇增的壓力而發展起來的南邊郊區併入。北京如此一來就形成四個著名的圍場，而且也將天壇這個城外的圍場納入（圖68、69）；天壇於1420年按照傳統建於露天室外，地點在北京城南方的小丘上。壕溝與築有防禦工事的城牆圍入南邊的外城與北邊的內城；內城裡還有城牆圍繞，穿過這些城牆，還得經過天安門才能進入天安門廣場，這個廣場可說是進入皇城的入口院落。要進入這個建築群的中心——紫禁城（圖71），必須先從午門穿越另一道牆，從五座橋樑之

從外太空唯一能看到的人造物，而且是人類與自然環境互動的宏偉範例，它沿著山巒的天然界線，從渤海灣一直蜿蜒至甘肅省的嘉峪關，長達3813公里。萬里長城完成於公元前210年，之後歷朝皇帝都繼續加以修護，我們現在所看到的長城外表，是明朝在15到16世紀重新整修過的。

我們之前談過，木造楣樑結構與那套建築法則是中國建築的兩大特點，中國人對防禦性城牆的執迷可說是第三個特點。首先，為什麼在中國這樣一個諸侯與封建君主長期相互爭戰的國家裡，竟缺乏防禦性城堡，這令人迷惑之處可藉由防禦性城牆來解釋。一個諸侯的封地就等於他的城堡。秦朝首都咸陽規劃能容納 1 萬人，北京

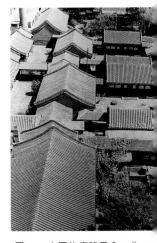

圖73　頤和園中的長廊，北京附近，中國，最初設計於18世紀。

一橫越馬蹄形的運河，再穿過由乾隆皇帝的巨大銅獅狗守護的門樓建築，然後是太和門，最後抵達矗立著太和殿的台基（圖70）。這令人想起那些精巧的盒子裡另外還有盒子（中國人特別擅長以象牙為材雕刻出這些盒子），盒子中蘊藏著一股神祕的期盼，讓人期待穿過一個又一個的盒子，直抵代表無上權力與最高權威的帝王寶座。如此層層包圍的結果，中國社會的各個階層就各自保持自身的特質，並且各以自己的交誼方式與外面的世界往來。

這種疏離感同時說明了城市與房屋的設計規劃。房屋的規劃也是由裡往外看，與西方街道所見的情形完全相反，在西方，每棟房子都驕傲地向路過的人炫耀自己的位置、地位與美。中國屋主的社會地位，其實可以從房屋在城市裡或城市格狀街坊中的方位看出端倪。踏進了屋子大門之後，房屋的台基高度與中庭的數目也暗示了屋主的身分地位。明朝的朝廷律法規定了單棟住宅的開間數（bay）：天子

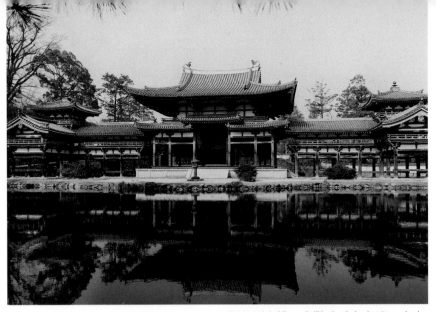

圖74　平等院鳳凰堂，京都附近的宇治市，日本，11世紀。

九間、皇子七間、官吏五間、百姓三間，不過從街上只能看到空白的牆。房屋都是面朝內院（圖72），所以圍繞著入口庭院的牆也看不到窗戶，就算從大門朝屋內望去，視線也會被「影壁」擋住——屏風安置在大門入口內是爲了阻擋邪魔進入，因爲邪魔只能直線前進。不過從入口庭院處有時可以瞥見開著花的樹頂，而「影壁」本身多半非常漂亮，上面雕著狂砌或裂冰等幾何或自然圖形，配上蓮花或竹節，或者有時就漆上白色，寫上一個代表吉兆的黑色字。

通常前院由側門進入，但是訪客卻看不到什麼令人印象深刻的建築立面，只見到一堵長牆，門口開在中央（從來不會開在山牆上）。爲求好運，所有的房子不但有前門，也有後門，而且兩個門還不能成一直線，這同樣也是爲了阻擋邪魔。禮數規範在此時會決定是否可以更進一步邀請訪客入內，一探宅內的對稱格局：前面是明亮（明）的廳房，後面是涼爽陰暗（暗）的廂房，也就是隱密的臥房。這種配置有部分原因是爲了讓室內對流通風，反映出中國禮節與隱私的一個必要安排：台階分爲左右邊，主人往東入內，客人往西入內，各自到達後面的廂房，讓客人清楚瞭解自己進入了主人家的家庭活動區域，不能太隨便。

在1103年的《營造法式》確立建築指導原則之前，庭園早已是中國建築的一大特色。唐代的武則天女皇（統治期690–705）甚至把長安的宮廷花園變成野生苑囿，約160公里長的牆圍繞著整個園區，從印度進口的犀牛在園裡的山坡、湖畔和林地漫遊。位於北京西北方10公里的頤和園，周圍溪流密布，樹林繁茂，到處是獨特迷人的建築物，例如亭子（有著八角形和格子細工的門）、塔、環繞湖岬的遮蔭步道、橋、門道、台階（圖73）。裡面流泉噴湧，水聲潺潺，樹葉沙沙作響，小路蜿蜒，如滿月漂浮在湖面上的睡蓮也優雅地擺盪著——「現在深紅色的花瓣睡著了，白色的花瓣跟著也睡著了。宮殿步道上的柏樹也在沈睡中；金色的魚鰭也不在斑岩泉水中閃爍了……」。這一切都如籠罩在杏花迷濛中的幻夢。

宮殿內的房屋建築就和一般平民的

屋舍一樣，都是對稱設計，合乎傳統法則，但是庭園就不受形式拘束。這種微觀與宏觀的二元性一直延續著。房子可說是中國人世界觀的縮影：世界就像一個五邊形的敞開盒子，以天為蓋。庭園則是自然景觀的縮影：岩石代表山嶽，植物與青苔代表森林，溪流與水池代表河流與海洋。庭園裡沒有直線，全都是有坡度與蜿蜒的設計，以阻擋潛伏的惡魔。同樣地，連接房屋與庭園的建築物，例如門、陽台、假牆、欄杆、台階等，全都放棄房屋四方形的對稱設計，採用圓形波動的線條以及不規則的自然圖形，像是碎冰、莖幹、穗鬚葉、扁平的羊齒植物和顫抖的竹子等。

評論者認為，中國屋舍與庭園的對比風格，與中國本土的儒家與道家兩大哲學思想有關。兩大哲學的創立人都身處中國歷史上的一段動盪時期，努力尋求一種生命和諧的原則。公元前 6 世紀，老子就以《道德經》闡釋了自己的哲學思想，而孔子則是公元前 5 世紀的一位政府官員，宣揚士大夫面對人生問題時的解決之道。孔子遵循傳統並主張服從，崇敬先祖的傳統（禮），提倡維持社會秩序與和平的「道」（藉由理性與適任的行政管理產生）。從以下幾點可以看出孔子哲學思想的影響：秦始皇在戰國時代（公元前475-221年）之後建立的統一帝國、官僚體系的封建制度的建立（這種制度非常穩固，一直持續到1911年），以及中國建築中的秩序、階層與精準的幾何學等特色。庭園相對地反映出道家對於生命感受、直覺與神祕主義的關切，它是一種遠離理性主義、秩序、對稱，轉向自由、試

驗與冥想的思潮運動。

在中國有一個古老的傳說，敘述天帝在一開始時，便派遣兩股對立的勢力，即陰與陽，共同控制宇宙。從中國的房屋與庭園，我們看到了陰陽兩極的力量相互調和，相互依存。

看到日本建築時，我們發現中國文化對於日本的影響是多麼地深遠（前面我們已談論了許多中國建築的故事）。日本國土是一列太平洋上多岩石的火山島嶼，距離亞洲大陸200公里，到近代之前，一直處於封閉孤立的狀態。在日本的歷史上，本地的統治和文化傳承時期，是與外來勢力侵占時期交替更迭著。日本新石器時代的繩文文化以及本土的神道教，首先被來自中國的彌生移民攪亂干擾，這些移民是在 1 世紀到 5 世紀間經由朝鮮到達日本；緊跟著彌生移民的腳步而來的是佛教的傳入。佛教的傳入在建築上最重要的表現，應該算是京都（當時稱為平安）南邊宇治河上方的平等院阿彌陀佛堂。阿彌陀佛堂一般稱為鳳凰堂，因為它的平面形狀像一隻鳥。這間佛寺建於11世紀，正面仿自唐朝的宮殿，而其以金、銀、漆器和珍珠母貝製作的華貴裝飾，顯示出華麗的中國／日本／佛教建築風格已臻至顛峰（圖74）。

在中國唐朝衰亡之後，日本人再次大大展現自己的活力；此時天皇遷都至平安，而在 8 到12世紀之間，日本首次出現了本地的住宅建築，這些是排列散亂不整的鄉村房舍，專為統領宗族的藩主建造。一般常見的形式是一連串長方形建築物，以走廊連接起來，不規則地設立在有水池和小島的美麗庭園中。

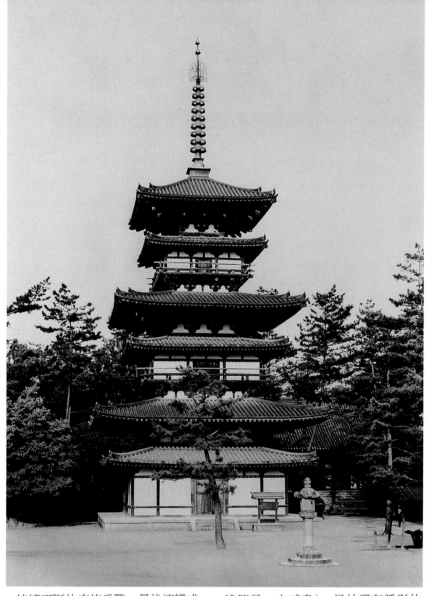

圖75　藥師寺東塔，奈良，日本，公元680年。

持續不斷的宗族爭戰，最後演變成長達一個世紀的內戰，導致天皇的權力轉移至軍隊領袖，即所謂的幕府將軍。從12到19世紀，主要的權力掌握在擁有私人軍隊（武士）的幕府將軍手中。由於幕府將軍的掌權和火藥的引進，建築上出現了令人讚嘆的防衛性城堡，在日本當地取代了中國圍城式的防禦系統。這些令人印象深刻的建築物通常有護城河圍繞，轟立在以處理過的花崗岩或其他石頭建造的高台上，以防範大火（火對上層的木造建築是一大威脅），另外還有弧形的斜牆防震。城堡下方有擠成一堆的城鎮，而城堡顯然俯瞰控制著周遭的鄉村地區。

1630年代，德川幕府的家康將軍驅逐了所有外國人，封鎖邊界貿易，違者處死；隨著16世紀荷蘭、西班牙與葡萄牙探險者傳入的基督教，也遭到壓制。日本此時進入了所謂的「浮世」時代，一個中產階級富裕興起的時代，也是藝術的黃金時代：包括音樂、傀儡戲、能劇、俳句、繪畫與版

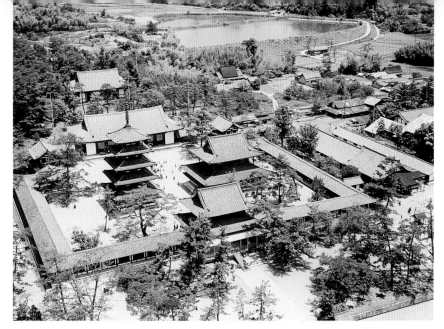

圖76　法隆寺，空中俯瞰圖，奈良，日本，約公元670-714年。

圖77　日本屋頂的斗栱系統，唐招提寺大廳，奈良，日本，8世紀。

畫，特別是描繪花卉與日本火山——富士山的版畫作品。在接下來繁榮興盛的200年間，日本人口遽增至三千萬，識字率非常高。到了1854年，日本已準備好和外界恢復關係，最後成為世界上技術先進的國家之一。

日本建築的獨特之處在哪裡呢？最早他們所採用的中國建築形式，是將矩形的建築物，建在以木頭支柱搭建的開敞平台上；日本人還在此種建築形式裡另外增添了一個走廊，這個走廊通常稱為釣魚台，因為只要地理環境允許，日本的住宅會建在池塘或湖泊邊，這樣一來，魚這項日本人的主食就可以保持新鮮。日本人最早期的篷式屋頂，一直沿用了至少兩千年，特色在於房屋脊檁兩端的V形叉柱。但是最常見的屋頂形式是：結合了人字形與半四坡屋頂，人字形式的屋簷稍微朝後彎曲，漸次消失於包圍著它的四坡頂，而在正面形成了一個奇特的輪廓，看起來就像是農夫戴的寬邊斗笠。

有著一整列五個屋頂的日本佛塔，比中國的塔更加精緻。日本佛塔的屋頂形式整齊且更為修長，加上寬大的簷翼，看起來彷彿盤旋在建築物上。有些佛塔的出挑屋簷長達2.4公尺。這些屋頂有時尺寸不一，堆在隱蔽其內的方形中心塔體上，就像是圓盤堆在紡錘上。另外，在屋頂上還有一個又高又細、稱為相輪的頂尖，它是如此地細長，彷彿一隻野鳥鳴叫般沒入雲霄。日本佛塔的側影常常類似一個書法字，或是日本風景中常見的松樹。建於公元680年的奈良藥師寺（圖75），它的東塔屋頂寬窄不一，交錯排列，每對屋頂的下面那層設有入口門。不過只有底層的大門才是真正的入口，上面其他通往各層的迴廊的門都是假的。位於奈良斑鳩町的法隆寺（圖76），最早大約建於公元670-714年，其佛塔有五個屋頂，屋頂的

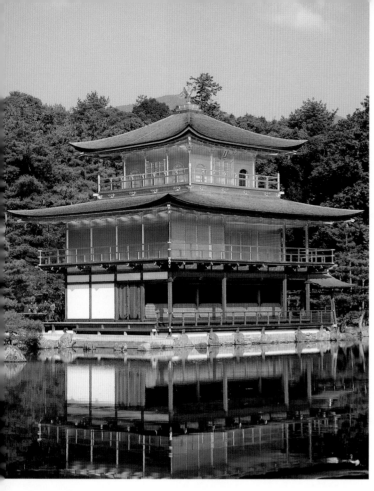

圖78 金閣寺中的金閣，北山宮殿的空地上，京都，日本，1397年。

710年將奈良定爲永久首都之前，日本的宮廷是巡迴駐在各地，所以工匠必須想辦法發展出精準接合、小心卡榫在 起的建築物，以便快速拆卸與重建（圖77）。甚至早期通往神道教神社的大門（相當於中國的牌樓，在日本稱爲鳥居），其簡潔質樸的雙橫樑，也展現了日本人精湛的技藝；亞洲現存最古老的木造建築——奈良法隆寺的金堂（大廳），也同樣展現了精巧的建築技藝。這座建築原本是日本古代的英雄，聖德太子（公元574-622年）爲佛教僧侶所建，裡面支撐著龐大屋簷的斗栱，非常厚實美麗。

中國人偏好對稱美感的執著早就被日本人擺脫了。寺廟一開始時還是遵守南北向軸線的平面配置，但是當法隆寺在公元670年發生火災之後必須重建時，建築師將留存下來的一個停屍小廟併入金堂，並在旁邊建置一座塔，塔內存放著描繪佛陀涅槃場面的泥塑雕像。公元733年，法隆寺境域內的隆起地面上又增建了法華堂。法華堂和金堂一樣，是一棟簡單的單層建築，具有與早期典型的間隔不一的柱子，但因爲有平緩的古老屋頂形式，加上銀灰色的屋瓦和逐漸彎曲的屋簷，使它看起來比金堂更優雅，更漂亮。

方位的傳統則是基於實用目的而保留下來。爲了因應下午陽光強烈的西曬，房子較長的一邊是東西向，起居室則面向南方或東南方；此外，日本人常隨季節變遷而更換居處，在盛夏時搬到屋內較陰暗的地方。最後，這種背離中國建築形式的遷移習性一直延續下來，從而超越之，並找到自己的軸向性——對於不對稱設計的偏

大小是根據10：9：8：7：6的比例，非常巧妙地由下往上遞減。在日本各種建築物的屋頂當中，最令人感到興奮的是城堡的屋頂，因爲日本人想辦法解決了複雜的建築結構問題：也就是在層層堆疊的城樓上，還有人字形屋頂面朝不同的方向，以利小心警戒。位於兵庫縣、約建於1570年的姬路城，座落於水濱之上，牆體塗上了白色灰泥塗料，使得城堡看起來就像是一大群龐大的白色海鳥，正準備展翅飛離崎嶇多岩的棲息地，無怪乎姬路城又被稱爲「白鷺」城（圖58）。

日本人的木造建築技術甚至超越了中國人的技術。日本人有非常多練習的機會，一方面是因爲在地震或風災後需要重建，另一方面則因爲在公元

愛。日本人對建築立面不同變化的喜好開始形成，並引發他們對於建材的天然特質以及表面紋理所形成的動人對比的興趣，當我們在後面討論1960年代的現代運動與曾經相當重要的保存古建築運動時，也會看到類似的情況；而且建築表面的紋理也成爲日本留給現代建築的遺產。最具代表性的例子是建於1397年、位於京都北山宮殿境內的金閣寺（鹿苑寺，圖78）。由金閣各樓層不同的精細裝飾與表面而產生的變換樂趣，因爲湖中的倒影而加倍。

對於紋理質感的興趣是由佛教禪宗所提倡的，禪宗興起成爲重要的教派時，也恰好是幕府將軍掌權之際。禪宗堅持簡樸的主張，影響了現代西方建築在線條、色彩與裝飾上的精簡表現。現代西方建築也遵循日本建築的一項古老原則，那就是模矩（module）的使用。日本房屋本身、室內區域的面積，以及沿著房屋立面形成開間的屏風，都是按照1.8×0.9公尺的模矩單位（即一個榻榻米的尺寸）來確立的。最初榻榻米只是隨意並排放在一起，後來則是鋪設在地面上，而一直到1615年之後，當日本首都遷到江戶（現在的東京），榻榻米這個模矩的標準尺寸才完全統一。當時，早期以走廊連接不同建築的方式被捨棄已久，代之以紙門在屋內形成走廊。12世紀之後，日本人將紙門的滑軌安裝在地板上，如此一來可將紙門推到一側，因此敞開一個新的空間，或是在夏天時將屋子面對庭園的一側全部打開。日本人傳統上並沒有家具：他們跪坐著，用盤子盛食物吃，睡在榻榻米上。這就產生了兩個結果。一是日本

人生活在非常低的高度：天花板可以做得很低，而庭園的美景是從離地幾尺的高度來欣賞。第二個結果比較重要：房屋的空間運用因此非常靈活有彈性。傳統的日本房子有兩個抬高的區域：供起居與睡覺的主要區域鋪有榻榻米，在進入前要先脫掉拖鞋；另一個區域是在地面鋪上木板，作爲迴廊與走廊之用。屋內較低且沒有鋪上地板的區域，通常是作爲門廳、浴室和廚房。日本人因此保有傳統本土的建築，這一點是令西方人非常羨慕的；這種房屋形式是如此有彈性，不但可以保有獨特性，同時也適用大量生產的建築組件。

茶室是爲茶道而建，它可以說是日本模矩建築非常了不起的精簡表現的縮影，就像日本人在白牆前擺放一小枝花的插花藝術一樣。飲茶的習慣最早與禪宗和尚有關，因爲他們喝綠茶讓自己在冥思打坐時保持清醒。一位名叫秀弘（Shuko）的禪宗和尚，曾勸服他的朋友足利義政將軍（1436-1490）在京都的銀閣寺空地蓋一座特別的小茶室。日本的茶室因此可說是根據和尚的簡單書房設計的，純淨、美麗，適合沈思（圖79）。牆與門板都是白色，不然就是半透明的，以便從外面地上反射的光線透進來——在那些深長的屋簷底下，這是主要的照明來源。地面上鋪著榻榻米，家具則只限於放置茶具的架子，可能還有一個壁龕，展示著一件藝術品——也許是一幅畫、一個缽或是簡單的插花。

濃縮於茶室建築中的日本精神，也明顯展現在庭園之中。禪宗特別強調與自然合爲一體的必要性，而庭園，不管大小，都是非常重要的。就像中

圖79 桂離宮的茶室：松琴亭，京都，日本，約1590年。

國的庭園一樣，日本的庭園也是再現這個世界的縮影，不過在日本，人爲的藝術更刻意地去模仿自然。你也許可以走進日本林地和青苔花園，但枯山水庭園卻只能在梯壇或走廊上觀賞。如同插花藝術會請偉大的畫家來設計，庭園也會請他們來設計，例如京都龍安寺茶室旁的枯山水庭園，據說就是畫家相阿彌的作品。就像那些日本人很喜愛的水墨畫一樣，枯山水庭園可說是對於明暗表現的探究──如岩石的構成是創自仔細尋覓而來的

天然成品（分割一塊石頭乃違反自然法則）、白色的砂子用耙子耙成小丘以及波紋或漩渦、盆景小樹、湖泊和池塘或小瀑布（如果空間允許的話）中的水（圖80）。

自16世紀起，中國對於歐洲的藝術與建築有顯著的影響，但是就長遠來看，日本建築才更是影響深遠。世界各地從日本建築汲取得來的特點包括：根據模矩而標準化製造的建築組件；重新思考室內空間的運用，以組合地毯、墊子，同時用豆袋和沙發床

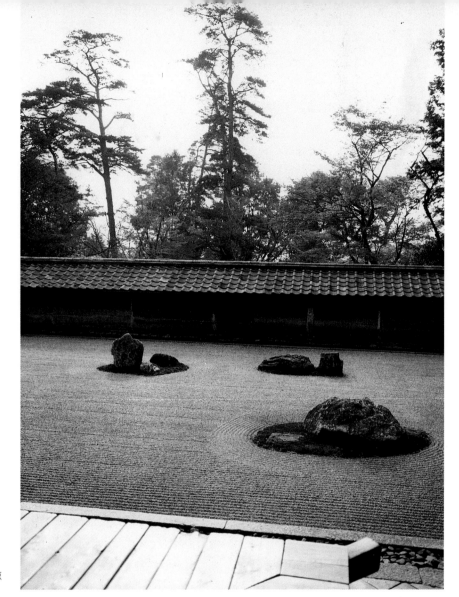

圖80　龍安寺枯山水庭園，京都，日本。

來取代家具，而這些東西在不用時都可以完好地收納在組合櫥櫃裡；使用紙門讓空間規劃具有彈性；選用未經處理過的自然材質（如亞麻、羊毛、大麻、木頭），跟少數色系（如白色、黑色、原色）形成對比質感，突顯出結構；最後是房屋與庭園的交替互換，這一點在20世紀的建築上完全展現出來。

16世紀，西班牙查理一世派至新大陸的征服者軍隊，發現了歷史可追溯到公元前1000年的奇異文明。軍隊在墨西哥灣上岸，穿過荊棘遍地、蚊蟲密布的雨林，抵達阿茲特克人的特諾克蒂特蘭城（Tenochtitlan），即今日墨西哥市所在位置，當地的印第安人和這群外來客碰上時，彼此都用充滿猜測的眼神瞪著對方。西班牙人意外的出現，是應驗了印第安部族中流傳的預言：阿茲特克國王蒙特祖瑪二世（Montezuma II）和他的臣民都相信，他們見到的就是全身羽毛的蛇神魁札爾科亞特爾（Quetzalcoatl）轉世的化身；預言描述，蛇神重現時將會全身泛白、留有髯鬚、氣勢雄偉地自東方而來。西班牙部隊除配掛閃亮的鋼刀，攜帶轟隆作響的火槍和火砲之外，最恐怖的是還騎在蹄聲響亮、鬃毛輕揚、尾巴揮舞的怪獸上，這古怪模樣嚇呆了印第安人。這些印第安人沒用過鐵或鋼，一向用尖端上了毒的箭以及銅和黑曜石打造的武器作戰。另外，在前哥倫布時代，當地土著不懂得使用車輪，更沒有見過馬。其實在這個地區，除了秘魯的安地斯山區偶爾用駱馬載重，人是主要馱重的動物——這種傳統影響之深，使得即便在今日，建築工常常寧願把大石塊放進超大的編籃扛在背上，加上繫頭帶作為助力，也不願使用推車。至於首次見到馬，這更是歷史性的會面，這個地區從此世世代代愛馬。

西班牙人征服的路徑中，會有什麼阻礙出現呢？他們侵犯的地區位於27年前（即1492年）哥倫布登陸地點的南方，是連接北美與南美西岸的地峽；在這個區域（現在的墨西哥、猶加敦〔Yucatan〕、宏都拉斯、瓜地馬拉和南美的太平洋沿岸（今日的秘魯以及玻利維亞、智利的邊緣），美洲的幾個古文明處於衰亡前最後的階段。西班牙人一路由猶加敦攻向內陸時，很可能就先被幾個2.5公尺高，體積碩大的石刻頭像絆倒，這是古老的奧爾梅克族（Olmec）在金字塔和球場兩種中美洲古典建築形式之外，遺留下來的另一項奇景；他們也有可能瞥見尖頂裝飾繁複的馬雅神廟，被棄置在濃密樹叢之間。這種假設不是毫無根據，因為古老的馬雅和奧爾梅克部族曾在當地居住了2000年。

最後，在帶著險峻藍色稜線的墨西哥火山腳下，他們被人數遠遠超過自己，跟先前接觸過的當地人完全不同的部族擋住去路。這些是膚色黝黑、性情剽悍、體格強健、好戰的阿茲特克人，移居到此地的遊牧部落，他們沿途殺掠，遵照蜂鳥身形的邪惡戰神惠茲洛波奇利（Huitzilopochtli）的指示，四處尋找棲息在仙人掌上食蛇的鷹，那是他們最終定居之地的標幟。當年阿茲特克人是在特克斯可可湖（Lake Texcoco）的一個島上看到了符合戰神描述的那頭鷹，現在的墨西哥國旗就保留了這個標幟。於是在1325年，阿茲特克人在兩個鄰近的島上建立特拉特洛可（Tlatelolco）和特諾克

圖81　金字塔神廟I，提卡爾，瓜地馬拉，約公元687-730年。

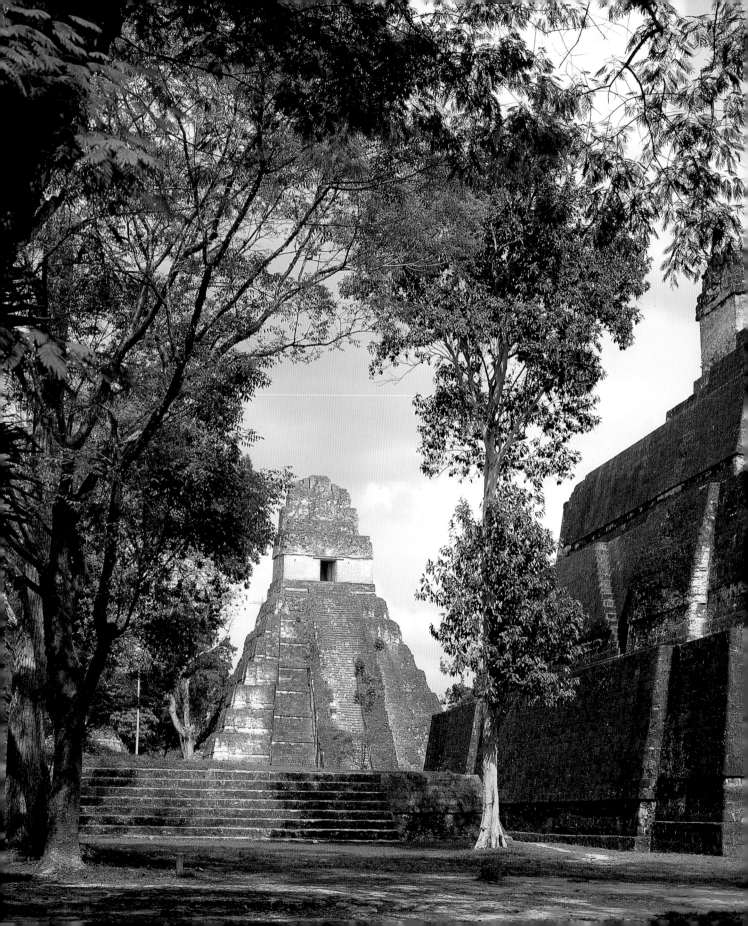

蒂特蘭兩個城市，建城材料是就地取用稱為特融托（tezontle）的輕質火山岩，這是種暗紅色的浮石，這樣城市的地基才能浮在湖裡的沼澤地上。

西班牙人對特諾克蒂特蘭城的布局留下深刻印象，像一般典型的中美洲城市，此城的大空間規劃原則從現代的眼光看來都能接受，大型廣場周圍有矗立在金字塔狀土墩上的廟宇和宮殿，各地區之間有運河往來和利用橋樑串聯的堤道網絡，這些堤道之寬足以容納八個征服者士兵並騎而過；特殊設計的渠道引進淡水，花園裡一片繁花錦簇。只是，空氣中飄散著一股惡臭，整個城市染滿人血而泛著玫瑰色，即使見慣了血的西班牙士兵也不禁卻步。獻血是祭拜美洲虎神（圖82）、戰神、羽蛇神常見的儀式，中美洲多數部落都有祭祀上述神祇的習俗。每晚，祭司大肆舉行放血儀式，並且在公開的祭典中拿動物和人做犧牲獻神。為了配合這種祭祀儀式，漸漸發展出一套標準的城市中心建築模式：金字塔狀的神廟前有巨型廣場，供集會、宗教舞蹈、娛樂活動之用，沿著塔壁級級而上的大型台階，直通到塔頂的神明居所。台階頂端放置神像的地方，即進行公開獻祭儀式的地點，在塔底廣場上萬頭鑽動、情緒狂熱的參拜者眼裡，祭司站在高聳柱基上的渺小身影，和天已經不可思議地接近。墨西哥市郊的聖塔塞西利亞神廟（Santa Cecilia Temple），便是這種形式的金字塔狀廟宇（圖83），考古學家將它從一堆頹敗的上層結構底下挖出土時還相當完整，我們不難由此瞭解金字塔狀神廟當年的風貌。

阿茲特克人祭典如此血腥，是因為

圖82　雅克其蘭（Yaxchilan）地區的石楣，墨西哥，約公元600-900年。描繪的景象是馬雅王任命提盾的美洲虎神（Shield Jaguar）披掛上陣。

他們相信，如果要求戰神恩准天天讓太陽升起，普照大地之後落日，就必須挖活人的心臟獻祭。於是，幾位執事祭司彎下身，把犧牲者拉上台階高高的頂端，將他的身體朝後彎曲、手腳拉直，按倒在戰神神像前的獻祭石上。一位西班牙的編年史學家對接下來的情景如此描述：「隨後，他們把他的胸口深深割開……揪出心臟……然後把屍體翻過來，把心臟往下扔，讓它一路彈到塔底。」

人們不久前還以為這些中美洲城市的遺跡，不過是皇家和修道院檔案中那些當年寄回西班牙的書信和報告的文字描述。但近幾年卻有令人振奮的發現，墨西哥市為了建運輸系統、設下水道、埋電纜而挖掘地道時，也同時挖出和西班牙人的記載吻合的史料。昔日阿茲特克帝國終告敗亡的三元文化廣場（Plaza of Three Cultures）所在地，在一間西班牙人建的教堂和修道院旁邊，就找出紅色火成岩砌成的特拉特洛可神廟（Temple of Tlatelolco）遺址。同樣在墨西哥市，緊鄰前有巨型的洛卡拉（Zocala）廣

圖83　聖塔塞西利亞金字塔神廟，墨西哥市附近，約公元500-900年。

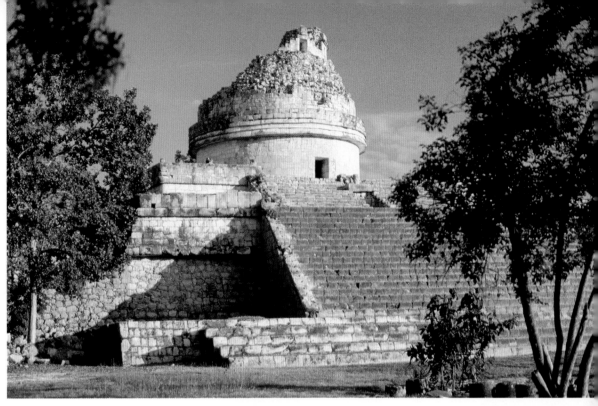

圖84 卡拉可天文台，奇琴伊察，墨西哥約，約公元900年。

場的巴洛克大教堂後方，出土了特諾克蒂特蘭大神廟的廟基，不同的統計數字顯示，神廟在1487年的奉獻禮中約以 1 萬到 8 萬人為犧牲祭神，獻祭儀式每次屠殺 4 條人命，從日出殺到日落，一連進行 4 天。

中美洲的古文明是否自成體系發展而成，長期以來沒有定論。可能曾有過從東向西、從北非穿越大西洋、從秘魯到玻里尼西亞群島的部落遷徙，所以這幾個相隔遙遠的文明，包括他們的建築風格，會有驚人的相似之處。部落遷徙的理論可以解答，為什麼僅少數幾個而且都集中在美洲中部地帶的部族，包括馬雅、奧爾梅克、阿茲特克、薩波特克（Zapotec）、托托那克（Totonac）、托爾特克（Toltec）、與米克斯特克（Mixtec）產生先進的文明，同期在北美和南美的印第安部族卻還停留在原始的狀態。這也才足以說明，為什麼美洲南、北

的部族還用樹枝樹葉搭茅屋時，中美這幾個部族早已像美索不達米亞人用乾泥磚和稻草蓋方形住屋，還呈現相當複雜精細的特徵，比如多樓層、明溝、街道、下水道、引水道。這個理論也能夠合理解釋，為什麼他們會老遠搬來石塊，在叢林裡和荒蕪的海岸上建造台階式金字塔。

中美洲這些部族在土地勘查、計時、天文方面的知識，可能還超越巴比倫人和埃及人。由他們天文台中用來釐定天體起落位置的窺管和有角度的窺洞，不難推測他們怎麼做天文演算。薩波特克有「萬神之城」之稱的蒙特阿爾本（Monte Alban），有一座中央有窺管的船形天文台，建於公元500至700年之間。同一時期，托托那克人早在 7 世紀以前，便在位於墨西哥灣岸上的首都塔金（El Tajin）興建壁龕金字塔（Pyramid of Niches；圖94）。這座金字塔在1950年代出土

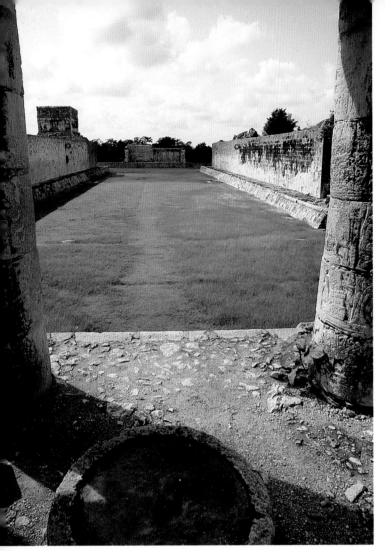

圖85　球場，奇琴伊察，墨西哥，約公元900-1200年。

世紀重建這個晚期馬雅城市的時間重疊。天文台的結構包括 3 公尺高的塔身、兩層環繞著塔中央螺旋梯的圓形觀測台，天文台因爲這座螺旋梯而以蝸牛命名；整個建築體座落在台階式平台上，是截至目前唯一發現的一棟具有馬雅式建築典型的疊澀拱頂的圓形建築物。

美洲印第安人的建築群以宏偉寬廣的公共區域獨樹一幟，而且城市裡公共區域和住宅區涇渭分明。馬雅帝國北部低地猶加敦的普克（Puuc）式建築，儘管有長與低的特點，又建在空地上，並沒有必要拉高到超出叢林，卻還是把建築物架在高台上。以烏斯馬爾（Uxmal）長達100公尺的首長官邸（Palace of the Governor）爲例，官邸建築立在13公尺高的人造步道上。據估計這條步道動用了2000名勞工，每天搬運重達1000噸的建材，每年200個工作天，前後 3 年才完工。中央儀式區是特奧蒂瓦坎城（Teotihuacan；圖86）創下的建築典範，該城位居今日墨西哥市東北，有好幾百年是中美洲文化重鎮。關於中央儀式區起源的推測仍舊意見分歧，不過最初可能是托爾特克人在公元前 5 世紀所建，到了公元 1 世紀，在阿茲特克帝國的統治之下，其規模甚至比當時羅馬帝國的面積大。在此，供舞蹈和舉辦食人宴用的區域四周，有一間間比鄰而立的廟宇。

在托爾特克帝國後來的首都土拉（Tula），可以找到中美洲早期建造的列柱。柱上記載著托爾特克人征伐的事蹟：神廟門口的柱子刻有羽蛇神，柱基上是蛇神吐露尖牙、被覆羽毛的臉，尾巴朝上承著門楣（這是許多部

時，考古學家認爲塔上的窗戶狀凹洞，每一個代表一年中的一天，而且應該是置放神像的壁龕，只是裡頭的神像已經散失，於是命名爲壁龕金字塔。但我們現在瞭解，這些壁龕對印第安人有天文上的意義。壁龕金字塔的平面，和婆羅浮屠神廟上曼荼羅的平面非常相似。不過，並沒有跡象顯示兩者之間彼此有影響；曼荼羅是一種被廣泛運用的圖騰，象徵人類潛意識上和滿足狀態的精神表達。奇琴伊察（Chichen Itza）的卡拉可（Caracol，蝸牛之意）天文台（圖84），興建的日期可能早於或是和托爾特克人9、10

圖86　魁札爾科亞特爾神廟台階和正面的側景，上面有羽蛇神魁札爾科亞特爾（圖正下方）以及雨神查克（圖右下方）的頭像，特奧蒂瓦坎，墨西哥，約公元400-600年。

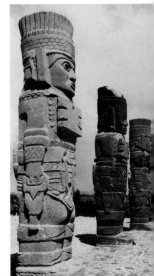

圖87　穿戴蝴蝶狀胸甲的戰士像柱，原是魁札爾科亞特爾神廟的屋頂支柱，墨西哥，土拉，約公元700年。

族都使用的母題），神廟前方則矗立著以驍勇的托爾特克戰士身形所鑄的巨柱，戰士頭戴羽飾、身配蝴蝶狀胸甲（圖87）。奇琴伊察連接儀式區之間的列柱和門廊，也看得出托爾特克人在建築上的影響。

奇琴伊察另外還有中美洲儀式場所最壯觀的實例：球場（圖85）。球賽的規則是把直徑25公分的實心橡皮球（該地盛產橡膠）用臀、手肘、大腿頂進高高設在球場牆上的石環。球場牆上的壁畫顯示，有時輸球的隊伍會作為祭祀犧牲，而且球場就建在神廟附近，兩者之間常有供祭司和達官貴人觀賽的看台相連，由此可以證實球賽有宗教涵義。

相較於壯麗的外觀，建築物內部是擁擠、沒窗戶、陰暗的。高高落在金字塔頂端的小神廟，完全無異於今天的馬雅農民可能還在住的土坯茅屋。就算是宮殿，像馬雅帝國烏斯馬爾城的首長官邸（圖91），也不設窗戶。照明全靠射進門前走道的自然光，裡面的房間又暗又窄，通常以一個單位為基礎，或如烏斯馬爾的官邸採雙排的建築，與其說是設計為生活起居之用（日常活動大部分在戶外），還不如說是偶爾開放展示用。

有些特定的建築細節可判定一座遺跡究竟是哪一個部

圖88　提卡爾的北衛城平面圖，瓜地馬拉，約公元前100-公元730年。

族所築。直到上個世紀才從深幽叢林中清除出來的早期馬雅城市，有這幾項特點：陡峭的金字塔上方頂著正方形小廟，廟中有疊澀拱頂式的屋頂，屋頂後面高聳著石製羽狀縐領，西班牙語稱這種結構為cresteria（圖89）。整個建築通常高出周圍樹叢許多，整座金字塔看似一張升在空中，用來彰顯權勢的華美王座。神祇大概就從小小的居所向外俯視祂的叢林王國。拜當地充足的熱帶硬木之賜，硬木搭成的楣，堅固到足以托撐如此規模的上層建築。最好的例子非提卡爾（Tikal；圖81、88）五座主要的金字塔神廟莫屬，提卡爾是個宗教中心，位在瓜地馬拉的皮坦（Petén）叢林裡，這群金字塔應該建於馬雅文化在公元200至900年之間的全盛期。從1877年首次探勘提卡爾以來，約有3000座的建築結構出土，這幾座神廟便是其中一部分。

對美洲印第安人而言，九是個神聖的數字，許多金字塔都具備九層基本平台。至於台階則各有變化。有些金字塔的台階陡峭地由塔基直上塔頂，像奇琴伊察的卡斯第洛（El Castillo）金字塔（圖92、93）：四大段樓梯對

圖89　帕連奎，墨西哥，太陽神廟以及呈梳齒狀的屋頂（所謂的 cresteria），約公元700年。

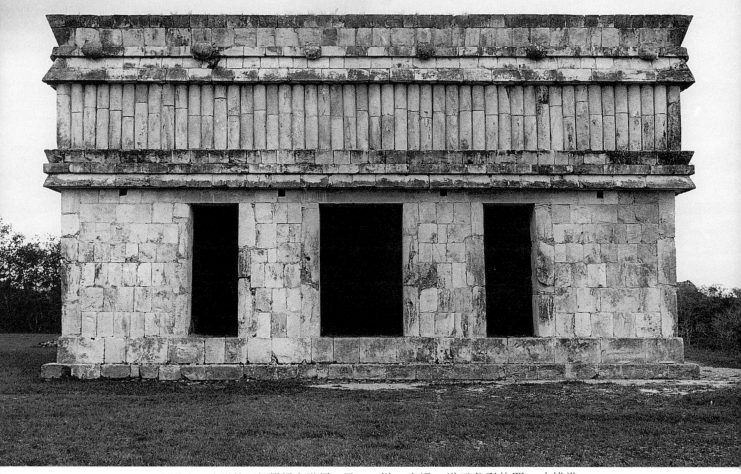

圖90 龜屋，猶加敦，烏斯馬爾，墨西哥，約公元600-900年。

稱分布，由塔的四側橫掃上塔頂。另有一種階面淺的台階，一段段向下急降，常常和土與碎石堆成的廟身土墩平台的層數不符，如馬雅人在烏斯馬爾造的巫師金字塔（Pyramid of the Magician）。巫師金字塔顯示出馬雅人架建疊澀拱頂的特點，其中只有最末兩層突出的石頭，在固定整個建築結構的大橫樑底下交疊。這種拱頂，在另一個馬雅城市帕連奎（Palenque）也有，像複式宮廷（Multiple Court）的正面和碑文神廟（Temple of the Inscriptions）裡為祭司國王設的地下墓室；碑文神廟是中美洲罕見的埋葬用金字塔，必須經由築在牆壁裡的樓

梯、穿過一道三角形的門，才能進入。箭頭狀、有支柱托撐的開口，也出現在馬雅帝國北方稍後發展出的普克式建築，譬如烏斯馬爾的首長官邸，在其連接主建築體和兩邊側翼的拱廊上便可見到。

圖91 首長官邸，猶加敦，烏斯馬爾，墨西哥，約公元600-900年。

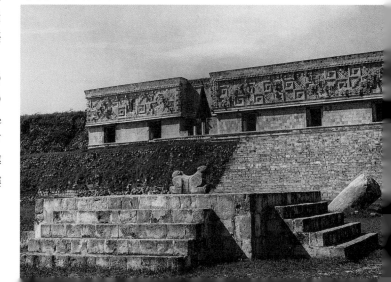

圖92　卡斯第洛金字塔，奇琴伊察，墨西哥，約1000年。

　　猶加敦乾燥的普克低地區，環繞建築物的簷壁還很完整，雖然僅僅是用銅和黑曜石製的粗陋工具打造成的，卻蘊藏豐富的變化。烏斯馬爾的龜屋（Turtle House；圖90），造型圓滑、溫暖、優雅，風格和希臘與埃及的古典建築一樣簡樸，跟首長官邸帶狀裝飾的繁瑣華麗形成明顯的對比，龜屋的縱深將近首長官邸總高度的一半，外觀既像個盒子又像隻甲蟲，非常醒目。在烏斯馬爾附近，瑪揚卡巴（Mayan Kabah）的科茲普泊（Codz-poop），又稱面具宮（Palace of the Masks），上方以極複雜的模式反覆使用雨神查克面具為裝飾，又是全然

不同形式的簷壁；好幾千個一模一樣的元件若有半吋突出，就不可能拼組起來了。

　　墨西哥地峽上，古老的托爾特克首都特奧蒂瓦坎及後來的城市，它們的建築除了中美洲文化在結構上普遍採用的比例與輪廓之外，還特別運用矩形的裙牆鑲板（tablero）懸挑在金字塔上傾斜的收分牆體（talud）之外，突顯台階式金字塔的層層平台。從中美洲人的建築物輪廓看來，他們很能掌握強烈陽光所產生的勾勒輪廓效果和明暗對比。從墨西哥海岸由南向北延伸的奧克薩卡（Oaxaca）地區，也可見到上述中美洲建築的特徵：米克斯

圖93　卡斯第洛金字塔平面圖

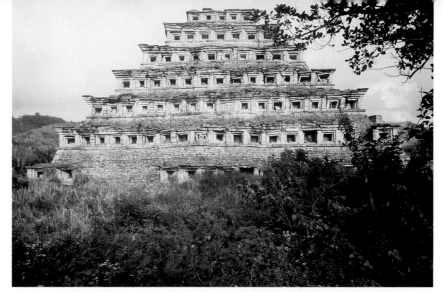

圖94 壁龕金字塔，塔金，墨西哥，約500-600年。

特克人的米特拉城（Mitla），人口約1200人，城裡的柱宮（Palace of the Columns）有十分華美的南邊正面，簷壁上拉長壓低的線條以及俐落的幾何圖案，都呼應馬雅文化普克式建築的特色；庫爾那瓦卡（Cuernavaca）附近霍奇卡爾克（Xochicalco）的魁札爾科亞特爾金字塔，表面布滿扭曲帶羽的蛇身，也可窺見這幾種特徵。霍奇卡爾克本身是個堡壘城市，曾被不同部族占領統治，建築上反映出馬雅、托爾特克、薩波特克、與米克斯特克風格的影響。

塔金的壁龕金字塔（圖94），壁龕狀凹洞的上方運用飛簷，達到絕妙的明暗對比。當初築金字塔的人或許主要不是想藉壁龕的結構展現美感，而是以壁龕的框架強化整個金字塔的架構，並把填塞塔體中心部分的土牢牢抓住。金字塔上殘留的紅、藍、黑顏料的痕跡，證明在前哥倫布時代所建的神廟，大部分都上了一層由石灰岩燒成的彩色灰泥，灰泥是塗在神廟用石塊或是泥磚砌成的表面，有些灰泥牆面甚至還繪上壁畫。

最後，我們必須探討秘魯境內的印加文化，它和上述幾個地峽文化迥然

不同的建築模式對建築史的貢獻。是否印加人像其他印第安部族一樣，很可能在最後一次冰河時期由亞洲跨過白令海峽抵達美洲，只不過在接下來的數千年，他們比在地峽落腳的部族更深入往美洲南方遷徙？我們對遷徙這部分最多只能推測，然而可以十分確定的是，印加人從公元1000年左右定居庫斯科谷地（Cuzco Valley），到1531年皮薩羅（Francisco Pizarro）率領征服者軍隊抵達美洲這段期間，已發展成為一個大帝國。印加建築最顯著的特色是巨石工程，石頭一層層疊高，每層之間完全不靠砂漿便能緊密砌合。至今，在印加帝國昔日首都庫斯科（Cuzco），從城裡幾條街道較矮的牆體上，仍可見到這批全世界最精湛的石造工程；拿成群吃草的駱馬，或是拿站在俯瞰首都的防禦堡壘薩克斯霍曼（Sacsahuaman）三層壁壘底下的人，當測量比例的基準，就能說明這種巨石拼圖所用的石材有多麼大。在興建當時，可能是靠滑輪輔加藤索把大型石塊吊高，然後讓石塊前後擺盪，直到擺進其他巨石之間的空位嵌穩為止。

印加帝國在建築上的成就，不只是

巨石工程。今天，搭火車一路登上安地斯山，到了已經高到列車長發氧氣供乘客呼吸的地區，就能見到當年印加帝國興建堡壘和交通網（架在深壑、峽谷之上的道路和橋樑）所留下的痕跡，同時也能看到他們把峽谷峭壁精巧刻成密集的一排排供水設施和梯田。這些建設能夠完成，要歸功於印加帝國的社會紀律森嚴，加上不折不扣的專制封建統治；年輕與體健的人民每年奉召為公共建設出力，帝國則以落實福利措施來回饋人民提供的服務，如此一來，人民在饑荒、疾病、年老時，都能仰賴國家照顧。

可謂鬼斧神工的麻丘比丘（Machu Picchu）是位在山區的堡壘，印加國王曼科二世（Manco II）當年走避入侵的西班牙人，極可能就以此地為避難所（圖95）。挖掘出土的工程尚未完成，不過截至目前已辨識出房舍、階梯、庭院、寺廟、穀倉、墓區，甚至於為了供職於印加神廟的太陽聖女（Virgins of the Sun）而設的見習修道院也清楚可見。構思堡壘結構的印加人，似乎有感大自然雕琢的天險非人類尋常的智慧能超越，便全然依照地勢，將麻丘比丘塞在兩座奇偉無比、雲霧繚繞的圓錐狀山峰之間不易深入的凹谷地帶。在這片天然岩石形成的要塞之下，有烏魯班巴河（Urubamba River）蜿蜒而過。虛與實在此都無法界定與描述。鬼影般的屋舍鎖在雲霧氤氳、山雪皚皚中，給人像是從山壁上長出的錯覺，因為印加人把山壁上的岩石露頭用做屋舍牆垣，從而表現出人－植物－礦物、古與今、生與死、天與地的相互滲透。麻丘比丘，不僅是建築經驗撼動人心的極致呈現，更在人與環境和諧交融當中，反映出一些瞬息即逝的根本真實。

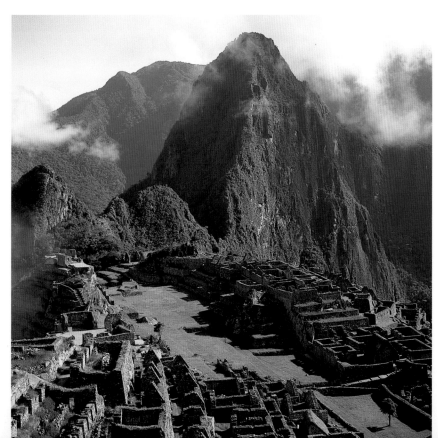

圖95　麻丘比丘，秘魯，約1500年。

本章對古希臘建築的探索，使我們又回到歐洲傳統的主流上。古希臘建築在美學上為西歐文明的傑作，更是隨後世界各地許多風格的基礎。因此它在建築的故事中地位獨特，值得仔細探討。古希臘建築的萌芽與發展是建築史上最引人入勝的一頁，又如希臘人的創作表演藝術——戲劇一般，蘊含了嚴謹的邏輯和必然性。

乘船抵達阿提卡的遊客，初見蘇尼恩角上海神廟的白色列柱（現址約建於公元前440年，並非最早期的建築物；圖96），對這片閃耀在絢爛碧海之上的殘骸，會立即感受到那樣的景觀與光所帶來的衝擊。在景觀上，不規則起伏的丘壑，戲劇性變化的地形，雜亂分布的橄欖樹叢和泛白的草地，散發著引人幽思、感懷沉鬱、深切難忘的氣息。在光上，從蒲魯塔克（Plutarch）到紐曼（John Henry Newman），無數訪客都一致讚詠，誠如紐曼所言：「獨一無二的純淨、彈性、清澈與有益健康」。這樣的光，必然對古典柱式的發展影響深遠。澄澈明亮的陽光投射出強烈的陰影效果，營造出俐落深刻的景觀形式，而且當地生產的石灰岩也能表達這種特色；最初充當建材的石灰岩表面通常抹上一層大理石灰泥（marble stucco），後來就直接用大理石取代。

在種種得天獨厚的條件之下，完美無瑕的建築形式誕生了，充分表現出一種成熟出色的國家意識。建築形式一如國家意識，是隨著歲月演化慢慢成型。希臘在歷史上大部分的時間並不是統一的國家。一開始，多山的希臘半島和四周星羅棋布的島嶼上有眾多城邦經常衝突，直到雅典城邦的勢力如日中天，所謂的希臘文化（也包括希臘建築）才達到顛峰。希臘文化的黃金時期一般稱做古希臘時期（Hellenic period，公元前800-323年），當時城邦是社會結構的基礎，新興的城市一一湧現，雅典在擊退進犯的波斯人後，取得眾城邦中的領導地位。公元前 5 世紀，古希臘文明推到極致，哲學、建築、藝術、文學、戲劇等方面皆成就斐然，是為高古典時期（high classical age）。我們即將深度剖析的帕德嫩神廟，便是這段時期無與倫比的成果。希臘城邦各自獨立的狀態在亞歷山大大帝手中結束；他於公元前323年逝世之後，希臘的歷史進入希臘化時期（Hellenistic period），他的帝國分裂為希臘繼承者統治的幾個王國，埃及的托勒密王朝也是其一。這幾個王國最後於公元前30年被併入羅馬帝國的版圖。

我們已經知道，現在稱為希臘的整個地區，是先從克里特島出現文明的曙光，而它的文明又在克諾索斯的王宮（圖18）興建時達到全盛。這就是邁諾安文明（公元前3000-1400年），它的一些重要建築物平面非常複雜（根本還不用提到結構），就和當時其他城邦的建築一樣，簡直可以媲美囚禁牛頭人身怪物邁諾陶的迷宮。克里特文化在希臘半島上，由邁錫尼和提

圖96　海神廟，蘇尼恩角，希臘，約公元前440年。

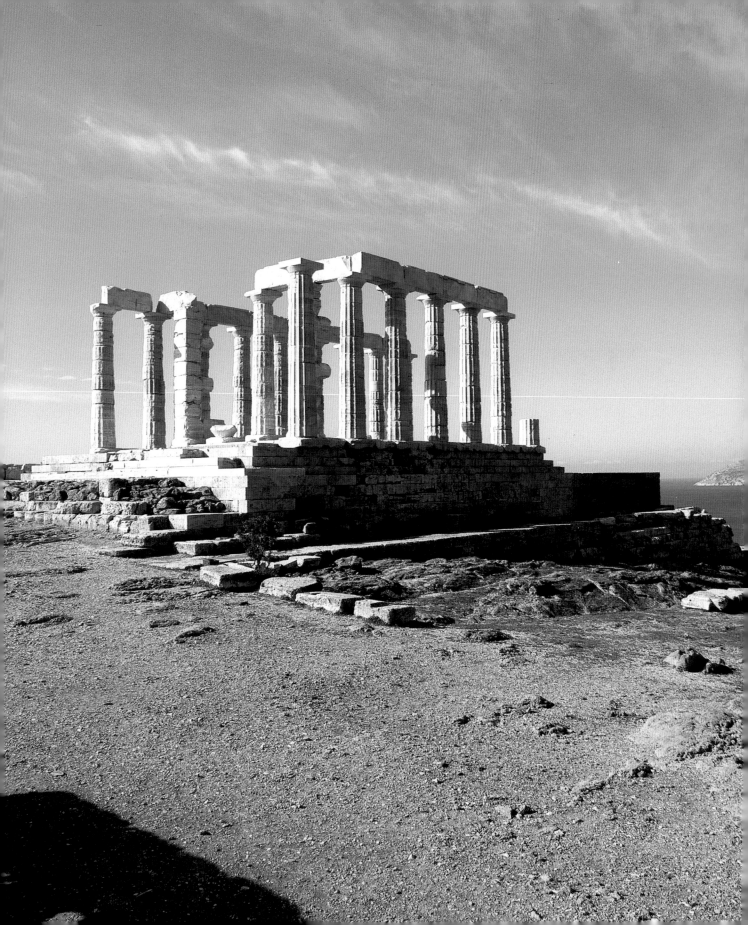

林斯等城市的文化所承續（公元前1600-1050年），後者在建築風格上可能缺乏優雅的氣息，但是像邁錫尼堡壘（Fortress of Mycenae）由形勢迫人的高處俯瞰阿戈夫（Argive）平原，戰爭殺伐、令人生畏的氣息也更勝前者（圖13）。希臘多數城邦尚武的精神，直接延續到亞歷山大大帝，他雖說是哲學家亞理斯多德的學生，卻以過人的精力與智慧馳騁沙場，成就梟雄之名，並摧殘許多璀璨的早期文明遺產；在波斯人眼裡，他血腥的勝利正是藝術與有序的文明生活的浩劫。這樣的歷史背景下，雅典能於公元前5世紀在文化上大放異彩，更顯得卓然不凡。至於說到建築，接下來的故事就要從堡壘轉移到市集場所，從城堡轉移到廣場了。一位希臘哲學家說過，高的地方是貴族的據點，低的地方是民主的根源地。神廟取代了堡壘，而雅典的神廟無疑是最極致的完美；市集場所得以完善發展，因為它的建築物具有社交功能，吸引大眾來交談、辯論、買賣。希臘式建築的統一性，就在於圓柱與楣。

希臘人棄拱圈而不用，雖然他們知道拱圈，也有能力建造；他們集中心力追求最佳結構要素，以符合天候、材料和使用建築物的社會需求。希臘社會使用建築物的態度（也影響到他們看建築物的角度）並不是把它當成室內房間，而是由建築物的外邊使用、觀看。無論神廟，還是廣場或市集場所上的建築物，都是室外建築。希臘人的巧思與匠工細琢一律放在建築物的外表，因為日常大小事都不在陰暗、出入不便的室內舉行；一切神與人的互動都在敞亮的戶外展開，微

風拂過纖長的柱廊，恰似曼指輕撥琴弦，一束光線投在愛奧尼克（Ionic）圓柱上，襯托柱身的澄明無瑕，光與影之間的追逐，在不期然中靜止的片刻，幾乎成了建築物上的一條嵌線。

在進一步討論之前，我們先看看希臘的神廟建築，並從至今世界各地仍然廣泛運用的三大樣式中，最早出現的多立克（Doric）式建築著手。

如果我們能在腦中把多立克式神廟整個結構攤開，可立即辨認出埃及人或波斯人擺在一起的幾項原始結構元素。用一束束的蘆葦捆成的門柱或屋頂的支撐物被捨棄了，改由刻有凹槽的圓柱取代，圓柱起初是木製的，公元前600年之後則以石材為主。圓柱直直插入地裡，沒有柱礎，柱礎是到愛奧尼克式樣才有的一項改進。擺在撐托屋頂結構的蘆葦束上方的扁平木塊，也就是柱頭，則繼續使用。柱頭是區分希臘式建築採用哪種柱式——多立克式、愛奧尼克式、還是科林斯式（Corinthian），第一個要研判的特徵。橫跨圓柱之間的木樑（樑與樑在柱頭中央銜接），在公元前7至4世紀的300年當中，由石塊形成的額枋（architrave）取代。有時柱頭寬可容納兩列平行的石塊，就如我們在雅典廣場（Agora，公元前445年）的赫菲斯特斯神廟（Temple of Hephaestus，或稱為希西恩〔Theseion〕）裡，抬頭上望柱頂所見。柱與柱的間距最寬可達6公尺，若兩柱之間超過這個距離，必須在中間添加圓柱。額枋上端是裝飾用的簷壁（或稱壁緣飾帶），由三槽板(triglyph，字義為三道凹槽)和間飾板（metope）構成。三槽板是表面刻有三道凹溝的突出石塊，它原

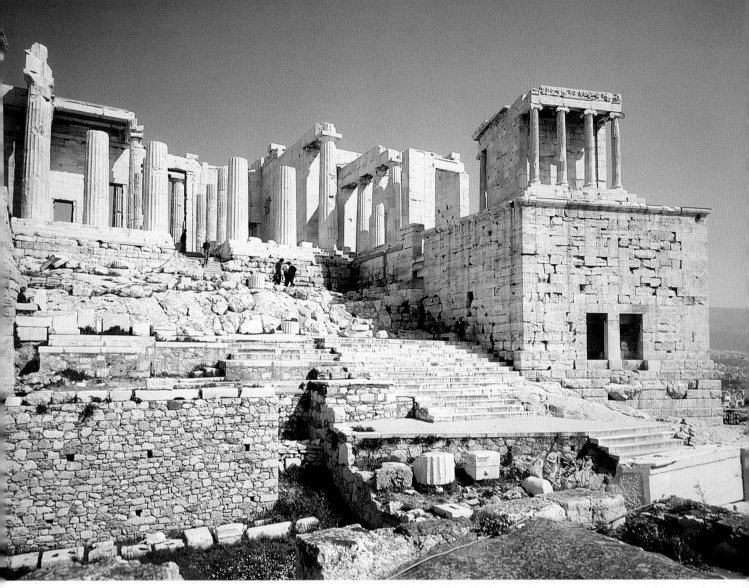

是木造屋頂上彼此交叉的木樑的尾端；在此，我們清楚地看到木材結構轉變爲石材。希臘人在木樑尾端之間鑲上有裝飾圖案的赤陶板，在以石材營建的神廟裡，樑尾間的空間（亦即間飾板）則雕刻著富含寓意的圖像。簷口（cornice）是一層窄長外突的石塊，沿著屋頂的邊緣，以及填塞在寬斜屋簷底下山牆（gable）末端的三角楣飾（pediment）基部陳列開來。簷口和屋簷都具排除雨水的功能。從圓柱最頂端一路往下到三角楣飾（也就

是從橫交的屋樑形成的額枋，到三槽板和間飾板組成的簷壁，延伸到簷口）之間所有的細部特徵，合稱爲柱頂線盤（entablature）。

木材一直是屋頂的建材，石造的神廟也不例外，它易燃的特點也說明了爲什麼許多神廟如今都變成沒有屋頂遮蔽的廢墟，例如衛城（Acropolis）。然而並不表示石屋頂沒有出現過，在希臘化時期（公元前323-30年）石屋頂就越來越普遍。赫菲斯特斯神廟的石製天花板設有藻井（把石樑與石樑

89

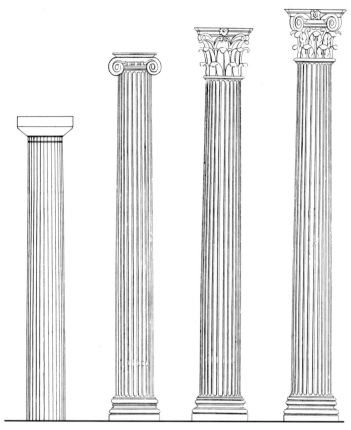

圖98　希臘建築中的柱式：多立克式、愛奧尼克式、科林斯式、複合式。

之間鑿空，讓整個天花板像許多開口朝下的空盒子拼組而成），以減輕石頭下壓的巨大重量。埃及的希臘化時期城市亞歷山卓，必然絕大多數的屋頂都是石造的，因為凱撒當年就拿它來說明自己的軍隊在奪城的時候，為什麼沒能大舉破壞此城。

希臘人砌石頭不用砂漿，而把石頭嵌入的面做得略有凹陷，然後一一把石頭擺定位，縫隙以沙填充，形成極細密的接縫，這與後來秘魯印加人堆砌石塊技術十分相似。用來塑造圓柱的短柱鼓（drum），是以中心為木（後來為鐵）而外層裹鉛的榫釘串接：利用鐵箍（以熔鉛固定）把每截石塊連接起來，並使用鐵條加固，像是衛城山門（Propylaea；圖97）上的額枋一

樣。從公元前525年左右神廟通常用大理石興建開始，簷壁和圓柱上的雕飾也都大幅增加。瑩瑩泛光的潘特利克大理石（Pentelic marble）是雅典附近採石場所生產，也正是衛城裡諸多神廟使用的建材。然而，希臘人對這種材料還不滿意。他們還在建築物、雕像、細部上塗上我們可能覺得俗豔的紅、藍、金色的顏料，就像他們在銅像的眼、唇、乳頭上綴滿花花綠綠的彩色石頭一樣。

奇怪的是即使在18世紀下半以後，希臘已成為紳士開闊見聞的教育之旅（Grand Tour）的時髦去處，希臘的神廟依然被認為完全沒有色彩。據說，希臘人有興趣的只是外觀形式，而非顏色。直到今天，本章一開始所描繪的希臘印象：白淨的柱廊映在碧海藍天的背景上，也絲毫不曾改變。事實上，建築評論家史考利（Vincent Scully）在他關於古希臘社會建築的書裡，開頭便談到「白色的形體，著上明亮的顏色」，建築物本身工整的幾何形式，恰好與周遭崎嶇的山谷形成強烈對比。他接著說：「這些形體，便是眾神的廟堂。」

現在，讓我們再回到神廟上。公元前 5 世紀，典型的神廟設計並不比邁錫尼族長的主廳複雜多少（圖8）。神廟之中不設爐灶，以置放神像來替代；正中央那一列用來承托屋頂的柱子，則遷至長方形建築物外，重新排成列柱廊。入口通常設在建築物短邊上慣有的六根圓柱中央，門一敞開，神像就可迎向朝陽。入口門廊時常還有第二列的六根圓柱屏障在前方，而且在神廟另一端很可能會出現由後方進出的財庫與門廊相對應。

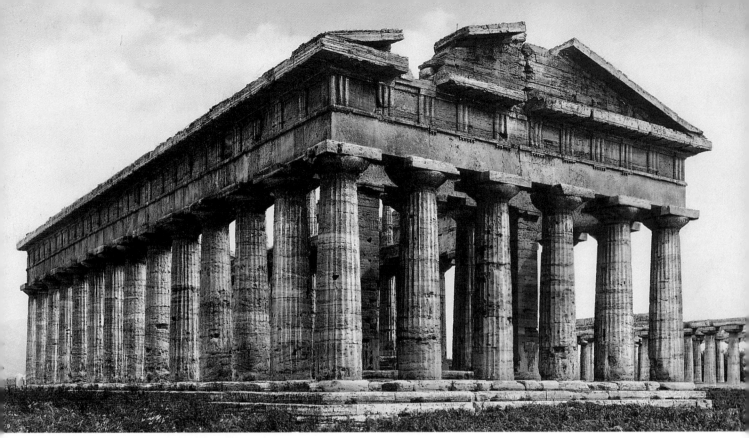

當我們檢視前文提過的三種柱式時，就會逐漸看出希臘神廟不同於其他文明所建的廟宇：比如克諾索斯的御座大殿、波斯波利斯的大流士皇宮（圖19）、卡納克的阿蒙－拉神廟（圖33）；希臘的神廟可以依柱式來分類。「柱式」（order，此英文字常指井然有序之意）這個詞用得真妙，因為它不僅用來指稱神廟結構的組織，也顯示各個結構之間，以及一個結構與整體大結構間，圓滿的關係與和諧的比例。其實，第一個使用「柱式」一詞的，是以建築為寫作題材的羅馬作家維楚威斯，取自拉丁文ordo，即「等級」之意。先出現的多立克式和愛奧尼克式，在公元前 7 至 5 世紀間發展起來，愛奧尼克式稍晚於多立克式。第三類科林斯式遲至 5 世紀才在希臘出現，並與羅馬人發展柱式的時間重疊，羅馬人把愛奧尼克式與科林斯式結合，發明複合式（Composite）柱式（圖98）。

時間最早，風貌也最平實的多立克式神廟，於公元前700至500年之間出現在希臘半島上多立安人（由巴爾幹半島入侵希臘並定居於此的部落）聚集的地區，柱子無柱礎，柱頭樸素，柱身只刻上凹槽，不多加雕琢。南義大利的希臘殖民地匹士敦（Paestum）有座年代稍早的希拉神廟（Temple of Hera，約公元前530年；圖99），其柱子代表早期多立克式柱的渾重及單純之美；多立克式發展到晚期（公元前490年），風格明顯轉變：細節部分精確俐落，形式簡潔沉靜，散發出難以言喻的高雅，愛琴納（Aegina）島上的阿菲亞神廟（Temple of Aphaia）可為代表。

愛奧尼克式神廟通常分布在小亞細亞的沿岸地區和島嶼，當年希臘人走

圖99　希拉神廟，匹士敦，義大利，約公元前530年。

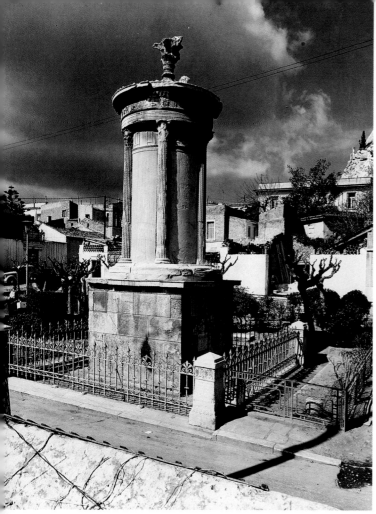

圖100　利希克拉底斯紀念盃台，雅典，約公元前335-334年。

受到埃及神廟碩大規模的影響，希臘化時期晚期的愛奧尼克式神廟，與阿提卡的多立克式的神廟相較，顯得十分雄壯。位於以弗所（Ephesus）的阿特米斯（黛安娜）神廟（Temple of Artemis）規模宏偉異常，因此安提帕特（Antipater）在公元前1世紀列載世界七大奇觀時，也把它納入其中。

科林斯式的柱頭造型如倒置的鐘，周圍鑲滿鋸齒狀的葉子。這種安排，一來改良了愛奧尼克式的角柱常見柱頭只適合從前側觀賞的問題，二來雕飾部分也可以呈現繁複的對稱，崇尚奢華的羅馬帝國就經常運用。最早用在建築物外觀的科林斯式柱，為雅典的利希克拉底斯紀念盃台（Choragic Monument of Lysicrates，公元前335-334年；圖100），細膩的運用手法展現出這種柱式的迷人之處。同樣在雅典的奧林匹亞宙斯神廟（Temple of Olympian Zeus），從公元前6世紀暴君統治時期開始興建，直到1世紀羅馬帝國哈德良（Hadrian）皇帝在位時才完成，其科林斯柱式的使用更富戲劇性。

如果想一探最早兩類古典柱式的風貌，甚至不必出雅典衛城（圖102、103）。今天從巨型階梯拾級而上，便通向衛城座落的岩石台地，階梯因運送動物牲品往神殿的小徑而中斷，不過這是羅馬時代才形成的景致。古希臘人是沿著迎神遊行路線的對角線穿過廣場，再從蜿蜒小徑爬上衛城雄偉的入口——山門。山門的兩個側翼向前伸出，對來自西方的朝聖者張開歡迎的懷抱。入口右側，孤懸在稜堡（bastion）上的愛奧尼克式神廟——妮可‧阿波提若思（Nike Apteros，無

避多立安人入侵而遷移至此。愛奧尼克式的柱子較纖細輕盈、雕刻圖樣較細緻，柱頭有鮮明的渦卷飾（volute），看似牡羊角，也像兩端向上捲的卷軸。光看整個輪廓，就可察覺它比多立克式複雜得多。修長的圓柱立在有階層及裝飾的柱礎上；柱身上垂直的裝飾性凹槽上下兩端有扇貝形槽收頭，凹槽之間有窄平的橫紋做間隔；間飾板和三槽板不見了，不過簷壁和三角楣飾布滿雕飾。典型的愛奧尼克式建築中，通向柱座（stylobate，承托整座神廟的底座）的台階不像多立克式那麼龐大，因此朝聖者爬起來也輕鬆許多。愛奧尼亞人在尼羅河三角洲有個通商協定港，由於這層關係，

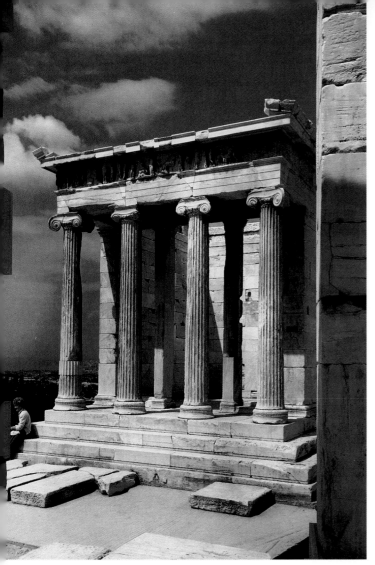

圖101　卡里克拉底斯：妮可·阿波提若思神廟，衛城，雅典，約公元前450-424年。

在空間上做不對稱、不規則的配置，並以地勢上的落差讓建築物出現階層式的排列。如此一來，像泛雅典娜節慶祝活動在遊行隊伍中環山朝拜衛城的人，便會在移動之際領略到建築全體的和諧感，而不是停在一個位置上個別地觀賞每一個建築體。

衛城裡早期爲供奉護城的神祇所蓋的神廟，全數被波斯人摧毀。不過，在薩拉米斯（Salamis）和普拉提亞（Plataea）戰役（公元前480-479年）告捷後，佩利克利斯（Pericles）決定把徵收自希臘城邦的軍費，挪一部分重建神廟，此舉是歷史上記錄的第一椿濫用急難經費的例子，最後甚至引發希臘城邦之間的伯羅奔尼撒戰爭（Peloponesian Wars，公元前413-404年），雅典也隨後喪失領導霸權。

重建神廟的工程由雕刻家費底亞斯（Phidias）督導，沒有假手建築師。依當時的情況衡量，這是個合理的決定，因爲神廟在許多方面就是陳列神祇雕像、甚至包括獲獎運動選手雕像的展示廳，此外，雕刻在當時也被視爲上乘的藝術形式。於是，前來衛城朝聖的人，第一眼便看到費底亞斯塑的雅典娜銅像，銅像碩大無比，連雅典娜頭盔上反射的陽光都又強又亮，足以讓海上航行的水手把它當做定航到雅典的港口派瑞亞斯（Piraeus）的

翼的勝利女神）神廟，公元前450年左右卡里克拉底斯（Callicrates）即完成設計，卻到公元前424年才動工興建（圖101），是當年建在岩石台地四周的小型神廟中唯一倖存的。山門是尼西克利斯（Mnesicles）建於公元前437年左右，外部採多立克式圓柱，內部採愛奧尼克式圓柱，刻意做恰如其分的收斂，免得朝聖者在穿越山門進入神殿之前就把崇拜情緒一傾而空。在此可以體驗到希臘建築安排空間的重要原則：無一是直接的，每樣均以某個角度的透視呈現。希臘建築師把一個個本身結構對稱的建築物，

次頁
圖103　衛城，雅典

圖102　衛城平面圖，圖中顯示：帕德嫩神廟（a），雅典王神廟（b），山門（c），妮可·阿波提若思神廟（d），戴奧尼索斯（酒神）劇場（e）

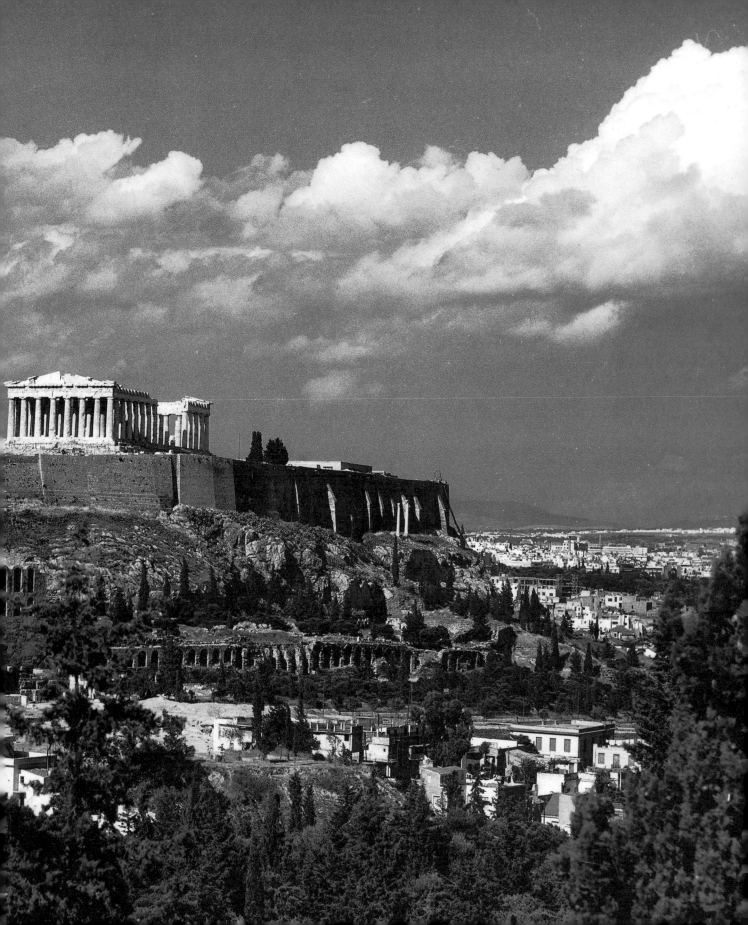

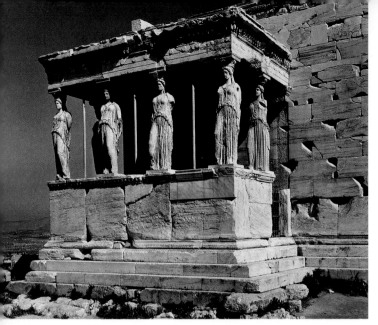

圖104　王神廟的女像柱門廊，衛城，雅典，約公元前421-406年。

光源。這座巨像就矗立在之前也立著雅典娜像的舊神廟牆外。

而今，衛城中已不見費底亞斯的大型雅典娜像，進入神聖區（temenos）後，目光立刻被中心右方，挺立在岩崗最高點的帕德嫩神廟（Parthenon）吸引住。古時候，費底亞斯雕的第二座雅典娜像，是以黃金加貴重的寶石為材料，就供在帕德嫩神廟內。現在我們可以爬上柱座，直接進到神廟廢墟，不需刻意走那幾道門，可是公元前5世紀時，由於帕德嫩神廟背向山門，朝聖者必須從廟外圍繞一大圈，才到朝日出方向設的東邊入口。朝北，先前的帕德嫩神廟所在處的前方，是小型的王神廟（Erechtheum，公元前421-406年），當時在祭祀雅典娜的儀式上，王神廟比帕德嫩神廟扮演的角色還重要。王神廟依傍下傾的山坡而建，廟身由前往後斜降，錯落在兩層不同高度的平面上，如此一來無法讓列柱廊構成完整的連續面；設計者找出一個巧妙的變通之計，將坡度開始逐漸下塌那端的愛奧尼克式圓柱加高，彌補兩層平面高度差，相

對，一旁正面的圓柱高度減半。王神廟最獨特的門廊以一排健美仕女形體的女像柱（Caryatid）取代傳統圓柱（圖104）。這幾尊仕女像因污染而嚴重受損，近年來以玻璃纖維塑像取代，此舉在學術界中引發不少爭議。

我們必須更深入探討帕德嫩神廟（圖105、106），除了因為它是最著名的希臘建築，更因為它完美的外形與比例底下，蘊藏一些數學上的奧秘。帕德嫩神廟是公元前447-432年間在費底亞斯的統籌下，由卡里克拉底斯和依克提那斯（Ictinus）所建，依照公元前6世紀之後廣泛採用的傳統多立克式建築的比例，唯一的例外是東西兩側的六根圓柱增加到八根。不過令人心曠神怡的魔力，在於線條上的細膩和比例上的完美。就算在當時，帕德嫩神廟的雅緻，也是個傳奇。

19世紀對帕德嫩神廟做仔細的丈量時，發現整體結構上幾乎找不到一條直線：每一處表面都經過凹陷、或隆起、或一端逐漸變細的處理，這樣在觀測任何細部的輪廓時就不受視覺扭曲直線的影響，一切看來協調，沒有絲毫突兀。這段黃金時期，大多數的希臘建築物都以收分法（entasis）調整圓柱：把圓柱造成朝上端漸細，並使柱身在由下往上約1/3處稍微外凸，以消除視覺上柱子兩側往內凹陷的錯覺；收分法用得最誇張、把外凸處做得最大的是匹士敦的希拉神廟。帕德嫩神廟不只在圓柱上運用視覺校正，所有水平線結構（像額枋和柱座）也做了類似的處理，否則真正筆直的水平線會產生往中央點下垂的錯覺；角落的圓柱除柱身加粗外，柱子彼此也拉近，才不會在天空背景下顯得太

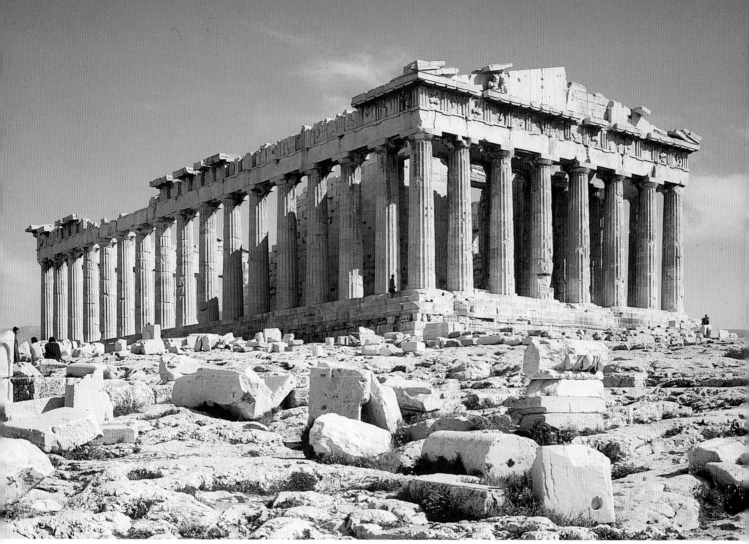

圖105　**依克提那斯和卡里克拉底斯**：帕德嫩神廟，衛城，雅典，約公元前447-432年。

纖細，圓柱頂端還要稍微內傾，免得有向外倒的錯覺；三槽板的間距是越往建築物前後兩方的中央越大，以避免在圓柱正上方出現僵硬的直線。帕德嫩神廟在設計上，需要嚴謹的測量、精準的計算、爐火純青的砌石技術、與精細無比的理解和反應。這一切孕育出令人驚嘆連連的曠世鉅作。

我們繼續留在雅典，從衛城往下俯瞰整座城市。當時山下一般民宅是沒特色又零亂的無窗單間屋組成的院落，由曲折窄巷相通。只有在公眾集會場所才看得到有意思的建築。最令人印象深刻的廣場（agora）是公定的

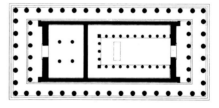

圖106　帕德嫩神廟平面圖

市集地，周圍有政府行政和法律仲裁用的會議廳。民主，就在此誕生。雅典實施的是有限度的民主，因為不管是女性、雅典視為經濟命脈的奴隸、還是外國人，無論已在雅典居住或工作多久，一律無權投票、無權當選議會代表、也不許擔任公職（要到羅馬制度實施時，人民才被賦予較高程度

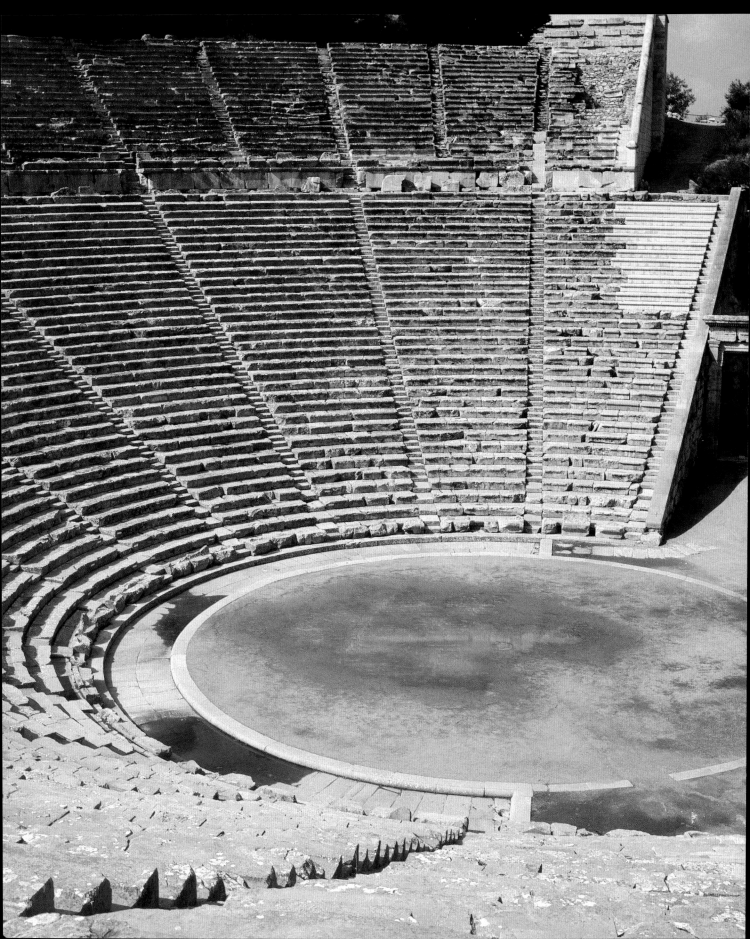

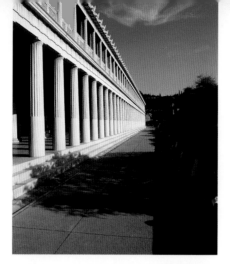

圖108 亞達洛斯柱廊（約公元前150年）重建後的景觀，廣場，雅典。

圖107 波利克列托斯：劇場，伊匹多若斯，希臘，約公元前350年。

的平等）。但不可否認，代議制的民主原則，和伴隨而來的、深深影響西方教育和思潮發展的言論自由精神，從此生根茁壯。在此，佩利克利斯在葬禮上發表著名的致詞，頌揚希臘文化崇尚民主的特質。在此，在柱廊（stoa，與商店和機關相連的遮蔭大型步道，是希臘廣場最大的特色）底下，諸如蘇格拉底、柏拉圖、亞理斯多德、和必然在該處聚會的斯多噶學派（Stoics，名稱即源自柱廊結構）等哲學家和門徒漫步其間，為西方世界的哲學理論奠下基礎。

柱廊是希臘人一項簡單卻影響深鉅的發明，它單純利用圓柱和楣的原理，把兩者串聯成多用途的長柱廊。這個規劃空間的方法將許多商店和工作鋪集中起來，讓這些可能淪為一堆零散的遮棚和陋舍的建築顯得優雅有序。柱廊提供一個可以坐下來、也可以漫步其下的空間遮蔭，讓民眾到此高談闊論或以物易物。如果柱廊上方還有一層，則可充當機構和其他用途的空間。柱廊是廣場的統一性元素。衛城底下，共兩層的亞達洛斯柱廊（Stoa of Attalus；圖108），約建於公元前150年，現在所見為美國考古學院（American School of Archaeology）

復原的建築，作為博物館，正確地重現當年一般柱廊的風貌。其他的柱廊零星散落在雅典廣場南北兩側；到了古希臘時期後期的城市規劃，廣場和柱廊不只本身結構做幾何對稱，空間配置也相當有序。

其他的重要建築有會議廳、市政廳、體育館、體育場、和希臘人生活中不可或缺的劇場。戴奧尼索斯劇場（Theatre of Dionysus）在雅典衛城南端，建於公元前6世紀初，座落地點為先前幾個木造劇場的用地。最早由土和木材建的座位是依照岩崗下層輪廓一排排搭上去，公元前499年這些座位崩塌後，改用石材取代。在當時，神廟不必顧及普羅大眾拜神的需求，劇場卻必須要做到。劇場是祭祀酒神戴奧尼索斯的狂歡慶典場地，要大到容得下一個圓形或半圓形舞台，或是合唱隊席（orchestra），供慶典中合唱和舞蹈表演使用；一座祭壇，以便在表演開始前進行向酒神奠酒的儀式；還要加上大量座位的觀眾席。在此，艾斯基勒斯（Aeschylus）、索佛克利斯（Sophocles）、尤瑞匹底斯（Euripides）、與亞理斯多芬尼斯（Aristophanes）幾位劇作家上演他們的劇作，為西方的戲劇和劇場的先驅。伊匹多若斯（Epidauros）的劇場為波利克列托斯（Polykleitos）在公元前350年左右所建（圖107），可容納13,000名觀眾，另外傳音效果之好，任何座位都能清楚聽到圓形舞台上的低聲講話：一來是上端座位比下端的陡，加深了整座劇場碗狀空間的深度；二來是別出心裁地將大陶甕造型的共鳴器擺在一排排石造座位底下。希臘化時期規劃的城市，劇場通常建

圖109 沛黎恩的平面圖，小亞細亞，大部分約建於公元前350年。

尼亞希臘人的城市，原本建在河口，因河流淤積而遷往高地重建；其他還有亞歷山大大帝征服之後在小亞細亞出現的城市。這些城市都遵照米利都（Miletus，公元前5年）城邦的希波達穆斯（Hippodamus）所提出的城市規劃原則興建：城市建在衛城底下，呈棋盤式布局，正中央劃為廣場，大街貫穿全城，並劃分出商業、宗教、政治活動專用的區域。希波達穆斯受佩利克利斯之邀前往雅典設計派瑞亞斯港，港口離衛城約8公里，一路用稱做「長牆」（long walls）的有牆垣道路連接雅典。波斯戰爭之後，米利都在公元前466年也以類似的城市規劃做整頓。沛黎恩（Priene；圖109）和帕加馬（Pergamum）是小亞細亞後古典和希臘化時期城市建築的例子。這類城市具備優雅生活的條件：寬闊的街道鋪著石板，神廟很大，劇場、體育館和市政廳的空間容得下全部有投票權的成年男子一起集會；衛生環境有改善，一些私人民宅也更加氣派。

在城市中心之外。結果，原本用來營造完美傳音效果的碗狀結構就與棋盤式的平面配置格格不入；再說，希臘人習慣找一個天然地形就符合圓型劇場需求的地點，而且這種地點還必須很大。

另一類重要的建築是用來舉行比賽的體育場，也位在城牆之外。每個體育場（stadia / stadium）至少長183公尺，方便比賽。雅典城公元前331年建的體育場可容納6萬名觀眾。伯羅奔尼撒島上的小城奧林匹亞，從公元前8世紀開始立下四年舉行一次運動會的傳統，它的體育場不算寬敞，圍著四周堆的土堤也可供4萬人站著觀賽。除了體育場，希臘的城市還設立體育館供訓練當地年輕人之用，這是他們教育的基本部分，而且這種教育理念直到今天都深植在歐美的教育系統中。賽普勒斯的薩拉米斯，同時有劇場和體育館的精采例子，不過體育館後來經過羅馬人的改建。

上述幾項重要的建築，希臘化時期才新建的城市都一概採用，並且將它們合併成一個整體。其中有些是愛奧

希臘人將天（諸神）、地（自然）、人凝結為令人崇敬的一體，這種在德爾斐（Delphi；圖110）匠心收到最震撼人心的成就。德爾斐是古希臘最神聖的聖地，是阿波羅的聖殿，也是請示神諭的地方。德爾斐是朝聖者一心嚮往的聖所；也像無數受歡迎的聖地，德爾斐當地民眾竭其所能向虔誠的旅客榨錢求財的嘴臉，常常是很見不得人的。話說回來，就德爾斐那些很有技巧、不露痕跡（一如先前在雅典所見，希臘人在建築物內部力求基本的軸線對稱，卻從不以同一原理來營造景觀）建構的景觀和建築給人的

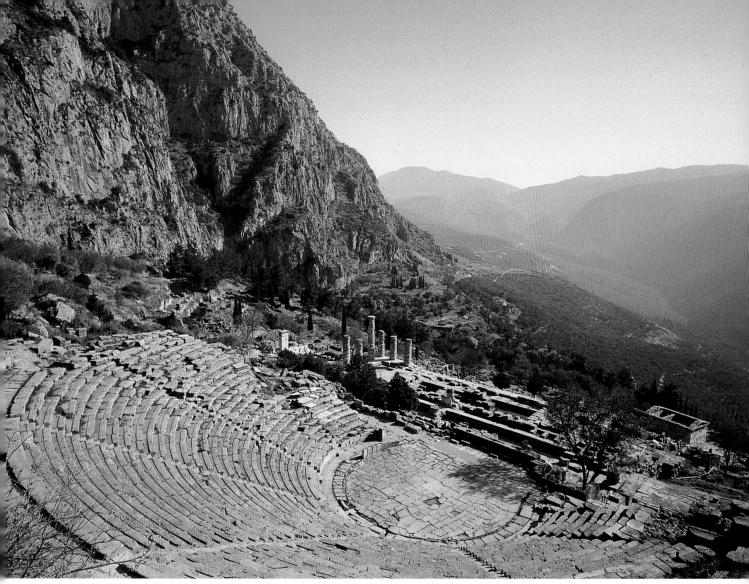

圖110　德爾斐，希臘，由劇場（約公元前150年）往下望向阿波羅神廟（Temple of Apollo，約公元前510年）以及雅典財庫（Athenian Treasury，右下方，約公元前490年）。

總體經驗來看，它是想像力的精采結晶，每條路徑上的每一個轉彎、每一個角落，都周詳地考慮到如何對朝聖者造成情緒的衝擊。

來自雅典的旅行者爬過嶙峋的山嶺之後，首先映入眼簾的建築物是圓廳（Tholos），這座圓形神廟的存在是為了把人的注意力引向帕納瑟斯（Parnassus）山坡上為祭祀阿波羅所建的聖殿（大部分從 6 世紀開始興建）。聖道（The Sacred Way）由聖殿出發往上坡走，整條路沒有一處是筆直的，甚至還回頭繞過雅典的財庫（第一個全大理石的多立克式建築），這樣一路迂迴，看盡一連串精心策畫的景致，才抵達矗立在巨大底座上的阿波羅神廟，感受那多立克式建築的磅礡氣勢。繼續往上，來到傳音絕佳的劇場（公元前 2 世紀早期），可俯看下方險峻的山谷。再爬上更高處，聖道的一側有體育場。這是個奇境，完全實現設計者的意圖——所有建築結構，都和大自然凝為一體。

　　隨著新技術的發明，羅馬帝國的建築水準一時登峰造極，而歐洲某些地區要等到17、18、甚至於19世紀，才再出現同等程度的建築成就。然而第一印象並非如此，尤其我們剛剛一直在探討希臘建築，已經習慣那完美的比例和不同柱式的應用，便樂於將建築美學的營造就此交給希臘人，並覺得羅馬人只不過沿襲了許多較早的希臘文明用在外部建築的表面裝飾。所以，當我們由西向東觀賞羅馬廣場（Forum of Roman；圖112）時，可能以為它直接抄襲希臘式廣場。

　　可是，一旦我們細細審視廣場上的建築物就會明白，這兩個民族只是表面上相似。希臘人一心追求人與宇宙之間的和諧，以抽象的手法溝通意念，在藝術上傳達和人類最純淨的意念同樣精粹的寰宇意識；至於羅馬人可沒時間談這種純理想主義。羅馬人生性實際，邏輯觀念強烈，擅長立法、工程技術、國家管理。他們追求的和諧關係不在性靈面也不在宗教範圍，而就在他們身邊的家園以及征伐得來的土地。他們的宗教信仰以家庭為中心，在住家中庭（atrium）裡燃燈供奉家神（penates）；除了崇尚武勇，他們最頌揚的美德是對祖先父母忠孝和盡責。他們覺得希臘人過於文弱。他們堅信羅馬式的生活是唯一正確的準則，這種態度不難從底下維楚威斯說過的一段話看出，維楚威斯是公元前 1 世紀到公元 1 世紀時，凱撒和隨後的奧古斯都大帝麾下的軍事工

程師，也是15世紀之前，唯一一部流傳下來的建築法典的作者。

　　儘管南方的民族智慧高超，在策畫謀略上也絕對勝人一籌，可是一碰到需要展現英勇的關鍵時刻，他們就急急求饒，因為他們靈魂裡的男子氣概早被太陽榨得一乾二淨。至於在天氣較冷的國度出生的男子，確實天生大膽、面對武器的恐嚇亦不退縮，然而，他們遇到狀況時反應之遲鈍，不經思考、毫無經驗就狂亂衝鋒陷陣，反而因此自亂陣腳。上天安排天地就是如此巧妙，給這些國家極端的民族性。真正諸事完美的疆土，是在皇天正中的下方，兩側為世界和其中國家所及範圍的，我羅馬民族的所在地。
　　——《建築十書》，第六書

　　羅馬民族生性自負，起源的傳說卻是出人意料的浪漫，其中出現戰神馬爾斯和一位女灶神的司祭聖女轟轟烈烈、卻理法不容的結合，之後兩人被拋棄的雙胞胎兒子被一隻母狼救活；為這隻母狼樹立的銅像就在雙胞胎之一羅慕路斯（Romulus）當年建羅馬城的地點，今日羅馬的卡皮托利尼山丘（Capitoline Hill）上。據說羅馬城建於公元前753年，羅馬人把這一年算成他們記年的元年，事實上此城在公元前600年之前就出現的部分很少，連母狼銅像也是文藝復興時期的產物。當時，世界各地的千古大事都在蘊釀之中：印度有佛陀宣揚教義；

圖111　加爾橋引水道，尼姆，法國，公元14年。

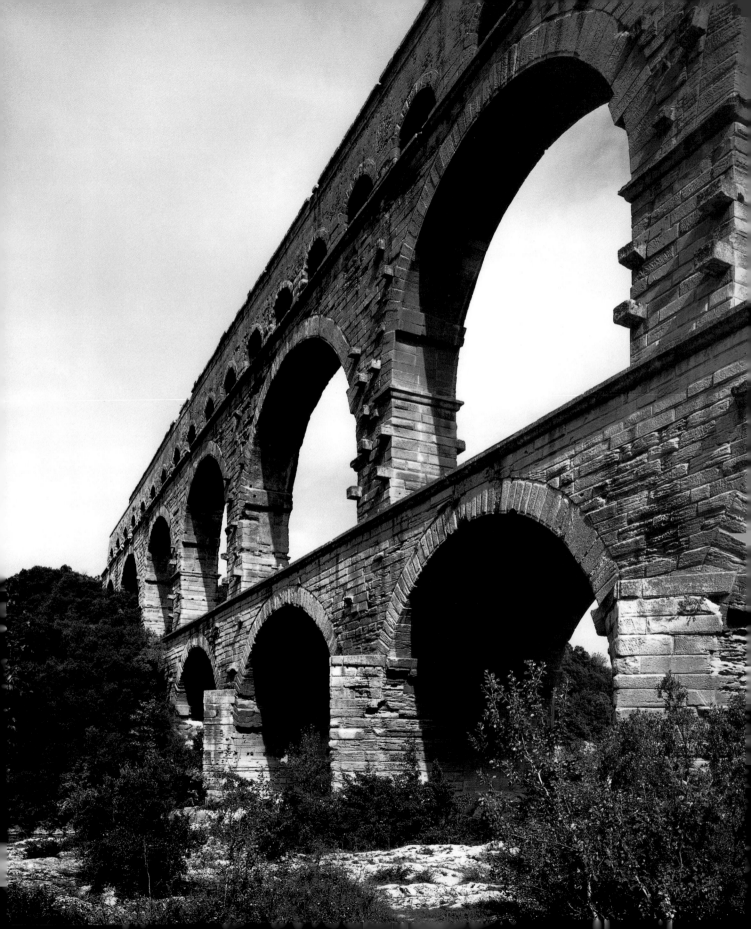

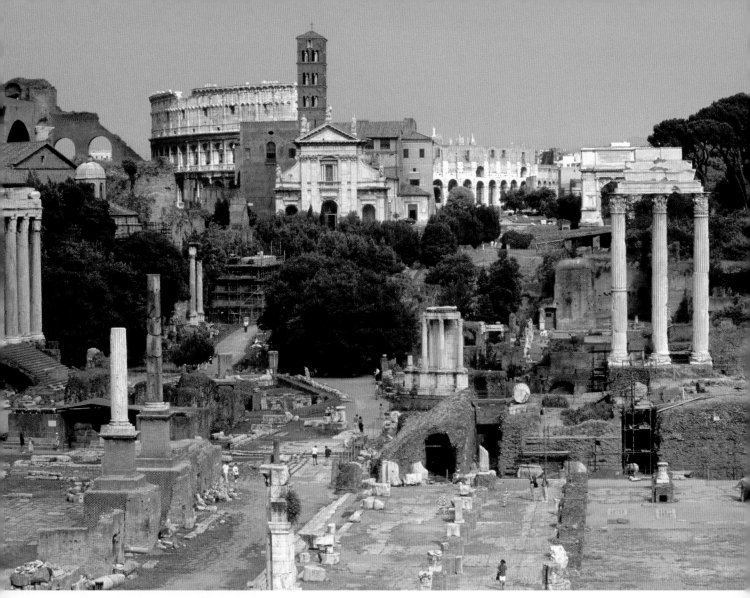

圖112 帝國廣場：由西向東望的景觀，羅馬，約公元前27年-公元14年。

中國有孔子傳布儒家思想；日本第一位皇帝神武天皇登基；巴比倫人消滅猶大拘禁猶太人，波斯人橫掃四方稱雄，不過還沒有遇上希臘人；羅馬充其量也只是義大利中部許多鄉村規模的小邦之一。公元前509年，羅馬跨出邁向強盛的第一步，驅逐殘暴的伊特拉士坎（Etruscan）王室，宣布成立共和。這個新的邦國隨即開始有系統地擴張，先從鄰近地區著手，公元前3世紀已儼然稱霸整個義大利；公元前3到2世紀，三場普尼克戰爭（Punic

Wars）進一步把北非和西班牙劃入版圖；到了公元前 1 世紀，羅馬兼併整個希臘文明地區，奧古斯都大帝建立羅馬帝國時（公元前30年），世界各地有名字的地方都屬於羅馬人，地中海真正如其名，是羅馬帝國中心位置的海域。

羅馬人雖取得軍事勝利，卻不強迫被征服者放棄其民族意識和風俗；只要同意接受羅馬的法律、賦稅、兵役和不甚嚴格的宗教信仰，被征服者都能獲得羅馬公民權，同時保留自己固

有的特質。羅馬人對種族和宗教的包容也許比以民主自豪的希臘人還高。在社會階級上，即使元老院成員以貴族居多，平民也一直有權擔任公職；隨著帝國每次征討而不斷增加的奴隸階級雖沒有參政權，但可透過一項預備制度的訓練而晉身為公民。

懷特海德（A. N. Whitehead）在《教育之目的》（*The Aim of Education*）第 5 章提到：「羅馬帝國的存在，乃拜當時全球僅見的偉大科技之賜：道路、橋樑、水道、隧道、排水道、巨型建築、組織完善的商船隊、軍事科學、冶金術、以及農業。」這意謂政治和貿易的疆界消失了，開始有海外貨品的供應。這也表示家裡有自來水；公廁，有時排成一圈（圖113），最奢華的類型，是使用者坐在海豚雕像間的大理石馬桶座上閱讀或閒談，像紳士在俱樂部聚會；換句話說，有冷熱水的公共浴場可放鬆身心，有廣場供法律和政治活動之用，有橢圓形競技場賽戰車，有圓形露天競技場舉行格鬥士互鬥或鬥獸和獅子吞基督徒的餘興表演；此外還有劇場，但是羅馬人不像希臘人沉迷深扣情緒的悲劇，他們最喜歡普勞圖斯（Plautus）和泰倫斯（Terence）的笑鬧劇和社會喜劇。

這樣的民族在建造時會以立即使用為目的，美學的追求在其次，並不令人意外。羅馬人樂意讓希臘人去探索藝術形式，需要符合大帝國身分的沉穩、優雅、雄偉的建築物時，便大量採用希臘的形式和品味。這些建築特質在連續幾代皇帝興建的廣場中流露無遺。廣場是因應日趨複雜的社會、法律、商業需求而建。一連串廣場建

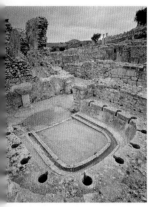

圖113　羅馬城市公廁，杜卡，突尼西亞，3 世紀。

築的開端是奧古斯都大帝（公元前31–公元14年）新建的羅馬廣場，刻意和零星建築物附加在其周圍的舊廣場對比：一大片長方形空地兩側立起列柱廊，以戰神廟收一端盡頭的遠景。最初設計的靈感雖來自希臘廣場，羅馬人自己的表達手法也很快就出現。建築物不再企圖呼應天然環境，不再和當地的地貌達成不可思議的渾然契合；一種新概念代之而起：以建築把規劃過的空間包圍住。新式廣場對個別神廟不特別在意，重點放在大整體的設計，欲透過令人肅然起敬的建築結構來彰顯帝國權力。穿過黎巴嫩巴爾貝克（Baalbek）的廣場，一系列幾何形體在眼前鋪陳開來；至於奧古斯都大帝的羅馬廣場，周邊設計出的景觀和遠景都以一座神廟的正面收景。

羅馬的大競技場（Colosseum）是不折不扣的羅馬式建築。希臘人的劇場專門上演戲劇，羅馬人卻要有圓形露天競技場（amphitheatre）和競技場（circus）供比賽與競技用。許多羅馬劇場和圓形露天競技場至今仍然矗立在原地。法國南部奧蘭治（Orange）的劇場（約公元50年；圖114、115）比例驚人，保存得不錯，只不過舞台的木造雨棚不復存在，雨棚前端有兩條大鏈子，繫在後方從疊澀柱子升起的高桅杆上；普羅旺斯的奧爾（Arles）和尼姆（Nîmes）兩地的劇場（都建於1 世紀末），現在都還是鬥牛場地。奧蘭治的劇場很特別，它像希臘劇場一樣，至少有一部分是順著山坡地挖出來。希臘和羅馬建築形式上的基本差異，在此突顯出來。希臘人注重建築外部的原則，在劇場建築上卻內外

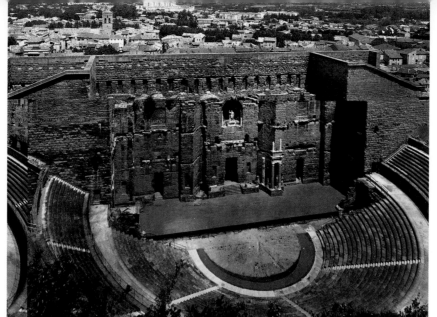

翻轉了過來：劇場是依山丘底下天然凹陷的地形而建，不算有外部結構，通常座落在主要城市的外圍。傾斜的座位就嵌在山坡上，大自然提供的山丘和海洋，也成為演員在舞台上演出時的最佳背景。

大競技場和上述的建築處處不同；競技場由韋斯巴薌（Vespasian）、提圖斯（Titus）、圖密善（Domitian）三位皇帝從公元72–82年建造完成，座落在羅馬城正中心，橢圓造型，直接由平地升起。這樣一座露天競技場在建築內外部都必須兼顧，甚至上演戲劇時還必須動用人造背景幕，像位於北非薩伯拉沙（Sabratha）的羅馬劇場舞台（約公元200年）正面的背景幕，就是依當年的人造背景形式重建。大競技場的觀眾席容得下55,000名觀眾，一直到6世紀都是鬥獸專用場地；走進競技場內部往上看，可見共四層座位的殘骸，朝下看向昔日競技場地延伸出去的盡頭，則有蜘蛛網般放射狀排列的通道；看到這裡，真讓人覺得這是最複雜的建築內部設計了。每一層樓面，兩段楔形座位之間設置了拱頂通道（這整個結構都經過精密計算），方便觀眾快速就座和快速離場，如此一來就算發生大火，觀眾席也可以迅速清場。舞台之下，通往籠子和囚禁野獸及犯人區域的通道用閘門封閉，機械操作的升降台和斜坡道則用來將表演者帶上競技場地。

比起靠著圓柱支撐楣而架起的長方形神廟，大競技場在結構上顯然技術更純熟、也更複雜。為什麼我們會認為羅馬的圓形露天競技場不過是希臘劇場的翻版呢？如果再把注意力拉回大競技場外，我們應會立刻察覺被什麼地方誤導了：大競技場四層樓面形成的正面，簡直像建構希臘各種柱式的練習簿：地面層是多立克式，第二層是愛奧尼克式，第三層和最頂層的壁柱是科林斯式。但這些不同柱式的圓柱沒有實質結構功用：撐起整個結構的部分藏在建築物主體裡面，這些圓柱只是建築正面的單純裝飾。

羅馬人大量使用柱式，最喜歡華麗的科林斯式。據說科林斯式柱的設計者，當年是在宴會上看見繞著莨苕葉的高腳杯而得到靈感；不過科林斯式

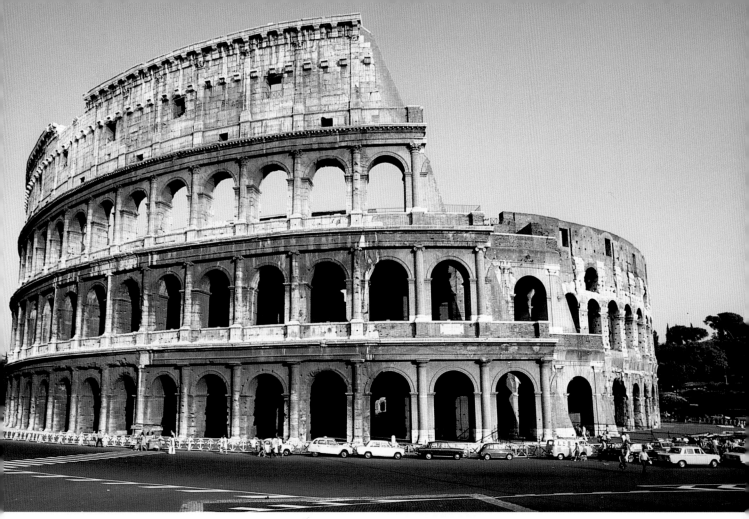

圖116 大競技場，羅馬，公元72-82年。

柱確實給人酒神節縱飲狂歡的感覺，而且比多立克式和愛奧尼克式高，和黎巴嫩巴爾貝克的幾座超大型羅馬神廟很匹配（這些神廟已成廢墟；圖117）。巴爾貝克兩座神廟中連比較小的巴克斯神廟（Temple of Bacchus，酒神廟）都比帕德嫩神廟還大。羅馬人增設了兩種柱式：複合式，混合愛奧尼克式和科林斯式的特點所成；以及伊特拉士坎式（Etruscan），也叫托斯坎式（Tuscan），把多立克式變得比較粗短。不過，羅馬建築的一大特色是使用圓柱但取消它結構性的用途，通常整根圓柱全部或是一部分沒入牆壁，稱作嵌牆和半嵌牆圓柱；有

時圓柱做得扁平，變成方形，稱為壁柱（pilaster）。

另一種可清楚看到運用了嵌牆柱的羅馬建築是凱旋門，通常建在廣場入口，是紀念戰役勝利而設的拱門。凱旋門要夠寬夠大，才能讓凱旋歸來的軍隊、隊伍前導載滿戰利品的馬車和套著鍊子的戰俘，穿過夾道歡呼的群眾。這些拱門上的碑文，詳述一場又一場提圖斯、君士坦丁（圖118）、或是塞佛留（Severus）在位時告捷的戰役，以及元老院與羅馬人民對他們偉大君主的歌功頌德，因為所刻的字體清晰美觀，文藝復興時期、甚至於現在，都拿它來作印刷用的鉛字字體。

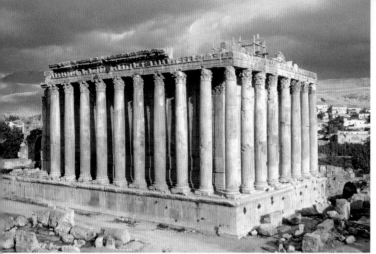

圖117　巴克斯神廟，巴爾貝克，黎巴嫩，2世紀。

要顧及結構上的功能，就可以在外形裝飾上盡情發揮。龐貝城的室內裝飾所用的仿大理石效果和利用繪畫製造出的建築景象，是百變巴洛克風格的前驅。此類建築上的奇像變調，最迷人的要算 2 世紀建於佩翠（Petra，由阿拉伯沙漠玫瑰紅色的岩石鑿出來的城市，曾為沙漠商隊貿易據點），從岩石鑿出的艾爾代爾（修道院）神廟（El-Deir〔Monastery〕Temple）上層樓面的正面，斷裂的山牆兩側間的微型圓神廟（圖119）。

羅馬人不像希臘人以柱和楣來支撐建築物，他們把真拱（true arch）發展成更有效的支撐結構。真拱其實不是羅馬人發明的：最早出現的真拱，可追溯到公元前2500年的埃及，今天在底比斯還可以看到約建於公元前1200年的拉美西斯二世陵寢中的真拱。羅馬人的創造力不算特別強，可以說比

不論凱旋門是單拱設計，像羅馬廣場邊緣的提圖斯凱旋門（Arch of Titus，約公元81年），還是採三重拱的形式（小、高、小），像君士坦丁凱旋門（Arch of Constantine，公元315年），拱門上刻滿獻詞的巨型額枋，看來如此大無畏，彷彿是邁上戰場的古羅馬軍團高舉在手中的一面旗幟。

既然運用柱式和古典形式時不再需

圖118　君士坦丁凱旋門，羅馬，公元315年。

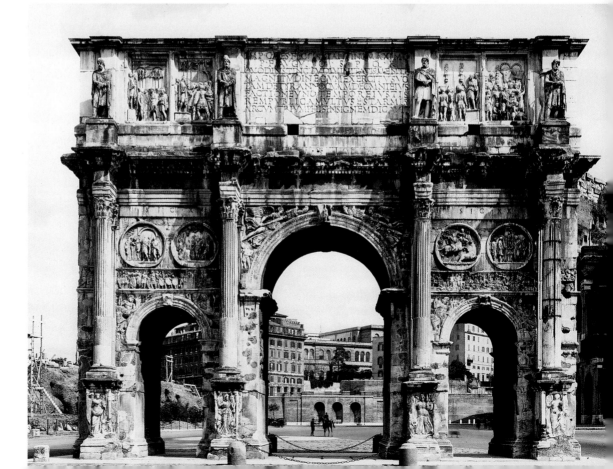

希臘人遜色多了。不過，或許維楚威斯那種神高氣昂的評論也有幾分道理：希臘人空有許多理念，卻像怕弄髒手似地不動手實踐。羅馬人也許對抽象的幾何概念和理論科學的掌握比希臘人差，但他們不在乎拿別人開發的知識去實際應用。因此，希臘人的機械裝置和水力設施常常只在紙上談兵，是把玩想像力的工具，例如在神廟或神諭殿建造用蒸汽開閉的門，或是設計投幣操作、自動販賣聖水的裝置等等奇想；相反的，羅馬人開始把知識用來實際改善日常生活的品質。

在建築結構上，羅馬人也是如此。木桁架（timber tied-truss）屋頂結構在 3 世紀的希臘人手上只是個玩具，羅馬人卻很快把它發展到完美。他們接著把注意力轉向真拱，真拱不像疊澀的拱是兩端石塊伸出來在中央相交，而是靠拱上方放射狀排開的楔形拱石之間的張力來撐開拱面。建造拱的過程中，用拱模充當臨時鷹架，以穩固整個結構；拱模通常是個木造結構或是個土墩。將一系列平行排列的拱之間的空隙填起來，就形成隧道狀的筒形拱頂（barrel vault）；兩個筒形拱頂呈直角相交，就成為交叉拱頂（groin vault）。

真拱的應用和混凝土的發展密不可分。最初是在有火山的錫拉島（第四次十字軍東征後更名為桑托里尼）發現火山土可以和石灰拌成防水的混凝土，不過做混凝土的最佳材料，還是普提奧利（Puteoli，今波楚奧利〔Pozzuoli〕）產的紅色火山土——火山灰（pozzolana）。羅馬人拌混凝土的骨料統稱為 caementum，包括任意比例的石頭、碎磚、甚至碎陶片，或

仔細一層層砌的磚以及凝灰岩（tufa）一類的浮石；凝灰岩特別適合用在要求建材重量輕盈的地方，如圓頂和任何結構的頂層部分。羅馬人偏好把混凝土灌入固定的框模或盒模，不採用今日常用的可拆除模板，後者會留下一面曝露在空氣中。框模可能用傳統的方形石塊砌成，或直接用毛石做模；如果用磚塊當材料，磚塊要不是朝對角線傾斜擺放以便形成抓齒讓混凝土容易填實，就是用三角形磚塊，尖端朝內擺。

使用拱加混凝土的結構，讓柱子的必要性降低，也因此揭開了空間設計新頁。羅馬人在結構工程的發明上可謂成就輝煌，文藝復興時期的建築師若不讀維楚威斯寫的手冊，或是直接採用古典模式，根本沒辦法仿效這時的建築水準。例如哈德良皇帝在公元120至124年間興建的萬神殿（Pantheon；圖120-122），圓頂直徑達43.5公尺，截至19世紀一直是世界上最寬的一個。圓頂是把混凝土灌入作為永久性框模的牆面之間構築而成，總厚度 7 公尺，外牆面為磚，內牆面為大理石。這座神廟和希臘神廟恰好完全相反，是從內外都可以好好欣賞的設計。一道均勻漫射的光灑滿萬神殿每個角落，讓置身殿裡的人得

圖119　艾爾代爾（修道院）神廟，佩翠，約旦，2世紀。

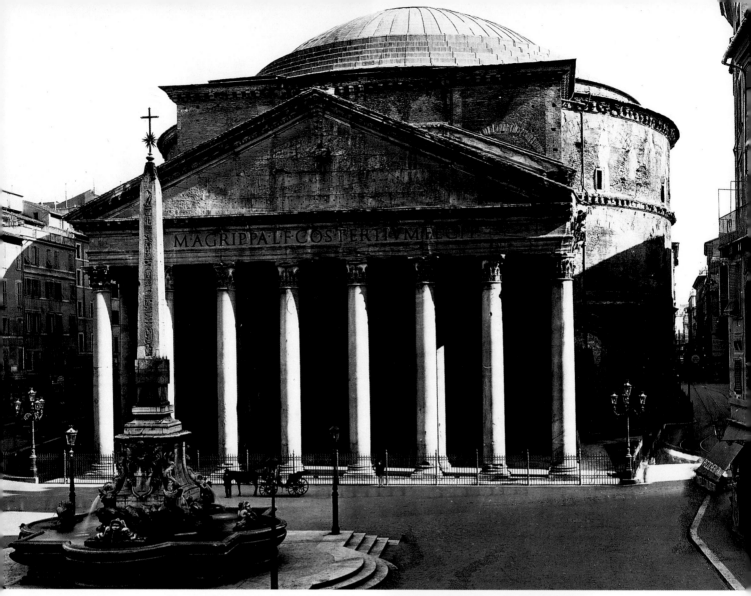

圖120　萬神殿，羅馬，公元
20-4年。

圖121　萬神殿平面圖，羅馬。

花一些時間才想通，既然裡面沒有窗
戶（從外端看來，整個是實心的結
構），光線一定是來自圓頂正中央那
個沒鑲玻璃的頂眼天窗（oculus）。萬
神殿每一處的尺寸都算得毫釐不差；
圓頂是一個完美的半球體，半徑與高
度等長，開始上升的高度就是神殿結
構主體的鼓形環（drum）的半徑長。
圓頂上層為了減輕重量，以火山凝灰
岩做材料，並且鑿空成格狀的藻井，
藻井本身又削成一層層框形的花紋，
同時達成裝飾與結構的效用。開設頂

110

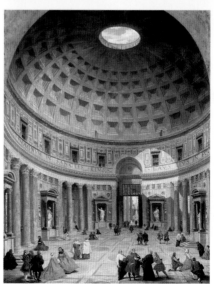

圖122　萬神殿內部，帕尼尼
（G. P. Panini）所繪，約1734
年。

眼天窗以降低圓頂頂端的重量，實在是聰明的做法。另外，支撐圓頂的結構也是充滿智慧的構想。從萬神殿的內部看整棟建築，圓頂由第二層的結構開始往上拱，但是從外面看，外牆上分辨得出三層結構；事實上，圓頂是嵌在整棟建築主體的鼓形環裡面，鼓形環其中一層伸出神殿的外圍，形成扶壁（buttress）。羅馬人大量採用扶壁，當時知道的扶壁類型，萬神殿都用上了。入口門廊與神殿內部以科林斯式圓柱相隔，是拿奧古斯都大帝的女婿阿格利帕（Agrippa）在公元前25年建的一座小神廟殘骸所建。

　　道路、橋樑、水道橋、港口、劇場、住屋、供水系統、下水道，日常生活各個角落全用得上拱和混凝土。水通常由埋設在地下的水管輸送，如果水管需要露天穿越山谷，就架設水道橋將水送到對面；無論輸水用的拱橋，還是設有道路的交通用拱橋，都是現有功能性建築中極美觀的設計。奧古斯都大帝時代在西班牙塞戈維亞（Segovia）建的水道橋，上面有128個27.5公尺高、白色花崗石的拱。法國尼姆的供水系統長40公里，其中著名的加爾橋（Pont de Gard，公元14年；圖111）採用乾石砌（dry-stone masonry）技術，如今仍是羅馬帝國工程技術成就的最佳佐證。

　　在羅馬帝國之前的文明當然已經有衛生觀念。公元前2000年的克諾索斯王宮有赤陶土做的水管，把水引進同樣是赤陶土做的浴池，廁所下方有流水經過；亞述王國薩爾恭二世（公元前721-705年）的廁所旁邊，有盛水甕罐供清洗；隨後繼位的辛那赫里布（公元前704-681年）和帕加馬的波利克拉提斯（Polycrates of Pergamum）都曾興建水道橋。然而，羅馬人是全面替整座城市建設下水道系統。流入台伯河最主要的下水道系統，是伊特拉士坎人在公元前510年所建的馬克西瑪下水道（Cloaca Maxima），一直到17世紀，它都是歐洲唯一一個主要的下水道。

　　富人家裡有水龍頭供水，洗澡熱水由火爐上端的熱水器經過管子引出，每家都有廁所。取暖主要靠燒煤的火盆，可隨處移動；可是在不列顛和高盧等寒冷地區，還有鄉村別墅和公共浴場，就需要熱氣炕（hypocaust），

圖123　卡拉卡拉浴場，羅馬，公元212-16年。

也就是用磚柱把地板架高，底下放置燒慢火的火爐，產生的熱氣經由做成圖案的細洞送到每個房間。

勞動階級的生活就沒法這麼奢侈；根據羅馬城公元300年的人口普查，勞動階級住在總計46,602棟的街屋（insulae），一種高樓層的廉價公寓。如果街屋底層就有公共廁所，算是相

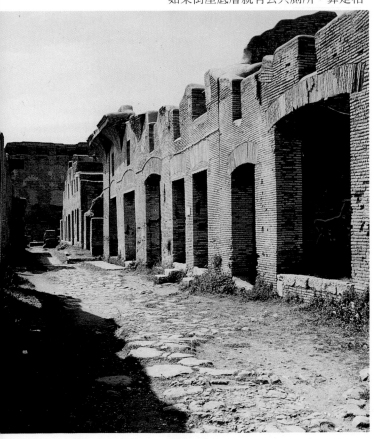

圖124　街屋，羅馬附近的奧斯提亞安提卡，2世紀。

當幸運了，另外，住戶必須到街上一個公用的水龍頭提水。不過住街屋的男人比較特別，有高水準的公共設施可彌補住家環境的不便。公共浴場若非免費就是收費低廉，通常還蓋在奢華的建築物內部。卡拉卡拉皇帝（Emperor Caracalla）在羅馬建的公共浴場（公元212-16年；圖123），現已改為歌劇院，四周環繞花園和體育

館，以下列設施自誇：圓形的圓頂建築裡區隔成熱水間和溫水間，有拱頂並由高窗探光，還加上一座露天游泳池。浴場的平面如同後來黎巴嫩巴爾貝克的幾座廣場一樣，反應出羅馬人在營造大型空間上的卓越技巧，對於文藝復興時期建築影響深遠。

街屋經常是三、四層樓高，有一度還高達五、六層。位於奧斯提亞安提卡（Ostia Antica，羅馬的港口）的街屋雖然只剩斷壁殘垣，還是看得出當時最常見的空間設計，整棟建築物最底層是設有騎樓的商店。這種高樓層的建築模式，在文藝復興時期被設計師拿來替富甲一方的商賈設計比擬宮殿氣派的豪宅，至今也還一直沿用。跟我們現在的廉價公寓一樣，當年街屋的住民是受剝削壓榨的對象，詩人尤維納（Juvenal）在1世紀末所寫的諷刺作品中提到，房東如何用「粗劣的支架和撐柱」加上「用紙把搖搖欲墜的結構上出現的大裂縫糊起來」，硬把快要倒塌的房子撐住。街屋的居民也很容易遭受祝融之災，因此尤維納寫道：「當濃煙衝上三樓你住的公寓時（你還在睡夢中），住你樓下神勇的鄰居，一邊大喊拿水救火，一邊把這裡一件那裡一件的家當搬到安全地方。如果火勢由底樓開始，閣樓的房客會是最後一個被燒焦的。」根據羅馬歷史學家泰西塔斯（Tacitus）的記載，公元64年發生大火後，街屋限高為21公尺，禁止設共用牆；建議採用艾爾本山（Alban Hills）出產的防火石材取代原先的木材之外，也強制門廊上方改成平屋頂，以便消防隊進入建築救火。燒得精光的城市重建時，主要的交通幹道，例如現在的威

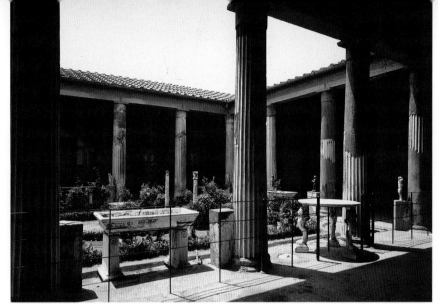

圖125 維蒂府邸，龐貝，公元前 2 世紀。

圖126 維蒂府邸平面圖

爾代寇索（Via del Corso）路，是把先前有建築物的地方開闢成道路，之後再有火災發生便可充當防火帶。早在公元 6 年那場摧毀1/4座城市的大火發生之後，奧古斯都大帝便成立一支由軍人組成的救火隊伍。

富人的生活品質，遠遠超過窮人只求基本舒適和安全的水準。公元79年維蘇威火山爆發時，把龐貝（圖125、126）這座商業城和旁邊近海的赫庫蘭尼姆（Herculaneum）完完整整覆上一層火山融岩。剎那間一切靜止凝結了：鋪石的街道，馬賽克牆壁上的噴泉（水一度從獅子口中噴出），商店和酒館，有壁畫的優雅住宅，細工鑲嵌的地板，扇形窗，門和圍柱廊上緣的額枋，無一倖免。

富人在鄉村蓋別墅，遠避羅馬的喧囂。別墅設在自給自足的小面積地產上，主人不在時就由一名代理人領一群自由人和奴隸管理經營，整片地產包括耕地、橄欖、葡萄園、果園、馬廄、穀倉、工坊。羅馬人的別墅（像中國人的宅院）由馬路朝它走近時毫不起眼，向裡面先看見中庭：一個地面有鑲嵌圖案的庭院，中間有水池用

來洗澡或純粹養金魚，還可搜集天井四周雙斜的紅磚屋頂滴下的雨水；屋頂超出建築物的邊緣些許，以供遮蔭。由中庭可通向飯廳（由於羅馬人斜靠著椅子進食，廳中桌子的三邊各擺一張長椅）、書房、圖書室、客人房、主人房以及盥洗間。有時候，做正式功能用的房間聚集在中庭四周，而家庭起居處在中庭一側有兩層樓的區域。規模大的宅邸則沿著有希臘式圍柱廊的開闊庭院四周延伸，像大部分別墅都有的正式花園一樣，這種庭院有草坪、噴泉、雕像、月桂樹籬、綴滿玫瑰花和葡萄藤的棚架步道、甚至連鴿舍都有。小普林尼（Pliny the Younger）為吸引一位朋友前往他那離羅馬不遠的羅倫亭（Laurentum）的別墅一遊，曾寫了一封信，信中即可看出羅馬人在這些鄉間居所的設計上投注了多少心思，又是如何引以為傲。小普林尼的別墅引人入勝之處有：一座四周圍繞列柱廊的D字形庭院；一間有摺門，四面有窗，三邊可欣賞海景的飯廳；一間有書架的圖書室；一間以地炕取暖的冬寢室；一間日光浴室；一段有迷迭香和黃楊圍籬

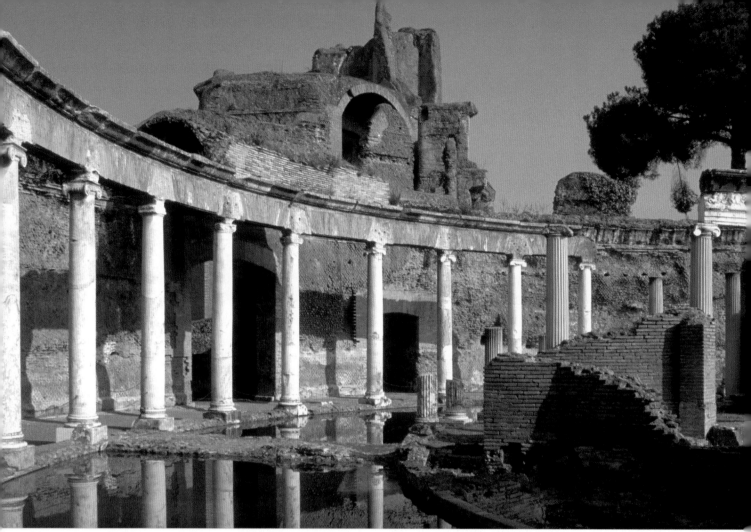

圖127 哈德良皇帝別墅，提沃利，義大利，公元118-34年。照片上可見馬利提姆劇場（Maritime Theatre）的遺跡。

的車道；一座栽培桑葚和無花果的花園；以及一座紫丁香飄香的陽台。

至於生活優渥如神仙的羅馬皇帝所享有的奢華宮殿和錦繡園林，很自然使我們聯想到大中國傳奇的盛況。公元305年，戴克里先（Diocletian）皇帝在斯巴拉托（Spalato，即克羅埃西亞的斯普利特〔Split〕）為自己建造退位後使用的皇宮。皇宮以一座傳說中的堡壘為樣本，幾乎算是一座城市，出入經由一側的街道，占地遠及有拱廊的正面和亞得里亞海濱碼頭。哈德良皇帝在提沃利（Tivoli）的別墅（公元118-34年）猶勝一籌，簡直已經是個小王國，連綿近11.3公里的花園、

亭閣、浴場、劇場、和廟宇的遺跡，今日依舊可見（圖127）。

公共建築方面，一種富麗堂皇的新式廳堂──大會堂（basilica，音譯巴西利卡），於公元前184年首度在巴西利卡波奇亞（Basilica Porcia）地區的城市出現，而且羅馬帝國廣設大會堂供日益複雜的法律和商業活動用。大會堂的建材有時候是石頭，有時候是磚塊和混凝土，運用磚塊加混凝土可讓大空間不再擠滿圓柱，滿足大型集會的需求。這種形式後來為基督教教堂採用，並成為基督教和拜占庭帝國早期教堂建築的典範。大會堂通常是長方形，長為寬的兩倍，結構可分成

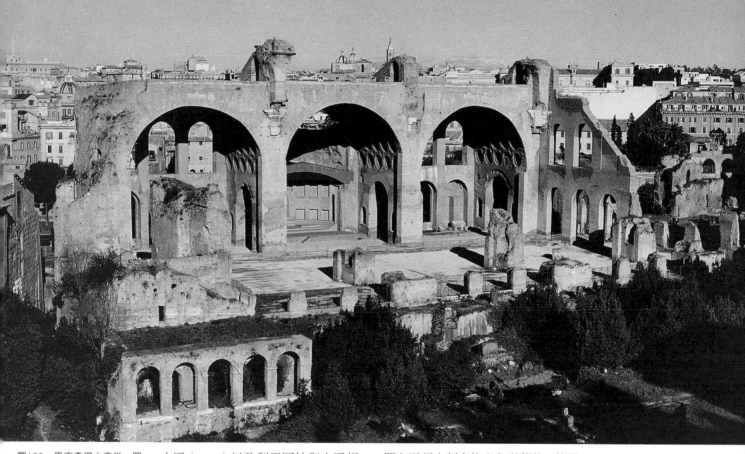

圖128　馬克森提大會堂，羅馬，約公元306-25年。

圖129　馬克森提大會堂平面圖

中殿（nave）以及利用圓柱與主殿相隔的單邊或雙邊側廊。屋頂一般是木材搭建，而且既然中殿比旁邊的側廊高，便由中殿兩側高處牆上的一排高窗來採光。大會堂的一端是半圓形的環形殿，設有法庭席，即主持法庭的執法官的座位。馬克森提皇帝大會堂（Basilica of the Emperor Maxentius，約公元306-25年），由繼承馬克森提之位的君士坦丁大帝完工，其穀倉似的外觀在簡樸之中不失雄偉，身處今日的我們可以體會，當年羅馬人必定更是感動莫名（圖128、129）。這個大會堂共有兩座環形殿，第二座是君士坦丁大帝加上去的，磚砌的拱肋之間有混凝土削出的六角形藻井，使屋頂形成很深的拱頂。

　　大會堂藉著新興的基督教連結分裂的西羅馬帝國與東羅馬拜占庭帝國，讓西方發展出的建築形式能夠跨越疆界向東傳；此外，基督教文明也將成為接下來10個世紀，建築創作上主要的靈感來源。君士坦丁大帝本人和他所建造的大會堂，算是這道連結東西的橋樑，因為在他於公元337年過逝之前，他一方面已著手興建羅馬的聖彼得教堂，另一方面把帝國首都遷至拜占庭，重新命名為君士坦丁堡（今天的伊斯坦堡）。

　　早期的基督教建築以大會堂繼承了羅馬人的傳統。接下來的700年，大會堂成為西方教堂的固定類型，直接帶動建築史進入新的一頁：仿羅馬式建築。但就像我們前面所看到的，大會堂剛開始根本不是宗教建築，而是一座世俗的司法會堂。其實基督徒在最初幾世紀根本沒有興建教堂，他們一貧如洗，又必須時時逃避當局迫害，不過原因還不止於此。在非基督教的神廟中，神明和皇帝並列，一同接受信徒朝拜，這種政教合一的裝飾和基督教的整個精神是正面衝突的。早期的信徒對磚頭和砂漿蓋的建築物興趣缺缺；他們所關切的是基督再度降臨人間的應許，每天都期待著會在街頭或市場看見救世主。

　　從使徒行傳（Acts of Apostles）約略看出，他們如何在任何可以集體生活的地方一起度過這段等待期。由於信徒大多是一般的勞動人民，通常住在團體中某個成員工坊樓上的小室，或當地一般的房子裡圍繞庭院的一系列房間。對團體的向心力造成了地下墓穴的發展。基督徒相信死者會復活，所以不採用羅馬的火葬習俗；屍體埋葬後往往拿塊石板往地下一插就成了墓碑，他們喜歡葬在自己的教友身邊，能好葬在使徒的墳墓附近更好。等墓地滿了，他們就挖地下墓穴，墓穴裡的通道兩旁是一排排安放屍體的壁龕（圖131）。

　　但這段時期不只基督教遺跡很少，後羅馬（post-Roman）世俗建築遺跡也寥寥可數。當帝國漫長的衰落期開始，各種石造結構物如神廟、道路、橋樑，都無人聞問，年久失修，最後淪為採石場。這就是「黑暗時代」（Dark Ages），古羅馬帝國在此時瓦解，歐洲遭到日耳曼民族入侵。日耳曼人被統稱為蠻族（barbarians），希臘人早就這麼稱呼外來人，因為他們的陌生語言在希臘人聽來好像「巴－巴－巴」（ba-ba-ba）。朱特人（Jute）、匈奴人（Hun）、哥德人（Goth）、汪達爾人（Vandal）、撒克遜人（Saxon）、格魯人（Angle）和法蘭克人（Frank）滲透了羅馬帝國各個行省，把遠東以外的整個文明世界在種族和文化上重整了一番。

　　帝國就和任何大機構一樣，腐敗是內憂外患共同造成的。3世紀，戴克里先皇帝棄羅馬而遷都距拜占庭80公里的尼柯迪密亞（Nicodemia）；後來的皇帝又在日耳曼的特里爾（Trier）和米蘭建都。公元402年，羅馬遭遇哥德人侵犯和周圍沼澤地的瘧疾肆虐，洪諾留（Honorius）皇帝把西羅馬帝國的首都遷到拉芬納（Ravenna），此番遷都也在建築上留下了影響。八年後，哥德人阿拉列（Alaric）果然入侵羅馬，但哥德人最後仍然捨羅馬而建都土魯斯（Toulouse）。到了公元475年，羅馬終於被占領——西羅馬帝國崩潰。

　　公元285年，戴克里先為東羅馬任命了一位共治皇帝。君士坦丁大帝曾在4世紀將帝國短暫統一（查士丁尼

圖130　聖柯絲坦查教堂，羅馬，約公元350年。

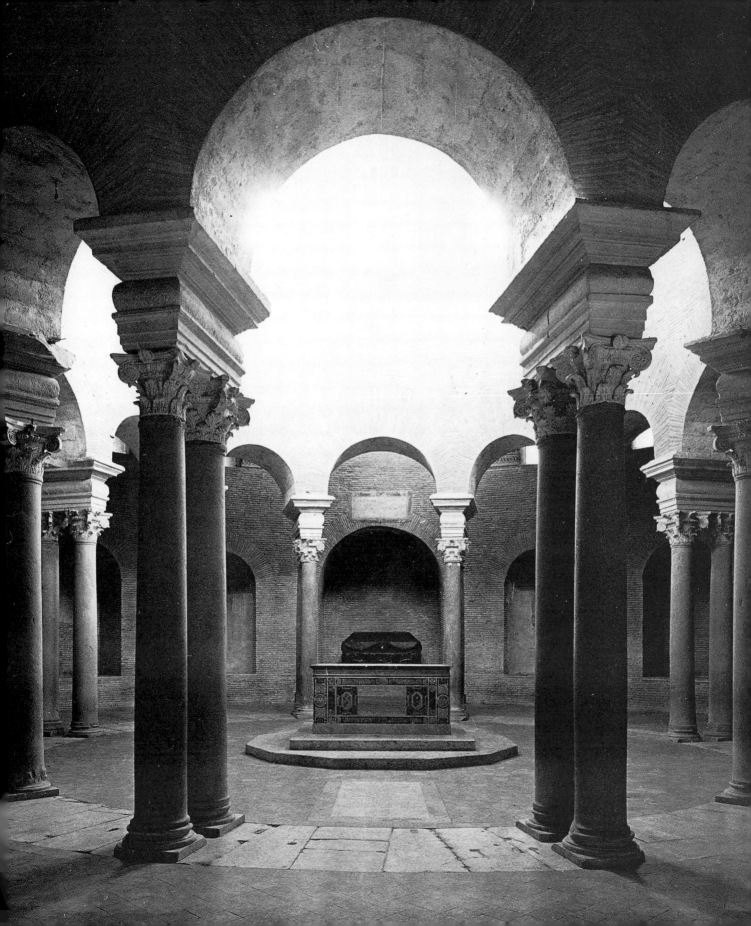

圖131　拉提納路旁的地下墓穴，羅馬，4世紀。

大帝〔Justinian〕也在6世紀達成短暫統一），但狄奧多西（Theodosius）在公元395年駕崩，帝國也正式分裂，領土由狄奧多西的兩個兒子瓜分——洪諾留定都羅馬，統治西羅馬帝國，阿卡狄烏斯（Arcadius）定都橫跨博斯普魯斯海峽的君士坦丁大帝之城：君士坦丁堡。公元476年，西羅馬帝國最後一任皇帝羅慕路斯·奧古斯圖魯斯（Romulus Augustulus）退位，西羅馬帝國果真成也羅慕路斯（羅馬城創建者），敗也羅慕路斯。

英勇捍衛新信仰的基督徒也許被視為腐蝕帝國的內在毒瘤，但在某些方面，新興的教會和古老的帝國似乎在蠻族入侵的數百年間相濡以沫。一旦基督徒瞭解到基督的啟示不僅要說給猶太人聽，還要宣揚到全世界，他們就在帝國裡找到了一個現成的國際傳播媒介。自公元313年君士坦丁大帝宣布基督教為帝國正式宗教之後，羅馬就在教會找到了本身古典傳統的庇護所。由於歐洲正在經歷巨大的變革，新舊宗教之間自然有一段漫長的擺盪期，純粹的基督教建築是後來才慢慢出現的。托斯卡尼（Tuscany）的

一個聖水盆上面有前基督教風格的承霤口；即使到了8世紀，基督教十字架上的塞爾特（Celtic）交織花紋裝飾仍多是異教徒的圖案組成的。君士坦丁大帝自認是基督的第十三個使徒，還把自己的新城君士坦丁堡獻給聖母馬利亞，但他照樣在戰車競賽場（Hippodrome）豎立了一尊德爾斐阿波羅雕像（Delphic Apollo），也在新市場興建了一座諸神之母莉雅（Rhea）的神廟。

為解決這種紛亂，狄奧多西皇帝在公元380年下詔宣布基督教以外的宗教皆為異端，把所有神廟關閉或改成基督教堂，或洗劫一空之後蓋新教堂。例如羅馬的聖莎比娜教堂（Santa Sabina，公元422–30年）中殿的科林斯圓柱就是古代遺物。

基督教已成為法定宗教，越來越多的大會堂充作唱詩班和大型集會等宗教活動的場所。但剛開始時，簡樸的基督徒堅持把大會堂當成他們以前的住宅教堂（house-church）房間，作為集體生活之用。大會堂的側廊用帘子隔開，在此進行討論和教導新教徒（新教徒徒受洗之前，是不能參加聖餐儀式的）。既然聖餐原本是集體用餐的一部分，大會堂裡隨處都可以擺放聖餐台——環形殿前面（羅馬人以前就把多神教的祭壇放在這裡，獻祭之後才能進行交易行為）、甚至是中殿的中央，但不會放在環形殿裡面。護民官、估稅員和執政官都曾在環形殿主持祭禮，後來環形殿沿牆蓋了神職人員的石座椅，如果是大教堂，中央的位子就是主教的寶座。

東羅馬較少遭遇蠻族入侵，比較有時間和閒情逸致來進行神學的爭議和

　禮拜團體：早期基督教和拜占庭建築

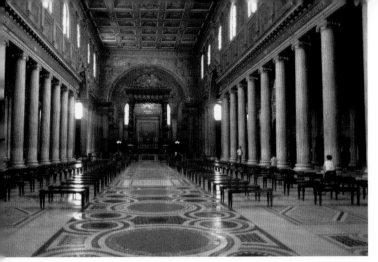

圖132 偉大的聖瑪麗亞教堂，羅馬，公元432-40年。

禮拜儀式的變更，神職人員也日漸接收了中殿。有時候，尤其在敘利亞，中殿立起一座圍著欄杆的半圓形高壇，稱為「講壇」(bema)，彌撒剛開始的時候，神職人員就坐在那裡。會眾被擠到側廊和蓋在側廊頂上的長廊；為了容納會眾，側廊變得越來越寬敞，最後終於形成了東羅馬特有的十字形教堂。在西羅馬，當禮拜儀式形式化之際，舊式的大會堂平面和形狀還保留了下來。這個階段的主要變化在於中殿柱廊：一種是採用古典楣樑式的風格，讓圓柱頂著一系列楣石，就像教宗席斯杜斯三世（Sixtus III）時期古典復興運動的建築物，羅馬的大哉聖瑪麗亞教堂（Santa Maria Maggiore；圖132）；另一種是用柱子頂著拱來形成拱廊，就像羅馬阿文提內山（Aventine Hill）的聖莎比娜教堂（圖133），讓中殿和側廊之間光線更流通，互動性也更大。在 5 世紀和6世紀，拉芬納作為帝國首都的時期，第二種典型成為當地教堂的特色，而且直到12世紀之後，在義大利依然很受歡迎。

屬於基督教這個新宗教的第一波建築物，出現在公元330年之後，當時第一位基督徒皇帝君士坦丁大帝，把首都遷到博斯普魯斯海峽的舊希臘貿易殖民地拜占庭（Byzantium），在這個全新的城市廣建道路、市政用地和一大批教堂。君士坦丁大帝即位後立刻將羅馬的拉特拉諾宮（Imperial Palace of the Lateran）讓給羅馬教宗，並在旁邊興建拉特拉諾的聖約翰教堂（St John Lateran，約公元313-20年），這座大會堂式的教堂，模仿他擔任西羅馬共治皇帝時在日耳曼特里爾建造的長方形覲見廳。在聖地，他在伯利恆（Bethlehem）相傳是耶穌誕生洞穴的上方，興建了聖誕教堂（Church of the Nativity，約公元399年，公元512年後重建；圖134），教堂的中庭，或算是前院，現為停放公車的馬槽廣場（Manger Square）的一部分。他把教堂尾端慣有的半圓形環形殿改成八角形的禮拜堂，朝聖者可以從地板上的圓洞眼看見底下的聖窟。八角形禮拜堂在 6 世紀又改成尾端附帶三葉形環形殿的聖殿。教堂大門低矮，若非出於防禦目的，就是要避免野獸誤闖，現在很可能經過也視而不見；進入教堂，穿過沿路有暗紅色科林斯圓柱的幽暗通道，就來到萬世巨星呱呱墜地的洞穴。

圖133 聖莎比娜教堂，羅馬，公元422-30年。

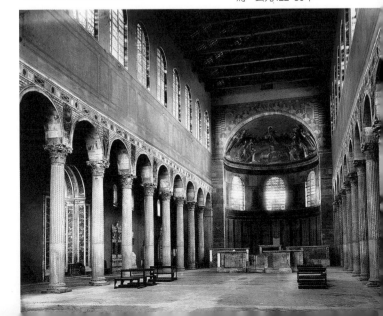

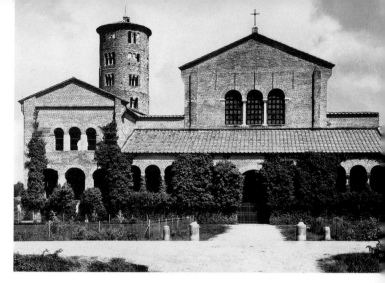

羅馬第一座聖彼得教堂（St Peter）約公元330年建於蓋烏斯與尼祿競技場（Circus of Gaius and Nero）附近的墓地，122公尺長的中殿和雙側廊非常宏偉，穿過中殿和側廊底的拱，就是有史以來第一座翼殿（transcept），翼殿和教堂的末端相交，旁邊有一座中央環形殿（圖135）。翼殿這樣設計，是為了讓朝聖者能夠瞻仰使徒的墳墓，也就是這段時期典型的神龕（aedicula），在壁龕前面用兩根小柱子頂一塊石板所構成。這種平面後人繼續沿用，特別是圖荷（Tours）的加洛林王朝（Carolinigan）和法蘭克人的建築（公元995年），以及理姆斯（Rheims）的聖黑彌教堂（St-Rémi，公元1000年），但是第一座翼殿特別重要。

這些早期的大會堂式教堂有兩個特色。第一，不用羅馬人興建大浴場的複雜拱頂技術；可能是為了便宜，這些教堂回頭採用薄牆壁（在羅馬用磚面混凝土，在其他地方用石材或磚塊）和圓柱支撐木屋頂的簡單構造。第二（除了君士坦丁堡，君士坦丁大帝在那裡建造了一整座新城市），這種教堂一般位於市郊，原因不外乎建築物多的地區價格高昂，貧窮的基督教團體買不起，再不然就是他們想把教堂蓋在聖徒的墓地上，而羅馬人的墓地都在城牆外。我們發現有些教堂正是舊聖彼得教堂那種平面，例如羅馬城外的聖阿涅絲教堂（Sant'Agnese fuori le Mura，公元630年興建，取代公元324年君士坦丁大帝在聖徒墳墓上蓋的教堂）和城外的聖保祿教堂（San Paulo fuori le Mura，最佳的早期教堂遺跡之一，比聖莎比娜教堂還

圖134　聖誕教堂平面圖，伯利恆，重建於6世紀。

圖135　舊聖彼得教堂平面圖，羅馬，約公元330年。

華麗），雖然舊聖彼得教堂遭大火焚毀，但後來又在1823年照原樣重建，所以還看得出它原始的平面設計。我們通常以為教堂正面的雙塔是仿羅馬式教堂的特色，沒想到它這麼早就出現了：一個公元400年左右的古物，象徵著聖城耶路撒冷的雕花象牙箱子上，竟然出現了雙圓塔，而且在5世紀後的敘利亞還相當普遍。拉芬納的6世紀教堂建築中的自撐式鐘樓（campanile）也是很早就設計出來了。查士丁尼大帝在阿波羅神廟原址上興建的克拉塞的聖阿波里納雷教堂（San Apollinare in Classe，約公元534-49年；圖136）就有一座世界上最古老的圓形鐘樓。

大會堂式教堂的外觀通常簡單樸實，可能是為了讓謙卑的告解者調整好心情，迎接在教堂裡等著他的天堂願景。羅馬風格的鋪路石和柱子的大理石全都是柔和的顏色，牆壁卻突然布滿了鮮豔的鑲嵌圖案。葛拉·帕拉契底亞的小陵墓（Galla Placidia's Mausoleum，公元420年；圖137）裡面據說除了她自己之外，還有她丈夫和她弟弟洪諾留皇帝的墳墓，藍色鑲嵌畫出自拜占庭工匠之手，形狀配合

圖136　克拉塞的聖雅博里教堂，拉芬納，約公元534-49年。

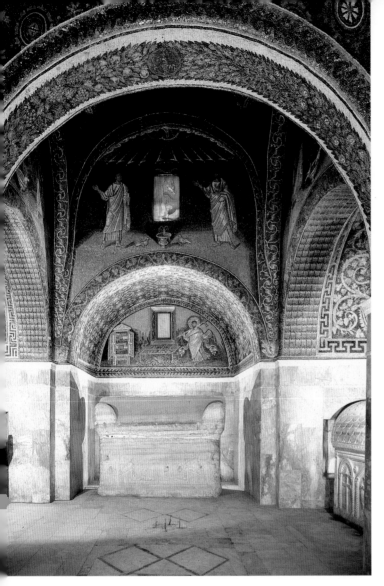

圖137 葛拉‧帕拉契底亞的陵墓,拉芬納,公元420年。

後來在拱圈和圓頂的拜占庭結構中得到完全的解放。現在鑲嵌畫的形狀和建築結構一致,圖案可以無拘無束從地板往牆壁上伸展,隨著拱圈起起落落,最後在中央的圓頂匯集,這裡通常是一面巨大的耶穌像,臉色蒼白,眼神哀傷而動人,表情充滿力量,無言地宣揚著東正教神祕主義的訓誡:不要說話,明白我就是神。

在早期的大會堂式教堂出現之後,到拜占庭的圓頂教堂時代開始之前,出現了銜接這兩者的第三種教堂——向心式教堂,它剛開始是陵墓或聖陵,後來才供洗禮和安放聖徒遺物之用。4世紀末,耶路撒冷聖陵教會(Holy Sepulchre)的聖陵上蓋了一棟圓形建築物。羅馬的聖彼得教堂雖是大會堂式教堂,但當初要蓋的其實是聖陵而非教堂,所以重點都放在墳墓上,也因此原本是沒有祭壇的,祭壇的位置納入史上第一座翼殿,為瞻仰聖徒之墓的朝聖者提供了流通的空間。這時候的人也發現,脫胎自羅馬古典陵墓或多角形觀見廳(比如羅馬的智慧女神廟〔Temple of Minerva Medica〕)或戴克里先在斯普利特皇宮裡的圓形大廳的八角形或圓形設計,非常適合從事圍繞聖物進行的集會。不管是正方形、長方形、或圓形的教堂,這種向心式平面從外觀就可以看出來,因為教堂中央部分的屋頂是凸起的,不是做成木架金字塔就是圓頂。君士坦丁大帝的女兒柯絲坦查(Constantia)在羅馬的陵墓(約公元350年;1256年改成聖柯絲坦查教堂〔Santa Costanza〕)就是有一條側廊環繞的圓形建築物,陵墓中央部分靠內側有一圈支柱來支撐頂上的磚造圓

拱形結構的線條,加上從雪花石膏窗戶透進來的金色光輝,讓陵墓有一種深沈的神聖之感。查士丁尼在位期間(公元527-65年)進行的大型建築計畫,締造了拉芬納最出色的鑲嵌畫。

拜占庭鑲嵌畫的反光和折射之所以這麼強,是因為每塊鑲嵌磚都塗上一層薄薄的金箔或有色釉料,最後還覆上一層玻璃膜。鑲嵌畫最早出現在磚塊和灰泥蓋的大會堂式教堂裡,但建築物結構的稜角無可避免地經常破壞鑲嵌畫的設計,不過這種牆面覆蓋層

圖138 聖柯絲坦查教堂平面圖,羅馬,約公元350年。

121

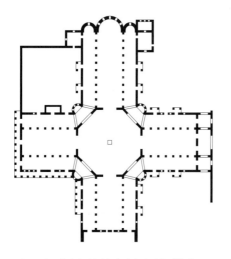

圖139 聖西緬苦行僧的修道院和朝聖教堂平面圖，卡拉特塞曼，敘利亞，公元480-90年。

頂，這一圈支柱其實在圓形裡構成了一個十二角形（圖130、138）。

君士坦丁大帝在君士坦丁堡的聖使徒教堂（Church of the Holy Apostles）如今已不復存在，但它在各方面都代表了下一階段的建築發展：大會堂和向心式聖陵的融合。由於君士坦丁大帝自認是耶穌的第十三個門徒，他的陵寢就立於教堂中央，周圍環繞著象徵另外十二個門徒的十二根圓柱；多達四座的雄偉中殿宛如十字架從中央向外伸出。敘利亞北部卡拉特塞曼（Qal'at Sim'an）的修道院教堂（公元480-90年）也有類似的平面設計，在八個拱形成的八角形中央是一根柱子般的隱修室，特立獨行的聖西緬苦行

僧（Saint Simeon Stylites）在裡頭蹲坐了30年。四座教堂各有一個中殿和兩條側廊，以八角形爲中心，呈十字形向外放射（圖139）；整個聖所建築群（包含有門廊的修院）座落在供應石材的幾個採石場和朝聖出入口之間，有一條聖道從出入口通往一個由客棧和女修道院組成的朝聖之城。

在東羅馬帝國（此時版圖包括希臘、巴爾幹半島、安納托利亞、敘利亞和埃及），四臂等長的希臘式十字形平面後來成爲教堂設計的標準。這在神學上是說得通的，因爲東正教非常重視十字架，壁畫也同樣堅守教階制度——最下面是聖徒，往上是聖母馬利亞，最上面的圓頂畫著聖父、聖子、聖靈三位一體，或是上帝。這種平面很適合東正教的禮拜。東正教的禮拜不需要一大塊詩歌壇和教友區，大多由教士在一面隔屏後面主持，隔屏上釘著聖畫，在教堂幽暗神祕的空間裡，教友就著聖畫前的燭光各自禮拜。不過，這種十字架四臂從正方形、圓形或八角形的中心區向外伸出的聖陵式平面，並非唯一的模式；許多教堂是整個十字形包含在一個正方形或長方形的平面中，或是讓十字架的四臂成爲四葉形的環形殿，包含在

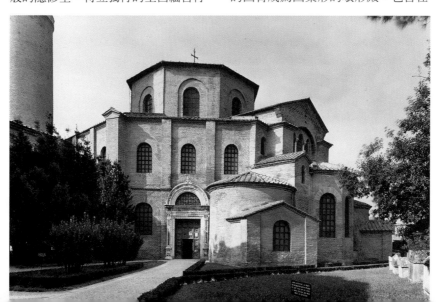

圖140 聖魏塔萊教堂，拉芬納，公元540-8年。

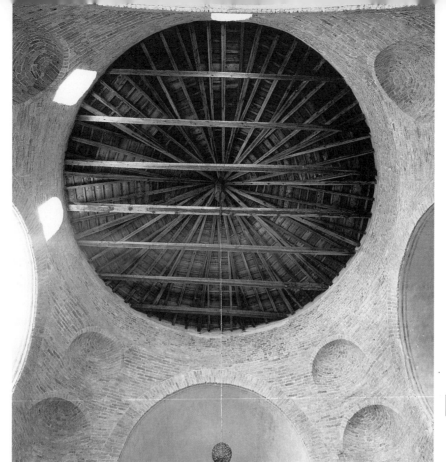

圖141 聖佛斯卡教堂：圓頂內部的內角拱，拓爾契洛島，11世紀。

圖142 三角穹窿支撐的圓頂

一個正方形、圓形或八角形裡。這種正方形包十字形的設計具有結構性功用，因為十字中心頂上很可能出現圓頂，從十字中心往外突出的有座前廊（exedrae）具支撐的作用。

圓頂架設在正方形建築物上，乃拜占庭圓頂的突破之處。過去羅馬大浴場和萬神殿的厚重環形牆壁上都設有圓頂。波斯的正方形聖徒墳墓頂上也有圓頂，不過這些建築物和頂上的圓頂寬幅都很小，只需在正方形四個角分別架上斜向銜接直角兩邊的石樑，構成一個八角形，就可以把圓頂放上去。這種辦法撐不住厚重的圓頂，所以常改成金字塔狀的木屋頂，例如安提阿考烏西（Antioch Kaoussie）的聖比伯拉斯殉道者紀念堂（Martyrion of St Byblas，約公元379年）。拉芬納的

聖魏塔萊教堂（San Vitale，約公元540-8年；圖140）用輕盈的陶壺組合成圓頂結構，這種絕無僅有的做法避開了重量的難題。然後薩珊王朝時代的波斯出了個不知名的天才，他靈機一動，把轉角的石樑改成了拱，稱為內角拱（squinch）；歷史上最早架設了內角拱圓頂的是菲魯扎巴德（Firuzabad）一座 3 世紀的宮殿。11世紀建於拓爾契洛島（Torcello）的聖佛斯卡教堂（Santa Fosca），用兩層相疊的內角拱讓垂直的牆壁越往上越向內斜，好在牆壁上架設支撐圓頂的鼓形環（圖141）。

不過內角拱並沒有解決問題，尤其像十字形教堂，支撐圓頂的不是四面厚實的牆壁，而是四個通向十字四臂的拱門。又大又重的圓頂不只會壓垮

123

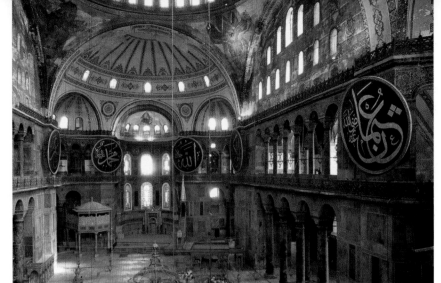

圖143 聖索菲亞大教堂內部，伊斯坦堡，公元532-62年。

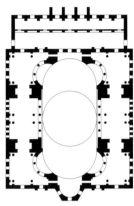

圖145 聖索菲亞大教堂平面圖

支撐的柱子，還會把柱子往外側擠壓。解決之道就在三角穹窿，或稱為弧三角（pendentive；圖142），這個方法得自用磚塊一層層砌出半球形圓頂的基本技術。每個半球形都以兩個支承拱的接角處為起點，但在和拱頂齊高處中斷，所形成的四個三角形曲面（弧三角）在柱子和拱構成的華蓋頂端連成一個圓圈；圓頂就架設在這個圓圈上，把重量往下推回厚實的角柱。現在圓頂大小可隨意變化，有時還像聖索菲亞大教堂（Hagia Sophia）那樣，開滿一整圈窗子。

這項發明的效用實在無法用言語形容於萬一。只要把羅馬人最傑出的圓頂建築萬神殿和拜占庭鉅作聖索菲亞

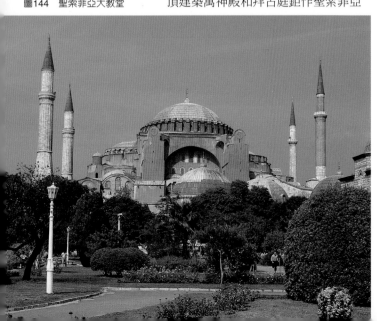

圖144 聖索菲亞大教堂

大教堂（查士丁尼大帝欲取代君士坦丁大帝所建、但公元532年毀於地震的教堂而興建；圖143-5）的內部相比，就能看出三角穹窿的成效。均勻照亮萬神殿內部的光線，環形牆壁，堅固、流暢、輪廓分明的裝飾線條，壁龕上方精確的三角形額枋——全都經過精密計算，證明這是一個以驚人的效率把已知的世界組織完成的帝國，才能達到的成就。它在結構上穩扎穩打，採用了羅馬建築中的每一種扶壁。相形之下，聖索菲亞大教堂則展現出開創新結構所不可缺的冒險能力。這座偉大的建築物令我們讚嘆之處，不是統計數字能說清楚的：正方形的平面，有一座中殿和兩條長側廊；中央的淺圓頂（幾乎和萬神殿一樣大，只比倫敦的聖保羅大教堂小了2.4公尺左右）有40條磚砌肋筋，架設在以厚重角柱支撐的四個拱上；圓頂兩側各有一個直徑相同的半圓頂支撐，每個半圓頂又各有三個附屬的小圓頂扶持；建築外觀樸素，但1453年君士坦丁堡被土耳其人占領之後，教堂改為清真寺，在四個角落增建火箭般的宣禮塔。這座大教堂讓人產生一種渺小如草芥的感覺，相較之下，上

圖146　聖魏塔萊教堂的拜占庭柱頭，拉芬納。

述細節都無關緊要了。

只有劃時代的結構才能完成如此令人震撼的建築。在興建過程中也必須不時修改，有一陣子，建築師特拉利斯的安帖繆斯（Anathemios of Tralles）和米利都的伊西多爾（Isidore of Miletus）還雙雙向查士丁尼大帝表示他們懷疑這個圓頂能架得起來。不知道是憑著對信仰的勇氣還是對建築的眼光，查士丁尼大帝叫他們繼續蓋到四座拱相接，可以相互支撐再說。圓頂到底是架起來了。當時的歷史學家普羅科匹厄斯（Procopius）曾談起這些構件是如何「以了不起的技術在半空中組裝起來，各自漂浮著，只靠在緊臨的構件上，使建築物產生一種空間絕後、卓然出眾的和諧。」在落成典禮的布道中，主張沈默的保羅（Paul the Silentiary）說圓頂彷彿是「用金鍊子從天堂懸吊下來的。」至於查士丁尼大帝，他在看到這件傑作時宣告說：「所羅門啊，我已經勝過你了！」萬神殿因為光線的關係，環形牆內所能涵蓋的面積有其限定，而聖索菲亞大教堂懸浮的淺圓頂下方，從環繞著鼓形環的40扇窗戶射入的光線，加上從環形殿的窗戶穿過拱門以

及從側廊上方的窗戶流瀉進來的光，三處光源融合在一起，教堂內幾乎每個角落都很明亮。羅馬人隱藏在混凝土牆壁和拱頂結構裡的拱，被拜占庭建築師暴露出來，銜接環形殿、圓頂或半圓頂，讓人感覺建築師已經打通空間本身，而不是把一片片可用空間用牆壁和屋頂分隔包圍起來。

聖索菲亞大教堂現已改成博物館，雖然通往長廊的牆壁上鋪的紋理大理石，在美國拜占庭學會（Byzantine Institute of America）的修復下有了可觀的成績，但由於控制教堂的土耳其人用石灰水塗掉了回教禁止的人像，在圓頂畫下他們的庫法（Kufic）字母經文，讓昔日的絢爛失色不少。但教堂光輝猶在。這裡的圓柱也和拉芬納一樣頂著墊狀柱頭（cushion-shaped capital），常雕有透雕細工的精緻葉形花紋（圖146）。

這件拜占庭建築極品堪稱空前絕後。但它所樹立的風格還有另一番更簡樸的新面貌——光線比較不足，燭光照亮鑲嵌畫和聖像的鍍金部分，使教堂內顯得更加幽暗深邃——從南方的西西里島開始（契法魯〔Cefalù，1131〕、王室山〔Monreale，1190〕和巴勒摩〔Palermo，1170-85〕都有著

圖147　修道院教堂，希臘，達夫尼，約1080年。

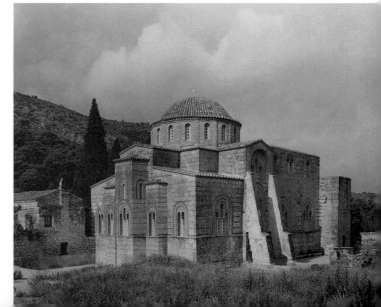

圖148　修道院，亞陀斯峰，希臘。

每個地區都發展出自己的特色。希臘和巴爾幹半島最具代表性的是達夫尼（Daphni；圖147）和荷西奧魯卡斯（Hosios Loukas）的修道院，不同的部分各有自己的波形瓦屋頂，從外觀就看得出修院的十字形平面。在斯巴達平原的小鎮密斯特拉（Mistra），沿著小山丘綿延而下的一座座14世紀教堂呈現出拜占庭建築全盛時代末期的風格。希臘東北部地勢陡峭的亞陀斯峰（Mount Athos），有20座極其精緻的修道院（圖148），千年來禁止雌性進入，人畜皆然。希臘在這段時期只是拜占庭帝國微不足道的偏遠行省，雅典13世紀的小主教大教堂（Little Metropolitan）是全球最小的大教堂——長10.7公尺，寬7.6公尺，也是一件小巧玲瓏的拜占庭建築瑰寶。

5世紀時，難民為躲避蠻族而橫越

名的鑲嵌畫）傳遍義大利、土耳其、保加利亞、亞美尼亞（Armenia），然後向北傳入因蒙古入侵而與拜占庭隔絕的俄羅斯，遲至1714年，俄羅斯人終於在西吉島（Khizi Island）的基督變容教堂（Church of Transfiguration）建立起自己獨特的風格。

圖149　聖馬可大教堂，威尼斯，11世紀。

圖150　聖馬可大教堂內部，威尼斯。

亞得里亞瀉湖區且建立了威尼斯，成為拜占庭帝國的一部分；以後500年，威尼斯一直是拜占庭帝國的屬地。到了9世紀，幾位威尼斯商人從亞歷山卓城運回福音傳道者聖馬可（St Mark the Evangelist）的遺體，並修建了一座聖陵，後來在11世紀改建為現在的聖馬可大教堂（St Mark's Cathedral；圖149、150）。這位希臘建築師的希臘式十字形五圓頂教堂，

脫胎自君士坦丁大帝在君士坦丁堡的聖使徒教堂，不過後者已不復存在。雖然外觀上添加了亮晶晶的裝飾，包括從君士坦丁堡搶來的古銅馬、哥德式的卷葉紋浮雕或小尖塔、和半圓壁上的弧形宗教鑲畫，它依然保持了聖索菲亞大教堂的些許魔力。教堂正面由三層半圓形構成：一樓是五道宏偉的門，深深嵌入正面的雙層小柱之間；樓上五個半圓形的山牆上是弧形

圖151 **托爾達特**：大教堂，
亞尼（今名喀瑪〔Kemah〕，
土耳其東部），亞美尼亞，
1001-15年。

壁畫，每個山牆上都有個古怪的桃尖形窗頭線飾（ogee eyebrow，以凹凸曲線構成的線腳），顯示出威尼斯和東羅馬帝國的密切關係；屋頂方面，其造型在包鉛圓頂的蒜頭形尖頂飾中得到了呼應。至於教堂的內部，則是從頭到尾鋪上了一層閃閃發光的黃金鑲嵌。

拜占庭時代是幼發拉底河東邊高原上的亞美尼亞最輝煌的時期。如今蔓草叢生的首都亞尼（Ani）曾經以擁有1000座教堂而聞名。當地的建築師聲名遠播，公元989年，聖索菲亞大教堂的圓頂在地震中損毀，修復工程委

託的就是亞美尼亞建築師托爾達特（Trdat），他後來還蓋了亞尼大教堂（Ani Cathedral；圖151）。公元301年，亞美尼亞率先把基督教定為國教。教堂牆上樸實的聖經故事雕刻，以及架在圓頂上的圓錐形柱帽，都頗富童趣，彷彿早期的基督教壁畫。

俄羅斯對拜占庭風格的獨特貢獻則是先向外膨脹再往內彎曲的洋蔥形圓頂（onion dome）。拜占庭建築風格的流傳北至諾夫哥羅德（Novgorod）而止，此地冬季下雪時，淺圓頂容易被雪的重量壓垮，而洋蔥形圓頂好像就是12世紀在這裡發展出來的。公元

圖152 聖巴錫爾大教堂，紅場，莫斯科，1550-60年。

988年，基輔（Kiev）的佛拉基米爾大公（Prince Vladimir）定基督教為國教，其後所興建的早期木造教堂都已毀損破敗。基輔的聖索菲亞教堂（Santa Sophia，1018-37）是第一個石造教堂，原本有一座代表基督的大圓頂和12個代表門徒的小圓頂，但17到18世紀期間增建不少精心設計的側廊和圓頂，現在已經很難看出它的原始造型了。

莫斯科紅場（Red Square）的聖巴錫爾大教堂（St Basil's Cathedral，1550-60）外觀鮮豔活潑，和紅場的莊嚴氣氛格格不入，恐怖伊凡（Ivan the Terrible）興建這座教堂以感謝上帝賜予他勝利。教堂中央的塔樓以凸起的扇形窗頭線做邊飾，夾在一堆較小的圓頂中間，這些圓頂初建時想必獨樹一格，不過由於在17世紀鋪上了彩色瓦面，如今呈現出一種馬戲場才會看到的誇張東方風味。

19世紀的評論家最先確認這個11、12世紀在西歐達到顛峰的建築風格，命名為仿羅馬式（Romanesque），因為它的結構基礎源自古羅馬建築。仿羅馬式建築如同早期的基督教建築，也採用怪異的古典柱式，但並不表示當年的建造者有心採用這種古典元素。即使在刻意啓用類古典式（quasi-classical）建築細部的地區（通常指義大利），仿羅馬式建築的獨特風格顯然不像最原始的古典時期特徵，也不像振興古典的文藝復興時期的建築特徵。這一點可從以下的例子印證：位於佛羅倫斯，大會堂式的山上的聖彌尼亞托教堂（San Miniato al Monte，1018-62；圖154）的科林斯式圓柱；以及比薩的大教堂（1063-1272；圖156），其西正面有一層層精緻的連拱廊，組成一個小型的神廟末端。不過，眞正讓人把仿羅馬式建築和「羅馬」聯想在一起，在於它把厚實堅固的基礎加在羅馬拱頂上。這種建築手法出於安全上的考量；事實上，這段時期不論城堡、教堂、還是修道院，各種建築都同時充當要塞和堡壘，都具有半防禦性的功能。

仿羅馬式建築最不平常的一點在於，無論世俗或宗教建築，似乎都能從兩者界線模糊的創作靈感中，擷取其中的莊嚴。只要想到仿羅馬式建築是歐洲在700年的動亂之後，首次出現的穩定、有一致性的建築規劃，那類似堡壘結構的特色也就不足爲奇了。在第一個千禧年來臨的前幾個世紀間，當年在黑暗時代四處掠奪城市、摧毀文明的蠻族，也歷經了一些轉變。他們不僅擇地定居，還透過部族首領與教會的合作，逐漸形成一種新的秩序——中世紀的基督教世界。

蠻族當中最早建立起這種新秩序的是法蘭克人，公元751年教宗查加利亞斯（Pope Zacharias）首肯他們推選培平（Pepin）為法蘭克國王。後繼的查理曼（Charlemagne）藉著統一西法蘭克王國，讓「帝國」這個兼容不同民族的政治實體概念再度掘起。他爲人精明有謀略，儘管連自己的名字都不太會寫，卻把學識淵博的修士艾爾昆（Alcuin）從英格蘭約克大教堂的學校帶過海來，在圖荷興辦一間以古典文化培育法蘭克王國新生代統治者的學校，古典文化在當時透過聖奧古斯汀（St Augustine）和波以希斯（Boethius）等基督徒的著作留存下來。公元800年的聖誕節，查理曼經教宗加冕成爲神聖羅馬帝國皇帝。加洛林式建築（Carolingian）最佳的例子，當屬亞琛（Aachen）的查理曼大教堂（Charlemagne's Cathedral，792-805；圖153），或稱亞琛大教堂，查理曼大帝比照拉芬納的聖魏塔萊教堂所興建，做自己日後埋葬之地。它屬於向心式陵墓／聖陵類型的教堂，外觀呈16邊的多角形，內部支撐圓頂的輕型圓柱構成八角形。至於其他的禮拜堂、側廊、和一座哥德式詩歌壇，都是日後增建。

昔日的野蠻民族對新世紀的貢獻，

圖153　亞琛大教堂，792-805年。

PERPETUI DECORIS STRUCTURA MANEBIT SI PERFECTA AUCTOR PROTEGAT ATQUE REGAT SIC DEUS HOC TUTUM STABILI FUNDAMINE TEM

圖154 山上的聖彌尼亞托教堂內部，佛羅倫斯，1018-62年。

911年於諾曼第，1066年於英格蘭，還有南義大利與西西里島，都成功營建出仿羅馬式建築中出色又影響深遠的一種形式：諾曼式（Norman style）風格，從主要建於12世紀的達拉謨大教堂（Durham Cathedral）內部，可領略到它卓越的表現（圖155）。

同時，位居邊陲的塞爾特人未受歐洲的大混戰波及，自成一股強勢而蓬勃的文化傳統。愛爾蘭於5世紀被羅馬帝國占領而改信基督教，但此時基督教反而必須由愛爾蘭經過不列顛本島傳回歐陸。自愛爾蘭傳出的有石刻十字架、教堂、彩色的福音故事抄本（例如凱爾斯書〔Book of Kells〕）上可見的交錯裝飾花紋；此外，當然還包括著名的傳教士：艾當（Aidan）、哥倫巴（Columba）、艾爾昆、龐尼費斯（Boniface）。盎格魯撒克遜式的聖勞倫斯教堂（Church of St Lawrence；圖157）位於威爾特郡（Wiltshire）亞芬河畔的布拉福（Bradford-on-Avon），乃亞弗烈（Alfred）大敗丹麥人之後文化復興時期的產物，其中精美的方石結構或許只是把羅馬的砌石技術再拿來發揮，但依然反應出征服者威廉由諾曼第抵達英格蘭之前，在當地已有600年歷史的基督教傳統。

信奉回教的撒拉遜人（Saracen）也留下影響。在查理曼的祖父查爾斯·馬特爾（Charles Martel）統治時，回教勢力最遠點已深入法國中部，這股洪水般的侵襲力在公元732年普瓦提耶戰役（Battle of Poitiers）受挫之後才被絆住。即使到第一次十字軍東征時（1096），摩爾人（Moor）還占有西班牙南部，格拉納達王國（Kingdom of Granada）甚至到1492年都是個回

從此時的新文化中處處可見。法蘭克人、倫巴底人（Lombard）、以及西哥德人（Visigoth）的裝飾技巧——黃金寬條飾帶鑲上大型寶石，在中世紀教堂裡的十字架、聖杯、聖骨箱、聖龕的門上都可見到。帶有幾許野蠻味道的華麗裝飾，在奧維涅（Auvergne）康克斯（Conques）的朝聖者教堂裡裝著10世紀聖拂以（Ste Foy）遺骸的聖骨箱上，有具體的表現。箱內奉祀著這位年輕殉教者的遺骸，她堅拒把自己的貞節交給荒淫的異教宗帝；可笑的是，為榮耀她而用來裝飾箱面的黃金面具，卻是依一位5世紀皇帝的面容所鑄成，那是教宗龐尼費斯（Pope Boniface）贈送該教堂的禮物。

一支後起的蠻族，古斯堪地那維亞人（Norsemen），對此時逐漸成形的文化和建築都有貢獻。從查理曼統治時期開始，維京船隊便沿著歐洲海岸一路殺掠，甚至還橫越大西洋到達過北美。他們把利用天然彎曲的樹幹做成船首的技術，在建築上轉型成叉柱式（cruck）結構，一種可見於英格蘭和北歐的木材柱樑加屋頂結構的組合。在他們定居的所有地區：公元

教國家。從摩爾人興建的首都可以看出回教的影響，包括塞加維亞的迴廊，和西西里島上結合了諾曼風格的契法魯大教堂（1131-48）。

西羅馬帝國統治的地區：法蘭西、日耳曼、義大利、英格蘭、加上西班牙北部，漸漸走出一個比較明確的身分。教會提供了新制度的出發點。諾曼人則發展出統一、控制社會的系統，這一點清楚表現在他們的主要建築形式上。諾曼人操控社會的系統就是封建制度，一套建立在相互義務關係上的階級體系，人民對於保障他們

安全的主人，有義務以勞力服務回報。如果修道院是教會勢力的寫照，相對地城堡則是封建制度的寫照。

封建制度在許多方面都相當嚴酷，階級最低的農奴生活固然貧苦，主人的生活也沒有充裕和精緻太多。主奴可能一樣都不識字，因為當時學習讀寫是教士的特權。勞役人口住在柴枝或泥笆牆（wattle and daub）搭的小屋，泥笆牆是把細木條編成類似籃子狀，覆一層糞便加馬毛的混合物，最後刷上石灰水或灰泥的結構。主人起居的大廳（領主宅邸和城堡的前身）

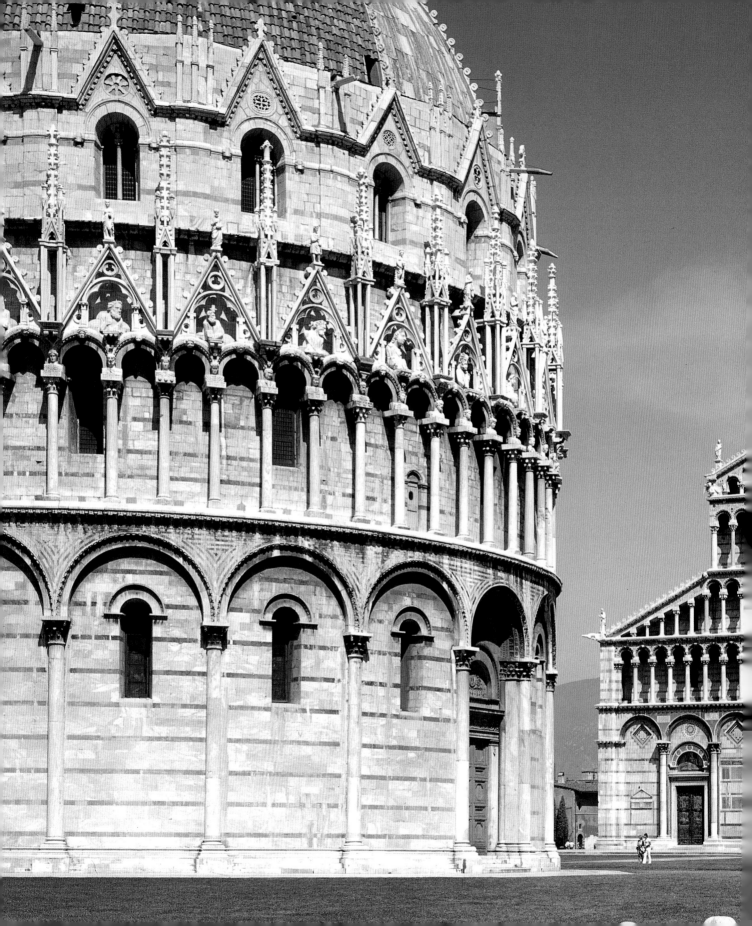

圖157　聖勞倫斯教堂，威爾特郡，亞芬河畔的布拉福，10-11世紀。

也很簡陋：一個大房間，中央擺著火爐，上端有裝了百葉板的排煙孔，四周牆上裝設供人睡覺的長板凳。僕人就跟狗一起圍著火堆睡在地上。

隨著日常生活漸趨文明，情況才有轉變。煙囱改建在城堡外圍的牆上。接著有樓梯從大廳外通向上層主人一家的起居區域，稍後還規劃出廚房和僕人廂房。照明設備很原始，這也許算是好事，因為在13世紀肥皂普遍以前，大家都不太乾淨。供水不足又缺乏衛生設備，使得當時的人沒有衛生習慣可言。鄉鎮的情況更糟。在11世紀以前，羅馬所有的引水道已停止作用。朱利安皇帝當年為巴黎建的引水道，在9世紀遭古斯堪地那維亞人摧毀。要等到向來傍泉水溪流而建的修道院開始能引進淨水並排出污水，加上希臘與阿拉伯的醫藥書典從東方回傳，衛生問題才得到實際的處理。

想瞭解仿羅馬式的建築，也必須瞭解以下兩個現象。第一個是朝聖的狂熱。貿易路線早已大開，但宗教召喚才真正讓人群在上面熱絡來往。這點赤裸裸地表現在異象、神蹟、傳奇、聖徒以及聖物上，其中聖物裹在濃濃的迷信之中，又有金子打的、寶石鑲

的布珍藏起來，每一件都意義非凡。宗教狂熱還促使當時的交通量激增：僧侶和修道士，朝聖者和十字軍，同在基督教世界的樞紐大道上往來。仿羅馬式建築隨著朝聖的交通傳開，其中寬敞的中殿和廣闊的翼殿，為平日崇拜儀式和列隊趨近神龕的教眾提供足夠的空間。地方性的朝聖活動（就如喬叟〔Chaucer〕生動描繪的坎特伯里朝聖故事一般），是不同階層的人彼此接觸的好機會；再說，當時的聖徒是教徒心目中的英雄，到坎特伯里朝覲貝基特（Becket）的聖龕或到康克斯朝覲聖拂的聖龕、親眼看到聖徒的遺物，必定是激動興奮得像今天參加偶像演唱會的歌迷一樣。有些人朝聖的行程遠達羅馬或耶路撒冷。從阿拉伯人被逐出巴斯喀（Basque）地區後，位於聖地牙哥康波（Santiago de Compostela，西班牙西北）的使徒詹姆士的聖龕（圖158）日益受歡迎，成為朝聖新熱門地，克祿尼的本篤會（Cluniac Benedictines）於是特別規劃出幾條構成扇形的路徑，由聖德尼（St-Denis）、委勒雷（Vézelay）、勒普伊（Le Puy）、和奧爾（Arles）出發，

圖158　聖詹姆士朝聖者教堂平面圖，聖地牙哥康波，西班牙，1078-1122年。

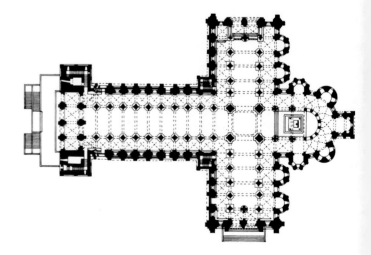

走對角線穿越法蘭西。

另一個現象是十字軍東征，東征緣於國王、貴族、以及他們的家臣在教宗與主教驅策下，急欲從土耳其人手中奪回聖地。有些十字軍出征長達10年，隨身從東方帶回來的不只是走過耶穌足跡所至之地的壯烈情懷，更有許多的故事：陽光亮花花地射在偃月刀和鎧甲上，蜜餞和危險散發出刺鼻的氣味，阿拉伯文記載保存的希臘科學文獻，撒拉遜人的裝飾花紋及圍攻技巧。十字軍的墳墓設在許多教堂內最尊榮的位置，墳上放有他們驕傲地雙腿交叉平躺的雕像，以示他們曾為了維護上帝的榮耀而奮鬥冒險。慈助

騎士（Knights Hospitallers）和聖堂騎士（Knights Templar）是特地創立來抵擋撒拉遜人玷污聖地的兩個騎士

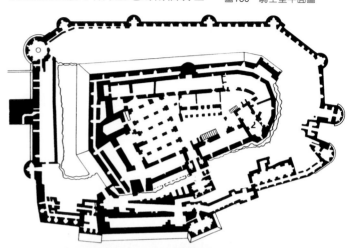

圖160 騎士堡平面圖

圖159 騎士堡，敘利亞，約1142-1220年。

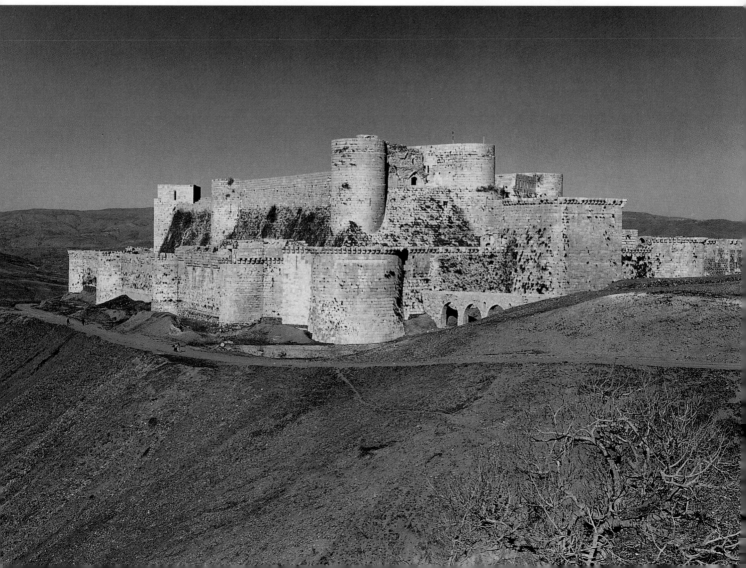

團。他們身後所留下的不只壯麗的教堂、修道院、朝聖者住的旅棧，還有像位於敘利亞的騎士堡（Krak des Chevaliers，約1142-1220；圖159、160）這類不尋常的雄偉城堡，當時就有人把騎士堡形容成「鯁在撒拉遜人喉嚨中的一根骨頭」。

基督教傳播的據點建築是修道院，發明修道院組織的是修道會。無論本篤會創始人聖本篤（St Benedict，480-547），熙篤會（Cistercians）的改革者克列佛的聖伯納德（St Bernard of Clairvaux，1090-1153），或方濟會的創始人聖方濟（St Francis，1181-1226），他們都不能算有心贊助藝術的人。然而隨著他們的修道會傳播越廣、財富越雄厚，歐洲到處都見修道院教堂平地而起。本篤會主持克祿尼修道院（Abbey of Cluny，落成當時為全基督教世界規模最大的修道院教堂）的脩院長（Abbot Hugh of Cluny，1024-1109），職掌的修道院多達數百間。910，阿奎坦的威廉（William of Aquitaine）以「提供聖彼得教宗和其後繼位者所用」的名義設立克祿尼修道院，這表示在朝聖路徑上，多數結構類似脩院長主持的修道院教堂，都是由教會出面負責興建。克祿尼勢力日增，1309年教宗移駕至亞維農（Avignon）之後尤其如此，克祿尼修道院在仿羅馬式建築中的角色，一如聖德尼（St-Denis）教堂在哥德式建築中的角色一般重要。

修道院通常座落在城門外，自成一個小型的郊區，有自己的商店，負擔起提供工作、醫療照顧、教育、客棧、甚至讓逃犯避難的重大社會功能。修道院同時是人才培育中心。熙

圖161　聖高爾修道平面圖，瑞士，艾金哈特（Eginhart）修士所繪，公元820年。

篤會是最大的農業修道會，推動了當時的農業改良，在穀物生產、羊群養殖、乾砌石牆技術、水輪、土地排水方面最有成就。修道院都設有工坊，以便石工、雕刻工、木工、機工摸索他們之後在仿羅馬式建築上開花結果的靈感、實驗、與建築技巧。

目前所知最早的大修道院平面圖繪於公元820年，屬於瑞士本篤會的聖高爾修道院（Abbey of St Gall；圖161），圖上清楚顯示出當時在經濟、農業、工業等方面都扮演要角的龐雜宗教組織，有規模何等宏大與複雜的建築物。從教堂和其他相關的建築可以得知，基督教教會主宰時局的地位。大約從公元1000年起教會權力大

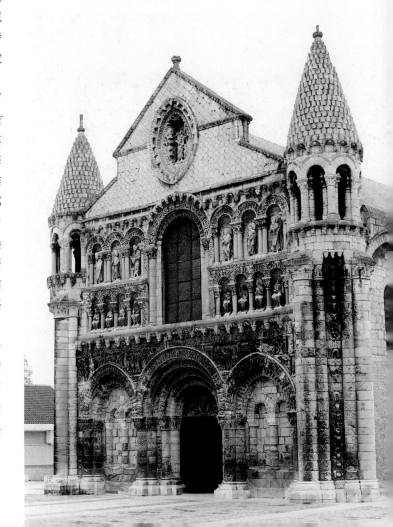

圖162　大聖母院西側，普瓦提耶，法國，公元1130-48年。

增，到了1500年，生活每個層面都受其影響。當時一位修士拉晤爾·格拉伯（Raoul Glaber）寫道：「就在公元1000年後不久，所有信奉基督教的人，被一股一定要比別人做得更光彩絕倫的強烈狂熱蠱惑。彷彿是這個世界要痛快地把過去一概甩掉，到處都在給自己添一大片白色教堂。」就像5月盛開的雛菊，漆上石灰水或是白色石頭蓋成的教堂布滿了基督教世界的綠野，這實在反映了人們的欣喜之情，因為在慶祝耶穌降世或者升天後的第一個千禧年時，世界末日終究未如預言所示就此來臨。

典型的修道院教堂有十字形平面，遵照禮拜儀式的傳統，聖壇在日出的東方，正門在西方，與當時凡事都必須依附象徵意義的風氣相呼應。東端有時候在地窖（crypt）之上設聖壇，如果是供朝聖者瞻仰的教堂，聖壇背後還會有步廊（ambulatory）加上盡頭的禮拜堂（chapel）所組成的圓室（chevet），至於上端以半圓錐狀的頂蓋層層堆高的屋頂，可在建築外觀適當地突顯聖壇所在位置。同樣的結構模式在修道院式的教堂也很明顯，設有地窖或圓室的禮拜堂，為每天執行彌撒儀式的眾多教士提供足夠的空間。有些教堂在南北兩翼殿於中央交會處立一座塔，不過日耳曼式的結構又發展出另一個翼殿，如希爾德海姆（Hildesheim）的聖米迦勒教堂（St Michael's，1001-33），寬闊的西側正面，或稱做西樓（Westwerk），常有醒目的雙塔矗立在上方（圖164）。

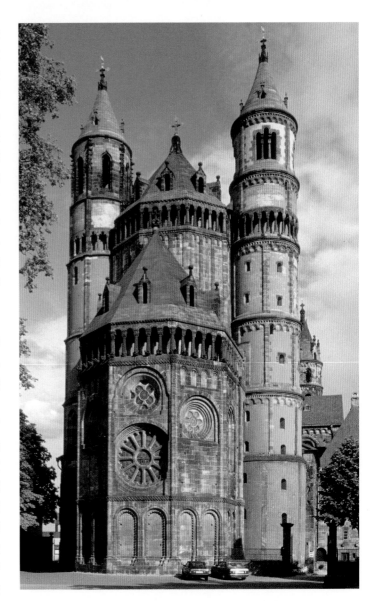

圖164　沃爾姆斯大教堂，德國，約1016年。圖中可見西環形殿的雙塔。

圖163　**基士樂伯斯特**：「沉睡的東方三博士」（Three Magi Sleeping）雕像，奧登大教堂，法國，約1120-40年。

勃根第地區教堂的西側正面，慣以凹陷的巨大入口作為裝飾，並且由山牆面上的耶穌像到正門口上方的整片正面都刻滿人像，這個特點現已視為仿羅馬式建築的典型特徵。此類教堂有普瓦提耶的大聖母院（Notre-Dame la Grande，1130-48；圖162）。奧登大教堂（Autun Cathedral；圖163）山牆面上有「基士樂伯斯特謹製」（'Gislebertus hoc fecit'）這樣的署

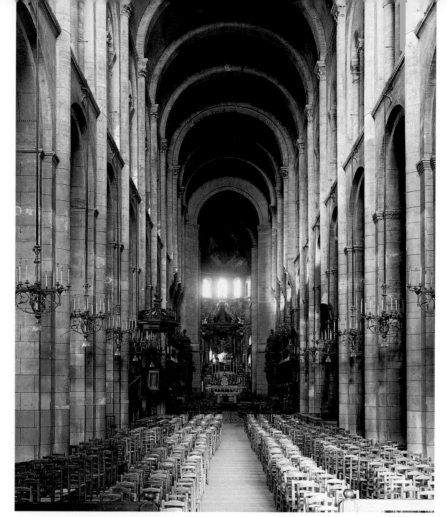

圖165　聖瑟令教堂，法國，
土魯斯，1080-1100年。

名，顯示此處的雕刻出自誰的手筆。雕刻中描繪的景象是耶穌執行最後的審判，祂腳下的壁緣飾帶上擠滿了受罰的人；至於旁邊的圓柱上，刻有天使將沉睡在半圓形織毯下的東方三博士喚醒的一幕。

石頭是最常見的建材，不過，許多義大利的教堂刻意遵照當地習俗，把磚塊覆上大理石飾面，例如佛羅倫斯的山上的聖彌尼亞托教堂。從建築物（無論大教堂或城堡）的大型及連續整面的純粹石造結構，可界定它是不是仿羅馬式建築——教堂用方石，城堡用毛石，上面刻有石匠學藝的職業會所或工坊名稱。這證明石造工程技術在當時頗受重視。不論是原材還是

雕刻過的石造結構，都開有狹長的隙縫作為窗戶孔，仿羅馬式建築因此帶有類似堡壘的風格。這一點剛好與中世紀下半的哥德式建築形成兩極對比，12世紀以降出現的新式建築結構，採用了幾乎全是玻璃的牆面。

仿羅馬式教堂最經典的特色或許在於那半圓的造型，圓頂的拱圈和由此延伸而成的筒形拱頂都有半圓形，借自古羅馬的筒形拱頂成為這段時期的主體結構。筒形拱頂可以是簡單的三度空間結構，甚至可做裝飾用：圓滑柱子的一段、一側有半圓形禮拜堂鼓出的圓室、半圓錐狀頂蓋堆高的屋頂中，都運用得上。

在阿奎坦，半圓形的幾何造形出現

在有圓頂的教堂，圓頂是架在方形開間之上，這可能是受東方影響而產生的異體結合。以建築外觀而言，半圓形可見於一截截壁柱帶（pilaster strip）和虛連拱（blind arcade）交錯成的裝飾上，這種裝飾性結構最早出現在倫巴底，因此也稱為倫巴底飾帶（Lombard band），既有裝飾功能，又是一種扶壁形式。正如禮拜堂從圓室側邊鼓出來的情形，城堡的圓塔看起來也像從角落鼓出來；不過這種半圓形設計有結構上的優點，圓塔不但便於形成交叉射擊的火網，圓滑的角落也使牆垣不易摧毀。

半圓形的基調在筒形拱頂（仿羅馬式建築的結構基礎）所形成的圓弧中發展得最淋漓盡致。土魯斯的聖瑟令教堂（St-Sernin；圖165），建於1080-1100年間，是往聖地牙哥康波的路途中倖存的一座朝聖者教堂，它由隧道狀拱頂構成的中殿，是筒形拱頂絕美的呈現。然而筒形拱頂十分沉重，需要大面的牆和扶壁支撐；由兩個拱頂直角交叉構成的交叉拱頂又更加笨重。接近11世紀末，倫巴底實驗的成果帶動肋筋拱頂（rib vault）的普遍使用。每條石肋事先經過計算，然後像傘骨一般建成輻條狀，用來勾勒和強調交叉拱線（groin），至於拱線之間的空隙則被填實。這類拱頂可能是由東方傳入勃根第，波斯王宮內就已經有它的存在。奧登大教堂（1120-32）

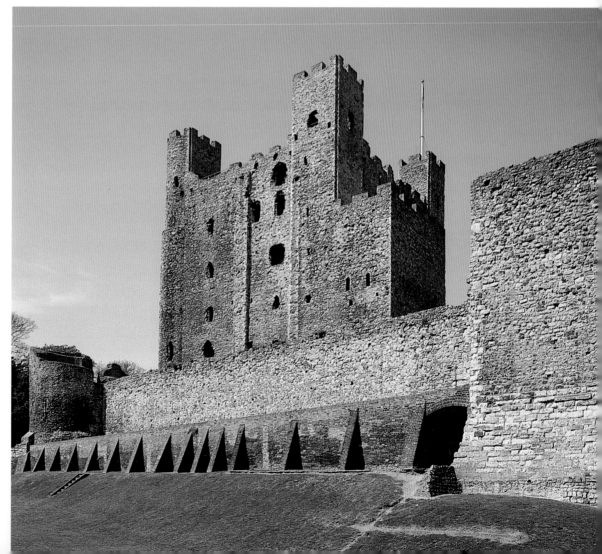

圖166 羅徹斯特城堡，肯特，約1130年。

可能就以本篤會在1066-71年間建於卡西諾山（Monte Cassino）的修道院為樣本，當年興建這座修道院的工人來自阿瑪菲（Amalfi）──和巴格達曾有貿易往來的城市。由於肋筋拱頂建在正方形平面上最好，中殿和側廊被橫隔拱（diaphragm arch）切割成一段段正方形區間。每個區間上方都有交叉拱頂撐起的屋頂。中殿上方的拱圈特別高，方便有兩個開間的側廊設置交叉拱頂。從中殿往下走時，甚至不需要抬頭往屋頂看，就能認出有交叉拱頂的結構，因為側廊的連拱廊改用柱子和厚重石墩柱的設計，以支撐上部結構下壓的重量。

到了這段時期將結束前，交叉拱頂在建築物的組構上就表現得很清楚，完全不像早期羅馬建築，把磚塊砌成的拱圈和拱頂都藏在結構內部，變成混凝土牆的一部分。拱頂上相交的圓弧，或許有如母親的懷抱，深深吸引了當時飽嚐動亂折磨而渴求安全的人心。不管就性靈還是實質的層面，教堂真正讓人覺得平安。

城堡也明顯有相同的結構特徵。作為防禦工事的圓形核堡（keep）上突出著瞭望樓，看來極富侵略性與防衛性，清楚揭示它存在的目的。然而，在封建制度社會底下，城堡不僅具備軍事上的功能，也扮演行政上的角色，成為地方政府所在。

1066至1189年，諾曼人建了近1200座城堡。最初的城堡是土崗加上城廓（motte and bailey），土崗就是一座土堆，通常是人工堆造的，也有天然的山丘，四周環繞一道乾溝或注水的壕溝；土崗上方設置木材結構，從守望亭到木造的住所都有可能，視空間大

小而定。寬廣的城廓圍繞在土崗坡底四周，以木橋和土崗連接，由壁壘和土堤提供防禦。城廓是遊行的空間和儲藏區，其中包括僕役住處、馬廄，若規模夠大，甚至還有軍械庫。諾曼人對城堡的改良，在於把土崗上脆弱的木造屋改為堅實的石造核堡。最早出現的核堡是長方形，地面樓層為儲藏區，上方樓層設有公共廳，廳旁有臥室。1125年之後，核堡改為圓塔，臥室移到主廳上方。隨後出現的城堡有圓形或八角形的核堡，內部空間的規劃複雜許多。有些遺跡，像1130年左右建於肯特（Kent）的羅徹斯特城堡（Rochester Castle；圖166），其核堡中的重要建設──由上往下供水的柱體井（well-shaft），依舊清晰可辨。

義大利城邦的封建家族把住屋建成塔狀，塔基十分紮實，上方幾個樓層都有單套的房間，塔頂有時候還加設警鐘。托斯坎尼地區的小城聖吉米納諾（San Gimignano）隨處可見的尖塔頂，就是昭告世人它設有這種嚇阻裝置（圖167）。波隆納（Bologna）一度有多達40座塔聳立，其中留存下來的兩座：98公尺高的拉加利森達（La Garisenda）和吉力阿希奈利（Gli Asinelli），都朝一個危險的角度傾斜，程度只比著名的比薩斜塔小一點，這應該是地基不夠牢固所致。地基打得不足，乃是當時的建築常見的缺陷，或許這也說明為什麼英國幾座仿羅馬式的大教堂中，僅有諾威治（Norwich）大教堂南北翼交會區上方的塔完整留存下來。雖然如此，這些塔在它們的年代盡職地提供了人們需要的保護；再說，波隆納的塔既然從1119年就已經開始傾斜，至今沒有倒

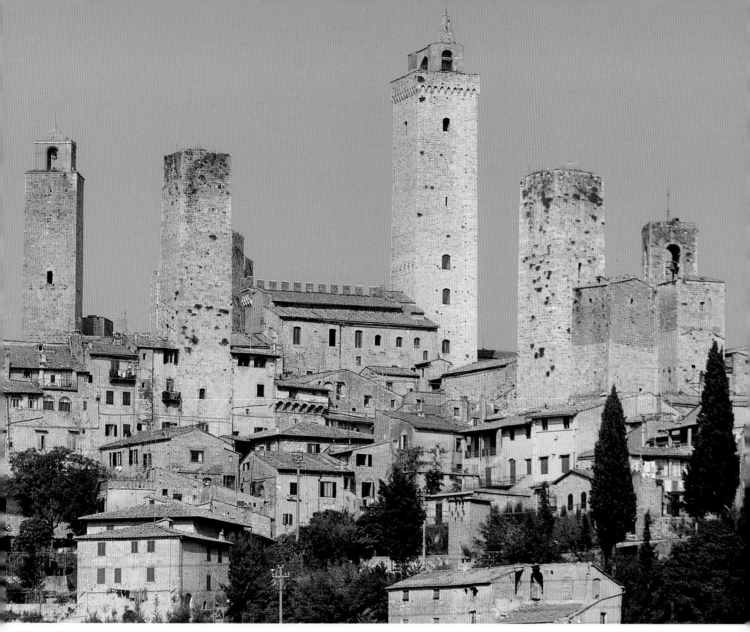

圖167　塔屋，聖吉米納諾，
義大利。

塌，其實也算難得的穩固了。

城堡的興建，意謂著城鎮最後將隨
之發展起來，而且通常像城堡一樣四
周加有護牆。現存的城牆大部分建於
1000至1300年之間。城堡和教堂的塔
高高超出一片優美多變的屋頂景致，
這種現象源於房屋的正面（比較高級
的有連拱廊）沒有對齊，錯落在隨著
地形起伏而忽高忽低的街道上。這似
乎顯得建造者沒有什麼空間規劃的概

念，但話說回來，在彰顯護城聖者恩
典的遊行隊伍中表現巧思，比起大費
周章地規劃城鎮空間，更能讓市民感
到驕傲。不過，城堡一如修道院，成
為漸漸成形的社會的中心，這一點我
們在哥德式建築最璀璨的時期將清楚
見證到。此刻我們必須探討一下，仿
羅馬式建築在歐洲發展的同時，在東
方開花結果的伊斯蘭建築。

公元1096年後的200年間，歐洲的基督教騎士或多或少持續地組成十字軍與回教徒爭戰，就是爲了保有聖地——巴勒斯坦和君士坦丁堡——基督曾在巴勒斯坦居住，君士坦丁大帝則在君士坦丁堡建立第一個基督教帝國。然而，今天到那裡去，令人印象深刻的建築卻是回教徒所留下的。那裡全是外來人口，因爲回教起源於游牧的阿拉伯人，他們住在沙漠的黑色帳棚裡，而且在宗教熱情驅使他們去征服世界之前，對於建築的要求並不多。爲了追溯伊斯蘭建築的故事，耶路撒冷，是最適合作爲開始的地方。

公元688到692年間建造至今，這稱爲「岩石圓頂」（Dome of the Rock；圖169）的黃金色小圓頂（cupola）建築，高聳於耶路撒冷的西側城牆和整個城市淡黃棕色的開闊景觀之上，吸引了無數朝聖者的注意，不論他們是猶太教徒、回教徒或基督徒，也不論他們是從哪裡來到這座山丘。就在旁邊下來幾步，位於同一軸線上的艾爾·阿克薩（El Aksa）清眞寺（圖170），同樣是建造岩石圓頂的哈里發阿爾瓦勒得（Caliph al Walid；哈里發爲舊時回教統治者的稱號）於公元710年所建，並經歷了多次改建，現有銀製的圓頂。這些是現存最古老的伊斯蘭建築中的兩棟，座落在光溜溜的白色台基上，深綠色樹叢圍繞四周，台基的一面是古城（Old City）擁塞的住宅和隧道似的市集，另一面則是橄欖山（Mount of Olives）高起的

台地。這個白色台基實際上是被弄平的摩利亞山（Mount Moriah）頂端，當初亞伯拉罕帶著兒子以撒來此祭神。它同時也以廟山（Temple Mount）著稱，因爲以色列國王所羅門（Soloman）的廟宇就建在山崗的一側。

伊斯蘭建築傾向於隱藏在高牆後面並將重心放在室內的安排上，最典型的特徵既不是它們沒有遮蔽的地點，也不是它們的建築風格，而是在早期發展階段表現出的一種傳統。岩石圓頂如今是清眞寺，但原先卻是座祈禱神殿，對猶太人或回教徒來說都十分神聖。它圍著一個中空的岩石而建，據說公元639年穆罕默德(Muhammad)就是在此升天。從結構上來看是拜占庭式，其八角形的平面是依據聖陵教會的聖陵神龕而來（這座聖墳神龕早已座落在此古城，距離不遠），雙圈的柱列提供了一個外圍的步廊，類似那些奠基於羅馬建築的拜占庭陵墓和神龕，例如羅馬的聖柯絲坦查教堂。步廊上方是個淺斜頂，但從外面看不出來，因爲是藉由將牆往上完全延伸出一個矮護牆（parapet）的手法而達成，同時提供一個連續的表面以利裝飾。這種手法後來在波斯式通道的處理上發展到極致。其裝飾原爲玻璃鑲嵌圖案，但從16世紀開始到現在是藍色和金色陶磚。也用陶磚加以裝飾的鼓形環是由具有古風的柱子構成的連拱廊所支撐，位於其上的是雙層木造圓頂，圓頂外表最初包覆著鍍金的鉛片，現在用的則是電鍍的鋁片。從古

圖168　阿爾瑪維亞清眞寺的螺旋形宣禮塔，薩邁拉，伊朗，約公元848年開始建造。

圖169　岩石圓頂，耶路撒冷，公元688-92年。

老的遺跡收集來的柱子並不太合適，它們被楔放在像是臨時代用的塊狀基礎和柱頭之間。這只能解釋成是伊斯蘭式的突發奇想或是一種循環使用的正面態度了，因為位於西班牙哥多華（Cordoba）的大清眞寺（Great Mosque，約公元785年；圖172），也有許多古典柱子以同樣方式被鋸開再塞進定位。尖拱是伊斯蘭建築中重複使用的主題，它的早期例子是在屏幕牆上發現。

艾爾·阿克薩清眞寺儘管經過多次重建，仍然看得出基督教的風格；不過它的氣氛卻是清眞寺特有的。這是繼麥加和麥地那（Medina）之後，回教最神聖的寺院，比下列兩座建築更易親近，因為麥地那的先知清眞寺（Prophet's Mosque）及麥加的主要回教神龕——卡巴神龕（Ka'aba，一座奇怪的立方體建築，保存著回教創教之前即已崇拜的黑色聖石；圖171）禁止非回教徒進入。艾爾·阿克薩清眞寺由一個覆地毯的長形祈禱大廳和連拱廊所構成，並有典型的木造斜撐樑於柱頭的高度橫切過拱廊一個個拱圈的底部。它同時有拱廊與之交叉，以便祈禱者可以跪在地板上，面向

「麥加朝向」（qibla）的牆。

大馬士革（Damascus）的大清眞寺（圖173）是最完整、最早期的清眞寺，保存了其他一些清眞寺發展階段的的典型特徵。公元706年，哈里發阿爾瓦勒得接收了一處原屬希臘化文化的聖區院落，內有一座神廟及後來增加的一座基督教教堂，最後這聖區改爲信眾的清眞寺。這位哈里發把現有的幾座方塔改成最早的一座宣禮塔（minaret）。此外，寺院窗格上鏤空的石頭圖案，展現了後來成爲伊斯蘭建築標準的幾何形細部，因爲8世紀後回教即禁止使用肖像形裝飾（當時猶太人也已經被禁止雕刻偶像）。

不管從任何標準來看，這三座清眞寺都是令人印象深刻的。然而在查理曼於羅馬加冕爲帝的前一個半世紀裡，當西方的早期基督教大會堂式建築仍未受到挑戰時，在東方究竟是什麼賦予人們靈感而建造了這樣的建築物呢？那是先知穆罕默德給的靈感，他大約公元570年生於麥加，當時麥加是駱駝商隊必經城市。他以押韻散文寫下的啟示，依據長短改編成《可蘭經》（Qur'an），這是回教徒發自內心學習並每天吟誦的經典。可蘭經和晚期增加的另外兩部聖書——《聖訓》

圖170　艾爾·阿克薩清真寺，耶路撒冷，公元710年。

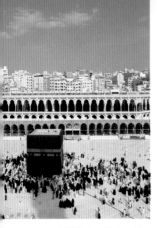

圖171 卡巴神龕，麥加，約公元608年。

（Hadith），記載穆罕默德的言論；《律法》（Law），由前兩部經典抽離出來的——構成了那些散布四處的貝都因（Bedouin）部落，在阿拉伯沙漠延著地中海遠至法國的聖戰浪潮中團結一致的基礎。

直到公元732年，法蘭克人查爾斯·馬特爾才在靠近普瓦提耶的模西勒巴特勒（Moussais-le-Bataille）阻止了阿拉伯部落入侵歐洲。回教徒的成就表現之一，是他們開始在突尼西亞的開爾萬（Kairouan）建造大清真寺（圖174、175），距離麥加約3200公里，時間約在公元670年，也就是穆罕默德死後不到40年。這座建築物在公元836年重建，但是其宣禮塔的基座是現存最古老的回教構造物。

回教徒的生活是如此簡單、實際和完整，經過了這麼多個世紀仍然沒有失去吸引力。回教基本教義僅僅一項：世界只有一個神——阿拉，穆罕默德則是傳遞祂訊息的人；另有一個基本要求：順從阿拉至高無上的意願。「伊斯蘭」（Islam）意為「臣服」，而「回教徒」（muslim）則是指「一個服從的人」。這個實際的要求表現在日常生活方式中，包含每日要做五次祈禱；齋戒；付稅金以資助窮人；一生中至少有一次前往麥加的朝聖之旅。

伊斯蘭建築物把日常生活模式神聖化，領導階層的重要性得到貝都因信徒欣然接受，他們從經驗中得知需要一個領導人，保護他們免受牧羊人謀殺鄰居並奪取其畜群以倍增財富的威脅。這類在阿拉真主之下的領導者是哈里發，擔任了等同於穆罕默德的職務。清真寺中有三個主事者：宣禮人（muezzin），召喚信徒祈禱；喀哈提伯（khatib），從一個稱為「明巴」

圖172 大清真寺內部，哥多華，西班牙，約公元785年。

圖173　大清真寺，大馬士革，公元706-15年。

（minbar）的講道壇傳道並帶領整個祈禱儀式，明巴常常是清真寺中唯一的擺設；教長（imam）為有給職，代表哈里發。他們並非神職人員：清真寺裡沒有獻祭的儀式，因此也沒有「聖殿」（sanctuary）。所有參拜者都有均等的權利來祈禱。

伊斯蘭建築不可免地發展出地區性差異，它們混合了敘利亞、波斯和撒馬爾罕（Samarkand）的韻味，也混合了麥加和麥地那的風格。但其中沒有任何一地的建築可單獨說明伊斯蘭建築的特色。關鍵在於：回教是一個強而有力的社會，完全沒有「偉大」建築物的傳統。正因如此，伊斯蘭建築的發展如同其宗教儀式，是直接從信徒的日常生活而來；它是一種綠洲建築。這個特點不只清真寺（特別是 7 到11世紀發展起來的星期五信眾清真寺）和伊斯蘭學苑（madresa，始於10世紀之前的神學院）有，還表現在宮殿、華宅和位於貿易或朝聖路線上的托缽僧旅社。這些建築物全都由一個防禦敵人、小偷和遮陽的高牆複合體所構成，有遮陰的連拱廊和廳堂環繞在四周，內有水源，可能是噴泉、水池或水井，或是今天某些例子中的大

貯水池，通常位於庭院中央。

在這些乾枯的土地上，居民對於水的高度關心很快以祈禱前的淨身儀式表現在回教徒日常生活中。在游牧民族的帳篷底下，「內」「外」之間沒有刻意區別，這一點從清真寺和宮殿建築與庭園間可能有的相互映照中看得出——室內的地毯或戶外水流和花圃的對稱安排，彼此重複著。中東的地毯上也有這種設計，地毯上「生命之河」流經花架、花圃和水池之間（圖176）。類似的安排也出現在喀什米爾德爾湖（Lake Dal）夏利瑪庭園（Shalimar Gardens，1605-27；圖177）的軸線和對稱中：三個不同的水平面以優雅的水渠和水池聯繫，水邊的黑色大理石涼亭為視覺焦點，涼亭周圍有噴泉。

早期的宮殿周圍樹立著高牆，從外面看上去像堡壘，從內部結構來看，則像一連串設置在公園或花園中的簡單亭閣。室內陳設也許富麗奢華，有

圖174　大清真寺室內的斜撐樑，開爾萬，突尼西亞，約公元670年。

148

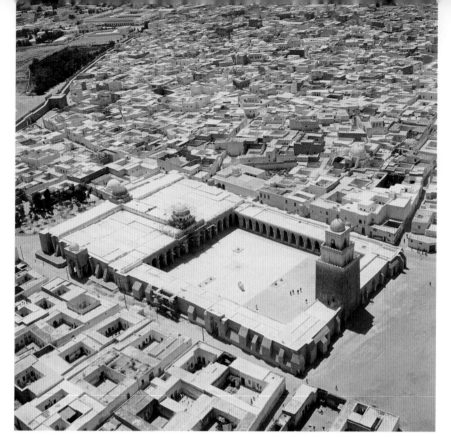

圖175　大清真寺，開爾萬。

絲質掛簾和金銀工藝品，但是就建築而言，只不過比貝都因人的帳篷精緻一點罷了。14世紀西班牙格拉納達（Granada）的阿罕布拉宮（Palace of Alhambra）彷彿夢幻洞穴，使人驚奇又迷惑，精細的回紋浮雕和鐘乳石使我們忘了它的平面相當簡單，只是以精巧的院落串聯起來的一系列亭閣單元（圖178、179）。即使在更複雜的建築物中（像中國和日本的例子），房間和區域也很少專門爲了吃飯睡覺等特定的機能來設計，比較可能依季節來區分——如冬天的區域、夏天的區域。

主要建築物位於城市，在城市的中心區，清眞寺和宮殿都隔離在牆後，這是爲了自我防衛，也意味著遠離塵世種種。相同的道理，清眞寺內的祈禱大廳也配置在遠離入口的地方。

到目前爲止，沒有一個地方像底格里斯河畔的巴格達（Baghdad），是以那樣的防禦原理規劃的。這個神秘城市距離巴比倫和泰西封幾個昔日帝國的宏偉首府遺址不遠。

哈里發曼舍（Caliph Mansur）在 8 世紀是這樣規劃這個城市的：他的宮殿和行政部門位於一個大型開放空間中央，周圍環繞著三圈同心圓的圍牆，外緣周長6.5公里。城市本身位於最內圈和中間圍牆之間，由兩條交叉的道路分成四部分，外圍四正向的大門各以它們通往的省市命名，而且入口是彎曲的，這是仿自十字軍的一種手法。軍隊營房從大門沿著道路排列，介於中間和外圈圍牆之間的圈形地帶保持空曠，以便哈里發能夠動員軍隊防禦外來的侵略，也防止內部的叛亂。

伊斯法罕（Isfahan）是與英國伊麗莎白一世同代的沙赫阿拔斯（Shah

圖176　波斯花園地毯，約1700年，藏於倫敦維多利亞及亞伯特博物館。

149

圖177 夏利瑪庭園，德爾湖，喀什米爾，印度，1605-27年。

雀、翠鳥和翡翠色的彩陶圖案點綴在白底上，如同夜晚南方天空的禮讚。

國王寺院（圖180、182）是一座皇家的清真寺，所有的清真寺都有其某些必要的特徵，環繞在中庭三面的若非樑和木柱支撐的平屋頂，就是座落在連拱廊上的和緩斜屋頂。這些連拱廊既是駱駝的廄棚也是人們遮蔭和睡覺的地方，因為清真寺許多功能並不是只有宗教性質。由於社區行政和社區律法是回教傳統的一部分，相關執事者永久隸屬清真寺，而且律法的問

Abbas，沙赫是國王之意）的王城，此城展現了類似的防禦規劃，終極於一個大型開放空間，即「操場」（maidan），它曾是皇家馬球場，旁邊有兩座清真寺、宮殿和皇家客棧。從操場到國王寺院（Masjid-i-Shah）的入口，要穿過一個大的穹窿門廳（iwan），即拱形的通道，此通道由半圓頂支持，圓頂沒入不尋常、平坦的正立面，正面並有兩座33.5公尺高的宣禮塔。這個穹窿門廳通往一個內院，那裡有一個相對應的穹窿門廳通往清真寺，而且它必然設置成45度角，好讓清真寺有正確的朝向。越過內院，清真寺的大圓頂就聳立在眼前，圓頂安置在一個有開洞窗的鼓形環之上，形狀如巧妙的球莖，有孔

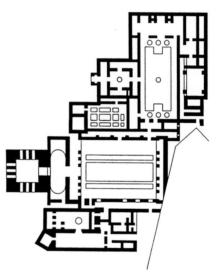

圖179 阿罕布拉宮平面圖

題是在那裡裁決，貴重物品也儲存在那裡。他們非常關心通風問題，因此產生了這個敞開的連拱廊，甚至當連拱廊被包圍在沿著內部或中庭的「麥加朝向」設置的祈禱廳裡，這些拱廊仍然保持一貫的高聳，以增加涼爽的感覺。

從最直接的實用性發展出的經典清真寺形式，充分表現在847年建於伊拉克薩邁拉（Samarra）的大清真寺平面上。這座前所未有的大型清真寺由燒製磚構築，以圓塔作為加強的扶

圖178 阿罕布拉宮獅子廳，格拉納達，西班牙，1370-80年。

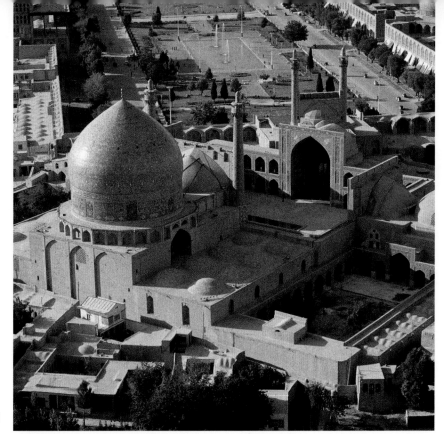

圖180　國王寺院，伊斯法罕，伊朗，1612-3年。

圖181　伊本吐倫清真寺平面圖，開羅，公元876-9年。

壁，外面有一道圍牆（稱作 ziyada），面積超過10公頃。開羅的伊本吐倫清真寺（Ibn Tulun Mosque，876-9；圖181）也有類似的平面。任何清真寺的中庭必定有水的供給，通常是一座位於中央的噴水池，供飲用以及淨身（祈禱前的必要儀式）。中庭入口的牆被巨大的穹窿門廳穿過，可能兩側各有宣禮塔或是只有一個中央宣禮塔，依各地區的模式而定。具有遮陽功能的連拱廊（有時候是兩個）深入而典型地環繞在內部入口牆和中庭兩個鄰接的牆周圍。在伊本吐倫清真寺，連拱廊的屋頂以棗椰樹構成，這是一種古美索不達米亞常用的技法。但是沿著中庭對面的牆（麥加朝向牆），是一個神聖的祈禱區，那裡可能有四、五或甚至六排的連拱廊。當回教傳到較冷的地區時，這些安置麥加朝向牆面的連拱廊上方覆蓋著屋頂，形成圍

閉的清真寺。

　　一些庭院、一座宣禮塔、一座噴水池或淨身池、一些拱廊和麥加朝向牆，連同麥加朝向壁龕（mihrab，麥加朝向牆面中央凹入的壁龕）共同構成清真寺的特徵。麥加朝向壁龕的功能是指出麥加的方向，讓信徒知道祈禱時該面對那裡，但最初是以一支矛插在沙中來指示的。這種壁龕很早就成為一項特色，而且不惜花費裝飾得十分美麗。公元707年，替麥地那的穆罕默德清真寺（Prophet's House Mosque）進行更新工程的埃及勞工當中，有一些科普特（Copt）基督徒或許習慣在邊牆處建造環形殿，就決定在這個清真寺也加上一個。至少，那是一個一般舉得出的理由，說明了為什麼這個麥加朝向壁龕有一個大型的外形。從這裡，教長可以在祈禱者看得到他的情形下帶領祈禱，他自己也

圖182　國王寺院，貼壁磚的
內部，伊斯法罕，伊朗，
1612-38年。

可以環視跪在任何地方的信眾。在敘
利亞，一些具有東西向長軸線的基督
教教堂被改成早期的清眞寺，對那裡
而言麥加在南方，於是產生一道長邊
牆的麥加朝向類型。這個類型導致回
教傳遍世界時，出現了許多朝南定位
的麥加朝向，例如突尼西亞開爾萬的
大清眞寺；這是完全錯誤的，但那一
地區卻有許多這種不正確的例子。麥
加朝向壁龕位於南方，意味著必須從
北面長牆的中間進入清眞寺，而且強
調麥加朝向壁龕也變成必要。一般的
做法是在麥加朝向壁龕對面的祈禱區
中採用另一組連拱廊，與麥加朝向成

直角，所以在東西向的建築物中，這
些連拱廊是從清眞寺寬邊的一側跨到
另一側，位於中間的連拱廊可能比其
他的要高一些，也可能短一點，因爲
有一個圓頂在麥加朝向壁龕對面的祈
禱區中央上方，作爲進一步的強調——
——室外空間和室內一樣，因爲在外面
可以看到升高的屋頂。這類圓頂出現
在公元836年建於開爾萬的阿格拉比
清眞寺中（Aghlabid Mosque），以及
土耳其塞爾柱（Seljuk）王朝一些多
圓頂的清眞寺中。清眞寺裡擺設相當
少，有一些地毯一個設在麥加朝向壁
龕右邊的明巴講道壇，有時候有一個

圖183　**錫南**：蘇萊馬尼亞清真寺，伊斯坦堡，1551-8年。

爲特殊的祈禱者（如哈里發或女人）設置的圍欄，通常這些就是全部了。

　　據說到了祈禱時間，穆罕默德在他麥地那的庭園中，會要一個門徒爬上牆呼喚其他人。就像麥加朝向壁龕可能是側面環形殿的改寫版，大馬士革的基督教堂尖塔可能也帶來了另一個伊斯蘭建築的組成元素：宣禮塔。第一座爲特定目的而建的宣禮塔，據載建於公元670年，位在開爾萬的大清眞寺，這座清眞寺有16座側廊和一個開放式庭園，還發現了最早使用的奢華的琉璃磚，後來成爲伊斯蘭建築的標誌。美索不達米亞和北非的清眞寺通常只有單獨一座宣禮塔，設在中庭的入口；雙宣禮塔是塞爾柱時期和後塞爾柱波斯（post-Seljuk Persia）的典型，土耳其一般也是單獨的宣禮塔，偏離中心而位於中庭和祈禱廳之間。某些哈里發爲了表現他們的偉大思想，卻建造四座甚至六座圍繞祈禱廳

的宣禮塔。位於麥加的卡巴神龕更不尋常，因爲它有七座宣禮塔。

　　宣禮塔可能是圓柱形或尖端漸細的，除了某些覆以竹籃編織形、幾何形和書法般的圖案之外，看起來通常像工廠的煙囱。有些宣禮塔用回紋浮雕裝飾；有些成階梯狀像燈塔；或許以開羅特有的方法，用一個敞開的亭子在頂端做結束；有些獨立座落著，因而表現出其起源的特質。底格里斯河邊一度是都城的薩邁拉，有座 9 世紀的阿爾瑪維亞清眞寺（al-Malwiya Mosque），其北端的宣禮塔有一層層向上盤旋的坡道，使人聯想到距離不遠的早期亞述的梯形廟塔，這斜坡非常廣闊，哈里發甚至可以騎馬直上離地45.5公尺的亭子（圖168）。四個矗立在方形複合體四角的纖細針狀物，是土耳其和伊斯坦堡的鄂圖曼（Ottoman）建築物的標誌，特別是土耳其最優秀的（也是唯一出名的）早

土耳其地區，因為土耳其人是虔誠的傳道者。伊斯蘭學苑附屬於清真寺或宮殿，是一座延伸的複合建築的一部分，形式上通常是環繞中庭的一系列小房間。世界上第一所大學很有可能是附屬於公元971年建於開羅的艾爾阿夏爾清真寺（El-Ashair Mosque）。瑪木留克王朝（Bahri Mamelukes）統治下的埃及也在13、14世紀留下一些佳作。這類建築通常是以用過的磚來建造，但安納托利亞的例子展現出土耳其學自敘利亞的上乘的方石石工傳統技術。有時候創立者的墳墓也設在裡面，例如開羅的蘇丹海珊（Sultan Hassan，1356-62）伊斯蘭學苑。

要進到伊斯蘭學苑的中庭，需要穿過四個穹窿門廳，這些龐大門道的一系列退縮、尖頭的拱圈上有許多雕刻，有時以半圓頂做成拱頂。12世紀時，為了強調這主要的入口通道而加以擴大，並且在它的周圍以一個垂直的方形板圍住（也就是裝飾性大門〔pishtaq〕），成為鑲嵌流行的藍、綠、金色馬賽克磚片的極佳底面，這種做法源自波斯和美索不達米亞。裝

圖184 星期五清真寺（Jami Mosque），雅茲德，伊朗，1324-64年。

期建築師錫南（Koca Sinan，1489-1578或1588）設計的建築物，例如位在伊斯坦堡的蘇萊馬尼亞清真寺（Suleymaniye Mosque，1551-8；圖183）。其中一些建築物的宣禮塔，高聳在清真寺或伊斯蘭學苑的穹窿門廳正立面兩側，樣子像號角。

伊斯蘭學苑是最後一個該看的中庭形式的建築，它是10世紀發展起來的神學院，尤其在安納托利亞的塞爾柱

圖185 伊圖米敘蘇丹之墓（Tomb of the Sultan Iltumish）：呈裝飾性的磚細工，庫瓦特·厄爾·伊斯蘭（Quwwat-ul-Islam）清真寺，德里，印度，1230年。

飾性大門的最佳範例可能是伊朗雅茲德（Yazd）的捷米清眞寺（Jami Mosque，1324-64；圖184）。雅茲德是沙漠中的城市，但擁有自己的水源，這使得構築一個城市，甚至種植土耳其征服者帖木兒的絲綢貿易所需的桑樹，都成爲可能。

伊斯蘭建築之迷人，在於那極度簡明的配置和結構竟產生豐富的形體和裝飾，留下許多未來結構發展的種子。例如，清眞寺的連拱廊當初只是用來支撐輕巧的涼棚式屋頂，這一點使其創造者自由發明出多樣的拱圈形式：尖的、階梯狀的、圓形、馬蹄形、三葉形、荷葉邊形、蔥形、或像顚倒的船龍骨形，或像西班牙哥多華那種多彩楔形拱石的拱圈是雙邊層級形的（double-tiered）。有鑑於圓形拱圈是單中心點（因爲在半圓形上，從中心點到頂的高或到側面的寬都是一樣的半徑），上述這些較複雜的拱圈可能有兩個甚或三個中心。

象徵性的雕像塑像被禁止，或許促進了形體的研究，導致一種豐富多樣的表現，包括源於十字軍的堅固城垛、從書法衍生的複雜精美的交錯式阿拉伯圖紋等等。這種神奇部分源自於形體和圖案可在不同用途或媒介之間互換的自由度：否則，還有其他地方是把墨水筆法或草寫筆跡轉化成磚石圖紋的嗎（圖185）？後來回教擴展到較冷的區域，如安納托利亞高原，在那裡塞爾柱人必須放棄開放庭院的清眞寺，改用圍閉式建築物，但是連拱廊藉亭閣形式之助而繼續沿用，它們不需要支撐上方樓層的重量。

回教國家在結構的發展上毫不落後，如波斯人最初就在拜占庭建築的

內角拱研究上遙遙領先，它支撐著一個磚造圓頂，並且是三角穹窿（弧三角）的先驅。內角拱本來用在角落，但11世紀以後用途擴大了，覆蓋在整個壁龕、嵌壁式入口或大廳式亭子上面，不再只是圓頂或拱頂的支撐。無數極小的內角拱常在伊斯蘭建築中表現出裝飾性趣味；它們被層疊拼接，像鳳梨的鱗狀表皮或冷杉毬果，直到

圖186　藍清眞寺：遞升排列的圓頂，伊斯坦堡，1606-16年。

圖187　泰姬瑪哈陵，阿格拉，
印度，1630-53年。

一個帶著小巧鐘乳石的神奇洞穴（稱
爲木克納斯，muqurnas）創生。在格
拉納達的阿罕布拉宮的獅子廳和審判
廳，我們看到條板、灰泥和灰泥細工
所構成的「木克納斯」如何轉化成精
雕細鏤，彷彿窗框上的霜花。在西西
里島、契法魯、或巴勒摩的皇家宮殿
（Royal Palace），我們可以看到這些
伊斯蘭圖樣持續了整個中世紀。

　　構造物和流暢的裝飾一起出現在屋
頂的輪廓中。墳墓對伊斯蘭建築貢獻
良多，它使得小尺度的圓頂形體成爲
可能，也常常顯露出地方性根源。圓

頂安置在重要的地方，像入口上面或
麥加朝向壁龕之前的一些開間上面。
有時候在波斯和美索不達米亞，清眞
寺、伊斯蘭學苑或宮殿的每個開間都
有自己的圓頂。鄂圖曼人在土耳其艾
德爾納（Edirne）的錫勒麥耶清眞寺
（Selimiye Mosque，1569-74）和伊斯
坦堡的藍清眞寺（Blue Mosque，
1606-16；圖186）中，使勁地要讓中
心圓頂之外的所有次要圓頂能一覽無
遺。蒙古征服者在1526年帶著回教來
到印度，他們也用波斯文化背景的圓
頂，但是看起來和波斯或鄂圖曼的圓

圖188　古爾艾米爾陵墓，撒馬爾罕，1404年。

頂稍有不同。在印度，墳墓複合體的圓頂有種沉靜、脫離現實的美，儘管它們在輪廓上更像球基。最好的例子是位於阿格拉的泰姬瑪哈陵（Taj Mahal，1630-53），沙賈汗（Shah Jehan）為了紀念愛妃而建造這座美麗的大理石宮殿。整個建築設置在傍河的花園正中，位於四座崗哨似的宣禮塔之間，整體組合流露出一種寂靜、令人屏息的完美，中心的亭閣是由四座八角形的塔支撐著（圖187）。正立面有一個巨大敞開的穹窿門廳升高兩層樓到鼓形環和漂浮其上的圓頂處，這是依據位於德里較早期的胡瑪嚴之墓（Tomb of Humayan，1565-6）而設計的。

然而，伊朗有時候會建造一種帶有圓錐形帽蓋、古怪的高墓塔，很像上等的農場穀倉，例如1006-7年建於岡巴艾闊布斯（Gunbad-i-Qabus）的墓塔。撒馬爾罕（今烏茲別克境內）是位於絲路上的城市，也曾經是回教阿拔斯王朝（Abbasid caliphate）的首府（750-1258）。帖木兒在這些留下一件異國情調的遺產：包括了一座墓城和

美麗動人的古爾艾米爾（Gur-i-mir）陵墓（1404）。它的藍綠色圓頂狀似無花果，帶著特殊的圓模雕刻裝飾（gadrooned）稜線，矗立於群飛的鴿子之間，往上直指淡紫色的傍晚天空（圖188）。這座專制君主的陵墓帶給觀看者平靜感覺，是由於底部結構、鼓形環和圓頂的比例關係乃依據嚴謹的美學標準所定，那是完美的 3：2：2 的關係。

毫無疑問，許多伊斯蘭建築是強烈的陽光效果所激發的靈感，陽光照射在形體、雕刻的和灰泥鑄造的浮雕上，強調出凹陷、中空、陰影、刀鋒般的邊緣和凸出的地方，而使得它們展現出更加絕妙驚人的華麗。

　　在建築的故事裡，有時會出現某個人、地、物，可視爲建築發展的里程碑，標示這樣一種風格就是從這裡開始的。從中世紀前半期過渡到後半期，也就是從仿羅馬式風格漸漸轉爲哥德式風格（Gothic）時，出現了這麼一個里程碑。其人是本篤會修道院長蘇傑（Suger），其地是巴黎近郊的聖德尼修道院教堂（Abbey Church of St-Denis），時間是1144年，而這個里程碑就是新的詩歌壇落成（圖190、191），當時的木造屋頂常因室外的雷電和室內的燭火引發大火燒毀，詩歌壇就是在火災之後重建的。

　　蘇傑院長所屬的修道會長期以來一直從克祿尼控制仿羅馬式教堂的興建。蘇傑在政教兩界都舉足輕重，是國王和教宗的顧問，也是知名的神學家和高級行政官員。在重建聖德尼修道院教堂之前，他仔細整理了修道院的土地，確保在施工期間有穩定的收入，還把他對重建聖德尼教堂的想法和目標記下來。

　　蘇傑寫了一本《聖德尼教堂落成》的小冊子和一本《行政管理報告》，都是描述哥德式建築起源的珍貴文字。他的論點是：「愚鈍的心靈透過物質來瞭解眞理」；憑他的聰明才智，他知道如何利用肋筋拱頂在各種層次吸引愚鈍的心靈；他能建出高聳的拱，將人類的精神提升到天堂；還能把牆壁改成彩繪玻璃，用圖畫故事讓信徒瞭解信仰的教義和淵源。走在夏特大教堂（Chartres Cathedral）的三

葉拱廊上，沐浴在從先知的長袍閃耀出來的鮮紅和海綠色的火光中，就會知道蘇傑的追隨者如何實現他的願景。教堂就是人類在塵世裡的天堂。

　　教堂的祝聖禮拜式在這個時期系統化（哥德式精神充滿了制度），讚美詩作者在一間教堂的祝聖禮拜式中說：「這是上帝之家和天堂之門。」

　　蘇傑掌握了時代的精神，當時的人不再像中世紀早期那樣執迷於生命的灰暗面、原罪、罪惡和死亡，他們追求的是成功鎮壓清潔派（Albigenses）異教徒，並在十字軍東征中取得傳奇性勝利，從而意氣風發的教會。現在他們認爲上帝的世界充滿了美和平安，一般人可以歡欣享受。自然景物大量出現在詩歌壇、大門、頂蓋和集會堂中，隨處可見藤蔓、樹葉、動物和花鳥。一個新的托缽修道會的創始人聖方濟到處鼓勵兄弟姊妹——男人、女人、動物和禽鳥——讚美上帝，主宰天地萬物的永恆的主。

　　法國人稱這種轉化成石材的新美感爲「頂尖的風格」（le style ogival），也知道這種造型源自於東方。但是這種新風格以「哥德式」或「野蠻式」的蔑稱流傳下來，這個稱號是16世紀的藝術史學家瓦薩里（Giorgio Vasari）所起。參加聖德尼修道院教堂落成禮拜的教友都是高官顯貴，包括法王路易七世及皇后，從法國各地和遠道從坎特伯里來的17位大主教和主教，他們可不覺得這種風格有什麼野蠻的。高聳的薄肋拱頂和牆壁，閃耀著上帝

圖189　荊冠禮拜堂（聖禮拜堂），巴黎，1242-8年。

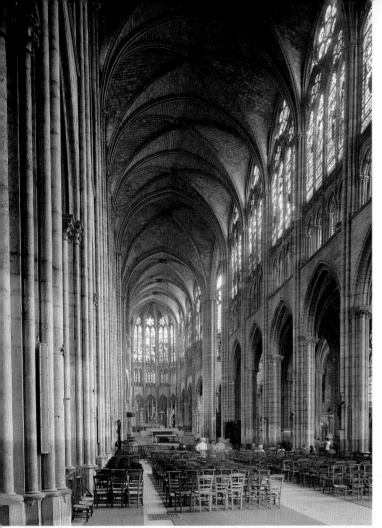

圖190　聖德尼修道院教堂，
詩歌壇，巴黎，1144年。

圖191　聖德尼修道院教堂平面圖

還有玻璃彩繪來教育無知的信徒。這樣創造出來的建築綜合體有統一的結構和細節裝飾，同時又能啓發對眞理的靈視。

但我們所認定的哥德式建築特色沒有一樣是新的，無論尖拱、尖窗、交叉拱頂、飛扶壁或正面的雙塔，都是舊有的建築構件。那麼，在聖德尼修道院教堂之後興建的大教堂結合這些構件的方式，有哪些是哥德式的基本特質？哥德式建築首先運用尖拱帶來的自由發揮空間。在仿羅馬式的半圓拱當中，距離中心點的高度和寬度（即同一個圓的半徑）是相等的。尖拱則因爲有幾種不同的曲率，即使寬度不同，仍能維持原本的高度，因此拱廊可以有幾根柱子靠得近，而拱頂仍然等高。此外，高和寬都不一樣的柱子與高和寬都不同的拱頂成直角相接，這樣低矮的側廊就能連接較高的翼殿，翼殿再連接更高更寬的中殿。建築師還看出了尖拱賦予的另一個可能性。他們瞭解只要有一路從教堂東端延伸到西向立面的主要結構構件，就能把主要的重力從屋頂傳到側廊，再經由飛扶壁傳到地面。於是，外牆可以不必再做支撐結構體，而可以當作窗格，盡量鑲上玻璃。這樣一來大教堂就成了一盞玻璃燈籠。

尖拱及相關的結構可以和十字形平面搭配使用。在法國的大教堂，圓室

永恆的光芒，顯然使他們大爲欣賞。返鄉之後，不管是毀於大火或因年久失修而倒塌，他們似乎立即抓住機會興建哥德式建築。聖德尼修道院教堂落成後的25年內，每位參加落成儀式的主教教區裡都蓋了一座高聳參天的哥德式大教堂。

這種新建築風格在實際上有下列優點：在禮拜儀式方面，保留了基本的十字形平面，有東端的祭壇、往中殿行進的空間、和舉行私人禮拜的側禮拜堂（side chapel）。在結構方面，它不再需要厚重的石材，卻可以建造更高更多樣化的拱頂。這樣一來，牆壁所空出來的空間就可以用雕塑、繪畫

中可嵌進一間間側禮拜堂，圍繞著詩歌壇後面的教堂東端。平面仍舊是開放式設計；中殿和翼殿可以視需要增加，而位於祭壇後面，吟詠每日祈禱儀式的修士合唱席，還有修士舉行私人每日禮拜的圓室或側禮拜堂，都可以擴建。

　　哥德式整體設計的基礎已經和仿羅馬式建築大不相同，原因在此：建築師不用繼續在一系列立方形的空間單元頂上組合建築結構。現在建築物內函的空間可加寬或變窄，最重要的是可以往上增建。拱頂不再把沈重的重量壓在邊牆巨大的樺肩上，而像傘骨一樣把重量經由橫向或斜向跨過每個開間的拱圈傳下去。不久前，人們還以為肋筋承載了所有的重量，然後透過扶壁轉到地面上。不過二次世界大戰時，建築物在肋筋毀了以後，填充部分（就像鴨掌的蹼）仍然屹立不搖，顯示支持整個建築結構的是一種精確的均衡，並把負重量和推力分配到整座建築物上。漢尼考特（Villard de Honnecourt）33頁的羊皮紙草圖本（可能是作為他石瓦鋪的資料簿）製作於13世紀，是中世紀建築方法的豐富資料來源。裡面畫了壯觀的理姆斯大教堂（Rheims Cathedral，1211-1481；圖192）剖面圖，從 5 世紀開始，法國歷代國王都在這裡加冕。從剖面圖不難看出重量配置的問題有多麼複雜，經常一面施工一面修改。有些在建築地點留下的工作綱領也對當時的建築方法提供了進一步的線索。我們在約克（York）和韋爾斯（Wells）兩地發現了可以重複使用的石膏描圖板，石匠師傅在上面畫出建築物的平面圖和圖解讓學徒看著做。西敏寺（Westminster Abbey）進行修繕時也在肋筋和拱頂的交叉點上發現了等高的浮雕石（boss stone），標示肋筋線條相交的位置。

　　令人驚訝的是我們認為純屬裝飾的東西經常在進一步的研究之後，發現竟然是建築物重量的精確平衡中不可或缺的一環。舉例來說，外扶壁頂端的小尖塔就不只是釘狀的裝飾，而有抵抗中殿牆壁推力的功能。

圖192　理姆斯大教堂，1211-1481年。

圖193　夏特大教堂，飛扶壁，
1194-1221年。

哥德式的雙重屋頂——外面是木頭，下面是石造拱頂——也不是一時興起的點子而已。在18世紀富蘭克林（Benjamin Franklin）發明避雷針之前，高聳的建築物常遭雷電擊毀。當外層屋頂被雷電擊中起火，內層石拱頂仍能保護教堂。不過雨天時，兩者的角色就互換過來，木製屋頂保護了下層較淺的拱頂。屋頂也提供了空間，容納把拱頂的石材拉到定位的升降裝置。所以英國、德國和奧地利的晚期哥德式教堂在拱頂越做越複雜時，屋頂也變得越來越陡峭，如維也納的聖史提芬大教堂（St Stephen's Cathedral）。有一些中世紀大教堂到現在都還是把升降裝置放在兩層屋頂之間。

哥德式的建築師漸漸掌握可以減少多少牆壁、拱或扶壁，而不會破壞結構的功能。夏特大教堂（圖193）在12世紀原本有美觀樸素的階梯式扶壁，到了1500年已經改成細工透雕的山牆和扶壁，就像旺多姆（Vendôme）的聖三一教堂（La Trinité，1450-1500）和盧昂（Rouen）的聖馬克盧教堂（St-Maclou，1436-1520）。對建築結構的信心日益增加之際，早期的桑斯大

教堂（Sens Cathedral，1145）那種較為厚實的牆壁，也變得越來越空虛。夏特大教堂在厚重的牆壁中還能開出一條三葉拱廊；布爾日人教堂（Bourges Cathedral，1190-1275）獨特的角錐形中殿兩邊各有兩條高度遞減的側廊（圖194），但大教堂裡面完全沒有牆壁阻隔；聖路易（St Louis）在巴黎蓋的荊冠禮拜堂（Chapel of the Holy Thorn）通常稱為聖禮拜堂（La Sainte-Chapelle；圖189），教堂裡厚重的牆壁幾乎完全改成彩繪玻璃。支撐玻璃的石造直櫺（mullion）非常細長，在彩繪玻璃的眩目光彩下幾乎看不出來。這位1242年的最佳建

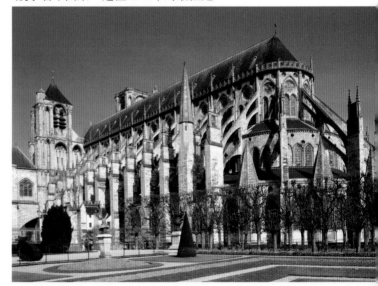

圖194　布爾日大教堂，1190-1275年。

築師其實已經把蘇傑的範例發揮到極致。蘇傑把聖德尼教堂詩歌壇後面的環形殿上層以玻璃包圍，這位建築師再加以延伸，讓整間禮拜堂從上到下都鑲滿玻璃，使這棟建築物像切割寶石雕出來的聖物箱一樣閃閃發光。

厚實牆壁逐漸減少，代表玻璃漸漸取而代之。早期的哥德式窗戶是庫佟斯（Countances）的教堂（1220-91）

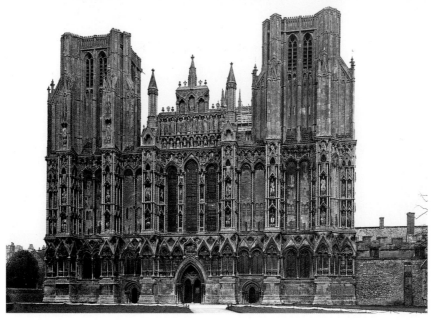

圖195　韋爾斯大教堂，西向正面，1215-39年。

那種簡單的尖拱窗（lancet），或者是夏特大教堂以及阿西西（Assisi）的聖方濟大會堂（Basilica of St Francis，1226-53）那種石板鏤空式窗格（plate tracery），只是在牆面上簡單鑿出一個幾何圖形。1201年，條飾窗格（bar tracery）發明了，便不再把牆壁的石材表面鑿出某種形狀的孔，而是把玻璃鑲入細長的窗架——石造直櫺和窗櫺如雕刻品般刻出纖細的花樣。由於彩繪玻璃在日光的照耀下搶走了所有的注意力，從教堂內部無法完全欣賞這些窗格的美。不過在教堂外面，雕花窗格以線條和雕像所構成的完整精緻花樣就十分醒目，可以布滿整個教堂正面，比如理姆斯大教堂或史特拉斯堡大教堂（Strasbourg Cathedral，1245-75）等法國哥德式教堂；或是像撒摩塞特（Somerset）的韋爾斯大教堂（Wells Cathedral，1215-39）那種典型的英國風格，把正面做得像一面木雕屏風。韋爾斯大教堂46公尺寬的正面有滿滿的400尊雕像，讓各個組成元素合而為一。在中世紀，這些雕像全部上漆箔金，確實令人嘖嘖稱奇，不過卻讓現在要保存正面的大教堂建築師頭痛不已。

早期的基本窗形是兩個尖拱窗的尖端夾一個圓圈，全部包在一個尖頂的窗框裡，後來就像逐漸生長、吐出藤蔓的植物，漸漸突破了外包形狀的限制。圓圈強勁地射出花瓣或射線，因此這個時期的法國哥德式窗戶稱為三葉草（Rayonnant）。在英國，三葉草及樹葉的圖形和幾何圖形一起發展，因此英國同時期的窗戶式樣稱為裝飾式樣（Decorated）。13世紀末葉，英國成為潮流的領導者，英國哥德式窗戶發展到極致，就是格洛斯特大教堂（Gloucester Cathedral，1337-77）東端莊嚴尊貴的垂直式（Perpendicular）窗戶。不過在這種典型的英國超然嚴謹風格的窗戶出現之前，裝飾式樣已經隨著曲線花窗格（Curvilinear）變得更為繁複華麗，當然這主要是英國透過貿易和十字軍東征與東方接觸頻繁的結果，以艾利（Ely）的仕女禮拜堂（Lady Chapel，1321）的S形花式

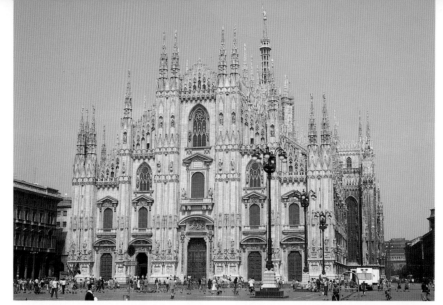

圖196 米蘭大教堂，義大利，1385-1485年。

窗格和座位上的雕花出簷最具代表性（這是一座會堂，和大教堂風格不同）。即使是風格純粹的垂直式窗戶，在垂直的長方形窗格內，所有線條都筆直流暢地向上發展，但伊斯法罕那種裝飾性大門（pishtaq）的痕跡仍然顯而易見。

石匠師傅把哥德式風格帶往全歐，北至挪威，南到西班牙，這些石匠因為工作的關係遊走四方，到了14世紀，他們自稱為自由石匠（也有歷史學家認為這個稱呼應該代表他們有能力處理自由石〔freestone〕，即紋理細密、適合雕刻的石灰石或砂岩）。布拉格在黑死病侵襲之際得以幸免，波希米亞（Bohemia）的查理七世

（Charles VII）便抓住這個機會聘請來自亞維農的阿哈的馬修（Matthew of Arras），以及格蒙特（Gmünd）著名石匠世家的成員彼得・帕勒（Peter Parler）來為他建新的大教堂（1344-96）。桑斯的威廉（William of Sens）建造了坎特伯里大教堂（Canterbury Cathedral，1174-84）；邦紐爾的艾提安（Etienne of Bonneuil）從巴黎應聘到瑞典的烏普沙拉（Uppsala）；米蘭大教堂（Milan Cathedral，1385-1485；圖196）也延請了一群來自巴黎和德國的外國專家效力。

在這樣的交流下，流暢的英國曲線花窗格傳到了歐陸，14到16世紀在各國轉化成不同的形式。西班牙演化出的花樣依照當時流行的銀器稱為仿銀器裝飾風格（Plateresque），如布哥斯大教堂（Burgos Cathedral，1220-60；圖197）。葡萄牙的花樣稱為曼紐林（Manueline；圖198），經常出現打結的繩索和鑲嵌的海洋象徵，頗具航海風味，這是因為葡萄牙人和英國人一樣在全球各地探險。曲線花窗格到了法國已是開到荼靡，例如盧昂的教堂華麗的火焰式風格（Flamboyant）

圖198 基督修道院教堂（Church of the Convent of Christ）西端，托瑪爾（Tomar），葡萄牙，1510-14年。

圖197 布哥斯大教堂，星形高窗，西班牙，1220-60年。

——迴旋並吞捲窗戶的花式窗格，就像被秋風吹起的樹葉，又像篝火的火焰。玫瑰窗（rose window）是哥德式建築最壯觀的建築圖式，其圖樣多年來從車輪變成玫瑰花，再從玫瑰花變成火焰。

拱頂的發展顯然經過了反覆不斷的試驗。早期的拱頂由兩條在浮雕石相交的對角配籠肋筋（hooped diagonal rib）分割成四個部分。到了12世紀，桑斯大教堂肋筋的數量增加到三條籠，也就把拱頂分成六個部分。和拱頂的發展息息相關的就是高度問題，要塑造出法國式哥德建築中特有的垂直性，高度是一個重要因素。一般認為在高度和寬度的比例上，每間石瓦鋪根據經驗都有自己的估算方式，不過也只記載了粗略的比例。如果把理姆斯大教堂顯示重量、扶壁和屋頂位置的剖面圖和夏特大教堂的內部相比較，我們就可以瞭解拱頂的建造受到哪些因素的支配。

夏特大教堂（圖193、199-201）是早期法國哥德式建築的典範。基本形狀在1194到1221年的27年間完成，亦即塔樓以外的部分已經完工。兩座塔樓在不同世紀興建，簡單的八角形南尖塔建於13世紀初，較精緻的北尖塔

圖200　夏特大教堂內部，顯示中殿拱廊、三葉拱廊通道和高窗。

圖201　夏特大教堂平面圖

約建於1507年；值得注意的是兩座塔樓本來就要建得不一樣的。然而夏特大教堂不只是塔樓具有哥德式的經典風格。哥德式大教堂和典型的仿羅馬式教堂不同，後者由重要的修道院出資興建，前者卻屬於城鎮所有。鎮民興建大教堂不只為了和鄰近城鎮較勁，爭相榮耀上帝，也為了爭取城鎮的面子。和聖德尼教堂一樣，許多勞力工作都是教區居民自己動手，農民一車車拉著採石場採來的石頭，商人和工匠丟下工作到城門口去迎接，然後拉到大教堂工地。

在建築結構上，夏特大教堂是典型的三層樓設計，中殿兩側各有一條連拱廊，即一排拱圈，由墩柱（pier）支撐；中層的連拱廊通常很低矮，經常還有一條繞行教堂內側的走道，稱為三葉拱廊或廂廊（triforium）；上層鑲滿玻璃的連拱廊，或稱為高窗（clerestory）。圖200顯示兩個重要光源，一是從側廊透過中殿連拱廊滲進來，二是從高窗照進來。三葉拱廊在側廊屋頂空間內側，和室外完全隔絕。有些教堂在三葉拱廊開窗口讓陽光透進來，有些教堂甚至還設計了第

圖199　夏特大教堂，北邊玫瑰窗，1194-1221年。

165

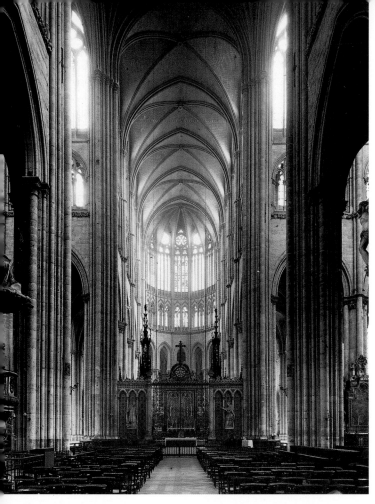

圖202　亞眠大教堂，1220-70年。

大教堂、歐塞荷（Auxerre）大教堂、科隆（Cologne）大教堂、多勒多（Toledo）大教堂和巴塞隆納（Barcelona）大教堂，以及英國的許多大教堂，群柱都像噴泉一樣毫無拘束地從地板向上往屋頂拱頂噴發。這種風格在布里斯托大教堂（Bristol Cathedral，1300-11；圖203）詩歌壇發展到極致，甚至沒有柱頭來中斷這種向上衝湧的氣勢。

群柱可以往上衝到多高又不會衝過了頭？這一點必須從經驗中學習。波維大教堂（Beauvais Cathedral，據說這裡的主教犯了傲慢之罪）就招致災禍：雙側廊的詩歌壇（可能是蒙特伊的尤迪斯〔Eudes de Montreuil〕於1200年開始建造，這位石匠師傅曾伴隨聖路易參加十字軍東征）和高聳的拱頂都顯得野心勃勃。果不其然，屋頂、祭壇和塔樓相繼倒塌。但即使如此，重建之後的教堂將近48公尺高，仍是最高的哥德式拱頂。

不過高達38公尺的理姆斯大教堂卻沒有上干天怒。在教堂裡，光是柱基就有齊肩高，更顯得柱子高可參天，於是人站在側廊裡，還用不著柱子向上伸展，就顯得異常渺小。布爾日大教堂獨特的角錐形狀，加上高度遞減的雙側廊，讓教堂看起來沒那麼高；非得走進內側側廊往上看，看到側廊像中殿一樣有自己的連拱廊、三葉拱廊和高窗，才會發現側廊的拱頂和許多大教堂中殿的拱頂一樣高。

正如聖湯馬斯・阿奎納（St Thomas Aquinas）所言，一切都必須朝向上帝，所以群柱把人的目光指引到兩個方向。一是指向教堂東端聖壇上的耶穌基督；二是引領人們向上仰望天堂

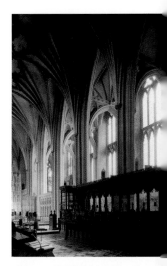

圖203　布里斯托大教堂，詩歌壇，1300-11年。

四層長廊，不過很快就退流行了。

窗戶之間的飛扶壁與拱頂的墩柱相接。這些墩柱都比仿羅馬式典型的平滑厚重圓柱要細長，但在某些較早期的大教堂，例如拉翁大教堂（Laon Cathedral，1160-1230）和巴黎聖母院（Notre-Dame，1163-1250），連拱廊仍是由一根根單一的圓柱構成，至少到柱頭和拱圈的起點為止都是如此；柱頭以上才出現像一綑細枝的典型哥德式群柱。不過13世紀布爾日大教堂動工以後，群柱就成為哥德式建築的特色。在夏特大教堂、盧昂大教堂、斯瓦松（Soissons）大教堂、理姆斯大教堂、亞眠（Amiens）大教堂（圖202）、圖荷大教堂、史特拉斯堡

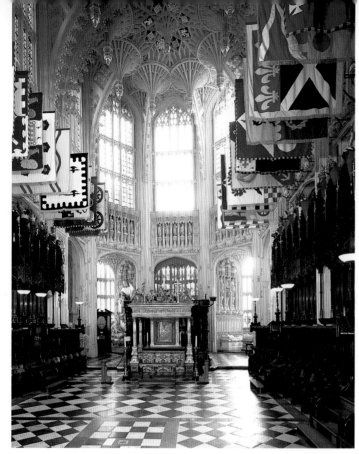

圖204 西敏寺，亨利七世禮拜堂，倫敦，1503-19年。

右告終，在火焰式風格成為主流之前有一段空窗期。在14世紀前半葉（黑死病猖獗之前，黑死病在1348-9年造成四分之一人口死亡），英國特別富裕。這段期間出現的窗戶、拱頂和屋頂的風格，後來對歐洲有重大影響。

英國哥德式建築剛開始發展時非常簡陋，當時熙篤修道會在此紮根，建立牧羊業和毛織業，後來成為英國中世紀的大財源，也是透過羊毛商會會員的關係，而有許多國際接觸的機會。達拉謨大教堂（1093-1133）早就嘗試興建尖頂拱廊和圓頂的仿羅馬式建築風格。不過法國經典的哥德式大教堂設計（坎特伯里大教堂、林肯大教堂〔Lincoln Cathedral，1185年之後重建〕、西敏寺的亨利七世禮拜堂〔Henry VII Chapel，興建時間較晚，但刻意模仿法國風格；圖204〕都有明顯的法式風格），是由坎特伯里大教堂的禮拜堂所延攬的法國建築師引進英國的。威廉的家鄉桑斯當時正在興建一座大教堂，他說服教堂的教士，把1174年大火之後搖搖欲墜的諾

的聖父，就像在細長樺樹的樹叢中，人們會自然而然地抬頭凝視樹葉間灑下來的陽光。德國與義大利托缽修士的傳教堂如穀倉般簡樸，布倫瑞克大教堂（Brunswick Cathedral，1469）這類晚期哥德式教堂則恰成對比，原本如細長小樹叢的教堂，變成了茂密的熱帶森林，濃密的群柱如卷鬚般向上盤旋直至星形鋸齒狀的柱頭，柱頭再衝入棕櫚葉狀的拱頂中──還漆了明亮的顏色。

有幾個國家特別強調教堂外觀的垂直性，德國和波希米亞對塔樓情有獨鍾；其中最高的是烏爾木大教堂（Ulm Minster）的高聳尖塔，由恩辛格（Ulrich Ensinger）在14世紀末葉設計，但直到1890年才完成。

但柱子和拱頂的發展動力來自英國。法國的古典哥德時期在1300年左

圖205 索力斯伯里大教堂平面圖，1220-66年。

167

曼式建築遺跡清除，重新蓋一座教堂；因此在跌落鷹架受傷而被迫交棒給另外一位建築師之前，威廉建造的坎特伯里大教堂和桑斯那座大教堂十分類似。

但不管法式風格如何流行，當地的傳統（可從諾曼人仿羅馬式風格追溯到亞芬河畔的布拉福，盎格魯撒克遜風格的聖勞倫斯教堂〔圖157〕）仍然屹立不搖。也正是這種較粗野的傳統讓英國的哥德式建築有了自己原始的

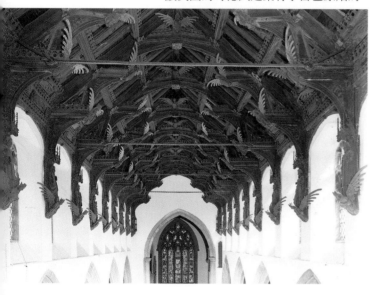

圖206　聖溫德利達教堂，天使屋頂，瑪爾曲，劍橋郡，5世紀。

特色——詩歌壇的後殿是方形而非圓室（這直接延續了撒克遜的平面設計），中殿長得離譜，就像林肯大教堂，有時還出現雙重翼殿。法國式平面著重收斂性，每樣東西都統合在一個整體的輪廓中，相當節省空間；對照之下，英國大教堂最大的特色就是空間不集中，將建築物各個組成單位以不規則的圖形散置。看看索力斯伯里大教堂（Salisbury Cathedral，1220-66；圖205）平面上各種形狀的結構物，並記得這些建築都必須加上屋頂，這樣就不難瞭解為何屋頂和拱

頂建築的實驗性做法都源自英國了。

還有一個因素也促使英國的建築師不斷實驗新的屋頂建築法。英國一直是個航海國家，而且可以盡量從當時仍然腹地甚廣的森林裡取用木材——土地通常歸教會所有。我們很容易就能看出教堂的拱頂多麼像倒懸的船隻龍骨。此時英國各個村落紛紛興建教堂，其中許多都依照最高標準建造。從征服者威廉征服英國，到19世紀哥德式風格復興（Gothic Revival），期間至少興建了1000座教區教堂。

除了使用當地種類繁多的建材——各樣石材、磚塊、燧石和磁磚，教堂的屋頂和輪廓也是很有趣的特色，塔樓和尖塔的樣式不勝枚舉，而且通常做成鐘樓，特別是沿海地區要敲鐘警告居民入侵者要來了；教堂內部也把木材運用得很好，不但雕刻或畫著耶穌受難十字架的聖壇隔屏用的是木材，最重要的是屋頂也以木材建造。

這些木構屋頂包括人字形桁架屋頂（trussed-rafter roof）、繫樑屋頂（tie-beam roof）、椽尾樑屋頂（hammer-beam roof）和維樑式屋頂（collar-braced roof），在石雕裝飾已經失去功能上的意義之時，將為哥德風格晚期許多宏偉世俗建築物提供重要的天花板，展現出結構和美學無法分離的關係。在劍橋郡（Cambridgeshire）的瑪爾曲（March）這類村落，偶爾會看到椽尾樑的天使屋頂（angel roof），椽尾樑架構把屋頂樑的重量透過支柱傳到向外懸挑的椽尾樑，光是天使飛翔的美景就讓人驚嘆不已（圖206）。

當這些木材的技術轉移到石材上，拱頂肋筋增加的數量遠超過結構上的

需要，因此創造出一種裝飾雕花網，可和當時正在發展的複雜花式窗格雕飾相比擬。這些額外支柱都有可愛的名字：居間肋拱（tierceron），就是從牆面支撐穹肋（wall shafts）成扇形展開、和屋脊銜接後形成棕櫚樹形狀的肋筋，出現在艾希特大教堂（Exeter Cathedral，1235-40）；拱頂副肋（lierne），即肋筋之間的裝飾性小支柱如艾利長老住宅（Ely Presbytery，1335）的屋頂。此後英國大教堂的肋筋大量增加，歐陸國家也迅速採用並進一步發展，特別是德國、波希米亞和西班牙，後來甚至出現在原本簡樸的寬闊哥德式教堂（wide hall-church，側廊與中殿同高，如德國的傳揚教堂〔Hallenkirchen〕），這種教堂建築很受托缽修士歡迎，因為可以聚集大批教友來傳道。還有在骨架拱頂（skeleton vault）中，一般的結構肋筋本身有另一系列獨立拱頂支撐，這在林肯大教堂的聖物匣禮拜堂（Easter Sepulchre Chapel）具體而微地呈現出來。星狀肋拱頂（star vault）最嚇人的例子恐怕在德國。德國石匠把這種複雜的拱頂傳到西班牙，並在布哥斯大教堂（1220-60；圖197）的星形高窗發揮到最高點。網狀拱頂（net vault）的結構肋筋被中斷，形成菱形或三角形，產生了另一種發展。

圖207　紡織會館，伊普斯，比利時，1202-1304年

圖208　卡荷喀松城，法國，
建於13世紀，19世紀修復。

英國則出現了美麗的扇形拱頂（fan
vault），這也是劍橋大學國王學院禮
拜堂（King's College Chapel，1446-
1515）和西敏寺的亨利七世禮拜堂
（1503-19）主要美感所在。這種英國
特有的風格一直很受歡迎，並與延長
的垂懸中心浮雕裝飾一起順利發展到
詹姆斯一世時代（Jacobean period，
1603-25）。

　　哥德式建築物不可能對世俗建築毫

無影響，只是到將近14世紀末才出
現，比它對大教堂的影響晚了幾個世
紀。14世紀前半葉生活太過艱苦，無
暇顧及美學事宜，世紀初農作物連年
歉收造成大飢荒，讓民眾無法抵抗傳
染病（據說亞維農有一回三天內就死
了1400人），導致1348-50年黑死病肆
虐。一份教會的調查估計共有4000萬
人喪生，占歐洲總人口四分之一。不
過在此之後，不管是因為天氣好轉還

是因為已經沒有那麼多張嘴要吃飯，總之生活情況改善了，民眾開始對知識產生興趣，後來形成文藝復興時代個人風格、學術和商業的蓬勃發展。

城堡是哥德式世俗建築最主要的典範，這是時代變遷的自然結果。火藥（於1327-40年間發明）成為戰爭武器之後，城堡經歷了幾段演變。靠十字軍的專門技術所建的巨大防禦工事遭淘汰，保留堡壘裝飾的城堡代之而起，但這些城堡的防禦裝置從未經過檢驗；後來的城堡留下這些防禦裝置只是為了維持風格；最後發展出英國有壕溝防禦的莊園（manor-house），如此演變下來，終於出現了文藝復興時期的大廈建築（palace）。

城鎮也隨著貿易的增加而發展起來。前面提過，重要的哥德式大教堂屬於城鎮或城市所有，就像重要的仿羅馬式修道院過去屬於鄉村所有一樣。現在又發展出另一種重要建築：教區教堂（parish church）。在繁榮的新氣氛中，居民難得超過5000到1萬的城鎮獲准經營市場，於是出現了市場所在地，通常在大教堂或教區教堂附近。英國的城鎮有市場辦公室，公告傳報員在這裡宣布新消息。許多有蔥形肋筋和拱頂的市場辦公室保存了下來，就像索力斯伯里八角形的家禽辦公室（Poultry Cross）。

貿易日漸成長，其他建築物也在市場周圍出現，如市政廳、工藝會館、商人會館、貿易交易所等等，其中有些建築物設有高塔，顯示世俗世界正在日常生活中和教會競爭。西班牙瓦倫西亞（Valencia）的絲市場（Silk Market，1202-1304）有一座高拱頂和螺旋形的支柱。伊普斯（Ypres）的紡織品會館（Cloth Hall；圖207）歷時百年才完工，正面長達134公尺，雖毀於1915年，但因為深受民眾喜愛而重建。沙福克（Suffolk）拉汶漢（Lavenham）由木材骨架建造的行會會館（Guildhall）建於1529年羊毛業景氣時。約克郡的商人投資會館（Merchant Adventures' Hall；1357-68）是相當精緻美麗的木材建築，其他同類建築物難以望其項背。羊毛輸入國組成的漢撒聯盟（Hanseatic League）的繁榮港口，例如漢堡（Hamburg），需要船泊場、碼頭、海關和倉庫。富有商人為自己興建美麗的住宅；除了客棧，也出現了像倫敦環球劇場（Globe Theatre）這種著名戲院，莎士比亞的戲劇就在這裡上演。

有些宗教組織興建的建築物是為了從事慈善事業和教育事業，例如救濟院、醫院、大教堂學校。但新成立的大學逐漸脫離教堂而獨立。波隆納的法學院隸屬一所11世紀成立的古老大學，這所學校和薩勒諾（Salerno）的醫學院都不附屬於教堂。據說牛津大學（Oxford University）的成立就是一次政教衝突的結果，當時亨利二世（Henry II）不滿貝克特大主教（St Thomas Becket）躲開他藏匿到法國，便決定不讓英國學生就讀巴黎的大學。大學的建築脫胎自修道院建築，如禮拜堂、當作餐廳的廳堂、圖書館等，學生漫步讀書的方庭就像修道院中修士散步祈禱的迴廊。通往院士書房兼臥室的樓梯蓋在庭院的角落。這些德高望重的學術環境裡的澡堂，就算到了今天，可能還是像14世紀一樣，遠遠安排在後巷裡。

圖209 畢歐馬利斯堡，威爾斯，1283-1323。

有些後來成為有錢人寓所的豪宅是教會贊助興建的，原本是作為主教（教會裡的君王）的住宅。這些住宅可能非常宏偉，就像教宗在大分裂時期（Great Schism，1378-1417）駐亞維農的教宗宮殿（1316-64）。包圍在一座14世紀防禦城市裡的教宗宮殿，和其他城堡有個共同的特色：不像一般建築，倒像個防禦城池。1240年的艾格-摩荷特（Aigues-Mortes）就是如此，這個棋盤式城鎮的厚重城牆周圍約有150座塔樓，神聖羅馬帝國的腓特烈二世（Frederick II）13世紀初在義大利巴里（Bari）的山堡（Castel del Monte）也是一座防禦城池。

卡荷喀松（Carcassonne）位於法國西南部，是一座有城牆圍繞的城池，顯示出對稱的防禦工事逐漸成為主流（圖208）。在西西里島的羅馬遺跡之間長大的腓特烈二世（統治期是1212-50年），沿襲古羅馬堡壘風格，建立了對稱布置的防禦工事，例如他在普拉托（Prato）的城堡（1237-

48）。原始的羅浮宮（Louvre，菲力普二世〔Philip II〕在13世紀興建，以壕溝圍繞，中央核壘還有小尖塔）、法國其他的城堡、德國萊茵河以北的城堡，也都是對稱格局。這些城堡都以水作為屏障——海洋、河流或壕溝——城牆在水邊陡峭高聳，往城內傾斜而下，圓弧的城角是為了阻止敵人企圖挖地道或用火藥炸開城角。這個時期的城堡遺跡保存最好的例子應該是在英國，像13世紀的愛德華一世（Edward I）為了敉平塞爾特人的叛亂而在威爾斯興建完美的城堡：畢歐馬利斯堡（Beaumaris Castle）、康威堡（Conwy Castle）、哈力克堡（Harlech Castle）、喀那芬堡（Caernarfon Castle）和潘布洛克堡（Pembroke Castle）。畢歐馬利斯堡（圖209）有雙重城牆和外壕溝，兩個大城門各有兩大兩小四座塔樓，一座面對內陸，另外三座面海。這座對稱而且組織嚴謹的防禦性堡壘，是愛德華一世興建的最後一座城堡，由聖喬治的詹姆斯（James of St George，威爾斯國王工程官）監督

圖210 史都克塞堡，什羅浦郡，1285-1305年

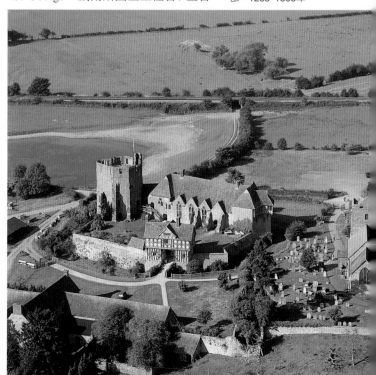

172

圖211 威廉·格瑞佛的住宅，奇平坎登，格洛斯特郡，14世紀末。

建造。屬於早期諾曼式風格的倫敦塔（Tower of London，1706-8）雖有部分後來經過改建和重建，仍具有類似的統一和連貫性。

當時住所的布置相當複雜，城堡各個側翼或塔樓提供宿舍給因工作關係必須住在城堡裡的人居住。在約克郡溫斯里峽（Wensleydale）的波爾頓城堡（Castle Bolton，約1378年開始興建，曾囚禁蘇格蘭瑪麗女王）這種大城堡中，從壁爐還裝在牆壁上、以及各套房間彼此的關係，可以看出這個時期城堡中住宅的面貌。

如果整座城堡只屬於一家人，標準的布局就是一座樓高兩層的中央大廳，為家中成員和僕人起居的空間，另外還有臥室、角落的儲藏室或洗手間、廚房、一間禮拜堂，有時候會有一間私用室，都分布在大廳周圍兩層或一層樓的空間裡。從什羅浦郡（Shropshire）壕溝圍繞、美麗的史都克塞堡（Stokesay Castle；圖210）就可以看出這種簡單卻充分利用空間的布局。這座建於13世紀末的城堡，如今沈睡在鴨群、牆頭花和紫羅蘭之間，完全嗅不出一絲戰爭氣息。大廳被後人當作穀倉使用而保存下來。

英國的城堡漸漸發展成莊園，首先出現L字形的大廳和塔樓；接著發展成T字形，兩層樓高的住房和大廳成直角；最後在T字形的另一邊加了第二個側翼，形成H字形，於是主人家和僕人分居兩個側翼，相互間只能經由大廳交流。這種具有防衛功能的交錯式入口在英國歷久不衰。

有錢人在鄉下和城鎮用錢為自己創造了一種文明生活，從裝飾得美侖美奐、精緻高雅的房子，可以看出這是哪一國的哥德式風格。就像商人賈克·寇荷（Jacques Coeur）在布爾日的法國哥德式住宅（1442-53；圖212），有盛飾的外觀、細工雕花的陽台、雕刻得像小窗戶似的壁爐、紳士淑女的雕像往前傾和對面的鄰居聊天，以及15和16世紀的彩繪玻璃窗戶背景中慣見的小尖塔和頂蓋。和這些細部相同的設計也出現在晚期哥德式大教堂的外觀或家具上。這種哥德式細部還在法國流行了好一陣子，在富豪宅院或莊園中和文藝復興式的細部及布置融合在一起。哥德式風格在建

圖212 賈克·寇荷的住宅，布爾日，法國，1442-53年。

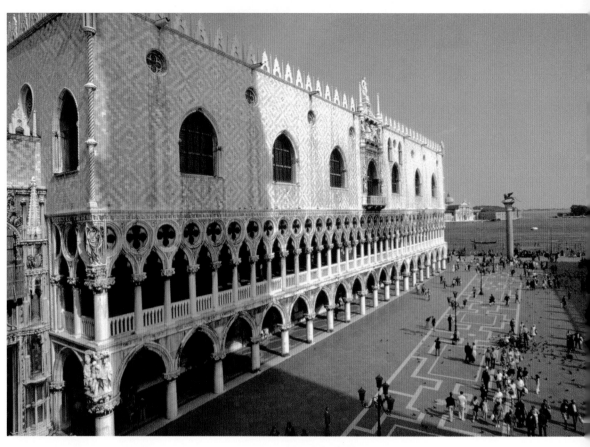

圖213　總督府，威尼斯，1309-1424年。

築史上展現了最光輝的榮耀，法國是最戀棧哥德式風格的國家。

英國風格的哥德式細節裝飾從宗教建築轉移到世俗建築，可從羊毛商人威廉‧格瑞佛（William Grevel）位於格洛斯特郡（Gloucestershire）奇平坎登（Chipping Campden）的住宅看出，1401年他就在這裡過世。臨街正面的弓形窗（bow window）有獨特垂直式窗格，細長石材直櫺貫穿兩層樓高的窗戶。1521年多塞特郡（Dorset）佛德（Forde）的修道院長宅邸就是這種風格的精心展現。

不過最宏偉的是威尼斯的商人住宅，大運河（Grand Canal）旁的豪華大廈中最壯觀的就是總督府（Doge's Palace；圖213）。精緻的雙排連拱

廊，以及上層精心構圖的玫瑰色和白色大理石，將簡單的建築物襯托得十分出色，提醒世人：威尼斯是個和東方來往頻繁的商業中心。

帶有獨特國家風格的哥德式建築設計自然也出現在市政廳，這也是地方城鎮的面子在世俗建築上的首要表

圖214　**比德**：市政廳，烏登納爾德，荷蘭，1525-30年。

174

圖215　市政大廈，西恩納，
義大利，1298年。

現。德國和低地國家熱中於興建市政
廳，以獨特的陡斜屋頂來表現他們商
業上的成就，屋頂上經常嵌進老虎窗
（dormer window）再加上狹窄的裝飾
塔。比德（Jan van Pede）1525–30年
在烏登納爾德（Oudenarde，Brabant）
建設的市政廳（圖214）堪稱一件偉大
的藝術品。一樓的拱廊、兩排哥德式
的窗戶、花邊狀的矮護牆、陡斜的屋
頂和中央凸出的鐘樓，在比例和裝飾
上都完全和諧。比較失敗的是頭重腳
輕的14世紀突兀鐘塔——看起來不只
像個腫脹的姆指，還連續包了好幾層
繃帶——就在15世紀興建的布爾日市
政廳上面。義大利西恩納（Siena）的

市政大廈（Palazzo Pubblico，1298；
圖215）罕見的磚石弧形正面和細長
的鐘樓也有類似的對比；一年後興建
的佛羅倫斯舊宮（Palazzo Vecchio）
像監獄一樣難看，屋頂卡了一個宛如
火把的笨重鐘塔，原本可能是想模仿
佛羅倫斯大教堂（Florence Cathedral）
美麗的條紋鐘樓，可惜徒勞無功。

　　哥德式的建築風格在這裡轉變為文
藝復興風格，佛羅倫斯是文藝復興的
發源地。建築故事的下一章就要從這
裡開始。

建築發展的時期從來不是壁壘分明的。建築風格的發展經常互相重疊，在1420年代，蓋米蘭大教堂（不但是義大利最偉大的哥德式大教堂，也有人認爲是義大利唯一真正的哥德式大教堂）的石匠可能會到240公里以外的佛羅倫斯，參與興建一座設計風格完全不同的大教堂。後者就是佛羅倫斯大教堂（百花聖母院）的圓頂（1420-34；圖216）而該教堂的建築師是金匠出身的布魯內雷斯基（Filippo Brunelleschi，1377-1446），當時他正在開創新的設計和品味。

以前當然出現過圓頂，就像古羅馬的萬神殿。不過這種圓頂不一樣。布魯內雷斯基把圓頂放在八角形鼓形環上，而且完全不用三角穹窿。他發明一種複雜的木造形式，在其內外各包上一層八格式圓頂（eight-panelled dome）磚石殼。另一個不同點，是這種圓頂在關鍵點上用一系列加強支撐力的鍊條把磚石肋筋繫在一起，也就是用鐵鍊固定木箍筋或石箍筋。頂端的小圓頂由磚石製造，發揮類似鎮紙的效果，把相當尖的圓頂壓在一起，防止它散開來。

圓頂當然不是布魯內雷斯基對新建築風格唯一或最創新的貢獻。他在1421年完成的育英醫院（Foundling Hospital；圖217）簡單祥和，修長的科林斯列柱頂著圓頂拱構成優雅的連拱廊，每個拱的中心點和三角楣飾正上方是樸素的長方形窗戶，這也是開文藝復興建築風格之先的建築物。他

爲帕齊家族（Pazzi family）在聖十字教堂（Santa Croce）的聖方濟托鉢修士修道院裡蓋的禮拜堂（1429-61；圖218、219），不但完美，更是文藝復興風格建築物的教科書。

首先，要從涼廊一座高聳拱門進入的帕齊禮拜堂（Pazzi Chapel）有創新的造型——看不到中殿和側廊，而是一個頂著圓頂的正方形建築體，不過這個圓頂使用了三角穹窿，圓頂下方圓圈的圓心就是禮拜堂的中心點；建築物從每個方向看過去都很完整。除此之外，尺寸也都很精確：圓頂下面的正方形高壇占教堂總寬度的一半。牆壁、拱和地板上深色調的裝飾性帶飾顯示了比例，這種牆面的精確處理塑造出教堂的氣氛。布魯內雷斯基兩座重要的教堂，聖羅倫佐教堂（San Lorenzo，1421-）和聖靈教堂（Santo Spirito，1436-82；圖220）是大會堂式平面，不過設計也同樣精準，圓頂位於交會區（crossing）上方。

這種建築風格成爲歐洲的主流，爾後向外流傳，在全球許多地方流行了幾百年，到今天依然可見。什麼原因促使建築物從哥德式風格轉變成文藝復興風格？一方面是哥德式建築已發展到強弩之末：每一種建築風格遲早有一天都會變不出新花樣。另一方面，社會發生重大變遷，會花錢請建築師蓋房子的那個圈子變化更大。

火藥改變了戰爭的性質和國家之間的關係。羅盤的發明和造船新技術的發展讓歐洲人得以涉足中國、東印度

圖216　從觀景台看佛羅倫斯，看得到大教堂的圓頂，1420-34年由**布魯內雷斯基**設計興建。

群島、印度和美洲。不再受到教會排斥的銀行業開始在社會上擔任舉足輕重的角色。貿易和金融業爲佛羅倫斯帶來了大筆財富。封建時代的世襲貴族被新的富商階級取代，例如梅迪奇（Medici）、史特羅濟（Strozzi）、魯伽萊（Rucellai）、碧提（Pitti），這些家族的商業王國遍布全歐。

富商和他們贊助的藝術家成爲文藝復興的新博學之士。法蘭契斯卡（Piero della Francesca）爲烏爾比諾公爵蒙特菲特羅（Duke of Urbino，Federigo da Montefeltro）畫了一幅著名側面肖像，畫中的蜥蜴眼和鷹勾鼻醜化了這位知名的藝術贊助者。公爵統治義大利北方一個多山的小王國，爲人有原則、富有紳士風度和慈悲心腸。他是一位傑出的軍人，不過和阿爾貝第（Leon Battista Alberti）同時代的勞拉納（Luciano Laurana，1420/5-79）爲他蓋的烏爾比諾宮（Palace of Urbino，約1454-；正面）確實代表了他個性中藝術化的一面。城堡俯瞰波狀起伏的山頂村落。學者、哲學家、音樂家和藝術家常在大廳和庭院（有一個庭院周圍環繞著模仿育英醫院的涼廊，還有一個庭院裡是可通往公爵夫婦寢殿的祕密花園）聚集、談話和創作。公爵本人在各方面都很有學養。他收集了義大利最好的藏書，現在是梵蒂岡圖書館（Vatican Library）的一部分，據說雇了 3、40名抄寫員，花了14年謄寫偉大的古典和現代典籍。

學者接觸到這些古典書籍之後，開啓了新人生觀，從而造成了新的建築觀。國際貿易加強了思想的流通，一群被稱爲人文主義者（Humanists）的人文學（語法學、修辭學、歷史和哲學）教師在思想的傳播上扮演了關鍵角色。透過印刷術的發展，典籍得以流傳。中國很早就發明了印刷術，不

圖217　**布魯內雷斯基**：育英醫院的庭院，佛羅倫斯，1421年。

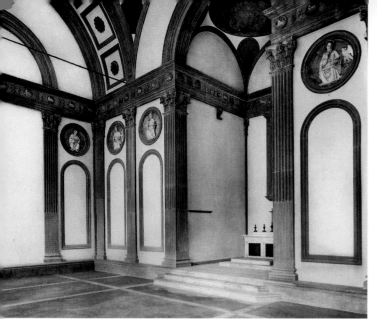

圖218 **布魯內雷斯基**：聖十字教堂的帕齊禮拜堂，佛羅倫斯，1429-61年。

圖219 帕齊禮拜堂平面圖

自己發現的），造成了一種新的空間關係概念。此外，另一項發現使得過去的經驗突然有了統一性，同時也開啓了新的意義。根據畢達格拉斯（Pythagoras）的理論，和聲的音程跟物理尺寸的數字成精確的比例。這完全符合文藝復興時期的思維模式。如果和聲比例與數學比例一模一樣，不但有了比例的法則，音樂和建築也有了數學上的關聯，大自然也呈現出一種美妙的統一性。如此一來，建築物可以在度量衡上反映出大自然和上帝的基本法則。一棟比例完美的建築物就成了上帝的啓示，以及神格在人類身上的反映。

把這些理論統合實行的建築師是阿爾貝第（1404-72）。他本身就是理想的文藝復興人，精通騎術和田徑運動，據說可以雙腿合攏跳到一個人那麼高；他作畫、寫劇本、創作音樂、寫過繪畫方面的論文，後來出版的一本書，還成爲文藝復興的必讀書本。他的《論建築》（De re aedificatoria）在1440年代動筆，1485年出版，是第一本付梓印刷的建築書籍。他在書中解釋以數字的和諧爲基礎的美學理論，並以歐基里得的幾何學作爲運用

過歐洲人古騰堡（Gutenberg）在1450年發明了活字印刷，大大刺激了思想的流通。第一本印刷聖經在1456年出版，隨後建築書籍也一一問世。

1415年，教宗書記布拉奇歐里尼（G. F. Poggio Bracciolini）根據在瑞士聖高爾教堂發現的手抄本，製作成維楚威斯文稿的繕寫本。在1487年，維楚威斯是作品最早印刷問世的作家之一。這種新的傳播媒介造成重大的影響。在維楚威斯的影響下，復古風格的建築理論學家如維諾拉（Giacomo da Vignola）、阿爾貝第、帕拉底歐（Andrea Palladio）、薩里歐（Sebastiano Serlio）、羅曼諾（Giulio Romano）、喬吉歐（Francesco di Giorgio），都紛紛撰寫論文。不管技術多麼高超，這些人已經不再是石匠師傅，而是學者。建築不再是石匠鋪裡代代相傳的傳統手藝，而是一種藝術理念。建築師不只把房子蓋起來，他們還遵循一套理論。

建築師有好幾項嶄新的發現可資運用。1425年左右，佛羅倫斯的畫家發現了透視法（也可能是布魯內雷斯基

圖220 **布魯內雷斯基**：聖靈教堂，佛羅倫斯，1436-82年。

基本形的權威依據──把正方形、立方體、圓形和球體這些幾何圖形加倍或減半，設計出理想的比例。他還提出了文藝復興時期建築上最重要的論述：建築物的美來自於各部分比例的合理整合，稍微增加或減少都會破壞整體的和諧。

阿爾貝第還有另外一種特質對文藝復興的建築影響深遠，也是文藝復興的特色，那就是對個人才華和力量的關注。就像中世紀教會的說法，人當然是「依照上帝的形象所創造」；不過現在的重點已經改變：人類本身有了新的尊嚴。古典文學、幾何學、天文學、物理學、解剖學和地理學等知識顯示人類具有如神的能力。人文主義者重新喚起了古希臘哲人普洛塔高勒斯（Protagoras）的格言「人是衡量萬物的標準」。阿爾貝第結合理想的形式，制定出創造完美教堂的條件，他相信這是為上帝創造一個實質的形象。這個理想的形式包含一張人的臉孔。維楚威斯在《建築十書》第三書中提到建築物應該反映人體的比例，達文西（Leonardo da Vinci）以理想形狀（正方形和圓形）表現人體比例著名的繪圖，就是把這個概念發揚光大；喬吉歐的圖解明白地把人體比例和當時的建築連在一起──把中殿加長的向心式希臘十字形教堂平面重疊在一個人體上（圖221）。

文藝復興時期某些代表性建築正是出自阿爾貝第。他為佛羅倫斯的新聖母堂（Santa Maria Novella）增建了一個比例精確的正面（1456-70），為了讓中殿和較低矮的側廊連在一起，又不犧牲這種新風格獨特的水平設計，他設計出巨大的漩渦形裝飾，成為後

圖221 **喬吉歐**：人體重疊在向心式十字形教堂平面圖。

圖222 **阿爾貝第**：聖安德烈教堂，曼圖亞，1472-94年。

輩建築師的建築語言之一。他在曼圖亞（Mantua）所設計的聖安德烈教堂（Sant' Andrea，1472-95；圖222）正面，幾乎脫胎自凱旋門。這裡出現了古羅馬的ABA母題，其後上百棟文藝復興建築物的外觀也都出現了這個母題──低拱，高拱，低拱；壁柱，窗戶，壁柱；角樓，圓頂，角樓。設計魯伽萊大廈（Palazzo Rucellai，1446-57；圖223）時，他模仿羅馬大競技場，不同樓層採用不同的柱式，

圖223　**阿爾貝第**：魯伽萊大廈，佛羅倫斯，1446-57年。

多立克、愛奧尼克、科林斯，比例都經過仔細計算。維楚威斯認為某些柱式適合某種建築物，這種觀點在文藝復興時期再度盛行：多立克柱適合陽剛的建築物，如法庭和紀念男性聖徒的教堂；愛奧尼克柱適合哲學家、學者、和紀念已婚女聖徒的教堂；科林斯柱則適合紀念童貞馬利亞和少女聖徒的教堂。

在佛羅倫斯的眾多大廈中，只有魯伽萊大廈樹立了新建築風格。其他大廈的臨街正面通常都不太好看，較低的樓層用的是毛石，稱為「粗石造」（rustication），指的就是鄉土氣息，因為這些石材表面沒有磨平，刻意保持粗削的模樣。阿爾貝第在頂端設計了一個凸出的簷口，遮住了屋頂。這成為文藝復興建築的另一項特色，讓大廈呈現一個集中的四方形輪廓。佛

羅倫斯最大的碧提大廈（Palazzo Pitti，1458-66），設計師不詳，一樓的每扇窗戶都包在一個粗面石拱當中，蔚為特色。如果文藝復興大廈的外觀令人敬而遠之，一旦進入庭院，感覺就完全不一樣了；大富人家有禮、好客、優雅的生活，讓人忽略了建築物監獄般的外觀（圖224）。

義大利三大城中，率先孕育新風格的是佛羅倫斯，其次是羅馬，接下來是威尼斯。從公元1500年以降，藝術在教宗的贊助下發展到巔峰，世稱文藝復興盛期（High Renaissance）。羅馬的建築在剛開始發展和佛羅倫斯頗為相似。在文藝復興時期的大廈中，建築師不可考的坎伽雷利亞大廈（Cancelleria）於1486年動工，1498年落成，是教宗席斯杜斯四世（Sixtus IV）之侄里阿利歐紅衣主教（Cardinal Riario）的寓所，它代表了建築業的中心已從佛羅倫斯移到羅馬。比例完美的法尼澤大廈（Palazzo Farnese）顯然是以坎伽雷利亞大廈的元素為設計方針。法尼澤大廈在1541年由小桑加洛（Antonio da Sangallo the Younger）著手興建，最後由米開朗基羅（Michelangelo）完工。筒形拱頂的走道從大門口直通庭院，大門兩側是兩

圖224　**阿爾貝第**：威尼斯大廈庭院，羅馬，1455年之後。

圖225　**布拉曼帖**：小聖堂，
蒙托利歐的聖彼得修道院，羅
馬，1502年。

排相似的窗戶，一樓是筆直的簷口，
二樓窗戶上方的山牆飾交錯運用了三
角形和圓頭弧形。

羅馬文藝復興盛期初年最重要的建
築師是布拉曼帖（Donato Bramante，
1444−1514），他在烏爾比諾附近長大
後成為畫家，在米蘭待過一陣子，自
然認識了達文西，1499年米蘭被法王
路易十二（Louis XII）占領後來到羅
馬。他在米蘭的作品已經顯示出阿爾
貝第的影響，不過真正讓他在建築史
上舉足輕重的，是他生命最後12年所
設計的充滿古代精神的作品。

布拉曼帖在1502年蓋的小聖堂
（Tempietto；圖225）最亦步亦趨遵循
阿爾貝第的純粹古典主義原則，小聖
堂位在雅尼庫倫山（Janiculum Hill）
蒙托利歐的聖彼得修道院裡（San
Pietro in Montorio），相傳是聖彼得殉
道之地。這座小型建築物刻意模仿古
羅馬的灶神廟，獨立座落在庭院，一
層層階梯上升至一個圓形基座，其形
式是一個由多立克列柱圍繞的鼓形
環，以一圈欄杆飾邊，鼓形環藉著欄
杆升高，上面冠以一個圓頂——可說
是最燦爛的建築瑰寶。室內布局完全

依照古典原則，用高窗來展現藍天，可是其他方面乏善可陳。小聖堂從外觀開始設計，具有文藝復興盛期建築獨特的密緻特質，室內的塑造上則缺乏後來的風格所具有的那種空間和光線設計。但這棟建築並不沈重，也不像大廈那樣高傲又令人畏懼。抬高的基座上的寬敞列柱廊和圍繞二樓的鏤空欄杆所呈現的魅力、優雅和精緻，堪稱一棟完美的建築物。

小聖堂的比例非常和諧，增一分則太多，減一分則太少，然而布拉曼帖了不起的地方就在於他原始的設計概念其實極具彈性，所以這棟建築在全球各地被成功地複製。包括吉布斯（Gibbs）在牛津的萊德克里夫圖書館（Radcliffe Camera，1739-49）、霍克斯摩爾（Hawksmoor）在約克郡霍華德堡（Castle Howard）設計的陵墓（1729）、羅馬聖彼得教堂（St Peter's）的圓頂（1585-90）和列恩（Wren）在倫敦設計的聖保羅大教堂（圖277）的圓頂、巴黎的聖貞妮薇耶芙教堂（St-Geneviève，即萬神殿）、甚至還有華盛頓的國會大廈（Capitol；圖312）。

聖彼得教堂可說象徵了文藝復興時期羅馬的精神浮華和世俗強權。公元330年，原始的大會堂式教堂建於聖彼得殉道的地方，即尼祿圓形露天廣場（Circus of Nero）所在地，旁邊的方尖碑從尼羅河上游運來，從公元41年就矗立在此，比尼祿造圓形露天廣場的時間還早。25.5公尺高的方尖碑必須如期搬運，這項龐大的工程在馮塔納（Domenico Fontana，1543-1607）的領導下耗時6個月完成。

教堂的興建工程也曠日費時。不但平面一改再改，在結構理論上又爭議不休。從1506年奠下基石起，到一個世紀後的1626年才完工。文藝復興盛期的建築師幾乎都參與其中，包括布拉曼帖（工程開始時他已高齡60）、拉斐爾（Raphael）、斐路齊（Baldssare Peruzzi）、小桑加洛、米開朗基羅、維諾拉、德拉波塔、馮塔納和馬德諾（Carlo Maderna，1556-1629）。

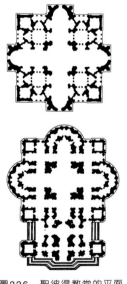

圖226　聖彼得教堂的平面圖，羅馬，**布拉曼帖**和**桑加洛**設計。

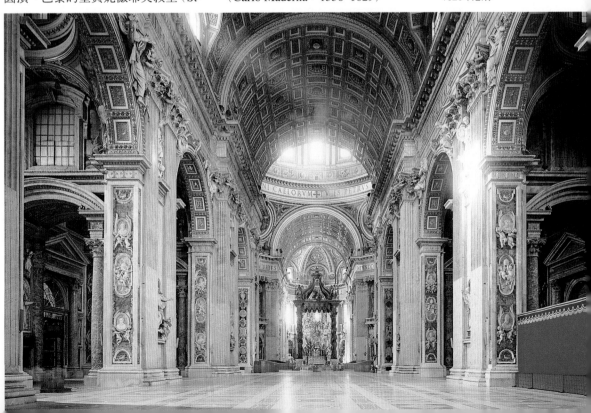

圖227　**布拉曼帖**和**米開朗基羅**等人：聖彼得教堂，羅馬，1626年落成。

圖228　**米開朗基羅**：羅倫佐圖書館階梯，聖羅倫佐教堂，佛羅倫斯，1524年。

　　布拉曼帖的原始設計（他很可能跟達文西討論過，達文西的素描簿上有一幅大教堂設計圖，是有五個圓頂的希臘式十字形平面）是把一個希臘式十字形平面和一個用四根巨大墩柱支撐中央半圓頂的正方形平面疊在一起（圖226）。兩個對稱的翼殿各有一個超出正方形的環形殿，可以在十字四臂交叉形成的四角各容納一間希臘式十字形的側邊禮拜堂，每間頂上都有個小圓頂，正方形的四角各有一座塔樓。布拉曼帖嘗試用羅馬混凝土來製造巨大的墩柱和壯觀的拱——比當時任何一個墩柱和拱都大得多。拉斐爾接手之後沒有什麼重大貢獻。桑加洛（Giuliano da Sangallo，1445-1516）讓工程往前邁進一步（圖226），他強化了柱子，又建了中殿拱頂和支撐圓頂的三角穹窿，還把圓頂從古典的半球形改成了具肋筋的弧形，比布拉曼帖的原始設計高出9公尺。

　　不過最後由德拉波塔（Giacomo della Porta，約1537-1602）和馮塔納完工的圓頂，事實上是72歲的米開朗基羅設計的，他是畫家、藝術家和軍事工程師，晚年才搖身一變成為建築師。他回到佛羅倫斯，從布魯內雷斯基的圓頂尋找靈感。他所設計的結構和佛羅倫斯大教堂的圓頂很類似：有內外兩層，內層幾乎全為磚材，支撐這個多瓣式弧形體的構件是用三條鐵鍊繫在一起的肋筋。

　　米開朗基羅的貢獻是什麼呢？憑著雕塑家對三度空間的洞察力，他迴避當時建築對比例的熱中，開啟了新的尺度和空間概念——後來巴洛克建築風格就在這兩方面做新嘗試。布魯內雷斯基在佛羅倫斯設計的聖羅倫佐教堂（最後經其他建築師略微修飾之後才大功告成），後來由米開朗基羅增

圖229　**米開朗基羅**：梅迪奇禮拜堂，聖羅倫佐教堂，佛羅倫斯，1519年。

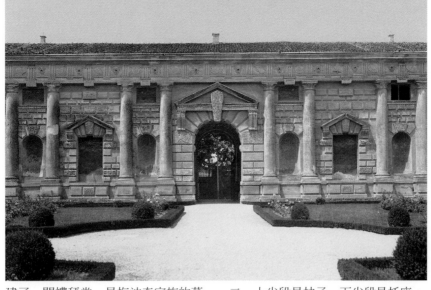

圖230　**羅曼諾**：泰府庭院裝飾細節，矯飾主義的集合圓柱和滴下的楔形石，曼圖亞，1525-34年。

建了一間禮拜堂，是梅迪奇家族的墓室（1519-；圖229），畢竟他是透過雕塑才轉向建築，所以在禮拜堂周圍布置了代表日與夜、黎明與黃昏的雕像。不過他幾年後為聖羅倫佐教堂旁邊設計的羅倫佐圖書館（Laurentian Library，1524），才充分顯現他的才能和創意。這次的任務是在一條狹長側翼裡蓋一間圖書館，而且要和樓下的玄關相通。他並不打算再創文藝復興的平衡比例，而且恰好相反，他故意誇大兩個構件之間的差異，讓高聳狹窄的建築物裡冒出一個狹長低矮的房間。我們稍後就會看到一種在文藝復興末期非常受歡迎的矯飾主義（Mannerism）手法，就是利用線腳和裝飾線條來強調透視效果，把房間、院子或街道弄得像隧道一樣。瓦薩利在佛羅倫斯設計的烏菲茲美術館（Uffizi，1560-80）庭院就巧妙地使用了這種手法，讓訪客經由ABA式的入口到遠處的亞諾河（Arno）。米開朗基羅又刻意創造出閱覽室不可或缺的充足光源和寧靜氣氛，成為後來許多大學圖書館的典範。前室（anteroom）有三重階梯，牆面一分為

二，上半段是柱子，下半段是托座，這種柱子不具支撐作用，純粹用來分辨樓層，是頗具創意的做法（圖228）。

米開朗基羅的另一個特色就是巨柱式（gaint order）——貫穿兩三層樓，有時甚至和整個立面等高的圓柱，這種設計後來被帕拉底歐和其他建築師廣泛採用。這種巨柱式的範例，是米開朗基羅1539年開始在羅馬卡皮托利山周圍重塑的一批殘破大廈；整頓完成之後，此地成為羅馬最引人入勝的景點之一。在傳說中羅慕路斯和雷慕斯（Remus）被發現的地方，也就是羅慕路斯建城的地點，米開朗基羅設計了一個寬而不陡的坡道階梯，沿著階梯往上走，經過兩側羅馬守護者卡斯托（Castor）和波路斯（Pollux）的古雕像，便抵達一個梯形廣場。一個泛起連漪的橢圓形水池裡，有顆白石星星向周圍的鋪路石放射出宇宙射線——這是文藝復興建築第一次出現橢圓形。位於廣場最高點的參議院大廈（Palazzo del Senatore，1600年竣工）和左右兩側排列整齊的大樓，也是由巨柱和壁柱將好幾層樓帶在一起。

圖231 **斐路齊**：圓柱旁的馬西莫大廈，羅馬，1532-。

米開朗基羅對於古典母題的創意運用締造了文藝復興的新里程，矯飾主義。這種16世紀末期的風格刻意嘲弄古典原則，代表人物有珊索維諾（Jacopo Sansovino，1486-1570）、斐路齊（1481-1536）和薩里歐（1475-1554）。最偉大的矯飾主義建築師羅曼諾（1492-1546）是拉斐爾的學生，也是第一位生長在羅馬的文藝復興藝術家，對古典原則運用自如。事實上，他一方面絞盡腦汁打破規則，同時又盡力加以維持，曼圖亞的大教堂（1545-7）就是一個好例子。矯飾主義處理古典細部裝飾的方法，是行家之間的一種玩笑。貢扎加二世公爵（Duke Federico Gonzaga II）在曼圖亞的泰府（Palazzo del Tè，1525-34）就是羅曼諾的作品，他讓庭院的額枋掉下幾塊楔形石，他很清楚這不會影響

建築物的安全性，只是想讓外行人瞠目結舌（圖230）。到了曼圖亞公爵府（Palazzo Ducale）的卡瓦拉里薩庭院（Cortile della Cavallerizza，1538-9），他更把這種手法發揮到無以復加的地步，中庭斑斑點點的粗石連拱廊和讓人眼花撩亂的圓柱，活像拼命要掙脫裹屍布的木乃伊。

比較嚴肅的矯飾主義建築物是圓柱旁的馬西莫大廈（Palazzo Massimo alle Colonne；圖231），這是1532年斐路齊在羅馬動工興建的。它有一個前所未見的弧形正面。中間插進一個不規則的門廊，從正中央進去是退縮的前門，入口兩側由內往外各是一對圓柱、一塊空間、一根圓柱。一樓的一排窗戶並不特殊，不過最上面兩排窗戶是從建築正面鑿出的水平長方形，感覺好像框在石頭相框裡，下排

的石框有羊皮紙那種漩渦形曲線。庭院內部不但比正面出色許多，還保有一種很奇怪的時髦模樣。庭院的一邊是由兩根托斯坎式（Tuscan）柱子組合而成的涼廊，巨柱的位置安排得宜，可以看到一個寬敞的大廳，後面是往前門的通道，左邊還有到樓上的樓梯。樓上的陽台重複了涼廊的設計，透過陽台的柱子可以窺見一片藻井天花板和後面的門口。整個建築正面出乎意料地大膽和不規則，這已經超越了矯飾主義內行人之間的玩笑，而呈現出米開朗基羅的作品中那種追求嶄新、寬廣的創作的動力。

另一位矯飾主義建築大師是維諾拉（1507-73），他為耶穌會設計的耶穌教堂（Il Gesù，1568-84；圖232、233）成為後來許多教堂的典範。雖然西向正面是德拉波塔完成，仍是根據維諾拉的原始設計進行。他在卡普拉洛拉（Caprarola）設計的五角形法尼澤大廈（1547-9）結合了許多極富創意的特色，例如中央內院旁的圓形開放式樓梯、露台和橢圓形的成對階梯、花園和壕溝，使這個作品被列為此時期最有想像力也最壯觀的建築物。

文藝復興建築的第三個中心是威尼斯及其周圍一帶。此地的建築大師是帕拉底歐（Andrea Palladio，1508-80），一位講究精確的古典主義者。他在威欽察附近設計的卡普拉別墅（圓頂別墅，Villa Capra〔Rotonda〕，1565-9；圖234、235）是一棟對稱的建築物，嚴守阿爾貝第的規則和精神，創造出一個世俗活動的理想地點。他控制了這些古典原則，而不是被原則控制，彷彿他從維楚威斯的規則和古代典範中提煉出古典主義的精華，再把這純粹無色的精釀舉到光亮

圖232　耶穌教堂平面圖

圖233　**維諾拉**和**德拉波塔**：耶穌教堂，羅馬，1568-84年。

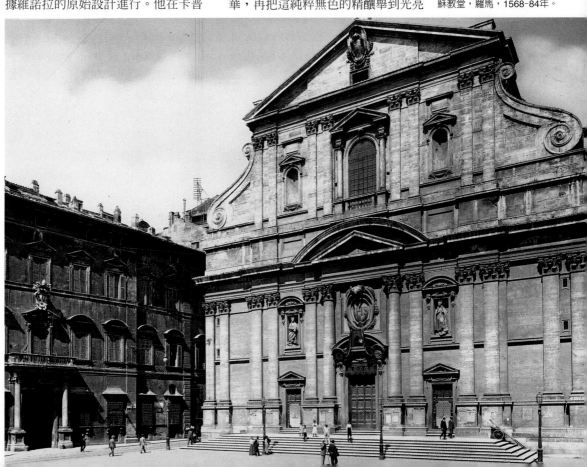

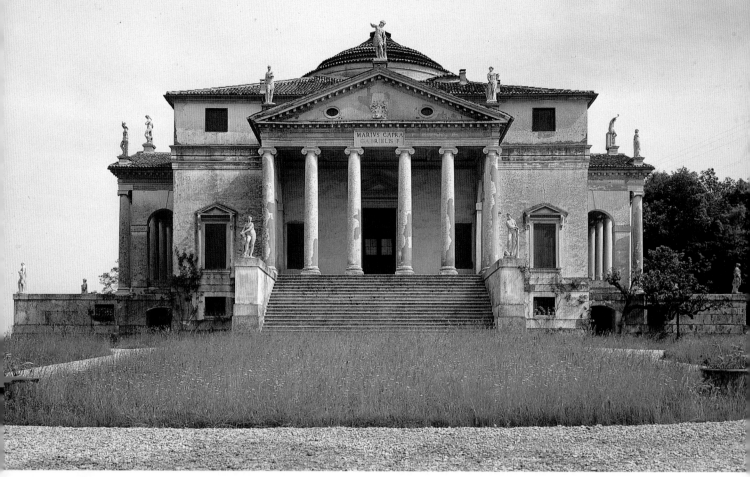

圖234　**帕拉底歐**：圓頂別墅，
威欽察，1565-9年。

圖235　圓頂別墅平面圖

處。他的建築物以優雅見長，有鑽石的特性——冰冷，同時閃閃發光。除了威尼斯的兩所教堂之外，他的作品都在威欽察一帶，而且都是世俗建築，這反映出世俗建築物的重要性首度超越了宗教建築，也是16世紀以後的建築物和過去不同的特色。帕拉底歐的設計對其他國家有重大影響，特別是18世紀英國喬治王時代的建築師、傑佛遜（Thomas Jefferson）與其他的美國和俄國的建築師，這無疑是拜他1570年的建築學論文《建築四書》（*I quattro libri dell' architettura*）所賜。我們大可視他為古典風格的象徵，因為他展現出文藝復興時期建築物最重要的兩個特質：精確性和向心式平面。不過他彷彿不費吹灰之力就

達到這種效果，這也使他的作品有一種在嚴謹正式的古典建築中已經消失的人性色彩。

看看圓頂別墅的平面，是在一個升高的正方形裡面安置一個覆以圓頂的圓形房間，由房屋四面一模一樣的樓梯進入，我們可以猜得出住起來不怎麼舒服。我們將會看到傑佛遜在蒙特傑婁（Monticello）那棟類似的房子裡（圖309），是如何處理這個問題。舒適可能在講究對稱的前提下犧牲了，不過外觀的美麗和尊貴，以及周圍鄉村景致的宜人，卻是無庸置疑。

藉著威欽察的大會堂（理性府，Basilica〔Palazzo della Ragione〕），帕拉底歐為歐洲創造了一個最流行的建築母題，帕拉底歐母題：一扇中央的

圖236　**帕拉底歐**：救世主教堂，威尼斯，1577-92年。

拱形窗或開口兩側各有一扇平頂窗。接下來的幾百年，這成為大型宅邸使用最廣、效果也最好的特色。在帕拉底歐其他許多別墅中，他把規則的平面加以延伸，把外房和景觀包括在內，從而帶動了18世紀的園林運動。很少有一個建築師即使作品集中在相當小的地區，仍然對建築物及其周圍環境造成了全球性的影響。

　帕拉底歐在威尼斯的兩座教堂是救世主教堂（Il Redentore，1577-92；圖236）和大哉聖喬治教堂（San Giorgio Maggiore，1565-1610）。前者在究玳卡運河（Giudecca Canal）邊，是威尼斯政府為了對瘟疫的結束表示感恩而建，由於教堂紀念的是救世主，每年7月的救世主節便在燈火通明的船河上空放煙火慶祝。這棟堅固而醒目的建築物有一個圓頂，夾在兩座小尖塔之間，底下的獨特西向正面由一系列神廟正面交叉而成。這種構圖兼用了巨柱式和小柱式，極富創意，超越了矯飾主義──可說是獨一無二。

　　義大利的文藝復興風格過了很久才跨越阿爾卑斯山脈，等山脈以北各國接觸到這種風格時，16世紀矯飾主義的挑戰和17世紀巴洛克風格的戲劇性已在義大利開創了新天地。歐洲其他國家在此期間大多全心發展自己特有的哥德式風格；民族主義正在萌芽。1519年，英國的亨利八世（Henry VIII）、西班牙的哈布斯堡查理五世（Habsburg Charles V，領土包括義大利的不少土地和德國的公國）、還有法國的法蘭斯瓦一世（François I），這三個帝王都要爭取神聖羅馬帝國皇帝的頭銜。亨利八世的女兒伊麗莎白（Elizabeth）不但讓英國成為歐洲的強權，還派海盜騎士（Pirate Knights）橫越大西洋開拓新大陸，把影響力擴張到歐洲以外。曾在菲力普二世（Philip II）統治下短暫統一的西班牙和葡萄牙，也一心將疆域擴展到美洲。至於法國，黎希留（Richelieu）、馬薩漢（Mazarain）和高樂貝（Colbert）等歷任首相建立了君主專制政體，所以後來路易十四（Louis XIV，1643-1715）可以自稱「太陽王」（Le Roi Soleil）說：「國家，我就是國家。」（"L'état c'est moi"）

　　這些都影響了建築的演變。在路易十四之前，法蘭斯瓦一世把首都從充滿狩獵小屋和貴族優閒生活的羅亞爾河谷遷到了中心鞏固而政治敏感度又高的巴黎。國王的宮廷成為法國的行政中心，不只管理法律和商業事務，也負責藝術和基礎建設——公路和人工渠道，甚至是森林業。這同時也改變了建築師的地位：1660年代進行羅浮宮新側翼工程的佩侯（Claude Perrault，1613-88）正式成為公務人員。英國也讓建築師成有了正式身分。國王一直有御用石匠，但1615年瓊斯（Inigo Jones）被任命為皇家勘查員（Royal Surveyor）。

　　從16到18世紀，阻礙義大利建築風格北傳的不只是民族主義，還有宗教問題。對篤信新教的北方各國而言，後來的義大利文藝復興風格所展現出來的天主教氣質毫無吸引力；有時候甚至讓人反感。此時的歐洲正飽受宗教衝突和戰爭的蹂躪。

　　這些國家的建築發展其實就是這樣。矯飾主義的義大利建築師也許玩打破規則玩得不亦樂乎，過了阿爾卑斯山，情況就完全兩樣。因為這些人不但不知道什麼是古典規則，也不知道有什麼規則要打破。漸漸地，文藝復興風格的細部、圖案和結構緩緩滲透過來，先傳到法國，然後遍及全歐。有時候被吸收採納，但常常只是照樣仿製，硬生生加在基調為哥德式風格的建築物上。

　　法蘭斯瓦一世在羅亞爾河（Loire）畔的香博堡（Château de Chambord，1519-47；圖238、239）即是一例。乍看之下，平面的對稱性以文藝復興的角度來說似乎完美無缺。在一個長方形裡內含一個正方形，只是這個正方形並不在正中央。這座城堡和義大利的大廈建築一樣，三個側翼圍住庭

圖237　法蘭斯瓦一世長廊，楓丹白露宮，法國，**普利馬提喬**等人在1530年代負責裝潢。

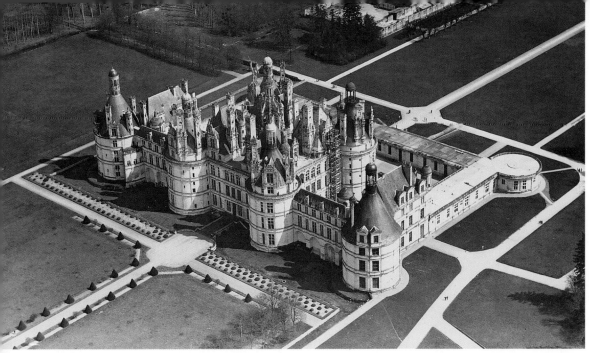

圖238 香博堡，法國，1519-47年。

圖239 香博堡平面圖

院的三側，只能從正面的中央大門進入內院。可是在香博堡，入口立面有三分之二只算是隔屏，只有中央建築主體才是這家人實際上的生活空間。看得出來，這基本上是英國哥德式核堡的平面：核堡就是中央建築主體，庭院即是城廓，但完全融合在文藝復興式的對稱設計中；我們只有從空中鳥瞰或看平面圖時，發現庭院角落和中央建築主體四角都有角塔，才能完全看出它的英國哥德式風格。

除了對稱性之外，還有什麼其他文藝復興的元素？沿著一樓是一條連拱廊，上面是一排排水平的窗戶。不過義大利式的大廈，每層樓的窗戶可能都不一樣，也許是柱式不同，或是有一排每扇窗戶的兩側都有雙柱或對柱，第二排可能只在窗間壁上有一根壁柱；這座城堡的窗戶完全一樣，且經過精心布局，在正面由下而上形成一條條垂直的條紋，和水平的間隔同樣顯眼。那麼屋頂呢？這裡的屋頂沒有被矮護牆遮住，反而出現陡峭的北向斜坡屋頂，以老虎窗點綴其中。在角落的塔樓上，特別是中央建築主體頂上，有許多山牆、煙囪、燈形頂塔和尖葉式塔頂等文藝復興式的細部。但義大利的天際線會允許像這樣林林總總的形狀彼此用力推擠嗎？這感覺就像菜市場的人群，簡直可以聽到嘈雜的人聲。儘管柯托納（Domenico da Cortona，參與本案的眾多建築師中，只有他的姓名流傳下來）盡力用複雜的義大利裝飾來掩飾，屋頂仍然充滿中世紀和法國的風味。

而工程技術的小奇蹟——複式螺旋樓梯（圖240），又有什麼意義？這是一座獨立的石頭籠子，位於中央建築主體中希臘式十字形走廊的交會區。樓梯往上穿過橢圓體的筒形拱頂天花板，直達屋頂上的中央頂塔。若說支撐的墩柱和哥德式扶壁有類似之處，這種精巧的設計（進出的人可能不會在同一座樓梯上看到對方）只可能出自文藝復興的機關巧計。事實上達文西就畫過一幅這種樓梯的草圖。

到法國謀生的幾位義大利藝術家當中，只有達文西被法蘭斯瓦一世徵召

圖240 香博堡的複式螺旋樓梯

圖241　布洛瓦堡西北翼，法國，1515-24年。

入宮。1519年，他在距離香博堡40公里的地方逝世，城堡也在這一年開始動工。查理五世皇帝和法王法蘭斯瓦一世在義大利開戰是達文西遷居法國的原因之一，法蘭斯瓦一世的贊助也是一大誘因，因為法王的手筆僅次於教廷。著作影響歐洲的矯飾主義建築師薩里歐在1540年入宮，直到辭世為止都待在法國宮廷。他在1546年設計翁西－勒－佛宏堡（Château d'Ancy-le-

Franc），布局類似香博堡，只有高而陡峭的屋頂才流露純正的法式風味，連老虎窗都捨棄不用。（法國人非常重視屋頂，有一種屋頂甚至以發明建築師法蘭斯瓦‧蒙薩〔François Mansart，1598-1666〕的名字命名，叫做折線形屋頂〔mansard roof〕，這種雙重斜面四邊形屋頂裡面還可以再塞進一排一般挑高的房間。）

1532年，義大利畫家普利馬提喬（Francesco Primaticcio，1504-70）來到法國，他是羅曼諾的朋友，兩人一同設計興建泰府。楓丹白露宮（Château of Fontainebleau）裡生氣蓬勃的法蘭斯瓦一世長廊（Galerie François I）即他的手筆（圖237）。窄帶摺疊的裝飾圖案（strapwork，以細灰泥做成捲曲皮革狀）正是在這裡首度問世，後來成為阿爾卑斯山以北的文藝復興風格建築物最流行也最典型的母題，在低地國家和西班牙尤然。

圖242　德洛赫姆：聖艾提安杜蒙教堂的聖壇屏，巴黎，1545年。

圖243 奧圖亨利館，海德堡，德國，1556-9年。

法蘭斯瓦一世是文藝復興形式最重要的贊助者。羅亞爾河一帶的大廈、香博堡、布洛瓦堡（Château de Blois）、楓丹白露宮，還有遷都巴黎之後的羅浮宮，這些宮殿的文藝復興建築有不少由他委任興建。中產資本家勃依耶（Bohiers）家族委託建造雪儂梭堡（Châteaux de Chenonceaux，1515-23；圖244）和阿澤－勒－伊多（Château d'Azay-le-Rideau，1518-27）。雪儂梭堡原本只是沿襲自哥德式核堡的簡單中央建築主體，直到德洛赫姆（Philibert de l'Orme，1514-70）在亨利二世（Henri II）的情婦黛安（Diane de Poitiers）命令下，於1556-9年增建了一座迷人的白石五段橋，後來布揚（Jean Bullant）在橋上增建三層樓的大廊（Grande Galerie，1576-7），在碧綠的漣漪中孤芳自賞。在路易十二於1498年即動工興建的布洛瓦堡，最受矚目的無疑是充滿文藝復興母題的西北翼（法蘭斯瓦一世增建）和後來蒙薩負責的西南翼（1635-9）。西北翼以一條沿花園正面的連拱式長廊來強調其水平性。堡內一座八角塔樓裡，又有一座精緻的開放式螺旋樓梯（圖241）。

但文藝復興的概念之所以滲透到其他歐洲國家，不是光靠藝術家的來來去去。有些概念是以書面呈現在義大利大量出版的圖冊中。由於大多數阿

爾卑斯山以北的建築師既沒見過古蹟，也沒見過文藝復興的復古建築，因此非常依賴這樣的書籍，他們對復興古典的意義一知半解，把這些圖冊

圖244 雪儂梭堡，羅亞爾河，法國，1515-23年。橋由**德洛赫姆**建造，1556-9年；大廊由**布揚**興建，1576-7年。

當作摸彩箱，隨意擷取其中概念加以運用。有時候眼光獨到的建築師還會把南轅北轍的元素加以結合，產生非凡的效果。

德洛赫姆憑著圖冊和幾次短暫造訪義大利的經驗，就發揮出卓越的創造力。1545年，他在巴黎聖艾提安杜蒙教堂（Church of St-Etienne du Mont）建造了一面令人歎為觀止的聖壇屏（jubé），屏上有一個眺台（balcony），橫跨保持原狀的哥德式中殿（圖242）。眺台可經由兩側突出的弧形樓梯抵達。聖壇屏確實有令人屏氣凝神的魅力，這個能涵括整體的設計概念

圖245 佩侯：羅浮宮東正面，巴黎，1665年。

源於文藝復興的自由風格，不過仔細一看就會發現，屏上的細工透雕花紋仍然承襲自哥德式建築。

但不是每個阿爾卑斯山以北的建築師都有德洛赫姆的才氣。許多建築師完全不管結構、比例和尺度，移植柱式使其脫離原有涵構，結果常常只經營出文藝復興風格的皮毛。即使後來有抽離建築基本原理，專門介紹裝飾的圖冊開始流傳（多在低地國家和德

圖246　霍爾：兵工廠，奧格斯堡，德國，1602-7年。

國），情況也沒有改善。荷蘭的弗羅里斯（Cornelius Floris，1514-75）和維里斯（Vredeman de Vries，1527-1606）就出版過這種圖冊。德國的第特爾林（Wendel Dietterlin）也在1593年出版過這種書，據說他後來還發瘋了。第特爾林要在平坦牆面上設計扭曲纏繞的人像，宛如荷蘭畫家博斯（Bosch）筆下變幻無常的幻影，其效果就像海德堡（Heidelberg Castle）的奧圖亨利館（Ottheinrichsbau，1556-9；圖243），如同印度廟宇的山門，擠滿了痛苦不堪的人像。

從書本學習建築風格還有一個缺點——圖案畢竟是二度空間的東西。我們必須謹記，這時候許多建築師還是半路出家的。普利馬提喬的本行是畫家；瓊斯是假面具設計師；後來為羅浮宮增建側翼的佩侯其實是個醫生（圖245）。真正偉大的作品端賴建築物裡外的關係，然而要達成可不容易；畢竟不是每一位建築師都有三度空間的思維。有些建築物的正面是從書上抄下來的，不管運用得多麼有創意，仍然保有扁平的外觀，看起來非常死板。佩侯把羅浮宮正面挑高的一樓當作台基，在上面蓋一條對柱構成的二樓涼廊，這雖然是空前壯舉，可惜還是無法讓羅浮宮擺脫平板味。

所幸，有個怪傑讓這段時期的建築綻放光芒。奧格斯堡（Augsburg）的城市建築師霍爾（Elias Holl，1573-1646）在1600年左右從威尼斯訪問歸來，也迷上了矯飾主義。和他同時代的康本（Jacob van Campen，1595-1657）在阿姆斯特丹蓋的一座市政廳（Town Hall，1648-65）相當莊嚴古典，足堪改為一座皇宮。不過就像弗羅里斯的安特衛普（Antwerp）市政廳一樣，霍爾在他的奧格斯堡市政廳

圖247　沙拉曼卡大學正面大門，西班牙，1514-29年。

圖248　托雷多和赫雷拉：艾斯科里爾宮，西班牙，1562-82年。

（1615-20）大膽納入一間貫穿頂樓的會議室；此外，他還在兩側布置窗戶，把牆壁漆成白色，讓會議室內充滿陽光。他在奧格斯堡設計的兵工廠（Arsenal，1602-7；圖246）更具創意。他以大師級的手法保留了德國房屋高窄的特色，傳統上這種房屋的山牆都是面對馬路的。不過兵工廠驕傲地直盯著你，雖然窗戶兩側的窗框以極度矯飾的手法扭曲，山牆的三角楣飾中間缺了一塊，代之以一個古怪至極的球莖狀裝飾。

一方面盲目地採用建築母題，一方面又認真地想興建古典風格的建築物，兩者之間的衝突也出現在其他國家。在西班牙，平滑牆面上的淺浮雕那種精緻細密的仿銀器裝飾風格，是從伊莎貝拉女王（Queen Isabella）的哥德式風格直接承襲過來，只是把各種建築母題進一步混合。我們在托瑪爾的基督修道院教堂外觀上看到的航海景象的表面裝飾（圖198），重複出現在沙拉曼卡大學（Salamanca University，1514-29；圖247）古典的大門上，只不過多了用窄帶摺疊成的裝飾和其他設計；當時這所大學已經培育了不少人文主義者。

宗教情感最單調的表現就出現在西班牙；這種建築物的根源並不是改革派的清教，而是反改革的天主教（還有菲力普二世情感的枯竭）。教宗庇護五世（Pope Pius V）極度禁慾，一心一意要整頓放縱的文藝復興羅馬教會。這種懺悔精神感染了皇帝查理五世，他在1555年宣布退位，從此在修道院度過餘生。他兒子菲力普二世遵循父親的建築風格，避免採用義大利發展出來的複雜設計，並在1562年開始興建一座以禮拜堂為中心，內含一間修道院和一所大學的宮殿。這裡容不下矯飾主義的行家笑話，也不允許一絲輕鬆或玩樂的意味。

這座宮殿因為建在距離馬德里48公里，一片地形起伏的荒涼平原中的礦渣堆上，所以稱為艾斯科里爾宮（Escorial，西班牙語意為礦渣；圖

圖249　史密森：沃拉頓府，諾庭漢郡，1580-8年。

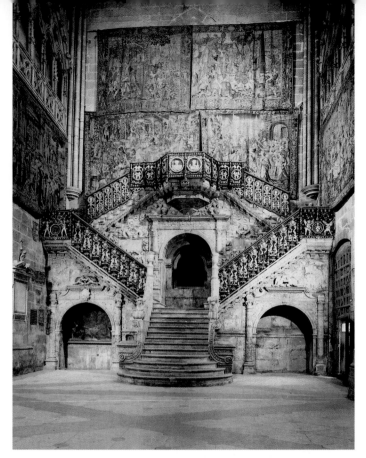

圖250 **薛洛**：布哥斯大教堂的多拉達樓梯，西班牙，1524年。

設計較小的華廈。這顯示了當時社會和經濟情勢的變遷。中世紀的建築物絕大多數屬於教會，現在世俗建築物開始增加。文藝復興時期，天主教國家的新建築不論大小，有半數爲宗教用途，另一半是世俗建築。新教地區重視商業，世俗建築遠超過宗教建築，原因之一是哥德時期已經蓋了許多教堂，沒有增加的必要。

這段時間，緊密而大小適中的房屋如雨後春筍般出現在英國，通常是富商巨賈的住宅。盛產羊毛的格洛斯特郡科茲沃（Cotswolds）的石屋、赫勒福郡（Herefordshire）威布里（Weobley）磚木混合結構的木屋，都是很好的例子。都鐸王朝（Tudor）和詹姆斯一世時代，E字形和H字形的平面已經加寬了。H的中央部分被塡滿，形成一種獨特的住宅類型，與其說是受到哥德式建築或文藝復興建築的影響，不如說是出於本身的需要。在威爾特郡的朗里特（Longleat），勞勃・史密森（Robert Smythson）擔任石匠所蓋的伊麗莎白式住宅（1572-）奠定了這種英國式建築獨特的風格，微微突出的凸窗在寬敞的正面形成縱向的條紋，再用細長的水平帶狀裝飾來分隔一排排的直欞窗戶，強調水平的感覺。在重視盡量採光的國家，自然會將玻璃製造的技術融入新設計中。威尼斯人15世紀重新發現了羅馬帝國時代的透明玻璃，再由吹玻璃的工人於16世紀傳到英國。16和17世紀，窗戶越來越大，甚至史密森蓋的另一棟房子被說成：「哈維克府（Hardwick Hall）的玻璃比牆壁還多。」同是史密森蓋的諾庭漢郡（Nottinghamshire）的沃拉頓府（Wollaton Hall，1580-8；圖249）

248）。它和烏爾比諾的一座宮殿一樣鳥瞰周圍的村落，但做法大不相同。作爲台基的荒涼岩屋有一排排的高窗，初看覺得這裡可能是座監獄。高聳嚴峻的圍牆內是一群對稱的庭院和房舍，中央是一座有三角楣飾的古典柱廊，顯示出圓頂禮拜堂的位置。宮殿模仿所羅門王的神廟，這座禮拜堂就像是神殿中的至聖所。建築師赫雷拉（Juan de Herrera，約1530-97）在原始設計師托雷多（Juan Bautista de Toledo，卒於1567年）之後接手，從史料中菲力普二世給赫雷拉的指示來看，他是刻意做出這副單調沈悶的外觀。菲力普二世要求「設計簡單、整體嚴謹、高貴而不傲慢、宏偉而不俗麗。」

在歐洲工商業興盛的區域，富裕的中產階級住宅正在興起，建築師必須

圖251 **勒沃**：朗勃特連棟屋
平面圖，巴黎，1639-44年。

也是如此。

凸窗（bay windows）和陡然向外突出的凸肚窗（oriel windows）很受歡迎。大概是英國比其他國家更注重女性同胞和她們舒適感，所以在窗戶和嵌入的窗座椅（女士坐著做女紅的地方）方面頗費心思；和房屋長度等長的二樓長廊是英式房屋的另一個特色，天氣惡劣時，女士就可以在此散步。17世紀，有棋盤式窗櫺，可上下開關的框格窗（sash window）從荷蘭傳入英國。這個名稱源自荷蘭語的sas（水道）和法語的chassis（框架）。這種窗戶全世界普遍採用，由長方形和正方形一上一下組成，後來成為英國喬治王時代的連棟街屋特有的縱向效果。

煙囪連接著以華麗的壁爐面飾遮蓋的巨大火爐，在英國一直具有重要地位。都鐸時代的房屋還講究多采多姿的天際線：螺旋形、山形、成群和單一高聳的大煙囪、小尖塔、雉堞（crenellation，城牆頂端的短牆）、及荷蘭式山牆等不一而足，而且在英國流行多年。此時英國國內建築不斷發展，這類細部裝飾不但決定了建築物的平面，也成為房屋風格的主調。

舉例來說，樓梯就很能表現出各時代的建築風格。中世紀的樓梯差不多只是個圍起來的梯子，或是城堡中那些關在尖塔裡面的石製螺旋狀階梯。

16世紀的西班牙開始嘗試新型態的樓梯，有三種類型：圍繞著樓梯井（通常是長方形）盤旋上升的樓梯；最下面一階分成左右兩翼的T字形樓梯（可以根據樓梯的造型、角度和眺台，做多樣的變化，如卡普拉洛拉的法尼澤大廈和薛洛〔Diego de Siloe〕1524年在布哥斯大教堂建造的多拉達樓梯〔Escalera Dorada〕；圖250）；圍繞著長方形樓梯井，每一階都對折回來和下面一階平行的樓梯，這種樓梯最早出現在艾斯科里爾宮建築群。後來帕拉底歐又加上第四種樓梯：一端固定在牆上，下面用一個拱支撐的獨立樓梯，這一種樓梯充分發揮在街景上，最吸引人的就是橫跨威尼斯運河的樓梯橋。

第一種樓梯就設在門廳裡，圍繞著開放式的樓梯井盤旋上升，由上方的小圓頂或天窗探光，從1666年倫敦大火到20世紀，這成為英國連棟式街屋的典型。這些房子高而窄，剛開始每層樓只有幾間房間，在安女王統治時代，有時候只有前後兩間房間。到了18世紀，在喬治王時代的高級地區，尤其是倫敦、愛丁堡和都柏林，起居室都設在二樓。餐廳和起居室用摺疊門相連，所以出現「客室」（drawing room）或「退回」（withdrawing）這樣的名詞，指的是飯後退席的地方。房屋的臨街正門在地下室和僕人出入口上方的階梯頂端。地下室後面的圍牆內有個筆直的帶狀花園。

法國的連棟式街屋稱為hôtel，在樓層數和房屋設計方面都比較有彈性。鄰街立面的正門有管理員看守，通常可以直通庭院，庭院周圍有服務性側翼（service wing）、馬廄，稍後有馬

圖252　阿姆斯特丹河畔的房屋

車房（圖251）。庭院後面有一個正式的圍牆花園。後來的發展是讓住房橫跨服務性庭院（service courtyard）後面，其中包括俯瞰後花園的沙龍和展示間。一些早期的連棟式街屋設計比較樸素，就像亨利四世（Henry IV）在1605-12年興建的孚日廣場（Place de Vosges，到1800年改稱皇家廣場〔Place Royale〕）。這些安靜、實用的磚造屋有石造的窗邊和屋角，以及雙重斜面四邊形屋頂上的老虎窗，沿著亨利四世新造的新橋（Pont Neuf）興建，新橋連接塞納河諸島，是巴黎第一座沒有蓋房子的橋。布魯塞爾的大廣場（Grand' Place）建於1695年圍城之後，周圍都是行會會館。這是最後一座中世紀法蘭德斯城鎮的標準公共廣場，也是典型的低地國家文藝復興建築風格，把哥德式裝飾細節和支撐有欄杆陽台的柱廊、簡樸的壁柱和三角形的山牆端混在一起，有些後來還加了一堆罐子和貝殼裝飾。

荷蘭在17世紀出現了成熟的文藝復興式大規模連棟街屋。像阿姆斯特丹的王子街（Prinsengracht）這種運河邊的住屋，形狀高而窄，山牆端面向街道或運河。但這些房子並非千篇一律。狹窄的正面顯示每層樓沒有幾個房間。荷蘭和英國不同，在運河的限制下，中世紀陡峭狹窄的封閉式樓梯一直延用到20世紀。如此一來窗戶一定要大，才能用繩子把家具吊到樓上房間裡。王子街是貴族最喜歡流連的街道，紳士街（Heerengracht）最投紳士所好，但許多較簡陋的街道上，弧形山牆構成的波狀天際線也頗具魅力（圖252）。有些房子室內的地板是黑白磁磚組成的圖案，此外還有光源和陰影形成的鮮明對比，弗美爾（Vermeer）和胡赫（Pieter de Hooch）的畫中都保留了這些特色。歐洲其他

圖253　**康本**：茅立海斯宮，海牙，荷蘭，1633-5年。

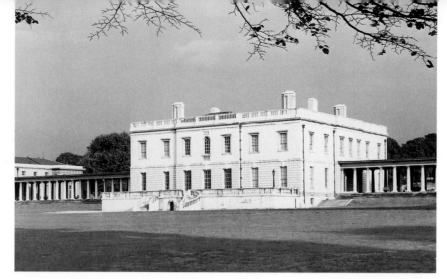

圖254 瓊斯和韋伯：皇后宅邸，格林威治，倫敦，1616-62年。

圖255 皇后宅邸原始平面圖

地方同樣有豐富多樣的天際線，到捷克去，在泰爾克（Telc）古老的摩拉維亞（Moravia）城鎮裡也找得到。

荷蘭有另一種極具有北方特色的文藝復興建築典範——小宮殿，井然有序、結構緊密、尊貴優雅。海牙（The Hague）的茅立海斯宮（Mauritshuis；圖253）就是如此。這是一座小型湖濱宮殿，1633-5年由康本興建完成，各個房間以中央樓梯為中心對稱分布，巨大的壁柱使宮殿的外觀呈現自然祥和的莊嚴感。這些建築的靈感自然來自帕拉底歐。不過荷蘭人發現了讓房子兼具莊嚴和居家舒適的尺度。這種帕拉底歐式的建築物非常完整而沈靜，符合阿爾貝第的原則：各部分的比例必須和諧，增一分則太多，減一分則太少。

在英國瓊斯（1573-1652）的作品中，這樣的特質和影響是非常明顯的，他40歲那年旅遊歐洲時發現了帕拉底歐，而且非常著迷，甚至拼命模仿偶像的簽名，把手上的帕拉底歐著作《建築四書》的扉頁都寫滿了。在對建築產生興趣之前，瓊斯是個出色的設計師，為國王詹姆斯一世及其朝臣所喜愛的神話假面劇設計服裝和舞

台效果。可能這時候他已經受夠了；不論如何，他對這門新藝術非常看重。被任命為皇家勘查員之後，他回到義大利潛心研究。對於格林威治（Greenwich）的皇后宅邸（Queen's House）、白廳（Whitehall）的國宴廳（Banqueting House）和威爾特郡的威爾頓宅（Wilton House），他在構思平面和建築立面時，都採取帕拉底歐比例和設計統一的原則。這三棟建築都採用立方體。他寫道：「外部的裝飾應該單純、比例符合規則、陽剛而不矯揉造作。」

皇后宅邸（1616-35）是第一棟義大利風格的英國別墅，在安皇后（Queen Anne of Denmark）一時心血來潮之下而興建，別墅原本分成兩翼，各由三個立方體構成，由一條跨越倫敦往多佛之主要道路的橋連接。瓊斯過世後，他的徒弟韋伯（John Webb）於1662年再增建兩座橋狀物，讓整棟建築物成為一個立方體；後來道路的路線經過更改，在原本的馬路上興建長條式平頂柱廊，把兩翼連接起來（圖254、255）。房間的比例完美，框架式鬱金香樓梯的熟鐵欄杆是一朵朵搖曳的鬱金香，以令人屏

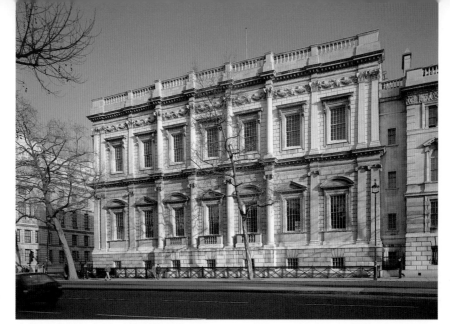

圖256　瓊斯：國宴廳，白廳，倫敦，1619-22年。

息的弧度盤旋上升，精緻得就像貝殼上的螺紋。白廳的國宴廳（1619-22；圖256）建於被大火燒毀的舊國宴廳原址。從古典外牆上一排排愛奧尼克式和複合式的列柱看起來，這是一棟兩層樓高的建築物。但裡面是一個巨大的雙立方體房間（double cube room），二樓有一個長廊，還有魯本斯（Rubens）所畫的華麗天花板。從上排窗戶往外伸出的平台，是為了處決查理一世（Charles I）而興建的。

內戰時期，瓊斯被反對查理一世的議會黨人短暫囚禁了一陣子，獲釋後和韋伯一同重建毀於1647年大火的威爾頓宅。這裡有兩間大廳，一間是單一立方體（single cube），一間是雙立方體，後者用白色和金色的室內裝飾來突顯一系列凡戴克（Anthony Van Dyck）所畫的肖像（圖257）。雙立方體比例需要極高的高度，為了抵消這種過高的感覺，瓊斯運用所謂的凹圓天花（coved ceiling），以一個大曲度的天花板和牆壁連接。天花板色彩絢麗，還畫了一串串箔金的水果垂飾。

文藝復興建築豐富多采的靈感到了17世紀，成為更加華麗壯觀的建築風格──巴洛克。

圖257　瓊斯：威爾頓宅雙立體房間，威爾特郡，約1647年。

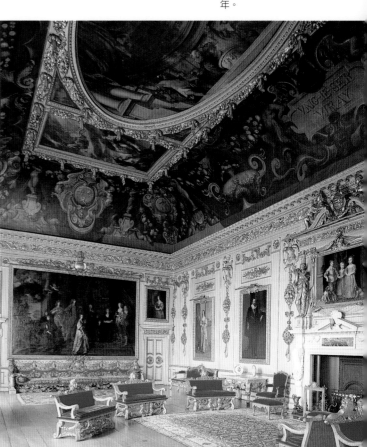

文藝復興的復古運動在義大利維持了200年，對建築構件採嚴格、理性的處理雖然正是這種風格的精神所在，到了文藝復興的後半期卻越來越讓人受不了；人們開始覺得它機械化、無聊或限制重重；對理想完美均衡的追求顯得不再有意義。

新一代的羅馬建築師繼承米開朗基羅的遺緒，拋棄古代藝術風格，投入一種突破既定的界限和傳統的新藝術。有些人認為這種奔放的風格品味低俗，說巴洛克風格（Barque）是文藝復興藝術的墮落。只要看西班牙發展出來的極端樣式，也就是粉刷匠家族屈里格拉（Churriguera）的作品，就知道這句話是什麼意思了。格拉納達的加都西修道院（La Cartuja）的聖器室（1727-64；圖259）就是這種華麗風格最豐富的展現，多得不能再多的白色灰泥裝飾線條就像一系列小褶襇重複摺疊三四次。其他人對這些藝術家想傳達的戲劇性和刺激性非常投入，被這種藝術充滿感染力的生氣深深吸引；這種反應正符合藝術家的期望。對這些抱持歡迎態度的人來說，巴洛克時期不是一種過度放縱的低俗展現，而是文藝復興的光榮成就。

就藝術上而言，巴洛克是非常華麗的繪畫、雕塑、室內設計和音樂風格。文藝復興並未特別專注於音樂，但巴洛克諸國卻是音樂方面的先鋒。最早迴響孟特威爾第和韋瓦第彌撒曲的是義大利教堂裡的弧形牆；德國和奧地利的王宮沙龍裡，白色和金色灰泥裝飾的牆壁之間的金腳椅上、以及布滿紛亂圖案、垂著鮮豔紅色和藍色帷幔的天花板下，則飄出海頓、莫札特和巴哈的室內樂。大概也就是在這個時候，音樂要適合演奏空間的創作程序出現逆轉，人們開始研究建築物的聲響學。房間要建造得能提供音樂需要的交混迴響時間。這段時期劇場再度興起，16世紀末發源於義大利的歌劇以大眾藝術的姿態開始盛行，並流傳到全歐洲。

這種華麗奔放的建築源自羅馬，起初僅見於義大利和西班牙、奧地利、匈牙利和天主教德國。巴洛克直到末期，即18世紀初的幾十年，才在法國興盛起來，形成一種優雅的室內設計風格，稱為洛可可（Rococo）。另一方面，神聖羅馬帝國部分區域，包括德國南部、奧地利和匈牙利，將出現最鮮豔也最華麗的巴洛克建築，如雷根斯堡（Regensburg）附近羅耳（Rohr）的修道院教堂（1717-22）、奧圖波伊連（Ottobeuren）的修道院教堂（1748-67）、德國費貞菲里根的朝聖教堂。幾個德國省份和奧地利的沃拉爾堡（Vorarlberg）成為建築工匠、雕塑家和粉刷工匠的搖籃，俄羅斯和斯堪地那維亞也有裝飾奢華的巴洛克式宮殿，如小泰森（Nicodemus Tessin the Younger，1654-1728）在斯德哥爾摩設計興建的皇宮（1690-1754）。巴洛克發源國的共同點是在宗教改革之後仍繼續信仰天主教。

率先倡導反宗教改革運動的耶穌會

圖258　埃吉德·奎林·亞桑：聖約翰·尼波穆克教堂，慕尼黑，1733-46年。

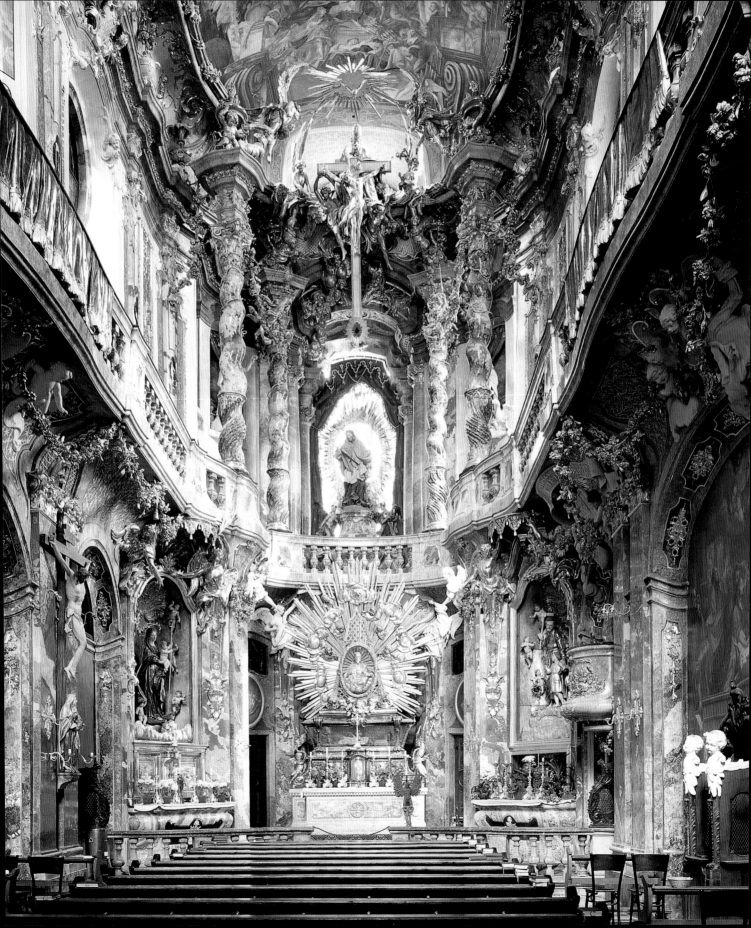

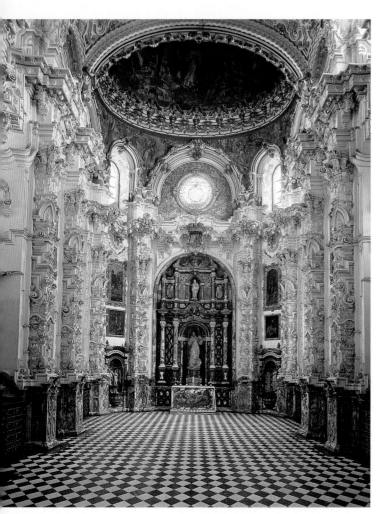

圖259　加都西修道院，格拉納達，西班牙，1727-64年。

都非常在意他們的設計正確與否。我們通常以第幾個B來記憶文藝復興各時期的創始人，而第三個B和第四個B，也就是貝尼尼（Bernini）和波洛米尼（Borromini），完全不在意這種事。巴洛克並不好爲人師，也沒有斷定成品是否符合標準的道德慾望。它的目的只是用情感淹沒我們而已。

巴洛克建築師揚棄了對稱和均衡，轉而嘗試新鮮有活力的量體。這點從希德布朗特（Lucas von Hildebrandt，1668-1745）在維也納爲薩瓦的歐根親王（Prince Eugene of Savoy）興建的貝爾佛第宮（Belvedere；圖260）就可看出。貝爾佛第宮有個寬敞開闊的窗形立面，旁邊有低圓頂塔樓，階梯式屋頂也相當戲劇化，這些都由巨大的三拱大門和巨大的弧形三角楣飾形成的中央建築主體統合在一起，結構對稱，但沒有任何浮誇的規律性。其他許多地方也看得到類似的量體，所有細節都往中心點聚合。朱瓦拉（Filippo Juvarra，1678-1736）在杜林（Turin）設計興建的史都比尼吉宮（Stupinigi，1729-33）雖是狩獵別墅，卻有個三層樓高的舞會廳。培普曼（Matthaeus Pöppelmann，1662-1736）在德勒斯登（Dresden）設計的秦加別墅（Zwinger，1711-22；圖261），上層爲寬敞的觀景樓，頂塔裝飾富麗；

士規劃傳教活動就像籌劃軍事行動一樣仔細，當時他們招募了幾個巴洛克運動的領袖。在《人文主義的建築藝術》（*The Architecture of Humanism*）一書中，史考特（Geoffrey Scott）表示這是出自耶穌會士有意識的（也是高明的）心理洞察力，刻意用巴洛克奔放的風格來徵召「人類最戲劇性的才華爲宗教服務」。

巴洛克無疑非常「戲劇化」，凡巴洛克建築不同於文藝復興建築之處，都可以用這個形容詞一語概括。據說布魯內雷斯基的目的是取悅別人，布拉曼帖是爲了展現高貴風格，但兩人

圖260　**希德布朗特**：貝爾佛第宮，維也納，1720-4年。

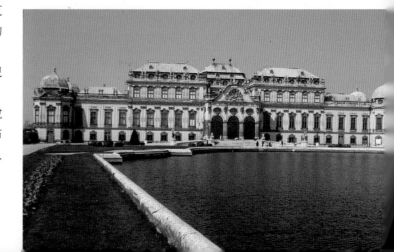

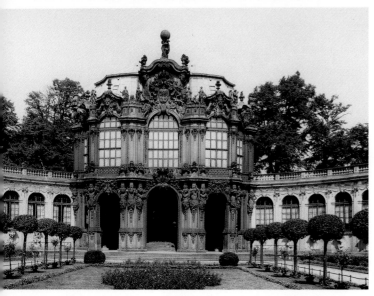

圖261 培普曼：秦加別墅，德勒斯登，1711-22年。

簾幕上方的紅漆木頭雕成的窗簾垂飾；又如德比郡（Derbyshire）查茨沃斯（Chatsworth），彷彿懸在音樂室門後一條絲帶上的小提琴，在半掩的門後面顯得極為逼真。

雕塑家貝尼尼（Gian Lorenzo Bernini，1598-1680年）在羅馬勝利的聖瑪麗亞教堂（Santa Maria della Vittoria）柯納洛禮拜堂（Cornaro Chapel）裡的雕像《聖泰蕾莎的欣喜》（Ecstasy of St Theresa，1646；圖264）擺明了貝尼尼是在搬演一齣小戲，聖泰蕾莎的中心人像已寫實得令人震懾，他還在雕像旁邊雕刻了劇場包廂，柯納洛家族的人坐在裡面看戲。

我們來看看幾個巴洛克效果的實際運用。貝尼尼和波洛米尼雖是創始

圖262 四泉聖卡羅教堂平面圖

圖263 波洛米尼：四泉聖卡羅教堂，羅馬，1638-77年。

狂歡活動顯示出興建這棟建築物的奢華目的——作為柑橘園、戲院、畫廊和大廣場的背景之用，薩克森（Saxony）的強人奧古斯都（Augustus the Strong）在廣場和朝臣一起進行中世紀式的運動、比武和節慶。

那是巴洛克第一次爭取創作自由的作品。第二次則揚棄正方形和圓形的固定形狀，改用旋轉而靈活的形狀：S弧形或波浪狀的建築正面，還有以橢圓形為基礎的平面。天主教會對巴洛克有明顯的影響，因為1545年宣告反宗教改革的特倫特會議（Council of Trent）便宣稱正方形和圓形的異教徒色彩太重，不適合基督教會。這方面最好的例子就是羅馬的四泉聖卡羅教堂（San Carlo alle Quattro Fontane），這間波洛米尼設計的第一座教堂小巧精緻，正面於1677年完工（圖262、263）。雖然塞在一塊狹小的地方，其平面和波浪起伏的正面都成為未來巴洛克式教堂實驗的典範。

巴洛克第三個突破性的特色是設計極度戲劇化，包括創造幻象，經常出現立體感強烈而逼真的效果。例如約克郡黑爾伍德宅邸（Harewood House）

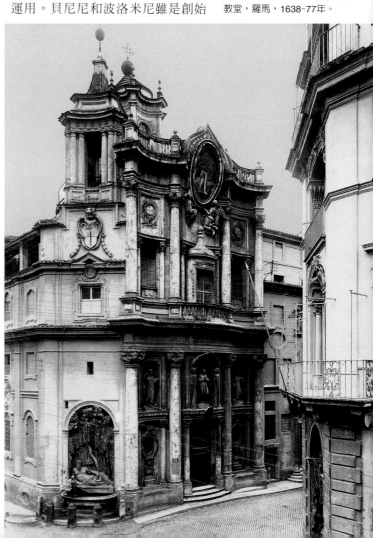

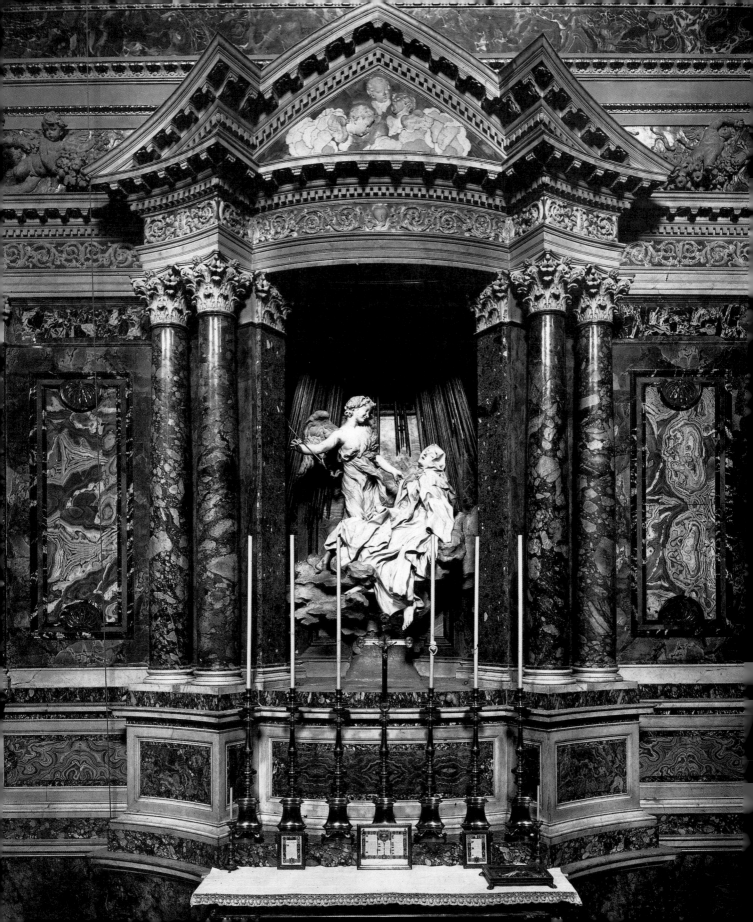

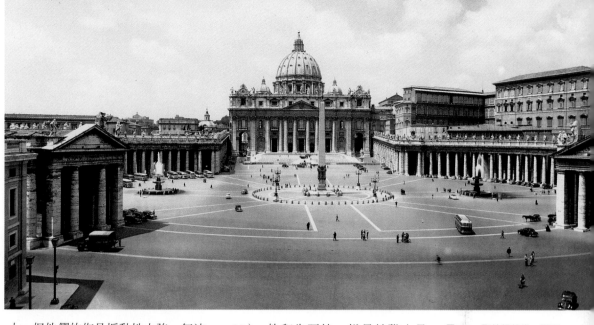

人，但他們的作品煽動性太強，無法廣為流傳，倒是馮塔納（Carlo Fontana，1638-1714）倡導的溫和巴洛克風格以「晚期國際巴洛克」之名傳遍歐洲。各國建築師來到羅馬跟著馮塔納學習。他教出兩位傑出的奧地利建築師，設計貝爾佛第宮的希德布朗特，還有與他一同興建教堂和宮殿的埃爾拉赫（Johann Bernhardt Fischer von Erlach，1656-1723）；此外還有朱瓦拉，他的作品大多在杜林一帶；以及蘇格蘭人吉布斯（James Gibbs）。另一個重要人物是朱瓦拉的前輩瓜里尼（Guarino Guarini，1624-

83），他和朱瓦拉一樣是神職人員——事實上是哲學和數學教授，投身於建築之後，在杜林建造了極具影響力的聖羅倫佐教堂（San Lorenzo，1668-87；圖265）以及聖裹屍布禮拜堂（Chapel of the Holy Shroud〔Il Sindone〕1667-90），禮拜堂收藏了一條引人爭議不休的著名亞麻布，據說上面印有耶穌身上的傷痕。

貝尼尼繼承米開朗基羅，大張旗鼓地開啟巴洛克建築風格，首先在聖彼得教堂圓頂正下方造了一個富麗的華蓋，華蓋下面是聖彼得的墳墓，其次是在聖彼得的木製寶座周圍創造出天堂榮光乍現的幻象，最後還興建了環抱大教堂前廣場的橢圓雙列柱廊。

除了都參與過聖彼得教堂工程之外，貝尼尼和米開朗基羅還有更多共同點：原本從事雕塑創作，早年是個神童，和米開朗基羅一樣活到八十幾歲。他還像范布勞（John Vanbrugh）一樣，把才藝延伸到劇場，撰寫話劇和歌劇；其實這個時代的建築師普遍

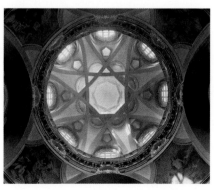

有這種背景，他們原先從事的若非雕塑，就是劇場或軍事工程。英國隨筆作家艾佛林（John Evelyn）曾描述他1644年在羅馬看了一齣喜劇性歌劇，是貝尼尼「畫布景、刻雕像、發明工具、作曲、寫劇本和建劇院」。

高高蓋在聖彼得墳墓上方的銅製華蓋（1624-33）有四根螺旋形柱子，脫胎自舊聖彼得教堂，一般認為這種柱子源自耶路撒冷的神殿（Temple）。蓋頂周圍夢幻似的扇形篷也是銅製的，有中世紀將軍帳篷的味道，專家認為這是最卓越的鑄銅手藝。由於銅的需要量很大，使得材料不足，結果教宗烏爾班八世（Pope Urban VIII）一聲令下，把萬神殿門廳裡的銅鑲板拆了下來。在華蓋上方的牆壁裡，貝尼尼把傳說中的聖彼得寶座打造得如幻似真，世稱彼得之椅（Cathedra Petri，1657-66）。

貝尼尼一件更純粹的建築作品，或至少是一件建築和平面規劃的作品，超越了上述兩件作品混合建築、雕塑、繪畫和製造幻象的技巧，因為環抱聖彼得教堂廣場的列柱廊（1656-71；圖266）其魅力有一半來自列柱廊和環境的關係。為了配合馬德諾（Carlo Maderna）建的教堂主立面，列柱廊蓋得並不高，在日中時分可遮蔭，同時具有深刻的象徵意義，彷彿母教會的手臂環抱保護著廣場上的信徒。根據貝尼尼的摘要，列柱廊也讓信徒的視線往階梯或梵蒂岡宮（Vatican Palace）的窗戶和陽台集中，教宗就在那裡為信徒賜福。

身兼雕塑家和石匠的波洛米尼（Francesco Borromini，1599-1667）和貝尼尼非常不同，他1614年來到羅

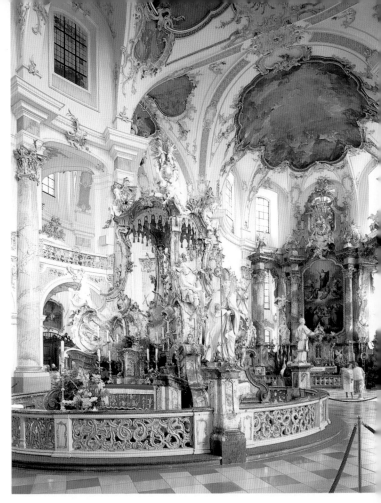

馬，跟隨馬德諾和貝尼尼學藝，68歲自殺身亡。他的教堂設計複雜詭譎，無論門外漢或行家，若不苦心研究則難以理解，特別是建於1638年的四泉聖卡羅教堂，這可能反映了他迷宮般複雜又執迷的心靈。他死後200年還被人當作瘋子，19世紀的藝術史學家會選用巴洛克這個名詞（意為畸形，特指奇形怪狀的珍珠）可能就是因為18和19世紀的人都覺得波洛米尼和他變化多端的建築是不安而畸形的。

波洛米尼玩弄形狀的把戲令人目不暇給。雖然必須在面積狹小、形狀怪異的建地上蓋房子，似乎絲毫無礙他豐富的想像力，無疑也使他的追隨者充滿信心，就像慕尼黑的柯斯摩斯·

圖267　**紐曼**：費貞菲里根朝聖教堂，德國，1743-72年。

圖268　費貞菲里根朝聖教堂平面圖

達米安‧亞桑（Cosmas Damian Asam，1686-1739）和埃吉德‧奎林‧亞桑（Egid Quirin Asam，1692-1750）兩兄弟。後者就決定在緊臨自宅一塊9公尺寬的土地上蓋一座小小的聖約翰‧尼波穆克教堂（St John Nepomuk，1733-46；圖258）。教堂內部到處是螺旋狀的樓台和柱子，熱情閃耀著金色、深咖啡色和紅色。波洛米尼設計的沙比恩札的聖伊佛教堂（San Ivo della Sapienza）是羅馬一座大學教堂，於1642年動工，蓋在一座有拱廊的庭院尾端，庭院的地面上還有一個星星圖案。但他這座智慧教堂的平面參考智者所羅門王的聖殿，不因地點上的困難而遜色。教堂的平面是將兩個三角形結合而形成一顆大衛王之星（Star of David），星星的尖端由半圓形和半八角形相互交錯。面對庭院的建築立面是個凹面，教堂上頂著一個陡峭的波紋狀六瓣小圓屋頂，圓屋頂上有個舉著真理之火的螺旋狀頂塔。這個設計後來影響了瓜里尼在杜林的聖裹屍布禮拜堂。

總而言之，橢圓形是巴洛克的經典形狀。當然，以前的建築也用過橢圓形。薩里歐1547年在論文《建築》（L'Architettura）第五卷中就制定了使用橢圓形的原則，維諾拉在羅馬的馬夫的聖安娜教堂（Sant' Anna dei Palafrenieri，1565-76）也用了一個縱向的橢圓形。現在橢圓形可東西縱向運用或橫向運用；可設計好幾個橢圓形，也可一分為二再背對背相接，讓教堂正面呈現凹形弧線。貝尼尼在奎里納雷的聖安德烈教堂（Sant' Andrea al Quirinale，1658-70）就是橫向的橢圓形設計，稱為橢圓萬神

殿。里納迪（Carlo Rainaldi，1611-91）在拿佛納廣場（Piazza Navona）的聖阿涅絲教堂（Sant' Agnese，1652-66；教堂正面為波洛米尼所建）的詩歌壇和入口兩端加了兩個像環形殿的禮拜堂，把正方形當中夾八角形的平面變成東西向的橢圓形。世俗建築也是橢圓形的，例如邱維里（François Cuvilliés，1695-1768）在慕尼黑寧芬堡宮（Schloss Nymphenburg）花園的洛可可式亞瑪連堡閣（Amalienburg Pavilion），法蘭索瓦‧蒙薩1642-6在巴黎附近梅松斯-拉斐特（Maisons-Laffitte）設計的城堡側翼也有橢圓形房間。勒沃（Louis Le Vau，1612-70）建造的沃-勒-維孔特堡（Château de Vaux-le-Vicomte，1657）也有一個覆以圓頂的中央橢圓形沙龍。

聖卡羅教堂基本上是橢圓形平面，波洛米尼把橢圓形的四個象限往內扭曲，形成波浪狀牆壁，然後在簷口架設半圓拱，讓牆壁和橢圓形連成一氣，上面還有一個藻井圓頂。丁尊荷華（Johann Dientzenhofer，1663-1726）在巴伐利亞的班茲（Banz）設計的修道院教堂（1710-18；圖269），平面就是一連串交錯的橢圓形。聖安德烈教堂和聖卡羅教堂都有橢圓形圓頂，這種形式甚至出現在建築物結構中的橢圓樓梯上。在巴洛克末期的1732年，紐曼（Balthasar Neumann，1687-1753）在德國南部布魯薩（Bruchsal）的主教館（Episcopal Palace）裡建造的壯觀樓梯，就讓人有從一個個台基盤旋上升的感覺。

紐曼設計的費貞菲里根朝聖教堂

圖269　丁尊荷華：班茲修道院平面圖，德國，1710-18年。

看到中殿處在兩個小橢圓形之間，一個橢圓形是詩歌壇所在，另一個是教堂入口，而中殿還稍稍往外凸出到立面上，形成波浪狀的牆界線。翼殿裡的禮拜堂爲半圓形。從柱子和側牆的凹弧線可以看出在祭壇和入口區之間另外兩個橫向橢圓形的位置。

巴洛克建築的結構也同樣複雜，而且先進。看過費貞菲里根朝聖教堂之後，再回頭去看文藝復興早期的建築物，就會覺得那些結構簡單到近於單純。例如魯伽萊大廈就是由四面實心牆壁撐著一個淺淺的單坡屋頂（pent roof）──這大概是最原始的結構了。爲求實用，粗石造、壁柱、簷口、窗框上的雕刻都刻在旁邊。相較之下，巴洛克建築師對結構顯得信心十足。他們其實非常精於計算。其中不少人都是工程師；紐曼和瓜里尼是著名的數學家；倫敦聖保羅大教堂的建築師列恩（Christopher Wren，1632-1732）被視爲科學天才，同時也是倫敦大學和牛津大學的天文學教授，以及皇家學會（Royal Society）的創始會員。他們準備充分利用過去的結構知識和專業技術，不帶有任何美學或道德上的偏見。所以貝尼尼仿效古羅馬人，把聖安德烈教堂的實心牆刻成神龕；瓜里尼在聖羅倫佐教堂和聖裹屍布禮拜堂把肋筋依照垂曲線編織成網狀來支撐尖塔和圓頂，憑藉的就是他對哥德式拱頂建築的認識，再沿用西班牙摩爾式拱頂的細部裝飾加油添醋一番。在列恩旗下與范布勞共事的霍克斯摩爾（Nicholas Hawksmoor，1661-1736）和吉布斯還在古典風格的教堂頂上蓋哥德式尖塔。弧形的側翼和主體、漩渦形的拱

（Vierzehnheiligen Pilgrimage Church，1743-72；圖267、268）可算最複雜的巴洛克式教堂。外面看起來很普通：一個希臘式十字形教堂，有加長的中殿和側廊，翼殿是多角形的側禮拜堂，祭壇在東端，正面是雙塔。走到教堂裡面，陡斜的拱頂周圍湧入和流瀉的光影、在長廊或灰泥中的巴洛克建築和裝飾形狀、白底上濃重的金色、彩繪天花板的深重色彩，無一不令訪客歎爲觀止。教堂沒有側廊，讓各個變化多端的空間互相貫穿。也沒有圓頂，中殿的主體是一個縱向的中央大橢圓形，其中的祭壇像流光之海中的島嶼。仔細審視教堂平面，就會

圖271　貝尼尼：特雷維噴泉，
羅馬，1732-7年。

頂：其實巴洛克已將磚石結構發揮得
淋漓盡致。要到19世紀發現新建材並
追求新設計之後，建築結構才會有進
一步的發展。

　　巴洛克建築師在結構上大膽實驗，
同時也盡力打破不同媒介之間的界
限。建築和繪畫在天花板壁畫上交
會，壁畫天花板藉著義大利人所謂由
下往上（sotto in su）的方法讓屋頂通
往天堂。這些典型的巴洛克效果在教
堂和宮殿都很普遍。其中最著名的包
括耶穌教堂和秦馬曼（Zimmermann）
兄弟在斯華比亞（Swabia）史坦豪森
（Steinhausen）設計的朝聖教堂
（1728-31），教堂的天花板壁畫中，
以透視法畫出的人物多采多姿，在虛
拱上來來去去，框住了應該通往天國
的屋頂。貝尼尼的聖安德烈教堂祭壇
後面的壁畫主題為聖徒殉道，而聖徒
靈魂榮登天國的雕像將這個主題向上
提升至教堂圓頂——即天堂的象徵；
圓頂有裸體像的雙腿再簷口上擺動，

嘰嘰喳喳的普智小天使像鴿子一樣到
處棲息。在紐曼、希德布朗特等建築
師為威斯堡親王－主教（Prince-Bishop
of Würzburg）所建的官邸中（1719-
44），運用雕塑來加強屋頂通向天堂
的幻象。在這裡，樓梯隨著它流線型
的欄杆往天花板迅速上升（圖270），
提埃波羅（Tiepolo）在天花板上畫了
四大洲——許多小提琴弓、旋動的斗
篷、羽毛頭飾、騎著鱷魚、鴕鳥和駱
駝的女孩。鍍金邊框無法把畫的內容
包含在內，人物湧出了舞台般的圓形
劇場。一位騎士的腿垂在邊緣，一隻
獵狼犬和一個小胖兵彷彿快要往外掉
到下面的壁架上。這樣不但把幻象和
現實融合起來，雕像和建築也相互貫
通。貝爾佛第宮的花園也有類似的創
意，柱子的形狀就是模擬健壯的巨人
用雙肩舉重的姿態。

　　在這些幻象中，材料也變了樣子：
木頭經過雕刻繪畫，看起來就像布
料；鍍金做的光芒由隱匿了光源的黃

圖272　**桑克提斯**：西班牙階梯，羅馬，1723-5年。

光照亮，一道道照在聖泰蕾莎人像和彼得之椅上；羅馬特雷維噴泉（Trevi Fountain，1732-7；圖271）的石雕泡沫與流水更是栩栩如生。走過一條條偏僻窄巷後乍然看見噴泉，的確令人震撼。這座出於貝尼尼的構想，再由兩位建築師和兩位雕塑家完成的紀念碑──紀念人定勝天的精神──倚在一個封閉小廣場一邊的建築物旁。古典雕像和翻騰散落的岩石完美結合，再從岩石間竄出野海馬和眞正的水花和泡沫，孰眞孰假早已無法分辨。凡維特里爾（Luigi Vanvitelli，1700-73）爲西班牙國王查理三世在卡塞塔（Caserta）興建的皇宮（Palazzo Reale，1752-72）庭園中也有類似的雕刻。描繪黛安娜（Diana）和阿克提安（Action）神話的兩座雕像之一捕捉了阿克提安變身爲鹿的一刹那：阿克提安在大瀑布基座上，流著口水的獵犬從池邊越過岩石撲來，使他陷入絕境。凡維特里爾之子卡羅（Carlo）在父親辭世之後用了幾位雕塑家完成這件景觀作品。

羅馬有兩項教宗委建的重大工程都在追求這種效果。其一是拿佛納廣場，如今已被視爲巴洛克建築博物館，廣場中包含里納迪的聖阿涅絲教堂（教堂立面出自波洛米尼的手筆）、兩座貝尼尼設計的噴泉、潘菲里大廈（Palazzo Pamphili）中還有一座柯托納（Cortona）繪畫的長廊。最著名的四河之泉（Fontano dei Quattro Fiumi，1648-51）刻畫了多瑙河、普拉特河（Plate）、尼羅河和恆河，就和威斯堡的天花板一樣，表現出當時的人對於探險殖民者打開其門戶而對東西方開放的諸國抱有極大興趣。另一件是人民廣場（Piazza del Popolo，1662-79）這是一件高度自覺的城市建築工程，還在兩座立面和圓頂都如出一轍的教堂之間豎立一座方尖碑。事實上這兩座教堂的建地寬度不同，里納迪必須在室內做精巧的布局，讓外觀產生相稱的效果。

在威斯堡和布魯薩，我們已經見識過巴洛克建築師多麼喜歡用一階階樓梯來製造效果，而貝尼尼的雷吉亞梯（Scala Regia，1663-6）是較早的例子，也是最著名的樓梯。就像許多巴洛克頂級作品一樣，這次他也面臨了一項挑戰──設計一座沿聖彼得教堂正面和列柱廊通往梵蒂岡宮，又不會讓正面和列柱廊失色的高雅樓梯。而且，他能利用的空間並不多。他的解決之道是建一條通道，從列柱廊通往

圖273　山上的善良耶穌教堂入口階梯，布拉加附近，葡萄牙，1723-44年。

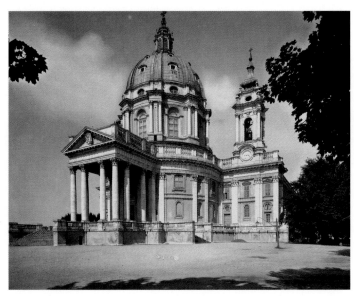

圖274　朱瓦拉：蘇派加教堂，杜林，1717-31年。

門〔Pilate's Hall〕到他釘上十字架的受難路上的分段點）配置，在轉角處有噴泉和方尖碑的Z字形樓梯連結了紀念14個祈禱點的禮拜堂，直到抵達樓梯頂端的教堂為止（圖273）。

有時候是地點突顯了建築物。朱瓦拉不但為大會堂式的蘇派加教堂（Superga，1717-31；圖274）設計了聖彼得教堂那種圓頂，還讓它座落在一座山丘上，居高臨下俯瞰杜林。威尼斯的安康聖母教堂（Santa Maria della Salute，1630-87；圖275）由隆蓋納（Baldassare Longhena，1598-1683）設計，有紋章的三角楣飾和牆壁的下半部重疊。由於位在大運河入口，白色的教堂彷彿從大海升起，如同紅瓦屋頂之間的乳白色海浪。

但最佳建築地點可能是奧地利南部梅爾克（Melk）的本篤會修道院（Benedictine Monastery，1702-14；圖276），普朗登陶爾（Jacob

大教堂的加利利門廊（Galilee Porch）的出口。這裡有一座君士坦丁大帝騎著白馬的雄偉雕像，這樣一來我們在到達樓梯之前就不會注意到有個不太自然的轉彎。沿著連拱廊發展的大型樓梯陡然上升，然後越來越窄，變成一條矯飾主義的高貴隧道井。

像羅馬這種山城很早就思考用樓梯在戶外製造景觀效果的可能性。桑克提斯（Francesco de' Sanctis，?1693-1731）創造了一件傑作，羅馬的西班牙階梯（Spanish Steps，1723-5；圖272）。出人意表的曲線、階梯和欄杆的線條蜿蜒經過濟慈（Keats）辭世的住宅，到達階梯頂端，就是如貴婦般迎接訪客的16世紀的山上的聖三一教堂（SS. Trinità de' Monti；立面出自馬德諾）。

葡萄牙也有把階梯和教堂結合的做法。山上的善良耶穌教堂（Bom Jesus do Monte）是座雙塔教堂，位在布拉加（Braga）附近，1723-44年依照十字架祈禱點（Stations of the Cross，耶穌當年從彼拉多的巡撫衛

圖275　隆蓋納：安康聖母教堂，威尼斯，1630-87年。

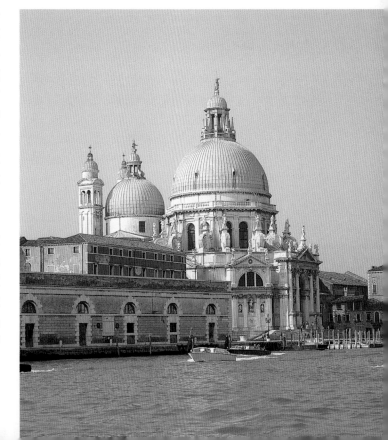

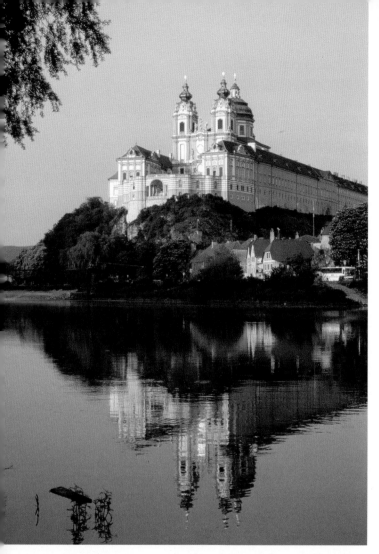

圖276 **普朗登陶爾**：本篤會
修道院，梅爾克，奧地利，
1702-14年。

恩最偉大的作品，倫敦聖保羅大教堂
（St Paul Cathedral，1675-1710；圖
277），清新、冷靜、密集的細長列柱
圍繞高聳寧靜的圓頂——比較像布拉
曼帖的小聖堂，而不像聖彼得教堂，
因此乍看之下應歸於文藝復興而非巴
洛克風格，但深入研究之後就知道並
非如此。在世俗宮殿型的側邊立面
上，漩渦形的正面取代了翼殿；突出
的西向立面兩側是有波洛米尼之風的
雙塔。走進教堂，先看到黑白棋盤式
的瓷磚、環繞圓頂而結構大膽的耳語
廊（Whispering Gallery），然後看到
掏空成巨大壁龕的墩柱成對角布局來
支撐寬度等於中殿加上側廊的圓頂，
就能瞭解巴洛克式量體的大膽放肆風
格。1666年9月，延燒四晝夜的大火
燒毀了五分之四的倫敦市，後來在51
座教堂的重建工程中，列恩對眼前龐
大的任務採取了勇於冒險、變化萬千
的折衷做法，把哥德式和文藝復興式
的細部和結構結合起來。

　　如果列恩的建築還有前代遺風，范
布勞（1664-1726）則沒有這種疑慮。
支持巴洛克式建築壓倒性重量的巨大
力量，以及約克郡霍華德堡和牛津郡
布倫南宮高聳垂直的柱子、窗戶和尖
塔的炫耀神氣，這些都是公認的巴洛
克建築特徵。范布勞在列恩旗下和霍
克斯摩爾短暫合作之後，1699年就得
到他的第一件工程，為卡萊爾伯爵
（Earl of Carlisle）興建霍華德堡
（Castle Howard）。沒有科班訓練但信
心滿滿的他，投身建築界是有吹噓成
分，但他之前從事的工作虛張聲勢的
情況更嚴重：他原是陸軍上尉，在法
國以間諜罪被捕，關在巴士底監獄，
後來還成為著名的復辟時代

Prandtauer，1660-1725）將修道院建
在俯瞰多瑙河的懸崖上。在棕綠色的
河流和露出河面的灰綠色岩石之上，
獨立教堂正面的雙塔、圓頂和灰綠色
的屋頂，從周圍修道院的紅瓦屋頂之
間升起。

　　這種歐陸風格在英國演出的變奏留
在本章最後說明，因為這些英國建築
獨樹一幟，和歐洲同時期的建築風格
不一，其中最大的因素應該是英國信
仰新教，和其他風行巴洛克的國家不
同。因此英國國教的教堂是開闊的大
廳，此時新教的教堂輪廓比較冷硬，
和以曲線為主的巴洛克大異其趣。列

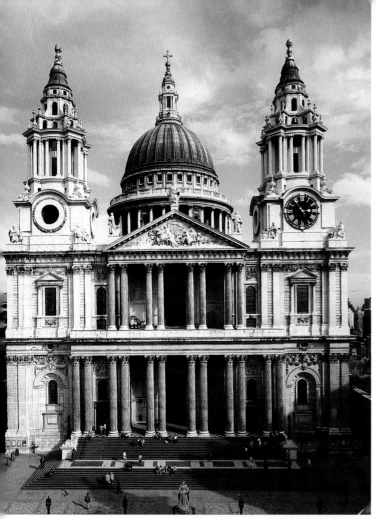

圖277 **列恩**：聖保羅大教堂，倫敦，1675-1710年。

龐大的尺度讓人想起凡爾賽宮。但若非從列恩旗下找來霍克斯摩爾擔任助手，范布勞決計無法完成。從霍華德堡庭園裡的陵墓（Mausoleum，1729）就看得出霍克斯摩爾非池中物，這件作品靈感主要來自布拉曼帖的小聖堂，幾位批評家還視之為英國最美麗的建築物。

法國巴洛克的最後一個時期稱為洛可可：一種優雅輕快的裝飾風格，為了配合巴黎人的品味而發明。洛可可風格出現在古典主義者 J. H. 蒙薩（Jules-Hardouin Mansart，1646-1708）放下凡爾賽宮鏡廳（Galerie des Glaces）的工作，轉而為路易十四的長孫13歲的未婚妻興建的動物園堡（Château de la Ménagerie）負責設計工作的時候。國王認為原本設計的裝飾對孩子來說太過陰鬱，畫家華鐸（Watteau）的老師安特杭（Claude Andran）於是發展出一種輕快細緻的阿拉伯式圖案和金屬細絲工藝，來描繪獵犬、少女、鳥、花環、絲帶、植物葉子和卷鬚。接著在1699年，在裝修國王位於瑪里（Marly）的寓所時，李巴特赫（Pierre Lepautre）把阿拉伯式圖案應用在鏡子和窗框上。洛可可風格就此產生。到了1701年，洛可可

（Restoration）劇作家。小說家華爾波爾（Walpole）認為他加諸於古典形式的一股強大活力具有「崇高」的特質。從霍華德堡（圖278）聳立在有三角楣飾的南向立面之上的巍峨圓頂、空間多變且有乍明乍暗幽深凹孔的著名大廳（Great Hall）、架著拱頂的狹窄古董走廊（Antique Passage），都看得出這種特質。對「城堡氣氛」的獨特敏銳度讓范布勞引以自豪，布倫南宮（Blenheim Palace，1705-24）證明了此言不假。這座宮殿為了紀念西班牙王位繼承戰爭的勝利而取名布倫南，舉國在感激之餘，興建這座宅第獻給戰勝的將軍馬爾伯勒公爵（Duke of Marlborough）。它的氣度和

圖278 **范布勞**：霍華德堡，約克郡，1699-。

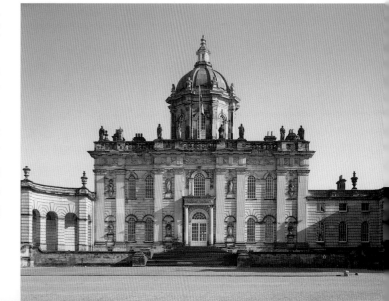

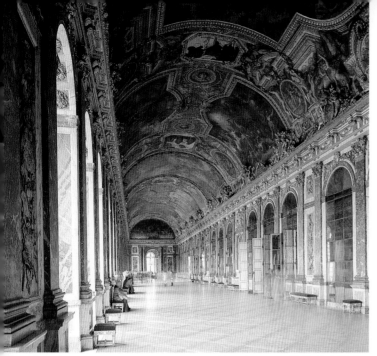

圖279　J. H. 蒙薩：鏡廳，凡爾賽宮，1678-84年。

已出現在勒沃和 J. H. 蒙薩為路易十四建的凡爾賽宮（1655-82）。

洛可可之名來自 rocaille 一字，意思是岩石和貝殼，暗示出這種裝飾的自然造型：枝葉造型，海洋造型——貝殼、海浪、珊瑚、海草、浪花和泡沫、漩渦，還有C和S造型。法國的洛可可精緻優美，打造出優雅的空間來進行時髦而私密的活動，像舞蹈、室內樂、禮儀、寫信、談話和引誘異性。支撐這種裝飾的建築變得比較簡單。房間以長方形居多，四角通常切成圓弧形，漆成象牙白或粉色調，沒有柱子或壁柱，只有最簡單的裝飾線條，以免搶了牆上金色阿拉伯圖案的風采。「法式窗」（French Window）這個名詞就在此時出現，形容一種時髦纖細的落地窗。大廳已經利用鏡子來加強明亮效果，就像凡爾賽宮的鏡廳（1678-84；圖279），這是一個天花板上有華麗繪畫的筒形拱頂廳堂，一側有17扇窗戶的拱廊呼應另一側有17面鏡子的拱廊。1695年，埃爾拉赫在號稱「維也納凡爾賽宮」，亦即為

了和路易十四別苗頭而興建的麗泉宮（Schönbrunn Palace）打造了比鏡廳更加細緻，甚至可以說是脆弱的大廊（Great Gallery）。壁爐上方通常掛著深色玻璃鑲的鏡子，牆壁上用規則或不規則形狀的鏡子裝飾，鏡框是用鍍金的細枝和嫩葉製成——細長、纖細、尾端常隱約蔓延成開放的S形或C形，完全不對稱。

到了1735年，波佛杭德（Germain Boffrand，1667-1754）在巴黎為年長的蘇比親王（Prince de Soubise）的年輕新娘在他的連棟式街屋裡建造親王夫人沙龍（Salon de la Princesse；圖280）時，正值法國洛可可的巔峰期。在南錫（Nancy）的跑馬場廣場（Place de la Carrière），洛可可甚至還延伸到城鎮規劃上。為法國王后被罷黜的父親波蘭王李辛斯基（Stanislas Leczinsky）而建於南錫的古堡已遭破

圖280　波佛杭德：親王夫人沙龍，蘇比連棟式街屋，巴黎，1735-9年。

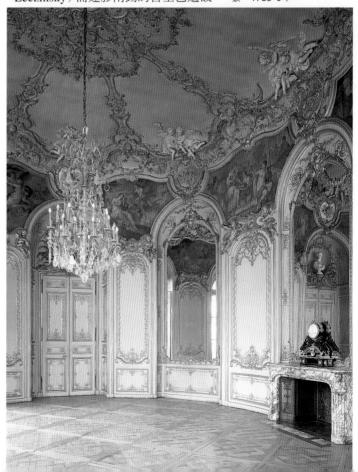

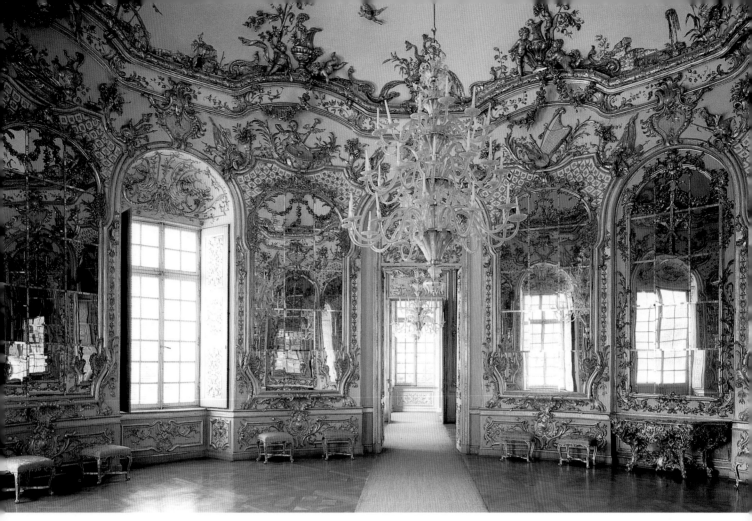

圖281　**邱維里**：亞瑪連堡閣，寧芬堡宮，慕尼黑，1734-9年。

壞，不過1720年之後以開闊的拱圈建構的弧形連拱廊仍可證實波蘭王對洛可可的喜愛。連拱廊把彼此相互開放的空間做出引人入勝的劃分，還構成一個橢圓形的庭院、一座凱旋門和美麗的鍛鐵門。

在這之前，巴伐利亞的選帝侯艾曼紐爾（Elector Max Emmanuel）發現宮廷矮人邱維里有建築方面的天分，便在1720年送他到巴黎學習四年。他在慕尼黑官邸（Munich Residenz）工作了四年，1734到1739年期間建造了亞瑪連堡閣（圖281），也是慕尼黑郊外寧芬堡宮庭園裡四座洛可可館閣中最著名的一座。這座別具一格的歡樂閣，外觀雖然讓人以為平滑簡單，卻

有著迷人的細部裝飾，例如通往船首形三角楣飾下方突出的弧形陽台的一階半球狀台階、塑造成凹弧的角落、和優雅聳立的弓形三角楣飾。室內是一間圓形中央大廳，直徑約12公尺，配合弧形的正面而彎曲，大廳兩側備有衛浴設備、臥室和軍械室。這間粉刷成如創世第一天清晨般淡藍色的廳堂，布滿了橢圓頂的鏡子，鏡子和門窗交錯排列並稍稍傾斜，以加強種種裝飾所呈現的夏日輕快感。牆壁上裝飾著銀灰泥做的青綠薄紗窗、樂器、羊角和貝殼；蝴蝶從灑滿陽光的群葉中飛起，青草在屋頂簷口周圍搖曳，鳥兒正振翅飛上青天。

217

18世紀中葉，巴洛克和洛可可驟然結束。按照慣例，一段失去效能和實用性的藝術時期總會苟延殘喘個幾十年，像這樣乍然終止是很奇怪的。由於現在取得政權的帝國較為老成持重，歐洲也就回歸了比較老成持重的古典建築。會發生這個現象有幾個原因。首先是歐洲的氛圍從18世紀初開始逐漸改變，這種改變在1789年法國大革命到達巔峰，似乎使建築師和業主企圖在建築物中尋找超越巴洛克建築的永久性和權威感。另一個原因是巴洛克原本就只在幾個國家生根；如今政權更迭，法國和信仰新教的德國所偏好的建築風格開始興盛。但巴洛克過氣的關鍵因素是社會有種新的狂熱，這表現在當時的時髦品味裡。

這股新的時髦品味首先出現在英格蘭和蘇格蘭。兩地的建築師率先回歸古典主義，但不是一開始就回歸希臘或羅馬的古典風格（這到後來才發生），而是回歸帕拉底歐對古典主義較溫和的詮釋。1715至1717年間，蘇格蘭青年坎貝爾（Colen Campbell，1676-1729）出版了《英國的維楚威斯》（Vitruvius Britannicus），書中介紹一百多件房屋的雕刻，還盛讚帕拉底歐和瓊斯。

坎貝爾以興建諾佛克郡（Norfolk）的豪頓宅邸（Houghton Hall，1722-6）實踐自己的理論，這棟瓊斯風格的房子是首相勞勃·華爾波爾（Robert Walpole）的宅邸，屋內有個宏偉的12公尺雙立方體房間。他在肯特的密

爾沃斯（Mereworth）興建的別墅（1723）刻意模仿帕拉底歐的圓頂別墅（圖235），有一個圓形中央大廳，但沒有帕拉底歐在兩側對稱的樓梯。1725年伯靈頓伯爵（Lord Burlington）經由肯特（William Kent，1685-1748）協助，在倫敦附近替自己興建的別墅齊斯克之屋（Chiswick House；圖282、283）同樣脫胎自圓頂別墅。

靠著喬治一世（George I）即位而掌權的維新黨政客，第三代伯靈頓伯爵波伊爾（Richard Boyle，1694-1753）是業餘建築師，還結交了一群師法帕拉底歐的建築師，例如坎貝爾、青年畫家肯特（兩人於伯爵在羅馬讀書時結識）、還有詩人波普（Alexander Pope）之流，英國講究品味之人皆以伯爵馬首是瞻，直至他1753年辭世為止。帕拉底歐式的建築風格流傳到俄國的普希金（Pushkin），原先由義大利人拉斯特拉里（Bartolomeo Rastrelli，1700-71）所建造的多宮（Tsarskoe Selo），後來由蘇格蘭人卡麥隆（Charles Cameron，1746-1812）增建了一個側翼：一座面對花園的愛奧尼克式柱廊（圖284）。另外一個蘇格蘭人吉布斯（James Gibbs，1682-1754）是擁護斯圖亞特王室的天主教徒，曾在羅馬一邊接受神職人員教育，一邊跟著馮塔納學習巴洛克建築，照理他應該和伯靈頓的維新黨派唱反調才是。但連吉布斯設計的倫敦教堂都不怎麼巴洛克，例如結合了古典門柱廊和一座尖塔的田野聖馬丁教

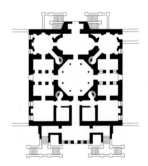

圖282　齊斯克之屋一樓平面圖

圖283　伯靈頓伯爵和肯特：齊斯克之屋，倫敦，1725年。

圖284　卡麥隆：冬宮的卡麥隆長廊，普希金，俄羅斯，1787年。

堂（St Martin-in-the-Fields，1721-6；圖285）；劍橋大學的議事堂（Senate Hous）深遠、冷靜、高貴的對稱設計，更顯示他是列恩的最佳接班人。吉布斯的風格在海外大受歡迎，足以顯示他和帕拉底歐的優雅相得益彰：美國大量模仿帕拉底歐的風格；在澳洲，曾犯下偽造罪的建築師格林威（Francis Greenway；現在澳洲把他印在鈔票上以表示尊崇）1824年在雪梨設計的聖詹姆斯教堂（St James's Church；圖314）也是一例。

這段時期英國發生農業革命，使得鄉村景觀完全改變。在這股風潮中，最重要的人物就是列斯特伯爵（Earl of Leicester）寇克（Thomas Coke），1734年伯靈頓和肯特為他在諾佛克蓋了侯克漢宅邸（Holkham Hall；圖286）。宅邸表面砌的是當地生產的黃磚，不過在寇克的要求下，刻意模仿古代羅馬磚。宅邸中央是長方形建築主體，以一座帕拉底歐式門廊面對鹿苑。主屋兩側，前後共有四座較小的長方形建築物，以短而低矮的隱藏式通道和主屋連接。這個平面設計代表了帕拉底歐服務性側翼的有效延伸，只是重複運用以求同時朝向前面和後面。但大廳的空間設計算是巴洛克風

格。這棟宅邸已作為展示寇克的古董收藏之用，大廳有兩層樓高，沿著內側是一個宛如教堂環形殿的展覽室。通往展覽室的樓梯由一條紅地毯從中劃開，樣子就像一條絲絨裙襬或向未張開的孔雀屏。模仿羅馬命運女神廟（Temple of Fortuna Virilis）的白底棕紋的德比郡雪花石膏柱子，從展覽室的平面上升，支撐一個獨特的天花板，由於天花板呈現凹圓的半杯狀，多少反映了樓梯的奇特造型。

這種新的優雅風格不限於貴族式大宅邸。老約翰·伍德（John Wood the elder，1704-54）和小約翰·伍德（John Wood the younger，1728-81）這兩位帕拉底歐式大宅的建築師發現了一種方法，把帕拉底歐式建築的簡單精緻移植到街道上。伍德父子在巴斯（Bath）打造出來的街道精彩至極，非任何後繼者所能比擬，連亞當設計的（Robert Adam）愛丁堡夏洛特廣場（Charlotte Square，1791-1807）統一的大廈立面也難以媲美。金白色巴斯石（Bath stone）的臨街立面設計成一個連續的帕拉底歐式建築正面，一座三角楣飾將女王廣場（Queen Square，1729-36）北面的中央部突顯出來。更精彩的是從橢圓弧形的皇家

圖285　吉布斯：田野聖馬丁教堂，倫敦，1721-6年。

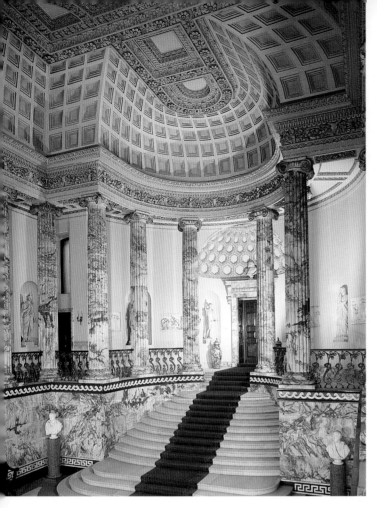

圖286 伯靈頓伯爵和威廉·肯特：侯克漢宅邸，諾佛克，1734年。

然環境的重要開拓者，這後來成爲浪漫主義運動的一部分。18世紀英國園林運動（Landscape Movement）的興起，全拜肯特所賜——「人工操控的大自然景觀」。照首相之子賀瑞斯·華爾波爾（Horace Walpole）的說法：「肯特跳過籬笆，發現大自然是一座公園。」

這個新的認知完全顛覆了法國巴洛克建築的內外關係。看看法國的著名花園，勒諾特（André Le Nôtre，1613-1700）爲沃-勒-維孔特堡（圖287）和凡爾賽宮所做的設計，就知道這些花園是用多麼嚴謹的幾何設計控制著——修剪整齊的矮樹籬畫出花壇的輪廓、長長的林蔭大道通向幾何圖形構成的一片片水面、斜斜的小徑通往噴泉或灌木林。但凡爾賽宮和沃-勒-維孔特堡內部熱情洋溢，還有華麗的彩繪拱頂和雕花簷口。18世紀的英國莊園則完全相反，室內寧靜安詳，而室外的大自然可起可伏，小徑、流水和湖泊可曲可直，樹木恣意生長。追隨肯特的布里治曼（Charles Bridgeman；卒於1738年）帶動了英國另一波園林藝術的重大改革。這種方法讓整個園林景觀凡目光所及之處都成爲莊園的一部分：他把分隔花園和周圍牧地的籬笆棄之不用，代之以稱爲「隱籬」的凹陷溝渠，不但能把牛隻隔離在外，從露台和客廳的窗戶也看不到。最著名的園藝家是布朗（Lancelot Brown，1716-83），綽號「潛力布朗」（'Capability Brown'），因爲他整天滿腦子想著一塊地的「潛力」。他是植樹行家，他集中和分散樹群的獨特藝術，現在已成爲英國園林景觀當然的特色。布朗設計的園林

新月樓（Royal Crescent，1767-75；圖見第6頁）陡直伸向樹木邊緣的一片廣袤草地。

伍德父子設計這種新穎優雅立面的巧妙手法爲何？只要把一根帕拉底歐式壁柱和一排巴斯的連棟房屋立面相互比較，並留意前者的比例和水平強調如何轉換到後者身上即可。其做法是將壁柱往左右兩邊延伸形成街道，因此壁柱底座就成了一樓（有時以粗石砌成）；壁柱柱身或以列柱廊的方式重複下去，或以二樓高窄的窗戶來延續其垂直性；在簷口線條上，額枋和壁緣飾帶是一致的，簷口上方可能有三角楣飾或閣樓。

伯靈頓學派的成員是結合建築和自

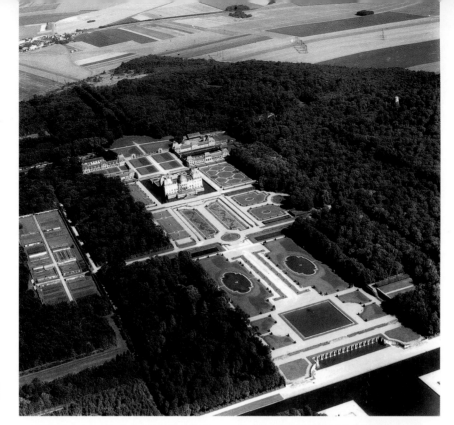

圖287　沃-勒-維孔特堡，法國，1657年，花園由**勒諾特**設計。

無遠弗屆，有一位地主就說他希望比布朗早死，因為他想在布朗修繕之前看到天堂的原貌。

以橋樑、神殿和岩洞等討喜的建築特色來裝飾花園，這樣的畫境運動（Picturesque Movement）讓房屋和花園間的互動更進一步。蘇格蘭建築師亞當在白金漢（Buckingham）的史托（Stowe）改建了一棟房子（1771-），現為一所公立學校，布里治曼為這棟宅邸設計的花園堪稱建築寶藏，園中的古典神殿和橋樑出自名家手筆——范布勞、吉布斯、肯特、潛力布朗。甚至還有一座橋樑模仿威爾頓宅中由莫里斯（Roger Morris）設計的帕拉底歐式橋樑，架在一系列優美的拱形橋墩上。1720年代坎貝爾為銀行家亨利·霍爾（Henry Hoare）在威爾特郡的斯多黑德（Stourhead）設計了一棟帕拉底歐式房屋。當亨利和兒子麥可

後來決定建造相配的花園（圖288），他們在村莊西邊的河谷建壩阻水，並且從古羅馬詩人魏吉爾（Virgil）的《伊尼德記》（Aeneid）獲得靈感，把河谷設計成人生之旅的寓言。漫步三角形湖畔，擦過茂密的矮樹叢和浮在水面的荷花，經過淒冷的綠色岩洞和

圖288　**亨利和麥可·霍爾**：斯多爾黑德的花園，威爾特郡，1720年代。

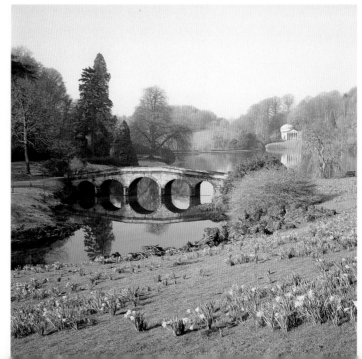

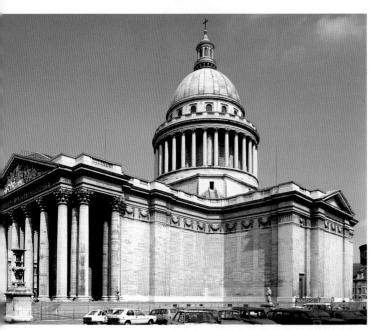

圖289　**蘇芙婁**：萬神殿，巴黎，1755-92年。

精緻的神殿，從粉紅、藍色和淡紫色的繡球花叢間走過，跨過水中有弧形倒影的橋樑，對訪客而言，這條充滿田園風味的河道毋寧象徵著通往幸福樂土之路。

藝術和文學兩方面的研究讓這個田園奇景有了一層新的、且更嚴肅的意義。第一份相關研究的作者是考古學和建築學業餘愛好者羅吉耶牧師（Abbé Laugier，1713-69）。在尋找權威典籍的過程中，他重新審視原始小屋的基本設計，包含直立的柱子、橫樑和斜坡式屋頂，也就是希臘神廟的起源。他在1753年出版的《建築論文》（*Essai sur l'architecture*）中主張，理想的建築應該是：樸素的牆壁，無須壁柱、三角楣飾、額外的閣樓、圓頂或任何一種裝飾來突顯。把羅吉耶的理論付諸實行的第一人是蘇芙婁（Jacques Germain Soufflot，1713-80），他1755年在巴黎興建的聖貞妮薇耶芙教堂於法國大革命期間轉為世俗建築，改稱萬神殿（Panthéon；圖

289）。不過他確實模仿聖保羅大教堂設計了一個圓頂，但完全靠柱子支撐，除了四個角落之外，皆以平頂的柱頂線盤接合；四個角落則借用哥德式建築結構，用了四根三角形墩柱，與圓柱相對。他原本想讓光線自由穿透建築物，但法國大革命期間把窗子填滿，使蘇芙婁事與願違。

羅吉耶牧師的論文出版五年後，勒羅伊（Julien David Le Roy）出版了《最美麗的希臘古蹟》（*Ruines des plus beaux monuments de la Grèce*）；1750年代，英國哲學家沙夫茨伯里（Lord Shaftesbury）說服史都華（James Stuart）和瑞佛特（Nicholas Revett）造訪希臘，兩人在1762年出版了《雅典的古蹟》（*The Antiquities of Athens*）第一卷，文字淺顯易懂，內容又具學術性，讓勒羅伊的作品變成了昨日黃花。1764年，溫克曼（J. J. Winckelmann）在德國出版了他的古代藝術史書籍。溫克曼從沒去過希臘，但他的《反思》（*Reflections*）一書開宗明義就表達了他擁護的是什麼：「日漸流傳到全世界的優質品味，最初即孕育於希臘的天空下。」他覺得建築師應該努力發揚希臘人的特色──高貴的簡樸、寧靜的莊嚴和精確的輪廓。

換句話說，這是個只能用文學和藝術詞彙來說明的建築運動。除了這些著作，當時走紅的畫家和雕刻家可能也發揮了相當的影響力，他們喜歡將建築（通常具有古蹟或廢墟的風格）和大自然的雄偉景致相結合。當時到歐洲旅遊是青年紳士教育的一部分，他們買了許多洛蘭（Claude Lorrain）和羅薩（Salvator Rosa）的畫作當紀

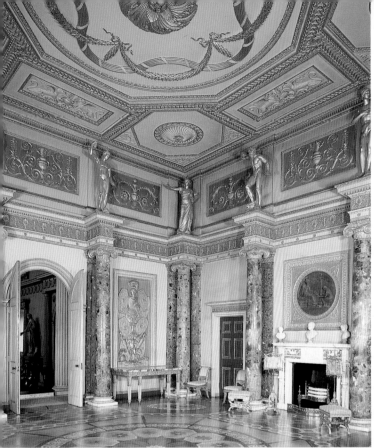

圖290　亞當：塞雍宅邸門廳，倫敦，1762-9年。

念品帶回家。就像文藝復興初期嘗試新建築手法的建築師受惠於大批史料書籍，此時也有大量的書籍、論文、草圖、畫作和雕版品，於1750和1760年代在法、德、英、義廣爲流傳。在不斷變遷的政治、社會和情緒氛圍中，這些作品多少也加速了巴洛克的死亡。另一個關鍵因素是考古學開始盛行（此時還算不上一種科學），特別是先後對羅馬和希臘古蹟的探勘，讓這些古蹟首度展現在歐洲人眼前。

簡而言之，到了18世紀下半葉，受帕拉底歐和瓊斯影響而盛極一時的古典建築，已由更嚴謹而學術性的新古典主義所取代。亞當（1728-92）就是英國獨領風騷的建築師。

亞當1750年代到歐洲旅行，在羅馬結識了著名的銅版畫家皮拉內西（Giovanni Battista Piranese，1720-

78）。皮拉內西作品中古羅馬遺跡和監獄慘狀的戲劇化場景，傳達出一種對歐洲人思惟的塑造有重要影響的羅馬形象，和亞當的交情也爲他的作品增加了價值，因爲亞當的設計圖中出現崎嶇艱險的景致。亞當對斯巴拉托（Spalato）戴克里先的王宮做了詳細研究，並在1764年付梓出版。和皮拉內西在羅馬住了一段日子之後，他回到英國爲一系列莊園進行室內設計（有時運用古典希臘和伊特拉士坎風格圖式），並在倫敦和愛丁堡的新城（New Town）設計出最優秀的18世紀連棟式房屋。他也是非常成功的室內設備和家具供應商。

亞當的偉大發明是他獨特的伊特拉士坎風格裝飾（源自斯巴拉托的戴克里先王宮）。他和兄弟詹姆斯合作建立的室內裝飾語彙影響深遠。1770年代之後，亞當設計的住宅幾乎每一棟都有伊特拉士坎風格的房間。粉色背景襯托的白色淺浮雕人像、壺和花環（威治伍德〔Josiah Wedgwood〕把他在斯塔佛郡〔Staffordshire〕的工廠村命名爲伊特拉士坎，所生產的陶器就採用這種紋飾），具體而微地代表了亞當產量豐富的家具、牆壁線腳、壁爐面飾、門口上方的扇形窗、及最美麗的精緻浮雕天花板上所用的豐富裝潢，通常中心是一個雛菊形狀，每個角落都有扇狀的花環網。

他的羅馬式房間顏色較深，飾以鍍金和大理石的柱子以及黑色、深綠色和赤褐色的地板，而且有非常陽剛的細部裝飾，就像他用巨柱隔開環形殿和淺壁龕的手法。倫敦的塞雍宅邸（Syon House，1762-9；圖290）是一棟重建的詹姆斯一世時代的房屋，環

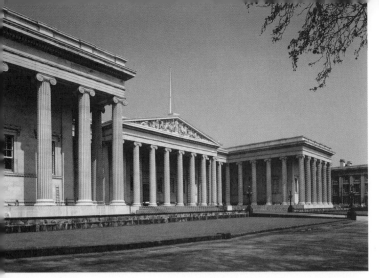

圖291　**斯墨克**：大英博物館，
倫敦，1823-47年。

繞休息室牆壁的大理石柱是台伯河挖
出來的羅馬遺跡，柱頂是一個有金色
希臘人像的裝飾簷口。

　　到了18世紀末和19世紀初，愛丁堡
已經是建築工業中心，專注生產最
純粹的希臘復古風格建築（Greek
Revival），贏得「北方的雅典」的稱
號。帕德嫩神殿有一部分建在王子街
（Princes Street）街角旁的卡爾頓丘陵
（Calton Hill）上，成為國家的代表性
建築。1825-9年，漢彌頓（Thomas
Hamilton，1784-1858）蓋了完美無缺
的希臘式皇家中學（Royal High
School，現在只要蘇格蘭獲得權力轉
移，就會成為蘇格蘭議會大樓），使
他的名聲更上一層樓。湯姆森
（Alexander Thomson，1817-75）在格
拉斯哥（Glasgow）的各間教堂是徹
底的希臘復古風格，使他得到「希臘
湯姆森」的別號。

　　不列顛其他地方也有許多希臘復古
風格建築。斯墨克（Robert Smirke，
1780-1867）設計，位於大英博物館
（British Museum，1823-47；圖
291），甘頓（James Gandon，1743-
1823）在都柏林興建的海關（Custom
House，1781-91），威金斯（William

Wilkins，1778-1839）在倫敦特拉法
加廣場（Trafalgar Square）設計的國
家藝廊（National Gallery，1833-8），
波頓（Decimus Burton，1800-81）設
計的海德公園角落（Hyde Park
Corner，1825）三重愛奧尼克式拱
道，這些都是亞當和張伯斯（William
Chambers）帶動的希臘復古運動的一
部分，兩人從1760年起並列為喬治三
世工事建築師（Architects of the
Works to George III）。張伯斯是當
時最著名的學者，倫敦史特蘭德
（Strand）的撒摩塞特宅邸（Somerset
House，1776-86）庭院四邊的新帕拉
底歐式（neo-Paladian）外觀，樹立起
英格蘭政府建築物的新古典風格。

　　但這種純粹的風格無法長久。建築
師需要更多的樂趣和自由。連張伯斯
都無法控制自己對廢墟和廢物建築
（folly）那份浪漫的執迷。為威爾斯
親王腓德烈克（Frederick）在羅馬設
計一座陵墓時，他仔細畫了兩張圖，
一張是建築物完工的樣子，另一張是
建築物變成廢墟的樣子，時間的蹂躪
更增加了它的美。他出版過一本討論
中國建築的書（1757），他在蔻園
（Kew Gardens）裡建的寶塔（1761），
是當時畫境運動風潮期間建於各個花
園裡的古典神廟、羅馬劇場、清眞

圖292　**納許**：坎伯蘭連棟
屋，攝政公園，倫敦，1826-
7年。

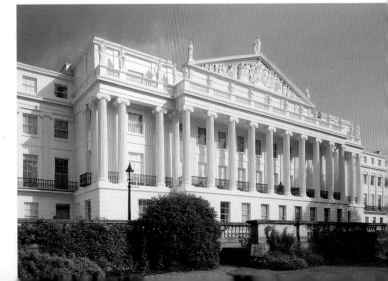

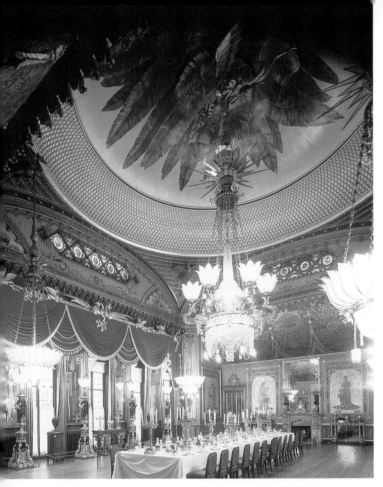

圖293　**納許**：行宮宴會廳，布萊頓，1815-21年。

寺、摩爾式的阿罕布拉宮殿和哥德式大教堂當中，唯一留下來的洛可可式想像力產物。

納許（John Nash，1752-1835）則打算把機智和幽默感投注於古老的風格上。他把莊園的畫境移植到城市，設計出倫敦攝政公園（Regent's Park）周圍的新古典連棟屋（1812年動工；圖292），連續的建築正面令人眼睛一亮，不輸伍德父子在巴斯以及亞當、普雷菲爾（William Playfair，1790-1857）和其他人在愛丁堡新城所蓋的連棟式房屋。他還計畫在公園周圍設計幽僻但充分利用公園景致的獨立式別墅，為花園城市的先聲。他在得文（Devon）蓋哥德式建築、在什羅浦郡（Shropshire）蓋義大利式建築、還在

布里斯托（Bristol）附近的布雷斯哈姆雷（Blaise Hamlet）蓋古老的英式茅屋。1815到1821年間，他把布萊頓（Brighton）一棟帕拉底歐式行宮改建成中國-印度風格，這座行宮原是侯蘭（Henry Holland，1745-1806）在1780年代為攝政王設計興建的。納許以摩爾風格連拱廊裝飾大門正面的古典對稱設計，並以活潑亮麗的青銅圓頂和尖塔創造出一道天際線。室內房間俗麗的風格和精緻的手工分庭亢禮（圖293），集各國風格之大成，這種獵奇式的設計還延伸到大廚房裡，成了棕櫚樹狀的柱子——用新建材鑄鐵（cast iron）製成。

18世紀晚期的建築風格可分別描述為畫境風格、新古典主義、或是本章標題：浪漫古典主義——也就是兩者的結合，但以浪漫風格結束。皮拉內西銅版畫中的懷古和畫境的風潮使得誇張的廢墟流行起來，就像常春藤覆蓋的塔樓——那些荷包比腦袋大的人真蓋起這種廢墟來了。其中一個驚人的例子就是威爾特郡的方特丘修道院（Fonthill Abbey），是和亞當兄弟打對台的懷厄特（James Wyatt，1747-1813）在1796年為貝克佛德（William Beckford）設計的。這是一座偽裝成中世紀修道院的貴族宅邸，平面略成

圖294　**賀瑞斯·華爾波爾**：草莓山，崔肯南，倫敦，1748-77年。

十字形，長形側翼顯然是教堂和各修道區所在地，其中有一部分廢墟。多角形的哥德式高塔在1807年果然隨著假廢墟傾倒了，剩下的建築體也積極隨高塔而去。但早在方特丘修道院興建之前，賀瑞斯・華爾波爾就力倡新哥德式（neo-Gothic）的莊園風格，把中塞克斯郡（Middlesex）崔肯南（Twickenham）的草莓山（Strawberry Hill，1748-77；圖294）改成哥德式建築，並加以擴建。顯然他全心投入他所謂精緻哥德式室內細部裝飾「稀奇的古怪感覺」中，就像他的霍爾班臥室（Holbein chamber）。

建築發展的模式經常是一個國家在一個特定時間點確立下來。這一回顯然是英國的天下。但我們必須看看歐陸在此同時又有何發展。和肯特同時代的法國人卡布里葉（Ange-Jacques Gabriel，1698-1782）繼承父職，1742年成為御用總建築師。他是個一以貫之的人，始終維持純粹的古典對稱和沈靜。他的繼任者米克（Richard Mique，1728-94）就非如此，他在凡爾賽宮的小提亞儂宮（Le Petit Trianon）花園中的建物，代表英國浪漫主義入侵而產生了法國人所謂的廢物建築（folies）。那是一座討喜的愛神廟（Temple of Love，1778；圖295），隱藏在垂掛的枝葉間，是希臘、羅馬和英國影響下的產物。他還建了一座人工農村，稱為「小村落」（Le Hameau），個性反覆無常的瑪麗・安東奈特皇后（Marie Antoinette）喜歡在這裡扮作鄉村少女，不時擠羊奶作樂。1725到1750年間出生的是一代多產的建築師，米克只是其中之一而已。比他更具知名度的還有勒杜

（Claude-Nicolas Ledoux，1736-1806）和布雷（Etienne Louis Boullée，1728-99），他們兩人的作品都華麗無比。布雷的作品大多只看到設計圖，他最令人難忘的設計是天文學家牛頓的紀念碑，把一顆巨大的球體嵌進一個雙環底座中，這顯示了他運用巨大幾何圖形的意圖。

另一方面，勒杜有若干作品保存了下來，他興建了圍繞巴黎一圈的45間通行稅徵收處，各有不同的平面和建築立面，但基本上都是古典風格；在留下來的四件作品中，最傑出的應該是維雷特城門（La Barrière de la Villette，1785-9）。身為國王的御用建築師，他差點被送上斷頭台，所設計的許多通行稅徵收處也毀於法國大革命期間。革命發生之前，1770年代

末期他在貝桑松（Besançon）蓋了一座希臘復古式劇院。但他最有趣的一件作品是個鹽場的化學工人城，也是早期工業建築的範例，秀林鹽廠（La Saline de Chaux）位於貝桑松附近盧河（Loue）畔的阿克–瑟農（Arc-et-Senans），1775年動工。如今已經所剩無幾，入口是一排粗糙、堅固的多立克式圓柱，沒有柱基，矮矮胖胖地杵在地上，圓柱後面是一個有圓形壁槽的浪漫岩洞，壁槽中刻有倒出石水的石壺。

勒杜的圓柱反映出當時對早期希臘圓柱眞實面貌的爭議。這段期間新古典主義的兩個特色是長長的列柱廊和巨大的古典圓柱，其大小比例應該和古希臘時代相同。後來發現眞正的多立克柱式其實相當矮胖，讓古典主義者和古物愛好者吃驚不已，最嚇人的還是這些圓柱沒有底座。至於一向被當作希臘多立克圓柱的那種較爲高聳細長的柱子，有槽紋的其實是羅馬多立克圓柱，沒有槽紋的則是更古老的羅馬柱式——托斯坎多立克圓柱（Tuscan Doric）。這些純粹主義者不像我們知道早期的希臘神廟其實裝潢

得鮮豔亮麗，這無疑是件好事。新古典建築物幾乎都沒什麼色彩。

最傑出的極端新古典風格建築（清楚展現柱廊和古圓柱的運用）出現在德國。1800年因肺病在28歲英年早逝的吉里（Friedrich Gilly）只留下設計圖，但他爲腓特烈大帝（Frederick the Great）紀念堂所做的設計尊貴而卓越，他在柏林設計的一座國家劇院雖不能算正式的古典主義風格，卻更有創意，令我們不禁遺憾他在短暫的生命中還把時光浪費在普魯士中世紀騎士城堡的研究上。吉里的徒弟辛克爾（Karl Friedrich Schinkel，1781-1841）多才多藝，橫跨若干風格和時代。他也有浪漫的一面：作爲一名畫家和舞台設計師，他在1815年爲莫札特的歌劇《魔笛》畫出了夜之女王令人難忘的新埃及風格宮殿。1803年他隻身前往巴黎和義大利，向勒杜和布雷學習，把跟吉里學來的古典風格做進一步發展。但他不只會回首過去，也很有興趣瞭解工業革命的新產物——工廠和工廠裡的機器，和使用的新材料——鑄鐵、混凝紙、鋅。辛克爾最著名的兩棟建築物，柏林的皇家劇

圖296　辛克爾：舊博物館，柏林，1823-30年。

圖297　卡布里葉：小提亞儂宮，凡爾賽宮，1762-8年。

院（Schauspielhaus，1819-21）和舊博物館（Altes Museum，1823-30；圖296），都是純粹的希臘式風格。但他的作品不是只有冷冰冰的精確性而已，舊博物館長長的矮柱廊也有其迷人之處。

但我們必須承認，就和在英國一樣，作品反映古典復興風格的建築師同樣也能表現浪漫特質。卡布里葉在凡爾賽宮的花園所建的小提亞儂宮（1762-8；圖297）就是最早期的完美（同時極具浪漫風味）新古典建築之一。這棟以白石灰石和淡玫瑰色大理石蓋的立方體小宮殿，有一條橫跨正面的長拱廊，原本是為路易十五興建，後來又改建給瑪麗皇后使用。卡布里葉的工作壽命相當長，足夠讓他完成兩件具有都市風格的設計，因為這兩件作品前後相隔了20年，前者是

波爾多（Bordeaux）的交易所廣場（Place de la Bourse），後者是巴黎的列協和廣場（Place de la Concorde），兩者都以羅浮宮的列柱廊為本。交易所廣場（前皇家廣場〔Place Royale〕）是他在1731到1755年之間所建，有愛奧尼克式圓柱和高高的法式屋頂；協和廣場（1753-65）則恰成對比，有兩個古典復興建築最典型的特色：巨大的科林斯圓柱和長長的欄杆。

這個時代在許多方面都有濃厚的文學性，哲學作家和知識分子深深影響了正在改造世界的藝術運動和政治運動，就像法國大革命和美洲殖民地的獨立運動。也許這段時期如此迷人，在於它把理性主義和嚴謹的古典主義與奇想、優雅、以及對大自然和美的崇拜結合起來，正因如此，「浪漫古典主義」這個標籤才貼得恰到好處。

在前面討論過的千百年中，歐洲一直專注於本身燦爛耀眼、生氣蓬勃的發展。但考古挖掘、旅遊、探勘和傳教工作都有助於未知領域的開拓。在這個更寬廣的世界，也誕生了一個個建築的故事。

這裡說的不只是那些在旅程中稍稍涉獵異國建築細節的歐洲旅客，就像現在的藝術家可以到非洲、墨西哥或安地斯山度個假，擷取異國的民間藝術，用這些新主題和新色彩來豐富自己的作品。這種互動當然是有的。早期南美洲和西班牙與葡萄牙的來往，使得美洲印第安的建築細節在1500年之後傳入歐洲，對西班牙和葡萄牙的仿銀器裝飾風格和西班牙巴洛克風格（Churrigueresque）都有明顯影響。18和19世紀，歐洲的浪漫派之間又吹起中國風。在建築方面，這種風潮表現在大花園、寶塔和橋樑裡的廢物建築中——其實都不是很正式的東西。當時蔚然成風的中國式華麗複雜圖案（chinoiserie）裝飾在室內的牆面、家具和瓷器上，其圖式擷取自中國工藝品（什麼朝代都有）。這種風格的應用顯然和亞當的伊特拉士坎風格的希臘女神一樣精巧俗麗。每棟貴族宅邸都要備一間中國式房間來趕趕時髦。

這種互動頂多只能算微不足道的抄襲罷了。在歐洲人建立殖民地、或因傳教而被納入某歐洲國家的領土和管轄範圍的地方，又是另一番光景。美洲的英國人建立了北美東海岸的殖民地；法國人則開發了加拿大、部分佛羅里達和路易斯安那。佛羅里達也有西班牙的殖民地，南美洲則正由西班牙和葡萄牙進行開發。西班牙的傳教士原本大多來自方濟會，後來又加入多明我會和耶穌會。這些傳教士橫跨南美洲，往加州的西海岸前進，最後跨越大陸抵達新墨西哥州，留下山牆上有鐘樓的美麗白色土磚教堂，教會建築以庭院為中心，庭院裡面有花園、教友墓地、供應村落用水的水泉或是水井。恩惠修道會（Mercedarian Order；圖299）1630年在基多（Quito）興建的修道院，有兩層樓高的涼廊圍繞庭院，表現出比較精緻的形式。但是並非所有殖民者都往西行。英國人、荷蘭人和葡萄牙人就到印度和印尼殖民、傳教和開發；此時澳洲還乏人問津。

殖民地最早採行的建築風格是把母國在殖民時期的建築加以簡化。後來為了因應天候狀況、當地方便取得的建材、當地工匠技術等現實因素，一點一滴修改，如此產生的建築物也有了當地風土獨有的特徵。巴西的藝術非常原始，也沒有石造建築的傳統，因此建築風格大多是從葡萄牙直接引進的。在墨西哥等其他地區，印第安原住民的土磚建築傳統就占了上風。

新墨西哥州的聖塔非（Santa Fe，是西班牙帝國邊境的殖民地，聖塔非古道的終點，「古道」〔Trail〕指的是鐵路興建之前，從密蘇里通往南部和西部的商業通道）對建築物的高度仍有嚴格管制。離大廣場不遠的總督

圖298 **傑佛遜、桑頓和駱卻勃**：維吉尼亞大學，沙洛維茲，維吉尼亞州，1817-26年。

圖299　恩惠修道院，基多，厄瓜多爾，1630年。

府（Governor's Palace，1610-14；圖300）如今已看不出有什麼比周圍其他建築物古老或巍峨的地方。住宅、政府建築和教堂多採用印第安土磚，門窗做成這種建材慣有的弧形，木椽屋頂用當地叫假紫荊（paloverde）的細長樹木組成。總督府是長而低矮的單層建築，有一條等長的木造涼廊，附近保留區的印第安人會在涼廊下向觀光客兜售地毯、編籃和首飾。新紐奧爾良的棋盤式設計和路易斯安那州潮溼城鎮的列柱長廊就跟聖塔非截然不同，充滿獨特的法國風味，1750年波因特庫比行政區（Pointe Coupee Parish）的巴爾朗（Parlange）就是一個例子。

但墨西哥和祕魯的教堂還存留一些早期殖民建築，首度結合了殖民者和原住民雙方的傳統和才能。除了格言「為了基督和黃金」（模仿文藝復興時期一名佛羅倫斯商人在記帳單上寫著「為了上帝和營利」）之外，西班牙人還帶來巴洛克風格的華麗裝飾。因為印第安人的石工、雕刻和金屬工藝技術都遠勝過征服他們的西班牙人，一旦開始用當地勞工興建教堂，除了巴洛克，又出現從阿茲特克人和印加人的手工和圖式演變而來的裝飾。

巴亞巴斯（Jerónimo de Balbás，約1680-1748）在墨西哥市蓋的三王禮拜堂（Chapel of the Three Kings，1718-37）以及大教堂後來增建的聖禮禮拜堂（Sagrario），動用了比任何西班牙大教堂都富麗堂皇的西班牙巴洛克裝飾，其中的大量金彩更讓人歎為觀止。大幅使用的一種典型美洲建築細節——estipite，即「凹凸不平的壁柱」（broken pilaster），使線腳呈現更深刻的鋸齒狀（圖301）。這裡本來有一座簡陋的結構物，是征服者為了讓當地人遺忘曾經聳立在此的阿茲特克神廟而興建的，後來取代這座簡陋結構物的大教堂則在1563年開始動工，歷任數位建築師才完成。歐爾提斯（José Damián Ortiz）在1786年為大教堂增建了新古典主義風格的西向正面，帶著淡黃褐色石灰石的雙塔，到了19世紀，托爾薩（Manuel Tolsá，1757-1816）又添建圓頂和頂塔。在墨西哥，薩克台克斯（Zacatecas）的大教堂（1729-52）也有類似的西班牙巴洛克式細部，看起來就像正面和塔樓上爬滿了地衣和各種植物。

巴西海岸的巴伊阿（Bahia，今薩爾瓦多）的聖方濟教堂（São Francisco）在1701年動工，年代比墨西哥的兩座

圖300　總督府，聖塔非，新墨西哥州，1610-14年。

232

圖301　主教大教堂的祭壇和後壁，墨西哥市，1563-。

特拉斯克拉（Tlaxcala）的聖方濟教堂，據說是征服墨西哥的西班牙人科爾特斯（Hernán Cortéz）奠基，約在1521年興建，橫樑用的是當地的西洋松木。多明尼加共和國的聖多明哥（Santo Domingo）有座晚期西班牙哥德式建築物（圖303），建於1521-41年，西向正面屬於仿銀器裝飾風格。聖多明哥的大教堂即將完工時，墨西哥市正在興建另一座教堂，聖亞格斯汀·阿克曼（San Augstin Acolman），把哥德和摩爾風格的細部裝飾移植到基調爲西班牙仿銀器裝飾風格的建築上，在耀眼的陽光下，印第安工匠雕刻出來的裝飾十分醒目。在祕魯，利馬（Lima）的大教堂清楚顯示出地形適應上的困難。建於16世紀中葉的第一批拱頂用的是石材，這是歐洲人在家鄉會選用的建材。經歷第一次可怕的地震之後，他們嘗試磚塊。到了18世紀，他們終於向大自然屈服，使用內填蘆葦和灰泥的木造拱頂——萬一將來有突發狀況，也可以換新的。

圖303　聖多明哥大教堂，多明尼加共和國，1521-41年。

大教堂要晚，但鍍金的木材和灰泥仍然具有阿茲特克／巴洛克的特色（圖302）。在祕魯，古印加城市庫斯科的17世紀大教堂就別具風情，其西班牙建築元素來自菲力普二世的艾斯科里爾宮的嚴謹古典主義，但西向正面那些高高聳入半圓形山牆的修長柱子卻展現了不同的流暢感。庫斯科另一座耶穌會教堂（Compañia，1651-）也是同樣的原理，原始構想可能來自羅馬的耶穌教堂，但後來增加了雙鐘樓，鐘樓上是小圓頂（迥異於歐洲的設計），每個圓頂各有四個小角塔。

美洲最早的大教堂是墨西哥市附近

到了18世紀，巴洛克在歐洲過時了，但南美巴洛克早已找到充滿自信的獨立風格，把樸素和燦爛的美感相結合，展現在兩座差異頗大的教堂中，一座是墨西哥奧科特蘭（Ocotlán）的聖禮禮拜堂，一座是巴西奧魯普雷圖（Ouro Preto）的阿西斯的聖方濟教堂（São Francisco de Assis）。兩者有共同始祖——聖地牙哥得坎伯斯提拉的大教堂在1738年增建的正面，卻創造出非常不一樣的塔樓，改變了山牆和裝飾，而產生相當不同的比例和輪廓。

奧科特蘭的聖禮禮拜堂（圖304）是一座建於1745年的朝聖教堂，位在印

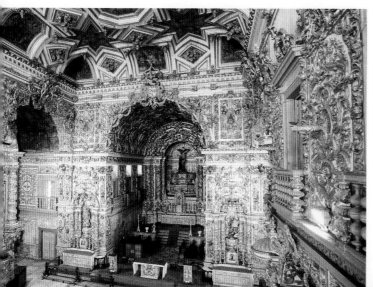

圖302　聖方濟教堂主祭壇，巴伊阿（薩爾瓦多），巴西，1701-。

圖304　聖禮禮拜堂，奧科特蘭，墨西哥，1745年。

圖305　小殘廢：阿西斯的聖方濟教堂，奧魯普雷圖，巴西，1766-。

第安人看到聖母顯靈的地點，高聳的教堂橫貫空曠的廣場，背後襯托著燦爛的墨西哥天空，兩側是一排排摩爾風味的建築物：一邊是一座兩層樓的連拱廊，細長的柱子頂著寬闊的圓頭拱；另一邊是一條拱道，通往一個像清真寺裝飾性大門的長方形正面。兩座塔樓當中的西向正面是一整片深浮雕的圓頂雕花灰泥護牆板。塔樓下半部是素燒紅磚所建，刻滿樸素的魚鱗圖案，但紅磚上方突然變成頭重腳輕的雙層白色透雕尖塔。室內豐富的雕花則出自當地雕刻師米蓋（Francisco Miguel）之手。

設計奧魯普雷圖的聖方濟教堂（圖305）的是第一代黑白混血兒，里斯本（Antonio Francisco Lisboa，約1738-1814），他的外號 Aleijadinho 比較有名，意為「小殘廢」。1766年，他開始在金礦區（Minas Gerais）興建這座與眾不同的白色教堂，楣石和簷口對比強烈，比例、入口處兩旁的修長柱子、到波浪形的簷口頗有波洛米尼之風，但兩座圓形塔樓和雙翼展開的獨特山牆都是空前的設計。他還沿著田野的康格斯教堂（Conghas

do Campo church，1800）大門樓梯雕了一系列實物大小、栩栩如生的雕像，類似布拉加的山上的善良耶穌教堂（圖273）。

見識過調和了農村純真氣質的華麗巴洛克之後，再看到北美洲東岸的早期殖民者住宅竟然如此簡樸，免不了大吃一驚。最早登陸南美洲的歐洲人是征服者；而第一批到新英格蘭各州殖民的卻是追求信仰自由、一心想擺脫貧窮和恐懼的朝聖者。他們散布在美國和加拿大各地的穀倉非常美麗，以橡木和茅草或白楊木瓦蓋的原始結構體，透露這些人來自歐洲不同的地方。殖民者設計出一種獨特的構架房屋（frame house）——輕便型骨架（balloon frame），只要通力合作，一個拓荒聚落的人很容易就可以把房子蓋好。做法就是把建築物兩側的格狀構架平放在地上釘裝好，再用繩子拉到定位，釘到已經打進地下的轉角支柱上。日後落地生根、生活富裕的殖民者開始興建過去英國喬治王時代風格的建築物——不過是木造的，因為美洲很難找到石材或石灰。16世紀的瑞典殖民者也帶來建造木屋的技術，到了1649年，第一家鋸木場已經在運作了。最早期的房屋有木構架和瓦屋頂，並覆以護牆板，例如1683年一位佚名建築師在麻薩諸塞州塔普斯菲爾德（Topsfield）建造的帕爾森凱本宅邸（Parson Capen House）。二樓的外挑樓層從一樓頂上凸出來，這是英國伊麗莎白和詹姆斯一世時代構架房屋的典型做法。另外，窗戶不像喬治王時期的磚屋或石屋那樣開在壁凹裡，而像配好的木材一樣與牆壁齊平。麻薩諸塞州和康乃狄克州還留下一些這

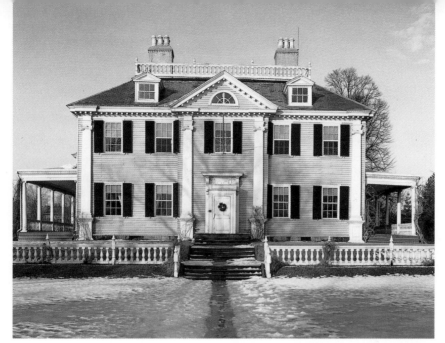

圖306 朗費羅宅邸，劍橋，麻薩諸塞州，1759年。

段時期的房屋：劍橋的朗費羅宅邸（Longfellow House，1759；圖306）代表了時間較晚但更優雅的設計。那時的房屋已經有涼廊或迴廊，或熱天時在室外閒坐的陽台。早期房屋有擋風板、小塊的含鉛窗玻璃和中央的煙囪，壁爐裝在樓下的分隔磚牆中，能讓牆壁兩側的房間暖和起來，在冬天發揮極大的用處。現在的住宅比較舒適，連夏季的休閒時光也照顧到了。

像查理斯敦（Charleston）、楠塔基特（Nantucket）和薩冷（Salem）這種早期的城鎮，還保有舊時的林蔭大道，有陽台的住宅夾道座落，可惜不太清楚建築師是誰。典型緩坡屋頂的頂部通常是平坦的，周圍還裝設木造欄杆以形成平台，叫做「船長的走道」（captain's walk）。修長的木柱構成宏偉的雙層帕拉底歐式列柱廊，加上林蔭大道，往往成為這類大宅邸的特徵，就像維吉尼亞州詹姆斯河畔菸田主人的宅院，雪莉農場（Shirley Plantation，1723-70；圖307）。在一個地大物博的國度，這類大宅院常常坐擁廣闊美好的綠地。喬治·華盛頓（George Washington）位於維吉尼亞州佛農山（Mount Vernon）的喬治王時代風格木造房屋（1757-87），也有類似的遮蔭長廊。維吉尼亞州普遍使用磚塊，有時候也像費城的芒特普萊森特（Mount Pleasant，1761），把碎石牆壁塗上灰泥、加上刻痕，讓房子看起來像石頭所造，屋角則是以磚塊砌成。

維吉尼亞州第二首府威廉斯堡（Williamsburg）有北美洲最早期的文藝復興建築，就是現在受到全面保護

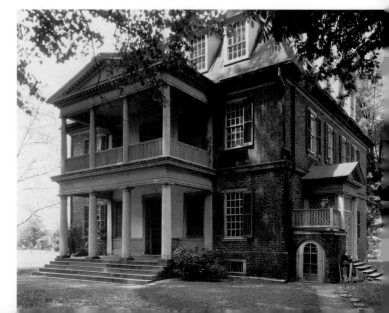

圖307 雪莉農場，維吉尼亞州，1723-70年。

和修復的威廉與瑪莉學院（College of William and Mary，1695-1702；圖308），列恩擔任英國皇家勘查員時，可能畫過該學院的草圖。學院建築物成馬蹄形分布，教室居中，兩翼是禮拜堂和餐廳。那時早期殖民者勤儉造屋的時代已成過去。像伯德（William Byrd）就進口英國的室內配件，在維

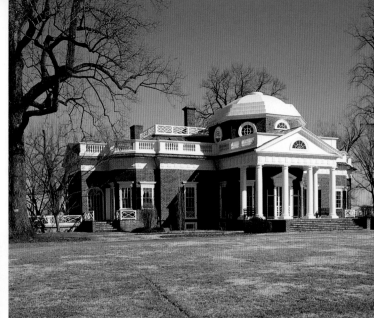

圖309　傑佛遜：蒙特傑婁，沙洛維茲，維吉尼亞州，1770-96年。

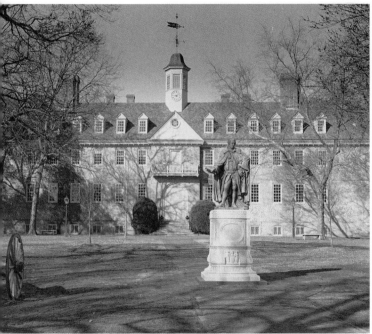

圖308　威廉與瑪莉學院，威廉斯堡，維吉尼亞州，1695-1702年。

吉尼亞州的查爾斯市郡（Charles City County）興建他典雅寬敞的磚造住宅韋斯多佛（Westover，1730-4）。舞會廳和寬敞的花園讓人想起威廉斯堡總督府（Governor's Palace，1706-20）的高級社交生活。

　　把古典主義帶進美國的是傑佛遜（Thomas Jefferson，1743-1826），他後來撰寫獨立宣言，並當選美國總統。傑佛遜在凡爾賽擔任大使時，法國正流行從英國延燒而來的帕拉底歐風。回美國的傑佛遜已受到了巴黎、帕拉底歐和古羅馬遺跡的啓發，尤其

是1780年代在尼姆斯看到的古蹟。1770年，他已經在維吉尼亞州沙洛茲維（Charlottesville）附近的蒙特傑婁（Monticello）為自己蓋了一棟模仿圓頂別墅的帕拉底歐式別墅；到了1796年，他又運用他的巴黎經驗加以重建（圖309），而有他在巴黎連棟式街屋裡看到的八角窗和不規則形狀的房間。採光極佳的別墅座落在小丘上，遙望藍脊山（Blue Ridge Mountain），後來傑佛遜在這裡興建維吉尼亞大學（University of Virginia）。別墅實際上比乍看之下的感覺要大，有許多住房，包括地下酒窖和馬廄。這裡收藏了許多古怪發明，如一下子就藏起來

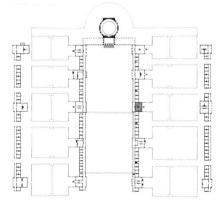

圖310　傑佛遜、桑頓和駱卻勃：維吉尼亞大學平面圖，沙洛維茲，維吉尼亞州，1817-26年。

的送菜用升降機、開百葉窗的小機件、可以從兩間房間進入的床，在在證明了此人的聰明才智。

1817到1826年，在桑頓（William Thornton，1759-1828）和駱卻勃（Benjamin Latrobe，1764-1820）協助下，傑佛遜在沙洛維茲籌建「學院村」（academical villiage，即維吉尼亞大學），這裡就像一座活博物館，有各種規模和風格的古典建築（圖298、310；並見4-5頁）。學院村最高點是一座模仿萬神殿的圖書館，最近才重建過；在一片片悠閒的斜坡草地兩側是教室和教職員辦公室。這種平面設計成為美國大學校園的典型模式。草地周圍是芳香的灌木花園，分隔了主要方庭和原本蓋給早期學生的奴僕居住的房舍。學院村的宏偉只稍遜於勒凡特（Pierre Charles L'Enfant，1754-1825）在波多馬克河岸規劃的典雅首都，華盛頓特區。棋盤式設計的草地廣場（Mall）上點綴著不少美國歷史紀念碑，以對角線跨過草地的林蔭大道指向哪個州，就取哪個州的名字。帕拉底歐風格的白宮（White House，1792-1829）由愛爾蘭人霍本（James Hoban，1764-1820）設計，再由駱卻勃增建門廊，巍峨聳立在草地廣場邊，有一種恰如其分的嚴謹和良好教養的氣質，雖然無法俯瞰華盛頓特區，卻反映了首都的優雅風範。

教堂和市政會議廳位於中央廣場，周圍的街道成羅馬式棋盤狀分布，這種已經相當普遍的城鎮規劃源自法國和愛爾蘭，而非英國。這段時期的美國教堂，如查理斯敦的聖米迦勒教堂（St Michael's，1752-61）或波士頓的基督堂（Christchurch，1723），都深

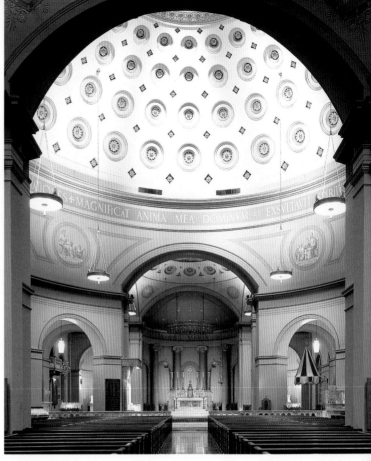

圖311 **駱卻勃**：天主教大教堂，巴爾的摩，1805-18年。

受列恩的都市教堂和吉布斯的影響，尤其這些教堂常把古典神廟的列柱廊和傾向哥德式的尖塔合而為一，更顯示其影響之深。駱卻勃把他學到的法國和英國古典風格加以調整，在巴爾的摩（Baltimore）的天主教大教堂（Catholic Cathedral，1805-18；圖311）創造出美國第一座藻井圓頂之下的寬敞拱頂室內空間。

由於古典主義是隨著傑佛遜傳入美國的；此時這個新國家憑著豐沛的原創力躋身建築殿堂，也預示了美國將在未來200年的建築史上扮演舉足輕重的角色。首先展現這股原創力的就是宏偉的政府、商業和金融建築，而古典主義早在這些大型建築物中大放異彩，例如駱卻勃的費城銀行（Bank of Philadelphia，1832-4）。接著，號

237

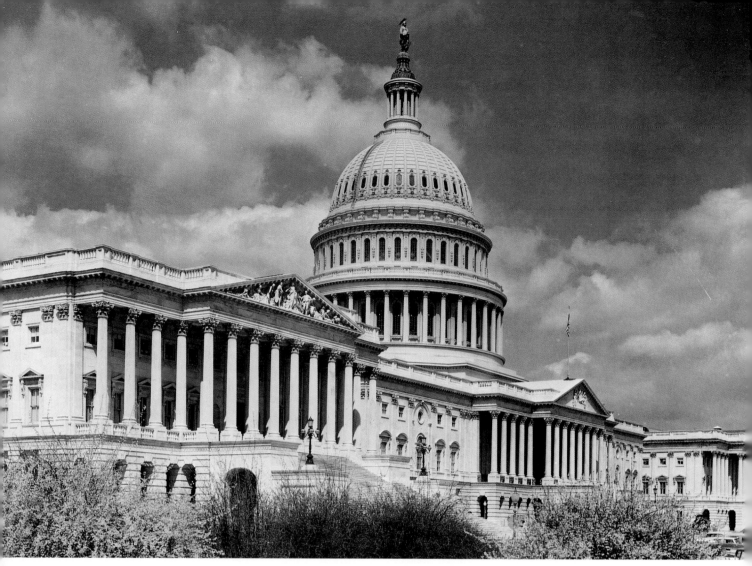

圖312　桑頓、駱卻勃和華特：國會大廈，華盛頓特區，1793-1867年。

稱「美國的威廉‧威金斯」（William Wilkins of America）的威廉‧史屈克蘭（William Strickland，1787-1854）不受棘手的街角位址影響，在1823到1824年間完成一件了不起的希臘復古風格作品：費城股票交易大樓（Philadelphia Merchants' Exchange），他用有列柱的環形殿增添崇高的尊貴感，並仿照雅典的利希克拉底斯紀念盃台（圖100），以極為簡潔的方式在建築物頂上蓋一個簡單的小神殿頂塔，而不是圓頂。1793年，桑頓這位英國建築師兼業餘愛好者，以帕德嫩神廟的基本構造，著手興建華盛頓特區的國會大廈（Capitol）；不過使得國會大廈舉世聞名，成為19世紀代表性建築物的是華特（Thomas Ustick Walter，1804-88）設計的三重冠圓頂（triple-tiara dome），以鑄鐵製造，於1867年完工（圖312）。

全球各地開始用鑄鐵製作精巧的花邊狀陽台和欄杆，後來成為墨爾本和雪梨郊區的特色（圖313）。波紋鐵屋頂本來就是澳洲住宅建築的特色，用鑄鐵製作陽台和欄杆自然更是高明，因為非常適合當地夏天的氣候。由於

各州把窄立面建築的街區削價賣給殖民者，使澳洲的典型社區成了一排狹窄的單層箱形房屋，常常在後面加蓋，陽台屋頂也是波紋鐵打造的，只要屋主負擔得起，就盡量多做陽台。喬治王時代風格或古典風格的建築物地方色彩較淡，又比較裝模作樣，品質一般比不上北美洲的同類建築。

圖313　帕克斯維爾，墨爾本，澳洲。

麥奎利（Lachlan Macquarie）州長親自委建，州長副手瓦茲中尉（Lieutenant John Watts）和來自英國約克郡的犯人建築師格林威（Francis Greenway，1777-1837）合作，自1815年起在新南威爾斯州（New South Wales）興建的公共建築物，品質是沒有問題的。其中包括雪梨的聖詹姆斯教堂（St James's Church，1824；圖314），有格林威一貫的精細磚造結構和包銅的尖塔。剛開始蓋的是法庭，後來英國內政部的專員取消在另一塊地上興建大教堂的計畫，這位堅苦卓絕的建築師被迫重新設計，改成教堂。

塔斯馬尼亞（Tasmania）有一些澳洲最古老的建築物，包括荷巴特（Hobart）幾棟喬治王時代風格的美麗房屋，類似英格蘭布萊頓的連棟式街

圖314　格林威：聖詹姆斯教堂，雪梨，澳洲，1824年。

屋，還坐擁海景。伯斯（Perth）因為屬於地中海型氣候，產生了許多維多利亞式的義大利文藝復興風格房屋。大教堂大道（Cathedral Avenue）的土地開發部大樓（Lands Department Building，1895-6）和所有權辦公處大樓（Titles Office Building）都出自譚波-普爾（George Temple-Poole，1856-1934）之手，在寬敞陰涼的方格屋簷下，平滑的鮮豔紅磚和一排排白色的柱廊式陽台合而為一。

18和19世紀，除了澳洲各州的首府之外，在其他地方也出現許多新帕拉底歐式或新古典風格的商業和政府建築物。整個大英帝國，從西印度群島到馬來西亞，都蓋起了沈重的帕拉底歐式或羅馬多立克式的建築物，一看就知道是政府單位，其中的代表作除了詹姆斯·懷厄特的侄子查爾斯·懷厄特上尉（Captain Charles Wyatt，1758-1819）在加爾各答（Calcutta）設計的總督府（Government House，1799-1802；圖315），還有類似加爾各答和馬德拉斯那些仿吉布斯風格的教堂，也常是軍人兼建築師設計的。

圖315　查爾斯·懷厄特：總督府，加爾各答，印度，1799-1802年。

19世紀初，典雅年代的建築所流露的自信在前一個世紀已經消失。1789年法國大革命帶來的動盪也還未平息，因此一個截然不同的社會型態開始成形了。拿破崙戰爭（1800-1815）結束不久，實際上是從1820年代開始，種種改變開始明顯起來。

這是一個不確定的年代，同時也是中產階級勢力崛起的年代。中產階級是法國大革命及革命餘波中的真正勝利者。決定工作和休閒的權力在他們手中，不再屬於18世紀那種偉大的貴族地主，更不屬於勞動階級（據說這場革命以其名義發起）。所以19世紀時興的是符合中產階級理想的建築。

還有一個革命運動和法國大革命同樣具有影響力，那就是孕育於英國、發生在1750到1850年間的工業革命。這個名稱從19世紀才開始出現，然而它並不是以革命戰爭的型態呈現，只是物品製造方法的改變罷了。

工業革命是從自然資源的開發利用開始，特別是水資源和煤礦。在英國獲得成功之後，便勢如破竹地傳布到整個世界。城市人口劇增，都市和城鎮的數量及規模以倍數成長，新的城市型社會因而產生，對新建築物的需求從未如此之大。我們即將看到許多史無前例的建築，那些設計是為了滿足改變中的社會的需要及渴求。

對於追求潮流的建築師而言，最主要並且常談論到的問題，就是找出適合這變遷年代的建築風格。人們繼承了前一世紀對於古典風格的瞭解和經驗，因此很清楚它的形式語彙。最重要的是古典和新古典建築代表權威，而他們需要權威以供遵循。可與古典系統匹敵的是哥德式建築，以藝術和文學為主的浪漫主義運動（Romantic movement）發現，哥德建築高聳而漸細的造型，為想像力和神祕感提供了適當的背景。此外還有許多其他的風格，如文藝復興、巴洛克、中國式、阿拉伯式和那些每年新發現的式樣，但是古典式和哥德式才是風格戰爭（Battle of the Styles）的主要競爭者。哥德復興式（Revived Gothic）尤其歷經了成長和成熟的階段，從膚淺的奇想到更深入基礎的瞭解，再到個人的自由表現。然而，沒有人比多產作家兼評論家拉斯金（John Ruskin，1819-1900）的影響力更廣泛持久。其著作《建築學的七盞明燈》（*The Seven Lamps of Architecture*，1849）在鑑賞力由來的評論上，可能比其他任何一本書更影響深遠。該書代表他個人可觀的學術成就，同時提供思維上的依據，使民眾能從壞的當中區別出好的，並認清什麼是對的或錯的。

在這個風格的困局中，最適當、最優美的實例是英國立法機構所在——國會大廈（Houses of Parliament）。1834年的一場大火幾乎完全摧毀了西敏宮（Palace of Westminster），只剩大會堂（Great Hall）倖存。1836年，建造上、下兩議院新大樓的競圖案由貝利（Charles Barry，1795-1860）拔得頭籌。貝利精通古典風格，他在倫

圖316　**派克斯頓**：水晶宮內部，倫敦，1851年。

圖317　**貝利**和**普金**：國會大
廈，倫敦，1836-51年。

敦帕爾摩（Pall Mall）街所建的旅人
俱樂部（Traveller's Club，1827）和改
革俱樂部（Reform Club，1837），是
中產階級政治勢力崛起的象徵。兩座
建築物都是以他義大利風格式的手法
所建，建築立面極具影響力，連同其
各式各樣的改寫版，在本世紀中葉傳
遍全英國的公共建築、商業建築和住
宅開發案。改革俱樂部的內部有個裝
設玻璃的大型中庭，爲19世紀後期紀
念性建築規劃中常見的中央大廳的原
型。貝利一向關心現代工業產品，所

以他爲名主廚索耶（Alexis Soyer）設
置了一個非常先進的蒸氣廚房。

　　貝利興建國會大廈（圖317）碰上的
問題，是政府決定這個新建築在形式
上必須能代表英國最興盛時期（即伊
麗莎白女王或詹姆斯國王時期）。這
就需要更廣博的晚期哥德建築知識，
貝利於此卻有不足；他已經創作出合
理的古典式平面，很容易就可以在上
面安排古典式立面。爲了做成哥德風
格，他吸收了最棒的哥德式建築活權
威──普金（A. W. N. Pugin，1812-

1852）成為新工作夥伴，普金運用石頭、黃銅、灰泥、紙和玻璃等材料，以驚人的活力設計出立面、細部和室內。下議院在第二次世界大戰期間遭到轟炸，不過已經修復，而上議院的壯麗外觀則完好如初，為哥德風格的適應性和豐富性作見證。

除了國會大廈，普金還設計了數百間小教堂、五間大教堂和許多大型住宅，撰寫出版許多重要哥德式建築和家具的作品。他拖垮了三個妻子、無數承包商，最後是他自己，40歲時死於精神病。普金的影響深遠，因為他為這世界提供了哥德式建築的語彙。更重要的是，他發表了兩個他相信建築應仰賴的原則：①一棟建築物應具備方便性、構造性和適當性的特徵。②裝飾不應只是單純的裝飾，還要能表現建築物基本結構所在。他在哥德建築中發現了這些特性，而既然基督教精神，尤其天主教教義是通往救贖的道路，所以哥德式或尖頂式建築具有終極的權威性。在他設計的許多教堂當中，變化最小的是位於史代佛郡（Staffordshire）祁多（Cheadle）的聖吉爾斯禮拜堂（St Giles，1841-6；圖318），色彩和室內陳設精緻如昨。

普金是哥德復興式建築帶頭的理論家，也是個多產的設計者，但視普金為指導者的史考特（George Gilbert Scott，1811-78）創造了更多建築物，在他死前不久，受維多利亞女王封為爵士。他設計了許多不同種類的建築物。這故事的明顯插曲，是他在倫敦設計的聖潘克瑞斯車站和飯店（St Pancras Station and Hotel，1865），車站正面和飯店雖是史考特設計的哥德式樣，後面高大寬闊的火車棚卻出自工程師巴婁（W. H. Barlow，1812-92）之手，這個新工藝技術的作品和哥德式樣充滿了戲劇性的對比。

雖然普金與追隨他的建築師憎惡並強烈抗拒工業界，但工業界最終還是引領19世紀末藝術和工藝運動（Arts and Crafts Movement）的發生。他的原則——莊嚴、簡樸和對機能的強調——都是可能與工業革命聯想在一起的。現在轉向討論那場革命的影響。

工業革命的發生是那些偉大的工程師和測量員的成果。特爾福德（Thomas Telford）在世紀交替之際和新世紀的前幾十年中，建築了許多橋樑、道路、運河和教堂；史帝芬森（Stephenson）父子建築了許多橋樑和鐵路；布魯涅爾（Brunel）則建築了許多橋樑、道路、鐵路和船。這些工

圖318　普金：聖吉爾斯禮拜堂，祁多，史代佛郡，1841-6年。

圖319　**布羅德瑞克**：里茲市政廳，1853年。

業的建築物、人造物提供了適用於建築領域的知識和經驗，而且在當時是以空前的速度成長。哈特烈（Jesse Hartley，1780-1860）設計，亞伯特親王在1845年啟用的亞伯特碼頭（Albert Dock）。這個廣闊的倉庫計畫位於利物浦，占地 7 英畝（約2.8公頃），碼頭的鐵骨架建築物有磚牆和鑄鐵製的多立克式大柱子——此為工業建築的傑作。在本寧山脈另一邊，青年建築師布羅德瑞克（Cuthbert Brodrick，1822-1905）在1853年贏得里茲市政廳（Leeds Town Hall）的競圖案，為這個富裕的新興工業城市創造了非常值得市民驕傲的象徵（圖319）。這棟建築物從它大型的四方形平面和巨人般的科林斯柱式散發出自信，充滿法國韻味的巴洛克式塔樓則居高臨下俯視一切。幾年後，他創造了另一個作為象徵的標誌——位於斯卡伯勒（Scarborough）的豪華大飯店（Grand Hotel，1863-7），正如其名所示，這是當時最富麗堂皇的飯店，座落在臨海的山崖邊，極為壯觀。它是中產階級的夢，以磚和赤陶建造，有獨創性的屋頂輪廓線條和突出的塔樓，整體設計十分出色，並使用最新

技術製造的服務設施。

談論這些建築物，除了因為它們的價值之外，也因為它們代表了對於建築物的要求。隨著財富和人口增加，為新興富人設計鄉村別墅以及為新興都市人口建造城市教堂的任務，帶給那些設計民宅和教會建築的建築師大量的工作機會。但19世紀的主要建築不全是這些俱樂部、公家建築、市政廳、飯店，其他還有博物館、銀行、辦公大樓、圖書館、展覽用建築物、畫廊、商店、醫院、長廊商場、法院、監獄、學校，以及明顯的工業時代產物：碼頭、火車站、橋樑、高架橋、工廠和倉庫。此外，我們也該看看其他國家的這些建築舞台新星。

以上所述是其中一個主要變遷，另一個則是工業革命本身帶來的建造技術的轉變，這個轉變是從新的人造建築材料、新的結構技術和新的技術設備中產生。把這些結合起來，就產生許多新建築類型通用的構造系統。

鐵製結構的首例是一座以戲劇性的尺度跨過塞文河（Severn）的鐵橋（圖320），1777年建於英格蘭的柯爾布魯克戴爾（Coalbrookdale）。幾年之內，鐵廣泛地運用到柱子和骨架上，並搭配空心黏土磚地板，為磨坊提供了耐火構造。19世紀初，那個系統發展成完美的內部柱樑骨架。這種柱樑

圖320　**達比**（Abraham Darby）：鐵橋，柯爾布魯克德爾，沙諾普郡（Shropshire），1777年。

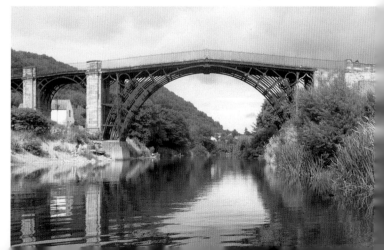

系統一開始就是構築的基本方法，而現在又重新發揮它的作用。鐵構造超越石造建築的優點是它比較經濟，而且不需大體積就有同樣的結構強度，因此有更多的時尚建築採用，比如教堂、具有頂蓋中庭的大型住宅、俱樂部、公共建築。1839年，法國夏特大教堂石造拱頂上面的屋頂，由全新的鑄鐵屋頂取代。幾年後，新西敏宮（New Palace of Westminster）的屋頂也用鐵來建造。1850年代以後，鐵的使用率一度減少，主要是因為建築師對於其他材料的偏愛和拉斯金建築思維的支配。但是對於大多數具有傳統功能的普通建築物，如橋樑、有頂蓋的集中市場、火車站、溫室、商店和辦公大樓等，鐵仍然是主要的選擇。

一開始出現的是鑄鐵、熟鐵（對抗張力更有彈性且堅固，於1785年申請專利），然後是鋼鐵。鋼鐵是1856年因貝瑟摩氏製鋼法（Bessemer process）的發明而產生，適合誇張的、大尺度的設計。過去幾個世紀常用的其他材料，也有了新的生命或特色：平板玻璃（plate-glass）於1840年代開始大量製造，伴隨著關稅和稅金的增加，更確定了它在1850年代開始被廣泛使用；至此仍以手工製造的磚，開始機械化生產，並出現新類型和多樣形狀、圖案和色彩。所以傳統工藝也開始改變，這有時令建築師和評論家感到沮喪，拉斯金就是如此。

量產建築構件及預鑄房屋組件的生產導致工藝技術的改變，建築現場的工作也隨之機械化。於是，需要比古老的手工業作坊更大的組織才能應付工作上的需求，大型的建築承包商應運而生。工業上的需要帶動了暖氣、通風及衛生等新技術設備的發展，而這些設備也開始用在家居建築上。中央供熱系統從羅馬時代以來就無人使用，直到19世紀早期，又以蒸氣式暖氣系統的形式重現。冷熱水供應系統和污水系統從19世紀下半葉迅速發展。煤氣照明系統於1809年在倫敦出現，並帶來了新的生活層面——都市的夜生活。1801年，伏特（Volta）為拿破崙做了由一組電池產生電力的示範；到了1880年代，電燈開始供應給那些買得起並準備承擔使用風險的人。在19世紀最後幾十年，電梯、電話和機械通風系統也陸續出現。然而許多人可能對於改變的速度和規模感到遺憾或害怕，這百年來所產生的是一個嶄新層面的可能性，因此也帶給設計師新的審美觀和新的挑戰。他們應該如何面對這改變？如何在這變革的環境背景中表現出建築的品質？

英國有一棟建築最能同時表現出上述的新發現，成為當時最具影響力的創造。因為有無數人前來參觀，它影響了這世界的建築。這棟建築就是倫敦的水晶宮（Crystal Palace；圖316、321），原為1851年在英國舉行的大博覽會（Great Exhibition）而建，它的一切都是當代的象徵及未來的前兆。水晶宮並不是建築師所設計，而是園藝家派克斯頓（Joseph Paxton，1801-65）的智慧結晶。他將他在德比郡的查茨沃斯為德文郡公爵的鄉村大莊園建造溫室所學到的技術，運用到解決大空間的問題上。水晶宮是由預鑄構件所造，輕巧而透明，以鐵架和玻璃支撐圍繞著空間。其外形是革命性創舉，具有「非固定」的特點，完全可以再蓋的更大或更小、更長或更寬。

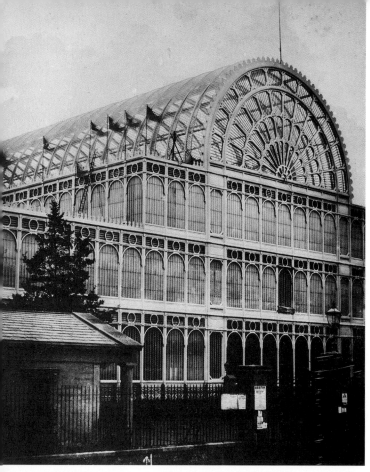

圖321 **派克斯頓**：水晶宮，
倫敦，1851年。

總之它具有不尋常的風格。水晶宮的
建造仰賴鐵路運輸和現場熟練的裝
配，所以能在9個月內完成，並可以
拆解下來再重新組裝，1852年就遷到
席登翰（Sydenham）重組，直到1936
年毀於大火前一直座落在那裡。

　　英國因為大量的建造，有好些年看
起來就像一個龐大的建築基地，在鄉
鎮和城市尤其明顯，所以只能擇要介
紹一些代表性建築物。其中，有意識
地跟隨某種風格，如仿羅馬式或哥德
式，選用其一種形式或衍生形式而產
生的建築物，包括：倫敦自然史博物
館（Natural History Museum，1868-
80；圖322），沃特浩斯（Alfred
Waterhouse，1830-1905）設計，裝飾
著畫有生動的動物圖案的黃色、藍色
陶磚；倫敦法院（Law Courts，1874-

82），為英國哥德復興式的絕響，也
是建築師史崔特（G. E. Street，1824-
81）的絕筆，他死於過勞；愛丁堡的
皇家醫院（Royal Infirmary，1872-9）
出於布萊斯（David Bryce，1803-76）
之手，這位蘇格蘭建築師非常成功，
愛丁堡有許多引人注目的建築物是他
的功勞。在那個傳統中，最具原創
性的建築師是巴特菲爾德（William
Butterfield，1814-1900），他在倫敦
瑪格麗特街（Margaret Street）設計的
萬聖堂（All Saints），在當代被視為
實現普金原則的最完整範例，這些原
則普金曾用於英格蘭聖公會（Church
of England）的崇高教堂（High
Church）。萬聖堂的牧師住宅和大廳
成一簇群環繞在小庭院周圍，有高大
的尖塔和崇高的中殿，四處充滿精心
巧妙的設計，如屋頂的桁架系統、高
度裝飾的面板、建築材料本然色澤的
直率表現等。它表現出的不妥協性屬
於維多利亞式建築的特色。哥德式不
再著眼於復興上，而變成了個人表現
的媒介。艾利斯（Peter Ellis，1804-
84）於1864年建於利物浦的凸窗律師
事務所（Oriel Chambers；圖323），
其構造方式和作為辦公室的機能設計

圖322 **沃特浩斯**：自然史博
物館，倫敦，1868-80年。

圖323　艾利斯：凸窗律師事
務所，利物浦，1864年。

圖324　克爾：熊木住宅平面
圖，柏克郡，1865-8年。

上都極具獨創性，構造上使用輕巧的
鐵骨架和石造墩柱，並俐落地使用平
板玻璃窗創造出有趣的韻律——整個
建築均配置了與樓層等高的淺凸窗。

19世紀建築還有一個基本特色，但
只能透過一個平面圖來欣賞。位於柏
克郡（Berkshire）的熊木住宅（Bear
Wood，1865-68）是克爾（Robert
Kerr，1823-1904）為《泰晤士報》
的擁有者所設計，克爾是19世紀家居
設計的範本《紳士住宅》（The
Gentleman's House）一書的作者。實
際上熊木住宅從住宅功能到外觀都是
失敗的，但它的規劃表現出維多利亞

建築設計最巧妙的部分（圖324）。先
進的工藝技術用於配管系統、煤氣照
明、中央暖氣系統和耐火構造上。這
個平面規劃算是精心傑作，例如在多
樣的房室之間形成錯綜複雜的動線，
每項機能和每個空間之間都是清楚、
獨立的，連專為單身者設計的樓梯也
不例外。

平面規劃的卓越表現，在法國加尼
葉（Charles Garnier，1825-98）設計
的巴黎歌劇院上（Opéra，1861-75；
圖325、326）甚至更富於戲劇性。在
風格呈現上，它是奢華的歷史主義的
大成功，內外都有令人驚嘆的色彩表
現，以及巴洛克式造型和雕像。歌劇
院的平面更是精選之作，大部分人閱
讀平面圖都有困難，不過這一個絕對
值得研究，因為每一個機能和空間、
每一處角落和細部都顯露出建築師的
思維運作。19世紀，法國成為紀念性
建築規劃的龍頭，這種情形一直持續
到今天。

19世紀的法國建築除了平面規劃之
外，還要強調兩個面向，這兩方面顯
示建築師和工程師已開始解決各種問
題。首先，影響其他歐洲國家，就如
巴黎歌劇院的表現，是建築的多色彩
理論。這理論的代言人是個表現平平

的建築師——希托夫（J. -I. Hittorff，1792-1867），他將信念建立在古希臘建築的發現上。1823年他在亞格里琴托（Agrigentum）和塞利納斯（Selinus）發現證據，顯示古典希臘建築具有強烈甚至通俗的色彩。在1820和1830年代對此有激烈的討論，因為它威脅到了新古典純淨的傳統表現手法。但是希托夫並不只是出於對考古學的好奇才對色彩感興趣，他其實需要藉由古代遺物的影響力來支持他對於新建築藝術的提案。在英國，瓊斯（Owen Jones，1806-89）滿腔熱情地開始採用這個理論，並將明艷色彩運用到水晶宮的室內空間。在哥本哈根，賓德斯伯（Gottlieb Bindesbøll，1800-56）於1839年設計了一個博物館（圖327），有古典的造型和濃艷的三原色。如果帕德嫩神廟的確曾有色彩鮮豔的外表和鍍金的柱子，那麼新建築應該也能夠呈現類似的光輝。

法國19世紀建築的第二個面向是構造方式的開發。作家兼建築師維奧萊-勒-杜克（Eugène Viollet-le-Duc，1814-79）在他大量且深具影響力的建築學出版物中（包括《建築對話錄》Entretiens sur l'architecture，1872），

就說明了哥德建築的原理如何透過結構技術來加以詮釋及發展。而在包含平面和外觀整體的構造物上達成最有效運用的建築師是拉勃勞斯特（Henri Labrouste，1801-75），以巴黎的聖貞妮薇耶芙圖書館（Bibliothèque Sainte-Geneviève，1843-50；圖329）以及國家圖書館（Bibliothèque Nationale，1862-8）的閱覽室為例，儘管外觀平淡，室內卻明亮生動的，細長的圓鐵柱支撐著淺拱圈和雅緻的圓頂，以及其內部所創造出的空間，都是金屬建築的偉大成就。他分析了現代化公共圖書館的需求後，運用新工藝技術，營造出既精巧又典雅的空間。

如果說拉勃勞斯特創造了一些最美好的室內空間，那麼，工程師艾菲爾（Gustave Eiffel，1832-1923）則為巴黎帶來最吸引人、最值得參觀的不朽作品——艾菲爾鐵塔（Eiffel Tower，1887-9；圖328）。艾菲爾設計過許多橋樑（自由女神像的骨架也出自他之手），是位罕見的優秀工程師。這座鐵塔是1889年巴黎萬國博覽會的地標，並且持續好幾年都是世界上最高的構造物。主結構構件強而有力，與

圖328 **艾菲爾**：艾菲爾鐵塔，1887-9年。

圖329 **拉勃勞斯特**：聖貞妮薇耶芙圖書館，巴黎，1843-50年。

錯綜複雜如金屬網的次構件交織在一起，表現出優美、經濟的特性，如同對未來世界的預言。不管在當時有多少不滿之聲和批評，艾菲爾鐵塔都是工程界對於後來的構造物及裝飾技術所示範的一種空間的可能性。

在德國和奧地利，對式樣的熱中、對結構及空間所表現出的冒險精神，同樣四處可見。在奧地利，奧匈帝國瓦解前不久的鼎盛期，古典式樣似乎是最相稱的。有一些傑出的哥德式教堂，例如費爾斯特（Heinrich von Ferstel，1823-83）設計興建於維也納的還願教堂（Votivkirche，1856-79）。更祥和寧靜及古典的建築是國會大樓（Parliament Building，1873-83），漢森（Theophilus Hansen，1813-91）設計的這棟長形對稱的建築物，外形是具有完美正確性的希臘式樣。但城市劇院（Burgtheater，1874-88）輪廓更為鮮明，沿著環形大道（Ringstrasse）形成弧形正面，這條道路環繞維也納的中心區，是早期運用環形道路規劃的例子之一。此劇院由山姆波爾（Gottfried Semper，

1803-79）設計，是充滿想像力的古典風格絕妙的鉅作。

德國當時在俾斯麥領導下勢強力盛，處於一片榮景中的建築師似乎在頑強的古典風格和魯莽的幻想之間搖擺不定。位於慕尼黑的古畫廊（Alte Pinakothek，1826-36）是19世紀的大畫廊之一，在風格上屬於文藝復興盛期，但是就跟法國的建築範例一樣，是可藍茲（Leo von Klenze，1784-1864）創作的平面（圖331）使它在歷史上舉足輕重，影響了全歐洲此類建築物的設計。由25開間組成的廣大面

圖330 **瑞戴爾**（Eduard Riedel）和**達爾曼**（Georg von Dollmann）：紐齊萬斯坦宮，巴伐利亞，德國，1868-86年。

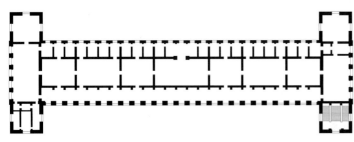

圖331 **可藍茲**：古畫廊平面圖，慕尼黑，1826-36年。

寬，分割成三個平行的橫列，中間一列是有頂光的陳列室，在入口面的涼廊形成通往陳列室的縱向通道。

巴伐利亞富有且瘋狂的路德維格二世（Ludwig II）激勵（或應說逼迫）他的建築師進入幻想的殿堂，逃避工業化的世界。他耗費鉅資建造了三座著名宮殿，最後一貧如洗。林德霍夫宮（Linderhof，1874-8）是洛可可式的幻想；海倫齊姆斯宮（Herrenchiemsee，1878-86）喚回凡爾賽宮的榮耀；紐齊萬斯坦宮（Neuschwanstein，1868-86）是浪漫主義最完美的一筆，一座山間的童話城堡（圖330），完全飾以華格納圖例（Wagnerian legends）的裝飾物。

歐洲的其他國家同樣展現了帶有國家及地區色彩的多樣性。波伊樂特（Joseph Poelaert，1817-79）設計的布魯塞爾法院（Palais de Justice，1866-83）是新巴洛克風格。位於阿姆斯特丹的荷蘭國家博物館（Rijksmuseum，1877-85）由奎伊柏斯（Petrus Cuijpers，1827-1901）設計，是自由

圖332 **曼哥尼**：維多利奧·伊曼紐美術館，米蘭，1863-7年。

的文藝復興風格，內部有個以玻璃和鐵建造的廣大庭院。在米蘭，曼哥尼（Giuseppe Mengoni，1829-77）建造的維多利奧・伊曼紐美術館（Galleria Vittorio Emanuele，1863-7）裡，有個新式附頂蓋徒步街的最佳範例（圖332），十字形平面極大，十字的交會點是個直徑39公尺、高30公尺的八角形中心空間。這個華麗昂貴的遮蔽場所可購物、社交，由英國出錢建造並提供技術建議。這時期最成功的奇特作品是在羅馬的維多利奧・伊曼紐二世紀念館，由瑟哥尼（Giuseppe Sacconi，1854-1901）設計，建於1885到1911年。它高聳於威尼斯廣場（Piazza Venezia），向下俯瞰柯索路（Corso），即使是大眾為了表達對國家創立者的敬意，它看起來仍然是令人震驚的。

19世紀建築的主題建立於歐洲，然而到了世紀末，歐洲似乎已經精疲力竭，在等待徹底失敗的來臨。所以建築的故事轉移到美國，美國在當時有豐富的自然資源，是經濟勢力的中心。在19世紀的大部分時間，美國、澳洲和紐西蘭，對於那些使歐洲著迷的式樣和新的機能一直表現出關心。

當時美國精采的歷史式樣建物有費城的賓州美術學院（Pennsylvanian Academy of the Fine Arts，1871-6），由弗尼斯（Frank Furness，1839-1912）設計，是富於想像、色彩豐富、創新的哥德式建築（圖334）；麥金、米德和懷特（McKim，Mead and White）所設計的波士頓公共圖書館（Public Library，1887-95），則是16世紀義大利文學藝術的嘗試，優雅和精緻的工藝技術表現令人讚嘆（圖333）；就像英國，國家的驕傲和自信最主要展示於政府建築——華盛頓的國會大廈，中間有門廊的部分在18世紀末和19世紀初已經構築，而華特從1851到1867年將它擴建得更巨大，事實上，他創造了一個在戲劇性尺度上嶄新的統一複合體（圖312）。國會大廈最傑出的建築特徵是巨大的中心圓頂，高63公尺，直徑28.6公尺，圓頂外殼以鑄鐵打造。

大量新建物在19世紀改變了所有的建築景觀，顯示出一種大幅變化的品味。接近百年的建築實驗將在這世紀的轉折點達到高潮。現在，我們就要將注意力轉向發生在美國的高潮。

圖334 **弗尼斯**：賓州美術學院，費城，1871-6年。

圖333 **麥金、米德和懷特**：公共圖書館，波士頓，1887-95年。

251

本章要談的是1880到1920年的建築，時間雖比較短，在建築史中卻是相當特殊並具有激勵精神的。這段時期見證了理論和口號的公式化、若干非凡傑作的創造和建築物的新類型，而這些都會改變城鎮和都市形貌。

這是一個令人興奮到幾乎歇斯底里的年代。在美國和歐洲，城市增加，複雜的技術發展之快令人驚愕，音樂及視覺藝術活躍如昔。在歐洲，幾乎每個人都像在等待大風暴到來臨。隨著一次世界大戰（1914-18），劇烈的動盪產生了。這是一個憂慮和恐懼的年代。如果說瀰漫在歐洲的是緊張不安的刺激，那麼充斥在美國的則是自我信心的成長。一個富有的國家意識到其財力幾乎能買世上任何東西時，這逐漸增加的自信是壓抑不住的。

1880和1890年代，在美國、特別是芝加哥，正進行建築的革命。對後來以芝加哥學派（Chicago School）聞名的建築藝術的成長影響重大的是李察遜（Henry Hobson Richardso，1838-86），曾在巴黎為拉勃勞斯特工作，南北戰爭結束後回到美國，由於1866年贏得了一個競圖案才自己開業。他發展出一套屬於個人深度表現的式樣，芝加哥的馬歇爾・菲爾德批發商店（Marshall Field Warehouse，1885-7；圖335）是著名案例，甚至成為芝加哥新一代建築師的範本。更展現他設計師本領的則是位於麻州昆西的克萊恩圖書館（Crane Library，1880-3；圖336），他在仿羅馬式建築上的

訓練在圖書館立面表露無遺，但設計上並非墨守成規，他以非常熟練的技巧將塊體和線條結合，並以一種個人的方式表現出具有深度的細部設計。

1871年的大火災使芝加哥學派聲名大噪。這場大火橫掃過河流並摧毀市中心許多建築物，其中包括一些不耐火的鑄鐵建築。此事提供芝加哥建築師一個機會和挑戰，使他們能在極自然的情況下提出免除歷史式樣的建築方案。這也為現代建築運動（modern movement）提供了發展的舞台。

摩天大樓（skyscraper）的出現是這場運動中的一大關鍵。一般公認的第一棟摩天大樓是芝加哥的家庭保險大樓（Home Insurance Building），堅尼男爵（William le Baron Jenney，1832-1907）設計，建於1883-5年。為了耐火，他將金屬骨架構築在磚石構造裡面，但他沒辦法完全放棄在外觀上使用傳統的細部裝修手法，也還不能掌握在這種新類型建築物上運用新造形的挑戰。在大火發生幾年後的1890年代，下列公司紛紛建造摩天大樓：伯恩翰與魯特（Bernham and Root）、哈勒伯德與洛許（Holabird and Roche）、艾得勒與沙利文（Adler and Sullivan）。實際上，他們創立了芝加哥學派，並勾勒出20世紀商業建築的基本輪廓。

多層建築的出現和1852年發明的升降機有關，1880年西門子（Siemens）電梯發明之後，升降設備才變得普遍，從此也沒有理由不把建築物蓋得

圖335　**李察遜**：馬歇爾・菲爾德批發商店，芝加哥，1885-7年。

更高了，這表示新建築類型和新都市景觀已經到來。早期摩天大樓中較爲突出者，芝加哥有伯恩翰與魯特設計，純粹磚石構造的孟內德納克大樓（Monadnock Building，1884-91；圖337），和使用金屬骨架的信託大樓（Reliance Building，1890-4；圖338）；還有極富涵養的美國建築師沙利文（Louis Sullivan，1856-1924）於1890年在水牛城設計的保證信託大樓（Guaranty Building），以及芝加哥的「卡森、派瑞、史考特」百貨公司或簡稱CPS百貨公司（Carson Pirie Scott Department Store，1899-1904；圖339），這棟建築物展現了他對於新建築表現形式的熟練精通。

沙利文在他同時代的建築師中最熱情、也最具邏輯思考力。只要稍微考察CPS百貨公司，就可看出它成爲20世紀無數辦公室和百貨公司模範的基本要素。這建築有10層辦公空間，覆以鑲在鋼骨架上的白色陶磚，並以一排排大型窗戶突顯位置。這些樓層下方兩層樓高的底座（銷售所需空間）也是金屬結構。沿所有主要出入口上方設置的鑲嵌板，充滿沙利文特有的華麗鑄鐵裝飾。理性和幻想如19世紀一樣並存無礙，這說明了由重複塊體組成的建築物需要它獨特的裝飾。沙利文繼承自19世紀理論家「形隨機能」（form follows function）的設計原則，成爲未來許多年流行的口號。

鋼鐵和鋼筋混凝土是既高又重的建築物的兩個主要建材。鋼鐵在英國的

初期發展已在前一章說明，但眞正廣泛使用是在美國。至於鋼筋混凝土則是在法國發展起來的。1892年，漢尼比克（François Hennebique，1842-1921）使一個將鋼筋用在混凝土最佳位置作補強的系統更完善；具有壓力強度的混凝土和具有張力強度的同質格子狀鋼筋結合，乃建築史上一個轉捩點，它爲現代建築的大型空間和新類型提供了一種新的結構材料。

鋼筋混凝土建築早期的範例是包杜（Anatole de Baudot，1836-1915）在巴黎建造的蒙馬特的聖約翰教堂（St-Jean-de-Montmartre，1897-1904）。包杜追隨師傅維奧萊-勒-杜克的理想，運用現代技術更深入地發展傳統構造原理，重新檢視新哥德到新古典的傳統形式並去蕪存菁。要理解任何現代建築，基本上要先知道它是淘汰不必要的細部以及表達結構的組織。

在法國，佩黑（Auguste Perret，1874-1954）將鋼筋混凝土帶到令人滿意的第一次高峰。1903年，他在巴黎富蘭克林路25號（25bis rue Franklin）的公寓（圖340）超越了芝加哥的建築師。他發現八層樓高的骨架中不需要承重功能的牆，既然這些牆沒有任何支撐功能，建築物就獲得開闊的內部空間。他在骨架外覆以花形圖案的瓷磚；自由地表現結構構件，塑造出鋒利和深刻的立體感，使建築物呈現清晰的垂直動感。佩黑給這個新的混凝土建築和它所在的公寓街區美好的聲望。20年後，經由巴黎郊區的翰西聖母院（Notre-Dame-du-Raincy，1922-3；圖341），他揭露了可媲美偉大哥德設計師想像力的空間概念，如何在傳統平面上成形。鋼筋混凝土鑄成的弧形拱頂優美地架在細長的柱身上，構成明亮輕快的嶄新空間，此空間周圍環繞著不具載重力、鑲嵌彩色玻璃的預鑄混凝土幕牆。

法國人以裝飾細部為樂，結果出人意表地創造出一種新鮮、富於表現力的空間。基瑪德（Hector Guimard，1867-1942）1900年設計了巴黎地鐵入口，他是新興的「新藝術」（Art Nouveau）代表人物。新藝術的特徵為繩索般的線條，抽象化的生物和植物裝飾，不對稱，建築材料的呈現方式廣泛；這一切都允許個人化的表現形式和新奇的裝飾主題。新藝術在布魯塞爾的創始者是荷塔（Victor Horta，1861-1947），他設計的塔塞爾旅館（Hôtel Tassel，1892-3；圖342）有個新奇的平面，並重複運用在許多樓層。不過他的傑作是後來的索爾維旅館（Hôtel Solvay，1895-1900），其樓梯大廳具有新藝術的全部特徵——流暢的曲線和率直呈現的熟鐵件裝飾，成為整個室內風格統一的主題。基瑪德以巴黎貝朗爵小城堡（Castel Béranger，1897-8）為新藝術做了更完全的示範，正立面運用許多不同材料，造型具流暢感，甚至令人聯想到活生生的有機體。有一段不算長的時間，好像出現了一個具野性想像力又靈活的設計方法，而且也可能傳播到世界每個角落。但基本上新藝術只是特定建築物的裝飾風格，並不適用於一般建築物的機能需求。

不過在建築史上獨創性最特別的表現形式裡，新藝術確實參與了演出。這發生在西班牙北部，高第（Antoni Gaudí）的創作中。西班牙新藝術以現代風格（Modernismo）聞名，而巴

塞隆納是有機設計浪潮的中心。高第生於1852年，是當時最有個性、最具創造力的設計師，卻不幸在1926年遭電車輾過而逝；當時出現那個城市最長的送葬隊伍，全國爲之哀悼。

高第最知名的傑作在他逝世時並未完工，至今也還未完成——巴塞隆納的聖家堂（Expiatory Temple of the Sagrada Familia，1884-；圖343），他接替另一個建築師的新哥德式設計，改造成一個龐大的大教堂。東翼四個尖端漸細的塔樓位於飾有基督誕生圖的正立面，是他生前完成的少數部分之一。尖塔高度超過107公尺，爲了釋放長形排鐘的聲音而做出百葉窗洞，並且在尖端以奇特夢幻的玻璃、陶片、瓷磚的尖飾做結束。人形、動物、植物和雲朵的雕刻屬於自然主義風格，每一部分都是驚喜，有些甚至是高第親自放上去的。他拒絕了其他所有的工作並搬到這棟建築物的地下室居住，直到過世爲止他都在那裡過著教士般與世隔絕的生活。

高第的世俗建築和景觀設計比聖家堂更有引人注目的獨創性。巴塞隆納市中心的貝特羅住宅（Casa Batlló，1904-6）被稱爲骨頭住宅（House of the Bones），因爲正面的構件有形似

骨頭的彎曲變形表面。米拉住宅（Casa Milà，1905-10；圖344）是大型的公寓大樓，外觀像波浪，室內沒有直角。他使用拋物線形拱圈，並以不同跨度所造成的不同高度塑造出令人驚奇的屋頂景觀。在高爾公園（Güell Park，1900-14），他以波浪造型、奇特的石拱廊和感性的雕塑品來創造不尋常又具多樣性的景觀。他能設計出這些奇特的建築物，是因爲他對自然型態的組織紋理有獨到的瞭解，如殼狀物、嘴巴、骨頭、軟骨、火山岩、植物、翅膀和花瓣等，他創造出的是光和色彩交織成的幻想。

高第最迷人的作品是聖塔可羅馬·德·塞維羅教堂（Santa Coloma de Cervello，1898-1917；圖345）的地

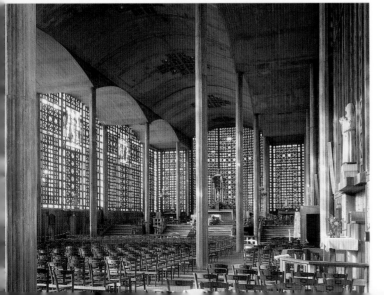

圖343 **高第**：聖家堂，巴塞
隆納，1884-。

圖344 **高第**：米拉住宅平面
圖，巴塞隆納，1905-10年。

下室，除精心製作的自然造型之外，他也發展出自己的結構系統。他用張力網線吊以重錘，如果把這個形狀顛倒過來，就變成一個抗壓石造結構的自然形式。這形狀稀奇古怪的柱子和拱頂就是這項實驗的結果。他說：哥德建築的扶壁在這裡是不需要的，因爲所有構件都有正確的角度和斜度，所以能夠抵抗加諸於它們的載重。

高第最喜歡用的拋物面、雙曲面和螺旋面等幾何形狀都可以在自然界中找到，都以不同的曲面造成表面彎曲變形。這些形狀看來古怪，卻都是經過審愼思考才採用，結構合理可靠，幾何原理也很精確。如果說要創造一個外觀不對稱、但其實符合機能需求、具有自然形狀和色彩的建築物，高第遠超過任何一位建築師。

若說法國、比利時、西班牙是新藝術的發源地，那麼它生氣蓬勃的造型則是透過比爾德斯雷（Aubrey Beardsley，1872-98）的圖例集才流傳到英國。新藝術原來是裝飾性的，傳到英國後，卻在建築藝術中變得更具永久性、更深入根本。它不只呈現了獨創性的造型，同時表達了「藝術和工藝運動」（Arts and Crafts movement）更完整、實用的方法。

普金宣告了機能主義建築的幾個原則。拉斯金把普金的構想擴大延伸，並強調工藝師是裝飾性造型品質的重要關鍵。而現在又增加一項新信念，即建築是社會型態的一種表現。19世紀下半葉，摩里斯（William Morris，1834-96）是提倡藝術和工藝運動的主要人物，他認爲這不單是藝術性

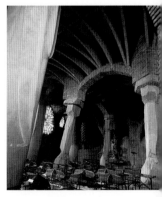

圖345 **高第**：聖塔可羅馬·
德·塞維羅教堂地下室，巴塞
隆納，1898-1917年。

257

的，也屬於社會性的計畫。他將自己位於倫敦貝克斯雷西斯（Bexley Heath，1859-60；圖346）的住宅，委託韋柏（Philip Webb，1831-1915）設計成中世紀式樣，但是建築材料的直率表現則屬於當代。由磚、瓦構築，不多做細部表現，構造堅固，外觀樸實。韋柏和摩里斯著手創造一種坦率踏實的建築藝術，而且獲得成功——紅屋是建築史上劃時代的里程碑，是現代運動中機能建築的先驅。

當建築界不再因襲傳統的古典式或哥德式的細部之後，建築師開始能直率地運用材料的優點，同時享受材料豐富的構造紋理，以及屬於各地傳統建築和天然材料製作的工藝產品的多變造型。因此，建築界恢復了對各地本土建築語言的關注。

此時居主導地位的建築師除韋柏之外，還有理查‧諾曼‧蕭（Richard Norman Shaw，1831-1912），他同期中最成功的建築師；伏伊西（Charles Annesley Voysey，1857-1941），本土建築語言的最傑出代表；和勒琴斯爵士（Sir Edwin Lutyens，1869-1944），設計了一百多棟住宅和一些重要的公

共建築，其中印度新首都新德里的總督府（Viceroy's House，1920-31；圖347）規模最大。住宅作品中最能表現他設計特點的是建於1899-1902年的教區花園（Deanery Garden；圖348），中等大小的房子座落在傑克爾（Gertrude Jekyll）設計的可愛英式花園中，建材以自然的方式運用並以直率方式表現。不過勒琴斯的作品中，最具獨創性的往往是他的平面設計。

上一章已提到，建築的平面規劃成為19世紀建築師的首要任務。而勒琴斯甚至賦予平面更多的獨創表現，通往房子的通道、入口在他手下彷彿一場驚奇冒險。在一個顯然是軸線設計的房子，人可能必須改變幾次行進方向才能到達主要室內空間。在教區花園中，從馬路到花園的通道有時半圍閉、有時開闊，有一些空間和房間朝向這通道。而花園末端的立面，可算是英式建築中最優美的不對稱構圖。

在今天看來，麥金托什（Charles Rennie Mackintosh，1868-1928）是這個時期極富創造力並具歷史重要性的建築師。他在蘇格蘭格拉斯哥的作品包括住宅和一些極具獨創性的茶

圖347　勒琴斯：總督府，新德里，印度，1920-31年。

館，呈現出他個人對新藝術的獨到見解。其中的重要作品是格拉斯哥藝術學校（Glasgow School of Art），他贏得競圖案，然後分1896-9年與1907-9年兩個時期興建。撇開一些討喜的遊戲式曲線和扭曲造型的熟鐵裝飾不講，主立面的處理是率直的，是把教室和工作室等空間以最機能性的方式配置在一起的單純結果。室內空間又是另一種體驗，主要的工作室、展示空間、樓梯間，顯示他精通不同材料的本質。這所學校的圖書館值得注意（圖349），麥金托什運用垂直、水平及柔和曲線的木料營造出一個裝飾感豐富的空間，又利用柱子、樑、面板和懸掛的雕刻裝飾板等塑造空間，並使其輪廓鮮明。燈具、門口家具、窗戶、放期刊的桌子等細項都是他所設計。但在當時他卻被視為失敗者，所以他離開了格拉斯哥。他先後在倫敦和法國度過晚年，創作了許多令人陶醉的風景、花卉水彩畫。

在英格蘭和蘇格蘭發生的藝術和工藝運動透過《英國住宅》（*Das englische Haus*）一書影響歐陸。此書是德國駐倫敦大使館館員穆塞修斯（Hermann Muthesius）所作，1904-5年於柏林出版。書中圖文並茂地描述本章討論的大部分建築師的成果。從較老一輩建築師的創作中，穆塞修斯把折衷了酷愛結構的機能表現，和偶爾別出心裁運用裝飾性細部的建築物獨立出來。歐布里奇（Joseph Maria Olbrich，1867-1908）1907年設計的德國達姆斯塔德（Darmstadt）的展覽廳就是這種折衷建築的主要例子。更富表現力的是華格納（Otto Wagner，1841-1918）在維也納的作品，他試圖將古典風格的精華濃縮為一點，即材料、結構、機能上呈現合理的表述。他於1898年設計的馬加利卡住宅（Majolica House；圖350），簡樸、莊嚴、比例優美，外觀裝飾義大利的馬加利卡（majolica）琺瑯陶磚，由彩色面磚構成的圖案往右邊橫過上面四個樓層。在郵政儲蓄銀行（Post Office Savings Bank，1904-6），他抑制住對於裝潢裝飾的喜愛，讓一個建造完美的建築物完全仰賴構造和機能上的坦率表現來達成它的效果。此機能主義（functionalism）最狂熱的代表人物是魯斯（Adolf Loos，1870-1933），他在1908年〈裝飾與罪惡〉（Ornament and crime）文中堅持裝飾應該從「有用的對象」（useful objects）之中排除。

在荷蘭，這個時期的主要建築物更

圖348　勒琴斯：教區花園，泰晤士河邊的桑寧（Sonning-on-Thames），波克郡（Berkshire），1899-1902年。

中跨度最大，有大型內部拱圈和梯級狀同心圓環圈。但是外觀印象更感動人的是奧斯柏格（Ragnar Ostberg，1866-1945）設計的斯德哥爾摩市政廳（Town Hall），1904到1923年花了20年才蓋好，不過始終被視為現代傳統學派或浪漫國家主義學派（modern traditional or romantic nationalist school）的成功作品（圖351）。它優美地座落在水邊，呈現了輕快和堅固相結合的浪漫風格，並表現出莊嚴的存在感，堪為獨特的國家象徵。

　　為了看到這個時期的完整表現，我們必須回到美國。20世紀初期芝加哥學派仍然存在，但影響力已不如19世紀最後10年，那段時間孕育出一個決定性的天才，他的個性和他長久的事業，使他經歷那次運動之後，至少又經歷另外兩次運動而成功地邁進20世紀中葉。這個天才就是萊特（Frank Lloyd Wright），生於1867年（但他謊稱生於1869年，以鼓勵一位在他破產後資助他的朋友），死於1959年。他一直將沙利文當作「崇敬的大師」。為沙利文工作之後於1890年代自己開

富於個性和表現性。其中的傑出建築物是位於阿姆斯特丹的證券交易所（Exchange，1898-1903），由柏拉赫（H. P. Berlage，1856-1934）設計。他希望這棟建築具有現代化的機能，風格的表達上不矯揉造作，並能獲得來此使用大廳和走廊空間的人們的注意和讚賞。因此，他聚集了畫家、雕刻師和工藝師一起創造，使其室內空間流露高貴的氣氛和吸引人的特質。

　　這種處理的基調流傳很廣。在東歐的西利西亞（Silesia），由柏格（Max Berg，1870-1947）設計，1911-3年間建於布雷斯勞（Breslau）的百年紀念堂（Jahrhunderthalle），是為反抗拿破崙一百週年紀念而設立。這是個巨大的鋼筋混凝土結構體，在同類構造

圖351　奧斯柏格：市政廳，
斯德哥爾摩，1904-23年。

三個基本元素：禮拜堂、玄關、教區大廳，並將三者組成一些簡單的立方體。要瞭解他所設計的房子，可以看一個他設計的典型平面：水牛城的馬丁住宅（Martin House，1904；圖352），基本形狀從交叉的斧頭而來，這些斧頭延伸到庭園形成其他包被的形狀——這正是萊特風格的特徵。透過這些互相貫穿的室內室外形體，予人獨特的空間感受。他對於三度幾何學有特殊的瞭解，這或許是他幼兒時期在福祿貝爾（Froebel）幼兒園堆疊積木的潛移默化。特別有趣的是他使內部空間互相交融的能力，事實上房間的角落已經消失，牆壁也變成屏風一樣的功能，他用低矮廣闊的天花板和屋頂以及帶狀高窗（常常是鉛框）來強調建築物的水平線條，並且不用阻隔物或門，而藉由改變地板高度來界定出空間的範圍。他對所有人宣告他設計了這種開放式平面。

在他諸多的「草原住宅」（prairie house）中，最著名也最受讚賞的是芝加哥的羅比住宅（Robie House，1908-9；圖353）。在此，他將傳統工

業。他的創作生涯跨越了七十幾個年頭，期間他非凡的才華表現在處理紅杉木、鋼材、石材、鋼筋混凝土、伸展的幾何形平面和輪廓上，創造出與自然環境的新穎、令人興奮的關係。

萊特從來不懷疑自己是個天才以及是他同代最優秀的建築師，他的一生充滿了戲劇性，包括遭遇兩次火災，以及妻子和孩子遭到謀殺。他的著作豐富，是個知名的公眾人物，而他的自傳是所有曾被談論過生平的建築師中最令人注目的記述。他在著作《聖經》（Testament）中，談論到賦予他創作靈感的理論及個人信念。

1889年萊特在芝加哥橡樹公園（Oak Park）建造自家住宅，往後幾年陸續為這個富裕的住宅區建了許多房子，一神論教派教堂（Unity Temple，1905-8）更使整個社區變得完整。這間教堂的設計深具影響力，抓住本案

圖353次頁　萊特：羅比住宅，芝加哥，1908-9年。

圖352　萊特：馬丁住宅平面，水牛城，1904年。

圖354　**萊特**：落水山莊，奔
熊溪，賓州，1935-7年。

藝的優點和優美的細部與現代技術設
備結合在一起。住宅外部砌築精緻的
磚牆（上有石材壓頂）和鉛窗，裡面
卻是那個時代最先進的電力照明及暖
氣系統。但是相較於引人注目的屋頂
組合及室內空間的相互交融，他的創
作在工藝技術部分展露的並不多。他
處理室內空間的方式，改變了曾經把
房子當成方盒子堆積品的概念。

　　由於不斷探求以及天生的好奇性
格，萊特的事業幾次出現新方向，因
此跨越好幾個本書定義的時期。不過
在這裡就討論他後期的建築物是最好
的，因爲它們可以使一個從這世紀轉
折點開始的故事具有完整性。在他完
成東京的帝國飯店（Imperial Hotel，
1916-22）——出色新穎的結構使它能
倖免於1926年的大地震——回到美國

時，他已經是位成熟老練的大師了。
接著，他以更戲劇性的一系列住宅繼
續震撼世界。位於賓州奔熊溪（Bear
Run）上的落水山莊（Fallingwater，
1935-7；圖354），可能是20世紀的住
宅中最常附以圖文說明的一個。像他
早期的住宅一樣，這也是個出色的構
造。鋼筋混凝土製的梯級狀區塊從中
心的石造體向外延伸，重疊數層旋飄
在岩石、樹木和瀑布上。他克服了表
面上看起來不可能構築的基地，並且
創造出一個與大自然結合的人造形體
中最生動的範例。

　　幾乎在同時，萊特構築了亞利桑那
州鳳凰城（Phoenix）的西塔里森住宅
（Taliesin West，1938；圖355），當時
是作爲冬天居所，也是他諸多弟子的
工作室，而現在仍然是他的崇拜者精

神上的家。此構造物以45度的斜線爲排序，由他所謂的沙漠混凝土（desert concrete，以當地大礫石作爲混凝土拌合的骨材）、木造構架和帆布遮篷所構成。這個案子簡潔地表現出他的概念——有機建築（organic architecture）、可變通的形狀、與建築基地融合的自然材料，同時也對亞利桑那沙漠的和諧與韻律做出回應。

　　有一個重要的特點或許可以協助說明現代運動的本質。在這世紀的轉折點產生了一種建築，在概念上是國際性的，但在表現形式上是極度個人和特殊的。這是建築師有機會在創作中表達個體性的最後一段時期。第一次大戰的劫難之後，歐美和東方都相繼進入國際主義（internationalism）的新時期，但它意味的並非多變性，卻是單調的一致性。其具體表現，就是國際風格（International Style）。

圖355　**萊特**：西塔里森住宅，鳳凰城，亞利桑那州，1938年。

　　國際風格（International Style）這個專有名詞，是1932年紐約現代藝術博物館（Museum of Modern Art）舉辦首屆國際現代建築博覽會（Exhibition of Modern Architecture）時，籌畫單位創立的。從那時開始，儘管有許多批評和抱怨說此一名稱並未精確反應真實情況，還是從1920年代到1950或1970年代成為現代建築主流的代表稱號。為這次展覽會所印行的書宣稱：「現在有一個獨特的紀律主體，夠堅定而能將當代風格像真實事物一樣統整起來，也夠靈活，允許具個性化的詮釋並且鼓勵自然發展……首先，建築的新概念是量體（volume）而不是塊體（mass）；再者，作為秩序性設計主要手段的是規則性（regularity）而非軸線對稱（axial symmetry）。」

　　這種對於秩序的需求在這整個時期具有實質意義。第一次世界大戰和1917年俄國革命的大混亂，改變了整個歐洲的內部秩序；在往後的年代，則看到主張獨裁的社會主義和法西斯主義國家在歐洲崛起，一連串的經濟危機，以及終於爆發的另一次世界大戰（1939-45）。最後揭露的是生產、消費和傳播的大眾文化。

　　作為新社會的設計者，建築師和規劃師面臨的難題在於如何使自己加入國際性的主題。國際現代建築會議（Congrès Internationaux d'Architecture Moderne，簡稱CIAM）在1928年成立，他們的集會以各種形式一直持續到1959年才告中止，但是他們最早期的宣言是CIAM效應中最持久的。他們宣稱「我們的建築創作應該只源於現在」，他們希望「把建築藝術帶回它的真實面，亦即其經濟社會層面」，並且特別聲明「最有效的成果是來自於合理性和標準化」。傳統的街道將會被淘汰，取而代之的是公園和獨立的建築物。

　　為了瞭解這個運動成形經過以及為什麼它會變成一個好幾世代的情結，我們必須看看傑出領導人物的作品及思想，並要謹記在心：這些主流建築師視自己為社會變革的一部分；在一個新社會的創立過程中，建築不只要成為見證，同時也是決定性的媒介。這是符合邏輯的，而且與以下意識型態一致：這是建築史上第一次、可能也是唯一的一次，為普羅大眾建造的集合住宅變成展現偉大建築藝術的媒介。就像早年的大教堂和宮殿，這樣的媒介將要構成偉大的建築宣言。

　　傑納瑞（Charles-Edouard Jeanneret，1887-1966）是這場運動中的傑出天才，也是CIAM的創立者之一，但是他更為人知的名字是柯比意（Le Corbusier），他是作家、畫家、建築師以及市鎮規劃師，早在他開始建造建築物之前，就已經是影響建築及市鎮規劃思想潮流的重要人物。他每隔幾年出版他的設計和計畫案，其中也包含了他個人明確的格言和毫不妥協的聲明。無論好壞，他對現代建築影響最為深遠。想要瞭解現代建築，就必須先瞭解柯比意的一切創作。

圖356　**柯比意**：薩瓦別墅，普瓦西，靠近巴黎，1928-31年。

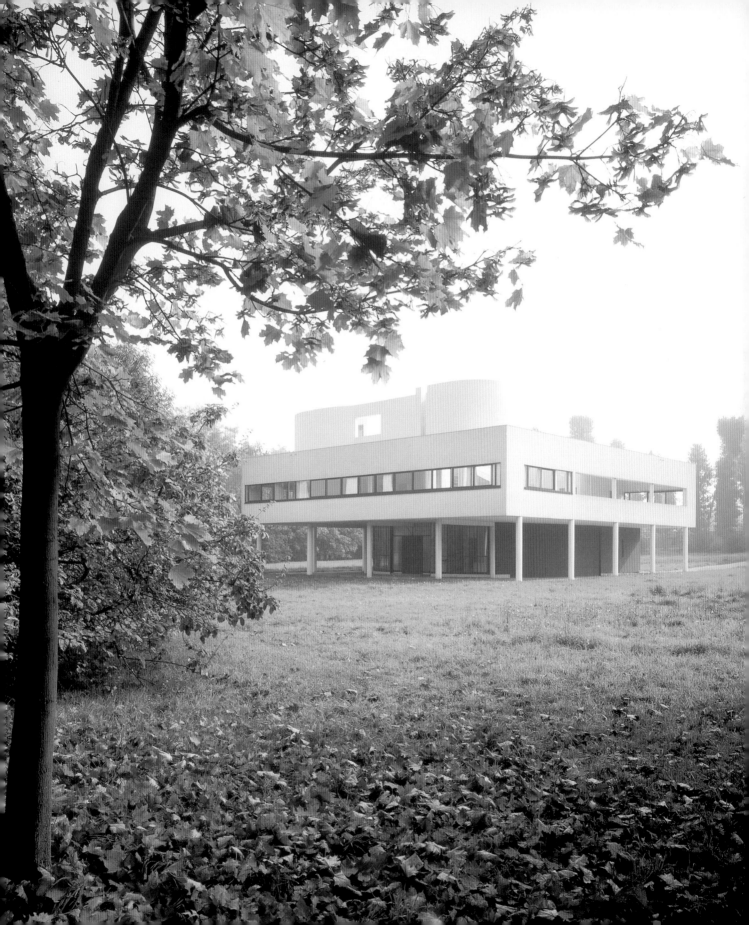

柯比意初期創作的第一本書《邁向建築》（*Vers une architecture*，1923），英譯版書名《邁向新建築》（*Towards a New Architecture*，1927），在書中他提出了新建築的五要素：①獨立支撐（柱樁構造〔pilotis〕）②屋頂花園③自由平面④帶狀窗戶⑤自由構成的立面。我們可以在普瓦西（Poissy）的薩瓦別墅（Villa Savoie，1928-31；圖356）看到所有要素，此別墅是個架高的白色混凝土方盒子，垂直面和水平面都有開口。跟這時期的繪畫一樣，其設計概念有個重點，就是觀看者並非站在固定位置，而是不停移動的。當觀看者移動時，建築物的形狀會部分重疊，而且變得時而實體時而透空。這些獨立柱樁使地面層暢通，同時屋頂花園在半空中重新創造了隨著建造而失去的下方土地。

閱讀平面，可使我們更瞭解那個概念。我們已經看過維多利亞女王時代的人如何透過分析需求和為每項機能找出適合的空間和形體，改變了建築物的規劃設計；我們也看過勒琴斯如何在房子周圍設計充滿冒險精神的通道，從而創造出嶄新的平面；以及萊特如何透過敞開角落、使室內空間相互交融甚至到達外部空間來完全解放平面。但柯比意的腦海裡有個完全不同的概念，他將室內空間或量體視為一個大立方體，再從水平面和垂直面加以分割，以便這個方盒子的一部分可容納較高的房間，其他部分則容納較小、較矮的。他以立體派畫家詮釋物體的方式來看待建築物，他畢竟是畫家，而他觀看形體的方式就好像他的人正在移動。

這種平面和立面上的自由，可透過

圖357　柯比意：多米諾住宅，1914年。

另一個簡單但極具影響力的圖示來說明。多米諾住宅（Dom-ino House）的計畫案在1914年刊載（圖357），它不過是一個骨架（低造價集合住宅的準則），由兩個被柱子隔開的樓板組成，而其間的連接只靠一個敞開的樓梯。此案的平面和結構完全分開，即牆面和窗戶的位置可隨設計者的意思設置，或在所有地方都裝上玻璃。幾乎在整個建築史中，牆都是用來支撐樓板和屋頂的，現在卻可以設置在任何地方並且可能做成可移動性的。這個看來簡單的圖示，實際上卻影響了整個建築的未來，同時也說明了現代建築平淡無奇而且不討喜的特點。平屋頂是方便的，因為它可能達成「完全自由的平面」。在傳統建築中，斜屋頂必須座落在牆上，現在卻可以把牆設在任何你喜歡的地方。

在柯比意的理論中，另一個主要原理是「模矩」（Modulor）的創造，即建築比例關係的縮尺是建立在人類身體和「黃金分割」（golden section）的基礎上（圖358）。文藝復興時代的建築師，如阿爾貝第便成功地創造了比例系統，賦予當時建築物權威，並給予追隨者一套持續好幾世紀的實用尺寸。柯比意更進一步創造了一套靈活的系統，並運用在他後期所有建築物中。這一系列實用尺寸全與人類身體有關，且它們彼此也相關聯，以便為比例關係提供一個精確的準則。

圖358　柯比意：「模矩人」，1948年。

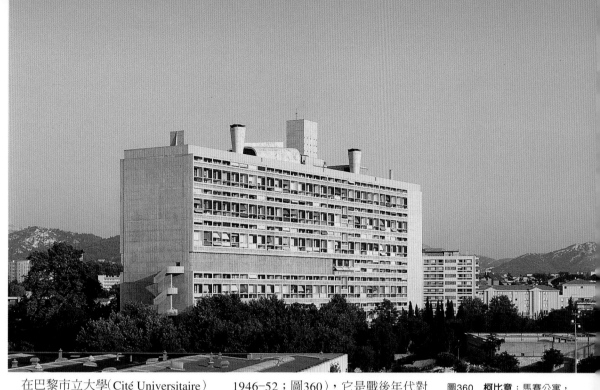

在巴黎市立大學 (Cité Universitaire) 瑞士學生宿舍 (Pavillon Suisse, 1930-2；圖359) 中，他運用獨立柱和帶形窗。他引用了機能主從觀念——45間學生臥室的重複機能，安排在一個以粗大支撐物架高於地面層的樓板上，可自由穿越的地面層公用區域，由不規則粗石砌成的牆包圍起來。將近20年之後，他將那些發現用在一個規模巨大的革命性建築中——馬賽公寓 (Unité d'Habitation，Marseilles，1946-52；圖360)，它是戰後年代對於集合住宅最大的單一影響。

這棟公寓大樓所有尺寸都謹慎地引用自模矩圖，大樓中有23種不同型的337戶錯層式 (split-level) 公寓，地面層是粗大的混凝土柱樁構造，這些柱樁有當初澆灌時木模板留下的線條記號。公寓有室內樓梯，從寬廣的室內走廊 (或可說街道) 進入。共18個樓層，在大約往上三分之一處，這個室內走廊及其兩側變成了一個兩層樓高的大型購物中心。而屋頂層不僅是空中花園，更是美妙奇特的造園景觀，完全不同於柯比意以往所做，它有混凝土構造物和植栽，其中包括一個健身房和跑道、一所托兒所、供孩子遊玩的隧道和洞窟、一個游泳池、許多座椅、一個懸臂伸出的露台和一間餐廳，這一切聚起來就像個巨大連續的雕塑品，其中最引人注目的則是將空氣排出建築物的巨大倒錐形煙囪。他完全不像曾說過「房子是供人居住的

圖360　柯比意：馬賽公寓，1946-52年。

圖359　柯比意：瑞士學生宿舍，市立大學，巴黎，1930-2年。

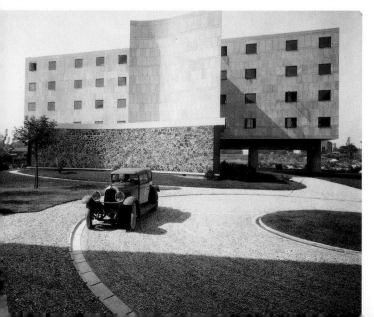

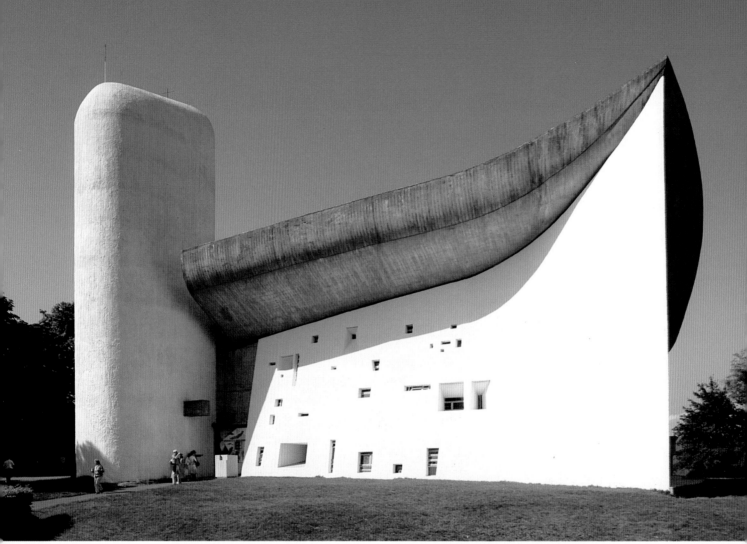

圖361　柯比意：高聖母院，
廊香，法國，1950-4年。

機器」這種話的冷淡理性主義者，他
將自己理解的並在最初即宣告的偉大
理想，完全表現在他設計的建築物
中，即「建築是在光亮中，將量體巧
妙地、準確地、華麗地拼合在一起的
遊戲」。

好像是為了混淆批評他的人似的，
柯比意在1950-4年創造一個小教堂，
許多人視為當世紀最優秀的單一建築
作品，它就是位於廊香（Ronchamp）
高聖母院的朝聖堂（Pilgrimage Chapel
of Notre-Dame-du-Haut；圖361）。朝
聖堂建於孚日山區的一處山頂，裡面
有座據說能創造奇蹟的雕像，在特殊

活動時都會吸引無數人前來。朝聖堂
是根據將主要儀式移到戶外舉行的想
法而設計，內部空間不大，有三個小
祈禱室位於較高的平面並且在頂部塑
形以便採光。整個朝聖堂是研究光線
的成果，有一側牆面很厚，凹進去的
不規則窗戶上裝有彩色玻璃，其他牆
面的窗戶則像以不同角度挖掘的隧
道。隨著太陽環繞移動，整個室內彷
彿有生命似地也跟著改變。屋頂是個
巨大的混凝土製殼狀物，在中間處下
彎並在角落處上揚朝向天空，整個建
築物看起來既像指向外，也像歡迎入
內。為了塑造外觀的不規則性，事實

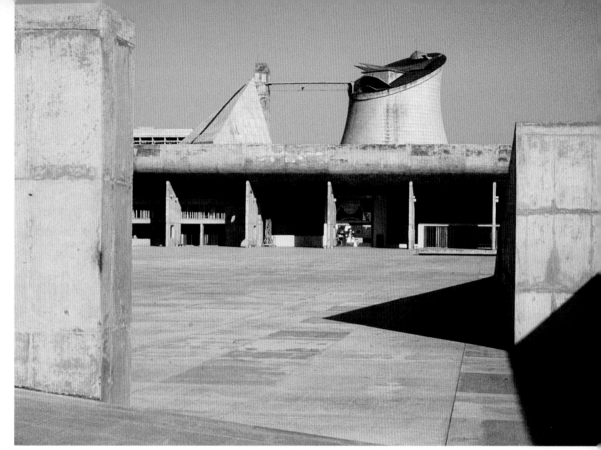

上四處規劃了一系列的直角和平行線，都依模矩圖的尺寸而定。柯比意曾說過：「我們的眼睛是為了在光線中欣賞正方體、圓錐體、球體、圓柱體或角錐體等美妙的原型而生的。」總之，它們都是古典的形體。

柯比意的創作很多，影響也很大。1957年，他設計近里昂的拉土耶（La Tourette）修道院，成為許多國家社區建築的模範，基列斯皮、基德和柯伊亞（Gillespie，Kidd and Coia）設計的蘇格蘭卡德羅斯（Cardross）聖彼得學院（St Peter's College，1964-6）則是受他影響最成功的作品。他最多產的期間為印度旁遮普省新首府香地葛（Chandigarh）設計了主要的政府建築群，有喜馬拉雅山作為背景。其中省議會（Legislative Assembly，1956）像斜截頭的冷卻塔（圖362）；

以清水混凝土（raw concrete）構築的法院（Courts of Justice，1951-6）有巨大的傘狀淺拱頂，橫跨在最高法院（High Court）上方，審判室和門廊就位於兩者之間。祕書處（Secretariat，1951-8）是一個鋼筋混凝土製的龐然大物，開口處設置的遮陽板在阻隔陽光的同時也能讓微風吹入。

柯比意設計的建築物提供了許多現代建築師的語彙，並具體地成為這個時代的象徵。然而在發展現代建築方面他絕不孤單。為了看看國際風格的其他表現形式，我們必須到歐洲四處走走，然後橫渡到美洲。

現代建築運動的明顯分支可特別見於第一次大戰後的德國。一方面是以孟德爾遜（Erich Mendelsohn，1887-1953）及其位於波茨坦的愛因斯坦塔（Einstein Tower，1919-21；圖363）

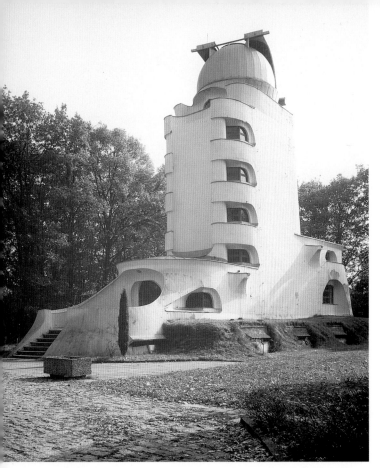

圖363　孟德爾遜：愛因斯坦塔，波茨坦，德國，1919-21年。

索城（Dessau），1933年關閉，因為該校指導教師為了逃避納粹政權而紛紛逃到美國。這所學校教授設計、建築和工藝，以葛羅培為領導者，傑出藝術家如克利（Paul Klee）、康丁斯基（Wassily Kandinsky）和莫霍利－納吉（László Moholy-Nagy）等為幕僚，就像摩里斯曾做過的，包浩斯也堅持潛藏於所有設計分支下的基本統一性，強調任何嚴肅的建築方案必須一開始就具備理性和有條理的分析。

包浩斯學校本身的建築由葛羅培設計，建於1925-6年（圖365），精確地示範了這些原理。簡單的基本形體依據機能清楚呈現出來，配置在有角窗、紙風車似的平面上，呈現出一系列「虛」「實」不斷變化的序列。包浩斯的學說和建築形式遍及全球，其教師的影響力亦然，其中首推密斯凡德羅（Ludwig Mies van der Rohe，1886-1969）。1927年他為德國司圖加（Stuttgart）花園住宅大展（Weissen-hofsiedlung）所設計的住宅，是平頂建築中大平台的先驅，且不論好或不好，對於家居建築都有重要的影響。密斯凡德羅的影響為世界性的，在教育方面，他繼葛羅培之後成為包浩斯學校的首腦，後來將該校課程帶到美

為代表的一派，這棟建築物是為科學家設計的天文實驗室，它使建築師能以混凝土（實際上是以灰泥覆在黏土瓦外面）製成流動的雕塑似的造型，針對科學發表意味深遠的聲明。另一方面，在這場運動占有主位的是更名不經傳及拘泥形式的人及建築。

1911年，葛羅培（Walter Gropius，1883-1969）和梅耶（Adolf Meyer，1881-1929）在萊茵河邊的阿爾費爾德（Alfeld-an-der-Leine）設計了佛格斯工廠（Fagus Factory；圖364），除了幾支結構柱之外，他們把外牆處理成光滑的玻璃及鋼材的薄外殼。葛羅培接著創辦了一所設計學校：包浩斯（Bauhaus），該校對於建築教育的影響在美國尤其顯著。包浩斯1919年創立於威瑪（Weimar），1925年遷往達

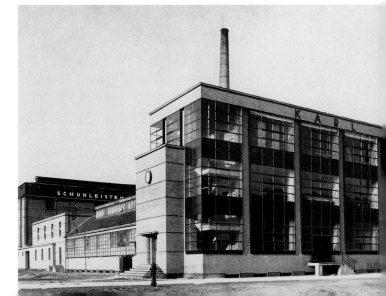

圖364　葛羅培和梅耶：佛格斯工廠，萊茵河邊的阿爾費爾德，德國，1911年。

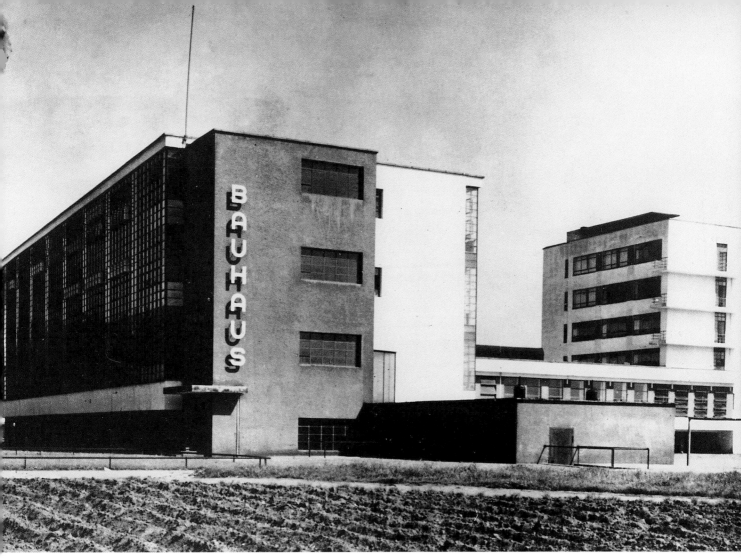

圖365　**葛羅培**：包浩斯學校，達索城，德國，1925-6年。

國；在建築方面，1920年代早期他設計了許多住宅及玻璃、鋼材構成的摩天大樓計畫案，然後在1929年巴塞隆納國際博覽會的德國展示館（German Pavilion；圖366、367）中，創造了平頂覆蓋下的自由平面最純淨最原始的例子。

在荷蘭，一群藝術家和建築師1917年於萊登（Leiden）自稱「風格派」（De Stijl），並出版了一本頗具影響力的同名雜誌，此雜誌是受到藝術家蒙德里安（Piet Mondrian）的創作所啓發，蒙德里安在他的繪畫和構成上運用互相連結的幾何形、光滑無裝飾

的表面和紅黃藍三原色。1923-4年，里特維德（Gerrit Rietveld，1888-1964）設計，建於烏得勒支（Utrecht）的許萊德爾住宅（Schröder House），是風格派美學的傑出作品（圖368）。此案將一些成直角的光滑面組成的立體派構成設置到空間中，並利用三原色表達其設計構想。在室內，可將牆

圖367　次頁　**密斯凡德羅**：德國展示館，巴塞隆納國際博覽會，1928-9年。

圖366　德國展示館平面圖

273

圖368　里特維德：許萊德爾住宅，烏得勒支，荷蘭，1923-4年。

面向旁邊移開以形成個大型無阻的空間。從室外看，它是個抽象的雕塑作品，很像里特維德的著名椅子設計，具有筆直的線條和原色，供給那些寧願犧牲舒適感也不願意放棄對美學有強烈信念的人。風格派更具權威的作品是希爾弗瑟姆（Hilversum）的市政廳（Town Hall，1927-31；圖369），由杜道克（Willem Dudok，1884-1974）設計，運用優美的荷蘭傳統磚造技術，創造出一個不浮誇而色彩莊嚴的市民建築，雖有「簡單的外觀」的假象，但建築內部的空間和色彩都是精巧的安排，呈現非比尋常的寧靜柔和感。由於它是保守與激進的交

融，非常符合英國建築師的喜愛。

逃離歐洲大陸極權統治的流亡者，為英國的國際風格注入鮮明的激進主義色彩。第一個例子是位於阿默舍姆（Amersham）的「高高在上」（High and Over，1929-30）住宅，康涅爾（Amyas Connell，1901-80）所設計，他結束在羅馬英國學校的旅居生活回到英國（他在羅馬學習到柯比意的創作），這棟住宅是他為母校校長設計的，不過當地居民卻非常厭惡。葛羅培去美國之前在英國待了一段時間，他受雇設計一些具有影響力的學校建築，與年輕的建築師福萊（Maxwell Fry，1899-1987）一起工作。福萊於

圖369　杜道克：希爾弗瑟姆市政廳，荷蘭，1927-31年。

1936年在翰普史蒂德（Hampstead）設計的太陽館（Sunhouse），是大戰前國際現代建築（International Modern）的傑出案例。但最有戲劇性的卻是俄國移民魯別特金（Berthold Lubetkin，1901-90）為倫敦動物園設計的企鵝池（Penguin Pool，1934；圖370），它以令人驚訝的簡單混凝土螺旋形往下傾斜沒入水中，成為活潑的動物園所有動物房舍中最精巧又不落俗套的設計。他的泰克坦公司（Tecton，聘用了一些下一代的傑出設計師）設計

圖370　魯別特金：企鵝池，倫敦動物園，1934年。

了位於倫敦高門（Highgate）的高點I和高點II（Highpoint I and Highpoint II，1933-8），這高大、線條簡潔、造價高昂的鋼筋混凝土建築，是英國國際風格最洗鍊的例子。

不過國際風格一直到第二次大戰之後才真正在英國進行。當時由公共建築師部門所領導，尤其是附屬於倫敦郡議會（London County Council）、以馬修（Robert Matthew，1906-75）為首的建築師群。皇家慶典堂（Royal Festival Hall）是1951年不列顛節的核心建築，有三點可看出它是英國國際風格的關鍵建築物：首先，它是第一個運用國際風格的公共建築；第二，它有流暢的室內空間序列，這正是現代運動的特徵；第三，它是第一棟全面展示先進音響設備之應用的建築物。此外在音樂廳的設計上，皇家慶典堂也成為具有國際影響力的重要建築物。

1952-55年，在倫敦羅漢普頓（Roehampton）高大樹林間的一塊高低起伏的公有土地上，同一建築師部

圖371　倫敦郡議會：羅漢普頓住宅，倫敦，1952-5年。

圖372 艾斯伯朗德：森林火葬場，斯德哥爾摩，1935-40年。

門放棄整齊的街道，依地勢建立了一個傑出的集合住宅（圖371），並且被視為混合發展的一種住宅——混合了板狀和點狀的11層建築體和單層、雙層及四層建築體的組合。它成為國際知名建築物，並且是融合了斯堪地那維亞經驗的柯比意理論的英國變型。目前，相關研究已揭露高層建築的生活缺點，所以這個住宅看起來不再有吸引力，但在當時戰後的社會，巨大尺度的住宅似乎具有英雄般的形象。

在戰前的斯堪地那維亞，國際風格未經渴求和抗爭就被接受，不管是家居建築或博物館、大學、教堂和醫院等公共建築。其中最知名的計畫案之一是斯德哥爾摩的森林火葬場（Forest Crematorium，1935-40），艾斯伯朗德（Gunnar Asplund，1885-1940）設計，他透過簡單的幾何形體，將禮拜堂、火葬場、骨灰甕安置所和十字架（圖372）細膩地結合在一起，予人莊嚴安詳的印象。在芬蘭，奧圖（Alvar Aalto，1897-1976）是公眾人物及民族英雄，他的創作自成一格，把浪漫與工藝技術結合，運用在

許多講究實際又極具個人風格的建築物上。他最出名也最具影響力的作品是珮米歐療養院（Paimio Sanatorium，1929-33；圖373），入口大廳處有一件奧圖的半身像，證明了他的聲望。而他最吸引人的作品是塞納特薩羅（Säynätsalo）的市民中心（Civic Centre，1950-2；圖374），這是個斜屋頂的小型建築群，以紅磚、木材和銅等構築而成，議會廳、市政辦公室、圖書館、商店、銀行和郵局群聚在一個較高的植栽庭院周圍，呈現出圖畫般美麗的組合。奧圖以故鄉景觀賦予他的靈感，成功地創造出富地方人文色彩的建築，完全避開教條主義的嚴謹，充分表現出自由，可以說是民族浪漫主義（national romanticism）的典範。

來到美國，少了政府部門的操控和許多可供運用的金錢，現代運動反而

圖373 奧圖：珮米歐療養院，芬蘭，1929-33年。

圖374　奧圖托：市民中心，塞納特薩羅，芬蘭，1950-2年。

有不少機會創造輝煌成就。辛德勒（Rudolf Schindler，1887-1953）生於維也納，受到華格納的影響，1913年移民美國。他在加州紐波特海灘（Newport Beach）的洛威爾海濱住宅（Lovell Beach House，1925-6），爲國際風格的早期作品之一。不過這場建築運動是透過商業建築才得以快速蔓延開來。1929年華爾街崩盤，隨著一次大戰發展起來的辦公建築也進入繁榮景象的尾聲。那時紐約的克萊斯勒大樓（Chrysler Building，1928-30；圖375）將近完成，它是由凡艾倫（William Van Alen，1883-1954）設計的裝飾藝術（Art Deco）建築。席里弗、藍及哈蒙（Shreve，Lamb，Harmon）設計的帝國大廈（Empire State Building，1930-2）正在規劃中，此大廈有一段很長的時間是世界上最高的建築。位於紐約，由倫哈德、霍夫梅斯特（Reinhard and Hofmeister）及其他人設計的洛克菲

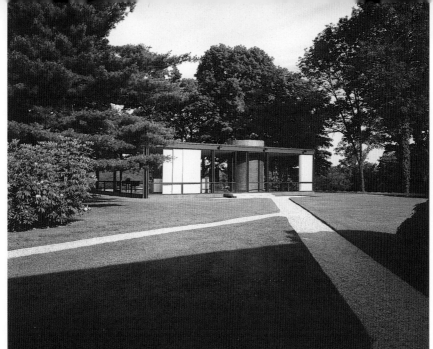

圖376,377　強森：玻璃屋平面圖和室內，新迦南，康乃迪克州，1949年。

圖375　凡艾倫：克萊斯勒大樓，紐約，1928-30年。

勒中心（Rockefeller Center，1930-40），將這個主題運用在更大規模的尺度上。這些蓋在5公頃基地上的辦公及休閒建築群，是利用線和面創造出垂直動感的時髦組合。

包浩斯的流亡者也有貢獻。葛羅培和包浩斯最才華洋溢的學生——布魯爾（Marcel Breuer，1902-81），將包浩斯的教義帶到美國，用在葛羅培位於麻州林肯的樸素小型住宅（1937-8）中，將美國的木屋建築技術應用在歐洲現代量體上。這批人中影響力最大的是密斯凡德羅，不只他構築的建築物，還包括與他一起工作的美國人。

強森（Philip Johnson，1906-）繼續密斯凡德羅鋼材和玻璃的主題，見於他1921年對包浩斯玻璃屋的研究企劃；1949年他在康乃迪克州的新迦南（New Canaan）為自己建造了優美的建築群（圖376、377），將戶外景觀當作建築物的牆面，是追求透明性的精確嘗試。史基莫、歐文、摩利爾（Skidmore，Owings and Merrill）組成的SOM事務所從密斯凡德羅1923年

的玻璃摩天大樓案首次實際領悟了他富於想像力的觀念，他們所建造的紐約利華大廈（Lever House，1951-2；圖378）成為全球高層建築的模範：藍綠色玻璃的帷幕牆安裝在輕鋼架上，裏覆著主結構體外圍，服務設施的技術成為國際標準，也是最初將高薄的結構體安置在低矮基座上（含入口及一個大型社交空間）的建築物。

圖378　史基莫、歐文、摩利爾，利華大廈，紐約，1951-2年。

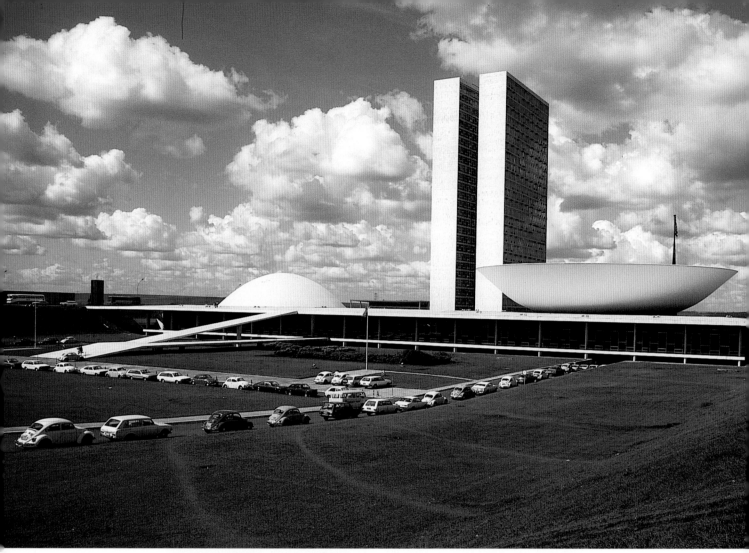

圖379　尼邁耶：政府建築，
巴西里亞，1958-60年。

密斯凡德羅自己也繼續從事設計工作。1951年建於芝加哥的湖濱大道公寓住宅（Lake Shore Drive Apartment）是高16層的建築群，有一個嚴格的準則，甚至要求住戶遵守──將標準色的百葉窗維持在正確位置上，讓立面外觀看來有條有理。他還與強森合作建造了可能是包浩斯最後的作品──位於紐約的西格拉姆大廈（Seagram Building，1954-8；圖見第9頁），它從街面退縮構築，以便呈現這38層大樓的全貌。這棟建築是一家威士忌公司不惜成本建造的總部，也是超越利華大廈的案子，有棕色玻璃和青銅表

面的樑，某些細部頗具紀念性，裝修材質富麗堂皇。在此之後，很難發現還有什麼建築可以用這樣精練優雅的方式構築。到了下一世代，就開始找尋某種更具有個人風格的事物。

在南美洲，更壯觀的建築風格正在興起，主要影響來源又是柯比意，他在1936年去過巴西的里約熱內盧，受邀擔任新的教育部大樓（Ministry of Education building，1936-45）的設計顧問，此案使用像屏風的遮陽板作為玻璃幕牆的遮蔽。二次大戰後，巴西迅速增加屬於自己而且令人震驚的建築。柯斯塔（Lucio Costa，1902-）是

圖380　勘德拉：神奇聖女教堂，墨西哥市，1954年。

新首都巴西里亞的規劃師，於1957贏得競圖案。負責大部分主要建築物設計的是尼邁耶（Oscar Niemeyer，1907-），總統府（President's Palace，1957）矗立在托柱上，是頗自命不凡的表現，反映出尼邁耶浮華的個人特質，或可說是巴西對新首都的驕傲。位於中心的複合體（1958-60；圖379）俯視著三權廣場（Plaza of the Three Power，1958-60），以不同的基本幾何形體將個別的機能做明顯分界，這三個光滑的基本實體幾乎和布雷想像中的幾何組合一樣具有強大力量。雙塔建築是行政辦公室，圓頂是參議院（Senate Chamber），淺碟是眾議院（Assembly Hall）。巴西里亞的純粹幾何中有某些幾乎是不真實的，今日普遍不受歡迎，只是建築師的夢，只放了很少的注意力在人們的需要上。

在墨西哥，新建築因為勘德拉（Felix Candela，1910-）而出現令人矚目的轉變，他在西班牙內戰後來到墨西哥，在此成為建築師和建造商，他在雙曲線的拋物面上的發展特別受到注意。一個扭曲變形的表面可以由直線產生，這種做法在建造上是經濟的。他對於三度幾何以及材料特性有罕見的瞭解，從他第一個主要的作品可看出高第對他的影響，那是位於墨西哥市的神奇聖女教堂（Church of the Miraculous Virgin，1954；圖380），由一系列戲劇性的扭曲柱子和雙曲面拱頂（事實上是雙曲線的拋物面）構成，一個普通的教堂平面被轉化成一個新穎特殊的迷人室內空間。

到這裡，國際風格固有的可能性和隨之而來的技術發展算是接近尾聲。或者可以說：國際現代建築曾被認為是一種總體的建築，拒絕了所有的傳統風格；而今，它也只是另一種式樣罷了。在1950年代末期，建築師好像在盼望某種不必犧牲機能主義的必要性、就可以結合獨創性和個體性的東西。確實，當世界的形式在改變，人們對於空間的觀念也會產生變化。所以，新式樣的探索再一次開始了。

對於促使國際風格產生的人而言，它是萬事的極致——在一個遠比以前小的美妙新世界裡，國家以每一種方式爲每一個人所構築的建築。如同當代建築史學家佩夫斯納（Nikolaus Pevsner）堅決認爲「去想每個人都希望丟棄它，似乎是個傻念頭。」建築的故事沒有結尾，人類頭腦的別出心裁和發明才能是無窮的，當一些建築師心想他們已經得到最後的解答時，其他的建築師可能正在孕育即將推翻現況的建築物，就像這世紀初期的建築藝術被現代運動所推翻一樣。

一名通曉當代景象的評論家指出，現代運動在1972年7月走到尾聲，正山崎實（Minoru Yamasaki，1912-86）設計、位於聖路易的普魯伊特‧伊果（Pruitt Igoe）公寓被炸燬之時。這棟1955年完工的公寓曾獲美國建築師學會的獎項，卻被弄得破損斑駁，犯罪率比同類型開發案更高。這事件並非最後一起。1979年，利物浦兩棟建於1958年的高層公寓也被炸燬，從那時起有更多高層建築被夷爲平地。諷刺的是，那些建築物是社會建築的主要例子，它們被期望成爲所有人的建築，成爲人們的集合住宅。

在那後面20年究竟哪裡做錯了？發生了什麼導致建築師及觀察家都對他們曾經視爲現代運動的事物失去信心呢？對於觀察家而言，事情主要發生在1960年代，不僅在英美還包括全世界。失去最大公眾敬意的建築物，是那些構成大部分較晚期現代運動並成爲現代都市特徵的建築物：大眾集合住宅和辦公空間開發案。這場運動的手臂伸向集合住宅區的社會民主以及市中心的商業成功，卻突然發現它似乎抱著一個怪物。評論家曾說過建築師是新社會的英雄，現在則相信他們其實一直在破壞城市並蔑視人們。

至於建築師，他們不再那麼確定自己將往哪裡走。當人們不太有自信時，會變得最武斷最教條化；但一個有道德確定性的世界，並不需要教條。所以不論大眾曾經想過什麼，建築開始朝許多方向邁進。建築師不再只認可一個主流，開始走不同的途徑，甚至有人水火不容。非但如此，他們迷上了那些設計者常會迷上的藝術和建築的某某主義或學說，但這種現象是前所未有的戲劇化，撇開傳統主義的復興式樣不談，其他還有粗獷主義（Brutalism）、歷史主義、結構主義、未來主義、新造型主義（Neo-plasticism）、表現主義、實用功能主義、新經驗主義（New Empiricism）、有機主義（Organicism）、代謝主義、新代謝主義（Neo-Metabolism）以及後現代主義。或許這表示最新的建築藝術的特點也是多元論的，就像社會中大部分事情的趨勢一樣。

鄉土風格（vernacular）延續下來成爲時興式樣，不再只是建造的基本方式。技術的發展也繼續平穩行進，有時不理會建築師，有時又回應建築師的挑戰。技術的進步引人注目，但經由新發現而來的並不多，大多是從20

圖381, 382　**伍仲**和其他建築師：雪梨歌劇院，空照圖和屋面殼之細部，1957-73年。

世紀早期的創新觀念改造而來。

結構設計方面，大部分材料在使用上已有重大發展。建造紐約甘迺迪國際機場（J. F. Kennedy International Airport）TWA 航空站（圖383）時，就發展出鋼筋混凝土薄殼。一個由鋼製空間骨架構成的三度系統，均等地將載重分布在各個方向，實現了不尋常的跨度；若將它彎成球面，它就會變成多面體圓頂（geodesic dome）。

圖383　沙利南：TWA航空站，甘迺迪國際機場，紐約，1956-62年。

這種由勘德拉引介的變形表面已產生一大群類似的空間構造物，這種三度空間的構成，需要從結構體做不同種類的分析才能減為二維系統。運用懸吊纜網屋頂（cable net roofs）及充氣構造的戲劇性實驗已完成，建築物內部的空氣壓力比外部稍大，不用任何支撐地舉起一個塑膠外殼，不過需要錨定物固定。這是與傳統相反的結構，而這種發展才開始起步而已。

傳統構造精進許多。為抵抗在相當高度上的風荷載（wind-loading），傳統高層骨架發展成混合的結構型態，

例如剛性的核心筒、剪力牆和結構加強的外牆，於是建築物實際上像個垂直的懸臂樑般產生作用。好些材料已經工業化生產，因此將有更多構件可在工廠預製。這個趨勢發展雖非一帆風順，但可預見會有更多構件可能在工廠製造購買，現成的構件已在一棟現代建築物中占很大比例。若說鋼材和混凝土是早期現代運動的主要結構材料，那麼今日最普遍的材料就是玻璃。經過試驗開發，玻璃不只用在窗戶上，還運用在構造上、覆面材料和牆面，目前也運用於電子業。

建築物技術性設備的發展及新開發的設備（如空調系統和音響效果），一起將建築物的構想、建造和使用方式從根本改變了。尤其高層建築物從升降機到供水、空調等都必須控制得當，所以構思上很不同，而且這些設備是徹底的能源消耗者。1973年的能源危機對於建築的未來或許會是轉捩點，讓人們好好考慮替代性能源，如太陽、風和水。同時也有許多人試圖改善建築物中傳統能源的使用效益。

最終，今日或明日的建築師勢必要在空前的規模上精通對他來說可供利用的技術。因此新一代的建築，很大的程度上取決於最初片刻所決定的技術設備和建築主體的成本比例。這除了會影響建築物的便利性，也會影響其整體風格和外觀。堅固、適用和美觀即具有現代技術擴充的意義。

國際風格不可能是建築的全部，這是一年比一年明顯。有些建築師往回尋找古典式樣；其他人則更加積極，例如貝爾吉歐加索、皮瑞瑟悌和羅傑斯（Belgiojoso，Peressutti and Rogers）事務所在米蘭設計的維拉斯加塔

（Velasca Tower，1956-8；圖384），就是對國際現代建築的平淡無奇和平滑流暢的抗議。這26層塔最上面八個樓層，在三層樓高的巨大厚實混凝土托座上向外突出。窗戶散落在正面，彷彿有人丟了一把窗戶上去一樣。這是對一般現代辦公大樓的粗魯批評。

同一時期，沙利南（Eero Saarinen，1910-61）以優美如展翅欲飛的鳥一樣座落於紐約甘迺迪國際機場的TWA航空站（1956-62）震驚全美。突然間，取代千篇一律的現代性的是活力生氣、同時是飛翔的象徵——正是這建築物存在的原因。更極致、更引人注目的設計者是路易士・康（Louis I. Kahn，1901-74），他設計的賓州大學理查茲醫學研究大樓（Richards Medical Research Building，1958-60；圖385），是由「被服務空間」和「服務空間」所構成，以至於外觀像個巨大的輸送管（譯註：「服務」是指電梯間、樓梯間、管道間等；「被服務」是指人員使用的空間），而這成為研究生的模範。他1962年為達卡（Dacca）設計的國家會館（National Assembly Hall），復興了19世紀巴黎美術學院（Paris Beaux-Arts school）教導的軸線使用原理。現代運動正呈現出嶄新、更富於情感的絃外之音。

若這些建築物象徵這場運動開端的一部分，而以文字和實際行動讓建築的調子更清楚簡明的是范裘利（Robert Venturi，1925-）。他於1966年出版的《建築的複雜與矛盾》中（*Complexity and Contradiction in Architecture*），說明了某種超越現代運動簡單的單一形式的東西；他要的是有意義和大眾愛好的建築，而非任何抽象概念。他在

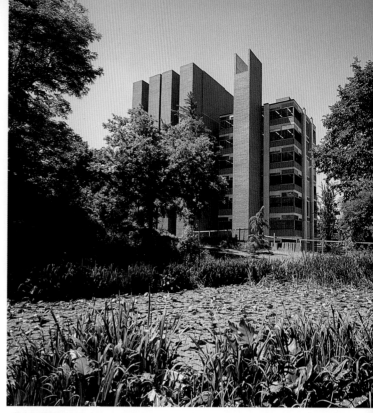

圖385　路易士・康：理查茲醫學研究大樓，賓州大學，費城，1958-60年。

圖384　貝爾吉歐加索、皮瑞瑟悌和羅傑斯：維拉斯加塔，米蘭，1956-8年。

費城栗樹山丘（Chestnut Hill，1962-4年；圖386、387）為母親蓋的房子是個關鍵案例，呈現了此設計流派複雜的、突如其來的、隱喻的表達方式。這種模稜兩可在費城的富蘭克林內院（Franklin Court，1976）中更出人意料，這些新建築物前方還有記錄著舊建築輪廓線的鋼骨架。

范裘利與他的合夥人史考特-布朗（Denise Scott-Brown，1931-）及洛奇（John Rauch，1930-）所呈現出的氛圍，導致了某些不尋常、令人興奮的改變。加泰隆尼亞籍建築師波菲爾（Ricardo Bofill，1939-）在西班牙和法國構築出若干色彩艷麗的複合建築物；1978-83年建於巴黎郊區的阿伯拉克瑟斯宅邸（Palais d'Abraxas）是10層樓、400戶公寓的集合住宅，巨大的混凝土愛奧尼克柱造成一種韻律感；1970-5年建於馬賽的湖濱連拱廊（Les Arcades du Lac）複合建築，以

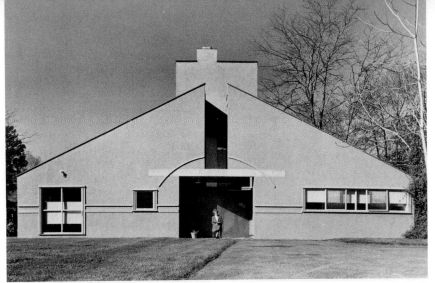

圖387　栗樹山丘住宅，地面層和一樓平面圖

五個巨大拱圈突顯特色，這386戶的低造價公寓曾被描述爲紀念性的或技術性的古典主義。他把住宅建築變成公共紀念性建築，這雖不是現代建築史上第一次，但或許是悲慘的。而西班牙工程師克雷崔瓦（Santiago Calatrava，1951-）在各地將構造物創造得優美、富戲劇性和新穎，彷彿希望被當成建築的主要作品來看待。它們包含了一張椅子、一個博物館、一個音樂廳、幾座橋、一個長廊商場、一個奧林匹克運動場、一個火車站和一個機場，其中最有特色的兩件是西班牙塞維爾（Seville）的艾勒米羅橋（Alamillo Bridge，1987-92）和里昂-薩特勒機場（Lyons-Satolas Airport）的快速列車車站（TGV station，1988-92；圖407）。

對於新古典主義（已經以後現代古典主義知名）建築的探尋，當以摩爾（Charles Moore，1925-93）在美國的創作最具技巧性。摩爾是洛杉磯大學建築系的博學教授，也是古典仿作的優秀設計師。他位於加州聖塔芭芭拉（Santa Barbara）的住宅（1962）表達了古典建築的空間概念；新奧爾良的義大利廣場（Piazza d' Italia，1975-

8；圖388）則是令人愉快的公共空間，有噴水池、彩色立面、幕牆和古典細部如不銹鋼製的愛奧尼克柱頭；在加州的聖塔克魯茲（Santa Cruz）大學，他創造了一個舞台裝置，稱爲克雷斯吉學院（Kresge College，1973-4），有一個穿越幾區居住空間群的不規則走道，所配置的景觀可能會取悅19世紀早期的畫境風格建築師。

若國際風格是趨於單一性、千篇一律和簡樸，取代它的風格則是趨於複雜和趣味。它喚醒歷史的記憶（不是歷史的準確性）和鄉土的內涵；它利用地方風格；喜歡建築物呈現隱喻性並有模稜兩可的空間；運用多種風格（甚至用在一棟建築物上）；也愛用意象和象徵。建築師不再尋找單一方法以合乎現代風格標準，不求烏托邦式的解答；他尋找個別性和許多不同的方式；他告別了密斯凡德羅，重新回到高第和廊香時期的柯比意。

新的多元風格有若干最戲劇性的案例是在美國及加拿大。洛許（Eamon Roche，1922-）和丁克路（John Dinkeloo，1918-81）在紐約建造了福特基金會總部（Ford Foundation Headquarters，1967），溫室般的廣闊

圖388　摩爾：義大利廣場，
紐奧良，1975-8年。

整個社區可以生活在這「氣候宜人、有物質享受、又具有自然特徵的小天地中」。博覽會中最令人難忘的永久性展示物是謝夫迪（Moshe Safdie，1938-）和同事一起設計的哈比塔特集合住宅（Habitat housing），椿基上以預鑄組件構成的158戶住宅外觀是計畫好的錯落不整。他們試圖提供一種結合私密性、社會接觸和現代便利設施的非正規都市生活（圖390）。

在德國，夏龍（Hans Scharoun，1893-1972）在他晚年創造了柏林的愛樂音樂廳（Philharmonic Concert Hall，1956-63；圖391、392），乍看之下可能覺得它是特意的個人表現，但事實上它是基於合理地解決聲學問題，並渴望在觀眾和樂隊間創造密切和諧的關係而產生。這個精雕細琢的空間依據聲學原理，把高尚精神活動場所中的座位做了創意的安排；座位一級級升高並圍繞著演奏者，成功地回應了該音樂廳偉大的管絃樂隊的嚴格要求。為了1972年慕尼黑奧運會，工程師奧托（Frei Otto，1925-）和建築師貝米許（Behmisch）等人利用相反曲率的張力原理，在大型運動場的觀眾台上方構築了龐大的帳篷形屋頂（圖393）。透明的塑膠玻璃覆蓋在鋼

休息大廳挑高到12樓，辦公和公共活動區圍繞兩側。波特曼（John Portman，1924-）設計並作為開發者建造了幾間令人驚訝的海俄特攝政飯店（Hyatt Regency Hotels），如1974年建於舊金山的那一間十分壯麗，廣闊的室內景觀空間充滿植栽，表現出一種奢華的享受，將人們在飯店停留的時間轉化成異國情調的經驗。1967年在加拿大蒙特利爾舉辦的博覽會中，美國聘請本國最優秀也最囉唆的工程師富勒（Buckminster Fuller，1895-1983）來設計展示館，那是一個直徑75公尺的圓頂建築，由三角形和六角形構件組成的多面體結構，表面覆蓋塑膠外殼（圖389）。富勒相信

圖389　富勒：美國展示館，1967年博覽會，蒙特利爾，1967年。

圖390　謝夫迪：哈比塔特集合住宅，蒙特利爾，1967年。

纜線網上面，再從柱竿以鋼索吊在半空中，而這個半透明的晴雨篷幾乎沒有在觀眾席上留下影子。

英國起初較少在結構上大膽嘗試，在風格和環境上實驗較多。新粗獷主義是此時的短暫插曲，這是建築師受柯比意後期作品影響，原始地呈現建材（主要是鋼和混凝土），不企圖偽裝它們和使其更具吸引力。之後在建築物內外環境中，某些值得注意的發展已經完成：彼得和愛麗森·史密斯森（Peter and Alison Smithson，各生於1923及1928年）設計的倫敦經濟學家大樓（Economist Buildings，1962-4）由三座高度不同的塔樓組成，座落在彷彿18世紀的環境中，為仿文藝復興式規劃的嘗試（圖395）。史德林（James Stirling，1926-92）和高恩（James Gowan，1923-）為雷斯特（Leicester）大學設計的工程大樓（Engineering Building，1963），是具有原創性的複合建築，由教學工場、研究實驗室、演講廳、職員室和辦公室組成，運用一種毫不鬆懈的邏輯詮釋建築物的機能和經濟條件，以創造出獨特的意象（圖394）。泰克坦事務所碩果僅存的成員之一，雷斯當爵士（Sir Denys Lasdun，1914-）於倫敦設計的皇家國家劇院（Royal National Theatre），混凝土雖外觀有點令人生畏，仍不失為出色的構成，極為美妙的室內空間環繞著並通往三個成對比的劇院。幾年後，霍普金斯（Michael Hopkins，1935-）設計的倫敦貴族板

圖391　夏龍：愛樂音樂廳，柏林，1956-63年。

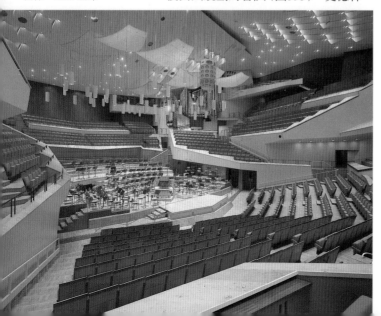

圖392　愛樂音樂廳，平面圖

球場（Lord's Cricket Ground）小丘看台（Mound Stand，1987），也有高明雅致的結構。

在英國，這個多樣性運動中最成功的例子或許是威利斯·菲伯和杜瑪斯（Willis Faber and Dumas）辦公大樓（圖396），1974由年佛斯特（Norman Foster，1935-）設計，位於英格蘭的易普威治（Ipswich）。這個三層樓建築占滿了不規則的基地，波浪形反光玻璃構成一大片窗戶外牆，內部由高度機械化的環境控制系統提供舒適的工作環境；玻璃牆上的反射影像是光和色彩不斷變化的圖案，爲最突出的特徵。也是佛斯特設計的香港匯豐銀行（Hong Kong and Shanghai Bank，1979-86；圖397）被視爲瑰寶，造價高昂，除使用最先進的技術如電腦化的暖氣和通風系統、通訊設備、操縱裝置、照明和聲學，還採用隨航太科學而來的材料。此案可說爲建築帶來最大範圍的發展，因爲建築在歷史上許多時期已體現當時最先進的技術，如今更出現了運用先進太空技術的可能。在那個前提下並且要生動呈現沙利文「形隨機能」的格言，佛斯特在1991年爲史丹斯提德機場（Stansted Airport）創造了更爲精采的建築物。

此外還有更多樣的例子。德比希爾（Andrew Derbyshire，1926-）設計的希林登市政中心（Hillingdon Civic Centre，1977），是目前所見鄉土風格最廣泛的示範，它有許多不同角度形成的屋頂和砌磚圖案，最能表現當地傳統。不過許多人眼中最突出的英

國新建築，是新堡（Newcastle）的拜可牆（Byker Wall，1977），它是有磚砌紋理的集合住宅所形成的一長條波形輪廓線，並有稠集的自然景觀。設計者厄爾斯金（Ralph Erskine，1914-）以此案作爲社區建築的嘗試，在設計的每個過程都邀請居民共同參與。

不論是英國或其他國家的新近建築中，某些最成功也最大膽的例子都是博物館，在建築史上眞正具有現代化機能，吸引了大眾到訪此種新型社交中心。這類建築包括司圖加的新國家

圖396 **佛斯特**：威利斯‧菲伯和杜瑪斯大樓，易普威治，1974年。

美術館（Neue Staatsgalerie，1984；圖398），史德林設計；格拉斯哥的柏瑞爾收藏館（Burrell Collection，1972），蓋森（Barry Gasson，1936-）設計；以及德州華茲堡（Fort Worthe）的金貝爾美術館（Kimbell Art Museum，1972；圖399），路易士‧康設計。

巴黎接納了經過重新思考的現代建築中最激進的例子——龐畢度中心（Centre Pompidou，1971-7；圖400），由英國的羅傑斯（Richard Rogers，1933-）和義大利的皮亞諾（Renzo Piano，1937-）設計。這裡需要連續的內部空間以及物品展示和其他機能（如圖書館和諮詢服務設施）的技術性基礎建設，設計者以最極端的現代方式湊合這些需要，為了保持室內空間的純粹和簡明，而將所有運作系統擺在外部，如管線、管道間、電扶梯和結構系統。後來羅傑斯用同一方式為洛伊德（Lloyds）在倫敦設計了一棟大樓（1978-86）。與傳統建築物相比，現代建築物經常上下顛倒、內外相反、前後對調，此外克羅（Lucien Kroll，1927-）在比利時魯汶大學的

學生宿舍和廣場（1970-7）還展示了它也可以看起來好像正在墜落。

在荷蘭，1974年赫茲伯格（Herman Herzberger，1932-）在阿佩爾杜恩（Apeldoorn）替貝希爾中心（Central Beheer）設計了一個複雜的三向度集合體，由單獨的工作空間組成，可說是具有標準組成套件的工作村。

在芬蘭，從前居領導地位的是獨特且富於思考力的奧圖。而奧圖的追隨者皮特拉（Reima Pietilä，1923-）甚至更有獨創性，他設計的教堂和圖書館，例如位於坦佩雷（Tampere）的圖書館（1988），都運用了有機的表現形式。他為芬蘭總統設計的官邸彷彿在表達「芬蘭人本質的神話力量：退卻了冰河作用和後來的陸地變動」。

在日本以及遠東其他地區，曾出現非常戲劇化的先進實驗性建築。在結構方面，柯比意出色的信徒丹下健三（1913-）為1964年東京奧運設計的兩個體育館（圖401），創造出極富想像力的傑出結構體。它們頂部覆蓋的巨大帳篷式屋頂靠著鋼纜懸吊，似乎反映出體育活動的精神和活力。丹下在此之前已經設計過一些超大型計畫案，例如一個突出於東京灣的城市。日本的建築景象充滿了冒險精神——延伸到海上甚至海底的集合住宅；超

圖397 **佛斯特**：香港匯豐銀行，香港，1979-86年。

大型階梯狀集合住宅塊體；複雜的辦公環境；可擴大、縮小、改變的建築物，而這些即是代謝派（Metabolists）的主題思想，建築師試著透過生物繁衍的過程創造出類似精神的建築。

最令人難忘的是位於東京的插取式塔樓（Nakagin Capsule；圖402），黑川紀章（1934-）於1972年設計。日本在預製房屋工業化系統的發展上置身世界先進國家之林。黑川提供了一個小型居住單元的可插入式系統骨架，每個單元包括一套衛浴、雙人床、廚房、儲藏室和起居空間，全部納入2.4×3.6平方公尺的空間中，此外也有獨立的暖氣通風和空調系統。對於觀察者來說，它有點像日本古代的木頭拼圖玩具和日本廟宇木結構的搭接幾何。據說黑川對這種小盒子有下列評論：「它們是鳥籠子，你們看，在日本我們把混凝土盒子建構成有圓洞

的鳥窩，放置在樹般的骨架上。我建築這些鳥窩是為了那些暫居東京的流動商人，為了那些同時帶著他們的鳥兒飛進來的單身漢。」

所有現代化公共建築中，最壯觀但從某些方面來講又最令人不滿意的是雪梨歌劇院（Sydney Opera House；圖381、382），丹麥建築師伍仲（Jørn Utzon，1918-）贏得競圖案後在1957年開始設計，1973年由霍爾、里特摩爾和陶德（Hall，Littlemore and Todd）的團隊完成。伍仲勾勒出最富想像力和表現力的鋼筋混凝土薄殼的組合，構築在伸出雪梨港的壯觀防波提上。

在殼狀構造下面，或該說在殼狀構造座落處、即覆以花崗岩的基座範圍內，有音樂廳、歌劇院、劇場、電影院和餐廳。它們其實並非薄殼構造，否則不可能有這樣大的尺度；它們是預鑄混凝土區塊以永久性陶磚貼在表面塑造而成。伍仲在完工前即辭職，所以最後的室內空間和外觀毫無關係，但它還是20世紀建築中既戲劇性又足以啓發靈感的意象。建築再次發表偉大的宣言，帶給人們驚喜。

在那案子之後還有什麼？這新鮮、活潑的夢想拒絕接受美好時光已經結束，要在建築故事裡加入其他傑作，那麼有什麼例子可以作爲這一個夢想的最好說明？確實有，像出色的玻璃金字塔（1989；圖403）由美國建築師貝聿銘（1917-）設計，它點亮羅浮宮拿破崙庭院（Napoleon Court）下面許多便利的新設施，提供進入的通道；令人驚訝的防禦大拱門（Grande Arche de la Défense，1983-9），史普雷克爾森（Johann Otto von Spreckelsen）設計，這個紀念館比哥德大教堂還高，在飾有大理石的兩側是高達35層樓的

圖402　**黑川紀章**：插取式塔樓，東京，1972年。

辦公空間；位於科威特，令人震驚的蘑菇形水塔（1981），史威登（V. B. B. Sweden）設計；奇異的荷花形混凝土薄殼構造（1987），位於印度德里巴哈伊教派（Baha'i）廟宇中，薩哈（Fariburz Sabha）設計；位於雪梨，雲霄飛車似的足球場（1988），寇克斯、李察遜和泰勒（Cox, Richardson and Taylor）設計；部分位於地下、連綿曲面的新國會大廈（Parliament building，1988），由密契爾／吉爾哥拉和碩爾波（Mitchell / Giurgola and Thorp）事務所設計，位於澳洲首都坎培拉的小山丘上，表現了這個活潑國家的民主思想。

英國的案例在特徵上更傳統，但作爲建築的說明卻同樣正面。例如兩件威特菲爾德（William Whitfield）的作品：倫敦白廳大道（Whitehall）的李奇蒙之家（Richmond House，1976-87），爲政府首長所設計；以及位於赫勒福（Hereford）的大教堂圖書館（Cathedral Library，1996）。舊時的倫敦港區幾乎使人迷惑，有新辦公空

圖401　**丹下健三**：奧運會運動場，東京，1964年。

間、住宅，和奧崔姆（John Outram）那教人難忘的抽水站（1988），看來像希臘神廟，卻充滿五顏六色的現代幻想。這些例子運用歷史風格的方式幾乎像滑稽的模仿秀，卻也清楚地將歷史風格轉化成20世紀的某種東西。奧崔姆認為「在發現將圓柱當作服務設備導管的新特性之後，我們已經使圓柱建築（也稱橫樑式建築）現代化了。」他提到大部分偉大的建築物（如古希臘神廟）在其最完美的發展時期時是具有色彩的，他說「顏色是自信心和生命力的表現。」另外，柯

利南（Edward Cullinan，1931-）的作品被視為「浪漫的實用主義」（romantic pragmatism），他設計獨創性的新建築物，也將過去的傑出作品做富於創造力的改寫。

在美國，葛雷弗（Michael Graves，1934-）以位於波特蘭的阿茲特克風格（Aztec-style）公眾服務大樓（Public Services Building，1980-2；圖404）使大眾驚奇。原是密斯凡德羅門徒的強森，在紐約曼哈頓為美國電信電報公司（American Telephone and Telegraph，1978-83）設計的辦公

圖403　**貝聿銘**：羅浮宮的玻璃金字塔，巴黎，1989年。

295

圖404　葛雷弗：公衆服務大樓，波特蘭，奧勒崗州，1980-2年。

大樓，因頂部有個破裂的山形牆而被認爲是齊本德爾（Chippendale，18世紀英國家具設計師）式建築。在丹麥，設計雪梨歌劇院的伍仲於哥本哈根附近的貝格斯維爾德（Bagsvaerd）設計了一座教堂（1969-76），外觀並不浮誇出奇，室內卻有美妙的彎曲表面和手藝精緻的細部裝飾，它是集住宅、大廳和教堂爲一體的建築，這種多功能和富表現力的空間群集類型在我們這時代會越來越常看到。

對第三世界國家來說，現代建築的標準做法就是以驚人的速度建造——特別是大衆集合住宅和辦公建築，並且開始把城市變成西方城市的翻版，所以要辨認出一個城市變得困難了。在那裡的特殊建築，通常是對自大的「現代人」的反動，以及對什麼是國家財力負擔得起的建築所做的確認。

並且，那裡還出現一種情形：建築師回頭找尋傳統的構築和規劃方法，一種屬於窮人的建築。整個改變其實是更深刻的。一方面，越來越多工作以「保存」之名完成，即維護和增加前人留下來的建築物之價值，通常是爲這些建築物找出新的使用方式；另一方面，建築師開始重新發現地區性的特色並運用傳統的構築、規劃方法。所以鄉土風格的建築有了新的涵義。在埃及，菲希（Hassan Fathy，1900-89）設計並主張運用傳統的材料、方法及改編鄉土風格。放大尺度來看，在約旦，曾在德國受過建築訓練的貝綴恩（Rasem Badran，1945-），把每個他工作過的區域的古老建築物都做了詳盡研究，所以創造出完全不同於國際風格、外觀具有當地特色但構成上屬於現代的建築形式。他設計的大清眞寺（Grand Mosque）和法院（Justice Palace，1992）位於沙烏地阿拉伯首都利雅德的中心區，外觀是顯著的歷史風格，運用自然的通風方式、遮蔽物和特殊的技法來避開刺眼的強光。這些建築物（包括住宅）以傳統的方式群聚在一起，以發展適合現代建築物的歷史風格爲目的。可能就在我們所認識的中東和遠東，建築的故事的下一章節將成形。

巨大的建築量體大部分缺乏鼓舞作用，引人注意的只有那大尺度和自大，除此之外，其中有什麼曾讓我們停下來想一想的？這些例子包括那些平面和剖面的實驗、個人以地區建築特色所做的嘗試，以及某些歷史建築物和整體環境產生對話的精彩例子。

或許最不尋常、對大部分觀察者來說很難理解的，是被定義爲解構主義

圖405 艾森曼：俄亥俄州立大學視覺藝術系的維克斯納中心，哥倫布市，俄亥俄州，1983-9年。

（Deconstructivism）的近期發展。它並非一個運動，而是一種態度，允許衝突的片斷出現在古怪的角度和不規則的格網上。其中較有條理、較易理解的設計者艾森曼（Peter Eisenman，1932-），他說自己是後機能主義者（postfunctionalist），並且說「我最好的創作是沒有目的的——誰在乎什麼機能呢？」他爲俄亥俄州立大學的視覺藝術系設計維克斯納中心（Wexner Center，1983-9；圖405）。楚米（Bernard Tschumi，1944-）設計巴黎的小城公園（Parc de la Villette，1984-9；圖406）是密特朗總統偉大計畫之一，要作爲「21世紀的新型景觀」，幾個亮紅色物體散布在草地上。

本章名爲「多元論」（Pluralism），但其中否有共通的特點呢？有一個可能的建議是，那些確定的一般主題似乎具有現代建築後面幾期的特色：

自然和成長對建築的表現形式有啓發作用。

鄉土風格是權威的根源。

空間的理解是設計的必要條件。

立體幾何學和精確的數學比例。

在環境控制中運用到的現代技術。

室內室外景觀中形狀的連續性。

用途、運動和經驗在心理上具有一致性。

那是暗示了畫境風格的新時期。見證了脫離國際風格和一成不變的機能設計的運動之後，我們已發現新建築的基礎是空間的理解、現代技術和形狀的連續性。這些都是新發現的嗎？其實這些特徵在建築史其他時期也找得到。但在建築史中，建築必須貢獻的，而且在所有創造性藝術裡唯有建築可以貢獻的，是空間的發明和控制；那是可以使用的空間，與雕塑品不同。目前我們所掌握的技術，意謂著我們能看見並經驗的建築空間比任何早期建築空間都更大、更獨創、更令人興奮、也更難忘。建築的故事或許並非到了尾聲，是才剛開始。

圖406 楚米：小城公園，巴黎，1984-9年。

結語

我開始講一個故事,這建築的故事,並試著從許多時期收集這故事。從簡單地描述如何建造任何種類的建築開始,隨著故事的進行,我越來越認清一點——我在一開始有所認識,卻從未真正知道它全部的複雜性。關於一個很棒的題材,這是一則很棒的故事。

稱呼本書為「故事」會有個問題,因為故事通常有結尾。不過,現在當然有許多故事也以無解的插曲片段結束在空洞的符號中。這篇建築的故事也像那樣:沒有結尾。

不過隨著這故事的收場,總是使人想去理一理主題,甚至去找出一個高潮和答案作為收場。但是如果想要在這攤開的建築史中看到現代建築——即今日的建築——作為高潮及令人滿意的結尾,那是沒什麼道理的,因為它對於整個故事來說其實微不足道,這個故事從頭到尾都已經充滿高潮及解答。而所有的建築都經過這些階段——評論性的喝采、然後是嘲弄、有時候也會被推翻。

甚至可以說,我用來貫穿這整個故事的時代和風格的分類,只是反映各類建築被創造發明當時的看法。古羅馬後期的理論家維楚威斯,將古希臘的古典建築照等級(order 一字源自於代表等級之意的拉丁文)分類。「哥德」這個代表中世紀歐洲建築的專有名詞是個被濫用的名詞,為文藝復興時代的歷史學家瓦薩里在1550年所創。而英國哥德式建築的分類是19世紀早期一個建築史學家所發明。對於歷史上大部分的建築師來說,沒有人一開始就要把建築物設計成特定的樣式,他們都只是想解決問題並創造令人難忘的建築物而已,只有在最近這兩個世紀,建築師才感到不得不以明確的式樣來設計,不管是古代的或是現代的。

喜歡或不喜歡的輪轉、好或壞的判定,曾經如戲劇般多樣。當我還是學生時,倫敦最荒謬的建築物是史考特(Gilbert Scott)設計的中部飯店(Midland Hotel),位於聖潘克瑞斯車站,而現在它是需要保存的主要紀念性建築之一。在20世紀早年,巴特菲爾德(Butterfield)設計的牛津大學奇波學院(Keble College,1867–83),普遍被視為大學裡最醜的建築物,然而現在這所大學卻以它為榮。同樣,以往電影院和工廠的裝飾藝術(Art Deco)被瞧不起,現在卻得到熱愛。曾經被辱罵的建築物現在重獲聲響,也被加入建築的彙集中,更因此進入了它所屬的故事裡。

以那樣的觀念來看,這建築的故事永遠也不可能結束,每一個新的出發都會改變當前的景象,同時也會改變歷史的形貌。隨著每一個新發現,我們會往回尋找它起源的軌跡,尋找設計者在探尋表現形式時有意識或無意識受到的影響。

回溯過往絕不比瞭解我們時代的建築更為重要。你或許有可能從外表就能瞭解及欣賞許多歷史時期的建築

圖407 **克雷崔瓦**:快速列車車站,里昂-薩特勒機場,里昂,法國,1988–92年。

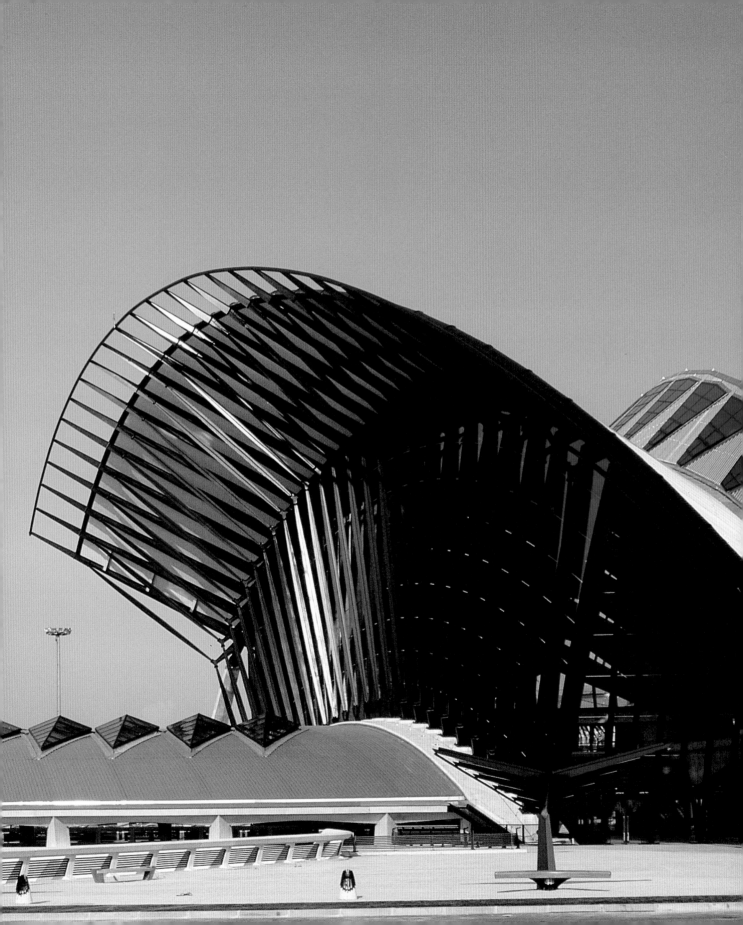

圖408　**皮亞諾**：J M 堤爾波
優文化中心主要結構系統的原
型，努美阿島，新喀里多尼
亞，1991－。

物，但是對於一棟現代的建築，你不
可能不知道它的平面就想瞭解它。因
為它是由許多室內空間聚集而成的平
面，是設計者著手闡明、解決問題後
所產生的。我們越研究每一個時期，
我們就越充滿疑惑，並且躊躇。

　　但是隨著我們的躊躇，我們必須自
問，這個故事有沒有一個模式？可以
確定的是，從這超過6000年的整個建
築回顧中，有一些主題浮現了，而這
些幫助我們回答我在一開始的時候所
提出的問題──為什麼事情會那樣

呢？這當然沒有簡單的答案；因為在
我們已經看過的故事裡，曾有許多不
同的答案出現過，而且肯定將有更多
的答案出現。

　　人們一直是急躁地想去預測那些可
能出現在未來的答案是什麼，然而要
對現在的景象做出可信賴的評斷，就
得花掉好幾年時間了。但是我願意擔
這個風險。對我來說，要描繪出新千
禧年建築的特色，似乎有兩個建築發
展的領域是不可少的。

　　其中之一，是建築作為一個社會現

象，將必須滿足增加中的人口的需求，分布不均但通常是高要求的經濟建物往往用當地材料（甚至是泥土）和單次使用的人造材料所建──即一個可持續的建築物和景觀環境。的確，即使在單獨一位建築師的工作範圍內要對這趨勢做出詳細計畫，也是可能的，何況老練如皮亞諾（Renzo Piano）這樣的建築師。皮亞諾因為和羅傑斯在1972年設計了龐畢度中心（圖400）而出名，這是在70年代中期全球能源危機發生之前的事；現在，他專注於具有高度能源意識和環境覺察的建築物上，例如堤爾波優文化中心（J M Tjibaou Cultural Centre，1991-；圖408），目前正在新喀里多尼亞（New Caledonia）的努美阿島（Nouméa）構築中。這是一棟完全與它所在地的景觀結合，並依靠傳統建築材料和技術來建造的建築物，實際上，你不可能想像它被建造在其他任何地方，這也正是它對於文化和場所的全然貢獻。

另一個領域是驚人的技術發展，它不容忽略，而且已經轉化了建造的藝術和科學。常識和社會需求會說服我們去發展一個更老練的技術，這包括更加精通材料以及運用創造力去結合技術和獨創形式。當然，技術發展的必然結果，是此類建築變得更適合全世界使用（或說更輕便的），而這必須依靠工業化建造系統使它幾乎在任何地區都能取得、預製。如同我們曾看過的，這樣的建築方式通常稱為「重技派」（high-tech），但是其中一個「全球互相依賴論」（globalism）的要素可以在該陣營外許多建築師的創作中察覺，例如克雷崔瓦（Santiago Calatrava）構築了許多橋樑和車站（圖407），它們在風格上可以替換，並且幾乎可以建造在世界任何地方，而不需要修改任何角度。

不管風格上所關注的是什麼，所有建築都顯露出人類為滿足需求所運用的聰明才智。而那些需求不只是遮蔽、保暖和膳宿，還包括了在這世間的每個層面、每個片刻以無止盡的不同方式所感覺到的慾望，是關於某種更深刻、更能喚起情感、也更世界性的東西，是關乎美、關乎永恆、關乎不朽。

地圖與年表

說明：地圖中包含主要首都、城市，以及本書介紹之主要建築作品所在的地區。年表列出正文所舉具有代表性的建築作品，並附以相關歷史時期及事件。許多帝國、建築風格及早期建築物所屬時期並不精確。建築物建造的起迄年代或時期範圍已在正文中說明，年表中僅列出起始年代。

格陵蘭

阿拉斯加

冰島

加拿大

都柏林　英國
愛爾蘭　倫敦

波特蘭

美國

芝加哥　哥倫布　多倫多　蒙特利爾
水牛城
巴爾的摩　波士頓
華盛頓特區　紐約
費城
蒙特傑婁
威廉斯堡

葡萄牙　馬德
里斯本　西班牙

舊金山　聖塔非

洛杉磯　鳳凰城

卡薩布蘭加

摩洛哥

華茲堡

阿爾及

新奧爾良

墨西哥

大　西　洋

奧科特蘭　塔金
土拉　墨西哥市　烏斯馬爾
帕連奎　聖多明哥
蒙特阿爾本　提卡爾
科潘

太　平　洋

基多
厄瓜多

祕魯
利馬　麻丘比丘　巴西
庫斯科
玻利維亞

薩爾瓦多
(巴伊阿)
巴西利亞

奧魯普雷圖
巴拉圭
里約熱內盧
聖保羅

智利

烏拉圭

阿根廷

| 0 | 1000 | 2000 | 3000 | 4000 英里 |

| 0 | 1000 | 2000 | 3000 | 4000 | 5000 | 6000 公里 |

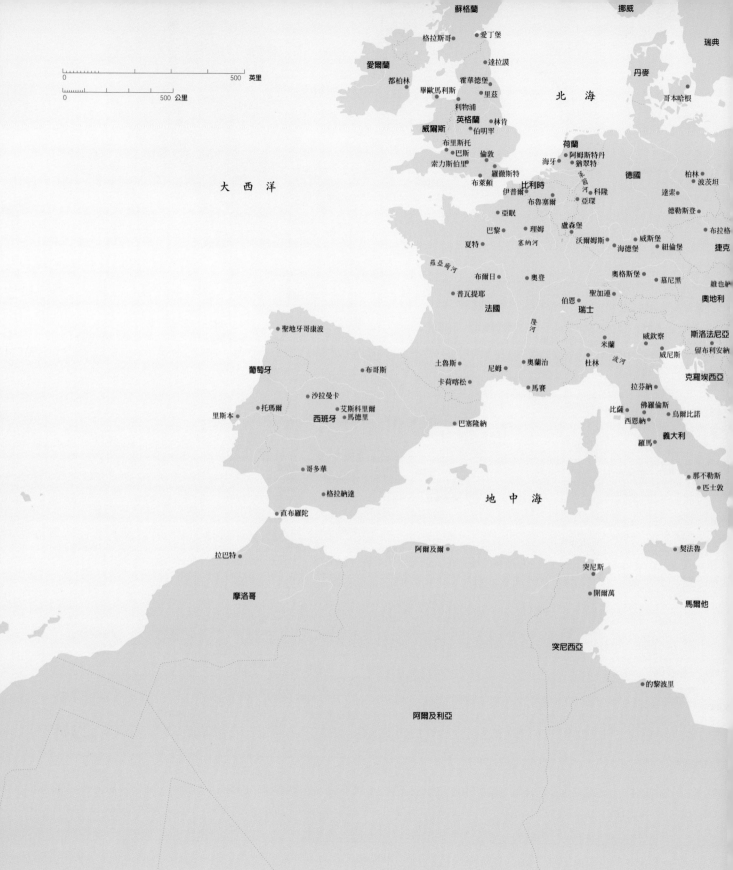

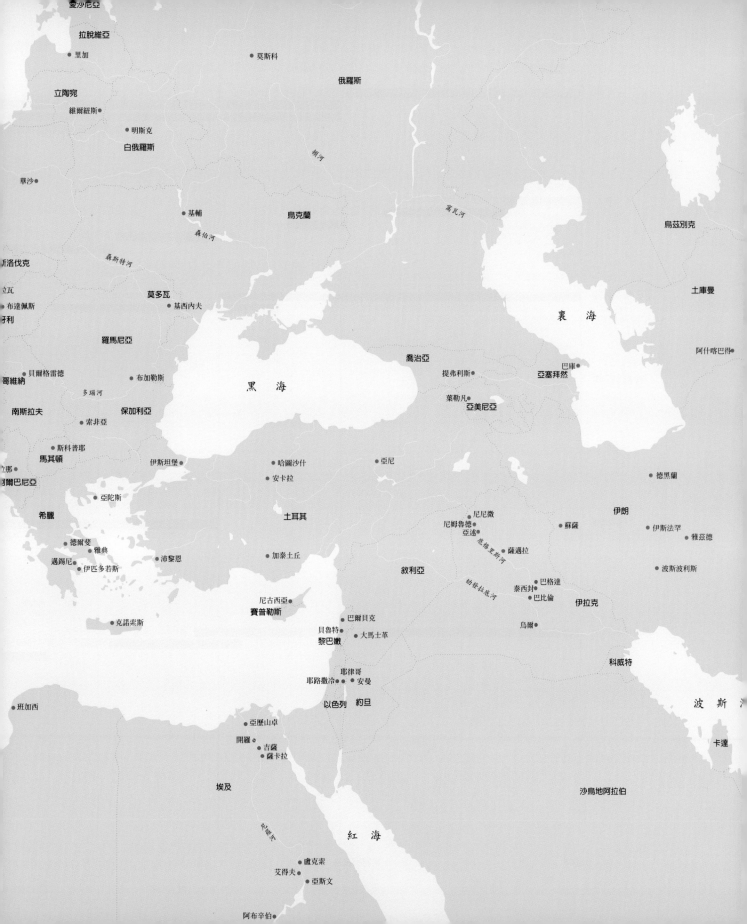

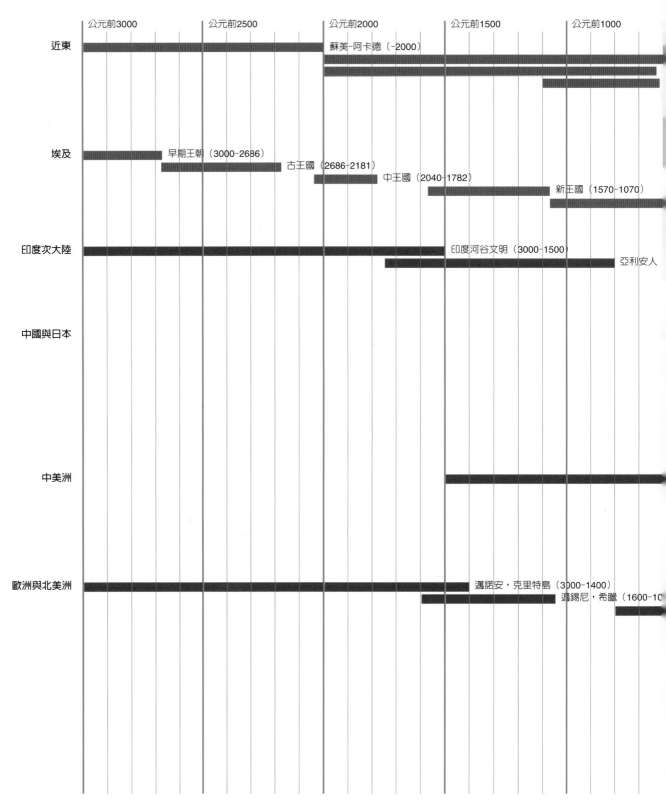

	公元前3000	公元前2500	公元前2000	公元前1500	公元前1000
近東			蘇美-阿卡德（-2000）		
埃及		早期王朝（3000-2686） 古王國（2686-2181）	中王國（2040-1782）		新王國（1570-1070）
印度次大陸			印度河谷文明（3000-1500）		亞利安人
中國與日本					
中美洲					
歐洲與北美洲			邁諾安，克里特島（3000-1400）		邁錫尼，希臘（1600-10

　　　　　表一：帝國與風格

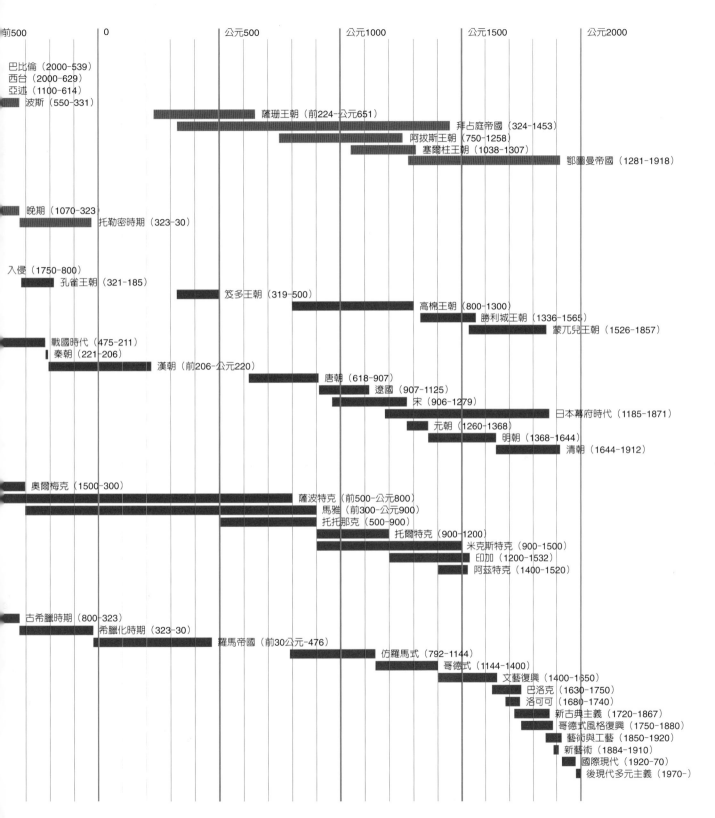

前500　　　　　0　　　　　　　公元500　　　　　公元1000　　　　　公元1500　　　　　公元2000

巴比倫（2000-539）
西台（2000-629）
亞述（1100-614）
波斯（550-331）

薩珊王朝（前224-公元651）

拜占庭帝國（324-1453）

阿拔斯王朝（750-1258）

塞爾柱王朝（1038-1307）

鄂圖曼帝國（1281-1918）

晚期（1070-323）
托勒密時期（323-30）

入侵（1750-800）
孔雀王朝（321-185）

笈多王朝（319-500）

高棉王朝（800-1300）

勝利城王朝（1336-1565）

蒙兀兒王朝（1526-1857）

戰國時代（475-211）
秦朝（221-206）
漢朝（前206-公元220）

唐朝（618-907）

遼國（907-1125）

宋（906-1279）

日本幕府時代（1185-1871）

元朝（1260-1368）

明朝（1368-1644）

清朝（1644-1912）

奧爾梅克（1500-300）

薩波特克（前500-公元800）

馬雅（前300-公元900）

托托那克（500-900）

托爾特克（900-1200）

米克斯特克（900-1500）

印加（1200-1532）

阿茲特克（1400-1520）

古希臘時期（800-323）
希臘化時期（323-30）

羅馬帝國（前30公元-476）

仿羅馬式（792-1144）

哥德式（1144-1400）

文藝復興（1400-1650）

巴洛克（1630-1750）

洛可可（1680-1740）

新古典主義（1720-1867）

哥德式風格復興（1750-1880）

藝術與工藝（1850-1920）

新藝術（1884-1910）

國際現代（1920-70）

後現代多元主義（1970-）

公元前2500 公元前2000 公元前1500 公元前1000

*吉薩的金字塔，埃及 2550

*摩亨佐達羅，印度 2500

*烏爾拿姆梯形廟塔，伊拉克 2000

*巨石欄 2000

*御座大殿，克諾索斯，克里特島 1600

*神廟群，卡納克，埃及 1500

*石獅大門，邁錫尼，希臘 1300

■ 蘇美-阿卡德王薩爾恭（2370-2316）

■ 巴比倫王漢摩拉比（1792-1750）

■ 埃及法老圖特摩斯一世（1524-1458）

■ 埃及女王哈特謝普蘇特（1479-1458）

■ 埃及法老拉美西斯二世（1279-1212）

表二：世界建築：公元前2500-公元1400

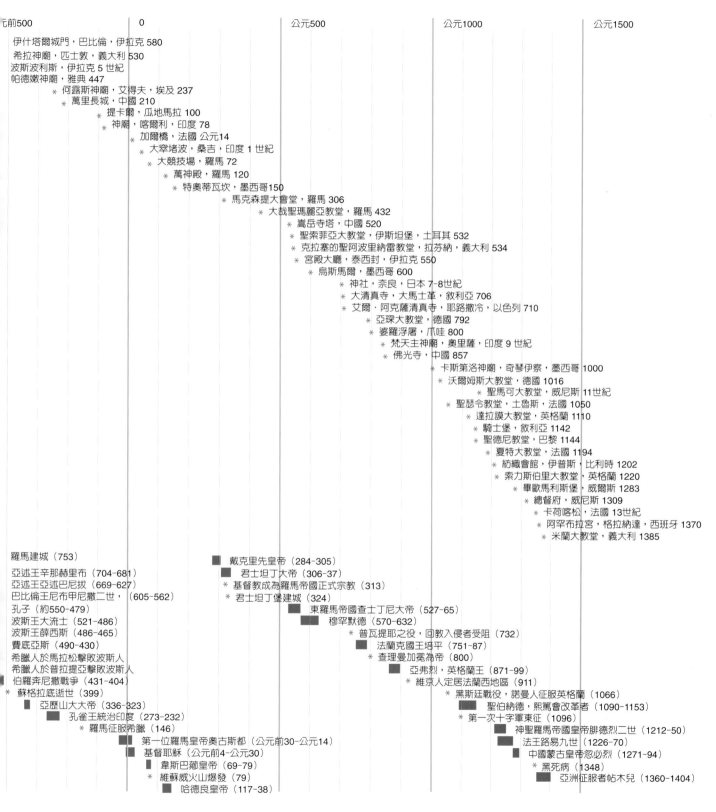

伊什塔爾城門，巴比倫，伊拉克 580
希拉神廟，匹士敦，義大利 530
波斯波利斯，伊拉克 5 世紀
帕德嫩神廟，雅典 447
　　　＊ 何露斯神廟，艾得夫，埃及 237
　　　＊ 萬里長城，中國 210
　　　　　＊ 提卡爾，瓜地馬拉 100
　　　　　＊ 神廟，喀爾利，印度 78
　　　　　＊ 加爾橋，法國 公元14
　　　　＊ 大窣堵波，桑吉，印度 1 世紀
　　　　　＊ 大競技場，羅馬 72
　　　　　＊ 萬神殿，羅馬 120
　　　　　　＊ 特奧蒂瓦坎，墨西哥150
　　　　　　　＊ 馬克森提大會堂，羅馬 306
　　　　　　　＊ 大葺聖瑪麗亞教堂，羅馬 432
　　　　　　　＊ 嵩岳寺塔，中國 520
　　　　　　　＊ 聖索菲亞大教堂，伊斯坦堡，土耳其 532
　　　　　　　＊ 克拉塞的聖阿波里納雷教堂，拉芬納，義大利 534
　　　　　　　＊ 宮殿大廳，泰西封，伊拉克 550
　　　　　　　＊ 烏斯馬爾，墨西哥 600
　　　　　　　　＊ 神社，奈良，日本 7-8世紀
　　　　　　　　＊ 大清真寺，大馬士革，敘利亞 706
　　　　　　　　＊ 艾爾·阿克薩清真寺，耶路撒冷，以色列 710
　　　　　　　　＊ 亞琛大教堂，德國 792
　　　　　　　　＊ 婆羅浮屠，爪哇 800
　　　　　　　　　＊ 梵天主神廟，奧里薩，印度 9 世紀
　　　　　　　　　＊ 佛光寺，中國 857
　　　　　　　　　　＊ 卡斯第洛神廟，奇琴伊察，墨西哥 1000
　　　　　　　　　　＊ 沃爾姆斯大教堂，德國 1016
　　　　　　　　　　　＊ 聖馬可大教堂，威尼斯 11世紀
　　　　　　　　　　＊ 聖瑟令教堂，土魯斯，法國 1050
　　　　　　　　　　　＊ 達拉謨大教堂，英格蘭 1110
　　　　　　　　　　　＊ 騎士堡，敘利亞 1142
　　　　　　　　　　　＊ 聖德尼教堂，巴黎 1144
　　　　　　　　　　　　＊ 夏特大教堂，法國 1194
　　　　　　　　　　　　　＊ 紡織會館，伊普斯，比利時 1202
　　　　　　　　　　　　＊ 索力斯伯里大教堂，英格蘭 1220
　　　　　　　　　　　　＊ 畢歐馬利斯堡，威爾斯 1283
　　　　　　　　　　　　　＊ 總督府，威尼斯 1309
　　　　　　　　　　　　　　＊ 卡荷喀松，法國 13世紀
　　　　　　　　　　　　　　＊ 阿罕布拉宮，格拉納達，西班牙 1370
　　　　　　　　　　　　　　＊ 米蘭大教堂，義大利 1385

羅馬建城（753）
亞述王辛那赫里布（704-681）
亞述王亞述巴尼拔（669-627）
巴比倫王尼布甲尼撒二世，（605-562）
孔子（約550-479）
波斯王大流士（521-486）
波斯王薛西斯（486-465）
費底亞斯（490-430）
希臘人於馬拉松擊敗波斯人
希臘人於普拉提亞擊敗波斯人
伯羅奔尼撒戰爭（431-404）
＊ 蘇格拉底逝世（399）
　　　亞歷山大大帝（336-323）
　　　　孔雀王統治印度（273-232）
　　　　　＊ 羅馬征服希臘（146）
　　　　　第一位羅馬皇帝奧古斯都（公元前30-公元14）
　　　　　基督耶穌（公元前4-公元30）
　　　　　韋斯巴薌皇帝（69-79）
　　　　　＊ 維蘇威火山爆發（79）
　　　　　　哈德良皇帝（117-38）

戴克里先皇帝（284-305）
君士坦丁大帝（306-37）
＊ 基督教成為羅馬帝國正式宗教（313）
＊ 君士坦丁堡建城（324）
東羅馬帝國查士丁尼大帝（527-65）
穆罕默德（570-632）
＊ 普瓦提耶之役，回教入侵者受阻（732）
法蘭克國王塔平（751-87）
＊ 查理曼加冕為帝（800）
亞弗烈，英格蘭王（871-99）
＊ 維京人定居法蘭西地區（911）
黑斯廷戰役，諾曼人征服英格蘭（1066）
聖伯納德，熙篤會改革者（1090-1153）
＊ 第一次十字軍東征（1096）
神聖羅馬帝國皇帝腓德烈二世（1212-50）
法王路易九世（1226-70）
中國蒙古皇帝忽必烈（1271-94）
＊ 黑死病（1348）
亞洲征服者帖木兒（1360-1404）

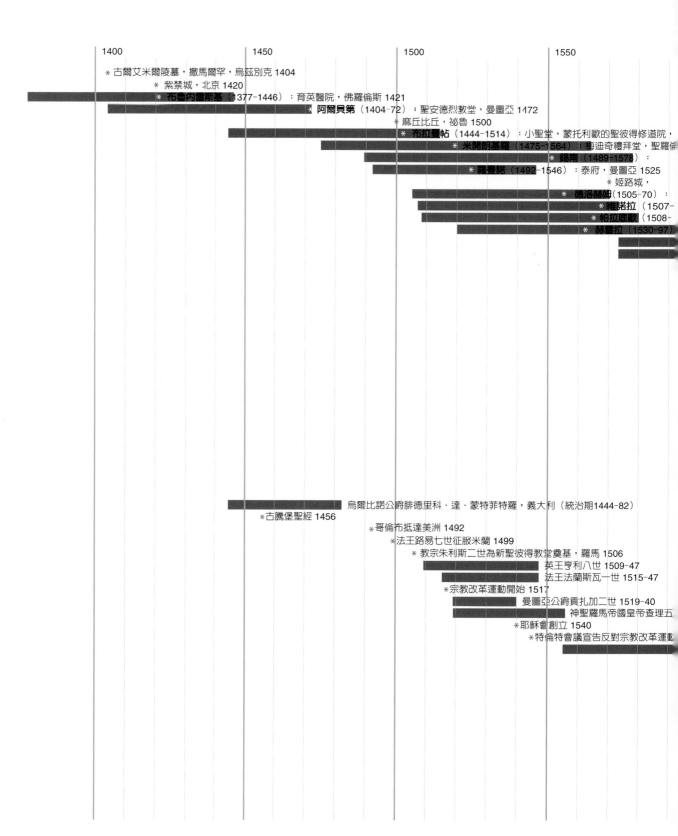

* 古爾艾米爾陵墓，撒馬爾罕，烏茲別克 1404

　　　　* 紫禁城，北京 1420

　　　　　* **布魯內雷斯基**（1377-1446）：育英醫院，佛羅倫斯 1421

　　　　　　　　　　　 阿爾貝第（1404-72）：聖安德烈教堂，曼圖亞 1172

　　　　　　　　　　* 麻丘比丘，祕魯 1500

　　　　　　　　　　　　* **布拉曼帖**（1444-1514）：小聖堂，蒙托利歐的聖彼得修道院，

　　　　　　　　　　　　　　 * **米開朗基羅**（1475-1564）：梅迪奇禮拜堂，聖羅倫

　　　　　　　　　　　　　　　　 * **錫南**（1489-1578）：

　　　　　　　　　　　　　 * **羅曼諾**（1492-1546）：泰府，曼圖亞 1525

　　　　　　　　　　　　　　　　　 * 姬路城，

　　　　　　　　　　　　　　　　 * **德洛赫姆**（1505-70）：

　　　　　　　　　　　　　　　　　 * **維諾拉**（1507-

　　　　　　　　　　　　　　　　 * **帕拉底歐**（1508-

　　　　　　　　　　　　　　　　 * **赫雷拉**（1530-97）

　　　　　　　　　　烏爾比諾公爵腓德里科・達・蒙特菲特羅，義大利（統治期1444-82）

　　　　　*古騰堡聖經 1456

　　　　　　　*哥倫布抵達美洲 1492

　　　　　　*法王路易七世征服米蘭 1499

　　　　　　　 * 教宗朱利斯二世為新聖彼得教堂奠基，羅馬 1506

　　　　　　　　　　　　英王亨利八世 1509-47

　　　　　　　　　　　　法王法蘭斯瓦一世 1515-47

　　　　　　　*宗教改革運動開始 1517

　　　　　　　　　　曼圖亞公爵貢扎加二世 1519-40

　　　　　　　　　　　　神聖羅馬帝國皇帝查理五

　　　　　　*耶穌會創立 1540

　　　　　　　*特倫特會議宣告反對宗教改革運動

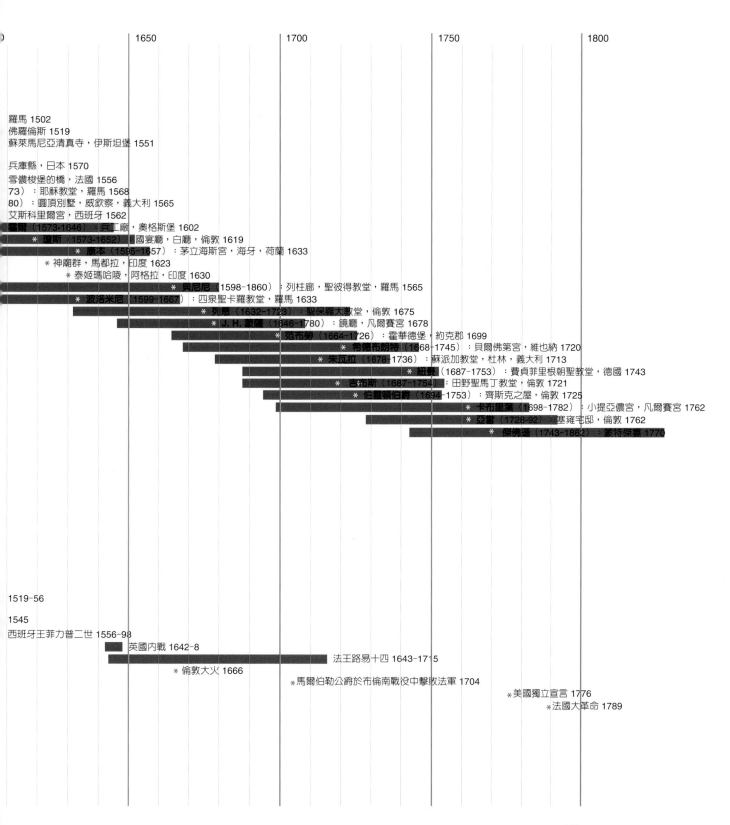

1650　　　　　1700　　　　　1750　　　　　1800

羅馬 1502
佛羅倫斯 1519
蘇萊馬尼亞清真寺，伊斯坦堡 1551

兵庫縣，日本 1570
雪儂梭堡的橋，法國 1556
73）：耶穌教堂，羅馬 1568
80）：圓頂別墅，威欽察，義大利 1565
艾斯科里爾宮，西班牙 1562
霍爾（1573-1646）：兵工廠，奧格斯堡 1602
＊瓊斯（1573-1652）：國宴廳，白廳，倫敦 1619
＊康本（1595-1657）：茅立海斯宮，海牙，荷蘭 1633
＊神廟群，馬都拉，印度 1623
＊泰姬瑪哈陵，阿格拉，印度 1630
＊貝尼尼（1598-1860）：列柱廊，聖彼得教堂，羅馬 1565
＊波洛米尼（1599-1667）：四泉聖卡羅教堂，羅馬 1633
＊列恩（1632-1723）：聖保羅大教堂，倫敦 1675
＊J. H. 蒙薩（1646-1780）：鏡廳，凡爾賽宮 1678
＊范布勞（1664-1726）：霍華德堡，約克郡 1699
＊希德布朗特（1668-1745）：貝爾佛第宮，維也納 1720
＊朱瓦拉（1678-1736）：蘇派加教堂，杜林，義大利 1713
＊紐曼（1687-1753）：費貞菲里根朝聖教堂，德國 1743
＊吉布斯（1687-1754）：田野聖馬丁教堂，倫敦 1721
＊伯靈頓伯爵（1694-1753）：齊斯克之屋，倫敦 1725
＊卡布里葉（1698-1782）：小提亞農宮，凡爾賽宮 1762
＊亞當（1728-92）：塞雍宅邸，倫敦 1762
＊傑佛遜（1743-1862）：蒙特傑婁 1770

1519-56

1545
西班牙王菲力普二世 1556-98
英國內戰 1642-8
法王路易十四 1643-1715
＊倫敦大火 1666
＊馬爾伯勒公爵於布倫南戰役中擊敗法軍 1704
＊美國獨立宣言 1776
＊法國大革命 1789

	1800					1850			

* **納許**（1752-1835）：攝政公園，倫敦 1812
* **辛克爾**（1781-1841）：舊博物館，柏林 1823
* **駱卻勃**（1764-1820）：天主教大教堂，巴爾的摩 1805
* **派克斯頓**（1801-65）：水晶宮，倫敦 1851
* **拉勃勞斯特**（1801-75）：聖貞妮薇耶芙圖書館，巴黎 1843
* **晉金**（1812-52）：聖吉爾斯教堂，祁多，英格蘭 1841
* **加尼葉**（1825-98）：歌劇院，巴黎 1861
* **艾菲爾**
* **高第**（1852-

* 拿破崙稱帝 1804
 * 拿破崙最後戰敗 1815

* 大博覽會 1851
 * 貝瑟摩氏製鋼法 1856

* 國際

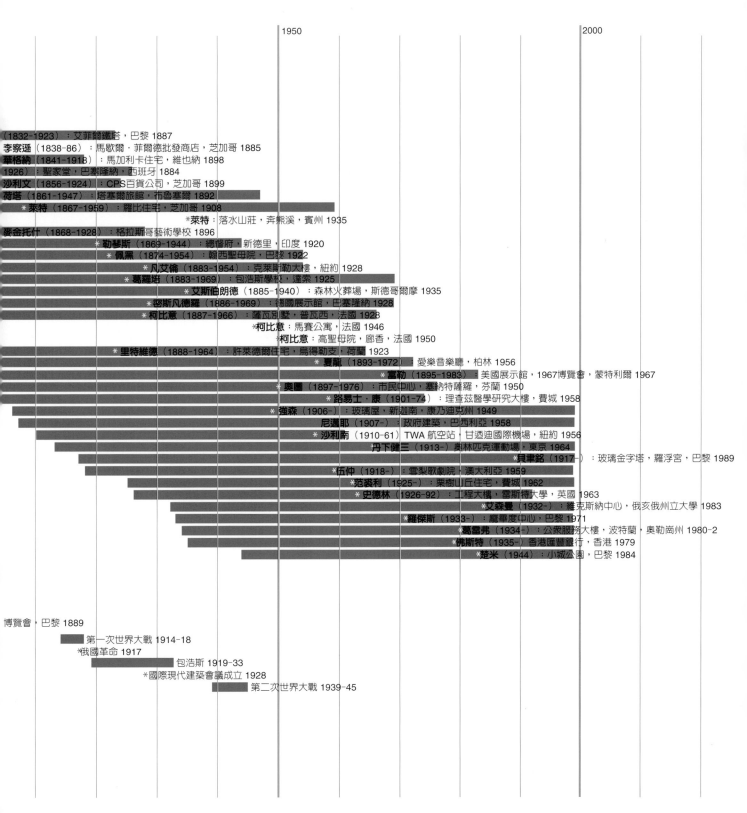

1950 2000

（1832-1923）：艾菲爾鐵塔，巴黎 1887
李察遜（1838-86）：馬歇爾‧菲爾德批發商店，芝加哥 1885
華格納（1841-1918）：馬加利卡住宅，維也納 1898
1926）：聖家堂，巴塞隆納，西班牙 1884
沙利文（1856-1924）：CPS百貨公司，芝加哥 1899
荷塔（1861-1947）：塔塞爾旅館，布魯塞爾 1892
 ＊**萊特**（1867-1959）：羅比住宅，芝加哥 1908
 ＊**萊特**：落水山莊，奔熊溪，賓州 1935
麥金托什（1868-1928）：格拉斯哥藝術學校 1896
 勒琴斯（1869-1944）：總督府，新德里，印度 1920
 佩黑（1874-1954）：翰西聖母院，巴黎 1922
 凡艾倫（1883-1954）：克萊斯勒大樓，紐約 1928
 ＊**葛羅培**（1883-1969）：包浩斯學校，達索 1925
 艾斯伯朗德（1885-1940）：森林火葬場，斯德哥爾摩 1935
 ＊**密斯凡德羅**（1886-1969）：德國展示館，巴塞隆納 1928
 柯比意（1887-1966）：薩瓦別墅，普瓦西，法國 1928
 ＊**柯比意**：馬賽公寓，法國 1946
 柯比意：高聖母院，廊香，法國 1950
 ＊**里特維德**（1888-1964）：許萊德爾住宅，烏得勒支，荷蘭 1923
 ＊**夏龍**（1893-1972）：愛樂音樂廳，柏林 1956
 富勒（1895-1983）：美國展示館，1967博覽會，蒙特利爾 1967
 ＊**奧圖**（1897-1976）：市民中心，塞納特薩羅，芬蘭 1950
 路易士‧康（1901-74）：理查茲醫學研究大樓，費城 1958
 ＊**強森**（1906-）：玻璃屋，新迦南，康乃迪克州 1949
 尼邁耶（1907-）：政府建築，巴西利亞 1958
 ＊**沙利南**（1910-61）TWA 航空站，甘迺迪國際機場，紐約 1956
 丹下健三（1913-）奧林匹克運動場，東京 1964
 貝聿銘（1917-）：玻璃金字塔，羅浮宮，巴黎 1989
 ＊**伍仲**（1918-）：雪梨歌劇院，澳大利亞 1959
 ＊**范裘利**（1925-）：栗樹山丘住宅，費城 1962
 ＊**史德林**（1926-92）：工程大樓，雷斯特大學，英國 1963
 艾森曼（1932-）：維克斯納中心，俄亥俄州立大學 1983
 羅傑斯（1933-）：龐畢度中心，巴黎 1971
 葛雷弗（1934-）：公眾服務大樓，波特蘭，奧勒崗州 1980-2
 佛斯特（1935-）香港匯豐銀行，香港 1979
 楚米（1944）：小城公園，巴黎 1984

博覽會，巴黎 1889
 第一次世界大戰 1914-18
＊俄國革命 1917
 包浩斯 1919-33
 ＊國際現代建築會議成立 1928
 第二次世界大戰 1939-45

315

名詞釋義

3劃

三角穹窿，弧三角 Pendentive 彎曲的三角形面，是為了將圓頂置於正方形空間上而產生。在正方形空間的上方角落做成穹窿狀，以形成圓頂的圓形基部。和內角拱的功用一樣。

三角楣飾 Pediment 最初，是古希臘神廟斜屋頂的三角形山牆的部分。後來被當作紀念性的特徵，獨立於背後的建築物。

三葉拱廊，廊座 Triforium 仿羅馬式或哥德式教堂，立面的中間這一層，位於下層連拱廊和上層高窗之間。

三槽板 Triglyph 有三個垂直條紋和兩條凹槽作為其間隔的板塊，和間飾板一起構成多立克柱頂線盤的壁緣飾帶。

大會堂，巴西利卡 Basilica "A羅馬建築中，進行訴訟審理的公共大會堂。"B一種早期基督教和爾後的建築，由中殿和側廊組成。側廊的屋頂高度以上有一排高窗或稱假樓高窗。

女像柱 Caryatid 雕刻了女性形體的造型柱。

小圓頂 Cupola 有時候是指圓頂。但在英國更常指小型的圓頂或有燈形頂的塔樓。

小塔樓 Turret 小型塔。通常覆蓋著環形的樓梯構築，或是作為裝飾性的特徵。

山門，城門樓 Propylaea 希臘文「大門前的」之意。一個通往神聖圍閉空間的重要入口門道。

山牆 Gable 山形屋頂的三角形邊端。在古典時期建築中，稱為三角楣飾或山形牆。延伸來看，出入口上方的三角形區域，即使其後方沒有屋頂也稱之為山牆。例如法國哥德大教堂正門的上方。

弓形頂蓬 Cove, Coving 連結牆和天花板的內凹的表面。

4劃

中殿 Nave "A大會堂的中心空間，側廊夾於兩側，高窗提供光線。"B教堂交會區西邊的整個空間。若無翼殿，則是指聖壇的西邊空間。

內角拱 Squinch 為了形成圓頂的圈形底，而構築在方形空間頂部角落處的小拱圈。

巴洛克 Baroque 1600年的義大利，繼矯飾主義之後的新風格，後來遍及全歐。特徵是生動的線條、塊體和自由使用的古典圖案。

方石 Ashlar 修整過、規則的石製品，有平整的表面和方形的邊緣。

方尖碑 Obelisk 高的紀念碑。橫斷面是正方形的，越往上越細，結尾處爲金字塔狀。

日式壁龕 Tokonoma 日式住宅中展示繪畫或花的壁龕。

木瓦 Shingles 一片片用來取代瓦片的木板。

火焰式 Flamboyant 法國哥德式建築的最後一個時期（字面意思：火焰形狀的）。特徵是複雜的曲線組成的窗格和大量的裝飾。

5劃

主廳 Megaron 邁諾安或荷馬（Homeric）式住宅中的主要廳堂（如古希臘城市提林斯、邁錫尼的住宅）。

回室 Exedra 一個有座位的半圓形或多角形的凹室或壁龕；在文藝復興建築中，是指任何形式的壁龕或小環形殿。

凹槽 Flute, fluting 沿著古典柱式的柱身，垂直雕刻的溝槽。

凸圓線腳 Echinus 多立克式柱頭位置較低的構件。位於柱頂板下方，是個圓形像墊子的東西。愛奧尼克式柱頭的相對應元件，部分被渦卷飾遮掩住，另一部分刻上了卵錨飾（egg-and-dart）線腳。

加洛林建築 Carolingian 創始於公元800年法蘭克王國查理曼大帝時期的一種風格，並導致仿羅馬式建築的發生。

半圓頂 Semidome 圓頂的一半靠在建築物的某個地方（通常是一個完整的圓頂），扮演延伸的飛扶壁角色。（如伊斯坦堡的聖索菲亞教堂。）

古典風格 Classical 古希臘或古羅馬時期及其旁系之建築風格。特點在於柱式的運用。

台基 Podium 神廟構築處的石造平台。

6劃

巨石工程 Cyclopean 沒有用砂漿，直接用非常大型的石材砌築牆。

巨柱式 Giant order 方形或半圓形壁柱。用來表現建築物正立面，並且延伸至二樓或更高的樓層。

正立面 Façade 建築物外觀主要面向之一個。幾乎都包含了一個入口玄關。

交叉拱線 Groin 兩個拱面交會處形成的脊線或稜線。

交會區 Crossing 十字形教堂的中心空間，中殿、翼殿和聖壇在此交會。

仿銀器裝飾風格 Plateresque 西班牙文藝復興早期的風格，約從1520年開始。

仿羅馬式 Romanesque 法蘭克加洛林建築之後，哥德建築之前的一種建築風格。特徵包括：厚實的石造建築，和厚重的比例關係；圓拱圈，拱頂結構的再發現——先是筒形拱頂，然後是交叉拱頂，最後是肋筋拱頂。

伊特拉士坎柱式 Etruscan 見托斯坎柱式。

列柱；排柱廊 Colonnade 一整排間隔整齊的圓柱。

同心圓式防護牆 Concentric walls 十字軍由東方引進的防禦工事。在一個完整的防禦系統內再建另一個。

吊橋 Suspension bridge 在塔樓或橋塔之間，以鏈條懸吊作為通路或過道的橋。

向心式平面 Central-plan 四個方向皆對稱或接近對稱的平面。

地窖 Crypt 地面下的空間，位在教堂東端下面。最初是用來放置聖徒遺體的地方。

多立克柱式 Doric 三個古典柱式中最先出現的一個，也是最簡單的一個。特徵是："A沒有柱礎。"B柱身較短，凹槽的接合處產生的稜線是鋒利的。"C簡單而未裝飾的凸圓線腳和方形柱頂板。古羅馬的多立克柱式與之類似，差別在於它有柱礎。

多柱式建築 Hypostyle 一個廳堂或是大型的圍閉空間，其屋頂（通常是平頂）架在遍布整個空間的圓柱上，圓柱不是

只沿著四周設立而已。

多面體圓頂 geodesic dome 一種結構堅固的圓頂，由大量平直材料互相連結成的許多小三角形連續曲面構成，1950年代 B. 富勒發明。

尖凸飾 Cusp 位於拱圈、窗或圓盤（roundel）內側的凸出點。

托座 Bracket 從垂直的表面突出之元件，提供橫向的支撐。參見挑梁及懸臂樑。

托斯坎柱式 Tuscan 古羅馬時期所增加的古典柱式，跟多立克柱式很像，但是有柱礎而沒有凹槽及三槽板。

托樑 Joist 支撐地板或天花板的水平樑。

收分法 Entasis 為了修正視覺上的錯覺——即中間的地方看起來會比實際上還細，故在柱身中段做了輕微的凸出處理。

早期英國式 Early English 英國哥德式建築的第一個階段，始於1180年。特徵是：尖頂窗或後來的幾何形花式窗格；肋筋拱頂；強調纖細的線狀接合，取代了塊體和量體；鮮明的線腳；建築元件間有明顯的區別。

灰泥細工粉刷 Stucco 將灰泥或水泥與模子一起使用，通常作為室內的裝飾（例如洛可可），但是也運用於室外裝飾，偶爾用在石塊上仿製出整個建築物的正立面（例如帕拉底歐的作品）。

老虎窗 Dormer window 斜屋頂上的豎窗。

肋筋拱頂 Rib vault 見拱頂。

7、8 劃

冷水浴室 Frigidarium 古羅馬公共浴場中的冷水游泳池。

扶壁 Buttress 倚靠牆壁構築的石造物，提供額外的支撐力，或是抵抗從拱頂、拱圈來的推力。飛扶壁（flying buttress）是半圓拱靠在拱圈或拱頂側推力作用的牆上的一點，並將這推力傳遞到石造物較低的平面層。為哥德式建築的特色之一。

步廊 Ambulatory 連續的側廊組成一個行進的過道，圍繞在較大的圍閉式空間周圍。在歐洲，是位於大教堂的東端。在印度，是在寺廟的神龕周圍。

赤陶瓦、琉璃磚 Terracotta 以黏土在模子中成形，燒製或高溫烘烤的製品。比磚塊還硬。可能呈現自然棕色或上色、上釉。

走廊、陽台 Verandah 位在房子外側的小型開放式狹長空間。有柱支撐的屋頂，以及從地面升高了幾英尺的地板。

定方位 Orientation 嚴格地說，指東西向校直，但也泛指一棟建築物相關於羅盤刻度的配置考慮。

底座 Plinth 石柱、柱腳、雕像或整個建築物的基座。

放射狀祈禱室 Radiating chapels 像扇形放射狀散開般，加在環形殿上的祈禱室。

明巴 Minbar 清真寺中的講道壇。

直櫺、中梃，豎框 Mullion 將窗戶分割成兩個以上小窗的垂直元件。（水平元件稱作橫櫺，transom。）

舍利子塔，達戈巴 Dagoba 一種斯里蘭卡式的窣堵波或放聖人遺物的聖室。

花式窗格 Tracery 石造的框架，夾住一小片一小片的玻璃，而組成一個大型窗戶。實際上這個字幾乎是專指哥德建築的窗格。最早的形式為石板鏤空式窗格（plate tracery），基本上只是一個實牆，挖了一些洞安裝玻璃罷了。條紋窗格（bar tracery）則使用石肋條來構成複雜的圖案。

金字塔 Pyramid 有正方形底和向中心傾斜而相交於一點的四個斜面的正方錐體。

金柱 King-post 在屋頂內支撐脊樑的垂直構架，座落在繫樑的正中心。

金堂 Kando 日本佛教神社的主要聖殿。

門廊 Portico 列柱廊式的門廊或門廳。在新古典式的住宅中，門廊（柱子和三角楣飾）常常融入建物正立面。

垂直小撐或小立柱 Queen posts 屋架內的兩支豎立的撐材，架在繫樑上，支撐著人字樑。

垂直式 Perpendicular 英國哥德式建築最後一個階段，14世紀下半取代了裝飾式，並一直延續到進入17世紀。特徵是：輕巧高聳的比例；大型的窗戶；垂直整齊的格狀飾線既裝飾窗子也裝飾牆面；淺而薄的裝飾線腳；四心式拱圈（four-centred arch）和扇形拱頂。

9 劃

宣禮塔 Minaret 建築在清真寺近處，或屬於清真寺一部分的塔樓。宣禮人從此處召喚信眾來禱告。

屏風，遮蔽牆 Screen 沒有承重功能的分隔牆。例如中世紀教堂中，圍繞在詩

歌壇周圍的屏風。

屋脊 Hip 兩個斜屋面交會處所形成的線。屋脊式屋頂是桁架屋頂加上屋脊，以取代山牆：意思是，脊樑比與之平行的牆面還要短，因此在四邊的屋面可以向內斜靠在一起。

屋簷 Eave 斜屋頂凸出於牆面的最低部分。

拜占庭 Byzantine 大約 5 世紀在君士坦丁堡逐漸形成的一種風格。現今有些地區仍在使用。特徵是圓拱頂、弧形圓頂、以及使用大理石做表面裝飾。

拱圈 Arch 當建築物的開口只有兩側支撐物時，在上方的此構造可連結兩側，將向下的壓力轉變成向兩側的推力。一個有挑梁支撐的拱圈，是由石塊一個疊一個，最後中間的缺口用一特別的石塊填補。真拱（true arch）是由放射狀的楔形石塊構成，及楔形拱石（voussoir）。

拱頂，穹窿 Vault 石造的天花板。筒形拱頂（barrel vault）：就是拱圈式拱頂，不是半圓形就是尖頭形，座落在支撐的牆上。交叉拱頂（groin vault）：各拱面交會在交叉拱線上。肋筋拱頂（rib vault）：和交叉拱頂一樣，只是其接縫處由石肋條替代。扇形拱頂（fan vault）：裝飾型的肋筋拱頂，拱肋從柱身之圈腳像扇形散開。

挑梁、疊澀 Corbel 同托座。從牆壁表面突出的一塊石材，作為水平的支撐、或是拱肋的起拱石。見拱圈和拱頂。

柱式 Orders 圓柱以及位於其上之柱頂線盤，特別是古希臘、古羅馬建築所依循的各式設計：多立克式、愛奧尼克式、科林斯式、複合式、托斯坎式。古羅馬建築中，柱式開始被當成附屬於牆面和正立面的裝飾。

柱座 Stylobate 在列柱座落處的一個連續狀的基座。

柱頂板 Abacus 柱頭上之平板，直接支撐橫梁。

柱頂線盤 Entablature 古典時期的建築，位於柱子上方的部分，包括：額枋；簷壁或稱壁緣飾帶；簷口。

柱廊 Stoa 古希臘建築中，開放性的列柱空間，供公共商業之需。相當於一個長的涼廊。

柱樁構造 Pilotis 支撐整個建築物的柱或樁，使整個地面層完全開放。

柱頭 Capital 柱子的上部。參見多立克、愛奧尼克、科林斯和其他柱式。在非古典（古希臘和古羅馬以外）時期建

築中，柱頭可採任何一種形式設計。

洛可可 Rococo 18世紀晚期在法國發展的一種風格，是巴洛克建築之輕巧明亮的變化。特徵是：流暢的線條；阿拉伯式圖案的裝飾；裝飾華麗的灰泥工；消弭建築元件間的分別，使之成為一個單一塑造的量體。

科林斯柱式 Corinthian 三個古典柱式中的最後一個。特徵是：ᴬ高柱座，有時為高柱礎。ᴮ細長的柱身上有凹槽和細凸條紋。ᶜ華麗的柱頭，使用形式化的莨苕葉飾。

紀念碑 Cenotaph 紀念個人的紀念碑。其人並不埋葬於此（希臘文「空墓」之意）。

10劃

哥德式建築 Gothic 對中世紀歐洲建築的命名，大約從12世紀中期到文藝復興時期。特徵是尖拱、飛扶壁和肋筋拱頂。

核堡 Keep 城堡中最內部的堡壘。最初是唯一用石頭建造的部分，後來砌築了同心圓防護牆環繞在外。

桁架 Truss 精確的三角形骨架，跨放在開口上支撐屋瓦或鉛皮。大部分的木造屋頂是桁架式架構。

桁條 Purlin 沿著斜屋面中間放置的橫樑，靠在人字樑（principal rafter，主要的椽條）上，支撐次要椽條。

浮雕 Relief 在表面上雕刻，使圖案和物體相對於背景是高起的。高凸浮雕（high relief）雕刻的很深，淺浮雕（low relief）則雕的比較淺。

浴場 Thermae 古羅馬的公共浴室。有幾個大廳，各有不同水溫的水池（冷水浴室、溫水浴室、熱水浴室），和許多其他設施。

神聖區 Temenos 古希臘建築中的一個神聖區域，周圍有牆，區域內有神廟或祭台。

脊樑 Ridge beam 沿著斜屋頂的頂端架設的樑。

起拱石 Springing 拱圈上曲線開始處。

迴廊院落 Cloister 周圍環繞著開放式連拱廊的方形庭院。

馬斯塔巴墓 Mastaba 古埃及建築中，一個有平頂和四個斜面的墳墓。金字塔的前身。

高台 Dais 在廳堂末端高起的平台。

高窗，假樓高窗 Clerestory 大型圍閉式空間中較高的窗帶，在鄰接的屋面上方。尤其在大會堂建築物中，設置在連拱圈所塑造的側廊上方。

11劃

側廊 Aisle 大會堂式建築物中位於側面的區域。與中殿平行，但是高度不同。過去有時候也被囊括在中殿裡。

國際風格 International Style 第一次世界大戰前不久，在歐洲和美國形成的一種建築風格。特徵是強調機能以及排斥傳統裝飾母題。

梯形廟塔 Ziggurat 層疊式金字塔，最頂上築有祭台或廟宇。建於古美索不達米亞和墨西哥。

涼廊 Loggia 有屋頂覆蓋，在一邊或一邊以上有開放式連拱圈的空間。

清真寺 Mosque 供回教徒祈禱、聆聽訓示的場所。

粗石造 Rustication 一種石牆的構築方法，使石造建築物的外觀表面保持石頭一塊塊的粗糙質感，散發「力」的感覺。為了使石塊接縫處出現深溝槽，邊緣通常是鑿削掉的。

連拱廊 Arcade 一排連續的拱圈，構築在一系列墩柱或圓柱上。

陵墓 Mausoleum 華麗精巧的墓。此名稱源自希臘的統治者摩索拉斯（Mousolus）在小亞細亞的哈利卡納蘇斯（Halicarnassus）的陵墓。

頂塔 Lantern ᴬ一個向下邊空間開的塔，藉著塔上的窗戶將光線向下引入。ᴮ構築在圓頂或小圓頂上方，環牆設有窗戶的小鐙樓。

麥加朝向的壁龕 Mihrab 清真寺牆面上，指向麥加方向的壁龕。

12劃

圓柱列；圓柱廊 Peristyle 一排圓柱列ᴬ環繞著建築物外圍（通常是古希臘神廟），或ᴮ環繞在中庭的內側（例如古希臘或古羅馬住宅）。廣義來看，是指以這種方式圍繞的空間。

圓柱式建築 Peripteral 有一單排的圓柱環繞；一個周圍環繞著單排柱列的神廟。

嵌牆 Engaged 與牆壁結合在一起，不是獨立座落著的。

廊台；狹長的房間 Gallery ᴬ位於上面的樓層，有一面對建築物的主要室內空間或對室外敞開（例如教堂側廊上方的廊台）。ᴮ在中世紀和文藝復興住宅中，指長而窄的房間。

渦卷飾 Volute 螺旋形的渦卷紋飾，特別常在愛奧尼克柱頭中出現。

華蓋，頂蓋 Canopy 小型敞開的構造物，如墓、講道壇或壁龕上方的裝飾性頂蓋。通常以圓柱支撐。

跑道；墓道 Dromos ᴬ賽馬跑道ᴮ兩高牆之間的通道或入口。例如通往一座邁錫尼陵墓的通道。

軸線規劃 Axial planning 幾個建築物或房間是沿著單獨一條線（軸線）配置的方式。

開間、間隔 Bay 大型建築物中的區劃，以教堂為例，是由兩個圓柱或墩柱之間的空間構成，包含牆和上方拱頂或天花板。延伸來看，牆面的任何單元是被大型垂直特徵或窗戶（外觀上）所劃分。

間飾板 Metope 多立克柱式壁緣飾帶的一部分，位於三槽板和三槽板之間，起初是留白的，後來有雕刻的圖案。

13劃

圓形建築 Rotunda 任一種形式的圓形建築。未必有圓頂。

圓形露天競技場 Amphitheatre 圓形或橢圓形場地，周圍環繞著一階階座位。

圓室 Chevet 在大型哥德式教堂的東端，由環形殿、步廊和放射狀祈禱室組成。

圓柱 Column 圓形的柱子，圓柱狀的支撐物，支撐建築物的一部分。當然，也有像紀念碑一樣單獨設立的。見多立克、愛奧尼克、科林斯等柱式。

圓頂 Dome 約呈半球形的內凹屋頂，構築在圓形基座上。從圓頂的剖面來看，它可以是半圓形、帶尖頂或是弧形的。有弧形剖面的圓頂稱為碟形頂（saucer-dome）。大部分西歐的圓頂是疊在鼓形環（drum）上。而蔥形頂或球莖形頂只是顯露在外部的特色而已。

塔 Pagoda 具有多層樓面的中國或日本建築物，每一層樓有寬闊伸出的屋簷。

塔門，門塔 Pylon 古埃及的紀念性門道。通常由兩個有斜邊的石造量體所組成。

愛奧尼克柱式 Ionic 三個古典柱式中的第二個。特徵是：ᴬ塑造高雅的柱礎。ᴮ高而細長的柱身，有垂直的凹槽，凹槽間有細凸條紋做分隔。ᶜ柱頭運用了渦卷飾或螺旋形。

新古典主義 Neo-classicism 巴洛克之後產生的風格。特徵是運用更學院式的古

典特色。

新藝術 Art Nouveau 1890到1910年，流行於歐洲的一種裝飾風格。避開傳統的圖案，而建立在各式曲線和植物造形的基礎上。

楣，過樑 Lintel 橫跨過開口上方的水平樑或板。在古典建築中，此過樑稱為額枋。

楣樑式 Trabeate 以樑來構築的。

溼壁畫 Fresco 狹義上，單指牆面灰泥還是溼的時候，以顏料繪製的畫。有時泛指任何牆壁繪畫。

溫水浴室 Tepidarium 古羅馬公共浴場的一部分，內有溫水。調節冷水浴室和熱水浴室之間的溫度。

碉樓 Barbican 中世紀的城市或城堡中，監視著出入口的外圍防禦工事。

稜堡、望樓 Bastion 城堡或防禦工事之幕牆的凸出物。設置望樓，是為了在其範圍內的牆面上，於火勢蔓延前掃除它。

聖殿、聖所 Sanctuary 教堂或廟宇中，最神聖的地方。

聖壇 Chancel 教堂中，保留給神職人員的空間。包括祭台和詩歌壇。

葉形裝飾板 Acanthus 一種尖葉植物。葉子的型態運用在科林斯柱式的柱頭裝飾上。

裝飾式樣 Decorated 英國的哥德建築中，在早期英國式時期之後的建築式樣。特徵是：精巧的曲線式花式窗格；奇特的空間效果；複雜的肋筋拱頂；尖凸飾；自然風的葉飾雕刻。

裝飾線腳 Moulding 建築元件輪廓處的裝飾。通常是一個有雕刻或凸出圖案的連續帶狀物。

詩歌壇 Choir 教堂中唱詩班的座位區。通常在聖壇西面。但此字常泛指聖壇，即使在大型的中世紀教堂中，詩歌壇是位於交會區或其西邊。

椽 Rafter 斜屋頂上的斜樑，支撐著掛瓦條。

窣堵波 Stupa 最初是佛教徒埋葬的墳塚。後來才是安置骨灰、聖物的房間，其四周環繞著一個步廊。

14、15 劃

僧院、毘訶羅 Vihara 佛教的僧院，或僧院中的大廳（最初的僧院是石窟形式的）。

幕牆 Curtain wall ˝A城堡建築中，幕牆是築於稜堡或塔樓之間。˝B現代建築裡，幕牆是個功能像屏幕而不承重的外牆。對於鋼構建築而言，所有的牆面都是幕牆。

網狀的 Reticulated 像網狀的。窗格的開口像網子的網眼，是英國哥德式建築裝飾式樣時期的特色。

墩柱 Pier 支撐拱圈的獨立石造物，通常從斷面上看是多柱複合的，並且比圓柱還粗，但是功能一樣。

廣場（古希臘） Agora 古希臘公眾集會之場所。相當於羅馬的廣場。

廣場（古羅馬） Forum 古羅馬的市場或供集會的開放式場所，通常有公共建築環繞著。

模矩 Module 比例的度量單位。建築物中的每部分都跟一個簡單的比率有關。在古典建築中，通常是緊接在柱座上方的圓柱半徑。

樑柱工法 Columnar and trabeate 只運用柱和樑或楣線構築，即不使用拱的構造原理。

熱水浴室 Calidarium 羅馬的公共浴場中，供應熱水的房間。

衛城 Acropolis 古希臘城市的要塞，通常守護神的廟建築在此。

複合柱式 Composite 古羅馬時期發明的柱式，柱頭乃結合了科林斯柱式的葉飾，和愛奧尼克柱式的渦卷飾而成。

16、17 劃

壁柱，半露柱 Pilaster 平直的柱子，斷面上是長方形，貼附在牆上作為裝飾。不具有結構上的功能，但是仍然遵循柱式的規範。

壁龕 Niche 牆壁中的凹處。通常有雕像或裝飾物。

獨立的 Free-standing 在各個方向都是敞開的，沒有依附在牆上的。

諾曼式 Norman 指英國的仿羅馬式風格。

鋼構架 Steel frame 由鋼製大樑、縱樑構成的骨架，提供使建築物站立的所有結構性需要。

環形殿 Apse 建築物的一部分，平面上是半圓形或U字型。通常是在禮拜堂或聖壇的東端。

矯飾主義 Mannerism 在文藝復興盛期和巴洛克時期之間形成的一種建築風格。特徵是：古典母題特殊的使用方式；不尋常的比例；風格上的矛盾。

縱長形平面 Longitudinal plan 中殿－聖壇軸線比翼殿軸線還要長的一種教堂平面（就像所有的英國大教堂）。

翼殿 Transept 十字形教堂的一部分，中殿和聖壇與之成直角，北翼和南翼稱為北翼殿和南翼殿。有一些大教堂在交會區的東邊建有額外的翼殿。

賽馬場 Hippodrome 古希臘供馬或戰車比賽的競技場。

18 劃以上

額枋 Architrave 古典的柱頂線盤最下面部分，柱列上方的石造過樑。

簷口 Cornice ˝A柱頂線盤中突出於其表面，位於最上面的部分（見柱式）。˝B文藝復興建築中，沿著牆的上緣突出於其表面的欄板，此板架於裝飾性的托座上。

簷壁、壁緣飾帶 Frieze 柱頂線盤的一部分，位於額枋上方、簷口下方。在多立克柱式中，它被分割成數個三槽板和間飾板。簷壁往往作為圖案的雕刻飾帶，因此在文藝復興建築中，它意指一個環繞在建築物或房間頂部的浮雕帶。

繫樑 Tie beam 樑或桿（rod），橫跨斜屋頂的底部，將兩邊繫在一起，以防止其張開。

懸臂樑 Cantilever 樑或桁在其中央區或長度一半處被支撐，一端加重，使另一端承受同比例的載重。

藻井鑲飾 Coffering 由內陷的鑲板（藻井）構成的一種天花板和圓頂的處理方式。

欄杆 Balustrade 一排欄杆柱或小型柱支撐著扶手。

鑲嵌，馬賽克 Mosaic 玻璃或石材的小方塊，鑲嵌在覆有黏著料的底層，作為牆面或地板的裝飾。

鑲嵌物 Inlay 多種材料混合物的小塊，裝填在基床或某物背後。

建築師小傳

以下是本書主要建築師的小傳，依姓氏字母排列。個人作品爲選擇性列出，正文中提及者以中譯名呈現。

奧圖 Aalto, Alvar（1898-1976） 芬蘭最偉大的建築師，成長於浪漫民族主義傳統，把國際現代風格引進芬蘭，同時賦予強烈的個人色彩與芬蘭特色。對地貌十分敏感，擅用磚材與木材。

作品：Viipuri Library（1927-35）；珮米歐療養院（1929-33）；Villa Mairea, Noormarkku（1938）；Baker House，麻省理工學院（1947-8）；市民中心，塞納特薩羅（1950-2）；Technical University, Otaniemi（1950-64）；Vuoksenniska Church, Imatra（1956-9）； Public Library, Rovaniemi（1963-8）。

亞當 Adam, Robert（1728-92） 18世紀後半最偉大的英國建築師，首創新古典主義、裝飾華麗優雅的建築風格，在英、美、俄都造成極大的迴響。父親是蘇格蘭知名的建築師威廉·亞當（William Adam, 1689-1748），他與兄弟詹姆斯（James）承其衣缽，建築事業均十分成功。兩人分別在1773、1779與1822年出版了《建築作品集》（Works in Architecture）。所謂「亞當風格」即指裝飾性的用品、設備與家具，以及前所未見的房間形狀的多樣變化。

內部改裝：Harewood House，約克郡（1758-71）；Kedleston Hall，德貝郡（1759-）；塞雍宅邸，倫敦（1760-9）；Osterley Park，密德瑟斯（1761-80）；Kenwood House，倫敦（1767-9）。建築作品：20 Portman Square，倫敦（1770s）；Register House，愛丁堡（1774-）；Culzean Castle（1777-90）；夏洛特廣場，愛丁堡（1791-1807）。

阿爾貝第 Alberti, Leon Battista（1404-72） 義大利文藝復興時期的建築師與作家。穿梭於人文主義的知識圈，建築作品充分反映出他對和諧比例與正確運用古典秩序的興趣，極具影響力的《談建築》（On Architecture）寫於1440年代，但直到1485年才出版。

作品：魯伽萊大廈，佛羅倫斯（1446）；福音聖母教堂，佛羅倫斯（1456-70）；聖安德烈教堂，曼圖亞（1472）。

小殘廢 Aleijadinho（Ant*onio Francisco Lisboa, 1738-1814） 巴西建築師，父親是葡萄牙建築師，母親是黑奴。他協助創立巴西色彩鮮明的巴洛克風格，加入大量的裝飾與扭曲的形式，並在單一空間的觀念裡結合了雕刻與建築。

作品：聖方濟教堂，奧魯普雷圖（1766-94）；Bom Jesus de Matozinhos, Congonhas do Campo（1800-5）。

特拉斯的安帖繆斯 Anathemios of Tralles 希臘幾何學家，後來成爲建築師，活躍於6世紀初，他和米利都的伊西多爾（Isidore of Miletus）一起建築了君士坦丁堡最初的聖索菲亞大教堂（532-7）。

亞桑 Asam, Egid Quirin（1692-1750） 開創德國南部巴伐利亞地區巴洛克風格的兩兄弟之一，這兩兄弟最擅長設計教堂的內部，運用壁畫與粉刷等技巧創出繁複多彩的效果。

裝飾作品：Freising Cathedral（1723-4）；St Emmeram，雷根斯堡（1733）；慕尼黑市內與附近的委託作品。建築作品：聖約翰尼波穆克教堂，慕尼黑（1733-44）；Ursuline Church, Straubing（1736-41）。

艾斯伯朗德 Asplund, Gunnar（1885-1940） 瑞典首屈一指的建築師，把國際現代風格轉變得較爲輕柔優雅。

作品：斯德哥爾摩市立圖書館（1920-8），Stockholm Exhibition（1930），Göteborg Town Hall extension（1934-7）；森林火葬場，斯德哥爾摩（1935-40）。

貝利 Barry, Sir Charles（1795-1860） 英國維多利亞初期的建築師，作品深受文藝復興時期大師的影響，經典作品是英國國會大廈，其中哥德式細部出於普金之手。

作品：旅人俱樂部，倫敦（1829-31）；英國國會大廈，倫敦（1836-52），改革俱樂部，倫敦（1837）；Bridgewater House，倫敦（1847）； Halifax Town Hall（1859-62）。

貝爾吉歐加索 Belgiojoso, Lodovico（1909-） 義大利建築師，1932年與羅傑斯（Ernesto Rogers, 1909-69）、皮瑞瑟悌（Enrico Peressutti, 1908-73），在米蘭共創BBPR建築工作室（BBPR Architectural Studio），他們的現代風格中帶有幽默、奇想，而且不排斥傳統風格。

作品：Heliotherapy Clinic, Legnano，米蘭（1938建，1956年拆除）；Post Office, EUR quarter，羅馬（1940）；Sforza Castle Museum，米蘭（1956-63）；維拉斯加塔，米蘭（1956-8）；Chase Manhattan Bank，米蘭（1969）。

貝尼尼 Bernini, Gian Lorenzo（1598-1680） 當時最偉大的雕刻家，開創巴洛克風格的主導人物，作品常具戲劇性，將建築與雕刻融合爲一體。

作品（都在羅馬）：Baldacchino，聖彼得教堂（1624-33）；特雷維噴泉（1632-7）；柯納洛禮拜堂，勝利的聖瑪麗亞教堂（1646）；聖彼得廣場的列柱建築（1656-71）；奎里納雷的聖安德烈教堂（1658-70）；Palazzo Chigi-Odescalchi（1664）。

賓德斯伯 Bindesbøll, Gottlieb（1800-56） 丹麥建築師，以自由改編新古典風格、用色大膽而備受稱道、影響深遠，許多建築作品都採用多色磚塊，同時反映出地方傳統的影響。

作品：托爾瓦森博物館，哥本哈根（1839-48）；Habro Church（1850-2）；Oringe Mental Hospital（1854-7）；Veterinary School，哥本哈根（1856）。

波佛杭德 Boffrand, Gabriel Germain（1667-1754） 法國最偉大的洛可可風格建築師，追隨 J. H. 蒙薩習業，後來兩人成爲合夥人。建築作品特色是外部簡單、內部豪華繁複，其中以蘇比親王連棟式房屋最有名。他因建築巴黎市內匠心獨運的私人連棟式房屋而致富，但1720年法國的

密西西比泡沫案又使他失去大部分財富。

作品：Château de Lunéville（1702-6）；Château de Saint Ouen（約1710）；Hôtel de Montmorency，巴黎（1712）；Ducal Palace，南錫（1715-22；1745年拆除）；蘇比親王連棟式房屋（現在的國家檔案局〔Archives Nationales〕，1735-9）。

波洛米尼 Borromini, Francesco（1599-1667）傑出的義大利巴洛克建築師，貝尼尼的學生與對手，最有名的作品是一些散布在羅馬怪異地點的小教堂，均嚴格採取簡單的幾何形式，結構明確俐落，很能掌握各種空間。他創造出來的形式大膽、具原創力且影響深遠；對手宣稱他打破古典建築的規則，但他否認。晚年他憤世嫉俗，與世隔絕，最後以自殺結束一生。

作品（都在羅馬）：Oratory of St Philip Neri（1637-50）；四泉聖卡羅教堂（1638-77）；沙比恩札的聖伊佛教堂（1642）；拿佛納廣場的聖阿涅絲教堂（1652-66）。

布拉曼帖 Bramante, Donato（1444-1514）義大利文藝復興時期建築師，其作品小聖堂被視為完美的文藝復興建築。他從約1480年起就待在米蘭，和達文西是同時代，都在米蘭大公斯弗爾札（Lodovico Sforza）旗下服務。他在米蘭蓋了好幾間教堂，1499年法國入侵後逃往羅馬，在羅馬為新的聖彼得教堂提出了壯觀希臘十字式平面的原始興建計畫（後來落成的結構已經過大幅修改）。

作品：S. Maria presso S. Satiro，米蘭（1482）；S. Maria delle Grazie，米蘭（1492）；cloister, S. Maria della Pace，羅馬（1500-4）；蒙托利歐的聖彼得修道院的小聖堂，羅馬（1502）；聖彼得教堂，羅馬（1506-）；Palazzo Caprini，羅馬（1510）。

布羅德瑞克 Brodrick, Cuthbert（1822-1905）維多利亞全盛時期以約克郡為基地的英國建築師，其古典風格深受法國文藝復興以及巴洛克典範的啟發。

作品：利茲市政廳（1853）；Leeds Corn Exchange（1860-3）；豪華大飯店，斯卡伯勒（1863-7）。

布魯內雷斯基 Brunelleschi, Filippo（1377-1446）義大利建築師、雕刻家與數學家，率先開創文藝復興風格，並被視為透視法的發明人，他精研古代與仿羅馬式的風格典範，並將之轉化成一系列的藝

復興原型建築，以優雅、簡潔、比例完美而著稱。

作品（都在佛羅倫斯）：育英醫院（1421）；佛羅倫斯大教堂（1420-34）；聖羅倫佐教堂（1421-），聖十字教堂的帕齊禮拜堂（1429-61），聖靈教堂（1436-）。

布揚 Bullant, Jean（約1520-78）法國矯飾主義建築師，結合了學院派對古典正確細節的專注以及對龐大細節的運用，創造出恢宏的效果，1570年，他成為Catherine de Medicis的建築師，著有《建築的通則》（*Régle générale d'architecture*, 1563）。

作品：Petit Château, Chantilly（1560）；Hôtel de Soissons，巴黎（1572，已毀）；大廊，雪儂梭堡（1576-7）。

伯靈頓伯爵 Burlington, Lord（1694-1753）鑑賞家與業餘建築師，提倡帕拉底歐新古典主義的建築風格，對英國的品味有極大影響。他生性嚴謹拘泥、慣於吹毛求疵，最喜歡強調大師帕拉底歐純粹而「絕對」的古典標準，他在齊斯克的別墅就是仿照圓頂別墅而建。

作品：Dormitory, Westminster School，倫敦（1722-30）；齊斯克之屋（1725）；Assembly Rooms，約克（1731-2）。

伯恩翰 Burnham, David H（1846-1912）美國建築師與室內設計師，與魯特（John Wellborn Root，參照小傳）合夥，在樹立「芝加哥風格」上扮演了重要的角色。他是芝加哥全球哥倫比亞博覽會的建築負責人（Chief of Construction for the World Columbian Exhibition, 1893），另外還為華盛頓特區（1901-2）以及芝加哥（1906-9）提出了全盤的建築規劃。

作品：孟內德納克大樓，芝加哥（1884-91）；信託大樓，芝加哥（1890-4）；Masonic Temple，芝加哥（1891）；Flatiron Building，紐約（1902）。

克雷崔瓦 Calatrava, Santiago（1951-）建築師與工程師，生於西班牙，但以瑞士蘇黎世為基地。他以戲劇性的手法，結合建築與先進的工程技巧，創造出幾乎可說是雕刻傑作的建築結構，其三度空間的形式優雅而充滿意涵，不但實用，而且表達了豐富的雕刻語彙。

作品：Stadelhofen火車站，蘇黎世（1982-90）；Gallery and Heritage Square，多倫多（1987-92）；艾勒米羅橋，塞維爾

（1987-92）；快速列車車站，里昂-薩特勒機場（1988-92）；Telecommunications Tower, Montjuic，巴塞隆納（1989-92）；Bilbao Airport（1991）。

卡里克拉底斯 Callicrates（公元前5世紀）雅典首屈一指的建築師，主要以建造帕德嫩神廟聞名，這間神廟是他與伊克提那斯（Ictinus）共同設計。

作品：妮可·阿波提若思神廟，雅典（公元前450-424）；帕德嫩神廟，雅典（公元前447-432）；連接雅典與派瑞亞斯的部分防禦性長城（約公元前440）。

卡麥隆 Cameron, Charles（1746-1812）蘇格蘭新古典主義建築師，尊崇追隨勞勃·亞當，曾在1779年前往俄羅斯為凱薩琳大帝服務，後來終其一生留在俄國。

作品：多宮的建築設計、室內設計與庭園設計，普希金（1780-7）；Pavlovsk Palace，普希金（1781-96）；Naval Hospital and Barracks, Kronstadt（1805）。

康本 Campen, Jacob van（1595-1657）荷蘭古典建築師，把某個版本的帕拉底歐新古典主義建築風格引進荷蘭，一時蔚為風行，在英國也有特殊的影響力。

作品：茅立海斯宮，海牙（1633-5）；阿姆斯特丹市政廳（1648-55）；New Church, Haarlem（1654-9）。

勘德拉 Candela, Felix（1910-）西班牙裔墨西哥籍建築師與工程師，他實驗式的水泥貝殼式圓頂建築為現代建築帶來新的拋物線內形式，具實用功能又有豐富內涵。

作品：Cosmic Rays Laboratory, University Campus，墨西哥市（1951）；神奇聖女教堂，墨西哥市（1954）；Warehouse for Ministry of Finance, Vallejo（1954）；Textile Factory, Coyocoan（1955）；Restaurant, Xochimilco（1958）。

邱維里 Cuvilliés, François（1695-1768）生於比利時，後來成為德國南部洛可可風格的超級擁護者，被巴伐利亞地區的諸侯指派為宮廷建築師並送往巴黎研習建築，回到慕尼黑後，發展出一種兼具繁複多彩與優雅細緻的建築風格。

作品（在慕尼黑）：the Residenz的裝飾（1729-37）；亞瑪連堡閣，Schloss Nymphenburg（1374-9）；Residenz-theatre（1751-3）；St Cajetan的正面（1767）。

丁尊荷華　Dientzenhofer, Johann（1665-1726）德國一個巴洛克風格建築師家族一員，曾走訪羅馬，早期作品有義大利風味，成熟期的作品則以戲劇性與自由自在的空間運用為特色。

作品：Cathedral，福達（1701-12）；班茲修道院教堂（1710-18）；Palace, Pommers-felden（1711-18）。

達爾曼　Dollmann, Georg von（1830-95）德國哥德復興傳統與浪漫主義建築師。曾師事可藍茲（Leo von Klenze），接替瑞戴爾（Eduard Riedel, 1813-85）擔任巴伐利亞路德維格二世的宮廷建築師，負責把王侯「童話似的」奇想落實到建築中，整個建築因此囊括中世紀、巴洛克、拜占庭與東方等各種風格。

作品：Parish Church, Giesing（1865-8）；紐倫萬斯坦宮（1872-86）；由瑞戴爾開始興建，1868）；Schloss Linderhof（1874-8）；Schloss Herrenchiemsee（1878-86）。

杜道克　Dudok, Willem（1884-1974）荷蘭建築師，工作基地在希爾弗瑟姆（Hilversum），對磚材的運用極為保守，尊重傳統，受風格派與萊特（Frank Lloyd Wright）的影響，開創出特殊的國際風格，因此備受尊崇，尤其是在英國。

作品：Dr Bavinck School，希爾弗瑟姆（1921-2）；希爾弗瑟姆市政廳（1927-31）；Bijenkorf Department Store，鹿特丹（1929-30，現已不存）；Erasmus Flats，鹿特丹（1938-9）。

艾菲爾　Eiffel, Gustave（1832-1923）法國工程師，率先啟用格架式主樑結構（latticed box girder construction），特別是用在橋樑上。他的建築結構以沈靜的優雅結合了輕巧與力量。

作品：Pont du Garabit, Cantal，法國（1870-4）；birdge over the Douro, Porto，葡萄牙（1877-8）；自由女神金屬骨架，紐約（1885）；艾菲爾鐵塔，巴黎（1887-9）。

艾森曼　Eisenman, Peter（1932-）美國建築師，1960年代屬於「紐約五人組」（New York Five），這個團體崇尚早期現代主義的古典形式，倡導形式的價值勝於功能。他描述自己是「後人文主義者」，特別喜歡用分裂的片段（fragmentation）、疊置的棋盤式方格布局（superimposed grids）及武斷的並置手法（arbitraty juxtaposition）。

作品：IBA Social Housing, Kochstrasse，柏林（1982-7）；維克斯納中心，哥倫布市，俄亥俄州（1983-9）；Max Reinhardt House，柏林（規劃；1983-9, 1994）；Greater Columbus Convention Center，哥倫布市，俄亥俄州（1989-93）。

佛斯特　Foster, Sir Norman（1935-）英國建築師，與羅傑斯（Richard Rogers）一起率先開創出英國現代主義的高科技發展，他大膽運用先進科技，坦白呈現各種結構，但是設計流暢自然，形式節制有度，其中蘊含了對社會、甚至精神需求的意識與體認。

作品：Reliance Controls Factory, Swindon（1966）；Sainsbuty Centre for Visual Arts, University of East Anglia（1974-8）；威利斯‧菲伯和杜瑪斯辦公大樓，易普威治（1974）；香港匯豐銀行（1979-86）；史丹斯提德機場（1980-91）；Sackler Galleries, Royal Academy（1985-93）；Carréd'Art, Nimes，法國（1985-93）；Century Tower，東京（1987-91）；赤鱲角機場，香港（1992-8）。

富勒　Fuller, Richard Buckminster（1895-1983）美國工程師與理論家，畢生極力倡導運用嶄新的材質與建築技巧，他發明了多面體圓頂（geodesic dome）：一種運用空間張力原則創出的輕型建築結構。目前這種圓頂結構建築已經有25萬座以上。

作品：Baton Rouge Louisiana（1959）；Montreal（1967）；日本富士山（1973）；佛羅里達州迪士尼樂園（1982）等地的多面體圓頂建築

弗尼斯　Furness, Frank（1839-1912）美國建築師，以費城為基地，其建築風格兼容並蓄，主要受英、法影響，以形式大膽、磚材運用手法多采多姿而著稱，學生包括沙利文（Louis Sullivan）。

作品（都在費城）：賓州美術學院（1871-6）；Provident Life and Trust Company Building（1876-9）；University of Pennsylvania Library（1887-91）；Broad Street Station（1891-3，已拆除）。

卡布里葉　Gabriel, Angre-Jacques（1698-1782）法國新古典主義最偉大的建築師。1742年繼承父親之職，成為法王路易十五的皇家建築師，主要作品包括改建與增建楓丹白露宮、康皮恩與凡爾賽等地皇宮。他最好的作品莊嚴肅穆、簡潔俐落、裝飾節制有度。

作品：歌劇院，凡爾賽（1784）；Pavillon de Pompadour, Fontainebleau（1784）；École Militaire，巴黎（1750-68）；小提亞儂宮，凡爾賽（1763-9）；Hunting Lodge, La Muette（1753-4）；交易所廣場，波爾多（1731-55）；協和廣場，巴黎（1753-65）。

加尼葉　Garnier, Charles（1825-98）法國建築師，代表傑作是金碧輝煌、洋溢著新巴洛克風格的巴黎歌劇院，不但色彩變化豐富，裝飾繁複細緻，對空間與群眾的掌控更是傑出。

作品：巴黎歌劇院（1861-75）；Casino, 蒙地卡羅（1878）；別墅，波迪吉波（1872）；Cercle de la Librairie，巴黎（1878）。

高第　Gaudi, Antoni（1852-1926）西班牙建築師，以自然的形式為基礎，對新藝術（Art Nouveau）有極為獨到而精彩的運用與詮釋。建築物正面與屋頂線條多有雕刻，再加上豐富多彩的各種裝飾，是他建築作品的最大特色。

作品（都在巴塞隆納）：聖家堂（1884-）；Palacio G*uell（1885-9）；高爾公園（1900-14），聖塔可羅馬‧德‧塞維羅（1898-1917）；貝特羅住宅（1904-6）；米拉住宅（1905-10）。

吉布斯　Gibbs, James（1682-1754）英國巴洛克與新古典主義建築師，曾追隨羅馬的馮塔納（Carlo Fontana）習藝，創造出一種深沈而節制的巴洛克風格，對後來英國新古典風格的發展，影響極大。

作品：Ditchley House，牛津郡（1720-5）；田野聖馬丁教堂，倫敦（1721-6）；劍橋大學議事堂（1722-30）；Fellow's Building，劍橋國王學院（1724-9）；萊德克里夫圖書館，牛津（1737-49）。

羅曼諾　Giulio Romano（1492-1546）義大利建築師與畫家，大膽而刻意的操縱古典建築的規則，因而成為矯飾主義代表大師。受雇於曼圖亞的貢扎加公爵。

作品（都在曼圖亞）：泰府（1524-34）；公爵府（1538-9）；大教堂（1545-7）。

高恩　Gowan, James　見 Stirling

葛雷弗　Graves, Michael（1934-）美國

建築師，以普林斯頓與紐約爲基地，身爲「紐約五人組」（詳見 Eisenman）的一員，他致力於操縱現代與古典原型建築的各項形式，刻意在引用歷史的同時加入明顯的嘲諷與模稜兩可。

作品：Benacerraf House，普林斯頓（1969）；Fargo-Moorhead Cultural Center, North Dakota / Minnesota（1977-8）；公眾服務大樓，波特蘭，奧勒岡州（1980-3）。

葛羅培 Gropius, Walter（1883-1969） 現代建築國際風格的開創者之一，參與成立包浩斯學校，這是20世紀最有影響力的建築與設計學校。1933年包浩斯遭納粹關閉後，他曾短暫在英國工作（1934-7），隨即移民美國，擔任哈佛大學設計研究所所長，對現代主義的傳播貢獻良多。

作品：費格斯工廠，萊茵河邊阿爾費爾德（1911）；Werkbund Exhibition Pavilion，科隆（1914）；包浩斯學校，達索（1925-6）；Gropius House, Lincoln, Mass.（1938）；Harkness Commons Dormitories，哈佛大學（1948）。

瓜里尼 Guarini, Guarino（1624-83） 義大利巴洛克建築師與數學家。他以更巨大的形式來表達波洛米尼的想法，所建教堂的空間配置十分複雜，首開先例建造圓錐形屋頂且影響深遠。

作品（都在杜林）：聖裹屍布禮拜堂（1667-90）；聖羅倫佐教堂（1668-87）；Collegio del Nobili（1678）；Palazza Carignano（1679）。

林雷拉 Herrera, Juan de（約1530-97） 西班牙建築師，發展出一種純淨簡潔的文藝復興風格，反映出他的贊助人菲力普二世樸實無華的品味。他從1572年起，開始負責興建艾斯科里爾宮。

作品：Aranjuez Palace（1569）；Alcazar Toledo（1571-85）；艾斯科里爾宮（1572-82；1562年由托雷多開始興建）；Exchange，塞維爾（1582）；Valladolid Cathedral（約1585）。

希德布朗特 Hildebrandt, Lucas von（1668-1745） 奧地利首屈一指的巴洛克建築師，曾追隨馮塔納（Carlo Fontana）習藝，崇仰瓜里尼（Guarino Guarini），他設計的建築物正面相對而言較爲簡樸，但內部裝飾極爲繁複，尤其是樓梯部分，極具戲劇化的效果。他的許多作品（除貝爾佛

第宮之外）都是以現有建築改裝。

作品：Schloss Pommersfelden（1711-18）；主教官邸，威斯堡（1719-44）；貝爾佛第宮，維也納（1720-4）；Schloss Mirabell，薩爾堡（1721-7）。

霍爾 Holl, Elias（1573-1646） 德國首屈一指的文藝復興建築師，1602年被任命爲奧格斯堡的城市建築師，其風格受到帕拉底歐新古典主義與矯飾主義的影響，但他另外加入德國典型的建築特色，例如高高的山形牆等，沖淡了原本的義大利風格。

作品（都在奧格斯堡）：兵工廠（1602-7）；St Anne's Grammar School（1613-15）；市政廳（1615-20）；Hospital of the Holy Ghost（1626-30）。

荷塔 Horta, Victor（1861-1947） 比利時建築師，以一連串極具創意的建築傑作，將新藝術蜿蜒曲折的意涵，轉化爲融合形式與裝飾於一體的完整建築。

作品（都在布魯塞爾）：塔塞爾旅館（1892-3）；索爾維旅館（1895-1900）；Maison du Peuple（1896-9）；L'Innovation Store（1901）。

依克提那斯 Ictinus 見 Callicartes

伊姆霍特普 Imhotep（活躍於公元前2600年左右） 史上第一位知名建築師，埃及左塞王的顧問與大臣，希里奧波里斯（Heliopolis）的祭司，他在薩卡拉蓋起巨大的喪葬建築群（約公元前2630-2610），其中包括階梯式的金字塔，複雜精緻的石材建築，以及對廊柱的運用等，都成爲往後2500年埃及建築的重要依歸。

米利都的伊西多爾 Isidore of Miletus 見 Anathemius of Tralles

聖喬治的詹姆斯 James of St George（13世紀） 曾主導一連串獻給英王愛德華一世的建築作品，13世紀末期負責在威爾斯邊境監督興建一系列「完美」城堡，包括康威、喀那芬、潘布洛克、哈力克與畢歐馬利斯。

傑佛遜 Jefferson, Thomas（1743-1826） 美國政治家與第三任總統，也是天資過人的業餘建築師，在帕拉底歐新古典主義與古羅馬傳統的影響下，開創出一種純粹的古典風格，對美國的公共建築影響極大，

還領導規劃美國首都華盛頓的市容。

作品：蒙特傑婁（1770-96）；Virginia State Capitol，里奇蒙（1796）；維吉尼亞大學，沙洛茲維（1817-26）。

強森 Johnson, Philip（1906-） 以紐約爲基地的建築師，1932年將國際風格引進美國，並在紐約現代美術館（Museum of Modern Art）參與主辦同名展覽，引發極大的迴響。他是密斯凡德羅的學生，曾建造美國某些最早而且影響最爲深遠的鋼鐵與玻璃建築，以線條純粹俐落聞名；1980年代，他又率先在高樓建築中以「後現代」的方式引用史上的各種風格。

作品：玻璃屋，新迦南（1949-5）；西格拉姆大廈，紐約（1954-8，與密斯凡德羅合作）；Sheldon Memorial Art Gallery, Lincoln，內布拉斯加（1963）；State Theatre，紐約林肯中心（1964，與 Richard Foster 合作）；John F. Kennedy Memorial Hall，達拉斯（1970）；ATT大樓，紐約（1978-83）；IBM Tower，亞特蘭大（1987）。

瓊斯 Jones, Inigo（1573-1652） 傑出的建築師與舞台設計師，將文藝復興的風格引進英國，主要受帕拉底歐新古典主義的影響，建造出英國第一座古典建築，同時對18世紀的帕拉底歐新古典主義的復興也有深遠的影響。

作品：皇后宅邸，格林威治（1616-35）；國宴廳，白廳（1619-22）；Queen Chapel, St Jame's Palace，倫敦（1623-7）；portico, Old St Paul's Cathedral，倫敦（1631-42）；威爾頓宅的重建，威爾特郡（約1647年）。

朱瓦拉 Juvarra, Filippo（1678-1736） 馮塔納（Carlo Fontana）的學生，18世紀義大利最好的巴洛克建築師，大部分建築作品都在杜林或附近。他的建築作品氣勢驚人、比例匀稱，雖不具有偉大的原創性，卻流露出一代大師成熟完美的風格。

作品（都在杜林或附近）：S. Filippo Neri（1715）；蘇派加教堂（1717-31）；Palazzo Madama（1718-21）；史都比尼吉宮（1729-33）。

康 Kahn, Louis I.（1901-74） 美國現代建築師第二代的傑出人才，尊重傳統，對各種材質的運用頗有節制，擅長雄偉高大的建築形式，其建築作品風格莊嚴，充滿有力的雕刻裝飾。

作品：耶魯大學藝廊（1951-3）；賓州大學的理查茲醫學研究大樓，費城（1957-65）；Salk Institute, La Jolla，加州（1959-65）；Indian Institute of Management, Ahmadabad（1962-74）；國家會館，達卡，孟加拉（1962-75）；金貝爾美術館，華茲堡，德州（1966-72）。

肯特 Kent, William（1684-1784） 英國建築師與景觀設計師，以革命性的非正式庭園設計，爲建築物與周邊自然景觀開創出一種全新的關係。他是伯靈頓伯爵的臣屬，兩人一起開創出一種純粹的新帕拉底歐風格，在英國影響廣泛。

作品：齊斯克之屋，倫敦（1725）；景觀花園，Stowe，白金漢郡（1732-）；侯克漢宅邸，諾佛克（1734）；景觀花園，Rousham，牛津郡（1739）；44 Berkeley Square，倫敦（1742-4）；Horse Guards，倫敦（1748-59）。

可藍茲 Klenze, Leo von（1784-1864） 多才多藝的德國建築師，開創出氣派莊嚴、高大雄偉的公共建築，作品主要分布在德國南部，有些採希臘風格，另外有些採文藝復興風格。

作品：Glyptothek，慕尼黑（1816-31）；Leuchtenberg Palace，慕尼黑（1817-19）；古畫廊，慕尼黑（1826-36）；Walhalla，靠近雷根斯堡（1830-42）；Hermitage，聖彼得堡（1839-52）。

黑川紀章 Kurokawa, Kisho（1934-） 日本當代首屈一指的建築師，執業範圍遍及日本與世界各地，他是代謝主義派的成員，曾以標準化的單位爲基礎，發展出不同的系統，同時強調「共生共利」的想法——亦即強調人與四周環境、以及不同文化間的互動，他同時還是個多產作家。

作品：插曲式塔樓，東京（1972）；新力大樓，大阪（1976）；現代美術館，廣島（1988）；Sporting Club, Illinois Center，芝加哥（1990）；City Museum of Photography，奈良（1992）。

拉勃勞斯特 Labrouste, Henri（1801-75） 法國建築師及理性主義的擁護者，率先在建築物內採用鋼鐵式的拱形圓屋頂，由於遵循「形式應以功能與材質爲依歸」的原則，他在兩座圖書館中運用鋼鐵的力量，創造出明亮、優雅而寬廣的內部空間，後來全球許多火車站之類的建築都受到這兩

座圖書館的影響。

作品：聖貞妮薇耶芙圖書館，巴黎（1843-51）；Seminary，雷恩（1853-72）；國家圖書館，巴黎（1854-75）；Hôtel de Vilgruy，巴黎（1865）。

駱卻勃 Latrobe, Benjamin（1764-1820） 建築師與工程師，生於英國，1793年移民美國，是將新古典風格引進美國建築的重要人物，也是負責規劃興建美國首都華盛頓特區的建築師之一（1803-11, 1814）。

作品：費城銀行（1798）；天主教大教堂，巴爾的摩（1805-18）；Markoe House，費城（1810）；維吉尼亞大學（1817-26，與他人合作）；Louisiana State Bank，新奧爾良（1819）。

勞拉納 Laurana, Luciano（1420 / 5-79） 義大利早期的文藝復興建築師，目前所知的唯一作品是位於烏爾比諾的總督府（約1454-），這座宮殿居高臨下、氣勢恢弘、內部裝潢細緻而精巧。

柯比意 Le Corbusier（Charles-Edouard Jeanneret, 1887-1965） 生於瑞士的建築師，他的原型建築形式對現代建築的發展，有決定性的影響。位於普瓦西的薩瓦別墅線條純淨俐落，是現代主義的表徵；馬賽公寓則成爲全球大眾住宅的原始典型。晚期作品變得較爲粗獷與詩意，反映出他對天然景觀與自然形式的新思維。

作品：Maison La Roche / Jeanneret，巴黎（1925）；Villa Stein / de Monzie, Garches（1928）；薩瓦別墅，普瓦西（1928-31）；市立大學學生宿舍，巴黎（1930-1）；馬賽公寓（1946-52）；廊香教堂（1950-4）；Millowners' Building, Ahmadabad（1951-4）；香地葛政府建築，印度（1956-），拉土耶修道院（1957）；Carpenter Center，哈佛大學（1959-63）。

勒沃 Le Vau, Louis（1612-70） 法國首屈一指的巴洛克建築師，爲法王路易十四規劃的幾座主要皇家建築中，均以結合華麗與優雅爲主要特色。

作品：朗勃特連棟屋，巴黎（1639-44）；沃-勒-維孔特堡（1657）；Collège des Quatre Nations，巴黎（1662）；改建羅浮宮（1664-）及凡爾賽宮（1668-）。

隆蓋納 Longhena, Baldassare（1598-1682） 威尼斯最偉大的巴洛克建築師，

作品特色在於富有戲劇性、大膽的量體以及表面豐富的紋理，他大半生的精力都投注於經典作品：安康聖母教堂。

作品（都在威尼斯）：安康聖母教堂（1630-87）；staircase, Monastery of S. Giorgio Maggiore（1643-5）；Palazzo Belloni（1648-65）；Palazzo Bon（Rezzonico, 1649-82）；Palazzo Pesaro（1652-9）；S. Maria di Nazareth（1656-73）。

德洛赫姆 L'Orme, Philibert de（1514-70） 法國16世紀最重要的建築師，創意十足，以法國傳統與義大利典範爲基礎，開創出嶄新的文藝復興古典風格。此外，他的著作 Nouvelles Inventions（1561）與 Architecture（1567），也產生很大的影響，只是他的作品現今多已不存。

作品：聖艾提安杜蒙教堂，巴黎（1545）；Château of Anet（1547-52，已毀）；雪儂梭堡的橋（1556-9）；Tuileries Palace，巴黎（1564-72，已毀）。

魯別特金 Lubetkin, Berthold（1901-90） 生於俄羅斯，後移居英國，在英國開設了泰克坦（Tecton）事務所，英國戰後許多最早、影響最深遠的國際現代風格建築，都是這個事務所負責興建，其作品以簡潔俐落的線條著稱。

作品：倫敦動物園的企鵝池和猩猩之家（Gorilla House, 1934, 1935）；高門的高點I和高點II，倫敦（1933-8）；Finsbury Health Centre，倫敦（1939）。

勒琴斯 Lutyens, Sir Edwin（1869-1944） 20世紀初最重要的英國建築師，建造的豪華鄉村別墅及公共建築，反映出愛德華王朝時期英國皇室的光輝與財富。早期作品將「藝術與工藝」的觀念，與巧妙的規劃布局、極富趣味的建築物正面設計結合，後期作品古典主義的傾向則越來越明顯。

作品：Munstead Wood，索立（1896）；Tigbourne Court，索立（1899-1901）；教區花園，桑寧（1899-1902）；Heathcote, llkley，約克郡（1906）；總督府，新德里（1920-31），War Memorial, Thiepval，比利時（1927-32）；英國大使館，華盛頓特區（1927-8）。

麥金 Mckim, Charles（1847-1909） 美國建築師，與米德（William Mead, 1846-1928）、懷特（Stanford White, 1853-1906）合夥，經營當時全美最大的建築師事務

所，主要以義大利文藝復興極盛時期的風格爲基礎。

作品：波士頓公共圖書館(1887-95)；Rhode Island State House，普洛維登斯(1892-1904)；Columbia University，紐約(1892-1901)；Morgan Library，紐約(1903)；Pennsylvania Station，紐約(1902-11，已拆除)。

麥金托什 Mackintosh, Charles Rennie (1866-1928) 天才縱橫、創意十足的建築師與設計師，開創出個人獨特的新藝術風格，結合了邏輯性的規劃與表達性的裝飾成分，他在歐陸(尤其是維也納)的影響比在英國還要大。

作品：tea-rooms for Miss Cranston，格拉斯哥(1897-1911)，格拉斯哥藝術學校(1896-9, 1907-9)；Hill House，赫倫斯堡(1902-3)。

J. H. 蒙薩 Mansart, Jules-Hardouin (1646-1708) 法國首屈一指的巴洛克建築師，1675年被任命爲法王路易十四的皇家建築師，大半生精力均投注於凡爾賽宮，他創造光輝燦爛視覺效果的絕佳能力在此展露無遺。晚期作品顯得較爲輕巧，預示了後來的洛可可風格。

作品：Galerie des Glaces (1678-84)，凡爾賽；Chapel of the Invalids，巴黎(1680-91)；Royal Chancellery, Place Vendôme，巴黎(1698-)；Royal Chapel，凡爾賽(1699-)。

米德 Mead, William 見 McKim

孟德爾遜 Mendelsohn, Erich (1887-1953) 德國建築師，早期作品代表現代主義中表現主義的傾向，以水泥等材質來傳達流動的形式。晚期作品較爲正式，朝橫向發展，但仍保持流動的線條。

作品：愛因斯坦塔，波茨坦(1919-21)；Hat Factory，盧肯瓦德(1921-3)；Schocken Department Store，肯尼支(1928)；De la Warr Pavilion, Bexhill，索立(1935-6，與 Serge Chermayeff 合作)；Hadassah Medical Centre, Mount Scopus，耶路撒冷(1936-8)。

曼哥尼 Mengoni, Giuseppe (1829-77) 義大利建築師，因建築米蘭的維多利奧‧伊曼鈕美術館(1863-7)而馳名，這座建築物展現了自由的文藝復興風格，是至今最

大的連拱廊商場建築之一。

摩利爾 Merrill, John 見 Skidmore

米開朗基羅 Michelangelo Buonarroti (1475-1564) 雕刻家、畫家、軍事工程師與建築師，文藝復興時代最偉大的奇才，他打破建築的常規，把建築視爲有機的整體與雕刻的完整形式，從而創造出一系列創意十足、影響深遠的經典作品，只是每項作品都沒有眞正完工，他對壁柱與巨柱式的大膽運用以及他對空間的流動觀念，爲後來的矯飾主義與巴洛克風格的發展奠定了基礎。

作品：S. Lorenzo 的正面，佛羅倫斯(1515，未建)；梅迪奇禮拜堂(1519-)及羅倫佐圖書館(1524)；卡皮托利市政建築，羅馬(1839-)；聖彼得教堂，羅馬(1546-)；大哉聖瑪利亞教堂的 Capella Sforza，羅馬(約1560)。

密斯凡德羅 Mies van der Rohe, Ludwig (1886-1969) 現代建築之父之一，原本待在德國，1938年前往美國。1930-3年擔任包浩斯學校的主任，1938-58年任伊利諾科技學院建築系主任，可說是20世紀建築界影響深遠的教師之一。他擅用鋼鐵、玻璃、鋼骨等高科技建築，力倡建築應結構明確、樓層自由變化、採組合式設計、細部精確。他在巴塞隆納國際博覽會上的德國展示館，與各式高低起伏的鋼骨建築作品，成爲國際風格的經典範例。

作品：glass skyscraper projects (未建，1920年代初期)；花園住宅大展，司圖加(1927)；德國展示館(1929)，巴塞隆納；Farnsworth House，普拉諾，伊利諾(1945-50)；Crown Hall, Illinois Institute of Technology (1950-6)；湖濱大道公寓住宅，芝加哥(1948-51)；西格拉姆大廈，紐約(1954-8)；New National Gallery，柏林(1962-8)。

米克 Mique, Richard (1728-94) 法國新古典主義建築師、設計師與工程師。他成爲法國皇后瑪麗‧安東奈特旗下的正式建築師，此後建築生涯發展迅速，但卻在法國大革命的餘波蕩漾中被送上斷頭台。他最好的建築作品是一系列優雅的結構，精心排列在自然景觀當中。

作品：Porte Ste Catherine，南錫(1761)；Ursuline Convert，凡爾賽(1766-)；愛神廟，凡爾賽宮的小提亞儂宮(1778)；Cab-

inet Doré，凡爾賽(1783)；Salon des Nobles，凡爾賽(1785)。

尼西克利斯 Mnesicles (公元前 5 世紀) 希臘建築師，因建築雅典衛城的山門(約公元前437年)而聞名。

摩爾 Moore, Charles (1925-93) 美國建築師，同時也是知名的大學教授與作家，身爲後現代古典主義者，他倡導並奉行對史上種種風格的並置與操縱。

作品：houses at Sea Ranch，加州(1965-70)加州大學的 Faculty Club，聖塔巴巴拉(1968)；克雷斯吉學院，聖塔克魯茲大學(1973-4)；義大利廣場，新奧爾良(1975-8)。

納許 Nash, John (1725-1835) 多才多藝的企業家型建築師與城鎮設計者，他爲倫敦做的大規模規劃留下出永不可磨滅的影響。他不但精力充沛，而且是十分成功的企業家，到1812年已經蓋了40多間鄉村房舍，分別呈現古典、哥德與義大利風格，另外還有以茅草蓋頂的小屋，這些作品都受到造景風格的影響。1806年，他被任命爲威爾斯親王的建築師，提出從聖詹姆士宮到攝政公園興建一條符合新古典原則的豪華遊行大道的構想，後來大都落實，創造出倫敦許多知名路段。

作品：Cronkhill (約1802)；Ravensworth Castle (1808)；Rockingham (1810)；布雷斯哈姆雷特(1811)；攝政公園的坎伯蘭連棟屋，倫敦(1811-)；布萊頓行宮(1815)All Souls, Langham Place，倫敦(1822-5)；白金漢宮，倫敦(1825-30)。

紐曼 Neumann, Balthasar (1687-1753) 德國建築師，其作品代表巴洛克晚期的高峰，特色爲漩渦狀的曲、流動的空間，以及豐富多采卻十分細緻的裝飾。

作品：主教官邸，威斯堡(1719-44，與他人合作)；Holzkirchen，威斯堡附近(1726)；主教館的樓梯，布魯薩(1732)；費貞非里根朝聖教堂(1743-72)；Abbey Church, Neresheim (1745-)；Marienkirche, Limbach (1747-52)。

尼邁耶 Niemeyer, Oscar (約1907) 巴西建築師，柯比意的學生，發展出一派鮮明的現代主義，把抛物線和其他簡單的幾何形式運用在雕刻上。1957年成爲興建新城市巴西里亞的主要建築師。

作品：教育部大樓，里約熱內盧（1936-45，與柯斯塔、柯比意兩人合作）；St Francis of Assisi, Pampuhla（1942-3）；Pampuhla Casino（1942-3）；Niemeyer House，里約熱內盧（1953）；巴西里亞城市建設（1957）。

奧斯柏格 Ostberg, Ragnar（1866-1945）瑞典建築師與設計師，因一件作品「斯德哥爾摩市政廳」而馳名國際，這件作品展現了所謂的「浪漫民族主義」的風格，巧妙結合了傳統與現代的建築元素。

作品：斯德哥爾摩市政廳（1904-23）；Ostermain Boys' School，斯德哥爾摩（1910）；Varmland National House，烏普沙拉（1930）；Marine Historical Museum，斯德哥爾摩（1934）；Zoorn Museum，摩拉（1939）。

奧托 Otto, Frei（1925-）德國建築師，率先採用先進的電腦計算與工程技巧，使輕量級的帳篷式結構成為現代建築的重要形式，他的帳篷式結構由於曲率複雜，十分精巧，不但具有雕刻上的意涵，甚至散發浪漫的風味。

作品：Riverside Dance Pavilion，科隆（1957）；Star Pavilions，漢堡（1963）；German Pavilion, Expo '67，蒙特利爾（1967）；retracting roof, Open-Air Theatre, Bad Hersfeld（1968）；奧林匹克運動場，慕尼黑（1972）；Conference Centre，麥加（1974）。

歐文 Owings, Nathaniel 見 Skidmore

帕拉底歐 Palladio, Andrea（1508-80）義大利文藝復興時期最偉大、最有影響力的建築師之一，所有作品都在威欽察或附近。他繼承維楚威斯和其他文藝復興先驅的傳統，創造出一種精緻而容易模仿的古典風格，以優雅、對稱為最大特色。他的影響力在英、美兩國最為顯著，1570年出版《建築四書》。

作品：大會堂，威欽察（1549）；Palazzo, Chiericati，威欽察（1550）；Villa Malcontenta，威欽察（1560）；Palazzo Valmarana，威欽察（1565）；圓頂別墅，威欽察附近（1565-9）；大哉聖喬治教堂（1565-1610）、威尼斯，救世主教堂，威尼斯（1577-92），Teatro Olimpico，威欽察（1580）。

派克斯頓 Paxton, Joseph（1801-65）英國園藝家、庭園設計師與建築師。身為查茨沃斯莊園的園藝主管，他率先採用玻璃與組合式鋼鐵構件來建造溫室，1851年完成的水晶宮就是這類作品的集大成之作，後來也成為全球火車站、大廳與工業建築的原型。在庭園設計方面，他布置了許多大眾公園（例如Birkenhead，1843-7），而在傳統建築師的角色上，他建造了白金漢郡的 Mentmore House（1852-4）。

貝聿銘 Pei, leoh Ming（1917-）美籍華裔建築師，以紐約為工作基地，他是葛羅培（Walter Gropius）的學生，最擅長建造線條俐落、表面全是反光材質的商業大樓，博物館與公共建築作品也反映出他對比例與純淨結構的絕佳掌握。

作品：Mile High Center, Denver，科羅拉多（1955）；Canadian Imperial Bank of Commerce，多倫多（1972）；John Hancock Tower，波士頓（1973）；East Building, National Gallery of Art，華盛頓特區（1978）；中國銀行，香港（1989）；羅浮宮的玻璃金字塔，巴黎（1989）。

皮瑞瑟悌 Peressutti, Enrico 見 Belgiojoso

佩侯 Perrault, Claude（1613-88）法國業餘建築師，本業是醫師，主要以建築羅浮宮氣勢磅礡的東正面而聞名，這座建築是為法王路易十四而建。他也是個作家，曾出版維楚威斯的第一個法文譯本（1673）。

作品：羅浮宮的東正面，巴黎（1665）；Observatoire，巴黎（1667）；Château de Sceaux（1673）。

裴瑞特 Perret, Auguste（1874-1954）法國現代建築的奠基者，率先採用強力混凝土結構，所造的建築物正面能大膽展現內部結構，並提供可自由規劃的內部空間。

作品：富蘭克林25號公寓，巴黎（1903）；Théâtre des Champs-Elysées，巴黎（1911-13）；翰西聖母院，巴黎（1922-3）；Museum of Public Works，巴黎（1937）；Amiens Railway Station（1945）；重建 Le Havre（1949-56）。

斐路齊 Peruzzi, Baldassare（1481-1536）義大利文藝復興盛期與矯飾主義建築師，受布拉曼帖影響極深，還協助布拉曼帖設計羅馬的聖彼得教堂。早期作品以細緻聞名，後期則打破傳統，採用重疊的圓柱、別出心裁的窗戶造型以及不規則的空間規劃，成為矯飾主義風格的先聲。

作品：Villa Farnesina，羅馬（1508-11）；S. Eligio degli Orefici，羅馬（1520）；Villa Farnese，卡普拉羅拉（約1530年）；圓柱旁的馬西莫大廈，羅馬（1532-）。

皮亞諾 Piano, Renzo（1937-）義大利建築師，最早與羅傑斯（Richard Rogers）合夥，1981年在熱那亞（Genoa）成立知名的倫佐·皮亞諾工作室。設計時沒有既定的風格，強調與客戶的合作以及與自然的協調。他結合了先進科技與傳統材質，創造出大膽、色彩繽紛的建築結構，不但實用，而且敏銳地反映出周遭環境。

作品：龐畢度中心，巴黎（1972-7，與羅傑斯合作）；Schlumberger Office Building, Montrouge，巴黎（1981-4）；Menil Collection Art Museum，休士頓，德州（1981-6）；關西國際機場航站大廈，大阪（1988-94）；提爾波優文化中心，新喀里多尼亞（1991-）。

培普曼 Pöppelmann, Matthaeus（1662-1736）德國巴洛克建築師，1705年起擔任德勒斯登的薩克森選帝侯的宮廷建築師，他的傑作秦加別墅成功地將舞台設計轉化為石材建築。

作品：Taschenberg Palace，德勒斯登（1705）；秦加別墅，德勒斯登（1711-22）；Schloss Pillnitz（1720-32）；Augustus Bridge，德勒斯登（1728）。

德拉波塔 Porta, Giacomo della（約1537-1602）義大利矯飾主義建築師，完成維諾拉的耶穌教堂正面（1568-84）以及聖彼得教堂的圓頂（1588-90），還接續米開朗基羅在卡皮托利山一帶的大廈建築。

作品：的 Palazzo della Sapienza，羅馬（約1575）；S. Andrea della Valle，羅馬（1591，後由馬德諾完成）；Villa Aldobrandini，夫拉斯卡提（1598-1603）。

普朗登陶爾 Prandtauer, Jacob（1660-1726）奧地利巴洛克建築師，成功建造地點特殊的傑作──位於梅爾克的修道院（1702-14）之後，所有精力均投注於建造與重建奧地利各地的教堂與修道院，其中又以位在 Garsten 和 Kremsmünster 的修道院與 St Florian 修道院，以及 Sonntagberg 的朝聖教堂（1706-17）最為知名。

普金　Pugin, Augustus Welby Northmore（1812-52）英國建築師、設計師，擁戴哥德風格，以英國國會大廈的細部設計與內部裝飾（1836-51）馳名於世。他的著作為建築學術研究立定新準則，他對形式、功能與裝飾之間關係的分析，對後來機能主義者的想法也產生很大的影響。他的著作與設計比他的建築作品影響力更大。

作品：Alton Towers（1837-52）；聖吉爾斯教堂，祁多（1841-6）；Nottingham Cathedral（1842-4）；Ushaw College，德罕（1848-52）；St Augustine，藍蓋特（1846-51）；Lismore Castle，愛爾蘭（1849-50）。

李察遜　Richardson, Henry Hobson（1838-96）美國建築師，曾在巴黎隨拉勃勞斯特（Labrouste）習藝，深受羅馬傳統影響，建築風格沈重而鮮明，對19世紀末期芝加哥風格的形成影響頗大，而芝加哥風格正是美國本土最早發展出來的建築風格。

作品：Trinity Church，波士頓（1872-7）；Ames Library, North Easton, Mass.（1877）；克萊恩圖書館，昆西，麻州（1880-3）；Austin Hall，哈佛大學（1881）；Court House and Jail，匹茲堡（1884-7）；馬歇爾·菲爾德批發商店，芝加哥（1885-7）；J. J. Glessner House，芝加哥（1885-7）。

瑞戴爾　Riedel, Eduard　見 Dollmann

里特維德　Rietveld, Gerrit（1884-1964）荷蘭建築師與家具設計師，受風格派的影響，設計出知名的 Red-Blue Chair（1918），以及烏得勒支的許萊德爾住宅（1923-4）——第一座把立體派對空間的觀念以及分裂平面的概念運用在建築上的建築物。一直到1950年代，他都是個成功的建築師與設計師，但晚期作品的影響力不如早期的經典傑作。

羅傑斯　Rogers, Ernesto　見 Belgiojoso

羅傑斯　Rogers, Richard（Lord Rogers of Riverside, 1933-）義大利裔英國籍建築師，先與皮亞諾（Renzo Piano）合夥（1971-8），後在倫敦設立自己的公司。他崇尚科技，建築外表大膽強調架構與設施，創造出鮮明的管狀高科技風格。

作品：龐畢度中心，巴黎（1971-7，與皮亞諾合作）；洛伊德大樓，倫敦（1978-86）；Terminal 5, Heathrow Airport，倫敦

（1989）；Channel 4 Headquarters，倫敦（1990-4）；Law Courts，波爾多（1993-）。

魯特　Root, John Wellborn（1850-91）美國建築師，與伯恩翰（Daniel Burnham）合夥，設計芝加哥的高聳大樓，發展出芝加哥學派典型的玻璃帷幕風格，成為摩天大樓的主要特色。在他們的合夥關係中，魯特較具創意，伯恩翰則擅長組織與規劃。

作品（都在芝加哥）：Montauk Block（1882）；孟內德納克大樓（1884-91）；The Rookery（1886）；Masonic Temple（1891）。

沙利南　Saarinen, Eero（1910-61）傑出芬蘭建築師 Eleil Saarinen 之子，1923年移民美國，他的建築風格從受到密斯凡德羅啟發的冷靜、直線式的外表，漸漸發展成以曲線和拱形屋頂為主的表現主義風格，不但高度個人化，而且極富詩意。

作品：Jefferson Memorial，聖路易（1947-66）；General Motors Technical Centre, Warren，密西根（1948-56，與 Eliel 合作）；甘迺迪國際機場TWA航站大廈，紐約（1956-62）；Stiles and Morse College, Yale University（1958-62）；Dulles Airport，華盛頓特區（1958-63）；Vivian Beaumont Theater, Lincoln Center，紐約（1965）。

謝夫迪　Safdie, Moshe（1938-）以色列裔加拿大建築師，1964年起在蒙特利爾執業。他在建築作品中表達了「棲息地」（habitat）的觀念，並以文字作品將之發揚光大；這個觀念排拒現代主義的純粹線條，轉而擁抱集合、混亂與複雜空間的形式，探索建築、社會秩序與自然環境之間的關係。

作品：哈比塔特住宅，蒙特利爾（1967）；Porat Joseph Rabbinical College，耶路撒冷（1971-9）；National Gallery of Canada，渥太華（1988）；Hebrew Union College Campus，耶路撒冷（1988）；Vancouver Library Square（1991）。

桑克提斯　Sanctis, Francesco de'（?1693-1731）義大利巴洛克建築師，以創造羅馬戲劇性的西班牙階梯（1723-5）而聞名，他另一件重要作品是羅馬的聖三一朝聖教堂（Trinià dei Pellegrini）正面（1722）。

夏龍　Scharoun, Hans（1893-1972）德國建築師，早期作品呈現出國際風格嚴謹的直線與表意較強的個人化曲線之間的緊張

關係，1950年代他的表現主義蔚為風潮，使他跟著揚名國際。

作品：Exhibition House, Weissenhofsiedlung，司圖加（1927）；Schminke House，洛保（1933），Romeo and Juliet flats，司圖加（1954-9）；愛樂音樂廳，柏林（1956-63），Maritime Museum, Bremerhaven（1970）；Stadttheater，窩夫斯堡（1965-73）；National Library，柏林（1967-78）。

辛克爾　Schinkel, Karl Friedrich（1781-1841）德國19世紀初期影響力最大的建築師，1815年起，任普魯士工程部門的首席建築師，1831年起任工程總監。他完美建構的古典正面成為全球各地公共建築的原型，但他也有哥德風格的作品，運用鑄鐵設計出未多加裝飾的功能性建築，對發展中的現代主義運動有一定的影響。

作品：New Guard，柏林（1817）；War Memorial，柏林（1818）；皇家劇院，柏林（1819-21）；Werdesche Kirche，柏林（1821-31）；Humboldt House, Tegel（1822-4）；舊博物館，柏林（1823-30）；Nicolai Church，波茨坦（1829-37）；Academy of Building，柏林（1831-5）；Schloss Charlittenhof，柏林（1833-4）。

薛洛　Siloe, Diego de（約1495-1563）西班牙建築師與雕刻家，把義大利文藝復興的建築形式引進西班牙，並在西班牙仿銀器裝飾風格的發展上扮演極重要的角色。

作品：布哥斯大教堂的多拉達樓梯（1524）；Granada Cathedral（1549）；Salvador Church，烏貝達（1536）；Guadix Cathedral（1549）；S. Gabriel，洛哈（1552-68）。

錫南　Sinan, Koca（1489-1578或1588）土耳其最偉大的建築師，從1538年至辭世為止，都擔任鄂圖曼宮廷首席建築師，他在世時就頗受稱頌，有476間以上的回教清真寺、學校、醫院與其他建築以他的名字來命名，古典風格的鄂圖曼圓頂清真寺在他的努力之下達到極盛。

作品：Sehzade Mehmed Mosque，伊斯坦堡（1543-8）；蘇萊馬尼亞清真寺，伊斯坦堡（1551-8）；Suleymaniye Mosque，大馬士革（1552-9）；Mihrimah Sultan Mosque, Edirnekapi，伊斯坦堡（約1565）；Selimiye Mosque，亞得里亞堡（1570-4）。

史基莫　Skidmore, Louis（1897-1976）美

國建築師，1936年與歐文（Nathaniel Owings，1903-84）、摩利爾（John Merrill，1896-1975）開始合夥，成為美國二次大戰以後規模最大的建築事務所，尤其擅長建造大型的辦公大樓。他們的作品深受密斯凡德羅的影響，以精確、俐落著稱；以鋼骨與玻璃為建材的摩天大樓在他們手上成為經典形式，引發全球建築師的仿效。他們晚期的作品則偏向運用高科技，以及公開表意的建築結構。

作品：利華大廈，紐約（1951-2）；Manufactures' Trust Bank，紐約（1952-4）；Connecticut General Life Insurance Building，哈特福（1953-7）；Chase Manhattan Bank，紐約（1962）；John Hancock Center，芝加哥（1968-70）；Hajj Airport Terminal，吉達，沙烏地阿拉伯（1980）。

斯墨克 Smirke, Sir Robert（1781-1867） 英國首屈一指的希臘復興派建築師，負責興建許多大型的公共建築與鄉村別墅，以簡潔、莊嚴與雄偉為最大特色。

作品：Covent Garden Opera House，倫敦（1808-9，已毀）；Lowther Castle，昆布利亞（1806-11）；Eastnor Castle，赫勒福郡（1812）；St Mary's Church, Marylebone，倫敦（1823）；大英博物館，倫敦（1823-47）；Royal College of Physicians and Union Club, Trafalgar Square，倫敦（1824-7）；Oxford and Cambridge Club, Pall Mall，倫敦（1835-8）。

史密斯森，愛麗森（Smithson, Alison, 1928-）**和彼得**（Smithson, Peter, 1923-） 英國夫妻檔，雖然規畫的建築只有少數落實，但在教學、前衛的宣傳，以及開發想像力十足的新方案等各方面，卻發揮了很大的影響力，他們致力倡導「New Brutalist」的觀念。

作品：Hunstanton School，諾福克（1949-54）；經濟學家大樓——受密斯啓發的爭議性玻璃箱形結構，倫敦（1962-4）；Robin Hood Lane Housing，倫敦（1966-72）。

史密森 Smythson, Robert（1536-1614） 英國磚瓦匠與建築師，發展出伊麗莎白時期的鄉村式房屋，以典型的英國文藝復興版本為特色，強調繁複的裝飾、大膽的造型、以及戲劇化的剪影。

作品：朗里特宅邸，威爾特郡（1572-5，主要是石工）；沃拉頓府，諾庭漢郡（1580-8）；哈維克府，德比郡（1590-7）。

蘇芙婁 Soufflot, Jacques Germain（1713-80） 法國最偉大的新古典建築師，在義大利接受訓練，他把古羅馬典範的規律與雄偉和哥德建築中他欣賞的輕巧性結構加以結合，建造出法國第一座新古典建築。

作品：Hôtel-Dieu，里昂（1741-8）；Loge au Change，里昂（1747-60）；萬神殿，巴黎（1755-92）；École de Droit，巴黎（1771-83）。

史德林 Stirling, James（1926-92） 英國建築師，他以鋼鐵與玻璃大膽呈現出來的表意形式，預現了高科技的意象，此外他還在作品中刻意引用歷史上各種風格、或刻意並置不同的元素，表現出後現代主義的特色。

作品：Ham Common Flats, Richmond，倫敦（1955-8）；雷斯特大學工程大樓（1959-63）；History Faculty Library，劍橋大學（1964-6）；Olivetti Building, Haslemere，索立（1969-72）；新國家美術館，司圖加（1977-84）；Braun Headquarters, Melsungen，德國（1986-91）。

沙利文 Sullivan, Louis（1856-1924） 芝加哥學派最富創意、影響最深遠的建築師之一，奉行「形隨功能」的圭臬，致力為新型摩天大樓發展出合適的形式與裝飾風格，並從自然形式中尋找靈感。他與艾得勒（Dankmar Adler, 1844-1900）合夥執業。

作品：Auditorium Building，芝加哥（1886-9）；Getty Tomb，芝加哥（1890）；Wainwright Building，聖路易（1890-1）；Schiller Theater Building，芝加哥（1892）；保證信託大樓，水牛城（1894-5）；CPS百貨公司，芝加哥（1899-1904）；National Farmers' Bank, Owatanna，明尼蘇達（1906-8）。

丹下健三 Tange, Kenzo（1913-） 日本戰後首屈一指的建築師，受柯比意影響頗深，嘗試將國際風格與日本傳統的巨大建築風格加以融合，因而開創出大膽、有時顯得沈重的混凝土建築物表面，不過屋頂線條曲線較為豐富，意涵也較為深刻。

作品：Peace Memorial and Museum，廣島（1949-55）；東京都廳（1955）；Kagawa Prefectural Offices，高松（1958）；Yamanashi Press and Radio Centre，甲府（1961-7）；奧林匹克運動場，東京（1964）。

托雷多 Toledo, Juan Bautista de（1567-） 西班牙建築師，1561年被菲力普二世任命為皇家建築師，在此之前一直在羅馬與那不勒斯工作。他將一套新的建築教學體系引進西研牙，同時創出一種純粹而簡潔的古典文藝復興風格，產生很大的影響。他唯一流傳下來的重要作品，就是他的經典傑作：艾斯科里爾宮（1562-82），由赫雷拉（Juan de Herrera）接續完成。

托爾達特 Trdat（活躍於989-1001） 亞美尼亞建築師，和基督教拜占庭時期的追隨者一起興建了許多教堂，其結構要比西方的同類建築的發展早了一百年。

作品：修復伊斯坦堡聖索菲亞大教堂（989）；亞尼大教堂（1001-15）。

楚米 Tschumi, Bernard（1944-） 瑞士裔法國建築師，以巴黎與紐約為執業基地，在教學與理論方面也有很大的影響。他既是後現代主義者，也是解構主義者，致力探索並質疑有關形式、功能與意義的種種假設，利用諧擬、片段與空間中的形式操縱等創造特殊的建築風格。

作品：小城公園，巴黎（1984-9）；Glass Video Gallery, Groningen，荷蘭（1990）；School of Architecture, Marne-la-Vallée，法國（1991-）；Lerner Student Center，哥倫比亞大學，紐約（1991-）。

伍仲 Utzon, Jørn（1918-） 創意十足、特立獨行的丹麥建築師，受到阿爾托與艾斯伯朗德的影響，運用磚材與規格標準化的組件，創造出與周邊自然環境融為一體的住宅，進而實驗戲劇化的雕刻形式。

作品：Kingo Houses, Elsinore（1956-60）；雪梨歌劇院（1957-73）；Birkehoj Houses，艾辛諾爾（1963）；貝格斯維爾德教堂，哥本哈根（1969-76）；National Assembly Building，科威特（1972）。

凡艾倫 Van Alen, William（1883-1954） 美國建築師，特別擅長建造紐約的摩天大樓，其中最著名的只有一棟：克萊斯勒大樓（1928-30），這是建築界裝飾藝術的最終象徵。

范布勞 Vanbrugh, Sir John（1664-1726） 虛張聲勢的英國軍人與劇作家，未經正式訓練就當上建築師，在霍克斯摩爾（Nicholas Hawkamoor, 1661-1736）的大力協助下，設計出英國最大、也最絢麗的巴

洛克鄉村住宅，以大膽的組合、巨大的樑柱、以及各式戲劇化的外表輪廓爲特色。晚期的作品比較類似堡壘，預示了後來的哥德式風格復興。

作品：霍華德堡，約克郡（1699-1726）；布倫亨宮，牛津郡（1705-24）；King's Weston，布里斯托（1711-14）；Vanbrugh Castle，格林威治（1718-19）；Seaton Delaval，諾森伯蘭（1720-8）。

范裘利 Venturi, Robert（1925-） 美國後現代建築師、設計師與作家，與合夥人洛奇（John Rauch, 1930-）、史考特-布朗（Denise Scott-Brown, 1931-）共同反對現代主義無聊的公式，倡導充滿嘲諷與象徵的複雜建築，喜歡引用各種風格，包含地方與當代意象。

作品：栗樹山丘住宅，費城（1962-4）；Guild House，費城（1962-8）；Fire Station, Columbus，印地安那（1966-8）；Butler College, Princeton University（1980）；National Gallery Extension，倫敦（1987-91）。

維諾拉 Vignola, Giacomo da（1507-73） 義大利矯飾主義建築師，是米開朗基羅過世後羅馬首屈一指的人物。大部分作品都是與人合作，或把他人未完成的作品繼續完工。他爲耶穌教堂做的設計是寬闊的中殿完全沒有走道，焦點集中在高高的祭壇上，他還爲馬夫的聖安娜教堂構思了橢圓形平面，這兩件作品都頗具影響力。

作品：法尼澤大廈，卡普拉洛拉（1547-9）；Villa Guilia，羅馬（1550-5），Palazzo Farnese，皮辰札（1564-）；聖彼得教堂，羅馬（1567-73）；耶穌教堂，羅馬（1568-84）；馬夫的聖安娜教堂，羅馬（1573-）。

華格納 Wagner, Otto（1841-1918） 奧地利現代運動的奠基者之一，1894年起在維也納學院（Viennese Academy）擔任教授。他反對講究風格的折衷主義與過度繁複的裝飾，主張簡潔、理性的結構與運用現代素材。

作品（都在維也納）：數座火車站與橋樑（1894-1901）；馬加利卡住宅（1898）；郵政儲蓄銀行（1904-6）；Steinhof Asylum Church（1905-7）。

華爾波爾 Walpole, Horace（1717-97） 第四任牛津伯爵、國會議員、鑑賞家、藝術贊助人與業餘建築師，他在崔肯南興建草

莓山（1748-77），在倡導哥德式風格復興上影響很大，雖然草莓山是雇用了專業建築師興建（其中知名的包括 John Chute、Richard Bentley、Robert Adam 與 James Essex），但整體觀念完全出自華爾波爾。

華特 Walter, Thomas Ustick（1804-87） 美國傑出的希臘復興派建築師，美國建築學院（Institute of American architects）的設立者與第二任校長，建了無數的房舍與公共建築，都以簡潔、規律與節制爲特色。

作品：Girard College，費城（1833-48）；Baptist Church，里奇蒙（1839）；County Court House, West Chester（1847）；國會大廈，華盛頓特區（1851-67）。

沃特浩斯 Waterhouse, Alfred（1830-1905） 英國維多利亞極盛時期首屈一指的建築師，衷心擁戴大型公共大樓與商業大樓的哥德風格，他創造出堅實的建築物輪廓與如畫的天際線，作品細部井然有序，還大膽運用有色的磚材與陶土製品。他偶爾採用羅馬式或文藝復興式的風格，但最擅長的還是哥德風格，而且相當多產。

作品：Manchester Town Hall（1868-77）；自然史博物館，倫敦（1868-80），Blackmoor House，漢普郡（1869）；Lyndhurst Road Chapel，漢普斯特，倫敦（1883）；University College Hospital，倫敦。

韋伯 Webb, Philip（1831-1915） 建築師與設計師，摩里斯（William Morris）的密友與合夥人，他幾乎只蓋國內的住宅，避免採用歷史風格，反而以地方性的傳統、設施、建材與精巧工藝爲基礎，提出毫不矯飾的設計，他是藝術和工藝運動的重要先驅。

作品：紅屋，貝克斯雷西斯（1859-60）；1 Palace Green, Kensington，倫敦（1868）；Oast House, Hayes Common，密德瑟斯（1872）；Clouds, East Knoyle，威特郡（1880）；Standen, East Grinstead, E. Sussex（1891-4）。

懷特 White, Stanford 見 Mckim

小伍德 Wood, John the Younger（1728-81） 英國建築師與城市發展設計師，和父親老伍德（1704-54）一起規劃出喬治王時代的巴斯大半城鎮（1729-75），他們運用巨大的樑柱，將帕拉底歐新古典主義鄉

村住宅的柱廊，運用在房屋連棟的街道上，創造出極其優雅的曲線式建築物表面，實踐了文藝復興最終的古典觀念，對後代的城鎮規劃產生極大的影響。

列恩 Wren, Sir Christopher（1632-1723） 英國最偉大的建築師，是數學家也是天文學家，透過結構與工程學進入建築領域。他曾任國王工事部門的勘查長（1669），負責重建1666年在倫敦大火中焚毀的聖保羅大教堂與51座市內教堂，他利用這次機會創造出一連串節制、但富有創意與變化的古典經典建築，等於是巴洛克風格經修飾後的英國版本，強調明澈與鎖定，避免過度繁複的裝飾所帶來的昏亂感。

作品：Sheldonian Theatre，牛津（1663-5）；St Stephen Walbrook，倫敦（1672）；聖保羅大教堂，倫敦（1675-1710）；Trinity College Library，劍橋（1676-84）；Chelsea Hospital，倫敦（1682-92）；Hampton Court，倫敦（1690-1700）；Greenwich Naval Hospital，倫敦（1694-1716）。

萊特 Wright, Frank Lloyd（1876-1959） 很多人認爲他是最偉大的美國建築師，身爲草原風格（prairie style）的創始人，他發展出典型的長屋頂線條，引進內部流動空間的新觀念，以及建築與自然間的嶄新關係。他特立獨行、創意豐沛，國際現代風格對他並沒有太大的影響，相反地，他主要以無窮的想像爲靈感泉源。

作品：橡樹公園，芝加哥（1889）；馬丁住宅，水牛城（1904）；一神論教派教堂，芝加哥（1905-8）；羅比住宅，芝加哥（1908-9）；Barnsdall House，洛杉磯（1916-21）；帝國飯店，東京（1916-22）；Ennis House，洛杉磯（1923-4）；落水山莊，賓州（1935-7），Johnson Wax Building，拉辛，威斯康辛（1936-45）；西塔里森，鳳凰城（1938）；Guggenheim Museum，紐約（1943-59）。

索 引

建築的故事
The Story of Architecture

作　　　者／派屈克・納特金斯（Patrick Nuttgens）
譯　　　者／楊惠君、陳美芳、郭菀玲、林妙香、汪若蘭
系列規劃／汪若蘭
執行主編／徐藍萍
責任編輯／陳以音
美術編輯／李曉青
發 行 人／曾大福
出　　　版／木馬文化事業有限公司
　　　　　231台北縣新店市民權路105號10樓
　　　　　電話：(02)2218-1417　傳眞：(02)2218-8057
總 經 銷／飛鴻國際行銷股份有限公司
　　　　　231台北縣新店市中正路501-9號2樓
　　　　　電話：(02)8218-6688　傳眞：(02)8218-6458, 8218-6459
　　　　　E-mail: fh167274@ms42.hinet.net
初　　　版／2001年9月
特　　　價／1200元
Ｉ Ｓ Ｂ Ｎ／957-469-534-4

有著作權　翻印必究

Original title: The Story of Architecture
© 1997 Phaidon Press Limited
Reprinted 1999, 2000

This edition published by Ecus Publishing House
under licence from Phaidon Press Limited, Regent's
Wharf, All Saints Street, London N1 9PA, UK.

Ecus Publishing House
10F, No.105, Minchiuan Rd., Shindian City, 231 Taipei, Taiwan

First published in Chinese complex by Ecus, 2001

All rights reserved. No part of this publication may be reproduced,
stored in a retrieval system or transmitted, in any form or by any means,
electronic, mechanical, photocopying, recording or otherwise,
with the prior permission of Phaidon Press Limited.

Printed in China

圖片說明

□書名頁左
　勞拉納
　蒙特菲特羅公爵的宮殿
　烏爾比諾，義大利，約1454
□書名頁下一頁
　傑佛遜、桑頓與駱卻勃
　維吉尼亞大學
　沙洛茲維，維吉尼亞州，1817-26
□目次頁左
　小約翰・伍德
　皇家新月樓
　巴斯，英格蘭，1767-75

國家圖書館出版品預行編目資料

建築的故事 / 派屈克・納特金斯（Patrick
　Nuttgens）著；楊惠君等譯.--初版.--臺
　北縣新店市 ：木馬文化，2001〔民90〕
　　面；　公分
參考書目 ：面
含索引
譯自 ：The story of architecture
ISBN　957-469-534-4（精裝）

1. 建築 - 歷史

923.09　　　　　　　　　　90009742